Die Geschichte der Daniel-Auslegung
in Judentum, Christentum und Islam

Beihefte zur Zeitschrift für die alttestamentliche Wissenschaft

Herausgegeben von
John Barton · Reinhard G. Kratz
Choon-Leong Seow · Markus Witte

Band 371

Walter de Gruyter · Berlin · New York

Die Geschichte der Daniel-Auslegung in Judentum, Christentum und Islam

Studien zur Kommentierung des Danielbuches
in Literatur und Kunst

Herausgegeben von
Katharina Bracht und David S. du Toit

W
DE
G

Walter de Gruyter · Berlin · New York

∞ Gedruckt auf säurefreiem Papier,
das die US-ANSI-Norm über Haltbarkeit erfüllt.

ISBN 978-3-11-019301-5

ISSN 0934-2575

Bibliografische Information der Deutschen Nationalbibliothek

Die Deutsche Nationalbibliothek verzeichnet diese Publikation in der Deutschen
Nationalbibliografie; detaillierte bibliografische Daten sind im Internet
über http://dnb.d-nb.de abrufbar.

Printed in Germany

Einbandgestaltung: Christopher Schneider, Berlin

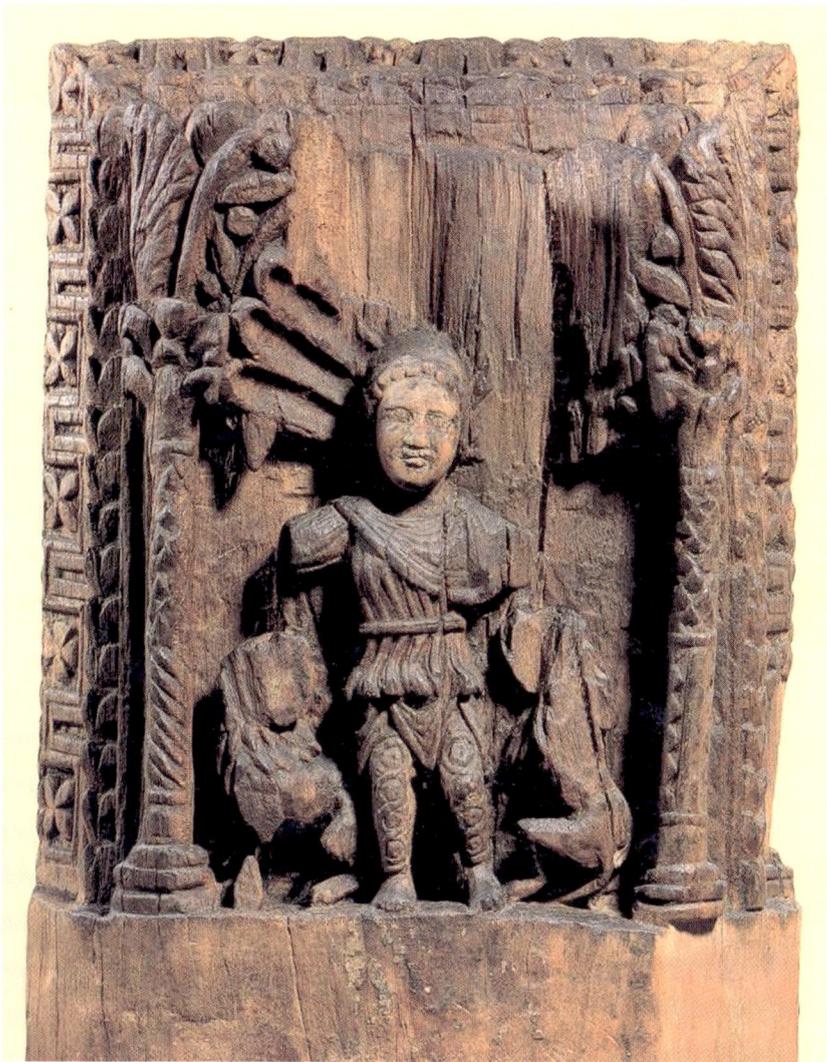

Abb. 1: Daniel unter den Löwen (Konsolbalken)
Berlin, Staatliche Museen. Skulpturensammlung und Byzantinisches Museum

In memoriam

Robert Charles Hill

1931 – 2007

Vorwort

Unter dem Titel „Die Geschichte der Daniel-Auslegung in Judentum, Christentum und Islam" fand vom 9.–12. August 2006 in Berlin im Rahmen des August-Boeckh-Antikezentrums der Humboldt-Universität zu Berlin ein interdisziplinäres und internationales wissenschaftliches Symposium statt, das von der Fritz Thyssen Stiftung gefördert wurde. Der vorliegende Aufsatzband macht die Beiträge dieses Symposiums der interessierten Öffentlichkeit zugänglich.

Die Auslegung des Danielbuches nimmt in der Geschichte der Auslegung der biblischen Schriften eine hervorragende Rolle ein, und zwar in allen drei monotheistischen Weltreligionen. Sie wird vor allem auf literarischem Wege, aber auch über Werke der bildenden Kunst vollzogen. Als eine der ältesten apokalyptischen Schriften um 165 v.Chr. während des Makkabäeraufstandes in Palästina in seinen Hauptteilen abschließend redigiert, wurde das Danielbuch auffallend oft im historischen Kontext politischer oder gesellschaftlicher Krisensituationen interpretiert. In der Auseinandersetzung mit dieser biblischen Schrift wurden über Jahrhunderte – durchaus kontroverse – Geschichtsinterpretationen entwickelt und formuliert. Dabei wurde das danielsche Raster einer viergeteilten Weltära mit einer eschatologischen Endphase (vgl. die Visionen in Dan 2; 7) jeweils zur Deutung der eigenen Situation herangezogen. Die narrativen Passagen des Danielbuches wurden vor allem zur Interpretation des Lebens der Kirche (z.B. die Susanna-Erzählung zur Deutung von Verfolgungssituationen) oder des Individuums (z.B. Dan 3; 6 zur Deutung der Auferstehung von den Toten) verwendet.

Die Autoren des vorliegenden Bandes haben es sich zum Ziel gesetzt, einen interdisziplinären Beitrag zur Geschichte der Bibelauslegung zu leisten. Anhand eines exemplarischen Längsschnittes werden Geschichte und Struktur der Rezeption des biblischen Danielbuches beleuchtet. Das Spektrum der Themen reicht vom Ausgangstext und seinen frühesten Rezeptionen über die Epochen der Alten Kirche, des Mittelalters und der Reformationszeit bis hin zur Neuzeit. Dabei haben die Autoren sich einem spezifischen methodischen Vorgehen verschrieben: Die Beiträge bilden Einzelstudien, denen in der Regel eine Quelle zugrunde liegt, die entweder aufgrund ihrer Exemplarizität für eine

Epoche oder aufgrund ihrer Bedeutung als einer wichtigen Station oder eines Wendepunktes in der Rezeptionsgeschichte ausgewählt wurde. Auf diese Weise wird aufgewiesen, wie das Danielbuch von verschiedenen Autoren bzw. Künstlern unterschiedlicher Religionszugehörigkeit zu verschiedenen Zeiten auf die jeweilige politische bzw. gesellschaftliche Situation bezogen wurde, welche Geschichtskonzeptionen dadurch entwickelt wurden und welche Haltung gegenüber den jeweiligen politischen Herrschaftsverhältnissen daraus folgte. Darüber hinaus werden Fragen der jeweiligen Eschatologie, oft mit chiliastischen Vorstellungen und chronologischen Endzeitberechnungen verbunden, erhellt. Bei den meisten behandelten Autoren gerinnt ihre Danielrezeption zu einem fortlaufenden Kommentar, so dass viele Beiträge ein besonderes Augenmerk auf die gattungsspezifischen Charakteristika ihrer Quellenschrift richten.

Wir danken der Fritz Thyssen Stiftung für die finanzielle Förderung des wissenschaftlichen Symposiums und der Erstellung der Druckvorlage. Den Herausgebern, besonders Herrn Prof. Dr. Reinhard G. Kratz, danken wir für die Aufnahme des Bandes in die Reihe *Beihefte zur Zeitschrift für die alttestamentliche Wissenschaft,* sowie den Mitarbeitern und Mitarbeiterinnen des Verlags Walter de Gruyter, Berlin, für die kompetente und freundliche Betreuung der Drucklegung. Ein besonderer Dank gilt den studentischen Hilfskräften Frank Hampel und Bernd Schindler für ihre Hilfe bei der Korrektur der Aufsätze sowie beim Erstellen der Register und der Druckvorlage.

Wir widmen diesen Band dem Gedenken von Robert Charles Hill, dem hervorragenden Kenner der antiochenischen Exegese, der wohl als erster von allen Referenten seinen Beitrag abgeschlossen hatte, aber aus Krankheitsgründen nicht an dem Symposium teilnehmen konnte und das Erscheinen des Tagungsbandes nicht mehr erlebte.

Berlin, im August 2007 Katharina Bracht und David du Toit

Inhaltsverzeichnis

Neuzeit

Verzeichnisse und Register

Verzeichnis der Abbildungen

Der Ausgangstext

Das aramäisch-hebräische Danielbuch
Konfrontation zwischen Weltmacht und monotheistischer Religionsgemeinschaft in universalgeschichtlicher Perspektive

Klaus Koch

1. Ein biblisches Buch zwischen emfatischer Hochschätzung und entschiedener Ablehnung in zweitausend Jahren der Interpretation

Kein anderes Buch aus dem Kanon des Alten Testaments hat eine so einflussreiche und konträre Rezeptionsgeschichte in Judentum, Christentum (und Islam) erfahren als der einem weisen „Daniel" zugeschriebene Text. Sie betraf nicht allein die theologischen Themen des Buchs im engeren Sinn, sondern ebenso, wenn nicht noch mehr, seine politische Programmatik bis hin zu handlungsleitenden Folgerungen.[1]

Das Buch war in der 1. Hälfte des 2. Jh. v.Chr. im Zusammenhang mit dem Aufstand der Makkabäer gegen die seleukidische Fremdherrschaft als *littérature de résistance* niedergeschrieben worden, als Deutung der exilisch/nachexilischen Volksgeschichte im Zusammenhang der altorientalisch-hellenistischen Entwicklungen und zugleich als religiös motivierte Auseinandersetzung zwischen einem hebräischen und einem hellenischen Welt- und Menschenverständnis. Eine geheimnisvolle, verschlüsselte Sprache führte in den folgenden Jahrhunderten wieder und wieder zu aktualisierenden Umdeutungen – bis in unsre Gegenwart hinein.

Das Buch handelt einerseits von einem jungen Judäer Daniel, der nach der Eroberung Jerusalems durch den babylonischen König Nebukadnezzar (587/6 v.Chr.) mit zahlreichen Landsleuten in das

1 Koch, Europa, Rom und der Kaiser. Weiter Delgado, Koch, Marsch (Hg.), Europa, Tausendjähriges Reich und Neue Welt.

Zweistromland deportiert worden war. Dort vermag er – auf Grund seiner Weisheit und Fähigkeit zur Voraussage kommender politischer Entwicklungen – im babylonischen und hernach persischen Hofdienst so sehr aufzusteigen, dass er schließlich der dritte Mann im Königreich wird (5,29, vgl. 6,3). Daniels Ruhm als exzeptioneller Experte in Mantik und „Futurologie" führte dazu, dass er in schwierigen Lagen vom Großkönig persönlich als „spiritueller" Ratgeber herangezogen wird. Das geschieht ein halbes Jahrhundert lang unter zwei babylonischen Königen, einem medischen und schließlich unter Kyros, dem Perserkönig. Die kontinuierliche Beratertätigkeit des Judäers Daniel unter wechselnden Großreichen erscheint dem Verfasser bezeichnend für eine andauernde Wechselbeziehung zwischen der jeweils führenden politischen Macht, die sich mit ihren polytheistischen Hintergrundsmächten stets nur auf Zeit behauptet, und dem unterworfenen, aber monotheistischen (Israel oder) Juda, das durch Jahrhunderte seine Identität bewahren kann.

Dennoch wird die Sukzession von vier fremdvölkischen Weltreichen mit jeweils weltweiter Ausstrahlung, deren Monarchen einerseits der Menschheit Frieden und Wohlfahrt ermöglichen, andrerseits zu Hybris und Intoleranz neigen, ein zweites, für die Verfasser ebenso belangreiches und ihre Gegenwart bestimmendes Thema. Als die eigentlichen Aktanden treten fast durchweg (ausgenommen Kap. 9; 12) ihre Monarchen in den Vordergrund. Bei kritischen Situationen erfahren sie freilich die Unterstützung oder eine kritische Reaktion ihres „Superministers" Daniel. Der monotheistischen Religion seiner Väter treu, weigern Daniel oder/und seine drei Gefährten sich, an polytheistisch ausgerichteten Staatsaktionen teilzunehmen. Mit einzelnen Großkönigen geraten sie deshalb so sehr in Konflikt, dass sie in einem Fall zum Tod im Feuerofen verurteilt werden, ein andres Mal Daniel den Löwen im Zwinger zum Fraß vorgeworfen wird; aber jedes Mal bewirkt Gott eine wunderhafte Bewahrung (Kap. 3; 6; vgl. 14,31ff.).

Visionär begabt sieht es Daniel als seine Hauptaufgabe, das künftige Geschick Babyloniens mit seinen Königen wie das von drei nachfolgenden Großreichen und nur in zweiter Linie das seines Volkes zu weissagen, bis hin zur Voraussage einer abschließenden eschatologischen Zeitenwende. Was ihm als „Apokalypse", als „Enthüllung" hintergründiger metahistorischer Entwicklungen von seinem Gott eingegeben wird, betrifft meist keine ad hoc-Wahrsagung, sondern weiträumige weltpolitische und überweltliche Entwicklungen innerhalb einer von seinem Gott gelenkten Universalgeschichte, bis hin zu einem eschatologischen „Umsturz", einem metaphysischen Gericht über Völker und Individuen und einer glanzvollen Rechtfertigung für die bislang

unterdrückten Gerechten im Volk (und der Menschheit überhaupt). Die eschatologische Kehre wird verbunden sein mit dem Auftauchen eines einzigartigen „Sohn des Menschen", umgeben von den Heiligen des Höchsten, den leitenden Engelmächten, er erhält von Gott „die Macht und die Ehre und das Reich", so dass ihm alle Völker, Nationen und Sprachen bereitwillig dienstbar werden (Kap. 7). Zur gleichen Zeit geschieht das Wunder einer Auferstehung der Toten, den „gerecht" Gebliebenen wird die Kraft zu ewigem Leben zuteil, während die andern zu „ewiger Abscheu" vergehen (12,1-3).

Mit einem geschichtlichen Rückblick auf die Volksgeschichte seit den Tagen des Mose und der Offenbarung der Tora sowie einem Ausblick auf einen künftigen eschatologischen Umsturz reagieren die Verfasser im 2. Jh. v.Chr. auf die gewaltsamen Veränderungen des Jerusalemer Tempelkultes durch eine hellenisierte Oberschicht und die seleukidischen Könige (Kap. 9). Sie wollen dem religiösen Widerstand in Judäa die Zuversicht einer demnächst von Gott heraufgeführten Änderung der Verhältnisse zum Guten geben. Das aber ist in der Folge wenn überhaupt, dann nur partiell geschehen. Die seleukidische Fremdherrschaft behauptet sich. Doch die danielische Fackel der Hoffnung wird in der Folgezeit wieder und wieder von Gruppen aufgegriffen und aktualisiert, die den zeitgenössischen heidnischen Königen (und später den römischen Kaisern) um ihrer Eingriffe in den monotheistischen Kultus willen entschiedenen Widerstand leisteten.[2]

Nach dem Sieg des Christentums im Mittelmeerbereich werden Daniels Voraussagen über Religionsverfolgung und die Gemeinde derer, die dem einen Gott dennoch die Treue hält, auf Stationen in der Geschichte des Abendlands und der Kirche bezogen.[3] Das hatte zur Folge, dass dem Buch aus der Makkabäerzeit unterschiedliche Erweiterungen beigefügt wurden, um dessen Voraussagen möglichst bis in die eigene Zeit hinein reichen zu lassen.[4]

In der abendländischen Neuzeit wird das Buch nicht nur unter Theologen, sondern auch in der öffentlichen Meinung außergewöhnlich kontrovers gewertet.

2 Die alten vorchristlichen griechischen und syrischen Danielübersetzungen fügen über den masoretischen Text hinaus noch zwei Gesänge der drei Judäer im Feuerofen (3,24-90*) und am Ende (Kap. 13f.) (ursprünglich aramäische) Erzählungen über die gegenüber sexueller Verführung standhafte Susanna, die vergebliche Verschleierung der Ohnmacht des babylonischen Gottes Bel durch seine Priester sowie Daniels „Vergiftung" eines in Babylonien als göttlich verehrten Drachen hinzu.

3 Zur Fortsetzungsgeschichte bis ins Mittelalter hinein s. Collins, Daniel, 72–123. Ich bin an anderer Stelle darauf ausführlicher eingegangen, s.o. Anm. 1.

4 Die jüngste Übersicht bietet DiTommaso, The Book of Daniel and the Apocryphal Daniel Literature.

Als Martin Luther 1543 die letzte Fassung seiner deutschen Übersetzung der Heiligen Schrift drucken ließ, stellte er dem Danielbuch eine Vorrede voran, die mehr Raum einnahm als die folgende Übersetzung des Danieltextes selbst. Luther schärft dem Leser die Einzigartigkeit dieses Buches ein mit dem Ergebnis: „Summa: Es ist unter allen Abrahamskindern keiner so hoch in der Welt erhöht als Daniel."[5] Die Abrahamskinder meinen in diesem Fall die Israeliten insgesamt, insbesondere aber die Autoren des ersten Teils der Bibel. Daniel steht also für den Reformator noch höher als der Mose des Gesetzes oder der David der Psalmen!

Solch hoher christlichen Wertschätzung entspricht schon ein halbes Jahrtausend vorher eine jüdische Stimme im babylonischen Talmud; danach trat einst der Erzengel Gabriel vor Gott hin und wies auf diesen Mann: „Herr der Welt! Wenn alle Weisen der weltlichen Völker auf einer Waagschale sein würden und der Liebling Daniel auf der anderen Waagschale, würde er sie nicht aufwiegen?"[6] Wie sehr auch Daniels persönlicher Einsatz und seine Bereitschaft, um seines Glaubens willen sich auf grausame Weise hinrichten zu lassen, bei Juden und Christen eingeschätzt wird, – was ihn außerordentlich macht und über andere Menschen hinaushebt, ist seine Weisheit in Bezug auf den sinnvollen Lauf der Weltgeschichte und ihr Gefälle hin zu einer eschatologischen Vollendung; anders gesagt: der Hinweis auf eine hinter vordergründigen politischen Bewegungen verborgene Metahistorie, die durch Anfechtungen und Verfolgungen zu ewigem Heil führen wird. Kann die Bedeutsamkeit eines literarischen Werkes höher als durch jene Urteile eingestuft werden?

Schon im Altertum hatte die jüdische und christliche Hochschätzung des Danielbuchs bei heidnischen Gegnern leidenschaftliche Ablehnung hervorgerufen. Um 300 n.Chr. hatte der neuplatonische Philosoph und Christenfeind Porphyrios die Danielweissagungen in ei-

5 Luther, Die gantze Heilige Schrifft Deudsch, 1539. Luther setzt für Daniel einen politischen Rang voraus, der über den des Josef in der Genesis, ja über den Davids und Salomos hinausrage, zudem habe er erfolgreich babylonische und persische Könige „wunderbarlich zu Gott bekeret" und Gottesfurcht „bey vielen Leuten geschafft hat / die durch jn sind zu erkenntnis Gottes komen / vnd selig worden". Beides lässt sich dem biblischen Text nur bedingt entnehmen. Daniel wird zwar durch Nebukadnezar befördert (רַבִּי 2,48) zum Obersten der babylonischen Weisen, durch Belsazzar sogar zum Dritten im Reich, aber das nur für eine Nacht, bis zur Ermordung des Königs (5,29). Dareios ernennt ihn zu einem der drei Hofminister, die für die Koordination der 120 Satrapen zu sorgen haben (6,2f.), doch mit der Vollmacht eines Josef, den der Pharao zum „Herrn über Ägypten" eingesetzt hat (Gen 41,37–45), lässt sich das nicht gleichsetzen. Keiner der Großkönige bekehrt sich zur judäischen Religion, wenngleich dessen Einzigartigkeit gelegentlich anerkannt wird (2,47; 3,28f.33; 4,31–34; 6,27f.).
6 Joma VIII,i,ii, in: Der Babylonische Talmud, 220.

ner Schrift „Gegen die Christen" als tragende Säulen biblischer Lehre leidenschaftlich angegriffen und sie als Fälschungen der Makkabäerzeit disqualifiziert, als Propagandaschrift mit *vaticinia ex eventu* zur Rechtfertigung hasmonäischer Herrschaftsansprüche. Damals gelang es christlichen Apologeten, vor allem dem gelehrten Hieronymus, die Argumente des Heiden bei den meisten Lesern zu neutralisieren.

Anderthalb Jahrtausende später hat die europäische Aufklärung in ihren religionskritischen Vertretern erneut auf Porphyrios zurückgegriffen; so vor allem der englische Deist Anthony Collins, der anonym 1726 in „The Scheme of Literal Prophecy Considered" das Danielbuch zu einer raffinierten Fälschung erklärt und damit eine breite internationale Diskussion hervorgerufen hat. Mit noch größerer Resonanz im damaligen Europa hat es dann Voltaires „Essai sur les moeures et l'esprit des nations, et sur les principaux faits de l'histoire, depuis Charlemagne jusqu'à Louis XIII" (1769) getan und mit seinem konträren Geschichtsentwurf verbunden.

Die Ablehnung jeder historischen Relevanz der Danielschrift erhielt dadurch eine anscheinend schlagende Bestätigung, dass die historische Forschung im 18. und 19. Jh. zunehmend aufgewiesen hat, wie sehr grundlegende Fakten der Geschichte des Altertums im Danielbuch falsch oder verzerrt wiedergegeben werden. Die wenigen darin mit Namen angeführten nichtisraelitischen Könige hat es zwar gegeben, aber in anderer Folge und mit andern Wirkungen, als „Daniel" sie erzählt. So war z.B. der Kap. 5 und 7 erwähnte Belsazzar keineswegs Sohn und Nachfolger Nebukadnezzars gewesen (so 5,10f.), sondern der des späteren Nabonid, auf den zudem einige der im Buch Nebukadnezzar zugeschriebenen Begebenheiten zurückgehen, wenn sie auch legendarisch verzerrt überliefert werden.[7] Einen Mederkönig Dareios, Sohn des Xerxes, wie ihn 5,30; 9,1 voraussetzen, hat es nicht gegeben.[8] Dass so anschaulich erzählte Wundererzählungen wie das unversehrte Überleben der drei Männer im Feuerofen oder dasjenige Daniels in der Löwengrube (Kap. 3; 6) unhistorisch sind, bedarf keines besonderen Nachweises. Obwohl ab Kap. 7 im „Ich" eines angeblich im 6. Jh. v. Chr. lebenden Daniel geschrieben, handelt es sich bei dem Buch, wie sich aus vielen Detailangaben ergibt, um ein pseudonymes Werk aus der Zeit des Makkabäeraufstands im 2. Jh.

Trotz einer kontroversen Auslegungsgeschichte haben konservative christliche Theologen an der Bedeutsamkeit Daniels festgehalten und tun es z.T. noch heute, nicht um der darin geschilderten histori-

7 S. zu Kap. 4 Koch, Daniel, 408–415.
8 Koch, Dareios, 125–139.

schen Details willen, sondern wegen seiner Weissagung eines
zukünftigen, vom Himmel gesandten *Menschensohns*, der 490 Jahre
nach Daniels Deportation nach Babel erscheinen soll und dem dann von
Gott die Macht und die Herrlichkeit und das (universale) Reich einer
geistig erneuerten Menschheit zuerkannt wird, um „ewige
Gerechtigkeit" unter den Menschen aufzurichten (7,13f.; 9,24).

Das Neue Testament hat die Danielweissagung auf das Leben Jesu
Christi auf Erden bezogen, auf sein Erdenwirken oder/und seine
Parusie, und zur Grundlage der Christologie ausgebaut: 82-mal wird
„Menschensohn" mit Bezug auf die Danieltradition zur Selbstbezeich-
nung Jesu in den Evangelien. Allerdings hatte Daniel erwartet, dass mit
dem Erscheinen dieser Gestalt sich unmittelbar eine erdenweite
Wirkung mit dem Verschwinden aller gewohnten politischen und reli-
giösen Verhältnisse verbinden würde. Dagegen haben Jesus selbst und
das Neue Testament dessen irdisches Leben als „Menschensohn" von
seiner in fernere Zukunft verlagerten endgültigen Erscheinung als
Menschensohn als zwei auseinanderliegende Epiphanien unterschieden.
(Einer solchen Diversifikation vermochte die jüdische Danielrezeption
nie zuzustimmen.)

Noch im 19. Jahrhundert konnte E.W. Hengstenberg, einfluss-
reicher preußischer Kirchenpolitiker, Kämpfer gegen Rationalismus
und für einen christlichen Staat, nachdrücklich behaupten, „dass die
Anerkennung der Ächtheit des Daniel und die Anerkennung der ge-
offenbarten Religion unzertrennbar verbunden sind"[9]. In England stellt
eine Generation später der nicht minder einflussreiche Theologe E.B.
Pusey ebenso entschieden heraus, dass Daniels Rede vom Menschen-
sohn „either divine or an imposture" sei, im zweiten Fall „the whole
would be one lie in the name of God"[10].

Neben der Menschensohnweissagung als einer Kernstelle für die
neutestamentliche Christologie übt der in Dan 7–11 mehrfach skizzierte
letzte Frevelkönig dieser Weltzeit, der Recht und Religion missachtet
und verfolgt als der *Antichrist* schlechthin, bis zur Gegenwart eine be-
sondere Faszination aus.

An ihm als zukünftiger Gestalt wird bis heute von fundamentalis-
tischen Theologen und von vielen Sekten als Schreckensbild der Zu-
kunft festgehalten. Seine Beschreibung durch Daniel wurde mehrfach
im Lauf der Zeit von Christen oder Juden auf zeitgenössische Macht-
haber gedeutet, wie z.B. von Gegnern Napoleons im 19. Jh. und von
Widerstandsbewegungen gegen Hitler im 2. Weltkrieg. Sie führt noch

9 Hengstenberg, Die Authentie des Daniel, 4.
10 Pusey, Daniel the Prophet, 1886.

in der Gegenwart nordamerikanische *dispensationalists* dazu, eine menschen- und gottesfeindliche Macht des Bösen zu identifizieren und als von Daniel vorausgesagt zu bekämpfen.

Andrerseits betrachten selbst international angesehene Bibelwissenschaftler (und systematische Theologen) noch heute das Danielbuch wie die verwandten Apokalypsen der Zeitenwende als eine in ihrer Nachwirkung gefährliche spätisraelitische (und frühchristliche) Fehlentwicklung. Bekanntester Vertreter dieser (Ab-)Wertung ist G. von Rad im zweiten Band seiner „Theologie des Alten Testaments"; für ihn stellt schon Daniel wie dann jüngere Apokalypsen die Geschichte „wie aus einer Zuschauerstellung heraus" dar, als fatalen Determinismus mit „einer geradezu hybrid anmutenden universalen Gnosis"; die Verfasser haben mit Profeten nichts gemeinsam, sondern sind „Schreiber"[11].

Die Reserve, die viele, auch konservative, christliche Theologen besonders hinsichtlich des Danielbuchs an den Tag legen, resultiert zu einem großen Teil daraus, dass dieses Buch die „heilsgeschichtlich" einlinige Betrachtung Israels und seiner Geschichte, wie sie sonst alttestamentlicher Literatur selbstverständlich zu sein scheint, nicht nur zufällig, sondern absichtlich hinter sich lässt. Die bedeutsame Kontinuität eines göttlichen Wirkens im Lauf der Zeiten wird, wie unten aufzuweisen sein wird, nicht wie sonst in der hebräischen Bibel am Schicksal des eigenen Volkes, sondern dem der Menschheit insgesamt demonstriert. Der „Gott des Himmels" (2,18) lässt Jahrhunderte lang seinen Willen primär durch Könige und Völker erfüllen, die sein Dasein nur gelegentlich erahnen (etwa durch Visionen) und ihn gar nicht kultisch angemessen verehren. Also bleiben Judäer wie Daniel und seine weisen Gefährten die einzigen, welche um Gottes Absicht in der Abfolge der Zeiten wissen und sie am Geschick des einzigen wirkungsvollen Heiligtums auf Erden, des Tempels in Jerusalem, veranschaulicht sehen; deshalb werden gerade sie von einsichtigen fremden Großkönigen um Rat und Unterstützung gebeten.

Das Buch folgert solche universale Perspektiven aus dem Wesen seines Gottes als des Schöpfers schlechthin, der der Menschheit insgesamt zugewendet ist.[12] Partikulare Begriffe wie das Tetragramm als

11 V. Rad, Theologie, 335, 321f., 318. Ähnlich argumentiert er noch in seinem Spätwerk „Weisheit in Israel" (337), allerdings mit der Einschränkung, dass es sich in den Apokalypsen „nie um einen philosophisch konsequent durchdachten Vorstellungskomplex" handle.

12 Die gegensätzlichen Urteile über das Danielbuch sind weithin, wenngleich meist uneingestanden, durch Diskussionen um das Verhältnis des biblischen Gottes zur gegenwärtigen Geschichte, z.B. durch das Verhältnis des heutigen Christentums zu Europa (als Erbe eines römischen Weltreichs?) bzw. das der westlichen Welt zu Asien und Afrika hervorgerufen.

Gottesname und selbst der Name Israel als Bezeichnung des eigenen
Volkes tauchen deshalb nur in dem einer älteren Überlieferung ent-
nommenen psalmartigen Gebet Dan 9,4–16 auf (und in der deutero-
kanonischen Erweiterung 3,26ff.). Der göttliche Allherr hat sich durch
Gesicht und Wort auch fremden Herrschern kundgegeben, wenn auch
das Volk Daniels seine „Speerspitze" auf Erden war und bleiben wird.
Allerdings lässt sich von Lauf und Sinn der Weltgeschichte nur dia-
lektisch reden, ihr Fortschreiten resultiert zwar einerseits aus Gottes
Plan und Weissagungen, aber ebenso aus menschlicher Verstocktheit
und Hybris; *hominis confusione dei providentia.* (Hat die Theologie
heute wirklich die Aufgabe, solche Ausweitung des religiösen Hori-
zonts engstirnig als „Gnosis" zu verdammen?)

2. Die Sukzession von vier altorientalisch-hellenistischen Monarchien als Rückgrat von 490 Jahren Weltgeschichte. Der Wechsel von einer eigenständigen Geschichte Israels zu der durch seinen Gott gelenkten Universalgeschichte in einer spätisraelitischen Schrift

2.1 Das aramäisch-hebräische (später masoretisch bearbeitete) Daniel-
buch ist wahrscheinlich im 3. Jahrzehnt des 2. vorchristlichen Jahr-
hunderts niedergeschrieben worden, in einer Zeit, in der der Seleukide
Antiochos IV. die judäische Religion auf ein „hellenistisches" Niveau
heben wollte, was u.a. bedeutete, auf die Beschneidung von Männern
zu verzichten und auf jede Art religiöser Ausschließlichkeitsforderung.
Das Buch ruft deshalb seine Leser zum passiven Widerstand auf, um
der Tora und dem Jerusalemer Kult treu zu bleiben in Erinnerung an die
von Gott gelenkte, bisher im Auf und Ab der Zeiten als Heilsgeschichte
ausgewiesene Volksgeschichte. Für „Daniel" war sie aber nicht
exklusiv-national verlaufen, sondern in steter Bindung an ein durch
Gott geschaffenes Gefälle im Geschick „aller Nationen, Völker und
Sprachen" (7,14), also der gesamten Menschheitsgeschichte, innerhalb
derer Israel/Juda freilich eine paradigmatische Rolle spielt. Zum
Beweis dessen schildern zwei Visionsschilderungen (Kap. 2 und 7 als
Eckpfeiler der Botschaft des Buches) die vom Schöpfer hervorgerufene
Folge vier übernationaler „Superstaaten", der Babylonier, Meder,
Perser und Griechen, und ihr Ende mit dem Kommen eines überir-
dischen „Menschensohns". Grundlage der Darstellung sind nicht nur
die heiligen Schriften Israels, sondern auch Überlieferungen der Groß-
mächte selbst.

Das in seiner (protokanonischen) Kurzfassung nur 12 Kapitel um-
fassende Buch, dessen Urtext in den dritten Teil der masoretischen
Bibel aufgenommen worden ist, erzählt von jungen Judäern, die ins
Zweistromland deportiert und im babylonischen Hofdienst ausgebildet
wurden und aufgestiegen waren, aber ihrer Religion wegen mit der
staatlichen Macht mehrfach in Konflikt gerieten und deshalb mit dem
Tod bedroht waren. Von andern Schriften des jüdischen und christ-
lichen Kanons hebt es sich durch seinen weitgespannten zeitlichen und
geografischen Horizont deutlich ab.

Der literarischen Gattung nach eine Apokalypse, eine „Enthüllung"
des metaphysischen Hintergrunds des Weltgeschehens und seiner Zu-
kunft, enthält das Buch Daniel Weissagungen, die den gewaltigen
Bogen eines universalgeschichtlichen Zusammenhangs voraussetzen,
der mit der Entstehung von altorientalischen Großmächten anhebt und
über die ungerechten Verhältnisse einer hellenistischen Gegenwart bis
hin zu einem künftigen neuen Aion ewiger Gerechtigkeit reicht, durch-
weg gesteuert durch die Providenz des Höchsten Gottes.

Es handelt sich nach Umfang und Stellung im Kanon um eine
kleine und in ihrer Einordnung umstrittene Schrift. Von den rund 1300
Seiten einer neueren Ausgabe der Lutherbibel[13] z.B. nimmt es nur 16
Seiten in Anspruch, also kaum mehr als 1%. Die christlichen Bibeln
reihen es immerhin unter die Profetischen Bücher ein, die masoretische
Miqra der Juden bringt es aber erst unter den Vermischten Schriften
(כתבים) an viertletzter Stelle im Kanon.[14] Seine Texte wurden weder in
die obligatorischen Sabbatlesungen der Synagoge aufgenommen noch
in die für das Kirchenjahr festgelegten Episteln der christlichen Tradi-
tion. Auch von Gestalt und Inhalt her wirkt das primär in einer zwei-
stromländischen Kultur verortete Büchlein wie ein bunter Vogel unter
den sonst in würdiger Gewandung daherkommenden 20–30 Schriften
des alttestamentlichen Teils der Bibel.[15.16]

Das Buch fällt durch seine *Zweisprachigkeit* aus dem Rahmen
einer „reinen" Biblia Hebraica heraus; nach einem hebräischen Introitus

13 Stuttgart 1985.

14 Um die Zeitenwende gehörte ausweislich der in Qumran gefundenen Literatur auch bei
 Juden Daniel noch zu den Profeten. S. Koch, Ist Daniel auch unter den Profeten?

15 Noch mehr Einfluss als der aramäisch-hebräische Urtext auf das Judentum haben in der
 Folgezeit anderssprachige Versionen auf christliche Kulturen ausgeübt. Die Über-
 setzung ging häufig mit Erweiterungen und Aktualisierungen Hand in Hand. Das gilt
 schon für die vorchristlichen jüdischen Übersetzungen (LXX, Theodotion, Peschitto),
 nicht minder für jüngere Übersetzungen in christlicher (und islamischer) Zeit.

16 Überblick und Kommentierung: DiTommaso, The Book of Daniel; vgl. meine Be-
 sprechung in der ThLZ 131, 2006, 1125–1127.

in Kap. 1 (sekundär aus dem Aramäischen übertragen?[17]) schildern die Kap. 2–7 das Geschick der von Nebukadnezzar nach Babylonien deportierten Judäer in aramäischer Sprache, also nicht in der sonst für heilige Bücher verwendeten hebräischen. Das Aramäische war die offizielle Sprache des persischen Großreichs im 6. und 5. Jh. v.Chr. und im Alten Orient eine internationale Verkehrssprache in den folgenden Jahrhunderten. Erst die zweite Hälfte des Buches (Kap. 8–12) wird hebräisch abgefasst; sie berichtet nicht mehr von bereits geschehenen Ereignissen, sondern verweist mit zwei Visionsberichten und einem Danielgebet auf den metaphysischen Hintergrund der im ersten Teil geschilderten Begebenheiten und der in der Zukunft zu erwartenden Folgen.

Die Uneinheitlichkeit erklärt sich wahrscheinlich daraus, dass das Buch, jedenfalls seine erste Hälfte, nicht aus Kreisen eines „offiziellen" Judentums stammt. (Insofern passt das Buch nur bedingt unter den Titel „Hebräische Bibel", den seit einigen Jahrzehnten christliche Theologen statt „Altes Testament" bevorzugen, um Juden nicht wehe zu tun.) Auch Gattung und Thematik unterscheiden sich von den übrigen Schriften der Bibel. Die aramäischen Erzählungen sind höchst dramatisch und haben das Danielbild für Jahrhunderte weit mehr geprägt als der hebräische zweite Teil mit seinen Visionsberichten, die wie eine Kommentierung des ersten wirken.[18]

Dem Gebrauch des Aramäischen – einer damals von Nordindien bis in die Ägäis verbreiteten Verkehrs- und Diplomatensprache – entspricht *der internationale politische Horizont* der Erzählungen und der Visionsschilderungen im ersten Teil des Buches. Obwohl die Helden der Erzählungen Judäer sind und politische Konflikte durch Daniel selbst heraufbeschworen oder gelöst werden, obwohl das Geschick seines unterdrückten Volkes und des Heiligtums in Jerusalem zur Sprache kommt, der Lauf der Geschichte empfängt nach göttlichem Willen seine entscheidenden Impulse von fremden Großkönigen und ihren Machtzentren, seien es Babylon, Susa, Ägypten oder das hellenisierte Syrien. Dem weitgespannten geografischen und weltpolitischen Horizont entspricht es, dass weithin außerisraelitische Überlieferungen, z.B. über den letzten babylonischen König Nabonid (Kap. 4) oder aus einer Chronik der seleukidisch-ptolemäischen Auseinandersetzungen des 3. und 2. Jh. v.Chr. (Kap. 11f.) eingearbeitet, „inkulturalisiert" worden sind.[19]

17 Koch, Daniel, 18–21.
18 Kleinere aramäische Stücke gibt es im masoretischen Kanon noch in einem Jeremiakapitel und in einem größeren Abschnitt des Esrabuchs.
19 Die aramäischen Kapitel stammen in ihrem Grundstock aus der Zeit persischer oder ptolemäischer Vorherrschaft im vorderen Orient und Palästina (4./3. Jh. v.Chr.). Die

2.2 Eine für 490 Jahre vorausgesagte Vorherrschaft von vier heidnisch-en Großreichen (9,24) bildet den Rahmen für Begegnungen herausragender Herrscher mit dem im Hofdienst stehenden Judäer Daniel. Der Eingang des Buches Daniel berichtete[20] mit wenigen Worten vom Ende eines judäischen Königtums als einer epochalen Wende, mit der sich der Schwerpunkt nicht nur der Volks-, sondern einer von dem einen Gott begleiteten Menschheitsgeschichte nach Osten und zu heidnischen Großkönigen verlagert (nach Kap. 2ff. wandert er später in umgekehrter Richtung ganz nach Westen, jeweils von einem anderen Volkstum geprägt).

> „Im dritten Jahr des Königtums Jojakims, König von Juda [609–598 v.Chr.], war Nebukadnezzar, der König von Babel, nach Jerusalem gezogen. Er belagerte es und der [göttliche] Allherr gab in seine Hand Jojakim, den König von Juda, samt dem Besten der Geräte des Hauses Gottes. Danach ließ er sie [die Königsfamilie?] wegführen in das Land Schinear in das Haus seines Gottes; die Geräte aber ließ er in die Schatzkammer seines Gottes wegführen." (Dan 1,1f.).

Die kurze Notiz markiert das Ende judäischer Eigenstaatlichkeit und verweist auf eine fortan von der göttlichen Providenz hervorgerufene Vormachtstellung Babyloniens und anderer Supermächte. Damit endet ein monotheistisch legitimierter, oft theokratisch interpretierter israelitischer Staat, er wird durch polytheistische, nahezu absolutistische Herrschaftssysteme abgelöst. Deren universale Legitimität wird von Daniel gegenüber Nebukadnezzar ausdrücklich hervorgehoben:

> „Du, König, bist König der Könige, welchem der Gott des Himmels das Königreich und (damit) Besitztum, Gewalt und Herrlichkeit gegeben hat. Wo immer Menschen wohnen, gibt er sogar das Getier des Feldes und die Vögel des Himmels in deine Hand und hat dich über all das zum Herrscher gemacht." (Dan 2,37f.)[21]

Die folgenden Kapitelüberschriften verweisen jeweils auf die Regierung eines fremden Großkönigs und damit auf wechselnde Voraussetzungen für den Fortschritt der Weltgeschichte:

2,1 „Im zweiten Jahr der Königsherrschaft Nebukadnezzars" widerfährt dem König ein Traum über eine riesige Statue aus vier Metallen, die von Daniel auf eine nun beginnende Sukzession von vier Weltreichen und ihre endgültige Ablösung durch ein direktes Gottesreich gedeutet wird.

hebräischen Kapitel (7–12) sind dagegen jünger und mit ihren Visionen eine Art Kommentar zum Anfangsteil, vor oder während des Aufstands der Makkabäer (nach 175 v.Chr.) niedergeschrieben. Übereinstimmung besteht jedoch in einer weitreichenden Mythisierung der Geschichte, zu der ein moderner Leser nur schwer Zugang findet.

20 Der Text ist wohl nachträglich ins Hebräische übersetzt worden.

21 Koch, Daniel, 161–164.

3,1 „Im 18. Jahr [so nach LXX] fertigte Nebukadnezzar, der König"
eine Statue als Symbol babylonischen Weltkönigtums an und gebietet
allen Bürgern, sie kultisch zu verehren, was vier seiner judäischen Be-
amten verweigern. Sie werden zum Tod in einem Feuerofen verurteilt,
aber bleiben wunderhaft unversehrt, was den Großkönig in Erstaunen
vor der Macht ihres Gottes setzt.

3,31/4,1 „Im 18. Jahr der Königsherrschaft Nebukadnezzars (LXX)"
lässt er ein Schreiben an alle untergebenen Völker hinausgehen und
berichtet über sein zeitwilliges Irre-Sein, ein siebenjähriges Weilen
inmitten einer Schafherde, einen erschreckenden Traum, den ihm allein
Daniel zu deuten vermochte und ihn dadurch wieder zu einem „norma-
len" Menschen werden ließ.

6,1 „Dareios, der Meder, übernahm das Königtum im Alter von 62
Jahren" und erlässt ein Gesetz, dass 30 Tage lang niemand von einem
Gott oder Menschen außer von ihm, dem Großkönig, etwas erbeten
darf. Daniel betet dennoch zu seinem Gott, wird angezeigt und zum
Tod in einer Löwengrube verurteilt, aber dort durch Gott wunderbar be-
wahrt. Das nimmt der König wahr, was ihn zu einem Edikt veranlasst,
in dem er Daniels Gott als lebendigen Gott anerkennt, dessen Reich
niemals untergeht.

In diesen aramäischen Kapiteln werden mit Nebukadnezzar und
Dareios typische Repräsentanten der Zeit babylonischer und medischer
Vorherrschaft vorgestellt. In den folgenden Kapiteln wird wieder mit
Babylonien angefangen, diesmal durch Belsazzar vertreten, dann auf
hebräisch mit dem Meder Dareios fortgefahren und mit Kyros als Per-
ser die Ära beendet (Kap. 7–10):

7,1 „Im ersten Jahr Belsazzars, des Königs von Babel, hatte Daniel
einen [bedeutsamen] Traum erlebt." Darin entsteigen nacheinander vier
verschiedene Tiere dem [Völker-]Meer; fremde Weltreiche symbo-
lisierend, denen auch Juda unterworfen ist, bis ein „Sohn eines Men-
schen" auftaucht und die Menschheit sich ihm und dem Einen Gott frei-
willig und zu ewigem Heil unterordnet.

8,1 „Im dritten Jahr der Königsherrschaft des Königs Belsazzar"
erschaut Daniel den Kampf zwischen einem Widder, der Persien sym-
bolisiert, und einem Ziegenbock als Bild der zeitweise siegreichen
Hellenen bis zu einem letzten „hartgesichtigen" Repräsentanten, der
Menschen und Engelmächte zu stürzen versucht und ein jähes Ende
nimmt.

9,1 „Im ersten Jahr des Dareios, Sohn des Xerxes, aus dem Stamm
der Meder, der zum König der Kaldäer gemacht worden war, da gewann
ich, Daniel, Einsicht aus den [heiligen] Büchern." Nach dessen Fürbitte
für sein schuldig gewordenes Volk eröffnet ihm der Erzengel Gabriel,

dass 490 Jahre Fremdherrschaft vergangen sein müssen, dann aber eine „ewige Gerechtigkeit" sich durchsetzen wird.

10,1 „Im dritten Jahr des Königs Kyros von Persien wurde ein [bedeutungsschweres] Wort dem Daniel offenbart." Diesmal wird der Seher einer leuchtenden, metallisch glänzenden Engelsgestalt gewahr. Sie eröffnet Daniel, dass die Zeit der Perser bald vorüber sein wird. An ihre Stelle wird Jawan (Ionien = Griechenland) treten, mit einem [seleukidischen] Reich im Norden und einem [ptolemäischen] Reich im Süden. Zwischen beiden wird mehrfach Krieg sein, in dem die Könige des Nordens siegreich zu sein scheinen, insbesondere der letzte unter ihnen (Antiochos IV. Epiphanes); er missachtet Götter und Menschen, geht aber plötzlich und unerwartet unter. Danach lässt der Engelsfürst Michael eine Zeit der Not über den Erdkreis kommen, während aus Daniels Volk diejenigen gerettet werden, die ihrem Gott treu geblieben sind, und die Verständigen unter ihnen „ewig wie die Sterne leuchten werden". Danach werden „viele" Tote auferweckt, „die einen zu ewigem Leben, die anderen zur Schmach, zur ewigen Abscheu" (12,1–3).

Das Buch liebt apokalyptisch-symbolische Metafern. So schaut Daniel (Kap. 2) den Zusammenhang der Königsgeschichten zuerst als einen Metallkoloss, der aus der Erdmitte aufragt, mit goldenem Haupt, das neubabylonische Reich symbolisierend, der Oberkörper silbern als Kennzeichen des medischen, bronzen der Unterleib, auf das persische Reich hinweisend, sowohl eisern wie tönern schließlich die auf die Griechen weisenden Beine und Füße. In Kap. 7 wird die gleiche Folge durch das Bild von Raubtieren (Löwe, Bär, Panther und ein 10-köpfiges Ungeheuer) symbolisiert.

Die Datierungen nach fremden Großkönigen wollen nicht nur einen äußeren chronologischen Anhalt liefern, sondern Repräsentanten nennen, die eine zentrale Rolle in der Ära der Großreiche spielten. Die Einsichtigen unter ihnen werden von einem göttliche Hintergrund ihrer Macht überzeugt:

> „Da warf sich König Nebukadnezzar auf sein Angesicht nieder, huldigte Daniel und befahl, man solle ihm Opfer und Weihrauch darbringen. Und der König sagte zu Daniel: ‚Es ist wahr: Euer Gott ist der Gott der Götter und Herr der Könige, und er kann Geheimnisse offenbaren.'" (Dan 2,46f.)

Der König vergisst allerdings bald seine Einsicht. So kann er selbstherrlich anordnen, ein goldenes Reichssymbol zu errichten, dass die Untertanen kultisch zu verehren haben; wer es verweigert, wird in einen Feuerofen geworfen. Das tun und erfahren drei judäische Exulanten, die aber im Ofen wunderhaft bewahrt bleiben. Als der Herrscher es wahrnimmt, preist er diesmal noch entschiedener den Gott der Judäer:

„Jeder, der vom Gott des Schadrach, Meschach und Abed-Nego verächtlich spricht … soll in Stücke gerissen und sein Haus soll in einen Trümmerhaufen verwandelt werden. Denn es gibt keinen Gott, der auf diese Weise retten kann." (Dan 3,29 [96])

Daniel wird offenbart, dass es während der Abfolge von babylonischen, medischen und persischen Großkönigen (ab etwa 600 v.Chr.) eine Kontinuität ihrer Legitimierung durch den höchsten Gott gibt, der sich ihnen persönlich von Zeit zu Zeit durch Visionen offenbart, die dann durch ihn, den judäischen Seher entschlüsselt werden (2,46ff.; 3,28f.; 4,33; 5,29; 6,22f.). Ihre Vorherrschaft gründet in einer göttlichen Providenz (2,37f.; 3,31f.; 4,17.31–34; 5,26f.; 6,26–28), obwohl sie „Heiden" sind und bleiben.

Während dieser Zeit steht ihnen als Antipode Juda als „Volk des Bundes" gegenüber, den fremden Königen unterworfen, doch ihnen durch seinen Monotheismus geistig überlegen. Zum offenen Konflikt mit den Großkönigen kommt es allerdings an kultischen Staatsfeiertagen, wo die Teilnahme für alle im Königsdienst Pflicht ist und einerseits polytheistischen Mächten geopfert, andererseits dem König eine einzigartige sakrale Würde zuerkannt wird. Die exilierten Judäer nehmen nie von sich aus gegen diese Religion der Herrscher öffentlich Stellung, aber halten sich strikt von polytheistischen Begehungen fern; das reicht u.U. aus, sie zum Tod im Feuerofen oder in der Löwengrube zu verurteilen (Dan 3; 6; 14,31ff.).

Von den nachfolgenden griechischen Großkönigen (ab Alexander dem Großen 333 v.Chr.) wird allerdings keine Einsicht mehr berichtet, aber auch keine göttliche Einsetzung. Ihnen steht kein Daniel mehr zur Seite. Zwischen dem jeweiligen griechischen Herrscher und seinen ihrer Religion treuen judäischen Untertanen kommt es zunehmend zu Kollisionen. Ihre Herrschaft artet mehr und mehr aus bis zu der eines „Verächtlichen" (Antiochos IV.), der „sich über jede Gottheit erhebt" (11,37), im Jerusalemer Tempel einen „Gräuel der Verwüstung" aufstellt und verehren lässt, bald aber schändlich untergeht. (Später wird diese Gestalt „Antichrist" genannt werden.)

Über die einzelnen altorientalischen Großkönige sind die Danielverfasser nur unzureichend unterrichtet. Obwohl der Machtbereich früherer assyrischer Könige viel größer war, wird in der Reihe der Supermächte Nebukadnezzar (604–562 v.Chr.) zuerst genannt als Sieger über den damaligen judäischen König, der danach viele Angehörige des besiegten Volkes ins Exil nach Babylonien deportieren ließ. Kap. 4 schreibt ihm irrtümlich eine geistige Verwirrung zu, wie sie in älteren akkadischen Darstellungen vom letzten babylonischen König

Nabonid erzählt worden war.[22] Und Belsazzar, der als Nebukadnezzars Sohn und Nachfolger eingeführt wird (Dan 5), war weder das eine noch das andere, sondern bloß einige Jahre Reichsverweser. Die Rede von der Nachfolge eines medischen Königs Dareios, Sohn des Xerxes (Kap. 6; 9,1) verwechselt einen späteren persischen König dieses Namens mit einem medischen Herrscher. Zutreffend ist danach (10,1), dass schliesslich der Perser Kyros Babylonien erobert hat (539 v.Chr.). Der Danielverfasser kennt die Namen vermutlich aus unzuverlässigen mündlichen Traditionen des Zweistromlands; hinter seinen Irrtümern verbirgt sich wohl keine Tendenz.

Alle diese heidnischen Großkönige werden in eine vom judäischen Gott als dem Höchsten vorherbestimmte *vierstufige Monarchiensukzession* mit je einer anderen führenden Nation eingegliedert (s.o. zu Kap. 2; 7). Das Buch greift damit eine damals im Orient und nachfolgend in Griechenland und Rom verbreitete Geschichtsauffassung auf, die seit Beginn der hellenistischen Zeit mit einer Vier-Monarchien-Sukzession rechnet (wenngleich Daniel Babylonien statt wie sonst – historisch zutreffender – Assyrien an den Anfang setzt).[23]

Die Theorie von einer Viererfolge der für den gesamten Erdkreis bedeutsamen Großreiche hat sich später mit den durch das Fortschreiten der Weltgeschichte bedingten Varianten, vor allem der Zufügung von hellenistischen Königen und römischen Kaisern, bis in die Anfänge der europäischen Neuzeit behauptet.

Die Anfänge der Vorstellung von einer Universalmonarchie, die allen anderen „Staatsformen" überlegen sei, lagen in Mesopotamien. Bereits die mittel- und neuassyrischen Herrscher hatten sich seit dem 2. Jt. v.Chr. „König der Könige" tituliert, als „König der vier Weltquadranten" oder „der Gesamtheit" und damit den höchsten Rang unter allen Herrschern der Völker beansprucht.[24] Einen gleichartigen globalen Rang behaupten später persische Großkönige von ihrer Regierung als Sukzession der assyrischen.[25] Den Anspruch auf Weltherrschaft bestätigt auch das Danielbuch als Gottesauftrag an den Babylonier Nebukadnezzar:

> „Du, o König, bist König der Könige, dem der Gott des Himmels das Königsreich, Besitztum und Gewalt und Herrlichkeit gegeben hat. Und wo immer Menschenkinder wohnen, gibt er (sogar) das Getier des Feldes und die Vögel

22 Koch, Gottes Herrschaft.
23 Swain, The Theory of the Four Monarchies; Kratz, Translatio Imperii; Koch, Europa, Rom und der Kaiser, 11–18.
24 Tiglatpileser I. z.B.: Janowski, Wilhelm (Hg.), TUAT Nf. 2,54.
25 Frei, Reichsidee, 143f.; Koch, Daniel, 204.

des Himmels in deine Hand und hat dich über all das zum Herrscher eingesetzt." (Dan 2,37f.)

Für die medische Staatsauffassung liegen uns keine originalen Quellen vor. Dem assyrisch-(medisch)-persischen Muster folgen dann Alexander der Große und hellenistische Könige[26] und erklären ihre griechische Herrschaft für die vierte und letzte. Danach behaupten römische Cäsaren die Weltherrschaft für sich[27], was schließlich mittelalterliche Kaiser nur bedingt aufgreifen und für ihr Heiliges Römisches Reich Deutscher Nation beanspruchen können.

2.3 Die Danielerzählungen werden nicht nur mit einer spekulativen politischen „Theologie" verknüpft, welche die tatsächlichen Machtverhältnisse transzendiert, sondern auch mit Ereignissen illustriert, die keiner kritischen Betrachtung standhalten.

Der oben skizzierte Gegensatz, der sich zwischen einer emfatischen Bejahung danielischer Theorien und ihrer leidenschaftlichen Abwertung in der Auslegungsgeschichte wie bei keinem andern biblischen Buch so auftut, hängt nicht nur mit Fehlinformationen über einzelne Könige, sondern vor allem mit dem unhistorischen, ja exzentrischen Charakter von Weltsicht und Geschichtsdeutung des Buches zusammen. Nirgends sonst werden in der Bibel – wenn wir von der Auferstehung Jesu als einem Sonderfall absehen – so gewaltige, die Naturgesetze durchbrechende Wunder berichtet, und das zugunsten einzelner Individuen, wie in den Legenden von der Bewahrung der Drei Männer im Feuerofen und Daniels in der Löwengrube (wobei das letzte Wunder nach der deuterokanonischen Fassung des Kanons sich sogar zweimal ereignet hatte; Kap. 6 und 14,31–40 [s. katholische Bibelausgaben]). Ebenso sprengt es jedes historische Maß, wenn für die Zukunft das Auftreten eines Frevelkönigs mit globalem Anspruch prognostiziert wird, der nicht nur seine Vorgänger rücksichtslos beseitigt, sondern keinen Gott fürchtet, für sich selbst göttliche Verehrung beansprucht und die Sterne vom Himmel holen will (7,25; 8,9–12; 9,26; 11,21–45). Diese Gestalt wird bald in der Rezeption der Danieltexte „Antichrist" genannt, wobei ursprünglich nicht an ein Gegenpol zu Jesus Christus, sondern zur jüdischen Erwartung eines Messias (griech. χριστός, „Gesalbter") gedacht war. Zwar wird aus dem Danielkontext deutlich, dass für das Bild dieses Herrschers der Seleukide Antiochos IV. (175–164 v.Chr.) das Modell abgibt, aber die ihm zugeschriebene Hybris geht über alles historisch von ihm Überlieferte weit hinaus.

26 Arrian, Der Alexanderzug VII,11; 558–561.
27 Koch, Europa, Rom und der Kaiser.

Eine weitere Absonderlichkeit ist das mehrfache Eingreifen von Engel-
mächten in den Verlauf der politischen Geschichte, die als himmlische
„Wächter" im Weltgeschehen intervenieren (vgl. Kap. 4). Als „Heilige
der Höchsten" (so der doppelte aramäische Plural [7,27], der erst später
auf das irdische Volk als „Heilige *des* Höchsten übertragen wird[28]),
richten sie im Auftrag Gottes den letzten Frevelkönig und gewähren
den frommen Überlebenden wie den auferstehenden Rechtschaffenen
durch ihren „Fürst" Michael „ewige Gerechtigkeit" auf Erden und
errichten ein neues, unbeflecktes Heiligtum für einen ewig währenden
Aion (12,1–5; 9,24). Nicht der Untergang aller bestehenden nationalen
und globalen Institutionen ist das Ziel ihrer Aktivitäten, sondern eine
universale Neuordnung menschlichen Zusammenlebens in bleibender
Gemeinschaft mit dem Schöpfer nach dem allgemeinen Zusammen-
bruch.

Das Buch wird von der Bibelwissenschaft der Gattung der *Apo-
kalypse* zugewiesen und darunter werden spekulative Enthüllungen der
Zukunft durch geheimnisvolle metaforische Bilder mit schrecklichen
Weltuntergangsszenarios verstanden. Von einer kosmischen Katastrofe
ist allerdings im Danielbuch nicht die Rede. Erst in der Mitte des Bu-
ches wird profezeit, dass am Ende der Erdentage der uralte Gott über
die durch Tierwesen symbolisierten Großmächte der Vergangenheit zu
Gericht sitzt und das vierte und letzte von ihnen – gemeint war zuerst
das Reich Alexander des Großen und seiner Diadochen – zum Feuertod
verurteilt, während die drei früheren Reiche nur entmachtet werden
(7,11f.). Über den letzten, mehr als alle Vorgänger frevelhaften König
des vierten Reiches (Antiochos IV.) – später als Antichrist interpretiert
– wird an zwei Stellen kurz vermerkt, dass er schließlich „ohne Zutun
einer Hand" beseitigt wird, „da ereilt ihn sein Ende, und niemand bringt
ihm Hilfe" (8,25; 11,45). Nichts verlautet darüber, dass mit den
Reichen auch ihre Untertanen untergehen – oder gar die Welt als ganze!
Aber auch nichts über historische Rahmenbedingungen, die derartige
Prozesse hervorgerufen hätten.

Neben dem von Gott selbst durchgeführten Endgericht über die ir-
dischen Herrschaftssysteme kennt das 12. Kapitel einen universalen
Prozess, in dem über jedes menschliche Individuum gerichtet wird. Die
Toten aller Zeiten werden zunächst revitalisiert; dann himmlische
Tageschroniken verlesen, die nach Meinung des Verfassers die guten
wie die bösen Taten im Lebenslauf jedes Menschen festgehalten haben;
sie werden nun für das je eigene Geschick ausgewertet. Den Verfasser
interessieren die positiven Urteile. „Zu jener Zeit wird dein Volk ge-

28 Koch, Das Reich der Heiligen.

rettet, alle, die sich im Buch verzeichnet finden. Viele von denen, die in
der Erde schlafen, werden aufwachen zu ewigem Leben"; auf Grund
ihres Lebenswandels werden sie auferweckt und umgeben vom
jenseitigen Glanz der göttlichen Sfäre. Über die aber, die sich zu Leb-
zeiten nicht bewährt haben, heißt es nur kurz, dass sie eingehen zu
ewigem Abscheu (12,3). Der eschatologische Ausblick geht über das
hinaus, was heutzutage als seriöse Prognostik gelten könnte. Von einem
Untergang der realen Welt verlautet jedoch nichts – im Unterschied zu
späteren Apokalypsen.

Die spätere Auslegung wird um die Zeitwende die Zuordnung
ändern: als erste Macht werden Assyrer und Neubabylonier zusammen
gefasst (beide im Zweistromland wohnend), ebenso danach Meder und
Perser (beide im Iran) als zweite Einheit, die Griechen dann als dritte
und die Römer als vierte. (Das mittelalterliche deutsche Reich hat sich
als Fortsetzung des letzten legitimiert gewusst.)

3. Das Volk des „Bundes" im Gegenüber zur Weltmacht. Unterordnung und Widerstand

Welche Rolle spielt für den Daniel des Buches das eigene Volk
während der Jahrhunderte fremder Vorherrschaft? Seit dem Ende des
Jerusalemer Königtums setzt er eine andauernde Diastase zwischen der
von Gott eingesetzten staatlichen Herrschaft und der eigenartigen Kult-
gemeinschaft voraus, die sich zu dem Einen Gott als sein auserwähltes
Volk und seinem Gesetz bekennt; ihr einziges Heiligtum hat sie in
Jerusalem. Der Name Israel wird jedoch vermieden. Der höchste Gott
hat seine Verehrergemeinde fremden Großkönigen auf lange Zeit unter-
worfen. Einerseits leisten diese dem Großkönig ausgezeichnete Dienste
– nicht zuletzt, weil nur ihnen der Sinn der Geschichte, auch der poli-
tischen – offenbart worden ist; ihnen ist wie keinem sonst „der Geist
der Götter" (4,5f.15; 5,11) nahe. Andererseits lehnen sie jeden Gehor-
sam gegen pseudoreligiöse Überhöhungen monarchischer Herrschaft
entschieden ab.

Im ersten Teil des Buches erscheinen Daniel und die Freunde noch
als Einzelkämpfer, die dem Großkönig mehr als andere Staatsdiener
nützlich sind und dennoch in entscheidenden Augenblicken bereit sind,
bis zur Preisgabe des eigenen Lebens gegen ihn zu rebellieren. Der
zweite hebräische Teil stellt den fremden Herren durchgängig die auf
Jerusalem ausgerichtete Kultgemeinschaft gegenüber. Sie existiert nicht
als selbständiges Staatswesen, sondern als der „Heilige Bund" (בְּרִית

11,22.28.30.32), als Volksgemeinde ohne monarchische Zentrale, letztlich regiert von überirdischen Heiligen des Höchsten.

Zwar wird zweimal ein Messias für die nachexilische Zeit geweissagt (9,25.26); der Titel bezieht sich dann aber auf einen Hohenpriester (Jeschua und Onias III.), nicht auf einen König (vgl. Lev 4; 5); gleichbedeutend mit „Fürst des Bundes" (11,22). Als die Sprecher und „Seelenführer" für die Vielen gelten die Einsichtigen (מַשְׂכִּילִים; 1,4; 11,33.35; 12,3.10), die gegenwärtig wie Daniel und seine Freunde dem drohenden Martyrium ausgesetzt sind, aber nach der großen Wende ein ewiges Leben erreichen.

4. Die eschatologische Beseitigung aller politischen Abgrenzungen. Menschensohn und Reich Gottes

Schon im zweiten Kapitel des Buches war die optimistische Perspektive einer künftigen erneuerten Welt aufgeleuchtet – nach dem Untergang der gegenwärtig eher tierartigen als menschenwürdigen Herrschaftssysteme: „Der Gott des Himmels lässt dann erstehen ein Königreich, das in (künftigen) Weltzeiten nie wieder zerstört wird (2,44)." Das Königreich Gottes ist aber für das Buch keine rein zukünftige Größe. Gott gewährleistet als der einzig wahre König seit dem Beginn der Schöpfung das Bestehen und Funktionieren der Welt. Das liegt in der gegenwärtigen Weltzeit für den menschlichen Betrachter nicht eindeutig zu Tage, obwohl selbst heidnische Großkönige seinen Einfluss erahnen (Dan 3,32f.; 6,27). Gottes hoheitsvolle Gegenwart wird jedoch im Eschaton vollständig zum Vorschein kommen und allen evident werden und dann Unrecht, Sünde und Endlichkeit verschwinden lassen (vgl. 9,24) und allen in dieser Weltzeit bewährten Menschen ein ewiges Leben gewähren.

Die Rede von der wunderhaften eschatologischen Wende eröffnet eine positive Perspektive für die Zukunft von Mensch und Welt. Sie wird gewährleistet durch das Walten einer geheimnisvollen Gestalt, die auf den Wolken des Himmels *wie ein Menschensohn* zur Erde herabkommt. Von dem uralten Gott wird er belehrt (7,13f.) und erhält die Charismen, mit denen Gott bisher Großkönige ausgestattet hatte (2,37f.), jetzt aber ohne das Gewaltmonopol (תְּקָף), was bisher dazu gehörte (vgl. 2,37; 4,27; 11,17):

> „Ihm wird gegeben Herrschaft, Würde und Königtum. Und alle Völker, Volksgruppen und Sprachen werden ihm dienen. Seine Herrschaft (wird) eine ewige Herrschaft, die nie vergeht, und sein Königtum wird nicht beseitigt."
> (Dan 7,14)

Daniel meint die Bezeichnung „wie ein Menschensohn"[29] bildhaft; der,
dem die künftige Weltherrschaft übertragen wird, verbürgt den Völkern
durch sein besonderes Wesen. Der Titel bezieht sich in Kap. 7 wahr-
scheinlich auf eine Gestalt aus dem oberen Kreis der heiligen Engel, die
anderswo (Dan 8,15 z.B.) „in Gestalt eines Menschen" zu erscheinen
lieben. Jener wird mit seinem gottnahen Geist künftige Geschlechter
mehr geistig durchdringen als gewaltsam beherrschen (und eine ähn-
liche Funktion wahrnehmen wie der Engelfürst Michael in Kap. 12).

Das Urchristentum und die neutestamentlichen Evangelien haben
später diese Danielweissagung aus der Makkabäerzeit als eine, wenn
nicht als *die* maßgebliche alttestamentliche Voraussage für das Er-
scheinen Jesu von Nazareth auf Erden und seine noch ausstehende Zu-
kunft verstanden (z.B. Mk 13)[30].

5. Athen versus Jerusalem und das Auftauchen eines Antichrists

Nach dem zweiten Teil des Buches (Kap. 7–12) spitzen sich in der vier-
ten Epoche der Weltreiche die Konflikte zwischen der Staatsmacht und
der judäischen Religion in der Heimat in einer Weise zu, dass es zu
einem andauernden Konflikt kommt, der am Ende keine Übereinkunft

29 Die deutsche Übersetzung – wie schon ihre griechischen und lateinischen Vorstufen –
weckt den Eindruck, dass eine Abstammung von menschlichen Eltern betont werde. Die
aramäische Vorlage בַּר אֱנָשׁ stellt dagegen ein als Singulativ gebrauchtes Nomen dem
Gattungsbegriff Menschheit voran und weist durch die Vergleichspartikel כְּ auf einen,
der *wie ein einzelner Mensch* herbeikommt. Das Kompositum meint anderwärts oft
einen Menschen im ausgezeichneten Sinne, also einen typischen Vertreter mensch-
lichen Daseins, bisweilen verbunden mit Autorität und moralischer Integrität (z.B. als
König). Um die modernen Theologen unangenehme Bindung eines christologischen
Zentralbegriffs an eine apokalyptische Vorstellungswelt zu beseitigen, pflegen heute
vor allem neutestamentliche Exegeten dem griechischen υἱὸς τοῦ ἀνθρώπου und seiner
aramäischen Vorlage eine kollektive Bedeutung zuzuschreiben und deshalb Dan 7,13f.
kollektiv auf das jüdische Volk zu deuten. In vorchristlicher Zeit ist jedoch in der Ver-
bindung בַּר אֱנָשׁ das erste Lexem durchweg als Singulativ zu verstehen (siehe die
Bilderreden im I Hen), bezeichnet also ein einzelnes, oft unter anderen herausragendes
Wesen; s. meinen Aufsatz „Daniel 7 und der Menschensohn".

30 Für christliche Theologen war die von Daniel bereits ein halbes Jahrtausend vorher
verkündete Weissagung über die Erscheinung eines Menschensohns eine Bestätigung
des inspirierten Einklangs von Altem und Neuem Testament und ein für die Vernunft
zwingender Beweis für die Wahrheit des Christusbekenntnisses. Das schien durch
andere Voraussagen im gleichen Buch bestätigt, so diejenige vom Tod eines Messias,
ehe die Stadt Jerusalem und ihr Heiligtum zerstört werden (9,26); das letzte hatte das
römische Heer im Jahr 70 n.Chr. verwirklicht: nachdem etwa 35 Jahre zuvor Jesus
gekreuzigt worden war.

der Vertreter beider Seiten, der Weltmacht wie der Religionsgemeinde, mehr zu ermöglichen scheint.

Die Verhältnisse im Reich Alexanders des Großen und der Diadochen, insbesondere der Seleukiden, die 198 v.Chr. die Herrschaft über Palästina erlangt hatten, werden in durchsichtiger apokalyptischer Symbolik als Gipfel einer Verfallsgeschichte von maßlos werdenden Herrschaftsansprüchen geschildert. Diesen hellenistischen Königen lag nicht nur an einer quasireligiösen Verehrung der Staatsmacht, sondern an einem Reichsgott, dessen Kult in den zentralen Heiligtümern als einigendes Band eines in sich überaus divergenten Vielvölkerstaats dienen und zugleich die göttliche Abkunft des Seleukiden feiern sollte. Dazu wird ab 175 v.Chr. durch Antiochos IV., der sich selbst „der erscheinende Gott" (θεὸς ἐπιφανής) nennt, ein Zeus Olympios gewählt, dem der König auch in Athen einen Tempel errichtet hatte, und den er mit dem nordwestsemitischen Baal Schamem als „Herr des Himmels" und des astrologisch ausgewiesenen Schicksals identifiziert hatte. Das gleiche sollte dem Gott Jahwä in Jerusalem als dessen Kompetenz zugeschrieben werden.

Das Danielbuch kommentiert das Unternehmen mit der Aussage, dass im griechischen vierten Reich neben den von Gott gegebenen 10 Hörnern als Symbol der aufeinander folgenden legitimierten Herrscher ein illegitimes 11. aufsprießt, ein König, der „von den früheren ganz verschieden ist" (Antiochos IV. Epiphanes 175–164 v.Chr.). Er überhebt sich über jeden Gott nach Daniels Einschätzung, gegen die den Weltlauf bestimmenden Engelmächte und ihren himmlischen Herrn ebenso wie gegen die Heiligen auf Erden, d.h. die dem Gott ihrer Väter treuen Judäer (7,8.24; 8,9–12; 9,23–27). Den Kult im Jerusalemer Tempel widmet er um, schafft die regelmäßigen Opfer ab, tötet den Gesalbten (= Hohenpriester) und stellt auf dem Hauptaltar ein astrales Symbol (Komet?) des syrischen Baal Schamem auf, dessen Name das Danielbuch zu „verwüstendes Scheusal" (שִׁקּוּץ מְשׁוֹמֵם) verballhornt (11,31; 12,11; 9,27). Die Angleichung an den Kult des Herrschers geschieht wahrscheinlich mit Billigung der Jerusalemer Aristokratie und des Hohenpriesters. Für den Kreis der „Einsichtigen" aber, aus dem das Danielbuch stammt, ist das schlimmster Götzendienst. Das ruft den Aufstand der Makkabäer hervor und führt im Danielbuch und anderen Apokalypsen zu einer grundsätzlichen Ablehnung des „Hellenismus", wie es sie zuvor in Israel gegenüber keiner Nachbarkultur so massiv gegeben hatte (II Makk 4,13; vgl. die Darstellung der hellenistischen Herrscher in den Sibyllinischen Büchern). Das Danielbuch freilich steht dem Aufstand reserviert gegenüber; es erwartet einen plötzlichen Tod

des griechischen Frevlers im heiligen Land während eines Kriegszuges „ohne Zutun einer Hand" (11,44f.; 8,25).

Der Tod hat Antiochos tatsächlich dann unerwartet getroffen, aber während eines Feldzugs in Persien durch eine Krankheit (I Makk 6,8–17; II Makk 9). Buchstäblich erfüllen sich also Daniels Weissagungen nicht. Was sie als einen letzten, gott- und menschenfeindlichen Herrscher erwarten, wird deshalb von späteren Lesern des Buches auf einen Antichristos bezogen, der noch zu erwarten ist und über die gesamte Menschheit eine Zeit von Frevel und Untergang in einem Ausmaß bringen wird, wie es die Geschichte noch nie erlebt hat.

6. Schlusserwägung zum Monotheismus des Danielbuches

Das Buch Daniel setzt einen Jahrhunderte langen Gegensatz voraus zwischen der monarchischen Verfassung fremder Herrenvölker mit polytheistischer Verankerung und einer seit dem Exil ihnen politisch unterworfenen monotheistischen, auf den Jerusalemer Tempel und eine spezifische Volksgeschichte verpflichteten Religionsgemeinschaft. Das verleitet aber den (oder die) Verfasser nicht zur einer dualistischen Entgegensetzung von Staat und Religion, auch nicht zum Postulat eines theokratischen Modells als der einzig diesem Gott gemäßen politischen Verfassung. Vielmehr wird an der Legitimation der politischen wie der religiös-kultischen Bereiche innerhalb der Gesellschaft und ihrem für diese Weltzeit notwendigem Nebeneinander als einer von dem Einen Gott gesetzte, in voreschatologischen Jahrhunderten gültigen Ordnung festgehalten. (Die biblische, schon spätalttestamentliche Dualität wird zu einer wichtigen Voraussetzung für das, was wir heute – unter gewandelten Rahmenbedingungen – als Verhältnis von Staat und Kirche in Europa vorfinden.)

Vorausgesetzt wird also in diesem Buch wie in keinem andern des Alten Testaments ein universalistisch ausgerichteter Monotheismus, der den Gott Israels nicht nur in und am eigenen Volk tätig sieht, sondern ebenso in den Weiten der Völkerwelt und ihrer jeweiligen politischen Organisation. Was es in der Menschheit an belangreichen, Ordnung und Wohlfahrt erhaltenden politischen Machtbildungen gegeben hat, hatte seinen letzten Ursprung im Willen dieses Gottes des Himmels. Er ließ im orientalischen Altertum die Großkönige Visionen sehen und führte sie durch die Begegnung mit Daniel zu Edikten, die seinen Ruhm erdenweit verbreitet haben (3,31–33; 6,26–28). Sein eigentliches We-

sen und Wollen hatte er zwar nur Judäern offenbart[31], von denen er aber
nicht als einsames höchstes Wesen, sondern als „Gott der Götter" er-
kannt werden wollte (2,47; 11,36; vgl. 3,90 LXX). Als solcher hat er
seine Repräsentationen, wenngleich nur annäherungsweise, verstanden
und mit problematischen Kultbräuchen verbunden, auch in den Nach-
barstaaten, ohne dass von ihren Königen eine Konversion erwartet
wurde.

Der Gott des apokalyptischen Buches ist im Grunde kein National-
gott mehr, sondern „jenseits der Kirchenmauern" ebenso wirkend wie
innerhalb. (Insofern lässt sich bei Daniel nicht von einem „intoleranten"
Monotheismus reden, wie er gegenwärtig gern dem gesamten Alten
Testament nachgesagt wird.)

Gewiss gilt dieser Gott in der Nachfolge Jerusalemer Traditionen
als der einzig verlässliche Ansprechpartner für jedes fromme und ge-
meinschaftstreue Individuum, wie schon für den judäischen Visionär
und die Beter im Exil, ja in gewissem Maße (durch eigene Visionen)
sogar für den fremdländischen König. Doch das Bekenntnis zu ihm als
Quelle der je eigenen Existenz benötigt die Einsicht in die epochalen,
vor allem politischen, Rahmenbedingungen menschlichen Daseins wie
andererseits in die Gottunmittelbarkeit des Individuums. Zur apokalyp-
tischen Religion Daniels gehört unabdingbar der politische Horizont;
sie lässt sich nicht, wie in vielen christlichen Kreisen heutzutage, auf
den Glauben an ein „Gottchen" der frommen Innerlichkeit und situa-
tiven Nächstenliebe beschränken.

Das politische Geschehen wird zwar in Gottes Namen kritisiert als
Tummelplatz von Selbstherrlichkeit der Könige oder der herrschenden
Klasse und mangelnder Gerechtigkeit und Solidarität gegenüber Einzel-
nen wie Völkern. Doch die Geschichte, in die jedes menschliche Wesen
an je besonderem Ort hineingeboren ist, ist nicht nur jener Mischmasch
von Irrtum und Gewalt, mit dem ein Goethe die Kirchengeschichte
charakterisiert hatte. Sie ist in ihren Rahmenbedingungen zunächst eine
sinnvolle Abfolge von göttlichen Setzungen, wenngleich sie in der
Regel von menschlichen Empfängern alsbald pervertiert werden. Was
göttlicher Providenz entspringt und was menschlichem Aufbegehren,
lässt sich in eklatanten Fällen durch Vernunft oder / und profetische
Intuition erkennen. Doch im Blick auf den gesamten Ablauf der Zeiten
bleibt dem Menschen es verwehrt, zwischen göttlicher Schöpfung und
menschlichem Frevel eine eindeutige Grenze zu ziehen. Erklären lässt
sich, warum Israel und Juda ihr selbstständiges Reich verloren haben
(s. Dan 9), nicht erklären hingegen, warum eine universale Vorherr-

31 Dan 1,1.2.6; 2,25; 5,13bis; 6,14.

schaft ausgerechnet den Babyloniern zuerkannt wird, die in der Vor-
geschichte Israels keine positiven Spuren hinterlassen haben (Gen 11),
und sie danach auf Meder, Perser und Griechen übertragen wird.

Zur *creatio continua* gehören beispielhaft die nacheinander durch
den Geist-Wind aus dem Völkermeer hervorgerufenen vier Weltreiche
(Dan 7); sie wird sich aber darüber hinaus fortsetzen bis zu einem meta-
physischen Weltgericht und einem neuen Aion. Dann werden Unrecht
und Endlichkeit endgültig überwunden sein, weil Gottheit und Mensch-
heit für immer versöhnt sein werden.[32]

Literatur

1. Quellen

Elliger, K., Rudolph, W., Rüger, H.R., Biblia Hebraica Stuttgartensia[3] H.14
 Daniel-Esra-Nehemia, Stuttgart 1977.
Die gantze Heilige Schrifft Deudsch, übers. v. M. Luther, Wittenberg 1545 =
 Darmstadt 1972.
Goldschmidt, L., Der Babylonische Talmud, neu übertragen durch L. Goldschmidt,
 Bd. III: Joma / Sukka / Jom Tob / Roš Hašana / Taanith, Berlin [2]1965.
Janowski, B., Wilhelm, G. (Hg.), Staatsverträge, Herrscherinschriften und andere
 Dokumente zur politischen Geschichte, TUAT Nf. Bd. 2, Gütersloh 2005.
Wirth, G., Hinüber, O. v. (Hg.), Arrianus, Flavius. Der Alexanderzug. Indische Ge-
 schichte, Sammlung Tusculum, München, Zürich 1985.

2. Sekundärliteratur

Collins, J.J, Daniel. A Commentary on the Book of Daniel, hg. v. F.M. Cross, Her-
 meneia, Minneapolis 1993.
Delgado, M., Koch, K., Marsch, E. (Hg.), Europa, Tausendjähriges Reich und
 Neue Welt. Zwei Jahrtausende Geschichte und Utopie in der Rezeption des
 Danielbuches, Studien zur christlichen Religions- und Kulturgeschichte 1,
 Freiburg (Schweiz), Stuttgart 2003.
DiTommaso, L., The Book of Daniel and the Apocryphal Daniel Literature, SVTP
 20, Leiden 2005.
Frei, P., Koch, K., Reichsidee und Reichsorganisation im Perserreich, OBO 55,
 Freiburg (Schweiz), Göttingen [2]1996.
Hengstenberg, E.W., Die Authentie des Daniel und die Integrität des Sacharja,
 Berlin, Frankfurt/Oder 1831.

32 Von einigem Belang ist, dass Daniel keine Dämonen oder in die Irre führenden Götzen
 als Störfaktoren voraussetzt, wie es andere Apokalypsen seiner Zeit (z.B. I Hen) ausgie-
 big tun.

Koch, K., Daniel 7 und der Menschensohn, ZAW 119 [2007].

—, Daniel, BKAT XXII,1, Neukirchen-Vluyn 2005.

—, Dareios, der Meder; in: ders., Die Reiche der Welt und der kommende Menschensohn. Studien zum Danielbuch, Gesammelte Aufsätze 2, hg. v. M. Rösel, Neukirchen-Vluyn 1995, 125–139.

—, Das Reich der Heiligen und der Menschensohn, in: ders., Die Reiche der Welt und der kommende Menschensohn. Studien zum Danielbuch, Gesammelte Aufsätze 2, hg. v. M. Rösel, Neukirchen-Vluyn 1995, 140–172.

—, Europa, Rom und der Kaiser vor dem Hintergrund von zwei Jahrtausenden Rezeption des Buches Daniel. Berichte aus den Sitzungen der Joachim Jungius-Gesellschaft der Wissenschaften e.V. Hamburg 15,1, Göttingen 1997.

—, Gottes Herrschaft über das Reich des Menschen. Dan 4 im Licht neuer Funde, in: ders., Die Reiche der Welt und der kommende Menschensohn. Studien zum Danielbuch, Gesammelte Aufsätze 2, hg. v. M. Rösel, Neukirchen-Vluyn 1995, 83–124.

—, Ist Daniel auch unter den Profeten? in: ders., Die Reiche der Welt und der kommende Menschensohn. Studien zum Danielbuch, Gesammelte Aufsätze 2, hg. v. M. Rösel, Neukirchen-Vluyn 1995, 1–15.

Kratz, R.G., Translatio Imperii. Untersuchungen zu den aramäischen Danielerzählungen und ihrem historischen Umfeld, WMANT 63, Neukirchen-Vluyn 1991.

Pusey, E.B., Daniel the Prophet. Nine lectures delivered in the Divinity School of the University of Oxford, Oxford 1864 = 1886.

Rad, G. von, Theologie des Alten Testaments Bd. II, München ⁴1965.

—, Weisheit in Israel, Neukirchen-Vluyn 1970.

Swain, J., The Theory of the Four Monarchies: Opposition History Under the Roman Empire, CP 35, 1940, 1–21.

Früheste Rezeption

Die Rezeption des Danielbuches im hellenistischen Judentum

Michael Tilly

1.

Das biblische Danielbuch zeichnet in besonders eindrücklicher Weise das Idealbild des jüdischen Frommen, der seiner Religion unter allen Umständen treu bleibt.[1] Es enthält zugleich eine Offenlegung des Planes Gottes, der dem Ablauf der gesamten Weltgeschichte innewohnt, die ihrerseits auf eine Vollendung in Gericht und Heil zuläuft. Im hellenisierten Judentum, das die griechischen Übersetzungen der hebräischen Heiligen Schriften verfertigte, tradierte und der eigenen Daseinsgestaltung zugrunde legte,[2] waren diese beiden zentralen Punkte von hoher Bedeutung und wirkten auch auf die Interpretation und Fortschreibung der „apokalyptischen" Schrift ein.

In diesem Beitrag sind anhand dreier unterschiedlicher – jedoch nicht voneinander zu trennender – Themenbereiche die Vielfalt, aber auch einige verbindende Grundlinien der antiken jüdischen Danielrezeption zu zeigen. Zunächst sollen die griechischen Übersetzungen des Danielbuches zur Sprache kommen, die schlaglichtartig zwei unterschiedliche Phasen in der Geschichte des hellenistischen Judentums widerspiegeln. Danach werden die literarischen Erweiterungen der griechischen Texttradition behandelt, namentlich Susanna, Bel und der Drache, das Gebet Asarjas und das Gebet der drei Männer im Feuerofen. Schließlich sind Form und Funktion der ausführlichen Danielparaphrase im Werk des Flavius Josephus zu thematisieren. In einem

1 Vgl. Hartman, Di Lella, Book of Daniel, 42; Lebram, Das Buch Daniel, 31f.; Goldingay, Daniel, 333f.; Collins, Daniel, 60f.; Beyerle, The Book of Daniel, 225f.; Barton, Theological Ethics in Daniel.

2 Zur Bedeutung und Funktion griechischer Übersetzungen hebräischer heiliger Schriften im antiken Judentum vgl. Trebolle Barrera, The Jewish Bible, 321f.; Gehrke, Das sozial- und religionsgeschichtliche Umfeld, 44–60; Tilly, Einführung, 45–55.

kurzen Schlussteil werden die Ergebnisse zusammengefasst und nach
übergeordneten Leitlinien der frühjüdischen Danielrezeption gefragt.

2. Die griechischen Übersetzungen des Danielbuches

Das griechische Danielbuch ist vollständig in zwei unterschiedlichen
Textfassungen überliefert, nämlich der Septuagintafassung (DanLXX)
und der sogenannten Fassung des Theodotion (DanTh).[3] Während
Origenes in seiner durchgängigen und systematischen Rezension der
Septuaginta, der *Hexapla* (ab ca. 220 n.Chr.), beide Fassungen kannte
und sie synoptisch nebeneinanderstellen konnte, wurde bereits im
Danielkommentar des Hippolyt von Rom (ca. 170–235 n.Chr.), der
ältesten erhaltenen exegetischen Schrift der christlichen Kirche (um
204 n.Chr.), hauptsächlich DanTh benutzt. Hieronymus teilt gegen Ende
des 4. Jahrhunderts n.Chr. im Vorwort zum Danielbuch in seiner ver-
einheitlichenden und korrigierenden Revision der zahlreichen latei-
nischen Bibelübersetzungen auf der Basis eines protomasoretischen
hebräischen Bibeltextes, der Vulgata, mit, dass zu seiner Zeit allein der
Theodotiontext im kirchlichen Gebrauch sei:

> *Danihelem prophetam iuxta Septuaginta interpretes Domini Salvatoris*
> *ecclesiae non legunt, utentes Theodotionis editione, et hoc cur acciderit nescio*
> („Den Propheten Daniel lesen die Kirchen des Herrn und Erlösers nicht nach
> den siebzig Übersetzern, sondern gebrauchen die Ausgabe Theodotions; wieso
> es aber dazu gekommen ist, weiß ich nicht“).[4]

Als Grund vermutet Hieronymus entweder eine zu starke Abweichung
von DanLXX zum hebräisch-aramäischen Urtext oder die mangelnde Tra-
ditionsbindung des Textes. Hieronymus kommt zu der abschließenden
Beurteilung von DanLXX:

> *hoc unum adfirmare possum, quod multum a veritate discordet et recto iudicio*
> *repudiatus sit* („Das eine kann ich bestätigen, dass sie viel von der Wahrheit
> abweicht und zu Recht zurückgewiesen wurde“).[5]

Den Verfassern der neutestamentlich gewordenen Schriften scheinen
beide Textfassungen des griechischen Danielbuches bekannt gewesen
zu sein. Beispielsweise beziehen sich Mt 24,30; 26,64; Apk 14,14 auf
DanLXX 7,13, während die DanTh-Lesart desselben Verses in Mk 14,62

3 Griechischer Text in synoptischer Anordnung bei Munnich u.a. (Hg.), Susanna, Daniel,
 Bel et Draco, 234–395.
4 Weber u.a. (Hg.), Biblia Sacra, 1341.
5 Ebd.

und Apk 1,7 begegnet.[6] Dan[Th] ist aufgrund des stetigen Gebrauchs als kirchlicher Vorlesetext in zahlreichen Handschriften und alten Übersetzungen erhalten. Dan[LXX] wurde dagegen im Christentum immer weniger abgeschrieben oder gar vervielfältigt. Sein Text wurde nach Dan[Th] verändert, geriet außer Gebrauch und schließlich völlig in Vergessenheit. Er existierte fortan nur noch in einer Reihe von Kirchenväterzitaten und der Danielübersetzung der Syrohexapla und wurde erst durch Bibliotheksfunde am Ende des 18. Jahrhunderts (Minuskelcodex Chisianus 88; 10. Jahrhundert n.Chr.) und einen ägyptischen Papyrusfund des Jahres 1931 (P 967 aus der Handschriftensammlung Chester-Beatty/Scheide; 3. Jahrhundert n.Chr.) wiederentdeckt.[7] Letztere vorhexaplarische Handschrift stellt eine wesentliche Grundlage der umfassenden Neubearbeitung der Göttinger Edition des griechischen Danielbuches durch Olivier Munnich (1999) dar.[8] Auch in anderen modernen Textausgaben der Septuaginta (und in LXX.D) finden sich beide Versionen des Danielbuches.

2.1. Dan[LXX]

Die wahrscheinlich bald nach der Entstehung des hebräisch-aramäischen Danielbuches noch im 2. Jahrhundert v.Chr. durchgeführte ältere griechische Danielübersetzung (Dan[LXX]) wurde über 200 Jahre lang ganz selbstverständlich in der jungen christlichen Kirche verwendet, bevor sie im 3. Jahrhundert n.Chr. nicht mehr tradiert wurde. Für eine Entstehung dieser Übersetzung im ägyptischen Raum spricht u.a. die Beobachtung, dass in Dan 3 wiederholt ptolemäische Amtsbezeichnungen[9] – zumal in korrekter hierarchischer Anordnung – Verwendung finden (Dan[LXX] 3,2).[10]

Die auffällig große übersetzerische Freiheit von Dan[LXX] sowohl in den erbaulichen Hofgeschichten Dan 1–6, die von der standhaften und

6 Vgl. Fernández Marcos, Septuagint, 144 mit Anm. 12; McLay, The Use of the Septuagint, 157f.

7 Griechischer Text bei Geissen, Der Septuaginta-Text des Buches Daniel Kap. 5–12; Hamm, Der Septuaginta-Text des Buches Daniel Kap. 1–2; ders., Der Septuaginta-Text des Buches Daniel Kap. 3–4. Vgl. Delcor, Livre, 20f.; Bruce, The Oldest Greek Version of Daniel; Jeansonne, The Old Greek Translation of Daniel 7–12; Munnich u.a. (Hg.), Susanna, Daniel, Bel et Draco, 9ff.; Tilly, Einführung, 91.

8 Munnich u.a. (Hg.), Susanna, Daniel, Bel et Draco.

9 Hierzu ausführlich Montevecci, La papirologia, 140.

10 Vgl. van der Kooij, Schwerpunkte der Septuaginta-Lexikographie, 127; Koch, Die Herkunft der Theodotion-Übersetzung des Danielbuches, 362–365; ders., Der „Märtyrertod" als Sühne, 69 mit Anm. 8.

toratreuen Lebensweise von Juden in der Diaspora erzählen, als auch in den Visionsberichten Dan 7–12, die angesichts der bedrohlichen Ereignisse unter seleukidischer Vorherrschaft die Hoffnung auf das letztendliche machtvolle rettende Eingreifen des Gottes Israels bestärken, hängt eng mit der Funktion dieses Buches zusammen. Narrative und poetische Texte wurden durchweg anders übersetzt als normative Texte. Hinsichtlich der Tora, deren normative und identitätstiftende Bedeutung für die Gesamtheit der jüdischen Gemeinden (insbesondere in der Diaspora) von hoher Bedeutung war, ist anzunehmen, dass sich im antiken Judentum bereits sehr früh bestimmte feste Verständnistraditionen des hebräischen Konsonantentextes mehrheitlich durchgesetzt haben. Das führte dazu, dass die idiomatische Übertragung der Tora ins Griechische in größerem Umfang und viel früher, als es bei den Übersetzungen der Prophetenbücher und bei den Weisheitsbüchern der Fall war, durch ihre hebräischen Textvorlagen (bzw. durch deren traditionellen Textsinn) determiniert wurde.[11]

Die ältere Übertragung des Danielbuches ins Griechische (DanLXX) kann als direkter Gegensatz zu einer solchen betonten Orientierung der Übersetzung an ihrer hebräischen Vorlage angeführt werden. Deutlich erkennbar ist in DanLXX das Bemühen des Übersetzers um „gutes Griechisch", d.h. um eine abwechslungsreiche griechische Sprache auch auf Kosten der Treue gegenüber der ausgangssprachlichen Vorlage. Kennzeichnend ist sein Bemühen um Variation in der Wahl zielsprachlicher lexikalischer Äquivalente zu hebräischen und aramäischen Wörtern und Wendungen.[12] Immer wieder begegnen Umstellungen, Auslassungen, Zusätze und Einfügungen interpretativer Elemente, Paraphrasen, Verdeutlichungen und Spezifizierungen. Zumeist vermieden wird die parataktische Aneinanderreihung von Sätzen; hingegen begegnen durchweg klärende und verdeutlichende Partikeln und Partizipialkonstruktionen. In der griechischen Danielübersetzung nicht mehr zu erkennen ist der Sprachenwechsel zwischen Dan 1,1 – 2,4a (hebräisch); 2,4b – 7,28 (aramäisch); 8,1 – 12,13 (hebräisch) in der Vorlage. Drei Beispiele sollen den literarischen Charakter dieser bemerkenswert „freien", targumartig übersetzenden griechischen Bearbeitung des Danielbuches in DanLXX verdeutlichen:

11 Vgl. Tilly, Einführung, 63f.
12 DanLXX 4–6 weist gegenüber DanMT (und gegenüber DanTh) formale und inhaltliche Eigenheiten auf, die entweder auf einen anderen Übersetzer als Dan 1–3.7–12 oder auf eine eigenständige (d.h. stärker als DanMT von den Konflikten der Makkabäerzeit geprägte) Textvorlage schließen lassen. Vgl. Albertz, Gott, 159ff.; McLay, Double Translations, 256–259.

Der aramäische Text von Dan 6 erzählt davon, dass der Meder Darius sein Königreich in 120 Satrapien einteilte, welche drei Oberstatthaltern unterstellt waren, unter ihnen Daniel. Dieser erweist sich als der fähigste Verwaltungsbeamte von allen, weshalb Darius plant, ihn als seinen Stellvertreter über das ganze Reich zu setzen. In V. 5 heißt es nun:

> „Da bemühten sich die Oberstatthalter und Satrapen, einen Vorwand an Daniel inbetreff des Reiches zu finden, aber sie konnten keinen Vorwand oder etwas Schlechtes ausfindig machen."

Eifersucht und Neid der Kollegen Daniels motivieren das Verbotsedikt des Königs, das Daniel schließlich in die Löwengrube bringt. Dan[LXX] übersetzt diesen Vers Dan 6,5:

> „Da planten die zwei jungen Männer ein geschicktes Vorhaben und berieten sich, weil sie bei Daniel keine Sünde und keine unwissentliche Verfehlung fanden, deren sie ihn beim König anklagen könnten."

Nach Dan[LXX] sind es nicht wie im aramäischen Danieltext die 120 bzw. 127 Satrapen (vgl. Est 1,1) zusammen mit den zwei Oberstatthaltern, sondern es sind nur diese beiden – hier νεανίσκοι (*„junge Männer"*) genannt –, die eine Intrige gegen Daniel planen.[13] Die Erzählung konzentriert sich so auf das Dreierkollegium, gewinnt an Plausibilität und akzentuiert zugleich das persönliche Motiv der Missgunst.[14]

Dan 9,27 bildet den Abschluss des Prophetenwortes von den siebzig Jahren. Eine Übersetzung des schwierigen hebräischen Textes in Dan[LXX] lautet wie folgt:

> „Und es wird drückend sein ein Bund für viele eine Woche lang; aber in der Hälfte der Woche werden aufhören Schlachtopfer und Gabe und auf den Flügeln von Greueln kommt einer, der verwüstet, bis sich das vorgesehene Ende ergießt auf den, der verwüstet."

Der bildreiche Vers spielt mit großer Wahrscheinlichkeit auf die Religionsverfolgung zur Zeit des Antiochos IV. Epiphanes und auf das Abkommen an, das zwischen dem seleukidischen Staat und der hellenistischen Partei der Jerusalemer Oberschicht vereinbart worden war (vgl. I Makk 1,11).[15] Dan[LXX] übersetzt in interpretierender Weise:

> „Und der Bund (ἡ διαθήκη) wird herrschen gegen viele, und er wird wieder umkehren, und er wird wiederaufgebaut werden in Breite und Länge. Und am Ende der Zeiten und nach 77 Zeiten von Jahren und 62 Zeiten bis zur Zeit des Endes des Krieges, dann wird die Verwüstung weggenommen werden, während der Bund viele Wochen lang stark wird. Und während der Hälfte der Woche wird das Brandopfer und das Trankopfer aufgehoben werden, und auf

13 Vgl. Montgomery, The »Two Youths«, 316f.
14 Vgl. Albertz, Gott, 120.
15 Vgl. Hengel, Judentum und Hellenismus, 526; Goldingay, Daniel, 262f.; Lacoque, The Socio-Spiritual Formative Milieu.

dem Tempel wird ein Gräuel der Verwüstungen (βδέλυγμα τῶν ἐρημώσεων)
sein bis zum Ende der Zeit, und auf die Verwüstung wird ein Ende gegeben
werden."[16]

Zum einen wird hier der verhängnisvolle Charakter des Bündnisses be-
tont, das die hellenistische Partei dem jüdischen Volk in Jerusalem und
Judäa aufzwingen wollte. Zum anderen verdeutlicht die Übersetzung
rückblickend das Skandalon der erzwungenen kultischen Verehrung des
Zeus Olympios im Jerusalemer Tempel.

Am Ende des Buches in Dan 12,13 steht ein tröstender Zuspruch
für Daniel: „Du aber geh zum Ende und lege dich zur Ruhe und stehe
auf zu deinem Lose am Ende der Tage."[17] Dan^LXX bietet einen ausführ-
licheren Text: „Und du, geh, entferne dich! Denn es sind noch Tage
und Stunden bis zum Erfüllen des Endes, und du wirst dich ausruhen,
und du wirst aufstehen zu deiner Herrlichkeit am Ende der Tage."
Deutlich erkennbar ist das Bestreben des Übersetzers, die Leser und
Hörer des griechischen Danielbuches mit dem Hinweis auf das baldige
Hereinbrechen der erhofften radikalen Umgestaltung der Welt durch
Gott selbst in vergewissernder Weise zu trösten und dabei auch die
sichere postmortale Belohnung des gerechten Daniel – wie aller
Gerechten – zu betonen.[18]

Die angeführten Beispiele verdeutlichen, dass der Übersetzer von
Dan^LXX seine hebräisch-aramäische Vorlage offenkundig noch nicht als
einen inspirierten (bzw. als Prophetie verstandenen) heiligen Text be-
trachtete, d.h. als einen Text, der – wie die Tora – auch dort, wo er
keinen Sinn zu ergeben schien, als offenbartes Gotteswort galt und
dessen Wortlaut deshalb möglichst unverändert wiederzugeben war.
Seine Arbeit zielte nicht darauf ab, den Leser dem Original nahe zu
bringen, sondern darauf, das Original dem Leser nahe zu bringen und es
in seine Gedankenwelt zu übertragen bzw. den maßgeblichen sprach-
lichen, kulturellen und theologischen Kategorien und Begriffen anzu-
gleichen.[19]

Tatsächlich galt Daniel zumindest in Teilen des antiken Judentums
nicht als ein Prophet Gottes, was sich nicht nur in der relativ freien
Übersetzung in Dan^LXX, sondern auch in der Stellung des Danielbuches
in den späteren rabbinischen Listen und Sammlungen jüdischer Heili-

16 Walters, The Text of the Septuagint, 145f.
17 Vgl. Goldingay, Daniel, 310.
18 Hierzu ausführlich Stemberger, Das Problem der Auferstehung, 20–27. Vgl. Collins,
 Daniel, 394–398.
19 Vgl. Tilly, Einführung, 67.

ger Schriften widerspiegelt (vgl. b BB 14b–15a).[20] So bietet Codex Cairensis (geschrieben von Mosche ben Ascher im Jahre 895 n.Chr.), eine der nach den Textfunden vom Toten Meer wohl bislang ältesten bekannten hebräischen Bibelhandschriften, die vorderen und hinteren Propheten ohne das Danielbuch. Für die sich verfestigende Tendenz, das Danielbuch – in geradezu apologetischer Weise – dem dritten Teil der Jüdischen Bibel, den Hagiographen zuzuordnen,[21] wo es sich zumeist hinter Ester und vor Esra und Nehemia findet, lassen sich zwei Hauptgründe anführen: 1. die verbreitete Skepsis gegenüber Endzeitspekulationen im Judentum nach der Katastrophe des Jahres 70 n.Chr. bzw. spätestens nach dem Bar-Kochba-Aufstand und 2. der gleichzeitige ausgiebige Gebrauch insbesondere des Visionsteils der Schrift im sich entwickelnden Christentum.[22]

In den christlichen Septuagintacodices gehört das Danielbuch hingegen grundsätzlich zu den prophetischen Schriften und wurde in der Regel als Abschluss der vier großen Prophetenbücher hinter Jesaja, Jeremia und Ezechiel gestellt.[23] Im Codex Vat. Gr. 1209 (4. Jahrhundert) sowie in den Minuskeln 58 (11. Jahrhundert) und 670 (14. Jahrhundert) steht es als Abschluss des gesamten Alten Testamentes hinter dem Dodekapropheton. Diese Endstellung Daniels entsprach wahrscheinlich seiner perspektivischen Deutung als eines eschatologischen – bzw. auf die Christusoffenbarung hinführenden – Abschlusses des Alten Testaments.[24]

2.2. Dan[Th]

In Entsprechung einer von apokalyptischen Heilshoffnungen geprägten Strömung im antiken Judentum (vgl. Josephus, Ant 10,266f.) und im frühen Christentum (vgl. Mk 14,62; Mt 24,15), wo das Danielbuch explizit als ein Werk (sich gegenwärtig oder in naher Zukunft erfüllender) prophetischer Weissagung galt,[25] wurde Dan[LXX] um die Zeitenwende, vielleicht im palästinischen Raum, nach einem protomasoretischen

20 Vgl. Beckwith, Formation of the Hebrew Bible, 56; Collins, Daniel, 86f.; Tilly, Einführung, 64.
21 Vgl. die Übersicht bei Brandt, Endgestalten, 160f.
22 Vgl. Yarbro Collins, The Influence of Daniel; Koch, Danielrezeption; Evans, Daniel in the New Testament.
23 Vgl. Brandt, Endgestalten, 187.
24 Vgl. Beckwith, The Old Testament Canon, 138f.; Koch, Ist Daniel auch unter den Profeten?, 5.
25 Koch, Danielrezeption, 107–113.

hebräischen Danieltext gründlich revidiert. Dass sich Dan^Th zwar vor allem an einer hebräisch-aramäischen Vorlage orientierte, aber Dan^LXX kannte, wird daran deutlich, dass auch die Zusätze zu Dan 3 aufgenommen wurden, zu denen keine hebräischen oder aramäischen Textvorlagen bekannt sind. Durch die nachhexaplarische kirchliche Rezeption dieser dem jüdischen Bibelübersetzer Theodotion zugeschriebenen eigenständigen Version, die erheblich genauer und gegenüber dem hebräisch-aramäischen Text von Dan 1–12 weitaus wortgetreuer war, wurde der „offene" zielsprachlich orientierte ältere griechische Danieltext Dan^LXX fast völlig verdrängt.[26]

Die Version Theodotions, der als jüdischer Konvertit im ausgehenden 2. Jahrhundert in Ephesus gelebt haben soll, findet sich in der letzten Kolumne („Sexta") der Hexapla des Origenes.[27] Theodotions Werk war sicher keine unabhängige Neuübersetzung aus dem Hebräischen, sondern eine komplette Überarbeitung einer älteren griechischen Grundschrift, die man heute aufgrund zahlreicher vergleichbarer Merkmale zumeist mit der Kaige-Rezension identifiziert, die deshalb auch „Proto-Theodotion" genannt wird. Unter erkennbarer Verwendung des vorausgegangenen Übersetzungswerkes Aquilas überarbeitete Theodotion seine griechische Vorlage nach einem von ihm als maßgeblich betrachteten hebräischen Konsonantentext, wobei er ihre Textüberschüsse zumeist bewahrte und ihre Lücken nach Aquilas „buchstäblicher" Übersetzung auffüllte. Origenes scheint Dan^Th den Vorzug gegenüber Dan^LXX gegeben zu haben, was sich darin zeigt, dass er bei seiner Auslegung des Danielbuches zumeist den betont ausgangssprachlich orientierten Übersetzungstext der „Sexta" zitierte.[28]

Theodotion war sehr um eine Angleichung der griechischen Bibel an den hebräischen Text bemüht. Er gebrauchte deshalb für viele hebräische Ausdrücke stereotype griechische Äquivalente, ohne auf semantische Verschiebungen Rücksicht zu nehmen, die durch den jeweiligen literarischen Kontext bedingt waren. Ebenso transliterierte er insbesondere Pflanzen- und Tiernamen sowie Bezeichnungen von priesterlichen Kleidungsstücken und jüdischen Kultgegenständen, also solche Wörter, von denen er offenbar keine exakt passende Entsprechung im Koinegriechischen kannte.

In Dan^Th 1,20 und 2,2 werden die „Zeichendeuter und Wahrsager" (הַחַרְטֻמִּים הָאַשָּׁפִים) in Entsprechung zur hebräischen Vorlage mit τοὺς

26 Vgl. Delcor, Livre, 21f.; Schmitt, Danieltexte, 28; Collins, Daniel, 3f.
27 Vgl. Fernández Marcos, Septuagint, 142–153; Siegert, Zwischen Hebräischer Bibel und Altem Testament, 84–86; Tilly, Einführung, 90f.
28 Di Lella, The Textual History, 586–607; vgl. ders., Book of Daniel, 77f.; Goldingay, Daniel, xxvi.; Tilly, Einführung, 91.

ἐπαοιδοὺς καὶ τοὺς μάγους statt wie in Dan^LXX in aktualisierender Weise mit τοὺς σοφιστὰς καὶ τοὺς φιλοσόφους übersetzt.[29] In Dan 2,5 („Eure Häuser werden … gemacht") bezeichnet das unverständliche aramäische Wort נְוָלִי („Mist-, Trümmerhaufen")[30] entweder die gewaltsame Beschlagnahme oder die Zerstörung der Wohnhäuser. Während Dan^LXX in verdeutlichender Weise καὶ ἀναληφθήσεται ὑμῶν τὰ ὑπάρχοντα εἰς τὸ βασιλικόν („euer Besitz wird weggenommen werden zugunsten des königlichen [Besitzes]") liest und somit den dunklen Begriff im Sinne einer von der Obrigkeit angeordneten Enteignung deutet, bietet Dan^Th das allgemeinere οἱ οἶκοι ὑμῶν διαρπαγήσονται („eure Häuser werden geplündert werden").[31] In Dan^Th 8,6 wird die hebräische Wendung בַּחֲמַת כֹּחוֹ („in der Glut seiner Kraft") mit ἐν ὁρμῇ τῆς ἰσχύος αὐτοῦ („mit der Wucht seiner Stärke") übersetzt, was dem hebräischen Wortlaut eher entspricht als Dan^LXX, wo es ἐν θυμῷ ὀργῆς („in Zorneswut") heißt.[32] Während Dan^LXX die Phrase דְּבַר־יְהוָה in Dan 9,2 als πρόσταγμα κυρίου („Anordnung des Herrn") deutet, bietet Dan^Th die wörtliche Entsprechung λόγος κυρίου („Wort des Herrn").[33] In Dan 9,9 werden die hebräischen Pluralformen וְהַסְּלִחוֹת הָרַחֲמִים („Barmherzigkeit und Vergebung") nur in Dan^LXX mit ἡ δικαιοσύνη καὶ τὸ ἔλεος („Gerechtigkeit und Barmherzigkeit") wiedergegeben, während Dan^Th zur Übersetzung οἱ οἰκτιρμοὶ καὶ οἱ ἱλασμοί („Mitleidserweise und Vergebungen") wählt und dabei den Plural der hebräischen Wörter nachahmt.[34]

Deutlich ist das Bemühen um Treue gegenüber der Vorlage. Unter der wahrscheinlichen Voraussetzung, dass Dan^Th gegenüber Dan^LXX eine jüngere Traditionsstufe repräsentiert, lässt ein Vergleich der beiden griechischen Versionen mit ihrer hebräisch-aramäischen Vorlage immer wieder Unterschiede erkennen, die eine theologische Deutung ermöglichen, so z.B. Einblicke in die Entwicklung der Auferstehungshoffnung im antiken Judentum.[35] In Dan 12,2 bietet der hebräische Text „Und viele von den Schlafenden der Erde des Staubes erwachen; diese zu ewigem Leben, jene zu Schmach und ewigem Abscheu." Während

29 Vgl. Hartman, Book of Daniel, 131; Goldingay, Daniel, 45f.; Collins, Daniel, 148; Koch, Daniel 1–4, 75f.

30 Vgl. KBL² V, 1745.

31 Vgl. Hartman, Book of Daniel, 138; Goldingay, Daniel, 33; Collins, Daniel, 156f.; Koch, Daniel 1–4, 90.

32 Vgl. Collins, Daniel, 325.

33 Vgl. Hartman, Book of Daniel, 247; Goldingay, Daniel, 239f.; Collins, Daniel, 348f.

34 Vgl. Goldingay, Daniel, 227; Collins, Daniel, 350.

35 Vgl. Stemberger, Der Leib der Auferstehung; ders., Das Problem der Auferstehung, 20f.; Fischer, Eschatologie und Jenseitserwartung; Setzer, Resurrection of the Body, 21–52; Triebel, Jenseitshoffnung, 272–275; Haag, Daniel 12.

DanLXX das Impf. Hif. יָקִיצוּ mit ἀναστήσονται („*sie werden auf-stehen*") medial wiedergibt, bietet die jüngere Version DanTh mit ἐξεγερθήσονται („sie werden aufgeweckt werden") eine passivische Übersetzung, wodurch die Hoffnung auf postmortale Vergeltung bzw. Belohnung durch die Gerechtigkeit Gottes eine deutliche Betonung erfährt.[36]

3. Die Erweiterungen in der griechischen Texttradition des Danielbuches

Die griechische Texttradition des Danielbuches und die von ihr abhängigen Versionen bieten über das aramäisch-hebräische Buch hinaus drei große Textblöcke:
- Susanna;
- Bel und der Drache;
- Gebet Asarjas; Gebet der drei Männer im Feuerofen.

Die Texte sind allesamt in der christlichen Septuagintaüberlieferung tradiert, während sie in der rabbinischen Tradition wahrscheinlich nicht rezipiert wurden.[37] Die beiden erbaulichen Tendenzerzählungen, das Klagelied und der Hymnus stellen als Zusätze zum griechischen Danielbuch die anfangs große Freiheit bei dessen Überlieferung unter Beweis. Ob diese gleichsam haggadischen Stücke auf semitischen Vorlagen beruhen, ist aufgrund ihrer sprachlichen Gestalt nicht mehr zu entscheiden.[38]

3.1. Susanna

Die Erzählung von der Rettung der Susanna, der Tochter Hilkijas, durch Daniel ist nicht im hebräisch-aramäischen Danieltext überliefert, sondern nur in den beiden Fassungen des griechischen Danielbuches.[39]

36 Vgl. Bauer, Das Buch Daniel, 242–244; Mittmann-Richert, Erzählungen, 137f.; Di Lella, Book of Daniel, 307–309; Goldingay, Daniel, 306–308; Collins, Daniel, 391–393; Beyerle, Gottesvorstellungen, 254–264.
37 Vgl. Kraft, Daniel outside the Traditional Jewish Canon.
38 Vgl. Moore, Daniel, 5f.; Plöger, Zusätze, 63–86 (hier: 67); Koch, Zusätze, 67f. 132–134; Collins, Daniel, 418; Kottsieper, Zusätze, 214 mit Anm. 5; Mittmann-Richert, Erzählungen, 115f.
39 Griechischer Text in synoptischer Anordnung bei Munnich u.a. (Hg.), Susanna, Daniel, Bel et Draco, 216–233. Vgl. Moore, Daniel, 77–116; Plöger, Zusätze, 76–82; Engel, Susanna-Erzählung; Kottsieper, Zusätze, 286–328.

Gegliedert in eine Exposition (Sus 1–10), einen Hauptteil in drei Akten (11–28a; 28b–46; 47–62) und einen Epilog (63f.) berichtet sie davon, dass eine schöne und gottesfürchtige Frau von zwei jüdischen Ältesten sexuell bedrängt wird, sich in ihrer Anständigkeit weigert, den Männern zu Diensten zu sein, und dann unter der falschen Anklage des Ehebruchs zum Tode verurteilt wird. Der mit Gottes Geist begabte junge Daniel rettet sie, indem er in einem geschickten Verhör die beiden Übeltäter überführt.

Die Erzählung liegt wie Dan 1–12 in einer älteren (SusLXX) und einer jüngeren (SusTh) Version vor.[40] In SusLXX (entstanden ca. 125–75 v.Chr.) steht sie nach Kap. 12 im „Anhang" zum Danielbuch,[41] während sie in SusTh (entstanden um 25 v.Chr.–25 n.Chr.) dem Text Dan 1–12 voransteht (in einigen Handschriften unter der Bezeichnung ὅρασις α´ („erste Vision"); dieser Anordnung folgen sowohl die Göttinger Septuaginta als auch die Ausgabe von Rahlfs, während die Vulgata und zahlreiche ihr folgende Übersetzungen SusTh als Dan 13 hinter Dan 1–12 setzten.

In der gegenwärtigen Danielforschung verbreitet ist die Bezeichnung der Susannaerzählung als narrativer „haggadischer Midrasch" zu Dan 1,1–6, wo von der Ausbildung Daniels und seiner Freunde am babylonischen Hof die Rede ist.[42] Die in diesen Versen bestehenden sachlichen und chronologischen Schwierigkeiten[43] erfahren in dieser Fortschreibung des Danielstoffes unter Bezugnahme auf weitere Bibelstellen wie Jer 29 (LXX: 36),20–23[44] und II Chr 36,5–7[45] eine Klärung. Die paränetische Lehrerzählung enthält daneben auch zahlreiche volkstümliche verbreitete Erzählmotive wie „das schöne junge Mädchen und die lüsternen alten Männer", „die Rache des verschmähten Liebhabers" oder „die Rettung der Unschuldigen in allerletzter Sekunde".

Die gesamte Susannaerzählung spielt innerhalb einer (in SusLXX nicht zeitlich oder örtlich fixierten) jüdischen Gemeinde mit eigener Selbstverwaltung und eigener Gerichtsbarkeit. Anders als in Dan 1–12 sind es in SusLXX keine heidnischen Herrscher, sondern die eigenen

40 Vgl. Schüpphaus, Verhältnis, 62–69.

41 Vgl. Munnich u.a. (Hg.), Susanna, Daniel, Bel et Draco, 20.

42 Vgl. Moore, Daniel, 90f.; Plöger, Zusätze, 66f.; Collins, Daniel, 435–437; Kottsieper, Zusätze, 290–292; Mittmann-Richert, Erzählungen, 127–130.

43 Z.B. die Anwesenheit der judäischen Jünglinge im dritten Jahr der Königsherrschaft Jojakims.

44 Der Prophet erwähnt in seinem Brief an die „*Ältesten der Gemeinde der Verbannten*" (29,1) in Babylon die Hinrichtung der Ehebrecher Ahab und Zidkija.

45 Deportation des Königs Jojakim nach Babylonien.

jüdischen Autoritäten, die sich als gott- und gesetzlos erweisen. In diesem Punkt unterscheidet sich Sus von Dan 1–12 und anderen zeitgenössischen jüdischen Schriften wie Ester, Judit oder Tobit, die allesamt die Hoffnung auf die Rettung und Bewahrung vor *äußeren* Feinden des Volkes durch den Gott Israels betonen. Deutlich erkennbar in SusLXX ist die implizite Kritik an der herrschenden Dynastie der Hasmonäer und ihren Parteigängern, deren Amtsführung und Lebensweise als hellenistische Fürsten und Hohepriester von Teilen der jüdischen Bevölkerung Jerusalems und Judäas als religiöse und kulturelle Erosion empfunden werden konnten.[46] Die ältere Version der Susannaerzählung in SusLXX lässt sich vor diesem historischen Hintergrund als eine narrative Veranschaulichung paränetisch motivierter innerjüdischer Kritik an der zeitgenössischen hasmonäischen Politik und Rechtsprechung interpretieren.[47]

Dadurch, dass die jüngere Version der Susannaerzählung in SusTh Dan 1–12 vorangestellt wurde, bekommt die Erzählung hier den Charakter einer „Kindheitsgeschichte" Daniels (vgl. I Makk 2,60). Die Erweiterung SusTh 1–6 versetzt die handelnden Charaktere an einen fernen Ort und in eine längst vergangene Zeit („Es war einmal …"); der Schlusssatz SusTh 64 („Und Daniel wurde groß vor dem Volk von jenem Tag an und danach") bildet die narrative Überleitung zu Dan 1.

Der unbekannte Bearbeiter der Susannaerzählung in SusTh glättet zunächst Stil und Inhalt. So wird z.B. in SusTh 31 die ungewöhnliche Schönheitsbezeichnung τρυφερά „zart" (SusLXX; vgl. SusLXX 7 ἀστεῖος „gepflegt") durch das gebräuchlichere καλὴ τῷ εἴδιε „schön von Aussehen" ergänzt.[48] Akzentuiert werden erotische Motive und die narrativen Konturen der handelnden Personen: Z.B. hat die verdeutlichende Ergänzung παιδαρίου „eines Knäbleins" zu νεωτέρου „[Gott erweckte den Geist] eines Jüngeren" in SusTh 45 die Funktion, die Erzählung als eine Episode aus dem Leben des „noch ganz jungen" Daniel darzustellen.[49] SusTh 50 führt gegenüber SusLXX ein Ältestengremium ein, das sogleich das besondere Charisma im jungen Daniel anerkennt.[50] Und wenn die Schreibweise πρεσβύτας „Alte"[51] an Stelle von πρεσβυτέρους „Älteste" in SusTh 61 kein bloßer Fehler im Verlauf

46 Z.B. SusLXX 41. 51a.

47 Vgl. Engel, Susanna-Erzählung, 177–181.

48 Vgl. Moore, Daniel, 102; Engel, Susanna-Erzählung, 101.162.

49 Vgl. Moore, Daniel, 108; Plöger, Zusätze, 79f.; Engel, Susanna-Erzählung, 114f. 165f.; Collins, Daniel, 433; Kottsieper, Zusätze, 312f.

50 Vgl. Moore, Daniel, 115; Plöger, Zusätze, 80; Engel, Susanna-Erzählung, 168f.; Collins, Daniel, 433f.; Kottsieper, Zusätze, 326; Mittmann-Richert, Erzählungen, 135f.

51 Vgl. Ziegler, Susanna, 183f.

der Texttransmission ist, entspricht auch diese Änderung der narrativen Tendenz der jüngeren Version, die institutionelle Autorität der beiden „Ältesten" gegenüber Sus[LXX] zu verringern und sie nur als zwei lüsterne „Alte" zu zeichnen.[52]

Es ist deutlich, dass die Neufassung Sus[Th] die gegenüber der Entstehungszeit von Sus[LXX] völlig veränderte historische Situation des palästinischen Judentums seit der Unterstellung des Landes als Teil der römischen Provinz Syrien und als „dominium" des römischen Volkes unter direkter römischer Verwaltung durch Statthalter widerspiegelt.[53] Weder Politik noch Rechtsprechung lagen während dieser Zeit noch in jüdischer Hand. Die ältere autoritätskritische Lehrerzählung in Sus[LXX] stellt sich in Sus[Th] als eine erbaulich-paränetische Beispielerzählung dar, die nunmehr in unterhaltsamer Weise Tugend lehren will und zugleich die prophetische Begabung Daniels bereits in seiner frühen Jugend betont.

3.2. Bel und der Drache

Ebenso wie die Susannaerzählung ist auch die Erzählung von Daniel und Bel und der Drachenschlange nur im griechischen Danielbuch enthalten.[54] Der Text besteht aus drei Teilen, von denen der erste Daniel den Betrug der Belpriester aufdecken lässt (BelDr 1–22), der zweite seinen siegreichen Kampf gegen die Drachenschlange in Babylon schildert (BelDr 23–27) und der dritte seine wundersame Errettung aus der Löwengrube thematisiert (BelDr 28–42). Auch BelDr ist in zwei Versionen (LXX und Th) überliefert, deren Text allerdings in weitaus höherem Maße übereinstimmt als Sus[LXX] und Sus[Th].[55] Die Tatsache, dass der nichtjüdische, den Juden aber wohlgesonnene Herrscher durchaus positiv dargestellt wird, spricht für eine Entstehung der Erzählung vor der Krise während der Herrschaft des Antiochos IV. (175– 164 v.Chr.). In den meisten erhaltenen Handschriften steht BelDr[Th] im unmittelbaren Anschluss an Dan 12; dem entspricht auch die An-

52 Vgl. Moore, Daniel, 113; Engel, Susanna-Erzählung, 129.173; Collins, Daniel, 434f.; Kottsieper, Zusätze, 328.

53 Vgl. Engel, Susanna-Erzählung, 181f.; Schmitt, Danieltexte, 28f.

54 Griechischer Text in synoptischer Anordnung bei Munnich u.a. (Hg.), Susanna, Daniel, Bel et Draco, 396–407. Vgl. Moore, Daniel, 117–149; Plöger, Zusätze, 82–86; Koch, Zusätze, 142–202; Collins, Daniel, 405–419; Kottsieper, Zusätze, 248–285.

55 Vgl. Schüpphaus, Verhältnis, 50–62; Wysny, Erzählungen, 278–283.312–319.

ordnung im vorhexaplarischen Papyrus 967, während sowohl die Syro-
hexapla als auch die Vulgata den Text hinter Sus als Dan 14 bieten.[56]
Vor allem in den beiden ersten Episoden stellt Daniel die Defizienz
der von den Babyloniern verehrten Gottheit unter Beweis, indem er die
Fähigkeiten, Nahrung zu verzehren und zwischen essbaren und töd-
lichen Speisen zu unterscheiden, als Maßstab verwendet. Die ein-
heimischen Kulte werden lächerlich gemacht. Das Götzenbild Bel (d.i.
Marduk, der Stadtgott Babylons)[57] kann nicht selbst essen und wird
demnach als leblos und machtlos eingestuft und schließlich zerstört.
Die lebendige Drachenschlange kann zwar Nahrung aufnehmen, frisst
sich aber an den Kuchen, die Daniel ihr ins Maul wirft, zu Tode und
stirbt.[58]
Nahrungsmittel und die Fähigkeit, zuträgliche und Verderben brin-
gende Speisen zu unterscheiden, spielen auch eine wichtige Rolle am
narrativen Rand der Konfrontationsgeschichten: Die Priester und ihre
Familien, die die Gaben für Bel heimlich verzehren, werden von Daniel
dabei überführt und schuldig gesprochen. Die wilden Löwen in der
dritten Episode, die Daniel in der Löwengrube zerreißen und ver-
schlingen sollen, verschonen ihn. Daniel selbst wird von einem Prophe-
ten namens Habakuk[59] mit gottgesandten Nahrungsmitteln vor dem
Hungertod gerettet.[60] Er isst ein Mahl, das ohne Götzenopferfleisch und
fern von Götzendienern nach den Geboten des höchsten Gottes zuberei-
tet und behandelt wurde. Daniel wird auf diese Weise als ein leuch-
tendes Vorbild sowohl im Glauben als auch im frommen Lebenswandel
dargestellt, das sich über die Verehrung paganer Gottheiten lustig
macht, seien sie leblos oder lebendig, und das die jüdischen
Speisegesetze auch in mehrheitlich nichtjüdischer Umgebung und unter
deren fortwährendem Assimilationsdruck einhält. Am Ende der Erzäh-
lung steht das Bekenntnis des heidnischen Königs zu dem einen Gott
Israels. Die erbauliche Tendenzerzählung BelDr veranschaulicht die
identitätstiftende Bedeutung der individuellen Frömmigkeit gerade in
der Gola.[61]

56 Vgl. Wysny, Erzählungen, 15f.
57 Vgl. Sommerfeld, Der Aufstieg Marduks, 177–181; Wysny, Erzählungen, 154; Collins,
 Daniel, 412.
58 Vgl. Moore, Daniel, 117f.; Koch, Zusätze, 154–165; Collins, Daniel, 414f.; Kottsieper,
 Zusätze, 249.
59 Vgl. Wysny, Erzählungen, 159–161; 169–171; Koch, Zusätze, 174–178; Mittmann-
 Richert, Erzählungen, 129.
60 Vgl. *Vitae Prophetarum* 12,7 und hierzu Schwemer, Studien Bd. 2, 108-112.
61 Vgl. Wysny, Erzählungen, 218f.; Collins, Daniel, 418f.; Kottsieper, Zusätze, 254f.

3.3. Gebet Asarjas; Gebet der drei Männer im Feuerofen

In Dan 3 werden zwischen den Versen 23 und 24 MT die Gebete
Asarjas und seiner Freunde Hananja und Mischael (im aramäischen
Text heißen die drei Männer Schadrach, Meschach und Abed-Nego)
sowie eine kurze Erzählung über ihr wundersames Geschick im Feuer-
ofen eingefügt.[62] Der 66 Verse umfassende Text (Dan$^{LXX\cdot Th}$ 24–90
[Verszählung der Vulgata]),[63] der in den Hoferzählungen im hebräisch-
aramäischen Danielbuch nicht enthalten ist, besteht aus einer einlei-
tenden Bemerkung über das Gotteslob der drei Männer (V. 24f.), einem
Volksklagelied (VV. 24–45), das mit einer Benediktion beginnt
(V. 26f.), der ein Schuldeingeständnis (V. 29), Hoffnungsaussagen
(VV. 34–36), die Klage über das gegenwärtige Schicksal (V. 38f.) und
die Bitte um Bewahrung und Befreiung (V. 41–45) folgen. Das Gebet
Asarjas unterbricht den Erzählzusammenhang des aramäischen Textes;
die Männer leiden dort gerade wegen ihres kompromisslosen Glaubens
und haben deshalb überhaupt keinen Anlass zu Buße und Sündenbe-
kenntnis. Nach einer narrativen Überleitung (VV. 46–51) folgt der Lob-
gesang der drei Männer (VV. 52–90), eine Eulogie auf den Schöpfer-
gott. Deutlich erkennbar ist die Funktion dieser Eulogie: Der Gott
Israels wird in der Rettung und Bewahrung seines Volkes offenbar als
der einzige und wahre Gott, als θεὸς τῶν θεῶν (V. 90).[64]
 Im Gebet Asarjas ist die Situation der Religionsverfolgung unter
Antiochos IV. vorausgesetzt.[65] Die Eroberung der Stadt Jerusalem und
die Entweihung des Tempels durch die Syrer werden dabei als eine
gerechte Strafe gedeutet; jedoch verursachen nicht nur die Missetaten
der fremden Herrscher die Leiden der Frommen,[66] sondern auch und
vor allem die Sünden des Volkes Israels selbst, sein Abfall vom Bund
und seine Missachtung der Tora. Den jüdischen Frommen bleibt ange-
sichts des drohenden Unheils nur, Zuflucht beim Gott Israels zu suchen,
auf sein rettendes Bundesversprechen zu hoffen und zu ihm zu beten.[67]

62 Griechischer Text in synoptischer Anordnung bei Munnich u.a. (Hg.), Susanna, Daniel,
 Bel et Draco, 270–285. Vgl. Moore, Daniel, 39–76; Plöger, Zusätze, 71–76; Koch,
 Zusätze, 35–141; Collins, Daniel, 195–207; Kottsieper, Zusätze, 221–247; Mittmann-
 Richert, Erzählungen, 131–134.
63 Vgl. Schüpphaus, Verhältnis, 69–72.
64 Moore, Daniel, 44; Plöger, Zusätze, 69; Collins, Daniel, 198; Kottsieper, Zusätze, 222f.
65 Vgl. V. 28ff.
66 So Dan 1–12 MT *passim*.
67 Vgl. Collins, Daniel, 207.

4. Die Rezeption des Danielbuches bei Flavius Josephus

In den 20 Büchern der *Jüdischen Altertümer (Antiquitates Iudaicae)* stellt der jüdische Schriftsteller Flavius Josephus ganz im Stil der kaiserzeitlichen Historiker und beeinflusst von Motiven aus der zeitgenössischen stoischen Popularphilosophie dar, wie sich das Judentum im Verlauf seiner langen und bewegten Geschichte von der Erschaffung der Welt bis zum Ausbruch des Jüdischen Krieges im Jahre 66 n.Chr. entwickelte, wie seine Gesetze und Sitten beschaffen sind und auf wen diese zurückgehen. Seine literarischen Hauptziele bestanden in der Verteidigung des Judentums und in der religiösen Interpretation der Geschichte seines Volkes für die Zeit nach der Zerstörung des Zweiten Tempels im Jahr 70 n.Chr. Im Werk des jüdischen Schriftstellers stellt sich das Verhältnis zwischen dem zugrundeliegenden griechischen Bibeltext und seiner kreativen Nacherzählung durchweg heterogen dar. So sind bei der literarischen Gestaltung der biblischen Vorlage für Juden *und* Nichtjuden immer wieder nur bestimmte Textabschnitte breit ausgeführt. Zahlreiche Passagen des Bezugstextes sind in seinem Werk verkürzt oder ganz ausgelassen. Manche Beschreibungen und Teile der Handlung in der Vorlage werden kondensiert, andere werden erheblich ausgeweitet. Es ist zu vermuten, dass das theologische Gewicht, das Josephus bestimmten Abschnitten seiner Vorlage beimisst, mit dem Ausmaß der Lektüresteuerung mittels Auslassungen, Umgestaltungen und Erweiterungen in der Nacherzählung korrespondiert, zumal er immer wieder eigene Lebenserfahrungen und Ideen in seine literarische Darstellung biblischer Gestalten einträgt.[68]

In Ant 10,186–281 begegnet eine ausführliche Nacherzählung des Danielbuches (überwiegend Dan 1–6), die ebenso wie die punktuellen Bezugnahmen auf Person und Buch an anderen Stellen der *Antiquitates* eine Reihe von Aussagen über deren Interpretation durch Josephus ermöglicht.[69] Zunächst von Interesse ist hier die Darstellung der Person Daniels als wichtigster Erzählfigur. In Ant 10,186 sind Daniel und seine Gefährten nicht nur hervorragende junge Männer aus Judäa (Dan 1,4–6), sondern sie entstammen dem Hochadel und sind sogar Nachkommen des Königs Zedekija. Insbesondere aber betont der antike jüdische Schriftsteller die vier Kardinaltugenden Daniels: Weisheit,

68 Vgl. Attridge, Interpretation of Biblical History; van Unnik, Flavius Josephus; Villalba i Varneda, The Historical Method; Maier, Die biblische Geschichte des Flavius Josephus.
69 Vgl. Bruce, Josephus and Daniel; Vermes, Josephus' Treatment; ders., Josephus on Daniel; Feldman, Portrait; Koch, Danielrezeption, 113–117; Collins, Daniel, 84–86; Begg, Spilsbury, Antiquities, 265–267; Feldman, Judaism, 595–599.

Mäßigung, Tapferkeit und Gerechtigkeit.[70] Daniels Weisheit zeichnet sich bei Josephus nicht nur in seiner perfekten Amtsführung aus (Ant 10,251; vgl. Dan 6,5), sondern vor allem in seiner Fähigkeit, Träume zu deuten (Ant 10,194; vgl. Dan 1,20). Dass nahezu jeder Traum eine Bedeutung hat und der Deutung bedarf, galt den römischen und auch den jüdischen Zeitgenossen des Josephus als geradezu selbstverständlich. Verbreitet war die Auffassung, dass Träume als Offenbarungsmedium göttlichen oder dämonischen Ursprungs sind und dass gute oder böse Mächte ihren ominösen Inhalt steuern, um den Träumer in seinem Schlaf zu warnen oder zu ermahnen, sein Schicksal zu beeinflussen oder es gar zu lenken.[71] Von besonderem Interesse ist in diesem Zusammenhang zunächst, dass Josephus in Ant 10,216 den Passus Dan 4,5 [MT: 2] auslässt, weil ein König keine beunruhigenden Träume haben darf. Vor allem aber ist bemerkenswert, dass Josephus in seiner kreativen Nacherzählung von Nebukadnezzars Traum und seiner Deutung gegen Dan 7,19ff. den Teil auslässt, in dem es um die einander ablösenden Weltreiche der Babylonier, Meder, Perser und Griechen und um die letztendliche Überwindung des „*eisernen*" Reiches geht, und anmerkt, darüber zu reden, sei seine Aufgabe nicht; vielmehr möge der Leser, der mehr darüber erfahren will, selbst im Buch Daniel nachlesen (Ant 10,210). Unter der Voraussetzung, dass die im Midrasch Exodus rabba 35,5 zu 25,3 (p. 102,3ff. Mirkin) wiedergegebene aktualisierend deutende Tradition, wonach das Eisen dem „*ruchlosen Edom*" (d.i. Rom) gleicht, das den Tempel zerstört hat, bereits im ausgehenden 1. Jahrhundert n.Chr. bekannt war, ist diese Auslassung verständlich.[72]

Daniels Mäßigung und Bescheidenheit zeigen sich in seiner asketischen Lebensweise (Ant 10,187.190–192) und in seinem demütigen Auftreten (Ant 10,203; vgl. Dan 2,27–30). Daniels besondere Tapferkeit erweist sich darin, dass er den verbotenen Kniefall vor seinem Gott nicht nur in seinem Privatgemach vollzieht (Dan 6,11), sondern in aller Öffentlichkeit (Ant 10,255f.). Daniels Gerechtigkeit schließlich tritt darin zu Tage, dass die Paraphrase von Dan 5,17, wo davon die Rede ist, dass Daniel sämtliche Gaben und Geschenke des Königs ablehnt

70 Vgl. Feldman, Portrait, 42–54; Begg, Spilsbury, Antiquities, 257 mit Anm. 756.

71 Vgl. Zeitlin, Dreams; Hanson, Dreams; Gnuse, Jewish Dream Interpreter; ders., Dreams and Dream Interpretation; Begg, Spilsbury, Antiquities, 287 mit Anm. 927; Koch, Daniel 1–4, 147f.; Tilly, Vorwort zur Neuausgabe: Kristianpoller, Traum und Traumdeutung, X–XIV (Lit.).

72 Zur aktualisierenden Übertragung der historisch-geographischen Größe „Edom" auf das Römische Weltreich vgl. Stemberger, Die römische Herrschaft, 65f. mit Anm. 137; Hadas-Lebel, Rome; Avemarie, Esaus Hände.

(vgl. Ant 10,251), in Ant 10,241 eine allgemeine Begründung hierfür anfügt:

> „Weisheit und die Gabe, zu wahrsagen, könne man nicht um Kostbarkeiten erkaufen, sondern sie werde denen, die ihrer bedürften, umsonst zuteil."[73]

Weitere Kennzeichen der Bearbeitung des Danielstoffes durch Josephus sind Rationalisierung, Akzentuierung der Spannung und Einfügung ironischer Elemente. In Ant 10,193f. (vgl. Dan 1,8) bietet er eine „vernünftige" Erklärung der jüdischen Speisegebote: ihre Kost (διαιτία) sei der körperlichen und geistigen Gesundheit besonders zuträglich.[74] Die drei Männer im Feuerofen werden nicht durch ein Wunder, sondern durch die göttliche Vorsehung (πρόνοια) gerettet – ein Begriff, der in der stoischen Philosophie geläufig ist.[75] Gegen Dan 6,23; 8,18; 9,21–29 verzichtet Josephus auf das Eingreifen von Engeln. In Ant 10,198 hält Daniel anders als in Dan 2,16 das Hofprotokoll ein, wenn er sich „auf dem Dienstweg" über Ariochus an Nebukadnezzar wendet.[76]

Die Spannung während des Lesevorgangs wird z.B. dadurch verstärkt, dass Ant 10,235–237 nicht wie Dan 4,3–5 dem vergeblichen Versuch der Traumdeutung durch die Weisen Babels unmittelbar die Deutung Daniels folgen lässt, sondern einen zweiten Deutungsversuch eines größeren Kreises von Magiern einschiebt. Als Ironie lässt sich die Hinzufügung einer Beschwerde der Feinde Daniels deuten, die Löwen hätten ihn nicht aufgefressen, weil sie bereits satt waren (Ant 10,260). Bevor die Beschwerdeführer selbst den Löwen zum Fraß vorgeworfen werden, lässt nun Darius die Tiere reichlich mit Fleisch füttern. Dennoch verschonen sie keinen einzigen und zerreißen alle Satrapen, die Daniel feindlich gesinnt waren (Ant 10,261f.).[77]

Gegen den Bibeltext wird Daniel in Ant 10,246.249.266.269.280 als Prophet bezeichnet.[78] In Ant 11,337 berichtet Josephus davon, dass die Jerusalemer Priester Alexander d.Gr. das Danielbuch vorlegten, um ihm zu zeigen, dass er der dort angekündigte Grieche sei, der das Perserreich zerstören werde (vgl. Dan 8,21). Auch die Entweihung des Jerusalemer Tempels unter Antiochos IV. wurde von Josephus mit der „*vierhundertundacht Jahre früher*" verkündigten Prophetie Daniels verbunden (Ant 12,322; vgl. 10,276). Betrachtet man die Emphase, die der jüdische Schriftsteller auf das Prophetentum Daniels, auf seinen

73 Vgl. Feldman, Portrait, 52; Begg, Spilsbury, Antiquities, 302f. mit Anm. 1078.
74 Vgl. Feldman, Portrait, 77; Begg, Spilsbury, Antiquities, 275 mit Anm. 818.
75 Vgl. Steinmetz, Die Stoa, 537–539.
76 Vgl. Daube, Typology in Josephus, 28f.; Begg, Spilsbury, Antiquities, 278 mit Anm. 843.
77 Vgl. Feldman, Portrait, 92f.
78 Vgl. Goldingay, Daniel, xxx; Feldman, Portrait, 57f.; ders., Judaism, 719f.

Umgang mit Herrschern und auf den Kampf gegen Verleumdungen und ungerechtfertigte Anschuldigungen legt, und beachtet man zugleich die Parallelen zwischen seinem eigenen Leben als Pensionär der flavischen Kaiserdynastie und der Darstellung des Geschicks Daniels („Den Daniel aber hielt er nach wie vor in hohen Ehren und machte ihn zu seinem ersten Freund" [Ant 10,263]), wird ein wichtiger Aspekt der Verfasserabsicht deutlich.[79]

Als Abschluss seiner Paraphrase von Dan 4 in Ant 10,218 verweist Josephus darauf, dass er bereits zu Beginn seines Werkes versichert habe, „bei der Erzählung der Begebenheiten weder etwas zuzufügen noch zu verschweigen" (Ant 1,17; vgl. Bell 1,26). Von besonderem Interesse ist die Bezugnahme auf diese „Textsicherungsformel" (vgl. Dtn 4,1f.; 13,1) in Bell 1,26 und Ant 1,17.[80] In beiden Werken verwendete Flavius Josephus diese Formel als dem jeweiligen Buch vorangestellte Programmatik seiner eigenen Schriftstellerei. Auch in seiner apologetischen Schrift *Contra Apionem* kennzeichnete er – im Anschluss an die Behandlung der jüdischen Heiligen Schriften als zuverlässiger historischer Quellen – das strikte Bemühen um deren exakte Überlieferung als Spezifikum der jüdischen Religion (Ap 1,42f.).[81]

Auf den ersten Blick scheint diese Betonung der akribischen Genauigkeit beim Umgang mit den (insbesondere biblischen) Quellen im Widerspruch zu deren kreativer und mitunter recht „freier" Interpretation durch den antiken jüdischen Schriftsteller zu stehen, der – gerade in Bezug auf das Danielbuch – in kunstvoller Weise das zeitgenössische Genre der rhetorischen Historiographie gebrauchte, um eine griechische Version der jüdischen Geschichte mit speziell religiösen Implikationen zu verfassen. Jedoch wollte Josephus sicher nicht sagen, dass er seine Quelle nur sklavisch wiederholt, sondern betonen, dass er ihre eigentliche Bedeutung treu wiedergibt, ohne dabei durch eigene Affekte beeinflusst oder gar „parteiisch" zu sein. Wahrscheinlich ist seine religiöse Interpretation der jüdischen Geschichte sogar davon geprägt, dass er sich bei seiner eigenen Arbeit als Geschichtsschreiber und Erklärer der jüdischen Heiligen Schriften – ebenso wie Daniel – als bevollmächtigter Tradent und prophetischer Verkünder des verbind-

79 Vgl. Delling, Die biblische Prophetie bei Josephus; Aune, The Use of προφήτης, 419–421; Begg, The "Classical Prophets"; Feldman, Prophets and Prophecy; ders., Portrait, 59; Begg, Spilsbury, Antiquities, 308 mit Anm. 1126.
80 Vgl. Koch, Danielrezeption, 113f.; Tilly, Textsicherung, 240f.
81 Vgl. Höffken, Kanonbewusstsein; Labow, Flavius Josephus, 33 mit Anm. 92; Barclay, Against Apion, 31 mit Anm. 171.

lichen Gotteswortes sah (vgl. Bell 3,403; 5,362–419; insbesondere 391–
393).[82]

5. Zusammenfassung

Es hat sich gezeigt, dass die Rezeption des Danielbuches im hellenis-
tischen Judentum zahlreiche Reaktionen seiner Tradenten und Adres-
saten auf historische, kulturelle und religiöse Entwicklungen und Ereig-
nisse widerspiegelt. Sowohl die griechischen Danielübersetzungen als
auch die Einschaltungen, Zusätze und „imitativen" Fortschreibungen
im unmittelbaren Überlieferungsbereich dieser Schrift und das Erzähl-
werk des Flavius Josephus weisen hinsichtlich ihrer Darstellungsweise
eine deutliche Heterogenität auf. Diese Heterogenität entspricht der
Vielgestaltigkeit des antiken Judentums, wobei die Verortung der
erkennbaren Positionen zwischen den Extremen „rationalistischer"
Torafrömmigkeit und apokalyptischer Spekulationen oder zwischen
Traditionsbindung und Öffnung gegenüber der hellenistisch-römischen
Lebenswelt noch viel zu kurz greift. Generell lässt sich allenfalls
festhalten, dass Daniel im hellenistischen Judentum zunächst noch nicht
allgemein und unumstritten als ein Prophet galt und dass nicht nur
Josephus, sondern auch die griechischen Bibelübersetzungen – insbe-
sondere Dan$^{\text{LXX}}$ – aufgrund ihres interpretativen Charakters eine
wichtige Quelle sowohl für die Erhebung der antiken jüdischen
Danielauslegung als auch für die religiös begründete Deutung der
Rahmenbedingungen jüdischen Lebens in hellenistisch-römischer Zeit
sind.

82 Vgl. van Unnik, Flavius Josephus, 34f.; Mayer, Art. Josephus Flavius, 259; Tilly, Text-
 sicherung, 241.

Literatur

1. Quellen

Barclay, J.M.G., Against Apion, Flavius Josephus Translation and Commentary 10, Leiden, Boston 2007.
Begg, C.T., Spilsbury, P., Judean Antiquities Books 8–10, Flavius Josephus Translation and Commentary 5, Leiden, Boston 2005.
Engel, H., Die Susanna-Erzählung. Einleitung, Übersetzung und Kommentar zum Septuaginta-Text und zur Theodotion-Bearbeitung, OBO 61, Göttingen, Fribourg 1985.
Labow, D., Flavius Josephus. Contra Apionem Buch I, BWANT 167, Stuttgart 2005.
Munnich, O., Ziegler, J., Fraenkel, D. (Hg.), Susanna, Daniel, Bel et Draco, Septuaginta: Vetus Testamentum Graecum Auctoritate Academiae Scientiarum Gottingensis editum XVI,2, Göttingen 1999.
Weber, R. u.a. (Hg.), Biblia Sacra Iuxta Vulgatam Versionem, Stuttgart ⁴1994.

2. Sekundärliteratur

Albertz, R., Der Gott des Daniel, SBS 131, Stuttgart 1988.
Attridge, H.W., The Interpretation of Biblical History in the Antiquitates of Flavius Josephus, HDR 7, Missoula, Mont. 1976.
Aune, D.E., The Use of προφήτης in Josephus, JBL 101, 1982, 419–421.
Avemarie, F., Esaus Hände, Jakobs Stimme. Edom als Sinnbild Roms in der frühen rabbinischen Literatur, in: R. Feldmeier, U. Heckel (Hg.), Die Heiden. Juden, Christen und das Problem des Fremden, WUNT 70, Tübingen 1994, 177–208.
Barton, J., Theological Ethics in Daniel, in: J.J. Collins, P.W. Flint (Hg.), The Book of Daniel. Composition and Reception, VT.S 83, Bd. 2, Leiden u.a. 2001, 661–670.
Bauer, D., Das Buch Daniel (NSK.AT 22), Stuttgart 1996.
Beckwith, R., The Old Testament Canon of the New Testament Church, Grand Rapids, Mi. 1985.
—, Formation of the Hebrew Bible, in: CRI II/1, Assen/Maastricht, Philadelphia 1988, 39–86.
Begg, C.T., The "Classical Prophets" in Josephus' "Antiquities", LouvSt 13,4, 1988, 341–357.
Beyerle, S., Die Gottesvorstellungen in der antik-jüdischen Apokalyptik, JSJ.S 103, Leiden, Boston 2005.
—, The Book of Daniel and Its Social Setting, in: J.J. Collins, P.W. Flint (Hg.), The Book of Daniel. Composition and Reception, VT.S 83, Bd. 2, Leiden u.a. 2001, 205–228.
Brandt, P., Endgestalten des Kanons, BBB 131, Berlin, Wien 2001.
Bruce, F.F., Josephus and Daniel, ASTI 4, 1965, 148–162.
—, The Oldest Greek Version of Daniel, OTS 20, 1977, 22–40.
Collins, J.J., Daniel, Hermeneia, Minneapolis, Mn. 1993.
Daube, D., Typology in Josephus, JJS 31, 1980, 18–36.

Delcor, M., Le Livre de Daniel, Paris 1971.

Delling, G., Die biblische Prophetie bei Josephus, in: O. Betz u.a. (Hg.), Josephus-Studien, FS O. Michel, Göttingen 1974, 109–121.

Di Lella, A.A., The Textual History of Septuagint-Daniel and Theodotion-Daniel, in: J.J. Collins, P.W. Flint (Hg.), The Book of Daniel. Composition and Reception, VT.S 83, Bd. 2, Leiden u.a. 2001, 586–607.

Evans, C.A., Daniel in the New Testament: Visions of God's Kingdom, in: J.J. Collins, P.W. Flint (Hg.), The Book of Daniel. Composition and Reception, VT.S 83, Bd. 2, Leiden u.a. 2001, 490–527.

Feldman, L.H., Josephus' Portrait of Daniel, Henoch 14, 1992, 37–96.

—, Judaism and Hellenism Reconsidered, JSJ.S 107, Leiden, Boston 2006.

—, Prophets and Prophecy in Josephus, JThS 41, 1990, 387–394.

Fernández Marcos, N., The Septuagint in Context, Leiden u.a. 2000.

Fischer, U., Eschatologie und Jenseitserwartung im hellenistischen Diasporajudentum, BZNW 44, Berlin, New York 1978.

Gehrke, H.-J., Das sozial- und religionsgeschichtliche Umfeld der Septuaginta, in: S. Kreuzer, J.P. Lesch (Hg.), Im Brennpunkt: Die Septuaginta, Bd. 2, Stuttgart 2004, 44-60.

Geissen, A., Der Septuaginta-Text des Buches Daniel Kap. 5–12, zusammen mit Susanna, Bel et Draco sowie Esther Kap. 1,1a–2,15, PTA 5, Bonn 1968.

Gnuse, R., Dreams and Dream Interpretation in the Writings of Josephus, AGJU 36, Leiden u.a. 1996.

—, The Jewish Dream Interpreter in a Foreign Court: the Recurring Use of a Theme in Jewish Literature, JSPE 7, 1990, 29–53.

Goldingay, J.E., Daniel, WBC 30, Dallas, Tx. 1989.

Haag, E., Daniel 12 und die Auferstehung der Toten, in: J.J. Collins, P.W. Flint (Hg.), The Book of Daniel. Composition and Reception, VT.S 83, Bd. 2, Leiden u.a. 2001, 132–148.

Hadas-Lebel, M., Rome »Quatrième empire« et le symbole du porc, in: A. Caquot u.a. (Hg.), Hellenica et Judaica, FS V. Nikiprowetzky, Leuven 1986, 297–312.

Hamm, W., Der Septuaginta-Text des Buches Daniel Kap. 1–2, PTA 10, Bonn 1969.

—, Der Septuaginta-Text des Buches Daniel Kap. 3–4, PTA 21, Bonn 1977.

Hanson, J.S., Dreams and Dream Visions in the Graeco-Roman World and Early Christianity, in: ANRW II 23,2, 1980, 1395–1427.

Hartman, L.F., Di Lella, A.A., The Book of Daniel, AncB 23, New York u.a. 1978.

Hengel, M., Judentum und Hellenismus, WUNT 10, Tübingen [3]1988.

Höffken, P., Zum Kanonbewusstsein des Josephus Flavius in *Contra Apionem* und in den *Antiquitates*, JSJ 32, 2001, 159–177.

Jeansonne, S.P., The Old Greek Translation of Daniel 7–12, CBQ.MS 19, Washington, D.C. 1988.

Koch, K., Daniel 1–4, BK 22,1, Neukirchen-Vluyn 2005.

—, Der „Märtyrertod" als Sühne in der aramäischen Fassung des Asarja-Gebets, in: ders., Die Reiche der Welt und der kommende Menschensohn. Studien zum Danielbuch, Neukirchen-Vluyn 1995, 66–82.

—, Deuterokanonische Zusätze zum Danielbuch, AOAT 38,2, Neukirchen-Vluyn 1987.

—, Die Herkunft der Proto-Theodotion-Übersetzung des Danielbuches, VT 23, 1973, 362–365.

—, Ist Daniel auch unter den Profeten?, in: ders., Die Reiche der Welt und der kommende Menschensohn. Studien zum Danielbuch, Neukirchen-Vluyn 1995, 1–15.

—, Spätisraelitisch-jüdische und urchristliche Danielrezeption vor und nach der Zerstörung des zweiten Tempels, in: R.G. Kratz, Th. Krüger (Hg.), Rezeption und Auslegung im Alten Testament und in seinem Umfeld, FS O.H. Steck, OBO 153, Göttingen, Fribourg 1997, 93–123.

Kooij, A. van der, Schwerpunkte der Septuaginta-Lexikographie, in: S. Kreuzer, J.P. Lesch (Hg.), Im Brennpunkt: Die Septuaginta, Bd. 2, Stuttgart 2004, 119–132.

Kottsieper, I., Zusätze zu Daniel, ATD Apokryphen 5, Göttingen 1998, 211–328.

Kraft, R.A., Daniel outside the Traditional Jewish Canon: In the Footsteps of M.R. James, in: P.W. Flint u.a. (Hg.), Studies in the Hebrew Bible, Qumran, and the Septuagint, FS E. Ulrich, VT.S 101, Leiden, Boston 2006, 121–133.

Lacoque, A., The Socio-Spiritual Formative Milieu of the Daniel Apocalypse, in: A.S. van der Woude (Hg.), The Book of Daniel in the Light of New Findings, BEThL 106, Leuven 1993, 315–343.

Lebram, J.C., Das Buch Daniel, ZBK.AT 23, Zürich 1984.

Maier, J., Die biblische Geschichte des Flavius Josephus, in: ders., Studien zur jüdischen Bibel und ihrer Geschichte, SJ 28, Berlin, New York 2004, 125–136.

Mayer, G., Art. Josephus Flavius, TRE 17, 1988, 258–264.

McLay, R.T., Double Translations in the Greek Versions of Daniel, in: F. García Martínez, M. Vervenne (Hg.), Interpreting Translation, FS J. Just, BEThL 192, Leuven u.a. 2005, 255–267.

—, The Use of the Septuagint in New Testament Research, Grand Rapids, Mi. 2003.

Mittmann-Richert, U., Historische und legendarische Erzählungen, JSHRZ VI 1, Gütersloh 2000.

Montevecci, O., La papirologia, Milano [2]1988.

Montgomery, J.A., The »Two Youths« in the LXX to Dan. 6, JAOS 41, 1921, 316f.

Moore, C.A., Daniel, Esther and Jeremiah. The Additions, AncB 44, New York u.a. 1977.

Plöger, O., Zusätze zu Daniel, JSHRZ I 1, Gütersloh [2]1977.

Schmitt, A., Die griechischen Danieltexte («θ´» und o´) und das Theodotionproblem, BZ 36, 1992, 1–29.

Schüpphaus, J., Das Verhältnis von LXX- und Theodotion-Text in den apokryphen Zusätzen zum Danielbuch, ZAW 83, 1971, 49–72.

Schwemer, A.M., Studien zu den frühjüdischen Prophetenlegenden *Vitae Prophetarum*, Bd. 2, TSAJ 50, Tübingen 1996.

Setzer, C., Resurrection of the Body in Early Judaism and Early Christianity, Boston, Leiden 2004, 21–52.

Siegert, F., Zwischen Hebräischer Bibel und Altem Testament, MJS 9, Münster u.a. 2001.

Sommerfeld, W., Der Aufstieg Marduks, AOAT 213, Neukirchen-Vluyn 1982.

Steinmetz, P., Die Stoa, in: H. Flashar (Hg.), Die hellenistische Philosophie, Grundriss der Geschichte der Philosophie I/4, Basel 1994, 491–716.

Stemberger, G., Das Problem der Auferstehung im Alten Testament, in: ders., Studien zum rabbinischen Judentum, SBA 10, Stuttgart 1990, 19–45.

—, Der Leib der Auferstehung, AnBib 56, Rom 1972.

—, Die römische Herrschaft im Urteil der Juden, EdF 195, Darmstadt 1983.

Tilly, M., Einführung in die Septuaginta, Darmstadt 2005.

—, Textsicherung und Prophetie, in: F.W. Horn, M. Wolter (Hg.), Studien zur Johannesoffenbarung und ihrer Auslegung, FS O. Böcher, Neukirchen-Vluyn 2005, 232–247.

—, Vorwort zur Neuausgabe: A. Kristianpoller, Traum und Traumdeutung im Talmud, Wiesbaden 2006, X–XIV.

Trebolle Barrera, J., The Jewish Bible and the Christian Bible, Leiden u.a. 1998.

Triebel, L., Jenseitshoffnung in Wort und Stein, AGJU 56, Leiden, Boston 2004.

Unnik, W.C. van, Flavius Josephus als historischer Schriftsteller, FDV, Stuttgart 1978.

Vermes, G., Josephus on Daniel, in: G. Sed-Rajna (Hg.), Rashi 1040–1990, Paris 1993, 113–119.

—, Josephus' Treatment of the Book of Daniel, JJS 42, 1991, 149–166.

Villalba i Varneda, P., The Historical Method of Flavius Josephus, ALGHJ 19, Leiden 1986.

Walters, P., The Text of the Septuagint, Cambridge 1973.

Wysny, A., Die Erzählungen von Bel und dem Drachen, SBB 33, Stuttgart 1996.

Yarbro Collins, A., The Influence of Daniel on the New Testament, in: J.J. Collins, Daniel, Hermeneia, Minneapolis, Mn. 1993, 90–123.

Zeitlin, S., Dreams and Their Interpretation from the Biblical Period to the Tannaitic Time. A Historical Study, JQR 66, 1975/76, 1–18.

Die Danielrezeption in Markus 13

David S. du Toit

1. Einleitung

Das Markusevangelium steht am Anfang der Rezeption des Danielbuches im Christentum, genauer: Im Markusevangelium wird die Rezeption des Danielbuches im frühesten Christentum erstmals konkret greifbar. Es ist ein erstaunliches Faktum, dass die Frage nach der Rezeption des Danielbuches im Markusevangelium bzw. in der eschatologischen Rede in Mk 13 ein vernachlässigtes Thema der neutestamentlichen Forschung ist. Zwar ist allgemein anerkannt, dass Dan 7,13f. in irgendeiner Form hinter der Verwendung der Menschensohnterminologie in Mk 13,26f. (sowie in 8,34 und 14,62) steht, ferner dass der Terminus „der Gräuel der Verwüstung" (τὸ βδέλυγμα τῆς ἐρημώσεως) in Mk 13,14 dem Danielbuch entnommen wurde (DanLXX 12,11, vgl. auch 9,27 βδέλυγμα τῶν ἐρημώσεων; 11,31 βδέλυγμα ἐρημώσεως). Es ist ferner allgemein anerkannt, dass Mk 13 an manchen Stellen einen „danielschen Klang" habe, so z.B. in VV. 4 oder 19 (vielleicht auch in VV. 5f., 13bc, 14d, 20, 22).

Man sucht jedoch vergeblich nach Auslegungen von Mk 13, die konsequent nach der Bedeutung der intertextuellen Bezüge zum Danielbuch für das Verständnis der eschatologischen Rede fragen.[1] Eine bemerkenswerte Ausnahme bildet eine 1966 erschienene Studie des schwedischen Neutestamentlers Lars Hartman,[2] der glaubte, in Mk 13 eine Vielzahl von Bezügen unterschiedlichen Grades zu Dan 7–12 sowie Dan 2,28f.45 feststellen zu können. Hartmans Studie blieb jedoch

[1] Zur Auslegungsgeschichte von Mk 13 vgl. Beasley-Murray, Jesus and the Last Days; Dyer, Prophecy on the Mount.

[2] Hartman, Prophecy interpreted, 145–177, bes. 147f., 172–174. Vgl. dazu Dyer, Prophecy on the Mount, 93–97.

weitgehend ohne Wirkung, nicht zuletzt weil sie mit der These belastet
war, ein Daniel-Midrasch bilde die Vorlage von Mk 13.[3] Insgesamt ist
die Markus 13-Forschung der letzten fünf Jahrzehnte jedoch gekenn-
zeichnet von einem markanten Desinteresse, Mk 13 konsequent im
Horizont des Danielbuches zu deuten. Dieses Desinteresse geht zum
einen auf einen der Dialektischen Theologie entstammenden antiapo-
kalyptischen Reflex in der neutestamentlichen Forschung zurück, der
noch bis in die 80-er Jahre nachwirkte, der das Markusevangelium und
insbesondere Mk 13 von jeglichem apokalyptischen Einschlag frei-
halten wollte und somit auch danielschen Einfluss auf Mk 13 auf ein
Minimum reduzieren wollte.[4] Zum anderen hat es einen weiteren Grund
darin, dass die Mk 13-Forschung im 20. Jahrhundert in erster Linie
darum bemüht war, eine Vorlage bzw. die Vorlagen von Mk 13 zu
postulieren und zu konstruieren, um Mk 13 dann vor dem Hintergrund
dieser konstruierten Vorlagen – in der Regel einer vormarkinischen
Apokalypse – auszulegen.[5] Dadurch wurden die hypothetischen Vorla-
gen zum primären Intertext von Mk 13 erhoben, wohingegen Daniel
und andere alttestamentliche Schriften als Intertexte in den Hintergrund
gedrängt wurden.[6]

Im vorliegenden Aufsatz möchte ich zeigen, dass die intertextuellen
Bezüge zum Danielbuch eine Schlüsselrolle für ein textadäquates
Verständnis von Mk 13 einnehmen. Die These ist, dass eine Fassung
von Dan 7–12, die dem überlieferten Septuaginta-Text[7] ähnlich war, in
Mk 13 konsequent als Intertext vorausgesetzt wird. Dieser bildet somit
den Horizont, vor dem die Aussagen von Mk 13 zu interpretieren sind.
Um die Funktion der intertextuellen Bezüge beschreiben zu können, ist
es jedoch notwendig, zuerst einige Bemerkungen zur literarischen
Struktur des Textes (2.1) sowie zu seiner narrativen Funktion innerhalb
der Markuserzählung (2.2) zu machen.

3 Hartman, Prophecy interpreted, 206–246, bes. 235–245.
4 Vgl. zur anti-apokalyptischen Tendenz der Mk 13-Forschung s. Brandenburger,
 Markus 13 und die Apokalyptik, 9–11. Zum grundlegenden Problem Käsemann,
 Apokalyptik; Koch, Ratlos vor der Apokalyptik.
5 Vgl. Beasley-Murray, Jesus and the Last Days, 32–79, 162–349; Dyer, Prophecy on the
 Mount, 27–33, 123–131, 153–165, 185–190.
6 Vgl. jedoch Kee, Scriptural Quotations und Dyer, Prophecy on the Mount, 97–122.
7 Ziegler/Munnich, Septuaginta (Gött.) XVI,2; Rahlfs, Septuaginta. Im Folgenden wird
 nach der Göttinger-Ausgabe zitiert, es sei denn, Gegenteiliges wird vermerkt.

2. Vorbemerkungen

2.1 Die Struktur von Mk 13

Zunächst sind einige Bemerkungen zur literarischen Struktur von Mk 13 voranzustellen.[8] Mk 13 besteht aus einer klassischen Chrie (13,1f.), die dazu dient, einen Szenenwechsel von Jesu Aufenthalt im Tempel (11,27–12,44) zum Ölberg (13,3f.) zu bewerkstelligen und einen Themenwechsel zur Frage nach der künftigen Zerstörung des Tempels herbei zu führen. Darauf folgt eine erweiterte Chrie (13,3–37), die aus der Darstellung einer veranlassenden Situation, nämlich der Doppelfrage der vier Jünger in 13,3f., sowie aus der Antwort Jesu in 13,5–37 besteht.

Die Antwort Jesu in 13,5b–37 ist ein sehr sorgsam komponierter Text, welcher die Funktion hat, die beiden Jüngerfragen in 13,4b (πότε ταῦτα ἔσται) und 13,4cd (καὶ τί τὸ σημεῖον ὅταν μέλλῃ ταῦτα συντελεῖσθαι πάντα) zu beantworten. Für das Verständnis des Textes ist es von entscheidender Bedeutung zu erkennen, dass die beiden Fragen in umgekehrter Reihenfolge beantwortet werden: Die Frage nach dem Zeichen, das anzeigen würde, dass all diese Dinge im Begriff sind, vollendet zu werden (13,4cd), wird in VV. 7–31 umfassend erörtert. Dies geht schon daraus hervor, dass ὅταν in V. 4d in VV. 7.14.28f. aufgenommen wird und somit eine Art roten Faden bildet, der die Kohärenz der Textpartie sichert.[9] Die Frage nach dem Zeitpunkt der Tempelvernichtung[10] wird wiederum kurz und bündig in V. 32 zurückgewiesen bzw. negativ beantwortet (vgl. auch die Schlussfolgerung aus V. 32 in V. 33: οὐκ οἴδατε γὰρ πότε ὁ καιρός ἐστιν). Das bedeutet: Mk 13,7–31.32 bildet das Zentrum der Antwort Jesu, in dem die beiden Fragen beantwortet werden.[11] Gerahmt wird diese

8 Dabei muss eine detaillierte Begründung der Einzelentscheidungen an dieser Stelle aus räumlichen Gründen unterbleiben. Dafür sei hingewiesen auf du Toit, Der abwesende Herr, 150–187, bes. 160–172.

9 Ebd. 166–172.

10 Darauf bezieht sich ja V. 4b (πότε ταῦτα ἔσται): Es liegt ein Rückbezug auf Jesu Weissagung in V. 2 vor.

11 Vgl. du Toit, Der abwesende Herr, 166–168. In der Mk 13-Forschung wird seit der Erscheinung der sehr einflussreichen Studien von Lambrecht, Redaktion (1967) und Pesch, Naherwartungen (1968) in der Regel aufgrund der βλέπετε-Warnungen in VV. 5, 9 und 33 mit einem dreigliedrigen Aufbau gerechnet. Diese Lösung berück-sichtigt jedoch nicht die Unterschiede in Funktion und Struktur der βλέπετε-Warnungen in VV. 5 und 33 gegenüber denen in VV. 9 und 23, vgl. dazu du Toit, Der abwesende Herr, 162–166. Vgl. auch Brandenburger, Markus 13, 16–20, der auch mit einer zweigliedrigen Antwort rechnet (der allerdings anders als von mir vorgeschlagen gliedert).

zentrale Textpartie durch VV. 5b–6 und 33–37. Dieser ein- und aus-
leitende Rahmen wird deutlich durch die syntaktisch gleich gestalteten
βλέπετε-Warnungen in VV. 5a–6 und V. 33(–36) signalisiert, die sich
auch funktional entsprechen.[12]

Betrachtet man die Antwort auf die zweite Jüngerfrage, also die
zentrale Partie in Mk 13,7–31, stellt man fest, dass die zweite Jünger-
frage in VV. 7f. zunächst negativ (ὅταν δὲ ἀκούσητε … ἀλλ' οὔπω τὸ
τέλος … ἀρχὴ ὠδίνων ταῦτα), dann in VV. 28f., dort bes. 29 (οὕτως
καὶ ὑμεῖς, ὅταν ἴδητε ταῦτα γινόμενα, γινώσκετε ὅτι ἐγγύς [τὸ
τέλος] ἐστιν ἐπὶ θύραις), positiv beantwortet wird (vgl. auch die
bestätigende Schwurformel in VV. 30f.). Die negative Antwort in
VV. 7f. auf die Jüngerfrage nach dem Zeichen in V. 4cd besteht darin,
dass Kriegen und kriegerischen Auseinandersetzungen sowie anderen
Katastrophen wie Dürren und Erdbeben (VV. 7f.) jegliche Zeichen-
haftigkeit hinsichtlich der Vollendung abgesprochen wird. Dagegen
bilden VV. 28f. die positive Antwort auf die Jüngerfrage nach dem
Zeichen, das die unmittelbar bevorstehende Vollendung anzeigen wird.
Die positive Antwort in VV. 28–31 ist aber – wie dies aus dem Bild-
wort in V. 28 hervorgeht[13] – eine Schlussfolgerung aus der vorangegan-
genen Partie (VV. 9–27), einem Abschnitt, der u.a. durch klare
syntaktische Merkmale (bes. futurische Indikative in VV. 9–27;
2. Person-Plural-Imperative in VV. 9–23) als kohärente Einheit aus-
gewiesen wird.[14] Es handelt sich hier um eine (zum Teil nur impli-
zierte) Zukunftsszenerie, die nach dem Prinzip des Zwei-Äonen-Sche-
mas aufgebaut ist:[15] In VV. 24–27 werden die Endereignisse (VV. 26f.)
sowie ihre Begleiterscheinungen (VV. 24f.) – also die Äonenwende –
geschildert, davor steht – deutlich markiert durch die rahmenden
βλέπετε-Warnungen in VV. 9a.23a! – eine Schilderung der endzeitlichen
Ereignisse (VV. 9–23a).

Die Textpartie VV. 9–23 besteht ebenfalls aus zwei Abschnitten:[16]
Im ersten Teil, d.h. VV. 9–13, wird die nachösterliche Zeit (d.h. die
ganze Zwischenzeit zwischen Ostern und dem Ende, vgl. τὸ τέλος in
V. 13!) – als Zeit endzeitlicher Bedrängnis gezeichnet.[17] V. 14 signa-
lisiert mit dem klaren Gliederungssignal Ὅταν δὲ ἴδητε … einen Ein-
schnitt und bereitet zugleich die Schlussfolgerung in V. 28f. vor. Im

12 Vgl. du Toit, Der abwesende Herr, 162–163. So auch schon Conzelmann, H., Gegen-
 wart und Zukunft, 68.
13 Vgl. du Toit, Der abwesende Herr, 172–175.
14 Ebd. 168–172.
15 So zu Recht Brandenburger, Markus 13, 16–20.
16 Du Toit, Der abwesende Herr, 162–166, 188–197.
17 Vgl. dazu die ausführliche Begründung in du Toit, Der abwesende Herr, 188–221.

Rahmen der in VV. 9–13 (aber auch 5f.7f.) geschilderten Endzeit wird der Beginn der finalen endzeitlichen Ereignisse ([14]19–22) durch das Erscheinen des *Bdelygma* (V. 14) signalisiert. Das *Bdelygma* (V. 14) und die darauf folgenden Ereignisse (VV. 14–22) signalisieren also (VV. 28f.: ὅταν ἴδητε ταῦτα γινόμενα) das unmittelbar bevorstehende Ende (VV. 24–27, vgl. V. 29: γινώσκετε ὅτι ἐγγύς.[τὸ τέλος] ἐστιν ἐπὶ θύραις).[18]

2.2 Zur Gattung und narrativen Einbettung von Mk 13

Mk 13,5–37 ist in erzählerischer Hinsicht als Abschiedsrede konzipiert. Dies geht zunächst daraus hervor, dass die Erzählung von Jesu öffentlichem Auftreten in Kap. 1,20–13,2 gerahmt wird durch die Erzählung von der Berufung der vier Jünger Simon Petrus, Andreas, Jakobus und Johannes (1,16–20) sowie durch Mk 13,3–37, wo die Rede Jesu (13,5–37) an ebendiese vier Erstberufenen (vgl. 13,3f.) ergeht. Die Schließung der Klammer hat die Funktion, Mk 1–13 von der darauf folgenden Passionserzählung vom Tod Jesu abzugrenzen. Eine Gattungsanalyse bestätigt dies: In Mk 13,(3)5–27 liegt eine testamentarische Lehrrede mit apokalyptischem Gepräge und somit eine Abschiedsrede vor.[19]

Die Funktion der Rede als Abschiedsrede geht eindeutig aus VV. 33–37 hervor: Wie ein auf Reise gehender Hausherr seinen Haushalt auf die Zeit seiner Abwesenheit vorbereitet, bereitet auch Jesus die Seinen auf die Zeit seiner Abwesenheit vor. Sowohl die Gattung des Testaments als auch das Bild vom abwesenden Hausherrn erfordern, dass sich die Rede in Mk 13 auf die *ganze Zeit* der Abwesenheit Jesu bezieht (d.h. nicht nur auf die so genannten letzten Tage, wie dies in der Regel vorausgesetzt wird). Auch die Zeitstruktur des Markusevangeliums legt dies nahe: Es erzählt von der Geschichte Jesu als der beginnenden Endzeit (Mk 12,1–12, dort 6), die aus zwei Phasen besteht (vgl. Mk 2,18–20; 13,34–36),[20] nämlich aus der Zeit der Gegenwart Jesu (Mk 1–16) sowie der Zeit seiner Abwesenheit (= die Weissagung Mk 13,5–37) bevor er als Menschensohn kommt (8,34–9,1; 13,26f.; 14,61f.). Dies bedeutet, dass die Aussagen in Mk 13,5f., 7f., 9–13 und

18 Du Toit, Der abwesende Herr, 172–175.

19 Vgl. dazu du Toit, Der abwesende Herr, 179–187 sowie Brandenburger, Markus 13,
 13–20. Dass in Mk 13 ein Testament vorliegt, hat schon Walter, Tempelzerstörung, 40,
 erkannt. Vgl. ferner Dyer, Prophecy on the Mount, 233–260.

20 Vgl. dazu du Toit, Der abwesende Herr, 113–149.

33–37 sich auf die gesamte Zwischenzeit zwischen Ostern und der Parusie des Menschensohns beziehen.[21]

3. Die intertextuellen Bezugnahmen auf das Danielbuch in Mk 13

3.1. Die Bezugnahme auf Dan 12,7 in Mk 13,4

Eine textgemäße Auslegung der Rede Jesu (VV. 5–37) hängt davon ab, welchen Sinn man der Doppelfrage der Jünger in V. 4 zuschreibt. Entscheidend für das Verständnis der beiden Jüngerfragen ist, die Referenz der beiden Demonstrativpronomina ταῦτα (4b.4d) zu klären.[22] Es besteht kein Zweifel, dass sich ταῦτα in der ersten Frage anaphorisch auf Jesu Aussage in V. 2cd über die künftige Zerstörung des Tempels (οὐ μὴ ἀφεθῇ ὧδε λίθος ἐπὶ λίθον ὃς οὐ μὴ καταλυθῇ) bezieht. Die Jünger fragen also in V. 4b nach dem Zeitpunkt (πότε) der künftigen Tempelzerstörung.

Während sich die Frage der Referenz in V. 4b leicht klären lässt, gilt dies für ταῦτα … πάντα in V. 4d nicht. Dort wird danach gefragt, welches das Zeichen sein wird (τί τὸ σημεῖον [ἔσται]), wenn „alle diese Dinge" im Begriff sind, vollendet zu werden (ὅταν μέλλῃ ταῦτα συντελεῖσθαι πάντα). Diese Formulierung impliziert, dass zu jenem Zeitpunkt, wenn sich die ταῦτα πάντα unmittelbar vor ihrer Vollendung befinden werden, ein Zeichen erscheinen wird, das diese unmittelbar bevorstehende Vollendung der Ereignisse anzeigen wird. Um den Sinn dieser Frage verstehen zu können, ist die Referenz von ταῦτα … πάντα in V. 4d zu klären. Will man die Referenz von ταῦτα πάντα in der zweiten Jüngerfrage bestimmen, ist es von entscheidender Bedeutung zu erkennen, dass mit der Verbalphrase ταῦτα συντελεῖσθαι πάντα eine klare Anspielung auf Dan^LXX 12,7 (καὶ συντελεσθήσεται πάντα ταῦτα) vorliegt.

Dass trotz des Unterschieds in der Reihenfolge der benutzten Wörter mit ταῦτα συντελεῖσθαι πάντα in Mk 13,4d eine intertextuelle Bezugnahme auf Dan^LXX 12,7 intendiert ist, zeigt der fast identische Wortlaut der beiden Phrasen (vgl. dagegen die ganz andere Formulierung in Dan^TH 12,7), ferner die Wahl desselben Kompositums συν-τελεῖν. Der Unterschied in den verwendeten Verbalformen in Dan^LXX 12,7 (Futur Indikativ Passiv) und Mk 13,4 (Präsens Infinitiv Passiv) ist der veränderten Syntax in Mk 13,4 (ὅταν μέλλῃ …)

21 Ebd. 188–221.
22 Ebd. 156–160.

geschuldet. Da ἔσται in der Protasis als Hauptverb vorauszusetzen ist, handelt es sich indes semantisch gesehen auch in Mk 13,4 um eine futurische Aussage, so dass Äquivalenz vorliegt.

Wir haben es also bei der Verwendung von ταῦτα συντελεῖσθαι πάντα in Mk 13,4 quasi mit einem Zitat von DanLXX 12,7, auf jeden Fall mit einer absichtlich an dieser Stelle platzierten Anspielung auf DanLXX 12,7 zu tun.[23] Bei der Frage nach der Referenz von ταῦτα συν-τελεῖσθαι πάντα ist diese Intertextualität zum Danielbuch zu berücksichtigen. Die Tatsache, dass auf den Danieltext Bezug genommen wird, ist im wahrsten Sinne des Wortes *bedeutsam*: Die intertextuelle Bezugnahme muss Berücksichtigung finden, wenn man nach der Bedeutung von Mk 13,4 bzw. Mk 13 fragen will.

Textimmanente Lösungen der Frage nach der Referenz von ταῦτα ... πάντα in V. 4d werden folglich dem Text nicht gerecht. Sie sind als unzureichend zurück zu weisen, weil so ein für den Textsinn entscheidendes Textsignal ausgeblendet wird. In der Forschung werden vor allem zwei derartige Lösungen verhandelt: (1) Solche, die in ταῦτα ... πάντα eine bloße Parallele zu ταῦτα in V. 4b und somit einen weiteren Rückbezug auf V. 2 sehen – dieser Lösung zufolge wird also in V. 4cd analog zu 4b nach dem Zeichen der bevorstehenden Tempelzerstörung gefragt;[24] (2) Solche, die aufgrund des durch πάντα angezeigten Totalitätsbezugs ταῦτα ... πάντα nicht auf V. 2, sondern generalisierend auf alles Vorhandene, d.h. auf die reale Welt, deuten – dieser Lösung zufolge fragen die Jünger nach dem Zeichen, das erscheinen wird, wenn alle Dinge vollendet werden, also nach dem Zeichen der unmittelbar bevorstehenden Endvollendung. Beide Lösungen sind, wie aus dem Folgenden hervorgehen wird, nicht falsch: Sie bedürfen jedoch der kontextuellen Verankerung, die erst durch die Berücksichtigung der Intertextualität möglich wird.

Die Anspielung auf Dan 12,7 in Mk 13,4 hat die Funktion, einen Bezug zum Danielbuch herzustellen. Es ist nahe liegend, dass die wörtliche Bezugnahme auf den Danieltext die Funktion hat anzudeuten, dass es sich bei dem Verweis auf die ταῦτα ... πάντα in Mk 13,4cd um dieselben ταῦτα πάντα handelt, von denen in DanLXX 12,7 die Rede ist.[25] Diese Folgerung impliziert, dass ταῦτα πάντα in Mk 13,4 und

23 Wahrscheinlich ist schon mit der Weissagung der Tempelzerstörung in V. 2 eine Bezugnahme auf das Danielbuch gegeben: In der Septuaginta-Fassung des Danielbuches ist mehrfach explizit von der Verwüstung des Tempels die Rede (vgl. z.B. DanLXX 8,11.13; 9,26).

24 So vor allem die ältere Auslegung, vgl. z.B. die Markuskommentare von Schlatter, Klostermann, Wohlenberg und Lohmeyer, s. aber auch z.B. Gaston, No Stone, 12; Breytenbach, Nachfolge, 286f.

25 Dass dies tatsächlich auch der Fall ist, zeigt die Verwendung von τὸ βδέλυγμα τῆς ἐρημώσεως in Mk 13,14, von ἐν ἐκείναις ταῖς ἡμέραις in 13,17 und von αἱ ἡμέραι ἐκεῖναι in 13,19 (vgl. auch τὰς ἡμέρας in V. 20) und von τὸν υἱὸν τοῦ ἀνθρώπου in 13,26: Jeweils bezieht sich das Demonstrativum auf eine Größe, die dem Adressaten vom Danielbuch her bekannt ist.

DanLXX 12,7 aus Sicht des Evangelisten dieselbe Referenz haben. Die intertextuelle Bezugnahme besagt, dass in Mk 13,4cd nach jenem Zeichen gefragt wird, wenn „alle diese Dinge", nämlich jene Dinge, von denen schon in Dan 12 die Rede ist, im Begriffe sein werden zu geschehen. Dies bedeutet, dass die von der Jüngerfrage implizierte narrative Welt mit der von der Phrase συντελεσθήσεται πάντα ταῦτα in DanLXX 12,7 implizierten Welt deckungsgleich gemacht wird, so dass das semantische Universum des Danielbuches mit dem des Markustextes verschmolzen wird, d.h. in die vom Markusevangelium implizierte Welt integriert wird. Die intertextuelle Bezugnahme in Mk 13,4 erfordert also, dass bei der Auslegung die Referenzidentität der Phrasen ταῦτα συντελεῖσθαι πάντα in Mk 13,4 und συντελεσθήσεται πάντα ταῦτα in DanLXX 12,7 berücksichtigt wird.

Um feststellen zu können, welche Aspekte des semantischen Universums des Prätextes für das Verständnis von Mk 13 relevant sind, sind die referenziellen Bezüge der Phrase καὶ συντελεσθήσεται πάντα ταῦτα in DanLXX 12,7 näher zu untersuchen. Die Phrase καὶ συντελεσθήσεται πάντα ταῦτα in DanLXX 12,7 ist integraler Bestandteil eines Diskurses, nämlich Dan 12,5–13. In DanLXX 12,7 antwortet die Himmelsgestalt auf Daniels Frage in V. 6b, wann die Vollendung dessen sein wird, was die Himmelgestalt zu ihm gesagt hatte (Πότε οὖν συντέλεια ὧν εἴρηκάς μοι τῶν θαυμαστῶν καὶ ὁ καθαρισμὸς τούτων;), d.h. auf die Frage, wann die Vollendung der in 10,1–12,5 oder der in 7,1–12,5 erzählten Ereignisse sein wird. Die Antwort lautet: „Bis zur Vollendung der Zeit" (V. 7c: Ἕως καιροῦ συντελείας), d.h. die in Dan 10,1–12,5 bzw. 7,1–12,5 erzählten Ereignisse werden „bis zur Vollendung der Zeit"[26] andauern. Diese Antwort wird dann noch einmal präzisiert: „Für eine Zeit und Zeiten und eine halbe Zeit währt die Vollendung der Freilassung der Hände des heiligen Volkes (7f: ἡ συντέλεια χειρῶν ἀφέσεως λαοῦ ἁγίου) und *[dann] werden all diese Dinge vollendet werden* (7g: καὶ συντελεσθήσεται πάντα ταῦτα)". Das πάντα ταῦτα korrespondiert also mit jenen θαυμαστά, nach deren Vollendung Daniel sich in V. 6b erkundigte. Im Rahmen des Danieltextes bezieht sich πάντα ταῦτα also auf jene staunenswerten Dinge, die der Engel dem Propheten Daniel in Daniel 7–12 vorhersagte.

Die endgültige Vollendung erfolgt jedoch erst nach der „Vollendung der Freilassung der Hände des heiligen Volkes" (Dan 12,7) – es handelt sich also um eine Phase *finaler* Endereignisse, die die als τὰ θαυμαστά bzw. πάντα ταῦτα bezeichneten Ereignisse zum Abschluss bringen werden. Diese Phase wird jedoch befristet sein („eine Zeit und

26 Möglich ist auch: „Bis zum Zeitpunkt der Vollendung".

Zeiten und eine halbe Zeit", vgl. V. 7f). Was mit diesen kryptischen Angaben gemeint ist, geht aus einer weiteren Präzisierung in V. 11 hervor, die auf eine erneute Rückfrage Daniels in V. 9 (Κύριε, τίς ἡ λύσις τοῦ λόγου τούτου, καὶ τίνος αἱ παραβολαὶ αὗται;) folgt: „Von dem Zeitpunkt an, da das Opfer dauerhaft entfernt wird und vorbereitet wird, dass der Gräuel der Verwüstung gegeben wird, sind es 1290 Tage". Mit der Erwähnung des Gräuels der Verwüstung wird zunächst ein intratextueller Bezug zu Dan 11,29–12,5 hergestellt, wo jene Ereignisse dargestellt sind, die durch die Errichtung „eines Gräuels (der) Verwüstung" (11,31: καὶ μιανοῦσι τὸ ἅγιον τοῦ φόβου καὶ ἀποστήσουσι τὴν θυσίαν καὶ δώσουσι βδέλυγμα ἐρημώσεως) in Gang gesetzt werden. In der von Dan^LXX 12,7 denotierten narrativen Welt handelt es sich bei den in Dan^LXX 11,29–12,5 dargestellten Ereignisse um jene Phase finaler Endereignisse, die der endgültigen Vollendung der Zeit vorangehen wird.

Der Verweis in Dan 12,7 auf „eine Zeit und Zeiten und eine halbe Zeit"[27] legt jedoch auch eine intratextuelle Verknüpfung zu Dan 7,25 nahe, wo ebenfalls von „einer Zeit und Zeiten und einer halben Zeit" die Rede ist. Der Verweis stellt also eine Verknüpfung zur Deutung der Vision von den 4 Tieren (7,20–27), und somit zur Tiervision selbst (7,8–14) her. Das Proprium dieser beider Abschnitte liegt darin, dass auf die finale Endzeitphase von „einer Zeit, Zeiten und einer halben Zeit" (7,25) das endzeitliche Gericht folgt (7,26f., ferner 7,9–14).

Ebenso stellt der Verweis auf die Entfernung des Opfers in Dan 12,11 eine intratextuelle Verknüpfung zu Dan 8,12f., d.h. zur Vision vom Widder und Ziegenbock in 8,9–14 her, wo ebenso von der Aufhebung des Opfers die Rede ist.[28] Entsprechend entsteht auch eine Querverbindung zu der Deutung der Vision in 8,23–26. Der Erwähnung der Entfernung des Opfers in Dan 12,11 stellt außerdem eine Querverbindung zu Dan 9,27 her, d.h. zur Deutung der 70 Jahrwochen in 9,24–27, wo ebenfalls von der Aufhebung des Kultes die Rede ist. Zu demselben Text stellt ferner auch der in 12,11 verwendete Terminus „der Gräuel der Verwüstung" einen intratextuellen Bezug her, weil auch in 9,27 von einem βδέλυγμα τῶν ἐρημώσεων die Rede ist. Dies gilt nun auch für die in Dan 12,7c verwendete Phrase ἕως καιροῦ συντελείας, die exakt so in Dan 9,27 vorkommt, so dass eine Vielzahl intratextueller Querverbindungen von Dan^LXX 12,7 zu Dan^LXX 9,24–27 führen.

27 So auch der Verweis auf 1290 Tage in 12,11.
28 Ebenso legt auch der Verweis auf 1290 Tage in 12,11 eine Verknüpfung zu der Zahlenangabe 2300 Tage und Nächte in 8,14 nahe.

Betrachtet man diese intratextuellen Bezüge, die durch Dan 12,7 bzw.
12,6f.11 hergestellt werden, lassen sich die Hauptelemente des von Dan
12,7 implizierten semantischen Universums erkennen: Die Endzeit ist
eine Zeit kriegerischer Auseinandersetzung (bes. Kap. 11–12, dort vor
allem VV. 21ff., ferner 7,21; 8,9–11.23–25; 9,25). Sie gipfelt in einer
letzten Phase der Zeit vor der Vollendung (vgl. 9,23), die durch das
Erscheinen des Gräuels der Verwüstung (bes. 11,30–12,1, ferner 9,27,
12,11) in Gang gesetzt wird bzw. durch die Aufhebung des Opfers oder
des Kultes (11,31, ferner 8,11–13, 9,[26].27; 12,11, s. auch 7,25; 9,26)
beginnt. Die Länge dieser Phase finaler Endereignisse ist befristet (3½
Zeiten/Tage, 2300 Tage und Nächte = Tage!; 1290/1335 Tage, vgl.
7,25; 8,14.26; 9,26.27; 11,35; 12,7.11.12). Sie ist dadurch ge-
kennzeichnet, dass ein Gottesfeind (7,8.11; 11,36–38) Gottes Heilige
bedrängt (7,8.21.25; 8,24f. [9–12?]; 11,33.41; 12,10), so dass für sie
eine Zeit der Verführung und des Abfalls anbricht (12,10, vgl. auch
11,32 [nicht LXX!], 11,41 LXX v.l.). In diese Phase gehört nach der
LXX die Verwüstung des Tempels (8,13f.; 9,26.27[?]; 11,45[?], vgl.
9,17.18). Diese Zeit mündet ferner in die endzeitliche Vollendung
(12,7; 9,27), d.h. ins endzeitliche Gericht Gottes (7,9–14.26f.; 12,3f.),
also in die Vernichtung des Gottesfeindes (7,11f.26; [8,25? ≠ LXX;
11,45?]), und möglicherweise in die Restituierung (Reinigung?) des
Tempels (8,14).

In Dan^LXX 12,7 wird also mit dem Satz καὶ συντελεσθήσεται
πάντα ταῦτα die Vollendung der an Daniel offenbarten Endereignisse
in der Gestalt des endzeitlichen Gerichts (7,9–14.26f.) sowie der Aufer-
stehung der Toten zum Gericht (12,2f.13) bezeichnet.[29] Es liegt auf der
Hand, dass mit der Anspielung ταῦτα συντελεῖσθαι πάντα in Mk
13,4d ebenfalls auf diese im Danielbuch offenbarten Ereignisse Bezug
genommen wird. Die Jünger fragen also in Mk 13,4cd nach dem
Zeichen, das erscheinen wird, wenn die Kulmination der Zeit bzw. der
Endzeit in der Gestalt des Endgerichts – wie dies schon im Danielbuch
offenbart wurde – unmittelbar bevorstehen wird. Dadurch hat der Evan-
gelist seinen Lesern subtil einen Erwartungshorizont nahe gelegt, vor
dem die bevorstehende Antwort Jesu zu verstehen ist. Die Überlegun-
gen im nächsten Abschnitt werden zeigen, dass die intertextuellen Be-

29 Dies geht zum einen aus dem unmittelbaren literarischen Kontext, zum anderen aus der
 Parallelstelle in Dan 7,25f. hervor. Ferner wird in Dan 7–12 der Wortstamm συντελ-
 bzw. der Begriff συντέλεια als fester Terminus für die Vollendung aller Dinge bzw.
 der Zeit verwendet, vgl. z.B. Dan^LXX 8,19 (καὶ εἶπέ μοι Ἰδοὺ ἐγὼ ἀπαγγέλλω σοι ἃ
 ἔσται ἐπ' ἐσχάτου τῆς ὀργῆς τοῖς υἱοῖς τοῦ λαοῦ σου· ἔτι γὰρ εἰς ὥρας καιροῦ
 συντελείας μενεῖ), ferner 9,26f. LXX(!); 11,27.40.45; 12,4.13 (ἀναπλήρωσις
 συντελείας / συντέλεια ἡμερῶν).

zugnahmen auf das Danielbuch in Mk 13 – bes. die in VV. 14.19.26 – zeigen, dass Jesu Antwort sich ebenfalls in dem von Dan 7–12 gesetzten Rahmen bewegt.

3.2 Anspielungen auf das Danielbuch in Mk 13,7–13

Wie ich schon oben (vgl. 2.1) erwähnt habe, ist die Antwort Jesu auf die Jüngerfrage so angelegt, dass die Frage der Jünger nach dem Zeichen, das die unmittelbar bevorstehende Vollendung anzeigen wird, zunächst in Mk 13,7f. negativ beantwortet wird: Dort wird Kriegen und kriegerischen Auseinandersetzungen (V. 7) sowie anderen Katastrophen wie Dürren und Erdbeben (V. 8) jegliche Zeichenhaftigkeit hinsichtlich der Vollendung abgesprochen. Diese Ereignisse signalisieren nicht das Ende (τὸ τέλος, V. 7), sondern sind nur Anfang der Wehen (V. 8). Sie zeugen zwar als Teil des Planes Gottes (V. 7: δεῖ γενέσθαι) von dem bevorstehenden Ende, signalisieren also, dass das Ende unverkennbar bevorsteht bzw. dass der Prozess, der zur Vollendung führt, im Gange ist, aber sie lassen sich keineswegs hinsichtlich des Zeitpunktes des Endes auswerten.[30]

Es ist auffällig, dass in dieser Textpartie mehrere Anspielungen auf den Danieltext vorkommen: Dies gilt zunächst für τὸ τέλος (vgl. auch V. 13), das einen Rückbezug auf συντελεῖσθαι in Mk 13,4 und somit auf Dan 12,7 darstellt. Das Verb συντελεῖσθαι in Dan 12,7 ist wiederum eine Wiederaufnahme des Terminus συντέλεια, der in der Septuaginta-Fassung des Danielbuches *die* Bezeichnung für das Ende darstellt.[31] Ferner liegt in der Phrase δεῖ γενέσθαι (V. 7) eine Anspielung auf Dan^LXX 2,28f. (vgl. auch Dan^Th 2,45) vor: Dort ist die Rede von der Notwendigkeit des Ablaufes der Geschichte und ihrer Vollendung gemäß des Planes Gottes, der die Geschichte nach einem Vier-Reiche-Schema zu ihrem Ende führt (vgl. auch die Tiervision in Dan 7). In diesem Zusammenhang ist nun der Verweis auf Kriege in V. 7 zu verstehen: Kriege gehören nach dem Plan Gottes zum Ablauf der Geschichte, wie dies im Danielbuch vorhergesagt wurde. Besonders in Dan 11 wird die Zeit des 4. Reiches[32] als kontinuierliche Abfolge

30 Vgl. du Toit, Der abwesende Herr, 197–200.

31 Vgl. 8,19.26f.; 11,27.35f.40; 12,4.7.13. Es ist die Rede von der Vollendung der Zeit/-en (8,19.26f.; 11,35; 12,4.7) oder der Vollendung der Tage (12,13). Versteht man in Dan^LXX 7,26 ἕως τελέως nicht modal („endgültig"), sondern temporal, bezeichnet τέλος dort den finalen Endpunkt des Gerichts bzw. der Zeit.

32 Die Visionen in Daniel 8 und 10–11 haben den Übergang zum letzten der vier Reiche zum Thema.

von Kriegen dargestellt (11,1–30a), die dann in die Ereignisse münden, die zum Aufstellen eines βδέλυγμα ἐρημώσεως (11,30b–31) und zur Vollendung der Geschichte (11,32–12,4, bes. 11,36 LXX) führen werden. In denselben Zusammenhang gehört möglicherweise auch die Erwähnung von Erdbeben in V. 8: Nach Dan 2,40 wird „die ganze Erde" oder „jedes Land" während der Epoche des vierten Reiches erschüttert werden (καὶ σεισθήσεται πᾶσα ἡ γῆ). In beiden Fällen dient die intertextuelle Bezugnahme dazu zu signalisieren, dass der zum Ende der Geschichte hinführende Prozess zwar im Gange ist (man befindet sich in der letzten Phase der Geschichte!) – aber eine Berücksichtigung der vom Danielbuch implizierten narrativen Welt zeigt, dass diese Ereignisse nicht Zeichen der unmittelbar bevorstehenden Vollendung sein können, weil sie generell zum Ablauf der Geschichte gehört, auch wenn es sich um die letzte Epoche der Geschichte handelt. Funktion der Bezüge ist also, die Antwort Jesu als im Einklang mit den Vorhersagen des Danielbuches darzustellen.[33]

In der Fortführung des Textes in Mk 13,9–13 entwirft der Evangelist ein Bild von der Zwischenzeit, in der sich die Nachfolger Jesu nach seinem Weggang (vgl. VV. 33–37), d.h. nach Ostern, befinden werden. Die Zeit zwischen Ostern und dem Ende (vgl. V. 13: τέλος) wird in schwarzen Farben gemalt: Sie wird von Leiden und Bedrückung gekennzeichnet sein, die sich bis hin zu Verfolgung und Gefangenschaft (VV. 9–11) und sogar Tötung (V. 12) erstrecken werden.[34] Möglicherweise klingt hier die Rede von endzeitlicher Verfolgung und Gefangenschaft in Dan 11,33 und vom Märtyrertod der Heiligen in Dan 11,33.41 (s. auch 8,24f.) an. Wichtiger ist jedoch, dass in V. 13 mit εἰς τέλος wieder der Bezug zu συντελεῖσθαι in Mk 13,4 und somit auch zu Dan 12,7 und darüber zum übrigen Danielbuch hergestellt wird. Flankiert wird die Präpositionalphrase εἰς τέλος durch zwei Phrasen, die jeweils eine Anspielung auf Dan 12 darstellen, nämlich ὁ δὲ ὑπομείνας in V. 13a und οὗτος σωθήσεται in V. 13b. Die Partizipialphrase ὁ δὲ ὑπομείνας bezieht sich wohl auf eine griechische Fassung von Dan 12,12a (LXX: ὁ ἐμμένων; Theod.: ὁ ὑπομένων): Falls dem Evangelisten eine Fassung des griechischen Textes vorlag, der wie Theodotion ὑπομένων las, wird Dan 12,12 an dieser Stelle quasi zitiert. Die Präpositionalphrase εἰς τέλος in Mk 13,13 bringt inhaltlich das

33 Der Evangelist bekämpft mit der Rede Jesu die Gefahr der Verführung durch christliche
 Propheten, die im Namen Jesu (vgl. Mk 13,5f.) Kriegswirren und Naturkatastrophen als
 Zeichen für die bevorstehende Vollendung gewertet haben. Vgl. dazu die Analyse in du
 Toit, Der abwesende Herr, 418–434, bes. 430–432, s. auch 206f. Das Motiv endzeitlicher
 Verführung klingt möglicherweise an in Dan 12,9f. (vgl. auch 11,32.34f. MT/Theod.).

34 Vgl. du Toit, Der abwesende Herr, 207–213.

zum Ausdruck, was in Dan 12,12b mit καὶ συνάψει³⁵ εἰς ἡμέρας χιλίας τριακοσίας τριάκοντα πέντε ausgedrückt wird. Ebenso bezieht sich Mk 13,13b οὗτος σωθήσεται wohl auf Dan^LXX 12,1 (καὶ ἐν ἐκείνῃ τῇ ἡμέρᾳ σωθήσεται πᾶς ὁ λαός), wo von der endzeitlichen Rettung der Verständigen die Rede ist (vgl. Dan 12,1–3). Auch hier liegt bei Wortgleichheit eine Art Zitat des Danieltextes vor. Die drei intertextuellen Bezüge in Mk 13,13 dienen wiederum dazu, Jesu Darstellung von der Endzeit im semantischen Universum des Danielbuches zu verankern.

3.3 Die Phrase τὸ βδέλυγμα τῆς ἐρημώσεως in Mk 13,14

Wie ich schon angedeutet habe (vgl. 2.1), erfolgt die positive Antwort auf die Jüngerfrage von Mk 13,4cd in Mk 13,28–31, während die Grundlegung dieser Antwort in VV. 9–27, besonders in VV. 14–27 geboten wird. V. 14 bereitet mit der Präpositionalphrase ὅταν δὲ ἴδητε das ὅταν ἴδητε ταῦτα γινόμενα in der Applikation des Bildwortes in VV. 28f. vor. Die literarische Struktur von Mk 13,9–27 zeigt, dass VV. 14–23 Auskunft über die Zeit unmittelbar vor dem Kommen des Menschensohnes (VV. 24–27) bzw. vor der Vollendung (V. 13, vgl. VV. 4d.7d) geben, die durch die Erscheinung des *Bdelygma* initiiert wird.³⁶ Die Verwendung der Phrase τὸ βδέλυγμα τῆς ἐρημώσεως in Mk 13,14 stellt nun eine eindeutige intertextuelle Bezugnahme auf Dan^LXX 12,11 dar. Wie gezeigt war dies schon durch die intertextuelle Bezugnahme auf Dan 12,7 in V. 4 indiziert.

In Mk 13,14d liegt mit νοείτω zweifelsohne eine weitere intertextuelle Bezugnahme auf das Danielbuch vor, nämlich auf Dan 12,8–11, bes. 9f. Dort wird vorhergesagt, dass zur Zeit der Versuchung der Vielen (vgl. Mk 13,5f.!) die Verständigen (οἱ διανοούμενοι) begreifen werden (προσέξουσιν), dass die Vollendung nahe ist (nur noch 1290 Tage), wenn der Opferkult eingestellt (ἀφ' οὗ ἂν ἀποσταθῇ ἡ θυσία διὰ παντός ...) und das *Bdelygma* der Verwüstung bevorstehen wird (καὶ ἑτοιμασθῇ δοθῆναι τὸ βδέλυγμα τῆς ἐρημώσεως). Der Leser wird aufgerufen, sich nicht als nicht begreifenden bzw. unverständigen Sünder (Dan 12,10, vgl. Mk 7,18; 8,17), sondern als endzeitlichen Ver-

35 Die LXX-Manuskripte sind an dieser Stelle wohl verderbt und lesen συνάξει. Zu Recht haben Lust/Eynikel/Hauspie, Lexicon, s.v. συνάγω erneut συνάψει als Korrektur vorgeschlagen (so schon Segaar, vgl. den Apparat von Ziegler/Munnich, z.St.), welches dem MT und Dan^TH φθάσας εἰς ἡμέρας χιλίας τριακοσίας τριάκοντα πέντε semantisch in etwa entspricht.
36 Zur ausführlichen Begründung vgl. du Toit, Der abwesende Herr, 188–197.

ständigen zu zeigen, der den Zusammenhang zwischen dem *Bdelygma* und der Nähe des Endes erkennt (s. auch DanLXX 12,3a !).[37]

Das wörtliche Zitieren von τὸ βδέλυγμα τῆς ἐρημώσεως aus DanLXX 12,11 sowie der demonstrativ verwendete Artikel signalisieren, dass es sich in Mk 13,14 beim *Bdelygma* um etwas Bekanntes, nämlich um *den* Gräuel der Verwüstung handelt, von dem in Dan 12 die Rede ist, und somit um den Gräuel von DanLXX 9,27 (βδέλυγμα τῶν ἐρημώσεων) und 11,31 (βδέλυγμα ἐρημώσεως). Die Phrase τὸ βδέλυγμα τῆς ἐρημώσεως hat also zunächst die Funktion, Jesu Darstellung von der Endzeit im semantischen Universum des Danielbuches zu verankern. Ihre Stellung innerhalb der temporalen Struktur von Mk 13,7–32 (nämlich als Initial-zündung der Darstellung der Ereignisse vor der Äonenwende, 13,14–23.24–27) zeigt eindeutig, dass dem markinischen Jesus zufolge die endzeitliche Vollendung sich vollziehen wird, wie dies im Danielbuch geschildert wird: Eine Zeit kriegerischer Auseinandersetzung (bes. Dan 11,21ff., ferner 7,21; 8,9–11.23–25; 9,25, vgl. Mk 13,7f.!) gipfelt in einer letzten Phase der Zeit vor der Vollendung, die durch das Erscheinen des Gräuels der Verwüstung (bes. 11,30–12,1, ferner 9,27, 12,11) bzw. durch die Aufhebung des Opfers oder des Kultes (11,31, ferner 8,11–13, 9,27; 12,11) in Gang gesetzt wird. Per Implikation korrespondiert die Zeit zwischen dem Erscheinen des *Bdelygma* und dem Ende dann mit der Darstellung in Dan 11,32–45 (vgl. auch 8,23–25). Dass dies der Fall ist, zeigt eine intertextuelle Bezugnahme in Mk 13,19.

3.4 Die Bezugnahme auf Dan 12,1 in Mk 13,19

In Mk 13,17 wird die Adverbialphrase ἐν ἐκείναις ταῖς ἡμέραις verwendet, um anaphorisch auf jene Zeitspanne Bezug zu nehmen, die mit der Erscheinung des *Bdelygma* (V. 14a–c) einsetzt und in der die in VV. 14e–16 gebotenen Handlungen umgesetzt werden sollen. Die Ad-verbialphrase ἐν ἐκείναις ταῖς ἡμέραις besagt also soviel wie „in jenen Tagen, wenn das *Bdelygma* steht, wo es nicht stehen soll".[38] Die Wiederaufnahme derselben Phrase in V. 19 hat die Funktion, diese *gesamte* Zeitspanne inhaltlich als Bedrängnis zu qualifizieren, während

37 Zu den in der Forschung vorhandelten Deutungen der Aufmerksamkeitsformel vgl. Lambrecht, Redaktion, 152–154; Pesch, Naherwartungen, 144f.; Theißen, Lokalkolorit, 136f.

38 Ähnlich Mk 1,9: Dort bedeutet die anaphorisch verwendete Adverbialphrase ἐν ἐκείναις ταῖς ἡμέραις etwa: „in jenen Tagen, als Johannes am Jordan taufte und pre-digte und ganz Judäa und Jerusalem zu ihm hinausging". Vgl. zur Referenz von ἐν ἐκείναις ταῖς ἡμέραις du Toit, Der abwesende Herr, 171f., 214.

das Ende dieser Zeit mittels der doppelten Wiederaufnahme des Wortes
ἡμέραι in V. 20 (ἐκολόβωσεν […] τὰς ἡμέρας) ins Auge gefasst
wird.[39] V. 24a macht deutlich, dass diese Zeit der Bedrängnis durch das
Kommen des Menschensohnes (VV. 24b–27) beendet werden wird. Es
handelt sich also bei „jenen Tagen" um eine Bezeichnung für die Zeit,
die mit der Erscheinung des Gräuels der Verwüstung beginnen (Mk
13,14) und mit dem Kommen des Menschensohn (Mk 13,24b–27) en-
den wird.

Die als „jene Tage" bezeichnete finale Endzeit wird nun in Mk
13,19.24 als θλῖψις, als Bedrängnis, charakterisiert (V. 19a: ἔσονται
γὰρ αἱ ἡμέραι ἐκεῖναι θλῖψις; V. 24a: μετὰ τὴν θλῖψιν ἐκείνην). Für
ein adäquates Verständnis dieses Abschnitts ist es unerlässlich zu
erkennen, dass die nähere Charakterisierung von αἱ ἡμέραι ἐκεῖναι als
θλῖψις οἵα οὐ γέγονεν τοιαύτη ἀπ' ἀρχῆς κτίσεως ἣν ἔκτισεν ὁ θεὸς
ἕως τοῦ νῦν καὶ οὐ μὴ γένηται eine Anspielung auf Dan 12,1 darstellt
– präziser: eine Anspielung auf eine der Septuaginta-Überlieferung
nahe stehende griechische Fassung von Dan 12,1.

Dass in Mk 13,19 Dan 12,1 quasi zitiert wird, beweist zunächst die Tatsache,
dass Mk 13,19 und die griechischen Fassungen von Dan 12,1 dieselbe Satz-
struktur (Zeitangabe + θλῖψ– + οἵα οὐ γέγονεν / ἐγενήθη ἀφ' / ἀπ' … ἕως +
Zeitangabe) aufweisen. In der Septuaginta-Fassung lautet Dan 12,1: ἐκείνη ἡ
ἡμέρα θλίψεως, οἵα οὐκ ἐγενήθη ἀφ' οὗ ἐγενήθησαν ἕως τῆς ἡμέρας
ἐκείνης, in der Theodotion-Fassung: καὶ ἔσται καιρὸς θλίψεως, θλῖψις οἵα
οὐ γέγονεν ἀφ' οὗ γεγένηται ἔθνος ἐπὶ τῆς γῆς ἕως τοῦ καιροῦ ἐκείνου.
Dafür, dass Mk 13,19 Dan 12,1 LXX oder eine der LXX sehr ähnliche
Vorlage zitiert, spricht ferner, dass αἱ ἡμέραι ἐκεῖναι in Mk 13,19 der unge-
wöhnlichen Übersetzung von עֵת mit ἐκείνη ἡ ἡμέρα in der Septuaginta-
Überlieferung von Dan 12,1 nahe kommt, ferner dass die Formulierung
ἀπ' ἀρχῆς κτίσεως ἣν ἔκτισεν ὁ θεός eher eine Interpretation der
Septuaginta-Formulierung ἀφ' οὗ ἐγενήθησαν sein kann als eine des
hebräischen Originals bzw. der wortgetreuen Theodotionübersetzung. Markus
scheint allerdings eine von der uns vorliegenden Septuaginta-Fassung
abweichende Vorlage benutzt zu haben, die jedoch möglicherweise dem
Übersetzer der Theodotionübersetzung bekannt gewesen sein dürfte – dies
würde den gemeinsamen Wortlaut θλῖψις οἵα οὐ γέγονεν in Mk 13,19 und
Dan 12,1[Th] erklären.[40] Ob der Plural αἱ ἡμέραι ἐκεῖναι dieser Vorlage
entstammt oder von dem Evangelisten stammt, lässt sich nicht mit Sicherheit
klären.

Wie in V. 4 sprengt die intertextuelle Bezugnahme in Mk 13,19 eine
streng textimmanente Lektüre und macht es notwendig, bei der Inter-

39 Der Artikel hat hier anaphorische, fast demonstrative Funktion, so dass τὰς ἡμέρας je-
 weils als „die soeben in V. 14–19 genannten Tage" zu deuten ist, vgl. BDR § 252a.
40 Es sei denn, die Theodotion-Textüberlieferung wurde von dem Markustext beeinflusst.

pretation die Intertextualität zum Danielbuch zu berücksichtigen. Die Phrase αἱ ἡμέραι ἐκεῖναι in Mk 13,19 bekommt durch die intertextuelle Bezugnahme auf Dan 12,1 einen Mehrwert an Bedeutung und wird dadurch zu einer Chiffre für jene Zeit noch nie gekannter Drangsal, die im Danielbuch prophezeit wird.[41] Die Anspielung auf Dan 12,1 in V. 19 zeigt, dass der Evangelist den Hinweis auf eine Zeit der θλῖψις in Dan 12,1 als einen Rückverweis auf Dan 11,32–45 deutete, d.h. als einen Verweis auf jene Ereignisse, die auf die Erscheinung des *Bdelygma* hin eintreten werden.[42] Dementsprechend ist auch in V. 20 damit zu rechnen, dass bei der zweimaligen Wiederaufnahme von ἡμέρα die Phrase τὰς ἡμέρας jeweils dieselbe doppeldeutige Referenz aufweist: Der Artikel hat hier nicht bloß anaphorische Funktion („die soeben in V. 14–19 genannten Tage"), sondern vor allem demonstrative, so dass τὰς ἡμέρας jeweils als „jene dem Leser aus dem Danielbuch bekannten Tage" zu verstehen ist.

Die in Mk 13,19 vorgenommene Qualifizierung der θλῖψις als Drangsal οἵα οὐ γέγονεν τοιαύτη ἀπ' ἀρχῆς κτίσεως ἣν ἔκτισεν ὁ θεὸς ἕως τοῦ νῦν καὶ οὐ μὴ γένηται hebt die einmalige und unvergleichliche Art dieser endzeitlichen Drangsal hervor. Die Hervorhebung der Einmaligkeit dieser Zeit der θλῖψις impliziert, dass – mit der Erscheinung des *Bdelygma* – eine im Vergleich zu den in VV. 9–13 geweissagten Drangsalen ungeahnte Verschärfung der Leiden eintreten wird. Es handelt sich um eine Kulmination der Drangsale der Zwischenzeit vor dem Anbruch des Endes.[43] Die zitierende (θλῖψις οἵα οὐ γέγονεν τοιαύτη) und paraphrasierende (ἀπ' ἀρχῆς κτίσεως ἣν ἔκτισεν ὁ θεὸς ἕως τοῦ νῦν καὶ οὐ μὴ γένηται) Bezugnahme auf Dan[LXX] 12,1 hat die Funktion, diese Darstellung der kommenden Dinge als im Einklang mit der Offenbarung im Danielbuch zu erweisen.

Ist nun mit Mk 13,19b–d eine intertextuelle Bezugnahme auf Dan 11f. gegeben, so ist (wie in V. 4) eine Gleichsetzung der Referenz beabsichtigt, so dass die finale θλῖψις inhaltlich vom Danielbuch her zu

41 Dies wäre umso mehr der Fall, wenn im ersten Jahrhundert eine Septuaginta-Fassung mit der Pluralform αἱ ἡμέραι ἐκεῖναι in Umlauf war.

42 Dementsprechend wird auch eine Verbindung zu Dan 9,27; 12,11f. (wo jeweils vom *Bdelygma* die Rede ist; vgl. auch 7,25; 8,11ff.) hergestellt. Es handelt sich also um jene Zeitspanne, die im Danielbuch mehrfach mit Hilfe verklausulierter Ausdrücke bezeichnet wird, vgl. Dan 12,11 (1290 Tage); 12,12 (1335 Tage), ferner 7,25; 12,7 (eine Zeit und zwei Zeiten und eine halbe Zeit) und 8,14.26 (2300 Abende und Morgen).

43 Eine ähnliche rhetorische Funktion hat V. 20: So schrecklich wird die finale Zeit der θλῖψις sein, dass Gott sie kürzen wird, damit nicht „alles Fleisch", d.h. auch alle Christen, verloren ginge. Die θλῖψις wird so ungeheuerlich sein, dass ohne Gottes Eingreifen niemand gerettet würde. Auch V. 20 dient also dazu, die finale θλῖψις als abschließende Kulmination der endzeitlichen Drangsale der Zwischenzeit darzustellen.

füllen ist: Nach der Darstellung in Dan 11,31–12,3 folgen auf die Er-
scheinung des *Bdelygma* Verführung und Abfall (11,32.35a, MT,
Theod., anders LXX), Verfolgung, Gefangenschaft (11,33) und Tod
bzw. Vernichtung (11,33.41, s. auch 8,24f.). Die Phase der θλῖψις, die
von dem Erscheinen des *Bdelygma* in Gang gesetzt wird (Mk 13,14),
wird also dem Danielbuch zufolge durch Verführung, Abfall, Verfol-
gung, Gefangenschaft und Tod gekennzeichnet sein. Dies bedeutet,
dass die Zeit der θλῖψις durch dieselben Merkmale gekennzeichnet sein
wird, die nach Mk 13,5–13 für die gesamte Zwischenzeit charakte-
ristisch sein werden,[44] so dass in Mk 13 die Phase der finalen endzeit-
lichen Bedrängnis als eine ungeahnte Verschärfung der bedrängnisvol-
len Endzeit dargestellt wird.[45]

> Die intertextuelle Bezugnahme auf Dan 11f. in Mk 13,14.19 spricht dafür,
> dass nach Mk 13 die finale endzeitliche Drangsal, die durch das Erscheinen
> des *Bdelygma* eingeläutet werden wird, ein auf Jerusalem und sein Umland
> begrenztes Ereignis sein wird. Die Darstellung der Zeit der durch das
> *Bdelygma* begonnenen θλῖψις in Dan 11,31–12,3 legt nämlich nahe, dass die
> Drangsal Jerusalem bzw. den Jerusalemer Tempel (vgl. Dan 11,31.45, vgl.
> auch 8,11–13; 9,24–27), das Land Israel/Juda (Dan 11,41.45), das dort
> wohnende Gottesvolk (Dan 11,32f., vgl. auch 8,24; 9,24) bzw. den Geltungs-
> bereich des Bundes (Dan 11,30.32, vgl. auch 7,25) betreffen wird. Diese
> danielsche Perspektive wird von dem Evangelisten übernommen, wie die Ein-
> schränkung des Fluchtgebotes (οἱ ἐν τῇ Ἰουδαίᾳ φευγέτωσαν …) in Mk
> 13,14e–17 und ihre Begründung mit dem Hinweis auf die danielsche θλῖψις in
> V. 19 (γάρ)[46] deutlich zeigen. Die finale, durch das *Bdelygma* herbeigeführte
> θλῖψις wird also eine auf Jerusalem und sein Umland begrenzte Drangsal
> sein.[47]

Da die Phrase αἱ ἡμέραι ἐκεῖναι in Mk 13,19 als Chiffre für die Ereig-
nisse der finalen Endzeit nach der Erscheinung des *Bdelygma* (12,11)
verwendet wird, ist auch deutlich, dass es sich dabei um jene Zeit
handelt, die nach dem Danielbuch befristet sein wird (vgl. 7,25; 8,14;
12,7.11f.). Es ist zu überlegen, ob die Rede von der Verkürzung der
Tage (τὰς ἡμέρας!) in V. 20 nicht eine subtile Bezugnahme auf die Tat-
sache ist, dass in Dan 8,14 von „2300 Tagen" (so LXX, Theod., anders
MT) gegenüber „1290 Tagen" und „1335 Tagen" in Dan 12,11f. ge-

44 Vgl. die Erörterung in 3.3 und du Toit, Der abwesende Herr, 207–213.
45 Vgl. du Toit, Der abwesende Herr, 214–218. Das bedeutet freilich auch umgekehrt, dass
 der Evangelist sich auch bei der Charakterisierung der Zwischenzeit in Mk 13,5–13 als
 einer durch Verführung, Abfall, Verfolgung, Gefangenschaft und Tod gekennzeichne-
 ten Zeit an der Danielschen Darstellung in Dan 11,31ff. orientiert.
46 Die Begründung in V. 19f. bezieht sich nicht nur auf V. 18, sondern auf VV. 14e–18.
47 Darin unterscheidet sich die markinische Darstellung der letzten Phase vor dem Ende
 von solchen apokalyptischen Traditionen, die in der finalen Drangsal ein eine ganze Welt
 betreffendes Phänomen sehen, vgl. bes. syrBar 28,6–29,2.

sprochen wird, was als eine Verkürzung der Tage der Drangsal gedeutet werden konnte.[48]

3.5. Die intertextuelle Bezugnahme
in Mk 13,26f. auf Dan 7,13f.26f.

Zum Schluss kommen wir zu dem wohl meist diskutierten Danielzitat im Markusevangelium, nämlich Mk 13,26. Der Textzusammenhang Mk 13,14–27 zeigt, dass das Erscheinen des *Bdelygma* in einem temporal-kausalen Zusammenhang mit dem Ende steht. Dies wird besonders deutlich in V. 24a: An die große Bedrängnis anschließend (μετὰ τὴν θλῖψιν ἐκείνην) folgen jene Ereignisse, die im Kommen des Menschensohnes und der Sammlung der Erwählten (VV. 24b–27) gipfeln. Da der Verweis auf den Menschensohn in V. 26 einen intertextuellen Bezug zu Dan 7,13f. und somit zum endzeitlichen Gericht herstellt (Dan 7,9–14.26f.), liegt in Mk 13 exakt jenes danielsche Muster vor, das vorhin anhand der Bezugnahme in Mk 13,4 auf Dan 12,7 ausgearbeitet wurde (vgl. 3.1), nämlich das Erscheinen des *Bdelygma* sowie die darauf folgende endzeitliche Bedrängnis und das Ende in Gestalt des Gerichts.

Ohne hier auf die Details der Probleme der Intertextualität mit Dan 7, 13f.26f. einzugehen, lässt sich festhalten: In Mk 13,26f. sowie in den beiden Parallelstellen 8,34–9,1 und 14,62 wird der Menschensohn konform mit der Septuaginta-Fassung von Dan 7 als Stellvertreter Gottes dargestellt, dessen Erscheinen die Äonenwende bewirkt, so dass die Herrschaft Gottes endgültig anbricht (9,1, vgl. Dan[LXX] 7,14.18.27). Er ist mit „viel Macht" ausgestattet (Mk 13,26b, vgl. Dan[LXX] 7,14), ferner ist er mit der Herrlichkeit Gottes bekleidet (Mk 13,26b; 8,34, vgl. Dan[LXX] 7,13 = ὡς παλαιὸς ἡμερῶν) und hält im Beisein der Engel (Mk 8,34 [13,27], vgl. Dan[LXX] 7,13) Gericht (vgl. Dan[LXX] 7,26f., vgl. ferner 8,34 mit Dan 12,2 Ende).[49] Dies impliziert, dass das Ende des gegenwärtigen Äons die Gestalt des göttlichen Gerichts annehmen wird:

48 Zur Vorstellung der Verkürzung der Zeit vgl. Brandenburger, Markus 13, 44f. und Stuhlmann, Das eschatologische Maß, dort 53–60.

49 Dass es sich um das Ausüben der richterlichen Funktion im Endgericht handelt, geht eindeutig aus dem Sehen-Motiv in Mk 13,26 hervor (ὄψονται τὸν υἱὸν τοῦ ἀνθρώπου), das ein Bestandteil alttestamentlicher Gerichtvorstellungen (vgl. bes. Ez 39,21–23, ferner Ps 97,4.6; 98,2f.; Jes 66,18) und im äthHen 62,3.6.9 fest mit der Menschensohnvorstellung verbunden ist. Vgl. Brandenburger, Markus 13, 61f.; du Toit, Der abwesende Herr, 223–226.

Wenn Gott die große Drangsal verkürzt bzw. beendet (Mk 13,20f.), beginnt zugleich das göttliche Gericht.

> Dies wird dadurch bestätigt, dass VV. 24b–25 mit Hilfe von Zitaten aus und Anspielungen auf Jes 13,10 und 34,4 komponiert sind. Jes 13,10 und 34,4 stammen aus umfassenden Darstellungen des göttlichen Gerichts bzw. Beschreibungen des Tages des Herrn bei Jesaja (Jes 13,1–22; 34,1–15). Die intertextuelle Bezugnahme auf diese Darstellungen des Tages des Herrn an dieser Stelle hat die Funktion, die Vollendung des gegenwärtigen Äons als Anbruch des Endgerichts zu zeichnen und als den im Alten Testament vorhergesagten Tag des Herrn zu stilisieren.[50]

4. Fazit: Mk 13 in der Matrix danielscher Apokalyptik

Die bisherigen Überlegungen haben gezeigt, dass intertextuelle Bezüge zum Danielbuch eine Schlüsselrolle im Aufbau von Mk 13 einnehmen. Die Bezüge in VV. 4, 7, 13, 14, 19 und 26f. stehen strukturell gesehen jeweils an kritischen Wendepunkten innerhalb des Kapitels. Die Bezugnahmen auf das Danielbuch sind also keineswegs peripheres Beiwerk, sondern gehören zum Rückgrat der Erzählung in Mk 13. Die zitatähnlichen Bezüge und Anspielungen stellen vor allem Bezüge zu Dan 12, dem Schlusskapitel des Danielbuches (Dan 12,1.3.7–11) in der Septuaginta-Fassung her, die wiederum eine Vielzahl weiterführender Querverbindungen zu anderen Teilen von Dan 7–12 bewirken. Die Funktion dieser intertextuellen Bezüge und der daraus resultierenden Querverbindungen besteht in erster Linie darin, zwischen Prätext und Folgetext Referenzäquivalenz herzustellen, um so das vom Danieltext implizierte semantische Universum in die markinische narrative Welt zu integrieren.

Die Folgen dieser Strategie sind weitreichend. Die von Mk 13 implizierte Zukunftsschau Jesu wird somit als schriftgemäß und im Einklang mit dem von Gott schon vor langer Zeit offenbarten Plan der Weltgeschichte dargestellt (vgl. besonders das δεῖ γενέσθαι aus Dan[LXX] 2,28f. in V. 7). Jesus zeichnet ferner die geweissagte Gegenwart und Zukunft der Leser in theologiegeschichtlichen Kategorien, die das Danielbuch bereitstellt. Sowohl die Bezugnahme auf Dan[LXX] 2,28f. in Mk 13.7 (sowie vielleicht zu Dan 2,40 in Mk 13,8) als auch die Bezüge zu Dan 7,13f.26f. in Mk 13,26f. konnotieren das Vier-Reiche-Schema und implizieren, dass die nachösterliche Zukunft dem letzten Weltreich zugeordnet wird (dies leisten vor allem auch die Querverbin-

50 Vgl. du Toit, Der abwesende Herr, 221–223.

dungen zu Dan 11 sowie zu Dan 8). Somit wird die Endzeit, die nach Mk 12,6 mit der Verkündigung Jesu anfängt, den Koordinaten von Gottes weltgeschichtlichem Plan nach dem danielschen apokalyptischen Schema zugeordnet. In der mutmaßlichen kommunikativen Situation des Evangeliums, nämlich einer Frontstellung gegen spekulative apokalyptische Prophetie im Namen des Erhöhten,[51] hat diese Strategie die rhetorische Funktion, apokalyptische Spekulation zu unterbinden, indem das danielsche Geschichtsmodell mit der doppelten Autorität der Schrift und des irdischen Jesus bzw. des Gottessohnes (vgl. Mk 13,32!, auch V. 23) autoritativ als Maßstab jeglicher Zukunftsschau gesetzt wird. Dadurch nahm der Evangelist Markus eine absolut entscheidende Weichenstellung für die künftige Danielrezeption im Christentum vor, so dass das Urteil, dass wir in Mk 13 auf die Wiege der Danielrezeption im Christentum stoßen, nahe liegen dürfte.

Die Tatsache, dass sich in Mk 13 eine ganze Reihe mehr oder weniger subtiler Bezüge zum Danielbuch identifizieren lässt, zeigt, dass der Danieltext (insbesondere Dan 11–12) durchgehend in Mk 13 vorausgesetzt wird. Hier ist z.B. V. 13 zu nennen, der offenkundig vor dem Hintergrund von Dan 12,1.13 formuliert wurde, ferner Mk 13,32, der vor dem Hintergrund von Dan 12,1b (ἐν ἐκείνῃ τῇ ἡμέρᾳ) sowie 11,45 (ἥξει ὥρα τῆς συντελείας αὐτοῦ, vgl. ferner 8,17b.19b; 11,35; 12,13) zu lesen ist. Ebenso spielt der Aufruf in V. 14, zu verstehen (νοείτω), auf Dan 12,3.8–10 an, wie hier oben gezeigt wurde.

Möglicherweise spielt das Verführungsmotiv in VV. 5f.21f. auf Dan 12,10 an, während die Rede von einer παραβολή in V. 28 möglicherweise auf Dan 12,8 zurückzuführen ist. Solche subtilen Bezüge sowie das Zusammenspiel der literarischen Struktur der Rede mit den Danielbezügen im Text erlauben die Schlussfolgerung, dass in Mk 13 nicht bloß punktuell und eklektisch Bezug auf das Danielbuch genommen wird, sondern dass Dan 7–12 (bes. Dan 7 und 11f.) in Mk 13 konsequent als Intertext vorausgesetzt wird. Mk 13 dürfte sogar als Relektüre von Dan[LXX] 7–12 (präziser: Dan 11–12 und 7) zu betrachten sein. Auf jeden Fall setzt Mk 13 detaillierte Kenntnisse des Danielbuches voraus, die auf eine Reflexions- oder Auslegungspraxis, vielleicht sogar auf eine Art Kommentierung von Dan 7–12 im Umfeld des Evangelisten schließen lassen. Wir stehen hier also wahrscheinlich nicht nur an der Wiege der christlichen Danielrezeption, sondern sogar der christlichen Danielkommentierung.

51 Vgl. dazu du Toit, Der abwesende Herr, 418–434.

Literatur

1. Quellen

Munnich, O., Ziegler, J., Fraenkel, D. (Hg.), Susanna, Daniel, Bel et Draco, Septua-
ginta: Vetus Testamentum Graecum Auctoritate Academiae Scientiarum
Gottingensis editum XVI,2, Göttingen 1999.
Rahlfs, A. (Hg.), Septuaginta. Id est Vetus Testamentum graece iuxta LXX inter-
pretes, Stuttgart ²1979.

2. Sekundärliteratur

Beasley-Murray, G.R., Jesus and the Future. An Examination of the Criticism of
the Eschatological Discourse, Mark 13, with Special Reference to the Little
Apocalypse Theory, London 1954.
—, Jesus and the Last Days. The Interpretation of the Olivet Discourse, Peabody 1993.
Brandenburger, E., Markus 13 und die Apokalyptik, FRLANT 134, Göttingen
1984.
Breytenbach, C., Nachfolge und Zukunftserwartung nach Markus. Eine methoden-
kritische Studie, AThANT 71, Zürich 1984.
Conzelmann, H., Gegenwart und Zukunft in der synoptischen Tradition, ZThK 54,
1957, 278–296 (= ders., Theologie als Schriftauslegung. Aufsätze zum Neuen
Testament, BETh 65, München 1974, 43–61).
du Toit, D.S., Der abwesende Herr. Strategien im Markusevangelium zur Bewälti-
gung der Abwesenheit des Auferstandenen, WMANT 111, Neukirchen-Vluyn
2006.
Dyer, K.D., The Prophecy on the Mount. Mark 13 and the Gathering of the New
Community, International Theological Studies 2, Bern 1998.
Gaston, L., No Stone on Another. Studies in the Significance of the Fall of Jeru-
salem in the Synoptic Gospels, NT.S 23, Leiden 1970.
Hartman, L., Prophecy interpreted. The formation of some Jewish apocalyptic texts
and of the eschatological discourse Mark 13 par., Coni. Bibl. NT 1, Lund
1966.
Käsemann, E., Zum Thema der urchristlichen Apokalyptik, ZThK 59, 1962, 257–
284 (= ders., Exegetische Versuche und Besinnungen II, Göttingen 1964, 105–
131).
Kee, H.C., The Function of Scriptural Quotations and Allusions in Mark 11–16, in:
E. Ellis, E. Gräßer (Hg.), Jesus und Paulus, Göttingen 1975.
Klostermann, E., Das Markus-Evangelium, HNT 3, Tübingen ⁵1971.
Koch, K., Ratlos vor der Apokalyptik, Gütersloh 1970.
Lambrecht, J., Die Redaktion der Markus-Apokalypse. Literarische Analyse und
Strukturuntersuchung, AnBib 28, Rom 1967.
Pesch, R., Naherwartungen. Tradition und Redaktion in Mk 13, Düsseldorf 1968.
Stuhlmann, R., Das eschatologische Maß im Neuen Testament, FRLANT 132,
Göttingen 1982.

Theißen, G., Lokalkolorit und Zeitgeschichte in den Evangelien, NTOA 8, Fribourg, Göttingen 1989.

Walter, N., Tempelzerstörung und synoptische Apokalypse, ZNW 57, 1966, 38–49.

Wohlenberg, G., Das Evangelium des Markus, KNT 2, Leipzig ³1930.

Alte Kirche

Logos parainetikos:
Der Danielkommentar des Hippolyt

Katharina Bracht

1. Ikonographische Hinführung zum Thema

Rechts über dem Eingang zur so genannten Capella Graeca der
Priscillakatakombe in Rom befindet sich ein Fresko aus der Zeit
Hippolyts, das die Geschichte von den drei Jünglingen im Feuerofen
aus Dan 3 darstellt.[1] Aus einem gemauerten Ofen schlagen Flammen.
Drei junge Männer in phönizischer Tracht stehen mit erhobenen Armen
darin, während die Flammen ihre Füße umlodern. Ihrer Orantenhaltung
ist zu entnehmen, dass sie beten. Der Erzählung in Dan 3 zufolge waren
sie gefesselt zur Todesstrafe hineingeworfen worden, weil sie sich ge-
weigert hatten, das goldene Standbild zu verehren, das Nebukadnezar
hatte aufstellen lassen – solche Verehrung gebühre ihrem Gott allein.
Von den Fesseln ist in der Darstellung nichts zu sehen, sie sind wohl
bereits verbrannt. Den drei jungen Männern können die Flammen
offensichtlich nichts anhaben.

Den drei Jünglingen in einiger Entfernung gegenüber steht eine
weitere Figur, auf der linken Seite des Eingangs, jedoch klar auf die
Darstellung auf der rechten Seite bezogen. Sie weist mit der rechten
Hand auf die Szene im Feuerofen hin. Eine solche Figur kommt im
biblischen Text nicht vor. Wer hier dargestellt ist, ist nur zu vermuten,
weil von einer solchen Figur im Danielkommentar des Hippolyt die
Rede ist: Es handelt sich wohl um den Propheten Daniel selbst.[2] Hip-
polyt beschreibt nämlich, wie Daniel von ferne schweigend dabeisteht

1 S. Abb. 2 (Garrucci, Storia, Vol. 2,2, Tafel 80,1; in der Mitte ist Mose abgebildet
 [Num 20,11]); vgl. Nicolai u.a., Roms christliche Katakomben, 99, Abb. 110. Die
 Capella Graeca umfasst die ältesten Grabstätten der Priscillakatakombe. Ihre Entste-
 hung wird auf das späte 2. Jh. datiert, wie auch die Entstehung der darin enthaltenen
 Freskenmalereien, s. Mancinelli, Römische Katakomben, 28f.
2 Garrucci, Storia, Vol. 2,1, 87.

Abb. 2: Daniel und die drei Jünglinge im Feuerofen
(Capella Graeca, Priscillakatakombe, Rom)

und die Jünglinge ermutigt bzw. unterweist, in dieser Todesgefahr Zeugnis von ihrem Glauben abzulegen (Hipp. *Dan.* II,18,2).[3]

2. Entwicklung von Fragestellung und These

Der Danielkommentar des Hippolyt, Anfang des 3. Jh. verfasst,[4] ist eine von Patristikern hochgeschätzte Schrift, um mit Miroslav Markovich (TRE) zu sprechen, sogar „eines der wertvollsten Werke christlichen Schrifttums".[5] Es handelt sich dabei um den ältesten christlichen Bibelkommentar, der erhalten ist, wahrscheinlich sogar um die erste Schrift der Textsorte „christlicher Bibelkommentar", die je geschrieben wurde.[6] Der Text legt das Buch Daniel fortlaufend aus.

3 Zu dieser Parallele kann es auf drei Wegen gekommen sein: Entweder nehmen beide unabhängig voneinander eine, möglicherweise jüdische, Überlieferung auf, oder Hippolyt kannte die Katakombenmalerei, oder aber der Maler kannte diese Stelle aus Hippolyts Danielkommentar (vgl. Bonwetsch, Studien, 80f.). Welchen Weg die Tradition ging, ist nicht mehr zu entscheiden.

4 Zur Datierung der Schrift s.u. (3.1).

5 Marcovich, Art. Hippolyt von Rom, 384.

6 Seit einigen Jahren ist der griechische Text in neuer Auflage zugänglich (GCS.NF 7, Berlin 2000); der neuen Ausgabe des griechischen Textes von M. Richard ist immer noch Gottlieb Nathanael Bonwetschs deutsche Übersetzung der altslawischen Version beigegeben. Die Edition der altslawischen Übersetzung ist in Vorbereitung.

Im Folgenden möchte ich in einem ersten Teil (3.) über Hippolyts Danielkommentar informieren und dabei die wichtigsten Einleitungsfragen behandeln. Leitend wird dabei die Frage sein, was das pragmatische Ziel des Verfassers war, als er den Danielkommentar verfasste, welche Intention er damit verband. Außerdem werde ich der Frage nachgehen, wie der Verfasser seine Schriftauslegung gestaltete: Welche Methode wandte er an, um seine Intention durchzuführen? In einem zweiten Teil (4.) will ich die These, die ich hierzu formulieren werde, anhand eines ausgewählten Textabschnitts explizieren, nämlich anhand von Hippolyts Auslegung der Geschichte der drei Jünglinge im Feuerofen (Dan 3; II,14–38).

Ich entwickle meine These in Auseinandersetzung mit zwei Positionen in der Hippolytforschung. Zum einen wird in der Forschung immer wieder die Auffassung vertreten, die Schriftauslegung des Hippolyt sei typologisch[7], allegorisch[8] oder aber, in Addition beider Kategorien, typologisch-allegorisch[9]. Diese Auffassung ist m.E. als Halbwahrheit zu bezeichnen, denn sie ist nicht falsch, aber in der Ausschließlichkeit, in der formuliert wird, auch nicht richtig. Es gibt durchaus typologische und allegorische Auslegungen im Danielkommentar des Hippolyt, wie das hier unten angeführte Beispiel (s. 4.2) belegt. Gleichwohl ist die typologische und allegorische Schriftauslegung für Hippolyt nur eine Auslegungsmethode unter anderen. Hingegen spielt eine Form der Schriftauslegung, die ich als historisch-paradigmatische Schriftauslegung bezeichne, eine entscheidende Rolle im Danielkommentar, wie im Folgenden zu zeigen sein wird.

Zum anderen werde ich mich mit der These auseinandersetzen, die Demetrios Trakatellis mit seinem Aufsatz „Λόγος ἀγωνιστικός" (1994) ins Gespräch eingebracht hat. Trakatellis charakterisiert die Schriftauslegung des Hippolyt im Danielkommentar als „agonistische Rede". Es handle sich bei dieser Schrift um eine Streitrede, in deren Hintergrund eine Haltung von Wettbewerb und Disput stünde.[10] Hippolyt lege die Schrift im ständigen Bewusstsein der jüdischen, heidnischen und häretischen Gegner aus. Dabei verfolge er die Absicht, deren Ansichten auf dem Wege der Schriftauslegung zu widerlegen.[11] Für Trakatellis ist der Danielkommentar also eine Art Refutatio mit dem Mittel der Exegese. Seiner Ansicht nach will Hippolyt den theologischen Kampf gegen ver-

7 Scholten, Art. Hippolyt v. Rom, 148; Frickel, Art. Hippolyt von Rom, 1784.
8 Marcovich, Art. Hippolyt von Rom, 384, spezifisch zum Danielkommentar.
9 Bautz, Art. Hippolytos, 890. Bautz erkennt die „praktische Orientierung" von Hippolyts Schriftauslegung.
10 Trakatellis, ΛΟΓΟΣ ΑΓΩΝΙΣΤΙΚΟΣ, 528.
11 Trakatellis, ΛΟΓΟΣ ΑΓΩΝΙΣΤΙΚΟΣ, 531–537.

schiedene Gegner (Juden, Heiden, Häretiker, bes. Gnostiker) zu ver-
schiedenen Themen (der römische Staat, Verfolgung und Martyrium,
Eschatologie und Christologie) aufnehmen. Insbesondere Hippolyts
Auslegung von Dan 3 sei agonistisch, insofern sie martyrologisch sei,
denn im Martyrium gehe es ja um Streit, um Konflikt mit Todesfolge.[12]
M.E. trifft diese These Trakatellis' jedoch nicht das Anliegen, das
Hippolyt mit seinem Danielkommentar verfolgt. Nicht Auseinander-
setzung mit einer Vielzahl von Gegnern zu einer Vielzahl von theolo-
gischen Themen liegt ihm am Herzen, sondern die Ermahnung und
Ermutigung seiner Leserschaft zu Treue und Glauben in Zeiten der Ver-
folgung.

Deswegen trete ich in Auseinandersetzung mit diesen beiden For-
schungsmeinungen und formuliere die These: Der Danielkommentar
des Hippolyt von Rom ist als λόγος παραινετικός zu charakterisieren,
als eine paränetische Schrift, die in einer Verfolgungssituation mittels
historisch-paradigmatischer und allegorisch-typologischer Schriftausle-
gung ermahnen und ermutigen will.

3. Der Danielkommentar als paränetische Schrift: Einleitungsfragen

3.1 Datierung, Abfassungsort, „Sitz im Leben", Intention des Verfassers

Wie bereits erwähnt, verfasste Hippolyt seinen Danielkommentar
Anfang des 3. Jh., möglicherweise etwa im Jahr 204 n.Chr.[13] Je nach-
dem, wie man Stellung zur so genannten Hippolytfrage bezieht, ist als
Abfassungsort Rom oder Kleinasien anzunehmen.[14] Ich selbst vermute,
unabhängig von der Frage der Herkunft des Verfassers, dass die Schrift

12 Trakatellis, ΛΟΓΟΣ ΑΓΩΝΙΣΤΙΚΟΣ, 539–541.
13 Vgl. z.B. Gögler, Art. Hippolytus v. Rom, 379 in der 2. Aufl. des LThK, 1960; auch
 noch Scholten im entsprechenden Artikel der folgenden 3. Auflage 1996 (Scholten, Art.
 Hippolyt v. Rom, 148); Richard, Art. Hippolyte de Rome, 537.
14 Für eine östliche Herkunft des Verfassers des Danielkommentars argumentieren z.B.
 Nautin, Hippolyte et Josipe, 89–94.99f. (nicht römisch, nicht syrisch, möglicherweise
 aus Ägypten, Palästina oder Arabien); Loi, L'identità letteraria di Ippolito, 86–88;
 Simonetti, A modo di conclusione, 153; Simonetti, Aggiornamento su Ippolito, 124
 (orientalisch, evtl. kleinasiatisch); Cerrato, Hippolytus, 258 (evtl. kleinasiatisch). Für
 seine römische Herkunft argumentieren z.B. Norelli, Ippolito, 28ff.; Scholten, Art.
 Hippolytos II (von Rom), 499.503f. – Einen vollständigen Überblick über die Diskus-
 sion der so genannten Hippolytfrage bietet Cerrato, Hippolytus, 3–123; vgl. die kurze
 kritische Darstellung von Scholten, Art. Hippolytos II (von Rom), 501–504.

in Rom verfasst wurde und sich an eine römische Leserschaft richtet, weil sich eine deutliche Romorientierung feststellen lässt. So interpretiert Hippolyt Babylon als eine Typologie Roms (II,27,9, s.u.). Man kann mit Allen Brent vermuten, dass der Text in einer römischen Hausgemeinde, die den Charakter einer philosophischen Schule trug, entstanden ist.[15] Diese Annahme wird von der Beobachtung unterstützt, dass Hippolyt seine Argumentation als Diatribe gestaltet,[16] also im Stil einer Gattung, die aus dem philosophischen Schulbetrieb stammt.

Hippolyt und seine Leser standen noch ganz unter dem Eindruck einer Christenverfolgung (IV,51,1).[17] Möglicherweise handelt es sich um eine Verfolgung unter Septimius Severus (193–211) in den Jahren 202–203,[18] oder aber um nicht genau zu datierende regionale Verfolgungsereignisse. Wie Tertullian berichtet, wurden in Rom Gräber von Christen verwüstet[19]; vereinzelt mag es auch in Rom zu Martyrien gekommen sein. In dieser Verfolgungssituation will Hippolyt, wie er im ersten Satz des Buches sagt,

15 Brent, Hippolytus and the Roman Church; vgl. jedoch die Replik von Simonetti, Una nuova proposta du Ippolito.

16 Durch die Vorwegnahme von möglichen Einwänden führt er das Argument Schritt für Schritt voran. Dazu verwendet er Formeln wie: „Aber jemand sagt, dass …" (ἀλλ᾽ ἐρεῖ τις; II,20,1; 25,4) oder „Man muss nun untersuchen: …" (ζητεῖν οὖν χρή; II,32,1), oder er führt die Frage durch die Interjektion „Was denn?" (τί οὖν; II,35,8) ein. Zur Diatribe gehört auch ein weiteres rhetorisches Mittel, das Hippolyt oft einsetzt, um die Aufmerksamkeit seiner Leser zu erregen, nämlich die persönliche Ansprache mit Fragen wie „Siehst du, wie …?" bzw. „Seht ihr, wie …?" (II,21,1: ὁρᾷς; II,23,1: ἴδετε; II,31,3: ὁρᾶτε u.ö.). An Stellen, die ihm besonders wichtig sind, verstärkt Hippolyt diesen Aufmerksamkeit erheischenden Effekt, indem er den Imperativ plus Anrede im Vokativ verwendet: „Vernimm, o Mensch, …" (II,35,3: πρόσεχε, ὦ ἄνθρωπε, ὅτι …; vgl. II,37,1.5 am Schluss der Auslegung von Dan 3).

17 Aus eigenen Erfahrungen schließt Hippolyt auf die Ereignisse bei der letzten, schrecklichsten Verfolgung, die er in IV,50f. schildert (IV,51,1: …δεῖ γὰρ ἡμᾶς ἐκ τῶν ἤδη μερικῶς γινομένων ἐννοεῖν τὰ ἐσόμενα …).

18 Die Verbindung zur Verfolgung unter Septimius Severus wurde in der Forschung aufgrund von Hipp. *Dan.* IV,50f. gezogen, s. Bonwetsch, Studien, 72.83 (Verweis auf Bardenhewer, Harnack, Zahn). Allerdings wird in der neueren Forschung angezweifelt, dass die entsprechende Notiz in der *Historia Augusta,* Severus habe bei strenger Strafe den Übertritt zum Christentum verboten (*Vita Severi* 17,1), zuverlässig ist (Schwarte, Das angebliche Christengesetz), woraus sich grundsätzliche Zweifel an der Historizität dieser Verfolgung als einer von Kaiser angeordneten ergeben. Gleichwohl liegen aus der Zeit des Septimius Severus zahlreiche Nachrichten über Verfolgungen und Martyrien vor (z.B. Euseb, *h.e.* VI,1; VI,7; vgl. Freudenberger, Art. Christenverfolgungen 1. Römisches Reich, 25), so dass die Annahme, bei der genannten *Dan*-Stelle stehe eine Verfolgung zur Regierungszeit des Septimius Severus im Hintergrund, durchaus gerechtfertigt ist, wenn auch eine aufs Jahr genaue Datierung nicht möglich ist. – Zur Datierung vgl. die sorgfältige Abwägung der Argumente bei Bonwetsch, Studien, 82–85.

19 Tert. *Apol.* 37,2f. (ca. 197 n.Chr.).

„die volle Wahrheit der Zeiten der den Söhnen Israels geschehenen
Gefangenschaft und die Prophezeiungen der Gesichte des seligen Daniel, seine
Erziehung von Kindheit an in Babylon darlegen" und hingehen und „selbst
Zeugnis ablegen (μαρτυρήσων) von dem heiligen und gerechten Mann, der ein
Prophet und Zeuge (μάρτυρι) Christi wurde, der nicht nur die Gesichte des
Königs Nabuchodonósor (Nebukadnezar) damals offenbarte, sondern auch,
indem er die ihm selbst ähnlichen Knaben unterwies, treue Zeugen (μάρτυρας
πιστούς) in der Welt hervorbrachte." (Hipp. *Dan.* I,1,1)

Dieser erste Satz des Danielkommentars hat die Stellung eines
Proömiums, in dem der Verfasser das Thema und die Absicht kundtut,
die er mit seiner Schrift verfolgt. Hippolyt kennzeichnet Daniel hier als
einen Propheten und als μάρτυς[20]. Das Thema, das Hippolyt an dem
Buch Daniel interessiert, ist also die Zeugenschaft Daniels selbst sowie
die Tatsache, dass Daniel die drei Jünglinge, die später im Feuerofen
getötet werden sollten, lehrte, bereit zu sein, für ihren Glauben in den
Tod zu gehen. Allgemein formuliert: Ihm geht es um das Thema der
Zeugenschaft bzw. der Bereitschaft zur Blutzeugenschaft und um die
Frage, wie Menschen dazu ermutigt und darin unterwiesen werden,
treue Zeugen, eventuell sogar Blutzeugen ihres Glaubens zu sein. Ge-
gen Trakatellis ist an dieser Stelle zu sagen, dass Hippolyt *nicht* als sein
Interesse angibt, gegen wessen Meinungen es zu streiten gilt.

3.2 Aufbau und Inhalt der Schrift

3.2.1 Gliederung

Um dieses Thema zu verfolgen, schreibt Hippolyt vier Bücher, so ge-
nannte λόγοι: Der erste λόγος behandelt die Geschichte von Susanna,
die in der Übersetzung des Theodotion dem Danielbuch vorangestellt
ist, und Dan 1. Der zweite geht „über das Bild, das der König
Nabuchodonósor aufstellte" und legt Dan 2 und 3 aus. Der dritte λόγος
legt Dan 4–6 aus, u.a. die bekannten Geschichten von Daniel in der
Löwengrube und Belsazars Gastmahl. Der vierte λόγος schließlich
behandelt die Weissagungen Daniels in Dan 7–12. Wenn man den Um-
fang der jeweiligen λόγοι zum Umfang des darin ausgelegten Textes
ins Verhältnis setzt, dann fällt auf, dass der 4. λόγος zwar die Hälfte der
Kapitel des Danielbuches auslegt, aber nur etwa 1/3 des Umfangs von

20 μάρτυς und μαρτυρία werden von Hippolyt im Danielkommentar schillernd gebraucht:
 mal bezeichnen sie die Zeugenschaft im weiteren Sinne, mal bezeichnen sie die Blut-
 zeugenschaft im Sinne des Martyriums. Die Verengung auf die ausschließliche
 Bedeutung im Sinne von Blutzeugenschaft setzte erst rund 50 Jahre nach der Abfassung
 des Danielkommentars ein (vgl. Slusser, Art. Martyrium III/1, 207f.).

Hippolyts Kommentar ausmacht. Das lässt vermuten, dass Hippolyts Priorität in dieser Schrift nicht bei der Endzeitberechnung, sondern bei den narrativen Teilen des Danielbuches liegt.

3.2.2 Hipp. *Dan.* I–III

Hippolyt löst seine Absichtserklärung bei der Auslegung von Dan 1–6 ein: Er ermutigt immer neu anhand der jeweiligen Erzählung zur Standhaftigkeit in der Verfolgungssituation. Susanna bildet für ihn in typologischer Auslegung die Kirche in der Verfolgung vor (*Dan.* I, 15,5), deren Angehörige er dazu ermahnt, sich Susanna zum Vorbild zu nehmen (ὑπόδειγμα; I,23,2), sie hinsichtlich ihrer Reinheit und ihres Glaubens nachzuahmen (I,23,3) und so in der Verfolgungssituation standhaft zu bleiben. Einen entsprechenden Aufruf entwickelt er aus seiner Auslegung von Dan 3[21] und Dan 6[22]. Anhand der Auslegung von Dan 4 und Dan 5 reflektiert er die Haltung gegenüber der staatlichen Obrigkeit, die Christen angemessen ist – damit bezieht er Stellung zu dem Problem, vor das die Christen durch die Verfolgungspraxis des römischen Staates gestellt waren. Dieser forderte die Verehrung der römischen Götter, oft in Verbindung mit dem Kaiserkult, zur Wahrung der *salus publica* von allen Einwohnern des römischen Reiches ein und bestrafte die Weigerung mit dem Tod.[23] Hippolyt ruft anhand seiner Auslegung von Dan 4 und 5 in dieser Situation dazu auf, nicht menschlichen Königen, sondern allein Gott treu ergeben zu sein (III,6,2)[24]. Aus einer solch obrigkeitskritischen Haltung folgt natürlich die Gefährdung in der Verfolgungssituation, zu deren standhafter Bewältigung er dann auch ermutigt.

3.2.3 Hipp. *Dan.* IV

Auch Hippolyts Auslegung von Dan 7–12 ist vor dem Hintergrund der Christenverfolgung zu lesen. Allerdings geht es hier um ein anderes

21 Hipp. *Dan.* II,18,1: „Siehe, drei Jünglinge, die allen gläubigen Menschen ein Vorbild (ὑπόδειγμα) geworden sind …"; II,37,5f.: „Ahme auch du die drei Jünglinge nach …" (μίμησαι καὶ σὺ τοὺς τρεῖς παῖδας).

22 Hipp. *Dan.* III,31,3: „Ahme also den seligen Daniel nach …" (τὸν οὖν μακάριον Δανιὴλ μίμησαι).

23 S. den Briefwechsel zwischen Plinius und Trajan, Plin. *ep.* 10,96f.

24 Also einen festen Gottesglauben zu haben, denn auch der König stehe in der Macht Gottes (*Dan.* III,17,3).

Problem. Hippolyt weist ausdrücklich das Verhalten von Leuten zurück, die den Zeitpunkt der Wiederkehr des Herrn berechnen wollen (IV,16,1ff.) oder sogar schon „vor der Zeit die (End-)zeit suchen" (IV,15,1), d.h. davon ausgehen, dass die Endzeit unmittelbar bevorsteht. Hippolyt berichtet von zwei Beispielen aus Syrien (IV,18) und Pontus (IV,19), wo das der Fall gewesen sei.[25] Aber es geht ihm nicht nur um Vorfälle, die sich in einiger Entfernung zugetragen haben, sondern es geht ihm um seine Leserschaft selbst, denn er spricht sie direkt auf das Problem an: „Was aber ist mit dir, dass Du Dir unnötigerweise Mühe gibst mit den Zeiten und dem Tag des Herrn, wenn der Heiland ihn vor uns verborgen hat?" (IV,22,1). Daraus lässt sich schließen, dass es entsprechende Strömungen in der Gemeinde des Hippolyt oder zumindest im Umfeld der Leserschaft, die ihm vor Augen stand, gab. Möglicherweise haben Teile von Hippolyts Leserschaft die Christenverfolgungen als so schlimm erfahren, dass sie sie als die letzte große Bedrängnis vor der Wiederkunft Christi interpretiert haben. Obwohl Hippolyt es grundsätzlich ablehnt, die Endzeit berechnen zu wollen, hält er es doch für nötig, „zu sagen, was nicht erlaubt ist", auch wenn er es selbst für einen Frevel hält (IV,23,1) – es erscheint ihm als das kleinere Übel im Vergleich dazu, vorzeitige Endzeiterwartungen unwidersprochen stehen zu lassen.

Aus diesem Anliegen heraus entwickelt er dann anhand der Interpretation von Dan 7–12 seine eigenen Berechnungen der Endzeit. Dabei sind drei Modelle auszumachen, deren Unterschiedlichkeit sich aus den unterschiedlichen auszulegenden Daniel-Texten erklärt. Allen gemeinsam ist jedoch, dass die Zeit der letzten großen Drangsal, die Zeit des Antichristen, also die letzte Endzeit, noch in der ferneren Zukunft bevorsteht – alle drei dienen also Hippolyts einem Ziel, nämlich die Interpretation der zeitgenössischen Zeit als Endzeit abzulehnen.

i.) Die Deutung der vier Tiere aus Dan 7 parallelisiert er mit der Deutung der einzelnen Teile der Statue aus Dan 2 (IV,7,2–6). Den Löwen bzw. das goldene Haupt deutet er auf Babylon (IV,2,4), den Bären bzw. die silberne Brust auf Persien (IV,3,1f.), den Panther bzw. den kupfernen Bauch auf Griechenland (IV,3,6) und das letzte, das

25 Dass mit dem Ereignis in Pontus Montanus gemeint sei (so Oegema, Die Danielrezeption, 89), ist aufgrund der zeitlichen und geographischen Verhältnisse wohl nicht richtig, denn Montanus wirkte viel früher (seit ca. 160 n.Chr.) in Phrygien. Möglicherweise handelt es sich um eine spätere Form der sich schnell ausbreitenden montanistischen Bewegung; darauf deutet hin, dass der Vorsteher der Kirche in Pontus „wie ein Prophet" redete (IV,19,2). Vgl. die ausführliche Diskussion der Frage bei Bonwetsch, Studien, 75–77, der aufgrund seiner Annahme eines römischen Hippolyt vermutet, dass die Polemik durch montanistische Bestrebungen, in Rom Fuß zu fassen, veranlasst ist (76).

furchtbare Tier bzw. die eisernen Schenkel auf das römische Reich (IV,5,1). Soweit hält Hippolyt für eingetroffen, was Daniel vorhergesagt habe – die geweissagte und immer noch ausstehende Zukunft setzt bei den 10 Hörnern des furchtbaren Tieres bzw. den 10 Zehen des Standbildes ein, die den Zerfall des römischen Reiches symbolisieren (IV,5,3). Das kleine Horn steht für den Antichristen (IV,5,3) und der „Sohn eines Menschen" für den richtenden Gottessohn (IV,10,2), der zugleich Anfang „unserer" Auferstehung ist (ἀπαρχὴ τῆς ἡμετέρας ἀναστάσεως; IV,11,3–5).

ii.) Unabhängig vom auszulegenden Danieltext entwickelt Hippolyt in einem Exkurs ein chiliastisches Modell der Endzeitberechnung, das er auf der Basis von Gen 1 und Ps 89,4LXX/Ps 90 und Apk 20,4 entwickelt. Die sechs Schöpfungstage und der Ruhetag Gottes nach Gen 1 ergeben zusammen mit Ps 89,4 LXX gelesen („1000 Jahre sind vor dir wie der Tag, der gestern vergangen ist") eine Weltendauer von 7000 Jahren. Das 7. Jahrtausend ist das 1000jährige Reich der Heiligen, die mit Christus herrschen werden (Apk 20,4; IV,23,5).[26] Christus wird also im Jahr 6000 wiederkommen – die Frage ist, wo Hippolyt seine Gegenwart auf dem Zeitstrahl vorher ansiedelt. Mit Hilfe einer allegorischen Auslegung der Maße der Bundeslade (Ex 25,10f.) datiert Hippolyt Christi Geburt auf das Jahr 5500 nach der Schöpfung (IV,24,1–3). Nimmt man nun an, dass Hippolyt seinen Danielkommentar Anfang des 3. Jh. schrieb, so bleiben noch etwa 300 Jahre bis zur Parusie Christi – Hippolyt schiebt die Erwartung der Endzeit also etwa 300 Jahre in die Zukunft und widerlegt so die Auffassung derer, die sich schon in der Endzeit wähnen.

iii.) In Auslegung von Dan 9 entwickelt Hippolyt eine Endzeitberechnung nach den 70 Jahrwochen. Er teilt die 70 Wochen in drei Abschnitte ein: 7 + 62 + 1 Woche. Die 7 Wochen = 49 Jahre sind die Zeit, die der Tempel nach Daniels Weissagung noch zerstört war, bevor Israel aus dem Exil zurückkehren konnte. Diesen 49 Jahren schaltet er noch 21 Jahre vor, in denen Daniel bereits im Exil gewesen sei, als er die Weissagung empfangen habe, um so die 70 Jahre zu erhalten, die der Tempel (nach Jer 25,11) verwüstet gewesen sei (IV,30,4–6). Die folgenden 62 Wochen = 434 Jahre umfassen die Zeit, die von der Rückkehr aus dem Exil bis zur Geburt Christi vergangen sind. Interessant ist also die letzte Jahrwoche, die mit der Geburt Christi begann. Da eine solch detaillierte Ausführung der Ereignisse der 70. Jahrwoche sich vor Hippolyt nicht findet, ist sie wohl als seine originäre Leistung einzu-

26 Vgl. *Barn.* 15,3–5; Iren. *haer.* V,28,3.

stufen.[27] Hippolyt berichtet ausführlich, was in dieser Jahrwoche alles zu geschehen hat: Elia und Henoch werden als Vorläufer Christi in dieser Woche kommen (IV,35), in ihrer Mitte, nach Ablauf von 1260 Tagen, wird der Antichrist, der „Gräuel der Verwüstung" erscheinen (IV,35) und die beiden töten (IV,50). Der Antichrist wird dann 3,5 Jahre herrschen (= 1290 Tage, IV,56),[28] dann wird das Jüngste Gericht stattfinden und die Auferstehung der Heiligen, dann wird das ewige Reich beginnen wie auch das Feuer der Gottlosen (IV,57).

Hier ist ein deutlicher Bruch in Hippolyts Auslegung zu erkennen: Legt er einerseits großen Wert darauf, dass historisch 434 Jahre zwischen der Rückkehr aus dem Exil bis zur Geburt Christi vergangen seien, so ist andererseits offenbar, dass die genaue Berechnung der Jahrwochen bei der letzten Woche nicht mehr hinkommt, denn das Geschilderte umfasst wesentlich mehr als nur 7 Jahre. So ist offensichtlich, dass diese letzte Jahrwoche um ein vielfaches gestreckt ist und einen wesentlich längeren Zeitraum umfasst.[29] Da die letzte Jahrwoche mit der Geburt Christi begann, ist Hippolyts Gegenwart schon Teil davon. Zwar verortet er seine Zeit nicht explizit auf dem Zeitstrahl, der vom Bild der Jahrwochen impliziert ist. Doch allein schon die Aussage, dass Elia und Henoch noch kommen müssen, deren Ankunft ja für die erste Hälfte der letzten Jahrwoche angekündigt, aber nach Hippolyt noch nicht eingetroffen ist, weist darauf hin, dass noch geraume Zeit vergehen muss, bis die Endzeit mit dem Kommen des Antichrist einsetzt und die große Bedrängnis mit sich bringt. Gleichwohl hält er die Perspektive auf die Ereignisse der Endzeit aufrecht und ermahnt seine Leser dazu, nicht die zeitlichen Dinge höher als die ewigen zu schätzen, etwa durch Nachgeben in Martyriumsgefahr, damit sie nicht das ewige Leben verlieren.

So dient also Hippolyts gesamte Auslegung von Dan 7–12 dem Ziel, eine vorzeitige Erwartung der Endzeit abzuwehren, die möglicherweise bei seinen Adressaten durch die Deutung ihrer Verfolgungssituation als letzte große Bedrängnis evoziert wurde.

27 Vgl. Knowles, Interpretation, 141f.
28 Vgl. Iren. *haer.* V,25,4.
29 Knowles, Interpretation, 141 nimmt zur Lösung des chronologischen Problems an, dass Hippolyt zwischen der 69. und der 70. Jahrwoche eine Zeitspanne einfügt, in der das Evangelium verkündigt wird. Diese Vermutung hat jedoch keinen Anhaltspunkt im Text.

3.3 Schriftverständnis

Ein Großteil des Danielkommentars besteht aus Zitaten, denn Hippolyt zitiert den Text des Buches Daniel nahezu vollständig. Dafür legt er die Übersetzung des Theodotion zugrunde. Für die Stellen, die er nicht wörtlich zitiert, wie z.B. das Gebet Azarias und den Gesang der drei Jünglinge im Feuerofen (II,29; LXX/Θ Dan 3,24–90), bietet er zumindest eine Paraphrase. Die Zitate werden jeweils abschnittsweise von der Schriftauslegung unterbrochen. Außerdem verwebt Hippolyt Sätze und Satzteile des Danielbuches wie auch anderer biblischer Schriften mit seinem eigenen Text – es ist ein Buch, das für bibelfeste Leser und Leserinnen gedacht ist, die all diese Anspielungen und impliziten Zitate erkennen und verstehen.

Hippolyts Grundannahme ist das Vertrauen, dass die Hl. Schrift nicht lügt (IV,6,2). Deshalb geht er davon aus, dass die Weissagungen sich erfüllen (I,3,9; I,10,1), und sieht sich in dieser Annahme durch die vielen Weissagungen Daniels bekräftigt, die bereits eingetroffen sind (IV,5,3). Er ermahnt dazu, die Schrift mit Verstand zu lesen, weil sie nie Dinge unnütz schildere, sondern stets zu „unserer" Ermahnung (I,7,2). Wenn Ereignisse mal in chronologisch falscher Abfolge wiedergegeben werden, dann führt er es auf die Heilsveranstaltung (οἰκονομία) des Geistes zurück (I,5,3f.), der das rechte Verständnis den Gläubigen vorbehalten wolle.

Insgesamt fallen zwei Hauptmerkmale an Hippolyts Umgang mit der Schrift auf: Zum einen hat er ein großes Interesse an der Rekonstruktion der historischen Verhältnisse, auf die die Hl. Schrift sich jeweils bezieht (z.B. I,2,1–4,1 historischer Hintergrund des Exils aus I/II Chr, II Reg und Dan 1,1f. rekonstruiert). Diese Beobachtung speist meine These, dass Hippolyts Schriftauslegung eine historisch-paradigmatische sei: Nur wenn das Erzählte historisch stattgefunden hat, kann es plausibel als Paradigma, als Vorbild herangezogen werden. Zum anderen verwendet er punktuell immer wieder die allegorisch-typologische Auslegungsmethode.

Im Folgenden möchte ich anhand von Hippolyts Auslegung von Dan 3 illustrieren, wie er die beiden Arten der Schriftauslegung einsetzt, um sein pragmatisches Ziel zu erreichen, seine Leserschaft in einer Verfolgungssituation zum Martyrium zu ermutigen.

4. Die Schriftauslegung im Danielkommentar als Mittel der Paränese, dargestellt anhand von Hippolyts Auslegung von Dan 3

4.1 Die historisch-paradigmatische Auslegung

Hippolyt legt die Schrift beinahe durchgängig historisch aus und liest das Danielbuch als historischen Bericht über tatsächlich geschehene geschichtliche Ereignisse. Gleich zu Beginn seiner Auslegung von Dan 3 gibt Hippolyt gewissermaßen die Marschrichtung an:[30] Er versteht die drei Jünglinge im Feuerofen als ein *Vorbild*, ein ὑπόδειγμα für alle gläubigen Menschen (II,18,1: ὑπόδειγμα πᾶσιν ἀνθρώποις πιστοῖς). Der Aspekt, im Hinblick auf den sie Vorbildcharakter haben, ist ihre Gottesfurcht (φόβος τοῦ θεοῦ), d.h. die Stärke ihres Glaubens. Es geht hier also um paradigmatische Geschichte.[31] Die drei Jünglinge sind gläubig bzw. treu bis zum Tod (πιστοὶ ἄχρι θανάτου, II,19,4), denn sie sind bereit, für ihren Glauben an Gott in den Tod zu gehen. Diese Todesbereitschaft macht sie für Hippolyt zu Zeugen, zu μάρτυρες – ungeachtet dessen, wie die Sache für sie ausgeht, ob sie tatsächlich sterben oder ob sie gerettet werden.

Hippolyt schließt seine Auslegung von Dan 3 mit der Frage ab: „Warum hat Gott die Märtyrer von einst errettet, die heutigen aber nicht?" (II,35,1) Damit bezieht er die Problematik, dass einige aus der Martyriumsgefahr gerettet werden, andere jedoch nicht, auf seine Gegenwart. Um darauf eine Antwort zu geben, durchbricht er die fortlaufende Auslegung des Danielbuches. Er führt als Beispiele eine lange und buntgemischte Reihe von Personen aus dem Alten und Neuen Testament an, die entweder gerettet oder nicht gerettet werden, beginnend bei Daniel in der Löwengrube[32] und den drei Jünglingen im Feuerofen[33] über Jesus Christus selbst[34] bis hin zu Paulus[35] (II,35f.). An

30 Zuvor steht nur das Zitat bzw. die Paraphrase von Dan 3,1–6 (II,14.16–17; II,15 enthält die Auslegung, das goldene Bild sei eine Abbildung Nebukadnezars selbst).

31 Die Jünglinge stellen sich nach Hippolyts Schilderung in eine Reihe mit Glaubensvorbildern wie Mose und Rahab, die aus der Hand der Ägypter (Ex 18,4.8f.) bzw. der Hand der Israeliten (Jos 6,23.25) gerettet wurden (Hipp. *Dan.* II,19,2–7). Sie alle richten ihr Vertrauen darauf, dass Gott sie aus der Todesgefahr erretten wird (II,19,4f.).

32 II,35,2: Dan 6 Errettung.

33 II,35,5: Dan 3 Errettung.

34 II,36,8.

35 II,36,4: II Kor 1,10 u.ö. Errettung; Annahme. Dazwischen werden genannt: die sieben makkabäischen Brüder (II,35,8: II Makk 7 Annahme), Jona (II,36,2: Jon 2,11 Errettung), Petrus (II,36,3: Act 12,7–11 Errettung; Joh 21, 18f. Annahme) und Stephanus (II,36,5: Act 7,57–60 Annahme).

allen Beispielen zeigt er: Es liegt allein am Willen Gottes, nicht jedoch an seinem Vermögen, ob er Menschen aus dem Martyrium errettet und welchen Zeitpunkt er dafür wählt. Gott „hat die Macht, an seinen Knechten zu tun, was er gerade will" (ἐξουσίαν ἔχων ἐκ τῶν δούλων αὐτοῦ ποιεῖν ὅπερ ἂν θέλῃ; II,36,7). Hippolyt verweist also auf die Souveränität Gottes. Gleichwohl ist der Wille Gottes nicht in unnachvollziehbarer Weise willkürlich. Hippolyt erkennt immer wieder einen Zweck in Gottes souveräner Willensentscheidung über die Annahme oder Errettung eines Gläubigen. Gott errettet Menschen aus dem Martyrium, um seine große Macht zu zeigen, der das Menschenunmögliche möglich ist (II,35,3.5), er nimmt Menschen im Martyrium an, um den Späteren – Hippolyt bezieht es auf sich selbst und seine Zeitgenossen: „uns" – ein Vorbild (ὑπογραμμός) zu geben, damit auch sie bereit sind, im Martyrium ihr Glaubenszeugnis abzulegen (II,35,8). Hippolyts Antwort mündet in eine reine Paränese, in der er seine Leser dazu ermahnt und ermutigt, die drei Jünglinge nachzuahmen (μίμησαι καὶ σὺ τοὺς τρεῖς παῖδας) und im Glauben stark wie sie zu sein. Aus dieser Glaubensstärke heraus sollen seine Leser und Leserinnen zum Zeugnis, ja zum Blutzeugnis bereit sein (II,37,5f.).

Hippolyt legt also in diesem Text den Schriftsinn historisch aus, weil er für die Logik seiner Argumentation darauf angewiesen ist, dass die in Dan 3 geschilderten Ereignisse so stattfanden und insofern historisch zutreffend geschildert sind: Nur was einst wirklich geschah, kann jetzt plausibel als Vorbild herangezogen werden.[36] Hippolyts Schriftauslegung ist folglich keine historisch-kritische Auslegung, aus der Distanz heraus und im Bemühen um Objektivität. Vielmehr ist er dabei von seinem eigenen Anliegen her engagiert und sucht nach Paradigmen für sein eigenes Verhalten und das seiner Leserschaft in der Krisensituation drohender Verfolgung. Deshalb ist seine Schriftauslegung als eine historisch-paradigmatische Auslegungsweise zu charakterisieren, die die geschichtlichen Ereignisse auf die eigene Zeit und Leserschaft bezieht, indem das „damals" Geschehene Vorbildcharakter für „jetzt" erhält.

36 Deshalb spielen für Hippolyt in seiner Auslegung von Dan 3 wie auch an vielen anderen Stellen im Danielkommentar das Wortpaar πάλαι – νῦν und ähnliche Formulierungen eine besondere Rolle: *Dan.* II,27,11 οὐ μόνον πάλαι ἐν Βαβυλῶνι ἐνήργησεν – ἀλλὰ καὶ νῦν τὰ ὅμοια ποιεῖ; *Dan.* II,28,6 ἡμᾶς – ὅν τρόπον κἀκεῖνοι; *Dan.* II,28,7 εἰ γὰρ ἐκείνους τότε τὸ πῦρ οὐκ ἐδαμάσατο – πῶς τῶν ἁγίων ... τὸ αἰώνιον πῦρ κυριεῦσαι δύναται; *Dan.* II,35,1 τοὺς πάλαι μάρτυρας – τοὺς δὲ νῦν οὐχ οὕτως; *Dan.* II,36,6 πῶς σὺ σήμερον – εἰ μὴ ἐκεῖνοι πρῶτοι ...; *Dan.* II,38,4 ἕως νῦν. Mit diesen Begriffen wird die historische Vergangenheit auf die zeitgenössische Gegenwart bezogen.

4.2 Die allegorisch-typologische Auslegung

An dieser Stelle legt sich die Frage nahe, aus welchem Grund die
Adressaten zur Blutzeugenschaft bereit sein sollten, woraus sie die
Kraft für ihr Zeugnis schöpfen könnten. Der Imperativ reicht in der
Paränese allein nicht aus. Er bedarf eines sachlich vorgängigen
Indikativs, um Gewicht zu haben. Diesen Indikativ legt Hippolyt in
seiner Auslegung von Dan 3 durch allegorisch-typologische Exegese
dar. Dabei handelt es sich in dem hier zugrunde gelegten Textabschnitt
nur um *eine* kurze Passage (II,27,5–9)[37]. Sie führt letztlich auf eine
christologische Aussage hin. Hippolyt beginnt mit dem Zitat von
Dan 3,1 (II,27,5):

> „Im achtzehnten Jahr (seiner Herrschaft) machte der König Nabuchodonósor
> ein goldenes Bild (εἰκόνα χρυσῆν), seine Höhe sechzig Ellen und seine Breite
> sechs Ellen, und er stellte es in der Ebene Deira im Land Babylon auf."
> (Hipp. *Dan.* II,27,5)

Diese Beschreibung des goldenen Bildes, das Nebukadnezar aufstellen
ließ, legt Hippolyt zunächst allegorisch auf Ereignisse in der alt-
testamentlichen Heilsgeschichte aus, die er dann typologisch auf Jesus
Christus überträgt, oder er wendet die typologische Auslegungsweise
direkt an.

Der Ansatzpunkt dieser Typologie ist die Assoziation von εἰκὼν
τοῦ Ναβουχοδονόσορ und εἰκὼν τοῦ θεοῦ, wie es in Gen 1,26f. vor-
kommt. Hippolyt versteht nämlich, über den Bibeltext hinausgehend,
das goldene Standbild als ein Selbstbildnis Nebukadnezars. Er stellt es
sich wohl als Büste nach Art der Kaiserbüsten vor, die im Kaiserkult
verehrt wurden (vgl. II,15,2).[38] Der Begriff εἰκὼν τοῦ θεοῦ stammt aus
Gen 1,26f. LXX: Gott schuf den Menschen nach seinem Bilde (κατ᾽
εἰκόνα θεοῦ, Gen 1,27). Nach altkirchlichem Verständnis ist diese
εἰκὼν θεοῦ als der Logos bzw. als Jesus Christus zu verstehen, nach
dem wiederum der Mensch geschaffen wird.[39] Nebukadnezar als Urbild

37 Eine zweite, rein typologische Passage findet sich in II,33,5: Die Hl. Schrift zeigte
 durch Nebukadnezar vorher (προαπέδειξεν), der in der vierten Person im Feuer den
 Sohn Gottes erkennt, bevor er Fleisch wurde, dass die Völker den dann fleischgewor-
 denen Sohn Gottes erkennen werden.

38 Dieser Stelle zufolge wurde Nebukadnezar durch Daniels Deutung seines Traumbildes
 „Du bist das goldene Haupt des Bildes" (Dan 2,38) hochmütig und machte ein Bild,
 damit es bzw. er wie Gott von allen verehrt würde (das im Passiv implizite Subjekt ist
 nicht eindeutig festzustellen, in der Sache kommen beide Möglichkeiten auf dasselbe
 hinaus).

39 Vgl. Origenes, *Jo.* XIII,35,234: Christus ist die εἰκὼν des Vaters, sowie Irenäus,
 demonstr. 22; *haer.* IV,33,4; Clemens, *prot.* 5,4; 98,3; *str.* V,94,5; VII,16,6; Methodius,
 res. I,34,1; I,35,2: Der Mensch wurde in der Anfangsschöpfung nach dem Vorbild
 Christi gestaltet.

entspricht also Gott selbst, wohingegen sein Abbild, das goldene Stand-
bild, in typologischer Weise Gottes Abbild vorbildet, d.h. Jesus Christus.
Die Verbindung von εἰκὼν τοῦ Ναβουχοδονόσορ mit εἰκὼν τοῦ θεοῦ
nach Gen 1, d.h. mit Jesus Christus ist also der Schlüssel zu dieser Typo-
logie. Hippolyt fährt fort:

> „Durch das achtzehnte Jahr bildete er Jesus, den Sohn Gottes, ab, der, als er in
> der Welt war, sein eigenes Bild, den Menschen, von den Toten auferweckte
> und dasselbe, das rein und unbefleckt wie Gold war, den Jüngern zeigte."
> (Hipp. *Dan.* II,27,6)

Schon die Zeitangabe „im 18. Jahr", die in der Übersetzung Theodo-
tions und in der Septuaginta gegenüber dem hebräischen Text ergänzt
ist,[40] weist nach Hippolyt auf Jesus hin. Im Hintergrund steht eine
Zahlentypologie: Schreibt man im Griechischen 18 als Zahl, verwendet
man die Buchstaben ιη mit einem Strich darüber. Genauso hat man
bereits in Manuskripten des 2. und 3. Jh. den Namen „Jesus" abgekürzt.[41]
Diese Deutung der Zahl 18 auf Jesus Christus hin war Hippolyts Adres-
satenschaft bekannt, sonst hätte er sie nicht in dieser Kürze einführen
können. Hippolyt bestimmt nun in diesem Zusammenhang Jesus
genauer als den, der wiederum sein Abbild, den Menschen, von den To-
ten auferweckte. Hippolyt ist vor dem Hintergrund des Themas „Marty-
rium", das ihn im Danielkommentar beschäftigt, an Jesus wichtig, dass
er den Menschen von den Toten auferweckt. Diese Auferstehungs-
hoffnung, die in Jesus Christus gründet, ist der Indikativ, der Hippolyts
paränetischem Imperativ zugrunde liegt. Im Weiteren geht es um die
Höhe und Breite der Büste:

> „Durch die Höhe aber von 60 Ellen (bildete er) die 60 Patriarchen (ab), durch
> die das Bild Gottes, der Logos, dem Fleisch nach vorgebildet wurde, und es
> wurde neugeformt und über alle Patriarchen erhoben. Durch die Breite von
> sechs Ellen aber wies er auf die sechs Tage [der Schöpfung] hin. Denn am
> sechsten Tag wurde der Mensch geschaffen, indem er aus Staub geformt
> wurde." (Hipp. *Dan.* II,27,7f.)

40 Vgl. Jer 52,29 (Deportation von 832 Leuten aus Jerusalem im 18. Jahr Nebukadnezars)
und II Reg 25,8 (Eroberung Jerusalems im 19. Jahr Nebukadnezars), die beide auf das
Jahr 587 hindeuten.

41 Tuckett, "Nomina sacra", 439.444 nennt PEg 2 (2. Jh.) und P[45] (3. Jh.); Aland (Hg.),
Repertorium, 238.293.374 nennt darüber hinaus P[18] (3./4. Jh), P[64]/P[67] (2./3. Jh.) und
P Oxyrhynchus 1224 (3. o. 4. Jh.). – Eine Deutung dieses Zahlzeichens auf Jesus hin
nimmt bereits *Barn.* 9,8 im Zusammenhang der Auslegung eines Mischzitats aus
Gen 17,23; 14,14 (Beschneidung von 318 Männern durch Abraham) vor und expliziert
es: „Die ‚achtzehn' (besteht aus) Jota, (nämlich) zehn, (und) Eta, (nämlich) acht;
(damit) hast du Jesus (τὸ δεκαοκτὼ ἰῶτα δέκα, ἦτα ὀκτώ· ἔχεις Ἰησοῦν)." Zeitgleich
mit bzw. nur wenig später als Hippolyt kennt Clemens die Deutung der 10 (Zahlzeichen
Jota) auf Jesus hin, s. Clem. *paed.* II,4,43,3; III,12,89,1; *str.* VI,11,84,3 (Jota und Eta);
str. VI,16,145,7. Vgl. Prostmeier, Der Barnabasbrief, 368–371.

Die *Höhe* von 60 Ellen legt Hippolyt zunächst allegorisch aus. Sie entspricht den 60 Patriarchen, die nach Hippolyt den Stammbaum Jesu ausmachen. Die Anzahl der Patriarchen gewinnt er, indem er die beiden Stammbäume Jesu in Mt 1 und Lk 3 kombiniert. Das kann man der Stelle *Chronik* 718 (vgl. *fr. Cant.* 27,11) entnehmen, wo er die Liste von 60 Personen, die er auf diese Weise erhalten hat, ausführt. Die Patriarchen bezieht Hippolyt dann typologisch auf Jesus; sie bilden ihn gewissermaßen vor (ἀνατυπόω). Außerdem legt er das *Motiv* der Höhe allegorisch-typologisch aus, indem er erwähnt, dass Jesus zwar von den Patriarchen vorgebildet wurde, aber dann doch über sie erhöht worden ist. Die *Breite* (*Dan.* II,27,8) deutet nach Hippolyt dagegen auf den Menschen hin, und zwar in seiner Eigenschaft als vergängliches Geschöpf. Das Maß von 6 Ellen bezieht Hippolyt allegorisch auf die erste Schöpfungsgeschichte, der zufolge am sechsten Tage der Schöpfung der Mensch geschaffen wurde (Gen 1,26.31). Bei dem Hinweis auf den Menschen geht es ihm insbesondere um den Aspekt der Vergänglichkeit, denn er erwähnt ausdrücklich in einer Anspielung auf Gen 2,7, dass der Mensch aus Staub geformt wurde. Dieser Vers, noch heute unverzichtbarer Bestandteil jeder Bestattungsliturgie, wurde schon von Hippolyt als Chiffre für die Vergänglichkeit des Menschen verstanden. Mit dieser Präzisierung macht Hippolyt deutlich, worauf es ihm ankommt: Weil der Mensch vergänglich und sterblich ist, bedarf er der Auferweckung durch Jesus Christus, der Sohn und Bild Gottes zugleich ist.

Hippolyt schließt seine Auslegung von Dan 1 mit einem allegorischen Hinweis auf die Topographie ab:

> „Nachdem aber Nabuchodonósor das Gold gestaltet und das (Selbst-)Bildnis gemacht hatte, *stellte er es in der Ebene Deira im Land Babylon auf,* was bedeutet, dass die Ebene die Welt ist, Babylon aber die große Stadt." (Hipp. *Dan.* II,27,9)

Hippolyt zitiert ein weiteres Mal den Bibeltext, um deutlich zu machen, für welche Bereiche das soeben Ausgeführte Relevanz besitzt. Das Bild Nebukadnezars ist an einer konkreten Stelle verortet, nämlich in der Ebene Deira im Land Babylon. Das Bild Gottes, Jesus Christus, wirkt an einem entsprechend konkreten Ort, nur ist dieser Ort viel umfassender, nämlich die ganze Welt, der ganze Kosmos. Das Land Babylon ersetzt Hippolyt unter der Hand durch die Stadt Babylon und kann so die Bedeutungsübertragung auf die große Stadt seiner Zeit vornehmen, nämlich auf Rom, seine eigene Stadt und die seiner adressierten Leserschaft.[42] Damit bezieht er das Christusgeschehen direkt auf seine

42 Zur Entsprechung von Babylon und Rom vgl. Apk 16,19; 17,5 u.ö., s. auch SC 14, 118, Anm. a.

eigenen Verhältnisse, auf die Fragen seiner Gemeinde, die sich ihr angesichts der in der Verfolgung erlittenen Martyrien stellten. Damit formuliert Hippolyt den Indikativ, der seiner Paränese zugrunde liegt: Das Evangelium von der Auferweckung von den Toten durch Christus gilt für die ganze Welt, und eben auch, das wird besonders betont, für Rom. Die römischen Christen sollen und können wie alle anderen Christen getrost dazu bereit sein, für ihren Glauben in den Tod zu gehen, weil Jesus Christus sie von den Toten auferwecken wird.

5. Zusammenfassung und ikonographische Schlussbemerkung

Die exemplarische Untersuchung von Hippolyts Auslegung von Dan 3 in seinem Danielkommentar hat gezeigt, dass Hippolyt damit – wie auch sonst in seinem Kommentar – das pragmatische Ziel verfolgt, seine Leserschaft in einer Situation soeben erlittener und möglicherweise drohender neuer Christenverfolgung zu ermahnen und zu ermutigen. Damit wurde die These von Trakatellis, Hippolyt habe mit dem Danielkommentar eine agonistische Rede halten wollen, widerlegt. Hippolyt wählt die Textsorte des Kommentars, um durch die fortlaufende historisch-paradigmatische Schriftauslegung seinen Lesern Vorbilder bzw. Paradigmen für ihr eigenes Verhalten vor Augen zu führen. Seine Auslegung von Dan 7–12 will durch die Berechnung der Parusie für die fernere Zukunft vorzeitige Endzeiterwartungen widerlegen, die, möglicherweise durch die Christenverfolgungen ausgelöst, die Endzeit für bereits gekommen ansehen, zugleich aber dazu ermutigen, das irdische Leben geringer zu schätzen als das ewige Leben. Die eingestreute kurze allegorisch-typologische Passage im Zusammenhang der Auslegung von Dan 3 hat die Funktion, den „Indikativ" darzulegen, der dem paränetischen Imperativ sachlich vorausgeht. Somit ist deutlich geworden: die allegorisch-typologische Textpartie im zweiten Buch des Danielkommentars steht wie die verwendete historisch-paradigmatische Auslegungsmethode im Dienst der Textpragmatik, also im Dienst der Martyriumsparänese des Hippolyt.

Kommen wir noch einmal zu der Katakombenmalerei zurück. Die Freskenmalerei über dem Eingang zur sog. Capella Graeca der Priscilla-katakombe legt eine weitere Interpretation nahe: So wie die drei Jünglinge im Feuerofen in Hippolyts Danielkommentar ein Paradigma für die Leser und Leserinnen Hippolyts sind, so ist Daniel ein Paradigma für Hippolyt selbst, denn beide wollen andere zum Zeugnis, bis hin zur letzten Konsequenz der Blutzeugenschaft, ermutigen und unterweisen.

Das deckt sich mit Hippolyts eigener Erklärung seines pragmatischen Ziels im ersten Satz des Buches: Er will

„… selbst Zeugnis ablegen von dem heiligen und gerechten Mann, der ein Prophet und Zeuge Christi wurde, der, … indem er die ihm selbst ähnlichen Knaben unterwies, treue/gläubige Zeugen in der Welt hervorbrachte." (Hipp. *Dan.* I,1,1)

Literatur

1. Quellen

Hippolyt, Kommentar zu Daniel, hg. v. G.N. Bonwetsch, 2. vollst. veränderte Aufl. v. M. Richard, GCS.NF 7, Berlin 2000.
Hippolyte, Commentaire sur Daniel, eingel. v. G. Bardy, übers. v. M. Lefèvre, SC 14, Paris 1947.

2. Sekundärliteratur

Aland, K. (Hg.), Repertorium der griechischen christlichen Papyri, Bd. I: Biblische Papyri, PTS 18, Berlin, New York 1976.
Bautz, F.W., Art. Hippolytos, BBL 2, 1990, 888–893.
Bonwetsch, G.N., Studien zu den Kommentaren Hippolyts zum Buche Daniel und Hohen Liede, TU.NF 1,2 = TU 16,2, Leipzig 1897.
Brent, A., Hippolytus and the Roman Church in the third Century. Communities in tension before the emergence of a monarch-bishop, SVChr 31, Leiden u.a. 1995.
Cerrato, J.A., Hippolytus between East and West. The Commentaries and the Provenance of the Corpus, Oxford Theological Monographs, Oxford 2002.
Freudenberger, R., Art. Christenverfolgungen 1. Römisches Reich, TRE 8, 1981, 23–29.
Frickel, J., Art. Hippolyt von Rom, RGG[4] 3, 2000, 1783f.
Garrucci, S.R., Storia della arte christiana nei primi otto secoli della chiesa, Vol. 2, 2 Teilbände, Prato 1872/1873.
Gögler, R., Art. Hippolytus v. Rom, LThK[2] 5, 1960, 378–380.
Knowles, L.E., The Interpretation of the Seventy Weeks of Daniel in the Early Fathers, WThJ 7, 1945, 136–160.
Loi, V., L'identità letteraria di Ippolito di Roma, in: V. Loi, M. Simonetti u.a., Ricerche su Ippolito, SEAug 13, Rom 1977, 67–88.
Mancinelli, F., Römische Katakomben und Urchristentum, Einleitung von U.M. Fasola, Florenz 1981.
Marcovich, M., Art. Hippolyt von Rom, TRE 15, 1986, 381–387.
Nautin, P., Hippolyte et Josipe. Contribution à l'histoire de la littérature chrétienne du troisième siècle, ETHDT 1, 1947.

Nicolai, V.F., Bisconti, F., Mazzoleni, D., Roms christliche Katakomben. Geschichte – Bilderwelt – Inschriften, Regensburg 1998.

Norelli, E. (Hg.), Ippolito: L'Anticristo, BPat 10, Florenz 1987.

Oegema, G.S., Die Danielrezeption in der Alten Kirche, in: M. Delgado, K. Koch, E. Marsch (Hg.), Europa, Tausendjähriges Reich und Neue Welt. Zwei Jahrtausende Geschichte und Utopie in der Rezeption des Danielbuches, Studien zur Christlichen Religions- und Kulturgeschichte 1, Freiburg, Stuttgart 2003, 84–104.

Prostmeier, F.R., Der Barnabasbrief, KAV 8, Göttingen 1999.

Richard, M., Art. Hippolyte de Rome, DSp 7,1, 1969, 531–571.

Scholten, C., Art. Hippolyt v. Rom, LThK³ 5, 1996, 147–149.

—, Hippolytos II (von Rom), RAC 15, 1991, 492–551.

Schwarte, K.H., Das angebliche Christengesetz des Septimius Severus, Hist. 12, 1963, 185–208.

Simonetti, M., A modo di conclusione: una ipotesi di lavoro, in: V. Loi, M. Simonetti u.a., Ricerche su Ippolito, SEAug 13, Rom 1977, 151–156.

—, Aggiornamento su Ippolito, in: M. Simonetti u.a., Nuove ricerche su Ippolito, SEAug 30, Rom 1989, 75–130.

—, Una nuova proposta du Ippolito, Aug. 36, 1996, 13–46.

Slusser, M., Art. Martyrium III/1, TRE 22, 1992, 207–212.

Trakatellis, D., ΛΟΓΟΣ ΑΓΩΝΙΣΤΙΚΟΣ: Hippolytus' Commentary on Daniel, in: Religious Propaganda and Missionary Competition in the New Testament World. Essays Honoring Dieter Georgi, hg. von Lukas Bormann u.a., Leiden u.a. 1994, 527–550.

Tuckett, C., "Nomina sacra": Yes and No?, in: J.-M. Auwers, H.J. de Jonge (Hg.), The Biblical Canons, BEThL 163, Leuven 2003, 431–458.

The Relevance of the Book of Daniel for Fourth-Century Christianity According to the Commentary Ascribed to Ephrem the Syrian

Phil J. Botha

1. Introduction: The syriac commentary on Daniel ascribed to Ephrem

It is generally accepted that Ephrem the Syrian was born in 306 AD in or near Nisibis, an outpost of the eastern Roman Empire. He was forced to leave Nisibis in 363 AD when the city was ceded to the Sassanid Empire, and he subsequently located himself in Edessa, again within Roman territory, where he became famous as a teacher, exegete, and especially as a poet who composed a large number of hymns and poetic sermons. He died on the 9th of June 373.[1]

In addition to his many poetic works, Ephrem also wrote a number of prose commentaries and polemical treatises.[2] His fame as an author contributed to the ascription of numerous works to him after his death, especially commentaries that are now extant only in Greek or Latin. One of the commentaries ascribed to him is the one on the book of Daniel. The Syriac text of this commentary was published by Assemani,[3] who also provided a Latin translation of it in a parallel column.

1 According to Brock, The Luminous Eye, 16, the date of his birth is "just a reasonable guess", but the date of his death is "quite likely" exact.
2 According to tradition he wrote commentaries on all books of the Bible. Cf. Friedl, Art. Ephräm der Syrer, 40. For a concise but very informative overview of Ephrem's works, cf. Brock, Art. Ephrem and the Syriac Tradition.
3 The text was prepared by Assemani (ed.), Severus Catena, 203–233.

Preliminary investigations[4] have shown that the author of this commentary definitely used the Peshitta text as a biblical basis, although slight changes were sometimes made to that text.[5] The use of the Peshitta version of Daniel,[6] the style of the commentary and its contents display proximity to the genuine works of Ephrem the Syrian. The fact that the commentary is extant in Syriac also greatly enhances the probability that it was indeed prepared by Ephrem. It is still too early to accept this as proven,[7] though, so that this paper will endeavour to contribute also towards that debate by comparing the exegesis found in the commentary with some of the allusions to the book of Daniel in the genuine works of Ephrem and with the exposition given to the book of Daniel in the *Demonstrations* of Aphrahat the Persian Sage, another more or less contemporary Syriac father with whose work Ephrem (strangely) seems not to have had any direct contact.[8]

The commentary contains two excursions annotated in the Syriac text as "By Jacob of Urhay (= Edessa)". These were inserted in the commentary at Daniel 5:5 (an explanation of the meaning of "*pharets*") and at Daniel 9:25 (on the sixty-two hebdomads or periods consisting of seven parts). The style of these insertions differs greatly from that of the commentary, and their being marked clearly as comments by Jacob, who lived from 640–708 AD,[9] strongly suggests that the commentary

4 See Botha, Daniel 3. A similar study on the notes of the commentary on Daniel 2 was read as a paper in September 2005 at the conference of the South African Society for Semitics in Pietermaritzburg, South Africa, but has yet to be published.

5 It could be shown that the Peshitta was followed rather than the Hebrew text when they had different readings. In this investigation, numerous examples were again found. Cf. the discussion of the comments on Dan 9:24–27 below. Wyngarden, who still regards the commentary to be definitely from the hand of Ephrem, refers to 21 verses where the commentary indisputably used the Peshitta and no other version of Daniel (Wyngarden, The Syriac Version, 34).

6 An interesting feature of the commentary is that only the canonical parts are commented upon. The *Prayer of Azariah and the Song of the Three Young Men, Susanna,* and *Bel and the Dragon* were not part of the manuscript the author used, or they were ignored by him. It does seem, however, that the author was aware of the non-canonical part of Dan 3, since he seems to allude to Dan 3:48 (he says "and the fire went out and *consumed the accusers*"). Cf. Botha, Daniel 3, 31.

7 Although Collins in his commentary, Collins, Daniel, 115, n.142, seems to take this on face value, Murray, Symbols, 367, regards the *Commentary on the Prophets* ascribed to Ephrem as belonging to the category "authorship questioned". Brock described himself as more sceptical than Murray about genuine Ephrem-material in this set of commentaries (personal communication, August 2006).

8 Aphrahat wrote his *Demonstration* V, in which he gives an exposition of parts of the book of Daniel, in 337 AD. He died in 345 AD. Cf. Bruns, Aphrahat, 36, and Bruns, Art. Aphrahat der Persische Weise, 31.

9 Groh, Art. Jacob of Edessa, 522.

was written at least some time before the middle of the seventh century.[10]

The style that the author of the commentary followed is that of quoting part of a biblical verse from the Peshitta and commenting on it, usually after inserting the Syriac abbreviation ෆ, which stands for ෆᒑෆ, "that is". Not all verses are commented upon – only those that were considered essential for an understanding of the chapter as a whole or those deemed particularly interesting or relevant for a particular point the author is making. This is also the style followed by Ephrem in his commentaries.[11] In this regard it is interesting to note the increase in the number of verses quoted from the Bible when Daniel's visions begin in Dan 7. The author evidently considered it necessary to give much more detailed expositions of this part of the book, and there are many more references to the New Testament in the commentary on these chapters as well.

2. According to the commentary, the book of Daniel has a literal sense which serves to exhort and encourage Christians

2.1 The advantages of fasting

The commentary suggests that Daniel and his companions serve as examples of proper religious conduct for believers of all ages. It is interesting to note, for example, how the commentator goes to some lengths to explain Daniel's request that he and his companions be excused from the obligation to eat the food from the table of the king as

10 Jacob made a revision of the Peshitta (in which he also incorporated the Syro-Hexapla and some LXX manuscripts containing a Lucianic text, cf. Brock, Art. Versions. The fact that the commentary still uses the Peshitta text suggests (although it does not prove) that this is not a case of insertions from an earlier author into a younger commentary. The second insertion of Jacob's comments also seems to function as a clarification of the comments of the primary author, so that it is improbable that the commentator was younger than Jacob of Edessa.

11 Friedl, Art. Ephräm der Syrer, 41, says of Ephrem's commentaries: "Ephräm intendiert keine konsequent durchgehende versweise Auslegung, vielmehr geht er nur auf jene Texte ausführlicher ein, die für die Lebenssituation seiner Hörer von aktueller Relevanz sind…". Brock (Art. Ephrem and the Syriac Tradition, 366) says of Ephrem's commentaries, "In all the biblical commentaries the normal process is to provide a lemma, consisting of part of a verse, or a whole verse, followed by an exposition. Though the sequence of the biblical text is followed, only a limited number of verses are selected for comment."

springing from the desire to fast.[12] The words of Dan 1:8 that *"Daniel put it in his mind not to eat from the delicacies of the king"* are explained as not being intended to avoid unclean food, but as a consecration for the fast.[13] The commentator argues that the vegetables which they requested could also have been defiled, or the meat substituted for clean meat (had uncleanness been the reason), and that the request was therefore made so that these Jews could consecrate themselves and so that it would serve as a sign (to the Babylonians)[14] that the God of Daniel was almighty and that *he* had decreed the fall of Jerusalem, not the gods of Nebuchadnezzar.[15] "Darius the Mede", who is given a very positive characterization in the comments on Dan 6, is commended for the fact that he fasted when he was in distress over Daniel in the pit of lions. He is said to have not only renounced food, but also to have prayed for the safety of Daniel.[16] Daniel is also commended for the fact that he fasted during the month of Nisan,[17] calling his own fasting a

12 In the hymns *De Paradiso* 7:16 (all the texts of Ephrem's hymns referred to are those edited by Beck in the Series Corpus Scriptorum Christianorum Orientalium (CSCO); this one is in CSCO 174, Syr. 78, 29), Ephrem also uses Daniel to encourage Christians to fast by eating vegetables only. Instead of having kings bow down before them like before Daniel, the trees of Paradise will honour those who fast, he says. Cf. also the hymns *De Ieiunio* 7 (passim) for the use of Daniel and his companions as examples for Christians (CSCO 246, Syr. 106, 18–22).

13 This view seems to have been expressed already by Tertullian (*On Fasting* 9, cf. Collins, *Daniel*, 113). Tertullian lived from c.160 / 170 to c.215 / 220 AD. Cf. Wright, Art. Tertullian, 960. This interpretation will probably be followed only seldom today. Cf. Bauer, *Daniel*, 74–75, who thinks of an attempt to avoid communion with the king by eating his food, since this was thought to give special powers and abilities. In addition to that it may also reflect sensitivity for matters of purity, he says (Bauer, *Daniel*, 75). The Hebrew text explicitly says that Daniel did not want to make himself impure (נאל II, hitp in Dan 1:8), while the Peshitta in the same verse gives no reason why he decided not to eat the food of the king or drink his wine. Cf. The Old Testament in Syriac, according to the Peshitta Version, Part III, fascicle 4, Dodekapropheton – Daniel-Bel-Draco (Peshitta Institute, Leiden 1980), Daniel, 1.

14 If they were seen to have a better complexion than the others who ate from the table of the king.

15 Comments on Dan 1:8, 12, and 13.

16 Comments on Dan 6:17 and 18. Although the Peshitta does not use the word "pray", it is quoted like that, and the commentator notes, "those (words) are showing that he prayed for him, namely 'your God whom you serve may he save you.'" It is also through the fast and through prayer that wisdom was *revealed* to Daniel in Dan 2:14, wisdom which was *concealed* from the wise of Babylon. Cf. Brock, The Luminous Eye, 27–29, for the contrast between what is concealed and what is revealed in the work of Ephrem.

17 Dan 10:2–3. In his hymns *De Azymis* 21:12–13, as part of the Easter cycle, Ephrem also refers to this incident, arguing from Daniel's remark that he fasted for three weeks during Nisan, the month of the exodus from Egypt, that Daniel thus did not eat the

"mourning" and thus making the same connection between the fast and earnestness as Jesus did in his reply to the Pharisees in Mark 2:19.[18]

2.2 The book of Daniel reveals what would happen to the Jews

The author of the commentary seems to have been fairly well-informed about the history reflected in the dreams and visions in the book of Daniel. Far from merely allegorising the biblical text or extrapolating its frame of reference to include contemporary events, he mainly interprets the stories and visions in their straightforward historical sense. He for example "correctly" identifies the four parts of the image in the dream of Nebuchadnezzar in Dan 2 as referring to the Babylonians, the Medians, the Persians, and the kingdom of Alexander. The feet of the image which were partly of iron and partly of clay he interprets as "the ten kings who stood up after Alexander."[19] He explains the feet in terms of the strength of some of these rulers (the iron) and the weakness of others (the clay), and notes that they could not achieve unity despite the intermarriage of members of the two groups.[20]

Daniel's vision as described in chapter 7 is likewise interpreted in terms of the four kingdoms of the Babylonians, Medians, Persians, and "Alexander, king of the Greeks", in accordance with the headings found in most of the Peshitta manuscripts. Despite the Peshitta's heading "The Kingdom of the Greeks" just before verse 7, the fourth kingdom was often identified by early interpreters as referring to Rome.[21] The author describes this vision as "a companion of that one

Paschal lamb since "he knew a feast that was held where it was not permitted (outside Jerusalem) would be unclean" (*De Azymis* 21:11, CSCO 248, Syr. 108, 40).

18 The commentary simply refers to "the Gospel". In Mark 2:19, Jesus said to the Pharisees, "Can the children of the bride-chamber fast while the bridegroom is with them? As long as they have the bridegroom with them, they cannot fast." Neither the Peshitta, nor the quotation from the Diatessaron in Ephrem's Commentary on the Diatessaron where Mark 2:19 is quoted (V § 22) contains the word "to mourn" as far as I can see.

19 Comments on Dan 2:33. In contrast to this, Aphrahat interpreted the image as referring to the Babylonians, the Medians together with the Persians, the Greeks, and then the legs and feet as "the kingdom of the sons of Esau", that is, the Romans. Cf. *Demonstration* V §14. (The texts quoted from the *Demonstrations* are quoted according to the edition of Parisot, Patrologia Syriaca, page and line numbers: 212.19–20).

20 Comments on Dan 2:43.

21 This interpretation probably began with 4 Ezra at the end of the first century, and was taken over by Hippolytus in his commentary (cf. Collins, *Daniel*, 113). It is also the way in which Aphrahat interprets it. Cf. the notes below. Manuscripts of the Peshitta seem to have had subheadings identifying the four kingdoms as being Babylonian, Median,

about the statue", referring to Dan 2.[22] He ventures to explain details which sometimes cause problems even to modern interpreters, like the fact that the bear in the vision "*rose up on one side*", which he explains as Darius' reigning over a smaller realm than Nebuchadnezzar before him,[23] and the "*three ribs*" that were in the mouth of the bear and between his teeth, which he says refer to "the peoples of the Medes, the Persians, and the Babylonians."[24] He is generally in accord with modern exegetes when he explains the "*iron teeth*" of the fourth animal as the strong armies of Alexander; the "*small horn*" of this animal as "Antiochus the Persecutor"[25], and the "*holy ones of the Most High*" mentioned in Dan 7:22 as "the holy ones from the house of the Maccabees"[26]. In commenting on the vision described in Dan 8, the commentary interprets the ram as Darius the Persian and its two horns as the Median and the Persian peoples (Dan 8:3). The he-goat is described as "Alexander of Macedon"[27], its big horn that was shattered as Alexander dying without an heir (Dan 8:8),[28] the "armies of heaven" in

Persian, and the Kingdom of the Greeks (still found in Codex Ambrosianus and British Museum Add. 14,445 – see Kallarakkal, The Peshitto Version of Daniel, 91).

22 Comments on Dan 7:4.

23 This probably was intended to refer to the growing decadence of the world powers – the lion stood completely upright ("on two feet like a man"), the bear only partly. Cf. Bauer, Daniel, 151.

24 Comments on Dan 7:5. This interpretation should be compared to a difficult stanza from Ephrem's hymns *De Crucifixione* 4:11. Ephrem in that stanza writes about Christ "cutting out and taking away the kingship, priesthood, and prophethood" of Israel. He then says: "The three ribs he tore out and took from the mouth of the grievous animal. Her horns he broke and her rib he tore out and threw away. Her power he took away from her and she was shattered" (CSCO 248, Syr. 108, 57–58). It seems that Ephrem there interprets the three ribs as symbolically referring to the kingship, priesthood, and prophethood and the bear as referring to Israel from which these things were removed. In Ephrem's mind, no part of Scripture had only one symbolic meaning, however.

25 Comments on Dan 7:8. Syriac interpreters were of course guided by the notes inserted in the Peshitta. In this instance, the extant manuscripts have "Antiochus" or "Antiochus Epiphanes" in the middle of the verse, just before "and eyes like the eyes of a human were in this horn" (cf. the Peshitta of Daniel, 28, and notes on verse 8).

26 This forms a stark contrast with Aphrahat who explicitly states that the holy ones of the Most High are not the Jews, since they have been rejected. According to him the term refers to the Church from the peoples. Cf. *Demonstration* V §21 (Parisot 224.24–225.10), §23 (Parisot 232.3–4). But, according to Aphrahat, Christ has entrusted his kingdom to the "Children of Esau", the Romans, who feature as the fourth kingdom that will outlast the Persian rule with its threatening persecution (Morrison, Reception of Daniel, §9. Cf. *Demonstration* V §22 (Parisot 229.26–232.2): "He entrusted the kingdom to the Romans when he came, who are called the Sons of Esau. And the Sons of Esau guard the kingdom for him who gave it to them."

27 Manuscript 7a1 has the note "the he-goat is Alexander the son of Philip". Cf. the edition of the Peshitta Institute, 31.

28 Manuscript 7a1 notes "the death of Alexander the son of Philip".

Dan 8:10 as the Jewish priests and the sons of Simeon, and their leaders as "Jochanan and his colleagues the High Priests", et cetera.

Knowledge of the history of the Jews in the time of the Ptolemies and Seleucids is also displayed in the commentary on chapters 11 and 12. From the comments made in this part of the commentary, it seems that the author relied heavily on 1 Maccabees 10–17, so that the first part of the history of the Ptolemies and the Seleucids, which is also reflected in Dan 11, is ignored almost completely. 1 Maccabees 1 begins with Alexander of Macedon, but then quickly progresses to the "wicked root" that sprang from Alexander's successors, namely Antiochus the Illustrious (Antiochus IV Epiphanes).[29] The remark in Dan 11:5 that "*the king of the south will grow strong*" but that "*one of his nobles will grow strong against him and will rule with great power*" is explained by the commentary as "Ptolemy against Alexander". About the words "*they will once again make an accord with one another, and the daughter of the king of the south will come to the king of the north*" in Dan 11:6, the commentary notes that this is a reference to "Cleopatra, the daughter of Ptolemy who will be given to Alexander the son of Antiochus the famous." The author of the commentary thus evidently thought of the situation described in 1 Maccabees 10:57, where we are told how Ptolemy (VI, Philometer) went out of Egypt in 150 BC with his daughter Cleopatra (Thea) and gave her in marriage to Alexander (Alexander Balas, also called Alexander Epiphanes, alleged son of Antiochus IV Epiphanes) at Ptolemais.

In commenting on Dan 11: 5, modern commentaries would perhaps rather think of the conflict between Ptolemy I Lagi and Seleucus I Nikator; while 11:6 is usually interpreted as referring to Ptolemy II Philadelphos who gave his daughter Berenice in marriage to Antiochus II Theos in 252 BC.[30] Our commentator here seems oblivious of this history and that of the subsequent 102 years, since he goes on to explain Dan 11:6 as a reference to the deceit of Cleopatra Thea's father in taking her and giving her to Demetrius (II, Nicator) in 145 BC. Everything described in the vision in Dan 11 is in fact related to the battle for supremacy between Alexander Balas and Demetrius I (who died in 150 BC)[31] and subsequently between the same Alexander and Demetrius II. This battle was eventually won by Demetrius II when Alexander's allies Tryphon and Ptolemy VI turned against him and he had to flee to Arabia. He was killed while there in exile, more or less at

29 1 Macc 1:11.
30 Bentzen, Daniel, 79.
31 Pacwa, Art. Alexander Balas.

the same time when Ptolemy VI died from wounds he sustained in battle.[32] This fact is alluded to in the comments on Dan 11:21 and 22.

Modern interpretation considers Dan 11:10–12 to contain rather a reference to Antiochus III the Great and his wars with Ptolemy IV Philopater; while 11:17 is taken to refer to a second political marriage, that of Antiochus III's daughter Cleopatra (I, the mother of Cleopatra Thea) with Ptolemy V. The real enemy, Antiochus IV Epiphanes, is encountered in Dan 11:21. The Syriac commentary curiously here turns the clock back to this Antiochus when commenting on Dan 11:33, since he interprets the phrase *"the people who know the fear of the Lord will prevail over their enemies"* as referring to "those from the house of the Maccabees". The rest of Dan 11, it seems, is then interpreted in terms of Antiochus IV Epiphanes as it probably was intended to be understood. Second Maccabees 7 is also clearly reflected in the comments on 11:32–33, and so is 2 Maccabees 9:8 in the comments made on 11:37.

2.3 The book of Daniel teaches Christians that God controls history and fulfils prophecies

It is thus obvious that the author of the commentary had a high regard for the literal meaning of the biblical text. But what had happened to Daniel and his companions in Babylon befell them so that earlier prophecies could be fulfilled,[33] and so that God would be vindicated before heathen rulers who thought little of his powers. The visions that Daniel saw were also meant to vindicate God in the eyes of his own people, since they would realise when these things finally happened (after having been hidden for a long time) that God had long ago decreed them. In commenting on Dan 1:2, which refers to the Lord handing over Jerusalem to Nebuchadnezzar, the author notes: "As he had before decreed over her through Moses the prophet and the rest of the prophets." In his comments on Dan 5:29 the author similarly writes about Belshazzar's futile attempt to avert disaster by honouring Daniel with a golden chain "because he was trying to please him as the human (representative) of the God of heaven." Despite the king's attempts, he says, "in that night Belshazzar was killed and Babylon was laid waste,

32 Ibid.

33 There are many examples, but a striking one is the interpretation of Nebuchadnezzar, the head of gold in the king's vision (Daniel 2:32), as a fulfilment of Jeremiah's prophecy about the "cup of gold" in the hand of the Lord (Jer 51:7). The same remark is also found in Aphrahat's *Demonstration* V § 11 (Parisot 205.23–208.3). This connection between the two biblical texts thus seems to have been well-known in Syria.

and she (the city) suffered from the Medes and the Persians everything that the prophets had beforehand decreed over her."

In commenting on Dan 12:4, where Daniel is given the command to *"seal these words and keep silent, and seal this book to the time of the end"*, the commentary says that "the angel commands the prophet: 'Let it not be heard from your mouth, and let the eye of a human not further read the book, so that they would not say, if it happened, that God did not know that the people were close to suffering these things.'" The high regard that the author had for the honour of God is evident throughout the book. Daniel and his friends fasted not to ask for a speedy return from exile, but for the sake of the honour of God.[34] They requested vegetables so that "on account of this their God who was blasphemed would be glorified, and the mocking of the Babylonians would cease, and Nebuchadnezzar would also understand that it was God that handed the city over into his hands, as it is written in the beginning of the book of Daniel, and that it was not through his strength or that of his gods such as he had boasted."[35] The reason why Nebuchadnezzar had a dream (Dan 2) was, similarly, "so that while the magicians and astrologers would be ashamed – those who were trusting that they could raise the Babylonian king to honour through their magic practices and plans – Daniel would enter triumphant in God whom he (the king) considered to be weaker than the gods of Babylon."[36]

2.4 The book of Daniel teaches that the arrogant will be humiliated

One important theme from the book of Daniel which the author of the commentary thus identified correctly is the wisdom theme of human arrogance coming to a fall.[37] This theme is touched upon in discussing the dream of Nebuchadnezzar (Dan 2:38)[38] and especially in the story

34 "It was not so that they could ask about the return, for they knew that they would be exiled until the end of seventy years." Comments on Dan 1:12.

35 Comments on Dan 1:13.

36 Comments on Dan 2:9. Cf. the similar vein of the comments at Dan 2:5 and 29. At 2:5, the commentator notes: "He thus decreed death on the Chaldeans so that they would be ashamed. If those of the city who were within it were not able to save themselves, how could they hope to have brought out the inhabitants of Jerusalem who were in captivity?"

37 Cf. Koch, Art. Gottes Herrschaft, 112–116, for a discussion of the view of the author of Daniel on political theology in comparison to the general view in the Persian era.

38 The king thinks that no kingdom of the *mighty* will be able to end his reign; God consequently announces that a *humble* kingdom will supplant his. Already at Dan 1:4,

about the madness of king Nebuchadnezzar (Dan 4).[39] It is made the
central message of Dan 5 as well, since the action of Belshazzar of
using the consecrated vessels from the temple of YHWH is contrasted
with his predecessor's sensitive handling of it, so that he is described as
elevating himself above the God of heaven, not only above men.[40]
"Darius," the royal protagonist of chapter 6, is commended especially
for his humility, a stark contrast to the other kings in the book
(Dan 6:1).[41]

This should then be singled out as one of the major lessons drawn
by the author of the commentary from the book of Daniel for Syriac-
speaking Christianity: Human pride and arrogance are sins which
should be avoided. Respect for God, humility and deference are the
characteristics which the Christian readers of the commentary should
pursue.[42] But perhaps more is implied: In a world where Christians are
subjected to the wiles of mighty kings and emperors, of whom very few
recognise that God appoints kings and removes them again, the book of
Daniel has a reassuring message. In the light of Aphrahat's emphasis on
the same theme, and his explicit warnings to Shapur II that the Sassanid
kingdom will have to bow before Rome like Darius had to bow before
Alexander,[43] it becomes easy to see why the commentary emphasizes

where the biblical text tells us that Nebuchadnezzar desired the service of young men
from the captives, the commentator remarks that he did this because of "pride and
arrogance". The reasoning probably is that he wanted to show off the number of
defeated nations (as the Latin translation of the commentary states explicitly).

39 Cf. especially the comments on Dan 4:19, 27, 31, and 34.

40 Comments on Dan 5:23.

41 It is significant that Aphrahat also singled out this theme – that everyone who is
 haughty will be humbled – in his detailed exposition of Daniel in *Demonstration* V. Cf.
 on this Morrison, Reception of Daniel, § 6.

42 This message is perhaps brought out more clearly in Ephrem's comparison of Adam
 and Nebuchadnezzar in the hymns *De Paradiso* XIII (*CSCO* 174, Syr. 78, 54–58). Both
 "kings" were banished into exile among the beasts, both were oblivious to what they
 had lost, both could (or can) return to the prior state through penitence. Ephrem
 emphasized the possibility of repentance in this story very strongly, and this aspect is
 also highlighted in the version of the commentary (cf. the comments at 4:22 and 27). In
 the words of Henze on the version in Ephrem's hymns: "The punitive side of
 Nebuchadnezzar's transformation is retained, to be sure, but punishment now becomes
 chastisement. It comes to serve a larger purpose, i.e. to confront Nebuchadnezzar – and
 through him the whole of Christianity – with the reality of humanity's fallen state, in an
 effort to evoke a desire for ultimate restoration. Nebuchadnezzar's lamentable exile be-
 comes a mirror of the human condition *per se*, and the notorious king a model penitent."
 Cf. Henze, Art. Nebuchadnezzar's Madness, 563.

43 Cf. the whole article of Morrison, Reception of Daniel, on this. In Aphrahat's inter-
 pretation, the ram is later identified with Shapur II and it is made to charge from Daniel
 8 "into Daniel 7 to combat with the fourth beast (196.1–2)" (Morrison, Reception of
 Daniel, § 15).

the theme of the abasement of haughty people so strongly. The author says that Nebuchadnezzar's arrogance was the cause for his dream of a huge statue.[44] God gave him this vision, and hid the meaning from him, so that Daniel would be able to demonstrate to him through the interpretation of the dream that he, YHWH, is the only true God and that he alone can give wisdom. The king's elevation was through the hand of God who elevates whom he wants to and who humbles whom he wants to. It was not his own gods who brought him success.

3. The book of Daniel contains symbols which point beyond the literal, historical sense to the truth in Christ

3.1 Historical reality contains symbols of greater truths

The author of the commentary's sensitiveness for the literal, historical meaning does not prevent him from finding symbolic pointers to the "truth" in Christ. This contrast coincides with Ephrem's view of the double meaning of Scripture – the outer, historical sense and the inner, spiritual truth. The first of these is limited, the second unlimited.[45] In commenting on the biblical text of Dan 2:44, where it says *"And the God of heaven will establish a kingdom which will not pass forever"*, the author of the commentary notes that "this kingdom is to a people not near, although in the symbol (ܪܐܙܐ) it was delineated in the house of the Maccabees who subdued the kingdom of the Greeks; but in truth (ܫܪܪܐ) on the Lord who is following (after that)." This should be compared with Ephrem's remarks in the hymns *De Fide*

44 The comments on Dan 2:28 are: "What happens he shows to you, not only the dream and its explanation which was lost to you and your wise ones and your idols, but also those intentions that were the cause for the appearance of the dream." In the comments on the next verse (2:29), the commentator notes that "The thinking of this Babylonian thus was that because he subdued all the nations and he shamed all kings, there would be no kingdom which could cause his kingdom to pass over. And he thus said: 'Listen who it is who will cause it to pass over.'"

45 Cf. Brock, Luminous Eye, 46 and Friedl, Art. Ephräm der Syrer, 47–48. Cf. also Ephrem's *Commentary on the Diatessaron* XXII § 3: "…[the Spirit] has indicated great things by means of small things, and disclosed hidden things by means of revealed things. It has arranged the hours, and placed mystery in the names, and understanding in the distinctions." Quoted from McCarthy, Saint Ephrem's Commentary, 335. In the hymn *De Virginitate* 20:12, Ephrem similarly writes "Wherever you turn your eyes, there is God's symbol, whatever you read, there you will find His types." Quoted from Brock, Luminous Eye, 42. Cf. also Brock's description of Ephrem's theological vision in: idem, Ephrem and the Syriac Tradition, 365.

9:11[46] and *De Azymis* 3 (*responsorium*)[47] on the incarnation as the central mystery in which the "Lord of the symbols" reveals the true meaning of the symbols found in nature and Scripture.[48] Daniel's explanation of the meaning of the image in the dream of the king is thus interpreted as pointing to the Maccabean time, but the Maccabees are only a symbol. This symbol will be fulfilled in the kingdom of Christ. The "people" who are not near would then be Christians who would constitute the kingdom of God.

When he subsequently comes to "*the stone that was cut out without hands*" (2:34), the commentator notes "that is the Lord who was begotten in humbleness like a stone from the mountain."[49] The mountain itself also has a symbolic meaning: he explains it as signifying that Christ was born "from the lineage of the house of Abraham". But it also refers to Mary, for he says: "The Holy Virgin is thus also called 'the mountain', for from her he was cut out without hands because there was no sexual union from her." In his *Commentary on the Diatessaron* II § 3, Ephrem makes the same point as that which is expressed here, namely that the stone being cut out "without [human] hands" is proof of the Virgin's conception without intercourse.

About the words "*yet the whole earth was filled from her*", the commentator notes "he said this over the Gospel that flew everywhere". This interpretation is also found in both Aphrahat and Ephrem.[50] The stone, the mountain, the remark that the stone was cut out without human involvement, and the growth of the stone to the point where it filled the whole earth are elements that are all interpreted not so much

46 CSCO 154, Syr. 73, 46.

47 CSCO 248, Syr. 108, 6.

48 Cf. also Friedl, Art. Ephräm der Syrer, 51.

49 The identification of the stone with Christ seems to be present already in the allusion of Luke 20:18 to Dan 2:35 and 44 (cf. Murray, Symbols, 205). The LXX reference to the "solid rock" in Is 5:28 also played a role in this (Murray, Symbols, 208, 210). Christ as the rock in Daniel is found in the second century in Justin's *Dialogue with Trypho* (70:1; 76:1; 100:4; and 114:4; cf. Collins, Daniel, 112, n. 115). Hippolytus of Rome also used it in his commentary at the beginning of the third century (Collins, Daniel, 112). It is also found in Ephrem's hymns *De Virginitate* 14:6 (CSCO 223, Syr. 94, 49).

50 The identification of the rock with the Gospel is also found in Aphrahat. It seems that Ps 19:4 (in connection with Matt 28:19) gave the impetus for this interpretation (Murray, Symbols, 207). In his *Commentary on the Diatessaron* XVI § 20, Ephrem makes a connection between Matt 21:44 ("it will crush and destroy him on whom it falls") and this text about the rock becoming a great mountain and filling the entire earth. He seems to understand it there as referring to Christ crushing idolatry and similar things. Cf. the translation of the *Commentary on the Diatessaron* in McCarthy, Saint Ephrem's Commentary, 253. But in Ephrem's hymns *De Resurrectione* 3:17 the rock is also described – together with the cloud which Elijah saw – as a type of the Gospel (CSCO 154, Syr. 73, 258).

in a symbolic way, but are rather taken to be directly Christological. The mountain would have been interpreted in Jewish exegesis as the temple mound, the navel of the earth, and thus as a reference to the fact that God's kingdom will spring from Jerusalem.[51] But the fact that the kingdom is called "*everlasting*" in the biblical text convinces the author that this cannot refer to the kingdom of the Maccabees or to another Jewish kingdom. Hence the Christian interpretation.

It is clear from the commentary itself that the book of Daniel should be seen to contain symbols, but only those who are enlightened by God will be able to see the symbols and understand them.[52] The last part of Dan 12:10 says in the Peshitta, "*the sinners will keep on sinning, and none of the sinners will understand. But those who do what is right will understand.*" The commentary says that this refers to the text (in Luke 23:34), "*Father, forgive them, for they do not know what they are doing.*" He then goes on to quote from Dan 12:10 and comments on it: "*But those who do good things will recognise* the Lord of the time. That is, from his symbols which are depicted in the Prophets and from the signs of the times." The vein of the interpretation here is indeed very close to that of Ephrem.[53]

3.2 Structural features of the text also contain symbols

Not only is the contents of the biblical text sometimes interpreted symbolically, but the way in which the text is structured could also be seen to contain symbols. In Dan 10 an angel appears to Daniel and speaks to him. Daniel is extremely frightened and falls on his face on the ground. He is then encouraged three times by being touched by the angel, so that he can in the end stand up straight and listen to the words of the prophecy. The appearance of the angel is magnificent, but the commentator pays care to emphasize that Daniel did not see the face of this one who had the appearance of a human. The Peshitta of Dan 10:6 says "*his appearance was diverse and he had no form and his face had the appearance of lightning and his eyes were like torches of fire…*"[54] The

51 Cf. Christensen, Art. Nations.

52 The meaning of Nebuchadnezzar's dream was revealed to those who prayed and who had respect for God (cf. the notes on 2:14 and 21).

53 Cf. the comments in his *Commentary on the Diatessaron*, McCarthy, Saint Ephrem's Commentary, X § 14 (173) and XXI § 3 (318), where Luke 23:34 is alluded to in a very similar way.

54 Compare this to the Masoretic rendering, "His body also was like beryl, his face had the appearance of lightning, his eyes were like flaming torches…"

commentator picks up the metaphor of lightning and comments that "in his appearance he was without form, he was constantly stripping and putting on forms (ܟܘܡ ܚܠܘ ܫܠܪ ܪ ܠܗܘ)." The wording shows remarkable similarity to Ephrem's hymns *De Fide* 31:3 where he explains that God is constantly putting on "names", i.e. metaphors, and taking them off again to teach us that not one of them truly represents his being.[55]

When Daniel was able to raise himself on hands and knees, the commentator notes, he was still looking down, "for it was not possible to fix the eyes on him. In the symbol of the Son he stood up and took courage." The constantly changing form of the face of the angel – and the brightness of his countenance which made it impossible to look directly at him – is thus interpreted as a symbol of the Son of God.[56] A short while later,[57] when Daniel is touched the third time, the commentator notes: "See thus that he was helped three times by the symbol of the Trinity: The first time when he made him to stand, the second when he opened his mouth, and the third in the power that he gave to him to speak." The three incidents together are thus interpreted as a symbol pointing to the Trinity.[58]

3.3 Texts from the New Testament are used to identify symbolic pointers in Daniel

Daniel 7 was seen by the author of the commentary as a rich source of prophecy about the Christian era. Although the "*small horn*" that grew up between the ten horns of the fourth animal in the vision of Daniel is

55 CSCO 154, Syr. 73, 106. The image of putting on and taking off clothing is perhaps the most frequent of all images used by Ephrem (Brock, Luminous Eye, 39). In another hymn (*De Ecclesia* 9:7, *CSCO* 198, Syr. 84, 23), Ephrem again refers to the fright Daniel had from this appearance of the angel, arguing that Daniel's loosing his voice should caution one to keep silent in the presence of the divine majesty. It can be described as displaying the same deference as that found in the commentary on this chapter.

56 In Ephrem's *Homily on Our Lord,* he compares this incident with Paul's vision of Christ in arguing that Paul's blindness was not a punishment for his persecution of Christians, but because of the splendour of Christ. Cf. *Homily on our Lord*, Section XVIII. Translation of J.P. Amar consulted in K. McVey (ed.), St Ephrem the Syrian, 301–303.

57 Comments on Dan 10:18.

58 "For Ephrem, both Scripture and Creation are replete with God's symbols and mysteries, symbols which may point vertically, as it were, to his Trinitarian Being, or horizontally to his incarnate Son" – Brock, Luminous Eye, 42. This seems to be true of this section of the commentary on Daniel as well.

interpreted as "Antiochus the Persecutor, who sprouted and shot up from between the ten kings" (Dan 7:8),[59] the thrones that were set up and the "*Ancient of Days*" that took a seat are interpreted eschatologically. The commentary notes that the thrones that were arranged were set up as for a judgement, and that this refers to the time of judgement of the Greeks. But, he notes, "the symbol (ܐܪܙܐ) of the Son is depicted who is ready to judge the living and the dead" and that "he calls him the *Ancient of Days* because it refers to the everlastingness that is from the Father." About the "thousands of thousands and ten thousands of ten thousands" who are standing before the Ancient of Days and are serving him (7:10) the commentary notes that "those who serve him are not limited to this number, for the number of us who serve him is greater than that." The words of 7:13, "*I saw something like the Son of men on the clouds of the heaven*", is subsequently explained as referring to Christ on the authority of three texts from the New Testament, namely Matt 28:18, Philippians 2:10, and Luke 1:33. The commentator notes, "Although the symbol (ܐܪܙܐ) of these words points to the members of the people (the Jews) who subjugated the Greeks and all the kings of those around them, its fullness (ܡܘܠܝܐ) was completed in our Lord. To him he gave dominion and all peoples and nations and tongues." This is described as in accordance with the words "*all authority in heaven and on earth has been given to me.*"[60] The phrase "*him they will serve*", he says, is also described with the words "*in the name of Jesus every knee will bow of those who are in heaven and on earth and under the earth. His dominion is an eternal reign which does not pass. And his kingdom will not be succeeded,*"[61] which in turn is explained as the same as that which the angel said to Mary, namely, "*to his kingdom there will be no end*" (Luke 1:33).

Daniel 7:18 is consequently also interpreted in terms of its Christian fulfilment. It is quoted as: "*And after these things the sons of your people, the holy ones of the Most High, will receive the kingdom,*" about which the comment is made: "Which they are called because of the hidden symbol (ܐܪܙܐ ܟܣܝܐ) in their righteousness, the holy ones of the Most High. And they will take possession of it for ever and all eternity."

59 This differs from Hippolytus' exegesis which saw the Antichrist in the little horn. Cf. Collins, Daniel, 113.

60 Matt 28:18.

61 In Phil 2:10. It is interesting to note that Ephrem, in his *Commentary on the Diatessaron* XV § 19, also quotes from both Matt 28:18 and Phil 2:9 in a context discussing the authority of Jesus.

3.4 The text of the Peshitta provides prompts
for a Christian interpretation

Since it presents an eschatological reinterpretation of the prophecy
about the seventy years of exile in Jeremiah (Jer 25:11 and 29:10), it is
to be expected that Daniel 9 would also provide fertile material for
early Christian exegesis and an opportunity to find the beginnings of
Christianity reflected in this chapter. This is indeed the case in the
Syriac commentary. It seems that the text of the Peshitta already
pointed readers in this direction,[62] and this served as an important
impetus for a directly messianic interpretation. The advent of the
Messiah, his rejection by his own people, his death on the cross, and the
desolation of Jerusalem with the defilement of the temple are thus all
found to have been predicted in Daniel 9. Especially Dan 9:24–27 are
used to find predictions of these things. A translation of both the
Masoretic text and the Peshitta text is given below in parallel to help
with the discussion of the exegesis on these verses. The underlined
phrases are the ones quoted in the commentary, and differences
between the Peshitta and the biblical text as it is quoted in the com-
mentary are put in square brackets. The shaded phrases draw attention
to differences between the Masoretic text and the Peshitta:[63]

62 The change of the Hebrew text's "to anoint the holy of holies" in Dan 9:24 to the
 reading of the Peshitta "to the Messiah, the holy of holy ones" may already reflect a
 process of messianic theologizing (Taylor, The Peshitta of Daniel, 248). Taylor does not
 think that this proves a Christian origin for the Peshitta, however. He (9) expresses
 doubt with regard to the meagre evidence (based on Dan 9:24 and 9:26) for
 Wyngarden's (1923) important conclusion that the Syriac version of Daniel originated
 in a Christian milieu (Wyngarden, The Syriac Version). Kallarakkal's investigation
 (The Peshitto Version of Daniel) led to the conclusion, contrary to that of Wyngarden,
 that the translator of the Peshitta was a Jew. Taylor (15–16) has argued convincingly
 that Kallarakkal's arguments do not provide any proof of this. Cf. Henze, The madness
 of King Nebuchadnezzar, 144–146 for a discussion of the three studies on the Peshitta
 of Daniel. Henze (146) thinks that any argument about a Jewish or Christian
 provenance based on exegetical observations exclusively is "circular at best and bound
 to fail".
63 Despite Taylor's (The Peshitta of Daniel, 320–321) cautious conclusion that the
 translator of the Peshitta of Daniel tried to reproduce as faithfully as possible the source
 text into clearly readable literary Syriac, the conclusion seems inescapable that the
 differences in this chapter are the result of a resolute effort.

Translation of the Masoretic text of Daniel 9:24–27:[64]	Translation of the Peshitta of Daniel 9:24–27:[66]
24 "Seventy weeks have been decreed for your people and your holy city, to finish the transgression, to make an end of sin, to make atonement for iniquity, to bring in everlasting righteousness, to seal up vision and prophecy, and to anoint the most holy *place*.[65] 25 "So you are to know and discern *that* from the issuing of a decree to restore and rebuild Jerusalem until Messiah the Prince *there will be* seven weeks and sixty-two weeks; it will be built again, with plaza and moat, even in times of distress. 26 "Then after the sixty-two weeks the Messiah will be cut off and have nothing, and the people of the prince who is to come will destroy the city and the sanctuary. And its end *will come* with a flood; even to the end there will be war; desolations are determined. 27 "And he will make a firm covenant with the many for one week, but in the middle of the week he will put a stop to sacrifice and grain offering; and on the wing of abominations *will come* one who makes desolate, even until a complete destruction, one that is decreed, is poured out on the one who makes desolate."	24 <u>Seventy weeks will rest on</u> <u>your people and on your holy</u> <u>city, to finish the debts and to put</u> <u>an end to the sins</u>, for atonement of iniquity, <u>and to bring in</u> [and it will come] <u>righteousness which</u> <u>is from eternity</u>, and <u>to fulfil</u> the vision and the <u>prophets</u>, <u>and to</u> <u>the Messiah, the holy of the holy</u> <u>ones</u>. 25 <u>And you will know</u> and understand <u>from the exit of the</u> <u>word</u> to restore and rebuild Jerusalem, <u>and to the coming of the</u> <u>Messiah</u>, the king, (will be) <u>seven</u> weeks and sixty-two weeks; (and) <u>he will restore and</u> <u>will rebuild</u> Jerusalem, her <u>streets and her broad places</u> to the completion of time. 26 Then <u>after the sixty-two weeks the</u> <u>Messiah will be killed</u> and there is nothing/no one for her. <u>And</u> <u>the holy city will be destructed</u> [will be laid waste] <u>with the king</u> <u>who is coming</u>. And her end *will* *be* in an inundation; and <u>to the</u> <u>end</u> of <u>the war of the decisions of</u> <u>desolation</u>. 27 <u>And he will</u> <u>strengthen a covenant for many</u> <u>for one and a half week</u>. And (to) he will <u>stop the sacrifice and the</u> <u>offerings</u>; <u>and on the wings of</u> <u>the abomination a desolation</u>, even <u>until the completion of the</u> <u>judgements it will rest on the</u> <u>desolation</u>.

64 The New American Standard Bible (NASB) (NAS [1977] and NAU [1995]), copyright
 © 1986, The Lockman Foundation.

65 The temple is meant, as can be deduced from the inclusio in v. 24 between "your holy
 city" and "the holy of holies". Cf. Dequeker, Art. King Darius, 187.

On account of this chapter in the book of Daniel, the author of the commentary envisages a period of *"seventy weeks"* which will begin at the end of the exile and at the end of which the debts and the sins of "the peoples" will come to an end, and "wickedness will be remitted in the baptism of John". The "righteousness" which will come, which is "from eternity" or "eternal", is explained as the Messiah, Christ, since his coming was announced in the prophets "from the days of eternity" and he is the one who will justify or render people righteous. In Christian theology he is also understood as the one who fulfilled the vision and the prophets, and the commentator remarks that he did this "through his sufferings." The biblical phrase *"to anoint the holy of holies"* was rendered in the Peshitta as "to the Messiah, the Holy of the holy ones". This is explained in the commentary as the Messiah who "sanctifies the holy ones". The Peshitta rendering seems to imply that the Messiah will rebuild the city, and this is taken by the commentary as an indication that "the Messiah is coming in the completion." The commentary subsequently quotes the Peshitta as saying *"and to the coming of the Messiah seventy sevens and seven sevens."*[67] The Peshitta in reality refers to "sixty-two weeks". The seven sevens or weeks are explained as the time when the temple and the city are being built, and the commentary then quotes the sentence about the sixty-two weeks, after which the Messiah will be killed. The Peshitta has in this instance also prompted a Christian interpretation – if it does not already present a Christian interpretation itself. The Hebrew wording *"will be cut off"* is rendered as *"will be killed"* in the Peshitta, making it easy to take this as a reference to the crucifixion of Christ. The commentary indeed explains it as "the Messiah who is coming and being crucified."[68] There is a problem to reconcile the "70 weeks" of the biblical text with a Christian interpretation, since 490 years (70 times 7) from the decree that the Jews might return, brings us to about 49 BC.[69] In this regard the

66 This is my own translation from the text (based on ms 7a1 in this instance) published by the Peshitta Institute, The Old Testament in Syriac, according to the Peshitta Version, Part III, fascicle 4, Dodekapropheton – Daniel-Bel-Draco.

67 Cf. the text of the LXX in this instance: καὶ μετὰ ἑπτὰ καὶ ἑβδομήκοντα καὶ ἑξήκοντα δύο "and after seven and seventy and sixty-two …"

68 In his hymns *De Nativitate* 25:7, Ephrem refers to this context, calling Daniel the one who "predicted that the praiseworthy Messiah would be killed, and that the holy city would be laid waste on account of his murder" (CSCO 186, Syr. 82, 129).

69 If reckoned from the date of Jeremiah's prophecy – about 605 BC – it causes even more problems. Dimant (63–64) has pointed out that one should think of sabbatical cycles rather than simple arithmetic values and take into account that the periods are not sequential. The first sabbatical cycle after the destruction of the temple began in 583/82 BC and ended in 535 / 34 BC, two years after the foundation of the second

"seventy sevens and seven sevens" in the commentary are noteworthy, since this subtracts another 49 years, making it possible to arrive at the beginning of the Common Era and the birth of Christ.[70]

The Hebrew words in 9:26, לוֹ וְאֵין "*and there will be nothing for him*" or "and it will not be for him" or "he will have nothing", is rendered by the Peshitta as a third person *feminine* suffix attached to the preposition, thus "*and she will have none/nothing*". This could then easily be taken to refer to the city or the people, who, as the commentary notes, "will have no other *Messiah*." In his hymns *De Virginitate* 28:8 Ephrem alludes to this text with the words "the king is being killed and there will be no other *king*."[71] Another subtle change from the Hebrew text is the rendering of וְהָעִיר וְהַקֹּדֶשׁ יַשְׁחִית עַם נָגִיד הַבָּא in 9:26, "*and the* people (עַם) *of the prince who is to come will destroy the city and the sanctuary*" in Syriac as "*and the holy city will be destroyed with* (ܥܰܡ) *the king who is coming*."[72] Too many subtle (or more explicit) changes have been introduced into the Peshitta in these verses to ignore the possibility that the text already underwent a Christian revision. The "*flood*" or "*inundation*" of the text is explained as a great flow of people from the city ("those that remain from the death of the famine"), perhaps with the events of 70 AD in view.

The commentator next jumps onto the phrase "*until the completion of the decisions of the desolation it will persist for her on desolation*", which is explained as an eternal destruction for Jerusalem and the temple.[73] The new covenant of Christ is also found to be predicted,

temple was laid. This is probably what the first seven year-weeks refer to. The sixty-two sabbatical cycles span the time from 604 / 3 to 170 / 71 BC, it thus refers to the period from the first year of Nebuchadnezzar to the murder of Onias III. The last, eschatological year-week, would be the time of great tribulation before the end. Cf. Dimant, Art. The Seventy Weeks Chronology.

70 In the addition to the commentary from the notes of Jacob of Edessa, he explains the seventy year weeks as beginning at the end of the seventy years of Jeremiah, which is the second year of Darius, when Daniel received the message. Four hundred and ninety years from that date, he says, brings one to the year in which Herod the Ashkelonite seized power over the Jews and in which the anointing of the Jewish leaders stopped. Cf. the commentary at Dan 9:24.

71 The context in the hymn (CSCO 223, Syr. 94, 103) requires that "Messiah" be changed to "king", so that this forms another striking similarity between the commentary and Ephrem.

72 The Peshitta has ܐܬܚܒܠܬ for "destroyed", while the commentary quotes it like that but then uses ܐܬܚܪܒ to refer to it again. What is truly remarkable is that Ephrem in his hymns *De Nativitate* 25:7 uses the exact same form as that of the commentary (CSCO 186, Syr. 82, 129).

73 In his *Commentary on the Diatessaron*, Ephrem quotes this phrase from Daniel also (XVIII §1) and he makes similar remarks about the eternal nature of the judgement, saying that "there will be no further pact or decree for her return, as [there was] from

since the prophecy of Daniel says that *"he will strengthen a covenant for many."* This is explained as referring to "the king, the Messiah, who is killed, and who is thus strengthening the covenant for many through his blood." After "one and a half week" he will bring the sacrifice and the offering to an end. This is not explained in greater detail, except that the commentator notes that "he who is uprooting him (it?) is doing this". This might refer to the destruction of the temple by the Romans in 70 AD. The phrase *"the wings of the defilement of the desolation"* is easily explained as referring to the eagle on the standard of the Romans,[74] and the New Testament prophecy which interprets this verse from Daniel as a reference to the destruction of the temple by the Romans[75] is invoked as well. Daniel 9 is thus shown to contain detailed predictions of the coming of Christ, his death, and the consequent defilement and destruction of the temple.

3.5 Anti-Jewish sentiments gave an impetus for the way in which the book of Daniel was interpreted

Although there is in general a positive evaluation of the history of the Jews in the time of the exile and subsequently up to the time of the Maccabees, one cannot help but to sense antagonism against the Jews in all the comments where the text is taken to refer to the time after the advent of Christ.[76] The Jewish kingdom of the Maccabees is only a symbol of the Church. Daniel's dreams reveal the truth about the rejection of the Jews and the election of the Church.[77] This attitude requires the author of the commentary to reject a simple explanation of the text

Egypt, or from Babylon, or from the Greeks, where a fixed term [in each case] was written down. For her then the judgement is decreed: there will be no fixed term for her, and no return." The translation is that of McCarthy, Saint Ephrem's Commentary, 270. Cf. also Ephrem's remarks in the *Commentary on the Diatessaron* at XX § 28.

74 The same remark is made in Ephrem's *Commentary on the Diatessaron* at XVIII §12. The sign of terrible destruction is there explained in greater detail as "some say that the sign of its destruction was the pig's head which the Romans gave Pilate to carry into the interior of the temple to place there." Translation by McCarthy, Saint Ephrem's Commentary, 276–277.

75 Matt 24:15.

76 This is another characteristic which the commentary shares with the work of Ephrem the Syrian. Cf. Friedl, Art. Ephräm der Syrer, 54–55, for a discussion of the contributing factors towards this disposition.

77 In commenting on Dan 9:5, he stresses the fact that God is just in all his dealings, since the shame the Jews were experiencing was the result of their failure to pay attention to the warnings of God in the Bible. He then invokes Jer 5:1 and Deut 27:14 to substantiate this.

in certain instances, and to opt instead for a less probable one. In commenting on Dan 12:2, *"and many of those who sleep in the dust will awake"*, the author says, "because after the redemption, that is, the resurrection/revival of Zerubbabel, misfortune again passed over them (the Jews) like the sleep of death. And when it had passed over, they are awakened from it as if from the dust." Some of the prophecies of Daniel refer to the history of the Jews, but some of them refer only to Christ.[78] The words of Dan 12:10, *"and many will be purified and cleansed and be tried"* are given a Christian interpretation, since the author says, "he shows that the disciples are certainly chosen in him and that they are making disciples of many through the baptism that they receive, being truly purified in him. And the Jews who are crucifying him are severely tried and harshly chastened."[79]

4. Conclusion

According to the author of the Syriac commentary on Daniel, this biblical book had special relevance for Syriac Christianity. He considered Daniel to be a prophet who prophesied about the tribulations and triumphs of the Jewish people between the return from exile and the birth of Christ. To him, Daniel and his companions were exemplary believers who set high standards for Christians to follow in terms of their habits of fasting and prayer, in terms of their brave witnessing before powerful heathen rulers, in terms of their humbleness before God and their faith in the power of the Almighty, and in terms of the wisdom and insight which they gained through their God-fearing conduct.

But the book was also relevant in another sense. It predicted in greater detail than perhaps any other prophet – by way of symbols and direct messianic prophecies – the birth of Christ from the Virgin, his rejection and crucifixion by his own people, the propagation of the Gospel throughout the world, and the destruction of Jerusalem by the Romans, since God had justly decided to punish his own people to the end of time. In all these aspects, and in terms of the similar vein in which the book is interpreted in the works of Ephrem the Syrian, resulting in numerous striking similarities, I believe that it is safe to con-

78 Cf. the comments on Dan 12:9.
79 The same idea about the Jews being punished severely with regard to the destruction of Jerusalem is expressed in Ephrem's hymns *Contra Julianum* 4:20 (CSCO 174, Syr. 78, 89). Different words are used in the Syriac, though.

clude that the commentary could have been written by Ephrem or by someone closely associated with his school of interpretation.

Works cited

1. Sources

Assemani, J.S. (Ed.), Severus Catena. Sancti Patris nostri Ephraem Syri opera omnia quae exstant Graece, Syriace, Latine, in sex tomos distribute. Patris Nostri Ephraem Syri in Danielem Prophetam Explanatio, Vol. V, Rome 1740.

Beck, E. (ed.), *Contra Julianum:* Des heiligen Ephraem des Syrers Hymnen de Paradiso et Contra Iulianum, CSCO 174, Syr. 78, Rom u.a. 1957.

—, *De Azymis:* Des heiligen Ephraem des Syrers Paschahymnen, CSCO 248, Syr. 108, Rom u.a. 1964.

—, *De Crucifixione:* Des heiligen Ephraem des Syrers Hymnen de Crucifixione, CSCO 248, Syr. 108, Rom u.a. 1964.

—, *De Fide:* Des heiligen Ephraem des Syrers Hymnen de Fide, CSCO 154, Syr. 73, Rom u.a. 1955.

—, *De Ieiunio:* Des heiligen Ephraem des Syrers Hymnen de Ieiunio, CSCO 246, Syr. 106, Rom u.a. 1964.

—, *De Nativitate:* Des heiligen Ephraem des Syrers Hymnen de Nativitate (Epiphania), CSCO 186, Syr. 82, Rom u.a. 1959.

—, *De Paradiso:* Des heiligen Ephraem des Syrers Hymnen de Paradiso et Contra Iulianum, CSCO 174, Syr. 78, Rom u.a. 1957.

—, *De Resurrectione:* Des heiligen Ephraem des Syrers Paschahymnen, CSCO 154, Syr. 73, Rom u.a. 1955.

—, *De Virginitate:* Des heiligen Ephraem des Syrers Hymnen de Virginitate, CSCO 223, Syr. 94, Rom u.a. 1962.

Bruns, P., Aphrahat. Demonstrationes. Unterweisungen, Erster Teilband, aus dem Syrischen übersetzt und eingeleitet, FC 5/1, Freiburg, Basel, Wien, Barcelona, Rom, New York 1991.

McCarthy, C., Saint Ephrem's Commentary on Tatian's Diatessaron. An English Translation of Chester Beatty Syriac MS 709 with Introduction and Notes, JSSt Supplement 2, Manchester 1993.

McVey, K. (ed.), St Ephrem the Syrian. Selected Prose Works. Commentary on Genesis, Commentary on Exodus, Homily on Our Lord, Letter to Publius, Washington D.C. 1994.

Parisot, D.I., Patrologia Syriaca, Pars Prima, ab initiis usque ad annum 350, Aphraatis Demonstrationes I–XXII. Parisiis 1894.

Peshitta Institute, The Old Testament in Syriac, according to the Peshitta Version. Part III, Fascicle 4, Dodekapropheton – Daniel-Bel-Draco, Leiden 1980.

2. Other works

Bauer, D., Das Buch Daniel, Neuer Stuttgarter Kommentar. Altes Testament 22, Stuttgart 1996.

Bentzen, A., Daniel, Handbuch zum Alten Testament 19, Tübingen 2., verbesserte Aufl. 1952.

Botha, P.J., The interpretation of Daniel 3 in the Syriac Commentary ascribed to Ephrem the Syrian, Acta Patristica et Byzantina 16, 2005, 29–53.

Brock, S.P., Art. Ephrem and the Syriac Tradition, in: The Cambridge History of Early Christian Literature, ed. by F. Young, L. Ayres, and A. Louth, Cambridge 2004, 362–372.

—, Art. Versions, Ancient (Syriac Versions), in: The Anchor Bible Dictionary, ed. by D.N. Freedman, New York [1992] 1997. Electronic Version, copyright by Logos Research Systems.

—, The Luminous Eye. The Spiritual World Vision of Saint Ephrem the Syrian, Cistercian Studies Series 124, Kalamazoo [1985] 1992.

Bruns, P., Art. Aphrahat der Persische Weise, † 345, in: Syrische Kirchenväter, ed. by W. Klein, UB 587, Stuttgart 2004, 31–35.

Christensen, D.L., Art. Nations, §D. The Nations in Prophetic Eschatology and Early Apocalyptic Literature, in: The Anchor Bible Dictionary, ed. by D.N. Freedman, New York [1992] 1997, Electronic Version.

Collins, J.J., Daniel. Hermeneia, Minneapolis 1993.

Dequeker, L., King Darius and the Prophecy of Seventy Weeks – Daniel 9, in: The Book of Daniel in the Light of New Findings, ed. by A.S. van der Woude, BEThL 106, Leuven 1993, 187–210.

Dimant, D., The Seventy Weeks Chronology (Dan 9:24–27) in the Light of New Qumranic Texts, in: The Book of Daniel in the Light of New Findings, ed. by A.S. van der Woude, BEThL 106, Leuven 1993, 57–76.

Friedl, A., Art. Ephräm der Syrer, † 373, in: Syrische Kirchenväter, ed. by W. Klein, UB 587, Stuttgart 2004, 36–56.

Groh, J., Art. Jacob of Edessa, in: The New International Dictionary of the Christian Church, ed. by J.D. Douglas, Exeter 1974, 522.

Henze, M., Nebuchadnezzar's Madness (Daniel 4) in Syriac Literature, in: The Book of Daniel. Composition and Reception, ed. by J.J. Collins and P.W. Flint, VT.S 83,2, Leiden 2001, 550–571.

—, The madness of King Nebuchadnezzar. The Ancient Near Eastern origins and early history of interpretation of Daniel 4, Supplements to the Journal for the Study of Judaism 61, Leiden 1999.

Kallarakkal, A.G., The Peshitto Version of Daniel – A Comparison with the Massoretic Text, the Septuagint and Theodotion. Dissertation zur Erlangung der Doktorwürde der Evangelisch-Theologischen Fakultät der Universität Hamburg, 1973.

Koch, K., Gottes Herrschaft über das Reich des Menschen. Daniel 4 im Licht Neuer Funde, in: The Book of Daniel in the Light of New Findings, ed. by A.S. van der Woude, BEThL 106, Leuven 1993, 77–119.

Morrison, C.E., The Reception of the Book of Daniel in Aphrahat's Fifth Demonstration, 'On Wars', Journal of Syriac Studies 7(1), 2004, §1–33. Accessed at http://syrcom.cua.edu.Hugoye.

Murray, R., Symbols of Church and Kingdom. A study in early Syriac tradition, Cambridge 1975.

Pacwa, M.C., Art. Alexander Balas, in: The Anchor Bible Dictionary, ed. by D.N. Freedman, New York [1992] 1997, Electronic Version.

Taylor, R.A., The Peshitta of Daniel, Monographs of the Peshitta Institute, Leiden 7, Leiden, New York, Köln 1994.

Wright, D.F., Art. Tertullian, in: The New International Dictionary of the Christian Church, ed. by J.D. Douglas, Exeter 1974, 960–961.

Wyngarden, M.J., The Syriac Version of the Book of Daniel. A Thesis presented to the Faculty of the Graduate School in Partial Fulfilment of the Requirements for the Degree of Doctor of Philosophy in Semitics, University of Pennsylvania, Leipzig 1923.

Der Danielkommentar des Hieronymus[*]

Régis Courtray

Der Kommentar *In Danielem*[1] des Hieronymus nimmt eine zentrale Stellung in der Geschichte der abendländischen Danielkommentare ein. Das hohe Ansehen des Mönchs aus Bethlehem und seine bibelwissenschaftliche Gelehrsamkeit werden dauerhaft jedes exegetische Bemühen um dieses Buch beeinflussen.

Hieronymus ist der einzige lateinische Kirchenvater, der alle Prophetenbücher kommentiert hat. *In Danielem* ist in seinem Œuvre zwischen den Kommentaren zu den kleinen Propheten (abgeschlossen 406 n.Chr.)[2] und seinem Jesajakommentar anzusiedeln, den er im Jahre 408 n.Chr.[3] beginnt. Es handelt sich demnach um ein Werk von wissenschaftlicher Reife. Man kann die Abfassung des Danielkommentars in das Jahr 407 n. Chr. einordnen; entgegen den Annahmen von F. Glorie[4], dem Herausgeber der Schrift in der Reihe *Corpus Christianorum*, haben wir in

[*] Ich danke Herrn Bernd Schindler für die Übersetzung meines Textes ins Deutsche.

[1] S. Hieronymi presbyteri opera, Commentariorum in Danielem libri III <IV>, hg. v. F. Glorie, *CChr.SL* LXXV A.

[2] *In Dan., prol.*: *Verum iam tempus est ut ipsius prophetae uerba texamus, non iuxta consuetudinem nostram proponentes omnia et omnia disserentes ut in duodecim prophetis fecimus, sed breuiter et per interualla ea tantum quae obscura sunt explanantes, ne librorum innumerabilium magnitudo lectori fastidium faciat* (775,81–86).

[3] Hier. *In Is.* X, *praef.*: *Audio praeterea scorpium, mutum animal et uenenatum, super sponsionem quondam commentarioli mei in Danihelem prophetam nescio quid mussitare, immo ferire conari, in suo pure moriturum. Cuius neniae et lugubres cantilenae necdum mihi proditae sunt, et idcirco dilata responsio* (Commentaires de Jérôme sur le prophète Isaïe, VIII–XI, hg. v. R. Gryson und V. Somers, 1105–1106); Hier. *In Is.* XI, *praef.*: *Quod si in expositione statuae pedumque eius et digitorum discrepantia ferrum et testam super Romano regno interpretatus sum, quod primum forte, deinde imbecillum scriptura portendit, non mihi imputent, sed prophetae. Neque enim sic adulandum est principibus, ut sanctarum scripturarum ueritas neglegatur, nec generalis disputatio unius personae iniuria est* (Gryson-Somers 1176–1177).

[4] Vgl. Glorie, Praefatio, 751; 757–759.

einem kürzlich erschienenen Artikel aufzuzeigen versucht, dass der
Kommentar in einem Zug im Jahr 407 n.Chr.[5] verfasst wurde.

Die Manuskripte von *In Danielem* haben uns keine klare Vor-
stellung der Gliederung seiner Schrift übermittelt. Unsere Recherchen
veranlassten uns, eine geringfügig andere Verteilung der Visionen, ver-
glichen mit jener des letzten Herausgebers, vorzuschlagen: Ein erstes
Buch enthält die Visionen I–IV (d.h. Dan 1–4 unserer heutigen Bibel),
ein zweites Buch die Visionen V–VIII (d.h. Dan 5–8) und ein drittes
und letztes Buch die Visionen IX und X (d.h. Dan 9 und 10–12). Der
Schluss der Schrift scheint sich am Ende dieser letzten Vision zu
befinden.[6] Ein Anhang, der einige den *Stromateis* des Origenes entnom-
mene Vermerke enthält, stellt schließlich noch kurze Erklärungen über
einige Verse von Dan 13 und 14 (*de Susannae et Belis fabulis*) vor.

Dieser Band lädt uns ein, den Danielkommentar des Hieronymus
unter zwei Aspekten zu betrachten: Die Art bzw. Gattung des Kom-
mentars und sein Verhältnis zur Geschichte. Wir werden also zunächst
die Haupteigenschaften von Hieronymus' Schrift beschreiben. In einem
zweiten Schritt werden wir versuchen aufzuzeigen, wie der Exeget in
seinem Kommentar eine Lektüre der Menschheitsgeschichte vorschlägt
und wie er seine Schrift in Bezug zum soziopolitischen Kontext seiner
Zeit setzt.

5 Vgl. Courtray, Nouvelles recherches.
6 Die letzten Züge der Exegese von Dan 12,13 klingen in der Tat wie der Schluss der
 Schrift, s. *In Dan.* 3,12,13: „Durch diesen Vers wird uns gezeigt, dass die ganze Pro-
 phezeiung nah an der Auferstehung aller Toten ist, da der Prophet wieder auferstehen
 wird. Und es ist vergeblich, dass Porphyr all diejenigen Worte auf Antiochus beziehen
 will, die im Typus des Antiochus, vom Antichristen handeln. Auf seine Verleumdung,
 wie wir bereits gesagt haben, haben Eusebius von Caesarea, Apollinaris von Laodicea
 und zum Teil ein sehr eloquenter Mann, der Märtyrer Methodius sehr vollständige Ant-
 worten gegeben. Wer diese kennen lernen will, wird sie in ihren Büchern finden
 können." (*Quo uerbo ostenditur omnem prophetiam uicinam esse resurrectioni omnium
 mortuorum quando et propheta surrecturus est, et frustra Porphyrium quae in typo
 Antiochi de Antichristo dicta sunt uelle omnia referre ad Antiochum. Cuius calumniae,
 ut diximus, plenius responderunt Eusebius Caesariensis et Apollinaris Laodicenus et ex
 parte disertissimus uir martyr Methodius, quae qui scire uoluerit in ipsorum libris
 poterit inuenire* [944,689-696].) Man stellt in dieser Passage einen abschließenden,
 ziemlich unmissverständlichen Tonfall fest. Hieronymus erinnert durch einige Begriffe
 an die Hauptthemen, die er soeben entwickelt hat: Porphyr wusste den Bibeltext nicht
 zu lesen, Antiochus war nur ein Typus des Antichrist, der biblische Text bezieht sich
 auf den letzteren. Äußerst klare Bezugnahmen auf den Prolog markieren den Schluss
 des Kommentars: der Ausdruck *aduersarii calumniis* (Z. 12) wird interessanterweise
 aus dem Prolog wieder aufgenommen; darüber hinaus erinnert Hieronymus am Ende
 der Schrift an die Quellen, die er schon im Prolog angegeben hatte *(ut diximus);* der
 Kommentar würde also enden, indem er den Leser, der zusätzliche Entwicklungen ein-
 sehen möchte, auf eben diese Quellen verweist; schließlich werden diese Quellen in
 einigen Manuskripten *explizit* erwähnt.

A. Charakteristika von Hieronymus' Danielkommentar

1. *Breuitas*

Man stimmt meist darin überein, *In Danielem* von den anderen exegetischen Schriften des Hieronymus abzuheben, da dieser Kommentar in vielen Aspekten von seinen anderen Prophetenkommentaren abweicht. Hieronymus selbst bestätigt im Prolog, dass diese Schrift sich völlig von den vorhergehenden unterscheidet: „Es ist an der Zeit, von nun an die Worte des Propheten selbst darzulegen, nicht nach unserer Gewohnheit, indem man sie alle vorlegt und alle bespricht, wie wir das noch bei den 12 Propheten gemacht haben, sondern indem man kurz (*breuiter*) und in Intervallen (*per interualla*) nur jene, welche unverständlich sind, erklärt, um so den Leser nicht durch den Überfluss an unzähligen Büchern zu strapazieren."[7] Somit gibt Hieronymus zu, seine Gewohnheiten bezüglich des Kommentierens verändert zu haben. Er rechtfertigt diese Veränderung im Prolog des XI. Buches seines Jesajakommentars:

> „Es ist schwierig, ja sogar unmöglich, allen zu gefallen … In der Erklärung der zwölf Propheten schien ich länger, als einige es für notwendig gefunden hatten, gewesen zu sein, und daher habe ich mich bei den kleinen Kommentaren zu Daniel um Kürze bemüht."[8]

Das angewandte Prinzip ist also das der *breuitas*, die durch eine Erklärung *per interualla* charakterisiert ist. Was genau versteht man darunter? In Intervallen zu erklären bedeutet nicht, alles auszulegen, sondern ausschließlich das Wesentliche; Hieronymus bekräftigt im Prolog unserer Schrift, dass er im Gegensatz zu dieser Methode in seinen Kommentaren zu den 12 Propheten alle Verse einzeln erklärt hat. Das ist hier also nicht der Fall. Der Exeget entscheidet sich dafür, ausschließlich die Passagen zu behandeln, die ihm schwierig erscheinen, und im Gegenzug vieles fallen zu lassen. Von den 527 Versen des Danielbuches, wie es sich in unserer heutigen Bibel befindet, lässt er 237 unkommentiert, was ungefähr 45% der Schrift ausmacht. Aus diesem Grund ist es verständlich, dass der erste Eindruck, den ein solcher Kommentar hinterlässt, eher der von Notizen ist als der eines zusam-

7 *In Dan., prol.* (775,81–86): *Verum iam tempus est ut ipsius prophetae uerba texamus, non iuxta consuetudinem nostram proponentes omnia et omnia disserentes ut in duodecim prophetis fecimus, sed breuiter et per interualla ea tantum quae obscura sunt explanantes, ne librorum innumerabilium magnitudo lectori fastidium faciat.*

8 *In Is.* XI, *praef.: Difficile, immo impossibile est placere omnibus … In explanatione duodecim prophetarum longior quibusdam uisus sum quam oportuit, et ob hanc causam in commentariolis Danihelis breuitati studui* (Gryson-Somers 1175).

menhängenden Textkommentars. Dennoch schwankt die Anzahl der
kommentierten Verse von Kapitel zu Kapitel: so werden z.B. von ins-
gesamt 97 Versen in Dan 3 61 Verse nicht kommentiert, dagegen blei-
ben von Dan 10–12 nur 8 Verse unkommentiert. Den Grund dafür
nennt Hieronymus im Prolog: Die letzten Visionen des Propheten seien
so komplex, dass es sich empfehle, eine tief greifende historische Er-
klärung zu geben.[9]

Man wird noch bemerken, dass die *breuitas* nicht nur bei der Wahl
der Lemmata von Bedeutung ist. Man findet den gleichen Stil auch
beim Lesen der Schrift, deren Prosa größtenteils ziemlich trocken und
durchdacht ist: Hieronymus hält sich im Allgemeinen an das Wesent-
liche, ohne von seinem Vorsatz abzukommen. Es kommt nicht selten
vor, dass ein Vers nur einige Zeilen Kommentar erhält, manchmal nicht
einmal vollständige Sätze. Hieronymus scheint ökonomisch und funk-
tional vorzugehen. Wenn man Hieronymus' Stil in den expliziteren
Stellen betrachtet, wird man auch da zugeben müssen, dass der Exeget
sich bis ins Extremste an seinen Vorsatz hält. Man erkennt nur wenige
stilistische Ausschmückungen und es scheint, dass der Bibeltext für
Hieronymus an erster Stelle steht, während seine eigenen Worte an die
zweite Stelle rücken. Einige „Treuebrüche" in Bezug auf die *breuitas*
können indes bemerkt werden, insbesondere in den polemischen Passa-
gen, wo Hieronymus' Ärger die Oberhand über sein Bemühen um Kürze
gewinnt.[10]

2. Der Text des Danielbuches

Man findet die *breuitas* sogar in der Art und Weise wieder, wie
Hieronymus den zu kommentierenden Text zitiert. *In Danielem* stellt in

9 Ebenso erinnert er in der Rechtfertigung, die er im XI. Buch von *In Isaiam* anbringt,
 daran, dass er einige Teile des prophetischen Buches ausführlicher behandelt hat: die
 vorletzte und die letzte Vision in Anbetracht ihrer großen Unklarheit und die Frage der
 siebzig Jahrwochen. Dort hat er die Meinung verschiedener Autoren zitiert, wobei er
 dem Leser die Wahl lässt, welcher er folgen möchte. Vgl. *In Is.* XI, *praef.*: ... *praeter
 ultimam et penultiam uisiones, in quibus me necesse fuit pro obscuritatis magnitudine
 sermonem tendere, praecipueque in expositione septem et sexaginta duarum et unius
 hebdomadarum, in quibus disserendis quid Africanus temporum scriptor, quid Origenes
 et Caesariensis Eusebius, Clemens quoque Alexandrinae ecclesiae presbyter et
 Apollinaris Laodicenus Hippolytusque et Hebraei et Tertullianus senserint, breuiter
 comprehendi, lectoris arbitrio derelinquens quid de pluribus eligeret* (Gryson-Somers
 1175–1176).
10 Das ist besonders in den Passagen der Fall, wo Hieronymus über die Schrift des
 Porphyr (3,11,21–12,13) und über die allegorisierende Lektüre des Origenes spricht
 (vgl. z.B. *In Dan.* 1,4).

der Tat eine einmalige Übersetzung der kommentierten Lemmata dar, meistens vom Hebräischen ausgehend – selbstverständlich mit Ausnahme der ins Griechische übersetzten Abschnitte, wo er sich an die Fassung des Theodotion hält. Hieronymus bricht also mit seinen exegetischen Gewohnheiten. Sowohl in seinen letzten Kommentaren zu den kleinen Propheten als auch in seinem Jesajakommentar legt er eine doppelte Übersetzung der Verse, aus dem Hebräischen und aus der Septuaginta, vor. Gewiss, unser Autor erinnert daran dass die Kirchen das Danielbuch nicht in der Septuaginta-Übersetzung, sondern in der des Theodotion[11] lesen: Aber dann stellt sich die Frage warum er nicht ebenfalls den Text des Theodotion übersetzt? Auch wenn Hieronymus die anderen griechischen Bibelversionen (Aquila, Symmachus) zitiert, so geschieht dies nicht sehr häufig. Er erwähnt 27-mal Theodotion, 28-mal die Septuaginta, 25-mal Symmachus und 21-mal Aquila. Es scheint in der Tat so, dass Hieronymus für seinen Danielkommentar nicht eine Hexapla-Ausgabe des Origenes vorliegen hatte, sondern eher eine kommentierte Ausgabe des griechischen Textes, die eine gewisse Zahl von Bemerkungen enthielt.[12]

Es gibt einen anderen Aspekt des Danielbuches, der schon sehr lange Schwierigkeiten bereitet, nämlich dass bestimmte Passagen in griechisch und nicht in hebräisch oder aramäisch abgefasst sind (den Sprachen, in denen der Rest der Schrift verfasst ist): Es ist die Frage, welche Echtheit man den Teilen beimessen soll, die heutzutage „deuterokanonisch" genannt werden (Dan 3,24–90; Dan 13–14). Und viel allgemeiner stellen diese Teile die Frage nach der Kanonizität des gesamten Danielbuches. Eines der Argumente, das häufig gegen die Echtheit dieser Passagen vorgebracht wird, ist ein Wortspiel in Dan 13, das man im Griechischen findet, wobei es aber nicht gelingt, es im Hebräischen zu rekonstruieren – was beweisen würde, dass keine ursprüngliche

11 *In Dan., prol.* (774,67–70).

12 In der Tat zitiert Hieronymus nicht den Namen der Übersetzer oder der Revisoren und er spricht von *alii* oder *ceteri*, ohne dass man sie hinter diesen Begriffen deutlich identifizieren kann; somit kann *alius* sich auf die Septuaginta (XI,3a(1); XI,36) oder auf Theodotion (XI,31) beziehen; *alii* kann die Septuaginta und Theodotion (I,7) oder die Gesamtheit der griechischen Versionen (IV,6a: vgl. II,2a) bezeichnen; *ceteri* kann auch die vier griechischen Versionen (II,2a) oder nur drei (Septuaginta, Theodotion und Aquila in II,31–35 und V,11a; Septuaginta, Aquila und Symmachus in V,1; Theodotion, Aquila und Symmachus (*tres reliqui*), in IV,5a) bezeichnen. Die Begriffe *alii* und *ceteri* sind die Übersetzung von *alloi* und von *loipoi*. Man hat wahrscheinlich dort den Hinweis darauf, dass Hieronymus nicht mit der Synopse von Origenes, sondern mit einem Manuskript arbeitet, das mit marginalen Glossen von sehr verkürzten Notierungen ausgestattet war, die der Exeget in seinen Kommentar überträgt. Wenn er nicht mehr über den Text der Revisoren sagt, liegt es vielleicht daran, dass er keinen Zugang mehr dazu hat: er scheint nicht mehr zu kennen, als seine handgeschriebene Quelle sagt.

hebräische Version existierte.[13] Die vorsichtige Haltung des Hierony-
mus besteht darin, diese Teile zu isolieren, indem er sie mit einem
Obeliskus[14] kennzeichnet (vgl. Origenes), ohne sie allerdings komplett
abzulehnen, und indem er ihnen nicht das gleiche Gewicht wie dem
Rest der Schrift beimisst. Hierzu erklärt Hieronymus:

> „Vor vielen Jahren, als wir Daniel übersetzten, haben wir diese Visionen mit
> einem Obeliskus gekennzeichnet, um somit anzuzeigen, dass man sie nicht auf
> hebräisch findet; und ich wundere mich, dass bestimmte Kummergeister sich
> gegen mich entrüsten, als ob ich das Buch verstümmelt hätte, während Ori-
> genes, Eusebius, Apollinaris und die anderen griechischen Kirchenmänner und
> griechischen Doktoren erklären, dass man diese Visionen, wie ich es gesagt
> habe, nicht bei den Hebräern findet, und dass sie dem Porphyr auf diese
> Passagen, die die Autorität der heiligen Schrift nicht anbieten, nicht zu antwor-
> ten haben."[15]

Er kommentiert in einigen Zeilen den langen Gesang der drei Jünglinge
aus Dan 3. Zur Erklärung der Kapitel 13 und 14 sagt er nur einige
Worte, ohne sie aber eingehend zu kommentieren. Er entlehnt seine Aus-
führungen explizit den *Stromateis* des Origenes, als ob er nicht seine ei-
gene Autorität anführen wollte.

Zu diesen schwierigen Punkten schlägt Hieronymus einige Ant-
worten vor. Im Prolog begnügt er sich damit, an die von Eusebius und
Apollinaris vorgebrachte Lösung bezüglich des 14. Kapitels zu erin-
nern: Das Kapitel sei vom Rest des Buchs isoliert und somit nicht von
gleicher Authentizität. Die Septuaginta gibt ihm in der Tat einen
Sondertitel (Prophezeiung des Habakuk, Sohn des Josuas, aus dem
Stamm Levi: Dan 13,65 LXX). Man bemerkt andererseits einen Wider-
spruch, der die Verwandtschaft der drei jungen Hebräer betrifft: zwi-
schen Dan 13,65 („Sohn des Abda" in der LXX-Version) und Dan 1,6,
wo aufgezeigt wird, dass Daniel und die drei Jünglinge zum Stamm
Juda gehörten (gleichermaßen *in Dan* 1,2,25b). Für die Susanna-

13 Vgl. Dan 13,54f. Θ: ὑπὸ σχῖνον. ... ἤδη γὰρ ἄγγελος τοῦ θεοῦ λαβὼν φάσιν παρὰ τοῦ
 θεοῦ σχίσει σε μέσον (Unter einem Spaltbaum [d.i. Mastixbaum]. ... Denn schon hat
 ein Engel Gottes Weisung von Gott erhalten und wird dich mittendurch spalten.) und
 Dan 13, 58f. Θ: ὑπὸ πρῖνον. ... μένει γὰρ ὁ ἄγγελος τοῦ θεοῦ τὴν ῥομφαίαν ἔχων
 πρῖσαι σε μέσον ... (Unter einem Sägebaum [d.i. Eiche]. ... Denn der Engel Gottes
 bleibt (dastehen) mit dem Schwert, dich mittendurch zu sägen ...; jeweils Übersetzung
 Engel).

14 Vgl. *In Dan.*, *prol.* (774,70–78); *Prologus in Danihele propheta*, hg. v. Weber, 1341.

15 *In Dan.*, *prol.* (774,58–66): *Et nos ante annos plurimos cum ueteremus Danielem, has
 uisiones obelo praenotauimus, significantes eas in hebraico non haberi; et miror
 quosdam mempsimoirous indignari mihi, quasi ego decurtauerim librum, cum et
 Origenes et Eusebius et Apollinaris aliique ecclesiastici uiri et doctores Graeciae has,
 ut dixi, uisiones non haberi apud Hebraeos fateantur, nec se debere respondere
 Porphyrio pro his quae nullam scripturae sanctae auctoritatem praebeant.*

geschichte schlägt Hieronymus eine Antwort vor, die er im 10. Buch der *Stromateis* des Origenes gefunden hat. Es geht um die Frage, ob das Hebräische nicht eine mit der des Griechischen identische Etymologie gehabt haben könne[16]; das Resultat erscheint jedoch als ziemlich enttäuschend: Die Fährten zur Nachforschung werden vorgeschlagen, aber letztlich trotzdem nicht gänzlich untersucht.[17] Diese von Hieronymus eingebrachten Antworten sind wichtig, sie sind sogar notwendig, um der Gesamtheit des Danieltextes seine Glaubwürdigkeit wieder zurückzugeben, denn gerade durch diese Passagen wird die gesamte Kanonizität des Danielbuches von den Feinden der Kirche angezweifelt.

3. Die exegetischen Entscheidungen

3.1 Große Bedeutung der literalen Lesart

Wenn man sich nun daran macht, die Methode des Kommentars zu betrachten, wird auch in dieser Hinsicht deutlich, dass *In Danielem* sich von den vorherigen Schriften absetzt. Man stellt in der Tat eine Parteilichkeit für die literale oder historische Exegese fest. Sicherlich findet man hier und da Bemerkungen geistiger und moralischer Art, aber ein Leser, der an die größtenteils von den anderen Kirchenvätern geübte

16 *In Dan.* 3,13,54–55.58–59 (948,806–949,818): *Quia hebraei reprobant historiam Susannae, dicentes eam in Danielis uolumine non haberi, debemus diligenter inquirere: nomina 'schini' et 'prini' – quae Latini 'ilicem' et 'lentiscum' interpretantur – si sint apud Hebraeos, et quam habeant* ἐτυμολογίαν: *ut ab 'schino' 'scissio' et a 'prino' 'sectio' siue 'serratio' dicatur lingua eorum. Quod si non fuerit inuentum, necessitate cogemur et nos eorum acquiescere sententiae, qui Graeci tantum sermonis hanc uolunt esse* περικοπήν *quae graecam tantum habeat* ἐτυμολογίαν *et hebraicam non habeat; quod si quis ostenderit duarum istarum arborum scissionis et sectionis et in hebraeo stare* ἐτυμολογίαν, *tunc poterimus etiam hanc scripturam recipere.*

17 Diese Methode schwimmt im Kielwasser der Untersuchung, die Origenes bei kompetenten Hebräern durchgeführt hatte und über die er im *Brief an Africanus* 10 berichtet. Diese hatten jedoch ihre Unwissenheit eingestanden und Origenes gibt schließlich zu: „Ich bin vorsichtig zu sagen, ob auch bei den Hebräern das Äquivalent der genannten Wortspiele besteht oder nicht." (*ep.* 1,10). Hieronymus hatte dennoch in seiner Daniel-Übersetzung im Jahre 391 n.Chr. ein solches Wortspiel in Latein vorgeschlagen: „… anzunehmen zum Beispiel, dass wir sagten, dass er ihm gesagt habe: „vom *ilex* (Stechpalme) sterbe ich *illico* (sofort)" und: „vom *lentiscus* (Lentiske), dass der Engel dich *in lentem* (auf die Größe einer Linse) reduziert" oder: „ich sterbe ohne Langsamkeit" oder *lentus* – das heißt „flexibel bleibend" –, ich werde zum Tod geführt" oder eine andere Formel, die zum Namen des Baumes passt." (*Cuius rei nos intellegentiam nostris possumus dare,) ut uerbi gratia dicamus ab arbore ilice dixisse eum „ilico pereas" et a lentisco „in lentem te comminuat angelus" uel „non lente pereas" aut „lentus, id est flexibilis, ducaris ad mortem" siue illus quid ad arboris nomen conueniens* (Weber, 1341-1342).

allegorische Lektüre des Danielbuchs gewöhnt ist, wird meist unbefriedigt bleiben. Zum Beispiel: Hieronymus kommentiert sehr knapp die Episode von Daniel in der Löwengrube (das sechste Kapitel wird für gewöhnlich in Bezug auf die Auferstehung Christi gelesen). Er verweigert sogar jegliche allegorische Lektüre für das vierte Kapitel, in dem man König Nebukadnezar für die Dauer von sieben Jahren in ein wildes Tier verwandelt sieht: „Was gibt es natürlicheres?" – schreibt er: „Wer könnte keine Verrückten sehen, die rohen Tieren ähnlich sind und in den Feldern und bewaldeten Orten leben?"[18] Zur Unterstützung seiner Meinung zitiert Hieronymus die mythologischen Erzählungen, die über Verwandlungen von Menschen in Tiere, in Pflanzen und in Felsen berichten.[19]

Der Literalsinn dient zum Verständnis des Textes. Daniel ist ein manchmal unverständlicher Prophet, daher paraphrasiert und erklärt Hieronymus, fasst zusammen, löst die offensichtlichen Inkohärenzen des Textes auf[20] und erinnert an einige „Gewohnheiten der Schrift" (*scriptura consuetudines*), die für ein gutes Verständnis des Propheten notwendig sind.[21] Um zu begründen, warum der Literalsinn die zu bevorzugende Lesart ist, greift Hieronymus auf verschiedene hoch angesehene Wissenschaften, in welchen man die historische Wissenschaft findet, zurück. In der Erklärung der ersten zehn Kapitel des Danielbuches dient die Geschichte insbesondere dazu, die offensichtlichen Chronologieprobleme[22] zu lösen, eine Episode historisch genau darzustellen[23] und auf die Verleumdungen der Gegner der Christen zu antworten[24]. Für Dan 11,1–20 schlägt Hieronymus eine rein historische Erklärung vor, indem er sie zu den Kriegen zwischen Lagiden (Ptolemäern) und Seleukiden in Beziehung setzt. Jeder einzelne Vers dieser Sequenz wird bis ins Detail untersucht und jede Gestalt, die auf ungenaue Art und Weise von dem Engel erwähnt wird, wird mit einer

18 *Quis enim amentes homines non cernat instar brutorum animantium in agris uiuere locisque siluestris ?* (810,794–796).
19 *Quid mirum est si, ad ostendandam potentiam Dei et humiliandam regum superbiam, hoc Dei iudicio sit paratum?* (811,801–803).
20 S. z.B. *In Dan.* 1,2,1b (783,153–156); 1,2,21b (788,246–249); 1,2,48 (796,443–449); 2,8,27c (859,963–966).
21 Die Bemerkungen des Hieronymus können sich auf biblische Ausdrücke (*In Dan.* 1,3,4–6 (799,496–498); 1,4,31d; 2,5,2 (821,38–39); 3,9,20a (863,94–95); 3,12,7a), auf die Anthropomorphismen, auf welche die Bibel zurückgreift (*In Dan.* 3,9,14a; 3,9,18a), auf die Grammatik (*In Dan.* 1,3,14b) und auf die wiederholt in der Schrift auftretenden Themen (*In Dan.* 1,1,7; 3,9,2b–3; 3,10,4b) beziehen.
22 Vgl. *In Dan.* 1,1,21; 1,2,1a; 2,6,1–2a.
23 Vgl. *In Dan.* 2,5,1; 2,5,30–31; 2,6,1–2a; 2,8,1a; 2,8,2a; 2,8,3c–4a; 2,8,14.
24 Vgl. *In Dan.* 1,1,1; 2,5,10a.

historischen Persönlichkeit identifiziert. Schon im Prolog wurde der Leser darüber verständigt, dass das Ende des Danielbuches einen Rückgriff auf eine Vielzahl von historischen Schriften erfordert. Diese Vision ist eine perfekte Illustration dafür. Für die letzte Vision des Daniel (11,21–12,13) ignoriert Hieronymus die von Porphyr unterstützte historische Lesart (diese Vision sei auf Antiochus IV. Epiphanes bezogen) nicht, aber er lehnt sie ab, wie wir später noch sehen werden. Die historischen Quellen des Hieronymus sind schon im Prolog des Kommentars angegeben, wo der Mönch eine lange Liste von Historikern zitiert, auf die er rekurrierte.[25] Auch wenn nicht bezweifelt werden kann, dass Hieronymus Josephus als Hilfsmittel hatte, so hat doch Pierre Courcelle klar aufgezeigt, dass diese Liste nicht über den wahren Sachverhalt hinweg täuschen darf. Hieronymus hat nicht alle diese Historiker gelesen. Wenn er Zugang dazu hatte, dann vor allem durch das Werk des Porphyr, oder genauer gesagt durch die Antworten, welche die Christen Methodius von Olympus, Apollinaris von Laodicea und Eusebius von Caesarea darauf gegeben haben.[26] Hieronymus greift nicht nur auf die Geschichtsschreibung, sondern häufig auch auf die Geographie, Ethnologie und Theologie zurück.

Die Bedeutung der wörtlichen Erklärung des Buches wird verständlich, wenn man die zahlreichen Kapitel in den Blick nimmt, die sich auf die Abfolge der Weltreiche und auf historische Episoden beziehen. Das ist insbesondere in den Kapiteln 10–12 der Fall, bei denen Hieronymus sehr ausführlich die in den Visionen beschriebenen Ereignisse erklärt. So könnte die Art und Weise der Interpretation im Fall des Danielbuches von der biblischen Gattung selbst beeinflusst sein.

3.2 Der Spiritualsinn

Dennoch fehlt die geistige Bedeutung des Textes nicht vollständig in den Worten des Hieronymus, auch wenn ihr weniger Platz eingeräumt wird als bei anderen Kommentatoren. Im Allgemeinen übernimmt der Exeget die Lesart der kirchlichen Tradition; aus diesem Grund genügt es ihm, seine Vorgänger als Legitimation für eine geistige Interpreta-

25 *In Dan.*, prol. (775,86–95): *Ad intellegendas autem extremas partes Danielis, multiplex Graecorum historia necessaria est: Sutorii uidelicet Callinici, Diodori, Hieronymi, Polybii, Posidonii, Claudii Theonis et Andronyci cognomento Alipi, quos et Porphyrius secutum esse se dicit, Iosephi quoque et eorum quos ponit Iosephus, praecipueque nostri Liuii, et Pompei Trogi, atque Iustini, qui omnem extremae uisionis narrant historiam et, post Alexandrum usque ad Caesarem Augustum, Syriae et Aegypti id est Seleuci et Antiochi et Ptolomaeorum bella describunt.*

26 Vgl. Courcelle, Les Lettres grecques, 64.

tion der einen oder anderen Passage zu erwähnen: „Wir sagen, was alle
Autoren der Kirche übermittelt haben"; „Die Unseren sind der Mei-
nung, dass …"[27] u.ä.

Nur zwei Passagen scheinen sich auf das Seelenheil zu beziehen:
Zunächst ist der kleine Stein, welcher die aus verschiedenen Mate-
rialien zusammengesetzte Statue zerstören wird, „ohne dass eine Hand
ihn berührt hätte" (in Dan. 1,2,31–35), in Bezug auf die jungfräuliche
Geburt Christi zu lesen; außerdem ist auch der Engel, der den jungen
Hebräern im Feuerofen beisteht (in Dan. 1,3,92b), eine typologische
Darstellung Christi, der in die Hölle hinabsteigt, um die Gerechten zu
befreien. Das eschatologische Thema ist dagegen viel präsenter im
Text. Hieronymus erinnert im Übrigen schon im Prolog daran, dass
„keiner der Propheten genauso deutlich von Christus gesprochen hat."[28]
Die wichtigsten Passagen für diesen Themenbereich sind folgende: Die
Visionen II und VII (+ Dan 8,14), wo der Bibeltext die Abfolge der
Könige und der Reiche heraufbeschwört, nach welchen die ‚letzten Zei-
ten' kommen werden; die Prophezeiung der 70 Wochen (Dan 9,24–27),
zu der sich Hieronymus selber zurückhaltend äußert und es vorzieht,
die Meinungen diverser Autoren zu zitieren, als selbst Position zu
beziehen; Dan 11,21–12,13, wo es um den Antichrist und die Wieder-
auferstehung der Toten geht. Auf diese Passagen werden wir noch zu-
rückkommen.

Auf eine allgemeinere Art und Weise findet der Text, wie Hierony-
mus meint, Anwendung für das Leben der Christen: das göttliche Wort
beleuchtet das Leben des Gläubigen, es ist die Quelle der Unter-
weisung. Verschiedene Bereiche werden dann angeschnitten: Moral[29],
Askese[30], Paränese[31]; kurz gesagt, der Text dient für größere Überle-
gungen, die für das Leben der Gläubigen Anwendung finden. Das Wort
ist für jeden Tag und nährt das Leben eines Christen; die Bibel stellt
Vorbilder vor, denen es zu folgen gilt, sie versorgt mit Ratschlägen und

27 In Dan. 1,3,92b (807,723–724: ut plerique arbitrantur); 2,7,7c–8 (844,592–593:
 dicamus quod omnes scriptores ecclesiastici tradiderunt); 3,9,24a (865,138–140: Scio
 de hac quaestione ab eruditissimis uiris uarie disputatum et unumquemque pro captu
 ingenii sui dixisse quod senserat); 3,11,21 (914,10–11: nostri … arbitrantur).

28 In Dan., prol. (772,15–19): Nullum prophetarum tam aperte dixisse de Christo: non
 enim solum scribit eum esse uenturum, quod est commune cum ceteris, sed quo tempore
 uenturus docet, et reges per ordinem digerit et annos enumerat ac manifestissima signa
 praenuntiat.

29 Vgl. In Dan. 1,3,87a; 1,4,7b–8; 3,9,4c; 3,12,1–3.

30 Vgl. In Dan. 1,4,10b; 2,6,18; 3,10,2–3.

31 Vgl. In Dan. 1,3,26–28a; 1,3,37–39a; 1,3,49–50.

mit Ermutigungen. Der Danieltext findet sogar gleichermaßen für die Ungläubigen Anwendung und verurteilt deren Machenschaften.[32]

4. Die Polyphonie von Hieronymus' Quellen

Als letztes Merkmal der Arbeit des Hieronymus sind seine Quellen zu nennen. Der Danielkommentar zeugt geradezu von einer Polyphonie der Quellen.

Im Prolog seines Kommentars erwähnt Hieronymus die Antworten, die seine Vorgänger Methodius von Olympus, Apollinaris von Laodicea und Eusebius von Caesarea der Kritik des Philosophen Porphyr bezüglich der Frage nach der Echtheit des prophetischen Buches entgegengesetzt hatten.[33] Der Exeget zitiert eine große Zahl von Historikern, die es sich empfehle zu lesen, um die historischen Visionen vom Ende des Danielbuchs verstehen zu können[34]; dennoch scheint es, dass Hieronymus diese Schriften nicht aus erster Hand erhalten hat, sondern dass er seine Informationen der Schrift Porphyrs „Gegen die Christen" entnimmt, welchem er zu antworten beabsichtigt, bzw. vielmehr den christlichen Antworten auf dieses Werk – es scheint in der Tat so zu sein, dass der Philosoph ausführlich die historischen Teile des Buches erklärt hatte.

Aus diesem Grund wird Porphyr, obwohl Gegner des Christentums, selber zu einer Quelle für Hieronymus. Mindestens 38 Passagen – mitunter sehr lange Passagen – sind von ihm inspiriert. Die Bezugnahmen sind umso wichtiger, je ausgearbeiteter die historische Interpretation ist (vgl. Dan 11–12). Dennoch lehnt Hieronymus oft genug die reduzierende Lektüre des neuplatonischen Philosophen ab. Das erste Wort des Prologs lautet *Contra* und betont die Divergenz der Standpunkte. Hieronymus erinnert unmittelbar daran, dass Porphyr das 12. Buch seiner Schrift „*Gegen die Christen*" geschrieben hatte, um die Echtheit des Danielbuches abzulehnen.[35] Der Neuplatoniker hatte in der Tat die Scharfsichtigkeit zu entdecken, dass Daniel im eigentlichen Sinn kein

32 Vgl. *In Dan.* 1,1,9; 1,3,4–6; 1,3,19a; 1,4,7b–8; 2,5,4; 3,12,8–10.

33 *In Dan., prol.* (771,8–772,11): *Cui solertissime responderunt Eusebius Caesariensis episcopus tribus uoluminibus, octauo decimo et nono decimo et uicesimo, Apollinaris quoque uno grandi libro, hoc est uicesimo sexto, et ante hos ex parte Methodius.* Vgl. *In Dan.* 3,12,13 (944,693–695): *Cuius calumniae, ut diximus, plenius responderunt Eusebius Caesariensis et Apollinaris Laodicenus et ex parte disertissimus uir martyr Methodius.*

34 Vgl. *supra:* Anm. 25.

35 *In Dan., prol.*: *Contra prophetam Danielem duodecimum librum scribit Porphyrius* (771,1–2).

prophetisches Buch war, sondern dass es Ereignisse in der Form von Prophezeiungen berichtet, die bereits stattgefunden hatten.[36] Aber die Argumentation des heidnischen Philosophen war weder für Hieronymus noch für seine Vorgänger akzeptabel, denn in der Konsequenz wären der Prophet und die Schrift um ihre Glaubwürdigkeit gebracht. Für Hieronymus ist Daniel wirklich ein Prophet. Aus diesem Grund wird er in seinem Kommentar die Angriffe verschärfen, sobald er sich im Stande sieht aufzuzeigen, dass Porphyr die exegetische Wissenschaft ignorierte. Man kann daher über die doppelte Wirkung von Anziehung und Abstoßung erstaunt sein, die der Neuplatoniker auf Hieronymus ausübt. Porphyr ist in der Tat gleichzeitig der antichristliche Gegner wie auch der Geschichtsphilosoph, dessen Interpretation mit der historischen Orientierung der Auslegung von Hieronymus übereinstimmt. Man findet beim Exegeten eine Ambiguität in seinem Verhältnis zu Porphyr, zwischen aufgewühltem Hass und verschleierter Wertschätzung. Der Hass ist von Porphyrs These verursacht, die Wertschätzung von seiner Methode.

Es empfiehlt sich, zu diesen Werken das neunte und zehnte Buch der *Stromateis* des Origenes hinzuzunehmen, die Hieronymus ausdrücklich in seinem Kommentar erwähnt.[37] Hieronymus' Einstellung zu Origenes entspricht dem, was man im Jahre 407 n.Chr. von ihm erwarten kann. Er unterscheidet eindeutig zwei Aspekte bei dem Alexandriner: Zum einen sieht er in ihm den Theologen, dessen Thesen (zumindest die, die man ihm zuschreibt,) zu verurteilen sind. Hieronymus lehnt solche Meinungen strikt ab, insbesondere diejenigen, die sich auf die Apokatastasis beziehen: Origenes hatte eine allegorische Lektüre der vierten Vision des Daniel vorgeschlagen (Verwandlung des Königs Nebukadnezar in ein wildes Tier vor seiner Restaurierung auf dem Thron sieben Jahre später). Er sah in Nebukadnezar die Gestalt des Teufels, der sich am Ende der Zeiten bekehren und wieder in seinen

36 Die moderne Exegese zeigt, dass der Autor des Danielbuchs dadurch versuchte, die von der Verfolgung durch Antiochus IV. Epiphanes im Jahr 164 v.Chr. heimgesuchten Juden zu ermutigen.

37 Hieronymus erkennt seine Anleihe an drei Stellen an: in 1,4,5a (811,824–825: *Vnde et Origenes in nono Stromatum uolumine asserit*), in 3,9,24a (880,475–479: *Origenes ... haec in decimo Stromatum uolumine breuiter annotauit*) und in der Einleitung zu *De Susannae et Belis fabulis* (945,698–699: *Ponam breuiter quid Origenes, in decimo Stromatum suorum libro, de Susannae et Belis fabulis dixerit*). Diese letzte Passage besteht aus einer Reihe von extrahierten Bemerkungen aus den *Stromateis*; Hieronymus versteckt sich gewissermaßen hinter der Autorität von Origenes, um gleichzeitig die Teile nicht unkommentiert zu lassen, die man ihm bereits vorgeworfen hatte, nur mit Obelisken in seiner Übersetzung aus dem Jahr 391 n.Chr. markiert zu haben, und um sich gegen mögliche Anklagen zu rüsten, Textteile kommentiert zu haben, die nicht von der Kirche als kanonische aufgenommen wurden.

ersten Stand eingesetzt würde. Eine derartige Interpretation ist für die Kirche nicht akzeptabel und Hieronymus hört während seiner Erläuterung dieser Vision nicht auf zu zeigen, dass Origenes im Irrtum ist, ohne ihn jedoch ausdrücklich zu nennen.[38] Zum anderen sieht Hieronymus in ihm aber auch den Exegeten, den er weiterhin bewundert; mehrmals taucht der Name des Origenes auf[39] und unser Autor folgt seinen Meinungen, im Allgemeinen den Bemerkungen, die den Literalsinn des Danielbuches oder den biblischen Text zum Gegenstand haben.[40] Origenes scheint für Hieronymus ein aufgeklärter Ratgeber zu sein, aber ebenso auch eine Unterstützung angesichts seiner Kritiker. Gelegentlich kann man noch in dieser oder jener Bemerkung des Kommentars eine ziemlich offensichtliche Präsenz des Alexandriners nachweisen, obwohl Hieronymus sich hütet, das mitzuteilen. Er ist zweifelsohne recht zurückhaltend darin, seine Anleihen bei Origenes als solche zu benennen, insbesondere wenn die Interpretationen den Spiritualsinn zum Gegenstand haben.[41]

Der Exeget ignoriert ebenso wenig den Danielkommentar des Hippolyt. Eine gewisse Anzahl von Parallelen zwischen den beiden Kommentaren lässt vermuten, dass Hieronymus dessen Schrift kannte. Es scheint nicht reiner Zufall gewesen zu sein, ebenso auch nicht, dass alle übereinstimmenden Bemerkungen einem beiden Autoren gemeinsamen christlichen Erbe angehören könnten: Hieronymus zitiert Hippolyt einmal[42] und er ordnet ihn zweifellos unter die *nostri* ein, auf denen einige seiner Interpretationen gründen. Außerdem scheint es undenkbar, dass Hieronymus die wichtige Schrift seines Vorgängers nicht gekannt haben soll. Jedoch gibt es viele Divergenzen zwischen den beiden Interpretationen: Hieronymus gibt gelegentlich Erklärungen, die in Widerspruch zu denen Hippolyts stehen.[43] Sein Kommentar ist außerdem viel mehr am Literalsinn orientiert.[44] Wenn Hieronymus vom Werk des Vorgängers Kenntnis hatte, so hatte er es jedoch wahrscheinlich zu dem

38 Vgl. *In Dan.* 1,3,96; 1,4,1a; 7b–8; 20b; 23b; 33b. Man kann außerdem Meinungen bezüglich der menschlichen Seelen (*In Dan.* 1,3,37–39a; 39b) oder abgelehnte typologische Lesarten (*In Dan.* 2,6,26) erwähnen.

39 Man findet seinen Namen zweimal im Prolog (774,62; 70); in 1,4,5a (811,824); 2,5,10a (824,106); 3,9,24a (880,475); in der Einleitung zu *De Susannae et Belis fabulis* (945,698)*;* in 3,13,13–14 (946,739).

40 Vgl. *In Dan., prol.* (774,62–66); *prol.* (774,70–73); 1,4,5a (811,821–828).

41 Vgl. z.B. *In Dan.* 1,1,2b; 1,2,22; 2,7,10b; 2,8,15b; 2,8,16; 3,10,13a; usw.

42 Vgl. *In Dan.* 3,9,24a (877,406–409).

43 S. z.B. *In Dan.* 2,6,11 und Hippolyt *Dan.* III,22 (hg. v. M. Lefèvre, *SC* 14, 1947); *In Dan.* 2,6,17a und Hippolyt *Dan.* III,27; *In Dan.* 3,11,41 und Hippolyt *Dan.* IV,54 (Lefèvre).

44 S. z.B. die sehr unterschiedlichen Exegesen zu Dan 4 und zur Geschichte der Susanna.

Zeitpunkt, da er seinen eigenen Danielkommentar schrieb, nicht direkt
vor Augen. So lassen sich sowohl die geringen Divergenzen im Detail
erklären als auch die Entlehnungen, die er in seinen Kommentar aufge-
nommen hat.

Von den christlichen Schriften benutzt Hieronymus außerdem den
Apokalypsekommentar des Victorinus von Pettau, auch wenn er ihn
nicht ausdrücklich erwähnt.[45]

Schließlich ist noch die wichtige Stellung festzuhalten, die Hierony-
mus den jüdischen Auslegungen zuschrieb. Jay Braverman hat vor ca.
30 Jahren einen wichtigen Beitrag zu dieser Frage geleistet.[46] Hierony-
mus war der hebräischen Sprache mächtig und korrigiert und kom-
mentiert seine Übersetzung des Bibeltextes, indem er sich auf sie stützt.
Er umgibt sich mit sachkundigen Hebräern, um seine Kenntnisse zu
vervollständigen. Er entnimmt seine Exegese zum Teil aus jüdischen
Traditionen und weist in ungefähr 15 Fällen in seinem Danielkommen-
tar auch darauf hin. Dennoch müssen wir vorsichtig bleiben und dürfen
nicht alle Referenzen auf hebräische Lesarten des Textes Hieronymus
selbst zuschreiben. Seine Anleihen bei anderen christlichen Autoren
sind zahlreich, wie schon oft gezeigt werden konnte[47], und selbst wenn
man sie für den Danielkommentar nicht exakt eruieren kann (die Quel-
len sind verloren), so sind sie sicherlich Tatsachen und von Bedeutung.
Dennoch scheint es so zu sein, dass man neben diesen ausdrücklichen
Interpretationen eine bestimmte Anzahl impliziter Bezugnahmen an-
nehmen muss; in unserer Dissertation haben wir versucht, einige Fähr-
ten vorzuschlagen.[48]

Der Danielkommentar bietet ein außergewöhnliches Beispiel für
den Gebrauch von Quellen bei der Erklärung der schwierigen Prophe-
zeiung der 70 Jahrwochen von Jeremia 25,11–14 (Dan 9,24–27), nach
deren Ablauf „Gesicht und Weissagung erfüllt und das Allerheiligste
gesalbt werden" (Dan 9,24). Hieronymus weigert sich, eine persönliche
Erklärung zu diesen heiklen Passagen abzugeben, und zitiert ausführ-
lich die Aussagen von Schriftstellern, die diese Frage zur Sprache ge-
bracht haben. So zitiert, übersetzt, resümiert er, bisweilen sehr ausführ-

45 Bzgl. Victorinus von Pettau beziehen wir uns auf die Arbeiten von Dulaey, Jérôme,
 Victorin et le millénarisme, 83–98; Jérôme 'éditeur', 199–236; Victorin de Poetovio,
 553–558; Victorin de Poetovio, premier exégète latin. Gleichermaßen haben wir heran-
 gezogen: Victorin de Poetovio, Sur l'Apocalypse.
46 Braverman, Jerome's Commentary.
47 Vgl. Bardy, Saint Jérôme, 145–164. Oder Dekkers, Hieronymus tegenover, 125–135;
 Opelt, San Girolamo, 327–338.
48 Vgl. Courtray, Le Commentaire sur Daniel, 147–151.

lich, die Interpretationen von Julius Africanus[49], Eusebius Pamphilii[50], Hippolyt[51], Apollinaris von Laodicea[52], Clemens von Alexandrien[53], Origenes[54], Tertullian[55] und schließlich die der Hebräer[56]. Daher sind die Interpretationen der Prophezeiung sehr unterschiedlich: Sie kann zum Beispiel auf die Inkarnation Christi (Julius Africanus und Eusebius von Caesarea), auf das Kommen des Antichrist (Hippolyt und Apollinaris von Laodicea), auf das Kommen des Heilands (Origenes) oder auf die Zerstörung des Tempels von Jerusalem (Tertullian und die Hebräer) abzielen. Hieronymus überlässt seinem Leser die Entscheidung, welche Erklärung er vorziehen möchte[57].

In Danielem ist also im Hinblick auf die Gattung außergewöhnlicher als jeder andere Kommentar im Gesamtwerk des Hieronymus. Diese Schrift ist durch die *breuitas* gekennzeichnet, es stützt sich auf die einmalige Übersetzung der Lemmata, es bindet sich im Wesentlichen an den historischen Sinn und greift auf eine Polyphonie von Quellen zurück. Man muss anerkennen, dass der Stoff dieses prophetischen Buches besonders schwierig ist, da er eine globale Lektüre der Weltgeschichte über eine Abfolge von Reichen bis zur Vollendung der Zeiten ins Auge fasst. Diese von Hieronymus vorgeschlagene Lektüre der Geschichte möchten wir im Folgenden vorstellen.

49 Vgl. Julius Africanus, *chron.* V, *PG* 10,80–84; Hieronymus hat sicherlich die Meinungen des Julius Africanus bei Eusebius gefunden: vgl. *d.e.* VIII,2 (*PG* 22,609–612; *GCS* 23,374–377). Hieronymus übersetzt (mehr oder weniger wörtlich, entgegen eigener Aussagen) die Meinungen des Africanus.

50 Drei Meinungen werden zitiert: 1) Vgl. Eusebius von Caesarea, *d.e.* VIII,2,55–79: *PG* 10,612–618; *GCS* 23,377–381; 2) *d.e.* VIII,2,80–92: *PG* 10,618–621; *GCS* 23,383–384; 3) *ecl.* 3,46: *PG* 22,1189–1192. Die erste Passage wird ziemlich frei übersetzt.

51 Vgl. Hippolyt, *Dan.* IV,XXXI,1–2 (*SC* 14,326–327); XXXV,3 (*SC* 14,334–335); L,2 (*SC* 14,366–367).

52 Apollinaris von Laodicea, *Contra Porphyrium* XXVI (*verloren*). Hieronymus bestätigt, ihn Wort für Wort zu übersetzen.

53 Vgl. Clemens von Alexandrien, *str.* I,21,126,1ff.; 140,5–7: *GCS* 17,78ff.; *SC* 30,139ff.

54 Vgl. Origenes, *Stromateis* X (*verloren*).

55 Vgl. Tertullian, *Aduersus Iudaeos* VIII,9–13; 15–16: *CChr.SL* II,1359ff. Hieronymus zitiert die Erklärung des Tertullian.

56 Es scheint schwierig, die jüdischen Quellen des Hieronymus zu identifizieren: Vgl. Braverman, Jerome´s Commentary, 103–112.

57 Vgl. *In Dan.* 3,9,24a (865,142–143): *Lectori aribitrio derelinquens cuius expositionem sequi debeat.*

B. Eine Geschichtslektüre

1. Der sozio-kulturelle Kontext von *In Danielem*

Im Jahr 407 n.Chr., als Hieronymus den Danielkommentar verfasst, sieht er das Reich den wiederholten Schlägen der barbarischen Invasionen ausgesetzt.

Als Theodosius stirbt (395 n.Chr.), überfallen die von Alarich geführten Westgoten aus Moesien Mazedonien und Griechenland. Der Kaiser Arcadius, um Konstantinopel bangend, siedelt sie in Illyrien an. Von dort fallen sie in die Poebene ein und bedrohen Mailand (401–402 n.Chr.). Aber Stilicho schlägt sie zweimal in Folge und verpflichtet sie, wieder nach Illyrien zurückzukehren (403 n.Chr.). 405 n.Chr. steigt eine neue Invasion von Ostgoten, Vandalen und Alanen, angeführt von Radagaisus, von Pannonien bis in die unmittelbare Umgebung von Florenz herab. Stilicho gelingt es noch, sie hinter die Alpen zurückzudrängen. Der Kaiser verlässt schließlich Rom, um sich in Ravenna niederzulassen. Im Jahre 406 n.Chr. überquert eine große Anzahl von Barbaren, bestehend aus Vandalen, Burgundern, Sueven und Alanen, den Rhein in Richtung Mainz und verwüstet Gallien. So dramatisch sind die Ereignisse, inmitten derer Hieronymus seinen Danielkommentar schreibt.

In diesem Kontext werden zahlreiche Vorhersagen gemacht. So auch jene der Tradition der 365 Jahre, nach deren Ablauf Rom – in diesem Fall die Kirche – eine Krise durchlaufen wird.[58] Der Chronograph Quintus Julius Hilarianus behauptet im Jahre 397 n.Chr. ebenfalls, dass das Ende der Welt im Jahre 470 n.Chr. eintreten werde.[59] Ebenso kündigen einige Autoren wie Apollinaris oder Hippolyt ein nahes Weltende für das Jahr 490 n.Chr. an, wie Hieronymus in seinem Kommentar zu Dan 9,24 aufzeigt.[60] Hieronymus hingegen lehnt eine solche Lektüre ab.[61]

In Rom ist das Klima am gespanntesten. Im Jahr 384 n.Chr., als Hieronymus die Stadt verlässt, schickt er einen Brief an Asella: es scheint ihm, als entkäme er dem verfallenen Babylon aus der Apoka-

58 Zu den bedrohlichen Vorhersagen s. Doignon, Oracles; Reinach, Une prédiction accomplie; ders., Les loups de Milan; Hubaux, La crise; Duval, Les douze siècles.

59 Hilarian., *Curs. Temp.*, 170.

60 Die Welt muss 6000 Jahre bestehen und Christus ist im Jahre 5500 geboren worden. Zu der Art des Rechnens s. z.B. Hippolyt, *Dan.* IV,23ff. (Lefèvre, 307 ff.).

61 *In Dan.* 3,9,24a (878,423–427): *Periculose de incertis profert sententiam – quae si forte hii qui post nos uicturi sunt statuto tempore completa non uiderint, aliam solutionem quaerere compelluntur et magistrum erroris arguere.*

lypse.[62] In diesem Klima des Niedergangs des Reiches geschehe es, wie Hieronymus öfters in seinen Schriften beteuert, dass „die Welt zusammenbricht"[63]. Dieses Thema wird regelmäßig in dem Maße wieder aufgegriffen, wie Rom die Schläge der Barbaren hinnehmen muss, vor allem nach der Abfassung von *In Danielem*.[64]

Inmitten dieser Ereignisse ist die Versuchung groß, die Prophezeiungen des Danielbuches im Licht dieser Begebenheiten noch einmal zu lesen: angesichts der Invasionen der Barbaren und der Risse im römischen Reich hallen die Worte des Propheten in einer besonderen Art und Weise wider, zu einem Zeitpunkt, da Alarich und Radagaisus Rom bedrohen.[65] Als Konsequenz darauf stellten sich die Gläubigen Fragen über den Sinn der biblischen Texte eschatologischer Prägung. Paulinus von Nola bat Hieronymus im Jahre 398 n.Chr. ihm das Danielbuch zu kommentieren; 407 n.Chr. (Epist. 85,3) fragte ihn Algasia über II Thess 2,3ff. (Epist. 121,11) aus. Im Anschluss an andere Autoren, Juden oder Christen, geht Hieronymus an die Schrift heran, indem er sie auf seine Zeit anwendet. Die verschiedenen Visionen fassen jede auf ihre Weise eine Periodisierung der Menschheitsgeschichte ins Auge. Sie stellen eine gleiche Idee vor; jene, dass die Weltgeschichte einer Abfolge von verschiedenen Reichen entspricht. Nun wurde diese Auffassung von der Abfolge der Reiche schon oft, sowohl von den Griechen als auch von den Römern, ausgewertet und scheint im übrigen älter als das Danielbuch selbst zu sein. Es ist also ganz natürlich, dass Hieronymus dieses Thema aufgreift, wenn er diesen Propheten kommentiert.[66]

62 *Epist.* 45,6.

63 Von dem Jahr 396 n.Chr. an, in einem Brief, der an Heliodorus adressiert war, findet sich das Thema des Zusammensturzes der Welt in seinen Schriften: „Nun sind es schon zwanzig Jahre und mehr, dass zwischen Konstantinopel und den Julischen Alpen das römische Blut jeden Tag fließt. Skythien, Thrakien, Makedonien, Thessalien, Dardanien, Dakien, Epirus, Dalmatien, alle Pannonier, der Gote, der Sarmate, der Quade, der Alane, die Hunnen, die Vandalen, und die Markommanen verwüsten sie, zerreißen sie, plündern sie […]. Das römische Universum bricht zusammen" (*Viginti et eo amplius anni sunt, quod inter Contaniopolim et Alpes Iulias cotidie Romanus sanguis effunditur. Scythiam, Thraciam, Macedoniam, Thessaliam, Dardaniam, Daciam, Epiros, Dalmatiam cunctasque Pannonias Gothus, Sarmata, Quadus, Alanus, Huni, Vandali, Marcomanni uastant, trahunt, rapiunt … Romanus orbis ruit* – *Epist.* 60,16).

64 Vgl. *Epist.* 123,15.16; 127,12; 128,5; *In Hiezechielem, CChrSL* LXXV,3; 333.

65 Vgl. Demougeot, De l'unité, 271, n. 206–207.

66 Wir haben oben den Stil des Kommentars behandelt, der durch die *breuitas* geprägt ist; vielleicht ließe sich diese ebenfalls durch den Kontext der Redaktion des Kommentars erklären. Man kann in der Tat annehmen, dass diese *breuitas* ebenfalls ein Hinweis auf das Dringlichkeitsgefühl ist, das Hieronymus im Jahre 407 n.Chr. in sich spürte. In diesem Jahr stieg die Gefahr für das von Barbaren bedrohte Reich, aber auch die

2. *Translatio imperii*

Die Vorstellung einer Reichsabfolge wird von Hieronymus mehrmals in *In Danielem* erwähnt, was uns erlaubt zu behaupten, dass er sich darauf ausdrücklich bezieht.[67] Hieronymus berührt also bewusst die Vorstellung der *translatio imperii*.

Hieronymus macht sich zum Erben der Reichetheorie und versucht, das von Daniel vorgeschlagene Schema (*vier* Reiche, die einander ablösen) mit jenem, das der lateinischen Tradition bekannt war[68] und aus *fünf* Reichen (Assyrien/Babylon – Medien – Persien – Griechenland – Rom) bestand, in Übereinstimmung zu bringen. Als Lösung bot sich ihm an, Medien und Persien zu nur einem Königreich zusammenzufassen,[69] was die Geschichtsschreibung rechtfertigen kann: von fünf Reichen kann man folglich mühelos zu vieren übergehen und so die von den römischen Historikern etablierte Ordnung beibehalten.

Anhand der Bilder in Dan 2 und Dan 7 – wo die Königreiche als Metalle verschiedener Qualitäten (Dan 2,31–35; 37–43) bzw. als vier wilde Tiere (Dan 7,4–8; 17–21) dargestellt werden – identifiziert Hieronymus die Abfolge der vier Königreiche. Er erkennt im goldenen Kopf der Statue und in der Löwin Babylon wieder; das Königreich der Meder und Perser in der Brust und den Armen aus Silber bzw. in dem Bären; das Reich Alexanders und das seiner Nachfolger in dem Bauch und den Schenkeln aus Bronze und im Leoparden. Es bleibt das letzte Reich, bei dem wir uns länger aufhalten werden, denn es betrifft die zeitgenössische Situation des Exegeten.

Hieronymus zögert nicht einen Augenblick hinsichtlich der Interpretation des Königreiches aus Eisen in Dan 2. Es bezieht sich „selbst-

persönliche Gefahr wuchs, seit er selbst alles Schlechte kennen gelernt hatte, das er selbst von einer so hohen Persönlichkeit wie Stilicho dachte, indem er ihn als „Halb-Barbaren" und „Verräter" abqualifizierte (Hier. *Epist.* 123,17), ungeachtet dessen, dass die römischen Beschützer seines Ex-Freundes Rufin (ein anderer *proditor* in seinen Augen, aber im Glauben, seit den origenistischen Querelen) gegen ihn Partei beziehen konnten. Die *breuitas* erscheint unter diesem Blickwinkel wie eine Waffe, die in einem guten Verhältnis zu dem Pathetischen einer drohenden Lage steht. (Diese Bemerkung geht auf einen Vorschlag von Herrn Pierre Lardet zurück, dem wir dafür danken.)

67 Man findet auch im Prolog diesen Ausdruck: *reges per ordinem digerit* (772,18)*;* in 1,2,21a, spricht Hieronymus von der *successione regnorum* (787,244)*;* zweimal kommt er aufs Neue auf das Wort *ordo* zurück, im Sinne der Ordnung der Geschichte: *nota ordinem; audi ordinem rerum* (*In Dan.* 2,7,4: 839,489); 3,11,2a: 897, 828).

68 S. z.B. Velleius Paterculus, *Geschichte Roms* I,VI,6; Dionysius von Halicarnassus, *Antiquitates Romanae* I,II,2–III,6.

69 Hieronymus gibt das klar zu verstehen, z.B. *In Dan.* 2,7,4: *Hoc sentiendum est, quod, interfecto Baldasar et Medis Persisque in imperio succedentibus, Babylonii homines et humiles fragilisque naturae se esse intellexerint* (839,486–488): Meder und Perser sind einfach zu einem einzigen Reich zusammengefasst.

verständlich auf die Römer".[70] Es wird „alles zermalmen und zerbrechen" (Dan 2,40).

Wieso präzisiert der Text, dass seine Beine teils aus Eisen und teils aus Ton sind, es sozusagen einerseits stark und andererseits schwach ist (Dan 2,42)? Das ist der Fall, weil das Zeitalter des Hieronymus dieses Reich sehr „offensichtlich" *(manifestissime)* zerfallen sieht.

> „Wenn zu Beginn nichts stärker und widerstandsfähiger als das römische Reich war, so ist am Ende nichts schwächer, da wir nun einmal, in den Bürgerkriegen und auch angesichts verschiedener Nationen, andere barbarische Völker benötigen."[71]

Diese Passage scheint auf die Politik von Ravenna anzuspielen: die Schwäche des römischen Reiches hat darin bestanden, die militärische Hilfe der Barbaren zu Hilfe zu rufen.[72] Im Kommentar des Hieronymus findet sich also eine äußerst starke Aktualisierung der Prophezeiung: nämlich, dass diese die gegenwärtige Situation betrifft und erklärt. Dennoch bezieht sich Hieronymus nirgends in der Interpretation dieser Verse auf ein unmittelbar bevorstehendes Weltende.

In Dan 7 wird das vierte Königreich als ein „viertes Tier" dargestellt, das „furchtbar und schrecklich und sehr stark" war (Dan 7,7): „das vierte Königreich, das momentan die Erde besitzt, ist das römische Imperium"[73], bestätigt Hieronymus. Es ist nicht leicht, Vergleichspunkte zwischen diesem Tier und Rom zu finden. Der Text verschweigt seinen Namen, auch wenn die Hebräer, wie Hieronymus erwähnt, glauben, dass es sich um ein Wildschwein handelt[74]; jedoch selbst das kann sich als charakteristisch erweisen: „es könnte sein, dass er den Namen verschwiegen hatte, um das Tier furchterregend zu machen, damit wir alles das, was wir uns am wildesten unter den Tieren

70 Ebd. (794,399–400): *Quod perspicue pertinet ad Romanos.*

71 Ebd. (794,403–795,406): *Sicut enim in principio nihil Romano imperio fortius et durius fuit, ita et in fine rerum nihil imbecillius, quando et in bellis ciuilibus et aduersum diuersas nationes aliarum gentium barbarum indigemus auxilio.*

72 Vgl. Demougeot, Saint Jérôme, 86: „Le docteur de Bethléem s'enrôlait ainsi parmi les barbarophobes qui réclamaient la ‚romanisation' de l'armée, dont on expulserait les Germains, et qui accusaient le régent de l'Occident (= Stilicon) d'être un mercenaire vandale indigne de gouverner, coupable même de trahison, puisqu'il avait osé s'allier au roi des Wisigoths, Alaric, pour faire la guerre aux Romains d'Orient."

73 *In Dan.* 2,7,7 (842,550–551): *Quartum, quod nunc orbem tenet, imperium Romanorum est.*

74 Die Hebräer unterstützen ihre Beweisführung mit Ps 80 (79),14 (*Vastauit eam aper de silua, et singularis ferus depastus est eam,* oder, entsprechend der ‚hebraica ueritas': *omnes bestiae lacerauerunt illam:* 842,559–843,561). Vgl. Braverman, Jerome's Commentary, 90–94.

vorstellen können, als die Römer verstehen."[75] Das römische Reich vereinigt in sich all die anderen Königreiche: Es hat sie vernichtet oder unterworfen; ebenso das Tier: „(es) fraß um sich und zermalmte, und was übrig blieb, zertrat es mit seinen Füßen" (Dan 7,7). Hieronymus spricht über das Ende dieses letzten Königreichs, indem er Porphyr widerlegt, der in den zehn Hörnern dieses Tieres die zehn grausamsten Könige bis Antiochus Epiphanes sah. „Sagen wir also, was alle Autoren der Kirche übermittelt haben: am Ende der Welt, wenn das römische Reich zerstört wird, wird es 10 Könige geben, welche die römische Welt untereinander aufteilen."[76] Über das eine Horn, das die großen Reden hält, schreibt Hieronymus schließlich: „Deshalb wird die Herrschaft der Römer zerstört werden: weil dieses Horn große Reden hält."[77] Man muss jedoch festhalten, dass Hieronymus hier noch sehr zurückhaltend über den Niedergang des vierten Reiches spricht. Er verschanzt sich hinter dem, „was alle Autoren der Kirche übermittelt haben", und spricht vom Weltende, ohne sein unmittelbares Bevorstehen zu präzisieren.[78]

3. Hieronymus und das Römische Reich

Trotz der verhältnismäßigen Zurückhaltung in den Äußerungen Hieronymus' hat die Verbreitung des Danielkommentars seinem Autor Schwierigkeiten politischer Art eingebracht.[79] Anlässlich von Daniels Erläuterung der Statue aus Nebukadnezars Traum (Dan 2,31–35) hatte Hieronymus die aktuelle Schwäche des römischen Reiches betont, ihm sogar vorgeworfen, die Barbaren zur Hilfe gerufen zu haben.[80] Es ist

75 *In Dan.* 2,7,7 (842,556–558): *Nisi forte, ut formidolosam faceret bestiam, uocabulum tacuit, ut quicquid ferocius cogitauerimus in bestiis, hoc Romanos intellegamus.*

76 *In Dan.* 2,7,7c,8 (844,592–596): *Ergo dicamus quod omnes scriptores ecclesiastici tradiderunt: in consummatione mundi, quando regnum destruendum est Romanorum, decem futuros reges qui orbem romanum inter se diuidant.*

77 *In Dan.* 2,7,11a (847,668–669): *Idcirco romanum delebitur regnum: quia cornu illud loquitur grandia.*

78 Man stellt dieselbe Zurückhaltung Hieronymus' in Bezug auf diese Passage im Jahr 393 n.Chr. in *In Michaeam* 2,7,1–4 (*CChr* LXXVI,507) fest: *Ipse „princeps petit", et „iudex uerba pacifica" loquitur; accipit enim munera, „desiderium animae suae": Quod quia manifestum est, et inuidiam caueo principum iudicumque, lectoris intellectui derelinquens …*

79 Wir beziehen uns bei diesem Thema auf den Artikel von Demougeot, Saint Jérôme, 83–92.

80 *In Dan.* 1,2,31–35: *Sicut enim in principio nihil romano imperio fortius et durius fuit, ita et in fine rerum nihil imbecillius, quando et in bellis ciuilibus et aduersum diuersas nationes aliarum gentium barbararum indigemus auxilio* (794,403–795,406).

also offensichtlich, dass er es gewagt hatte, zu diesem Thema Stellung zu beziehen.

Man versteht deshalb die Irritation des Regenten Stilicho angesichts dieser ziemlich deplazierten Auslegungen zu einem Zeitpunkt, da er sich von außen durch den Antigermanismus Konstantinopels, im Inneren durch den Antigermanismus römischer und mailändischer Kreise bedroht sieht.[81] Stilicho hätte leicht Hieronymus gegenüber negativ eingestellt sein können, der gewissermaßen zum geistigen Führer von zahlreichen Patriziern und Kirchenmännern wurde. Der Kommentar über den Koloss mit den tönernen Füßen konnte tatsächlich dazu beitragen, die christliche Opposition gegen den Regenten voranzutreiben.[82]

Im Prolog zum XI. Buch seines Jesajakommentars spricht Hieronymus selbst über die Bedrohungen, die er infolge seines Danielkommentars erfahren hat; er benennt dort die Anschuldigungen, die gegen ihn gerichtet wurden:

„Wenn ich bei der Erklärung der Statue, ihrer Füße und ihrer Zehen die Interpretation des Eisens und des Tons, welche nicht zusammenpassen, auf das römische Reich bezogen habe, welches die Schrift anfangs als stark, in der Folge aber als schwach, verkündet, dann darf man das nicht mir zuschieben, sondern dem Propheten. Denn man darf sich bei den Kaisern nicht in einem solchen Maße einschmeicheln, dass man die Wahrheit der heiligen Schrift für nichts zählt, und eine Darstellung allgemeinen Charakters ist nicht eine Beleidigung einer Person im Besonderen.“[83]

Wie Hieronymus berichtet, wurde er glücklicherweise von seinen Freunden aus diesen Gefahren gerettet.[84]

Im Prolog des X. Buches schreibt er, dass die Feinde – er spricht hier zweifellos von Rufinus von Aquileia – ihm Schwierigkeiten mit der Regierung des Honorius beschert hätten.

81 Demougeot, Saint Jérôme, 86. Man weiß außerdem, dass Stilicho beschlossen hatte, die sibyllinischen Bücher zu vernichten, „qui précisaient et illustraient les symboles eschatologiques de Daniel“ (ebd., 91).

82 Vielleicht, so nimmt die Historikerin an, standen Pammachius, Marcella – denen, erinnern wir uns, Hieronymus seinen Kommentar über Daniel widmet – „et d'autres chrétiens illustres de Rome, amis et correspondants de Jérôme, … en relation avec le parti des dévots, mécontents du libéralisme religieux de Ravenne et de l'alliance avec l'arien Alaric. Or, ceux-ci devenaient de plus en plus influents, non seulement au sénat, avec Mallius Theodorus et son frère Lampadius, mais encore dans l'entourage d'Honorius, avec le pieux Olympius (Demougeot, Saint Jérôme, 86).“

83 Hier. *In Is.* XI, *praef.*: *Quod si in expositione statuae pedumque eius et digitorum discrepantia ferrum et testam super Romano regno interpretatus sum, quod primum forte, deinde imbecillum scriptura portendit, non mihi imputent, sed prophetae. Neque enim sic adulandum est principibus, ut sanctarum scripturarum ueritas neglegatur, nec generalis disputatio unius personae iniuria est* (Gryson-Somers 1176–1177).

84 Ebd., 1177: *Quae cum benigno meorum studio caueretur, Dei iudicio repente sublata est, ut et amicorum in me studia et aemulorum inuidia monstrarentur.*

„Ich vernehme außerdem einen Skorpion, ein stummes und giftiges Tier, ich weiß nicht was murmeln über die Verheißung meines kleinen Danielkommentars von früher und dass er sich sogar bemüht zuzuschlagen."[85]

Hieronymus verweist hier darauf, dass er im Danielkommentar die Zerbrechlichkeit und den unausweichlichen Fall Roms, das er mit dem Koloss mit den tönernen Füßen identifiziert hatte, vorhergesagt habe. Gewiss, diese Ankündigung musste feindselige und gehässige Reaktionen hervorrufen. Aber wie auch immer die zweifellos realen Schwierigkeiten geartet waren, mit denen Hieronymus als Folge seines Danielkommentars konfrontiert wurde, er wurde schließlich durch den Tod Stilichos im Jahre 408 n.Chr. von den Sorgen um seine persönliche Sicherheit befreit.[86]

4. Die eschatologischen Zeiten

In dem Schema der Reichsabfolge, wie Hieronymus es vorträgt, wäre das römische Reich demnach das letzte. Am Ende der Welt muss es zerstört werden (vgl. *In Dan.* 7,7c–8); da beginnt also die eschatologische Zeit, ein anderes Thema, das im Danielbuch ausführlich behandelt wird.

Der Exeget bringt die Frage des Antichristen in seiner Erklärung von Dan 7 und insbesondere auch im Kommentar zur letzten Vision des Daniel (Dan 11,21–12,13) zur Sprache. Bis Dan 11,20 zielt die Vision seiner Meinung nach aufs Historische ab. Der Prophet beschreibt die Ereignisse, die die Kriege zwischen den Lagiden (aus Ägypten) und den Seleukiden (aus Asien), den Tod Alexanders (323 v.Chr.) und den Antiochus' IV. Epiphanes (164 v.Chr.) betreffen. Wie gesagt ist Hieronymus' Hauptquelle für diese ganze Passage zweifelsohne Porphyrs Schrift „*Gegen die Christen*", oder um genauer zu sein, die Antworten von Eusebius, Methodius und Apollinaris darauf. Ab Dan 11,21 hingegen, behauptet Hieronymus, spreche der Prophet nicht mehr von historischen, sondern von den letzten Zeiten und von dem Kommen des eschatologischen Gegners: des Antichristen.[87] Wie er schon eingangs

85 *In Is.* X, *praef.*: *Audio praeterea scorpium, mutum animal et uenenatum, super sponsionem quondam commentarioli mei in Danihelem prophetam nescio quid mussitare, immo ferire conari* (Gryson-Somers 1105–1106).

86 Man sieht dennoch, dass Hieronymus eine große Verbitterung gegenüber Stilicho behielt, wie es der an Ageruchia adressierte Brief 123,17 im Jahr 409 n.Chr. bestätigt: Hieronymus betrachtet ihn als Verantwortlichen für das Unglück des Imperiums und bezeichnet ihn als *proditor* und *semibarbarus*.

87 Wir beziehen uns auf Badilita, Métamorphoses de l'Antichrist; die Seiten 389–410 sind dem Antichrist bei Hieronymus gewidmet (*De Antichristo*: 394–406; *Epist.* 121,11:

im Prolog erwähnte, unterscheidet sich die christliche Lesart des Danielbuches vollkommen von jener des Porphyr. Für diesen beziehen sich die in den letzten Visionen beschriebenen Ereignisse auf Antiochus Epiphanes, wohingegen die Christen sie auf den Antichrist beziehen.[88] In *In Dan.* 3,11,21 kommt er auf diesen Interpretationsunterschied zurück:

„Bis hierher wird die historische Ordnung durchgeführt und es gibt keinen Streit zwischen Porphyr und den unseren. Aber alles, was bis zum Ende des Bandes folgt, versteht dieser unter der Person des Antiochus – mit dem Beinamen Epiphanes … aber die unseren sind der Meinung, dass all diese Ereignisse hinsichtlich des Antichristen vorausgesagt werden, der am Ende der Zeiten kommen wird."[89]

Interessanterweise lehnt Hieronymus die Lektüre des neuplatonischen Philosophen nicht gänzlich ab. Seine Argumente seien überzeugend: Bestimmte Passagen könnten in der Tat auf Antiochus Epiphanes Anwendung finden. Aber diese Lesart ist überaus reduzierend, sie berichtet nicht über die wahre Tragweite des Textes: Über Antiochus ist von dem Antichrist die Rede. Hieronymus erinnert in seinem Kommentar mehrmals daran: „Diese Passage beziehen die meisten der unseren auf den Antichrist; sie sagen, dass derjenige, der im Typos (*in typo*) des Antiochus gekommen ist, sich in Wahrheit (*in ueritate*) unter dem Antichrist vollenden muss."[90]

Auf folgende Weise rechtfertigt Hieronymus seine Erklärung von Dan 11,21–12,13: „Folgen wir also der Anordnung der Darstellung und

406–409). S. ebenfalls die allgemeinere Zusammenfassung von O'Connell, in: The Eschatology of Saint Jerome, 25–31; den vor allem deskriptiven Artikel von Larriba, Comentario, 7–50 (33–46 betreffen den Antichrist).

88 *In Dan.*, prol. (772,19–24): *Quae quia uidit Porphyrius uniuersa completa et transacta, negare non poterat, superatus historiae ueritate, in hanc prorupit calumniam, ut ea, quae in consummatione mundi de Antichristo futura dicuntur, propter gestorum in quibusdam similitudinem, sub Antiocho Epiphane impleta contendat.*

89 *In Dan.* 3,11,21 (914,3–12): *Hucusque historiae ordo sequitur et inter Porphyrium ac nostros nulla contentio est. Cetera quae sequuntur usque ad finem uoluminis, ille interpretatur super persona Antiochi – qui cognominatus est Epiphanes … nostri autem haec omnia de Antichristo prophetari arbitrantur qui ultimo tempore futurus est.*

90 *In Dan.* 2,8,14 (856,890–893): *Hunc locum plerique nostrorum ad Antichristum referunt, et quod sub Antiocho in typo factum est, sub illo in ueritate dicunt esse complendum.* S. noch *In Dan.* 3,11,21 (915,20–24; 37–39): *Cumque multa, quae postea lecturi et exposituri sumus, super Antiochi persona conueniant, typum eum uolunt fuisse Antichristi, et quae in illo ex parte praecesserint, in Antichristo ex toto esse complenda, et hunc esse morem scripturae sanctae: ut futurorum ueritatem praemittat in typis … Antichristus pessimum regem Antiochum, qui sanctos persecutus est templumque uiolauit, recte typum sui habuisse credendus est.* Ebenso: 3,11,21.

halten kurz beiderlei Erklärung fest, was unseren Gegnern gut und das, was den unseren gut erscheint."[91]

Fassen wir nun in groben Zügen das von Hieronymus beschriebene Szenario in Bezug auf das Kommen des Antichrist zusammen (Dan 7,8 und 11,21–12,13). Ist seine Herrschaft sichergestellt, wird der Antichrist die Heiligen verfolgen und die Menschen überlisten, um sie in seine Macht zu bringen. Er wird sich in den Tempel Gottes setzen und sich zum Gott machen. Nach zahlreichen militärischen Siegen wird er sich nach Jerusalem begeben; dort wird er durch den Hauch des Herrn zerstört werden, nach dreieinhalb Jahren des Sieges.

Das Raster der eschatologischen Ereignisse, das Hieronymus vorschlägt, ist nicht sehr originell. Es entspricht in groben Linien dem seiner Vorgänger oder seiner Zeitgenossen.[92] Allerdings wird man einen besonderen Punkt feststellen, der Hieronymus eigentümlich zu sein scheint, nämlich was den Tod des Antichrist betrifft (*In Dan.* 3,11,44–45): seines Erachtens muss der Antichrist an der Stelle sterben, von der aus der Herr in den Himmel aufgefahren ist, mit anderen Worten auf dem Ölberg. Obwohl Hieronymus sich auf die *nostri* bezieht, ist er in den Texten, die uns überliefert sind, der einzige Zeuge dieser „Himmelfahrt" des Antichristen parallel zur Himmelfahrt Christi.[93]

Das Danielbuch spricht ebenfalls von der zweiten Thronbesteigung Christi, 45 Tage nach dem Tod des Antichristen, um sein Königreich zu errichten und über die Menschheit zu urteilen. Diese Wiederkunft in Herrlichkeit wird ein Reich einführen, das, im Unterschied zu seinen Vorgängern, ewig sein wird (2,7,14b; 3,12,7a). Dan 7 beschreibt das himmlische Gericht – die Throne, den ewigen Richter in der Gestalt dessen, „der uralt war", den Menschensohn, der Macht, Ehre und Herrschaft erhalten wird (vgl. Phil 2,6–8). Und dann werden die Bücher geöffnet, wo die Taten und Gedanken der Menschen eingetragen sind, und das Gericht wird gehalten (2,7,10c). Derartig ist also die allerletzte Offenbarung dieser ersten Apokalypse.

91 Ebd. (915,39–41): *Sequamur igitur expositionis ordinem et iuxta utramque explanationem, quid aduersariis, quid nostris uideatur, breuiter annotemus.*

92 Hieronymus stützt sich hauptsächlich auf die Schriften von Methodius, Apollinaris und Eusebius, von Hippolyt, von Eusebius von Caesarea und von Victorinus von Pettau. Seine Darstellung beruht ebenfalls auf den Aussagen der Heiligen Schrift (II Thess 2, Apk 11–13, Dan 7 und Dan 11,21–12,13).

93 *In Dan.* 3,11,44–45 (933,436–443): *Et cum fixerit tabernaculum suum in montanae prouinciae radicibus inter duo maria – mare uidelicet quod nunc appellatur Mortuum ab oriente, et mare Magnum in cuius littore Caesarea, Ioppe, Ascalon et Gaza sitae sunt – , tunc ueniet usque ad summitatem montis eius, hoc est montanae prouinciae – id est uerticem montis Oliueti, qui inclytus uocatur quia ex eo Dominus atque Saluator ascendit ad Patrem.*

Wir haben an die Hauptcharakteristika von Hieronymus' Kommentar *In Danielem* erinnert und dargelegt, wie Hieronymus die Gattung des biblischen Kommentars an das spezifische Material des Buches anpasst. Wir haben außerdem die historische Lesart, wie Hieronymus sie vorschlägt, dargestellt und gezeigt, wie der Mönch aus Bethlehem diskret, aber verbindlich die sozio-politische Wirklichkeit seines Zeitalters im Kommentar zur Sprache bringt. Wir möchten jetzt zum Schluss kurz das mittelalterliche Nachleben des Danielkommentars vorstellen.

Für die Schrift hatte Hieronymus seine exegetische Methode geändert. Diese Neuerung hat jedoch keinen Gefallen gefunden. In seinem nächsten Kommentar, *In Isaiam*, stellt er fest, dass einige sich beschwert hätten, dass der Danielkommentar zu kurz sei. Man hat Hieronymus auch vorgeworfen, die 70 Wochen durch eine lange Folge von Zitaten der Annahmen seiner Vorgänger erklärt zu haben, ohne seine eigene Meinung darzulegen.[94] Hieronymus wird in der Folgezeit zu dieser neuen Methode, die als schlecht wahrgenommen wurde, nicht zurückkehren. Doch man trifft auch auf eine ganz andere Meinung, die Augustin formulierte. In seiner *Civitas Dei* gibt er seinen Lesern bei der Besprechung des Antichrist und der Abfolge der verschiedenen Reiche, die seinem Kommen vorausgehen werden, folgenden Rat: „Manche haben diese vier Reiche auf die Reiche der Assyrer, Perser, Mazedonier und Römer bezogen. Wer sich davon zu überzeugen wünscht, wie zutreffend das ist, mag das mit viel Gelehrsamkeit und Fleiß geschriebene Buch des Presbyters Hieronymus über Daniel lesen."[95]

Der Danielkommentar hat also widersprüchliche Reaktionen hervorgerufen. Deshalb ist zu Recht zu danach fragen, welche Rezeption er in den späteren Jahrhunderten erlangte. Denn es ist festzustellen, dass *In Danielem* trotz seines einmaligen Charakters innerhalb des Œuvre des Hieronymus beständig rezipiert wurde und so der Kritik seiner Zeit entkam; man hat sich wohl mehr auf die Meinung Augustins und auf das allgemeine Ansehen von Hieronymus' exegetischem Œuvre verlassen. Die Schrift war auf jeden Fall im Mittelalter sehr erfolgreich.

In einem im Jahr 2005 erschienenen Artikel haben wir die Rezeption von Hieronymus' Danielkommentar im mittelalterlichen Abendland bis ins 12. Jahrhundert untersucht.[96] Diese Recherche hat ergeben,

94 Vgl. Hier. *In Is.* XI, *praef.* (Gryson-Somers 1175–1176).
95 Aug. *ciu.* XX,23,945 (Übersetzung Thimme): *Quattuor illa regna exposuerunt quidam Assyriorum, Persarum, Macedonum et Romanorum. Quam uero conuenienter id fecerint, qui nosse desiderant, legant presbyteri Hieronymi librum in Danielem satis erudite diligenterque conscriptum.*
96 Courtray, La réception du *Commentaire*.

dass Hieronymus in diesem gesamten Zeitraum von großer Bedeutung ist, ganz gleich, ob ihm sein Rang offen zugeschrieben wurde oder nicht, ob man ihn direkt oder indirekt verwendete, ob man ihn abschrieb oder umformulierte, ob man ihm blind folgte oder sich von ihm entfernte.

Ob Hieronymus vorbehaltlos gelesen oder aber diskutiert wurde, er ist immer präsent, zumindest hat man ihn im Hinterkopf. Es ist jedoch erstaunlich, dass keiner der Autoren auf Hieronymus' Leistung in Bezug auf das Danielbuch zurückgekommen ist. Alle stimmen z.b. einmütig mit Hieronymus überein, dass Porphyr, gegen den der Mönch seinen Kommentar geschrieben hatte, zu verurteilen sei. Heute jedoch stimmen all unsere modernen Kritiker darin überein zu sagen, dass Porphyr Recht gehabt habe und Hieronymus Unrecht; man hat es übrigens nicht unterlassen, ihm das zum Vorwurf zu machen.[97] Der Erfolg des Hieronymus ist also umso überraschender und beachtenswerter, als er eine unhaltbare Position vertrat!

Was schließlich die Exegese unseres Autors einzigartig macht, ist, dass sie eine Art Gelenkstelle in der westlichen Auslegung darstellt: es gibt ein „Avant-" und ein „Après-Hieronymus". Sein Danielkommentar will das Werk seiner Vorgänger zusammenzufassen und kündigt zugleich das Œuvre der mittelalterlichen Autoren an, die in ihm ihre Hauptquelle finden werden.

97 Siehe zum Beispiel die Bemerkung von Steinmann, *Saint Jérôme*, 318: „Il avait un ennemi à pourfendre, le païen Porphyre. Et le malheur voulut que Porphyre étant tombé juste, il ne restât plus à Jérôme qu'à se débattre contre l'évidence." Man wird sich erinnern, dass Steinmann ebenfalls der Autor einer Arbeit über das Danielbuch war (Paris 1950). Fünf Jahre nach 1958 jedoch besteht die Meinung über Hieronymus noch immer, wie es die Untersuchung von Dom J. Monléon, *Le Prophète Daniel*, bestätigt; s. z.B. ebd. 211 (im Zusammenhang von Dan 11,21ff.): „Toute cette prophétie s'est réalisée historiquement et pour ainsi parler, en premier plan, sous Antiochus Epiphane ; on peut aisément s'en rendre compte par les livres des *Macchabées*, et le récit de Flavius Josèphe … Mais elle annonce en même temps, en second plan, ce qui arrivera sous le règne de l'Antéchrist."

Literatur

1. Quellen

Adriaen, M. (Hg.), In Michaeam, in: S. Hieronymi presbyteri opera, Commentarii in Prophetas Minores, CChr.SL LXXVI, Turnhout 1969, 421–524.

Engel, H., Die Susanna-Erzählung. Einleitung, Übersetzung und Kommentar zum Septuaginta-Text und zur Theodotion-Bearbeitung, OBO 61, Freiburg (Schweiz), Göttingen 1985.

Glorie, F. (Hg.), S. Hieronymi presbyteri opera, Commentariorum in Danielem libri III <IV>, CChr.SL LXXV A, Turnhout 1964.

—, S. Hieronymi presbyteri opera, Commentariorum in Hiezechielem libri XIV, CChr.SL LXXV, Turnhout 1964.

Gryson, R., Somers, V. (Hg.), Commentaires de Jérôme sur le prophète Isaïe, VIII–XI, Freiburg i.Br. 1996.

Munnich, O., Ziegler, J., Fraenkel, D. (Hg.), Susanna, Daniel, Bel et Draco, Septuaginta: Vetus Testamentum Graecum Auctoritate Academiae Scientiarum Gottingensis editum XVI,2, Göttingen 1999.

Weber, R. (Hg.), Hieronymus. Prologus in Danihele propheta, in: ders. (Hg.), Biblia sacra iuxta Vulgatam versionem II, Stuttgart 1969, 1341–1342.

2. Sekundärliteratur

Badilita, C., Métamorphoses de l'Antichrist chez les Pères de l'Eglise, ThH 116, Paris 2005.

Bardy, G., Saint Jérôme et ses maîtres hébreux, RBen 46, 1934, 145–164.

Braverman, J., Jerome's "Commentary on Daniel". A Study of comparative Jewish and Christian Interpretations of the Hebrew Bible, Washington 1978.

Courcelle, P., Les Lettres grecques en Occident, de Macrobe à Cassiodore, Paris 1943.

Courtray, R., Le Commentaire sur Daniel de Jérôme. Traduction, notes et commentaires. Edition critique du De Antichristo, Lyon 2004.

—, Nouvelles recherches sur la transmission du De Antichristo de Jérôme, SE 43, 2004, 33–53.

—, La réception du Commentaire sur Daniel de Jérôme dans l'Occident médiéval chrétien (VII^e–XII^e siècle), SE 44, 2005, 117–187.

Dekkers, E., Hieronymus tegenover zijn lezers, in: Handelingen van het XXVI° Vlaams Filologencongres, Gent 1967, 125–135.

Demougeot, E., De l'unité à la division de l'Empire romain. 395–410. Essai sur le gouvernement impérial, Paris 1951.

—, Saint Jérôme, les oracles sibyllins et Stilicon, REA 54, 1952, 83–92.

Doignon, J., Oracles, prophéties, « on-dit » sur la chute de Rome (395–410). Les réactions de Jérôme et d'Augustin, REA 36, 1990, 120–146.

Dulaey, M., Jérôme, Victorin et le millénarisme, in: Y.-M. Duval (Hg.), Jérôme entre l'Occident et l'Orient. XVIe centenaire du départ de saint Jérôme de Rome et de son installation à Bethléem, EAug 122, 1988, 83–98.

—, Jérôme 'éditeur' du Commentaire sur l'apocalypse de Victorin de Poetovio, REAug 37, 1991, 199–236.

—, Victorin de Poetovio, DSp 16, 1992, 553–558.

—, Victorin de Poetovio, premier exégète latin, Bd. 1–2, EAug 139–140, 1993.

Duval, Y.-M., Les douze siècles de Rome et la date de la fin de l'Empire romain. Histoire et arithmologie, in: R. Chevallier (Hg.), Colloque Histoire et Historiographie, Clio, Collection Caesarodunum 15 bis, Paris 1980, 239–254.

Glorie, F., Praefatio, in: F. Glorie (Hg.), S. Hieronymi presbyteri opera, Commentariorum in Danielem libri III <IV>, CChr.SL LXXV A, Turnhout 1964, 751–766.

Hubaux, J., La crise de la 365e année, AC 17, 1948, 343–349.

Larriba, T., Comentario de San Jeronimo al Libro de Daniel. Las profecias sobre Cristo y el Anticristo, ScrTh 7, 1975, 7–50.

Lataix, J., «Le Commentaire de saint Jérôme sur Daniel», RHL II (1897), p. 164-173 ; 268-277.

Monléon, D.J., Le Prophète Daniel, Saint-Remi 2004.

O'Connell, J.P., The Eschatology of Saint Jerome, Pontificia Facultas Theologica Sanctae Mariae ad Lacum, Dissertationes ad Lauream, Illinois 1948.

Opelt, I., San Girolamo e i suoi maestri ebrei, Aug 28, 1988, 327–338.

Reinach, S., Les loups de Milan, RA 23, 1914, 237–249.

—, Une prédiction accomplie, RHR 54, 1906, 1–9.

Steinmann, J., Saint Jérôme, Paris 1958.

The Commentary on Daniel by Theodoret of Cyrus

Robert C. Hill †

We might begin by observing the way Theodoret himself begins. He is focussing on the reception of the biblical book in Christian and Jewish communities of his time and on the nature of the material as distinct from other parts of the Bible. Writing about 433, shortly after representing the oriental churches at the council of Ephesus with John of Antioch,[1] Theodoret begins,

> "If it were easy for everyone to explicate the utterances of the divine prophets, to get beyond the surface of the letter and penetrate to the depths, and to light upon the pearl of the contents hidden there (2 Cor 3:6; Matt 13:45–46), perhaps it would rightfully be thought an idle endeavour to produce a commentary on them in writing if everyone easily arrived at the prophetic message simply by reading. (1257)[2] But though we all share in the one nature, we do not all enjoy equal knowledge ... [and here Theodoret cites Paul in 1 Cor 12 on the variety of gifts]. Hence I think it in no way improper for me to put into writing their teaching for those ignorant of their divine written works, raised on them as I have been from my youth and the beneficiary of some little knowledge from many pious writers [Theodoret thus acknowledging the influence of earlier writers – not teachers of his, significantly – and proceeds to claim an obligation stated in Holy Scripture to pass this teaching on]. Now, it is not only the divine Law that prompts us: many illustrious acquaintances also have made earnest supplication to us and obliged us to summon up courage for this contest.
>
> So come now, let us to the best of our ability make clear to those in ignorance the inspired composition of the most divine Daniel. Perhaps this labour of ours, however, will not prove without benefit even to those already enjoying knowledge: they will either discover more than they thought, or by discovering their ideas in ours they will confirm by the commonality what they came upon through their own efforts, the consensus of a greater number normally strengthening our convictions. Now, for the moment let us endeavour to com-

1 For a summary of Theodoret's life and works, see Guinot, Art. Theodoret von Kyros.
2 The numbers in Theodoret's text refer to the columns of PG 81, where the Daniel Commentary occupies cols 1256–1546. There is no modern critical edition. The translation is that of R.C. Hill, Theodoret of Cyrus: Commentary on Daniel, where the Greek text is also found.

> ment on this prophet without scorning the others – perish the thought: we know they are all instruments of the divine Spirit. Firstly, however, (1260) it is because our friends required of us commentary on this author, and we consider it a duty to give the petitioners the favour they request. But, furthermore, it is the Jews' folly and shamelessness that causes us to pass over the others for the moment and expound this author's prophecies and make them clear, embarking as they did on such brazen behaviour as to cordon off this author from the band of the prophets and strip him of the prophetic title itself."

Let us identify Theodoret's points of entry to the text, and elaborate on them from what follows.

Firstly, at the beginning of his exegetical career a decade after his appointment in 423 as bishop of Cyrus (a see some 100 km north-east of Antioch city), we see Theodoret committing himself (as he says) "to explicate the utterances of the divine prophets", a commitment he will later fulfil, bringing it to completion with his Jeremiah Commentary a few years before the council of Chalcedon in 451; and we are thankful that his commentary on the prophetic corpus is completely extant. We note also here that like all the Fathers he is convinced that the prophets (in the sense of the Latter, or Writing, Prophets of the Hebrew Bible) "are all instruments of the divine Spirit". Yet of all the prophets it is Daniel he chooses to comment on first, not just (as he says) because "the Jews of old used to call blessed Daniel the greatest prophet", but for two further reasons: "our friends required of us commentary on this author, and we consider it a duty to give the petitioners the favour they request", and – more urgently – the Jews of his day "cordon off this author from the band of the prophets and strip him of the prophetic title itself." Though the former reason – people's demand – may be conventional (Theodoret invokes it in introducing other of his exegetical works), the preface here proceeds to betray his concern (and apparently theirs) about the current failure of Jews to admit Daniel to the ranks of the Latter Prophets after their predecessors having listed him as "the greatest prophet"[3].

Again, in this preface we note Theodoret's acknowledgement of the work of predecessors ("many pious writers"); and we have heard from earlier speakers in this symposium of the extant work of Hippolytus, Jerome and Ephrem the Syrian, not to mention commentaries now lost by Origen and Cyril. Theodoret's pre-eminent commentator Jean-Nöel Guinot, however, who has made a close study of at least the explicit references by Theodoret to his predecessors, is of the view that, beyond Antiochene predecessors, he perhaps accessed none of these writers directly, relying rather on an author who relayed them (as well as re-

3 PG 81:1544.

laying material from Flavius Josephus), like Eusebius of Caesarea.[4] A further question mark, however, hangs over Antiochene writers as well, for the reason that Theodoret's authorship of a Daniel commentary as attested by the Syriac catalogues of his works has been called into question by silence on the matter by Greek historians and council anathemas (nor is Theodoret in the habit of including him among "pious writers"),[5] and the better attested work of his brother Polychronius of Apamea is only fragmentarily extant. While we know Theodoret to be in touch (if only indirectly) with earlier writing on Daniel, then, we see here a commentator at work who judiciously assessed it before arriving at his own positions.

Theodoret moves immediately to what is clearly the burning question for him and his contemporary Christian readers – namely, the reception of the book of Daniel by the Jews of his day (or, rather, their failure to admit it to the *Nebi'im* of the Hebrew Bible) by contrast with its eminent acceptability to Christians within that corpus. That acceptability was guaranteed by Jesus' own reference to "the prophet Daniel" (in the apocalyptic discourse of Matt 24, significantly), by other citations in (equally apocalyptic) passages in the Gospels, the deutero-Pauline epistles and the book of Revelation, and even by the testimony of the Jewish historian Flavius Josephus. Theodoret can therefore attribute the contemporary Jewish unwillingness to admit Daniel's status as a prophet to sheer perversity in the face of the book's eminently clear Christological dimension (so he says in the preface, though in fact his overall treatment of the text is not generally Christological apart from comment on the Son of Man figure in Dan 7:13 and "the stone hewn out of a mountain without hands being used" in 2:34–35).

Perhaps we should therefore look further at what Theodoret has to say about Jewish reception of Daniel in his preface. He proceeds to account for their "folly, shamelessness and brazen behaviour".

> "Yet while this contrivance of theirs is brazen, it is not without point. After all, (Daniel) prophesied much more clearly than all the others the coming of our great God and saviour Jesus Christ [Theodoret had yet to comment on The Twelve and Isaiah, remember], not only forecasting what he would do but also foretelling the time, stipulating the number of years till his coming, and clearly listing all the disasters that would befall them personally in consequence of their unbelief. So it is not surprising that as haters of God and enemies of the truth they would shamelessly presume to claim that the one who gave utterance to these and countless other oracles is no prophet, confident that their own judgement was sufficient to confirm this falsehood … (1261)

4 Guinot, L'Exégèse, 713–22, 746–48.
5 Vosté, Chronologie.

> How, therefore, would it not be impious and sacrilegious to exclude from the
> band of the prophets the one who foreknew and foretold all this, and left a re-
> cord of it in writing?"

Before following Theodoret in establishing the minor premise of his
argument – namely, Daniel deserves a place among the *Nebi'im* be-
cause his work qualifies as prophecy – we should ask how Theodoret in
the early fifth century could be sure that the Jews of his day disputed
that position. Admittedly, Ben Sira in the early second century BCE
had listed the Latter Prophets of the Hebrew Bible (cf. Sir 48:22–49:12)
without including Daniel (if only for the good reason that the book was
probably not composed by then); but Theodoret does not cite that tell-
ing fact. So the question arises, what grounds did Theodoret have for
alleging that Jews of his day "excluded Daniel from the band of proph-
ets", almost as though it was a recent development requiring an urgent
response. I am not alone in raising this question. As I was preparing this
paper, I received a similar inquiry from the professor of Talmud at the
Bar-Ilan University in Israel, Chaim Milikowsky, who had noted Theo-
doret's position in a book of mine published last year in the wake of
many years of rendering into English all the Old Testament commen-
taries of the Antioch Fathers.[6] Professor Milikowsky was puzzled by
the Jewish view which Theodoret relays about the reception of Daniel,
and wonders whether he could have had access to the Babylonian Tal-
mud where for the first time in Judaism (in the fifth century) the hetero-
dox view was proposed. To be fair to both Professor Milikowsky and
Theodoret, I should convey the former's query *in toto*:[7]

> "Josephus and the authors of (at least some of) the Dead Sea Scrolls call
> Daniel a prophet, and we do not have any inkling from these writings that
> there is any distinction between Daniel as prophet and, say, Jeremiah as pro-
> phet. This same situation holds true for early rabbinic literature: all tannaitic
> sources call Daniel a prophet, and there is not the slightest hint that his pro-
> phecy is of a different source than that of Isaiah, Amos, etc.
>
> There are two indications that there was a variant evaluation of Daniel. One is
> the fact that the Babylonian Talmud says specifically that Daniel was not a
> prophet. The second is the fact that Jewish tradition knows of tripartite divi-
> sion of the Bible, and Daniel is included in Writings, not in Prophets.
>
> Again, no early source says Daniel was not a prophet, nor any source written in
> the Land of Israel; only late Babylonian Jewish texts, ca. 5th–6th centuries CE.
>
> Nor is it known when the tripartite division of the Bible began; some scholars
> have argued that very early rabbinic sources know only of two-part division,
> Torah and Prophets. The fact of the matter is that it is impossible to determine

6 Hill, Old Testament in Antioch.
7 Letter to the author dated May 16, 2006.

any difference between rabbinic attitudes to those books in Prophets and those in Writings. It is true that chapters only from Prophets and not from Writings are included (even today) in a specific Jewish liturgical practice, which means that this distinction is an ancient one, but we have no idea how ancient.

All the above is basic data; the following is my supposition: when the canon of Prophets closed and new books were added to this sacred collection, they had no name and were simply called Writings. For most of the works in Writings, it is simple to see why they are not in Prophets; they are neither prophetic in character nor historical. For a few books (Daniel, Ruth, Esther) the situation was more complicated. There is no real claim for prophetic writing in the latter two, so that is not a great problem. But it does seem that Daniel purports to be a prophet: he tells of the future. So somebody in Babylon in the late rabbinic period concluded that if he purports to be a prophet, and lived at the same time as other prophets (after no one in Jewish antiquity doubted in the least the veracity of all of Daniel), like Haggai, Zechariah, Malachi, then the reason he is not included in Prophets must be that he really is not a Prophet."

Professor Milikowsky is therefore asking if Theodoret in Cyrus could have known of such a divergent position on Daniel, found in the Babylonian Talmud, which was arrived at around the time that Theodoret was composing (i.e., mid-fifth century). I could not help him with that; all I could do was to supply some details in response to a further question of his, whether Theodoret elsewhere refers to Jewish exegetical positions (as he does on Psalms and Prophets). In fact, he often enough upbraids his Antiochene predecessor Theodore (later given the sobriquet *Ioudaiophron*)[8] for adopting a Jewish interpretation, which means excluding a Christological or generally New Testament dimension to texts.

Theodoret does indeed raise the question of the reception of the book of Daniel in Jewish and Christian communities in the fifth century. He proceeds to settle the divergence of their respective positions by reference to the genre of the work, namely, its being genuine prophecy. His criterion for establishing the genre of the work, we may note, is precisely the procedure of our latter-day interpreter Professor Milikowsky, who states, "It does seem that Daniel purports to be a prophet: he tells of the future." It is almost as though he has been reading Theodoret, who puts it this way:

"For us to refute their brazen claims in abundance, however, let us pose this question to them: what do you claim is typical of a prophet? Perhaps their reply would be, Foreseeing and foretelling the future. Let us see, therefore, whether blessed Daniel had a foreknowledge of it and foretold it. For the time being let us pass over the account of Christ the Lord, and concentrate on his

8 So Mai in his 1832 preface to Theodore's Commentary on the Twelve Prophets (PG 66:119–20).

other prophecies. We find him, then, making many prophecies about the king-
dom of the Babylonians, many about that of the Persians and the Macedoni-
ans, and many also about that of the Romans ... (1261)

How, therefore, would it not be impious and sacrilegious to exclude from the
band of the prophets the one who foreknew and foretold all this, and left a
record of it in writing? I mean, if this does not belong to prophecy, what is
typical of prophecy?"

It is not going to be primarily a theological and specifically Christologi-
cal commentary, Theodoret is saying, unlike his later Isaiah Commen-
tary,[9] where he is in constant contact with commentators of another
school (if we may use that term)[10] who adopt that perspective. Here for
polemical reasons he is focussed on establishing for the book that
Antiochene notion of prophecy, prospective prophecy or foretelling the
future; the *nabi'* as commentator on past or present does not qualify as
prophet, as he will later confirm in his *Questions* on the Octateuch and
on Kingdoms. As we shall see, he is thus making a rod for his own back
by eliminating from consideration the possibility of the material in
Daniel qualifying rather as haggadah or apocalyptic, genres with which
he is unfamiliar.

As he shows in his other works, Theodoret is well-equipped to
comment on works that are truly historical in nature, being tireless in
backgrounding the text for his readers (which in this case is not that of
the LXX but of another ancient version, that of Theodotion). Here he
finds what he regards as historical data that are grist to his mill; he re-
marks of the apparently historical but in fact erroneous reference to
Nebuchadnezzar and the contemporary king of Judah in the opening
verse of the book, "This very feature, his mentioning the kings of the
time and the dates, betrays his prophetic character, it being possible to
find the other prophets doing likewise." The case is as good as closed
already. With typical precision, ἀκρίβεια (often mistranslated as
"accuracy", frequently given the lie here), he struggles to identify all
the personages and to get the figures to compute – an impossible task in
apocalyptic material. When his text of chapter 1 closes with the verse,
"Daniel was there for one year of King Cyrus", he comments, "It was
not without purpose that he added this detail: he wanted to make clear
the time of the whole prophecy. This was the reason he conveyed the

9 Guinot, Théodoret de Cyr: Commentaire sur Isaïe.

10 Although we do find Quasten, Patrology 2, 121–23, speaking in a local and physical
 sense of "the school of Antioch founded by Lucian of Samosata" in opposition to the
 "school of Caesarea", Origen's refuge after his exile from Egypt, I prefer to use the
 term only of a fellowship of like-minded scholars joined by birth, geography and
 scholarly principles, even if some members did exercise a magisterial role in regard to
 others.

beginning of the prophetic work and added the end of it, for us to reckon the years between the kingdoms and come to realise the whole period of the prophetic work", not realising that this reference would make Daniel about ninety years of age if taken in conjunction with v. 1 of that chapter. Try as he might, however, to get the details to add up, he has at times to throw up his hands; when at the end of chapter 5 the non-historical personage "Darius the Mede" comes on stage, Theodoret commences the following chapter with a very lengthy investigation into his origins (Mede or Persian?) in which he inevitably finds himself involved in errors and contradictions, finally insisting that he has got it right but is prepared for his readers to differ.

> "This we found, then, by looking for the truth in each of the inspired works; let each person take a position on it as appeals to them: no harm will flow from uncertainty about race."[11]

For an Antiochene, truth, factual accuracy, ἀλήθεια, is vital to prophecy; biblical statement cannot contradict itself, prophetic "coherence" is a first principle.[12]

Theodoret's attempt to sustain a claim to factual accuracy, ἱστορία, in the text of Daniel is, of course, doomed to failure, as the author intended it would be. Likewise also, as in the case of the book of Jonah, Theodoret is faced with the anomaly of the author being also central character. It is not an issue he raises in the preface, but he is forced to address it when the text immediately presents Daniel and the young men in a favorable light: "He mentions their self-control and sound values, not indulging in self-glorification but proposing a beneficial lesson to those prepared to accept benefit" – so there is no problem. When the text moves at the end of chapter 6 from a miscellany of haggadic tales to the ἀποκαλύψεις of the remainder, Theodoret simply observes, "Having recounted those things as an historian, as it were, he now begins to convey the predictions he learnt about through the revelation", being unable on first principles to admit diversity of authorship. He resists other clues to the departure of this material from typically prophetic discourse, like the absence of oracular statement; where a modern commentator like Otto Eissfeldt will observe that the saying, which as a genre looms large in prophecy, is conspicuous by its absence from

11 PG 81:1397.

12 Young, Biblical Exegesis, 182, sees Antioch rejecting the word "allegory" because it was associated with a tradition of exegesis "which shattered the narrative coherence of particular texts, and the Bible as a whole ... What we do have is an important stress on the 'reality' of the overarching narrative." Cf. Schäublin, Untersuchungen, 170: "Der Bezug auf die 'Realität', die ἀλήθεια, stellt aber die wohl entscheidende Komponente der antiochenischen 'historischen' Auslegung dar."

apocalyptic (as is true of Daniel),[13] Theodoret, in noting this point raised by Jewish commentators to support their case for reclassification, dismisses it: "If, on the other hand, they eliminate him from the company of prophets for the reason that he does not prefix to his own words the phrase, Thus says the Lord, let them tell us what expression of this kind the patriarch Abraham uttered to be called prophet by the God of all" (as God did describe him to Abimelech in Gen 20:7).

What prevents Theodoret thinking of this text in other terms than prospective prophecy is that he and his fellow Antiochenes find in haggadic tales and apocalyptic material something inimical to their understanding of Scripture. If all the Old Testament authors – with the exception of the sages and a mere chronicler, but including the psalmist – are προφῆται because inspired by the Spirit, then they are capable of more than mere reflection on the past or vague prognostications of a future still to be revealed. (Hence debate even among modern scholars as to whether biblical apocalyptic finds its roots in prophecy – the more widely-held view – or in Wisdom, with Gerhard von Rad.)[14] We find Theodoret also having problems with the apocalyptic material he finds in the Twelve, such as in sections of Joel and Zechariah, and with recognising apocalyptic motifs like the Day of the Lord.[15] Theodoret will do little better when he reaches the Twelve and before that the apocalyptic account of Gog and Magog in chs 38–39 in Ezekiel. Here he fails to recognize the character of Daniel as a collection of haggadic tales in its first half assembled and retold by the author, and apocalyptic revelations in the second,[16] the overall purpose being to encourage Jews suffering persecution under Antiochus IV Epiphanes in the mid-second century – just as paleo-Christian and medieval art will adopt the motifs (in the Roman catacombs and on the Irish high crosses, e.g.) to the same end.

13 Eissfeldt, The Old Testament, 150: "It is immediately noticeable that in the apocalypses the saying, the genre which takes up the bulk of space in the prophetic books, is entirely or almost entirely lacking. The apocalyptists thus do not set forth divine utterances ultimately received in a state of ecstatic possession, and are no longer speakers, but simply authors. It follows that no saying of theirs could be collected."

14 Von Rad, Old Testament Theology, 305–306.

15 Cf. Hill, Theodore of Mopsuestia.

16 Goldingay, Daniel, 322, in writing of the genre of the book classes it (on the basis of its second part) as "an apocalypse", explaining this decision thus: "Apocalypse as a genre of writing is now usefully distinguished from apocalyptic eschatology, a particular form of eschatological belief that can appear in writings of various literary forms, and from apocalypticism, a form of religious faith that can arise in particular social contexts and in which apocalyptic eschatology has a prominent place." Di Lella, Daniel, 408, identifies two literary genres in the book, "the haggadic genre and the apocalyptic genre."

The sweeping scenario of the book, especially its reference to a range of epochs and empires and rulers, does not register with Theodoret as the stuff of apocalyptic. In fact, in his preface he appeals to it to validate Daniel's claim to prophetic status by comparison with Obadiah, Jonah and Nahum, who trod a much smaller stage and are yet classed as prophets by Jews; he says, "Consider whether it would not be highly unfair to include among the prophets Obadiah, who forecast only the troubles befalling the Idumeans, and Jonah and Nahum, who prophesied about a single city, Nineveh, but to strip blessed Daniel of the title of prophet, though he made prophecies not of a single city or of a tiny nation but of the greatest kingdoms – Chaldean, Persian, Macedonian, Roman – and what was done by them individually, and to say he has no claim to the spiritual charism." Daniel's skill as an interpreter of dreams only qualifies him in Theodoret's eyes as a successor to the prophet Samuel (he says in the preface), not as an apocalyptic seer. The temptation to take the variation in names from Daniel to Belteshazzar in the early tales as an index of a recycled miscellany is resisted. In particular, Theodoret has extreme difficulty with the numbers, a feature of apocalyptic; despite his best efforts, he cannot get the "seventy years" and "seventy weeks" and "a time, and times, and half a time", to add up, one problem being that he does not see in the numeral seven a symbol of completeness; despite being a native Syriac speaker, his semitic lore like his peers' is defective. In chapter 9 he is at his wits ends, despite constant efforts to get the numbers to compute; but on first principles he cannot capitulate.

> "While some commentators suffering from unbelief think the holy prophets are at odds, those nourished on the sacred words and enlightened by divine grace find consistency in the holy prophets."[17]

For an Antiochene, we noted, prophetic "coherence" is at risk.

The result of this inability of Theodoret and his peers to grasp the nature of apocalyptic and identify the material before them in the book of Daniel, preferring to see it as prophecy with a factual basis, ἱστορία, is that much time is spent by the commentator reconciling contradictory details and establishing historical accuracy – hence all the effort spent at the beginning of chapter 6 on identifying "Darius the Mede"[18]. Unfortunately, the failure to identify genre affects interpretation of the New Testament as well. Daniel is extensively cited there, explicitly and

17 PG 81:1457.

18 Likewise in regard to the vision in ch. 10, Theodoret could never accept what Di Lella, *Daniel*, 418, says of it: "The apocalypse has the usual purpose of guaranteeing the truth of the prediction of ultimate salvation by recounting in the form of prophecies what are actually past events."

implicitly, especially in equally apocalyptic passages, such as Jesus' eschatological discourse in Matthew 24 and Mark 13 in the treatment of the Anti-Christ in the deutero-Pauline 2 Thessalonians, and in the book of Revelation. The authors' purpose in these places, as always with apocalyptic, is to substitute for unavailable factual precision the imaginative imagery and furniture of the end-times, like cataclysms, figures of good and evil, angelic messengers, final battles, cosmic struggles, judgement scenes, divine triumph – usually to encourage the virtuous to endure under trial. It is critical, if these New Testament passages are to be properly understood, that historical realism is not presumed, and that borrowings of Old Testament motifs are not taken as confirmation of outcomes foreknown and foretold.

Theodoret, approaching Daniel as he does, is unwilling or unable to achieve this when acknowledging New Testament citation of parts of the book. Doubtless influenced by his predecessors and even by the evangelists, he sees the four empires that continue to figure throughout the book (today recognised as Babylonian, Mede, Persian, and Greek) as Babylonian, Medo-Persian, Greco-Seleucid and Roman. Daniel is thus thought to be looking forward to New Testament times, Jesus in his eschatological statements is taken to be confirming the prophet's forecasts ("With the Lord's prophecy corresponding to this prophecy, we shall be able to understand the verses before us", Theodoret tells the readers of Dan 11:40–45), and the figure of Antiochus IV whom the author retrospectively meditates on becomes the future Anti-Christ of 2 Thess 2. Interpretation of Old and New Testament texts is thus clouded – a pity in one who always aspires "to bring obscurity to clarity"[19], and who labors tirelessly to achieve it. In the view of one commentator on writers of this period, Brian Daley, we are witnessing "a 'taming' of apocalyptic in order to integrate it into a larger picture of a Christian world order, a 'history of salvation' culminating in the redeemed life of the disciples of the risen Christ."[20]

How do we estimate Theodoret's contribution to appreciation of the book of Daniel, clearly a problem for the biblical canon?[21] The bishop

19 The aim Theodoret brings to his first work, Commentary on the Song of Songs (PG 81:212), composed only a year or two before the Daniel Commentary, and expressed in similar terms in his other commentaries.

20 Daley, Apocalypticism in Early Christian Theology, 6.

21 In assessing Daniel from a canonical perspective, Childs, Introduction to the Old Testament as Scripture, 613–14, asks, "How was it possible that a writing which apparently predicted the end of the world with the death of Antiochus IV Epiphanes could have been canonized in a period after the Greek danger had passed? Again, how was it possible that the New Testament, some two hundred and fifty years later, could interpret the visions of Daniel as foretelling events which still lay in the future?"

of Cyrus in the estimation of later ages was conceded to be a fine com-
mentator ("exegete" not a term applicable in the case of these schol-
ars)[22], Antioch's most mature and "modéré" representative (in Gustave
Bardy's term) and "le noyau de comparaison indispensable."[23] Photius,
patriarch of Constantinople in the ninth century, who authoritatively as-
sessed all his predecessors, agreed that "on the whole (Theodoret)
reached the top level of exegetes, and it would not be easy to find any-
one better at elucidating obscure points."[24] As we have seen, however,
in the case of haggadic and apocalyptic material, effort directed at elu-
cidation of obscurity deliberately intended by the author is a virtue that
becomes an obfuscating vice; the harder Theodoret works to establish
prophetic "coherence", the more he defeats the author's purpose of en-
couraging victims of persecution by a contemporary oppressor and un-
dermines his own readers' grasp of New Testament writings alluding to
Daniel. He remains confident to the end, however, that in establishing
Daniel's prophetic credentials he has disabused Jews of their reclas-
sification of the book. He closes his commentary by citing at length one
of his trump cards, the *Jewish Antiquities* of one of their own.

> "While we have come to this realisation from the divine prophecy of Daniel,
> then, it is right for Jews to lament, having presumed to place this divine
> prophet outside the prophetic corpus, despite learning by experience the truth
> of the prophecy. After all, it is obvious that Jews of today add to their other
> impious acts the blasphemy of endeavouring by the denial of the prophecy to
> obscure the unambiguous testimony to the coming of our saviour. They stand
> to gain no further advantage from denying this prophecy: the other prophets
> confirm it, and the events themselves cry aloud that they correspond to the
> prophecies about him. Now, to the fact that the Jews of old used to call blessed
> Daniel the greatest prophet the Hebrew Josephus is a notable witness, who
> while not accepting the Christian message could not bring himself to conceal
> the truth. In the tenth book of the Jewish Antiquities, after saying many things
> about Daniel, he goes on to say this: 'Everything was accorded him in sur-
> prising fashion as one of the greatest prophets, including esteem and glory for
> the length of his life by kings and populace. Now that he is dead, he has an
> immortal reputation: all the books that he wrote and left behind are read out by
> us even now, and from them we have the belief that Daniel conversed with
> God. After all, he not only continued to prophesy the future like the other
> prophets, but also specified the time when it would come to pass.' ...

22 Cf. the caution of Kelly, Golden Mouth, 94: "Neither John, nor any Christian teacher
 for centuries to come, was properly equipped to carry out exegesis as we have come to
 understand it. He could not be expected to understand the nature of Old Testament
 writings."
23 Bardy, Interprétation, 582.
24 Phot. *cod.* 203.

Whereas Josephus gives this additional witness to the prophet, Jews by contrast, afflicted with utter shamelessness, have no respect even for their own teachers."[25]

To Theodoret's satisfaction, grounds for proper reception of the book of Daniel within the prophetic corpus have been provided by establishing his credentials as "the greatest prophet" to any reasonable Jew. His Christian readers in the fifth century at least would offer no demur; but we may remain unconvinced.

Works cited

1. Sources

Guinot, J.-N. (ed.), Théodoret de Cyr, Commentaire sur Isaïe, SC 276, 295, 315, Paris 1980-84.

Hill, R.C., (transl.) Theodoret of Cyrus, Commentary on Daniel, Writings from the Greco-Roman World 7, Atlanta 2006.

Schulze, J.L. (ed.), Theodoret von Cyrus, In Canticum canticorum, in: Theodoreti Cyrensis Episcopi opera omnia, PG 81, Paris 1864, 27-214.

—, In Danielem, in: Theodoreti Cyrensis Episcopi opera omnia, PG 81, Paris 1864, 1256-1546.

2. Other works

Bardy, G., Interprétation chez les pères, DBS 4, Paris 1949.

Childs, B.S., Introduction to the Old Testament as Scripture, London 1979.

Daley, B.E., Art. Apocalypticism in Early Christian Theology, in: B. McGinn, J.J. Collins, S.J. Stein (eds), The Encyclopedia of Apocalypticism, Vol. 2, New York 1998, 3-47.

Di Lella, A.A., Daniel, New Jerome Biblical Commentary, Englewood Cliffs 1990.

Eissfeldt, O., The Old Testament: An Introduction, Oxford 1965.

Goldingay, J.E., Daniel, Word Biblical Commentary 40, Dallas 1989.

Guinot, J.-N., Art. Theodoret von Kyros, TRE 33, 2002, 250–54.

—, L'Exégèse de Théodoret de Cyr, ThH 100, Paris 1995.

Hill, R.C., Reading the Old Testament in Antioch, Bible in Ancient Christianity 5, Leiden, Boston 2005.

—, Theodore of Mopsuestia, interpreter of the prophets, SE 40, 2001, 107–129.

Kelly, J.N.D., Golden Mouth. The Story of John Chrysostom, Ascetic, Preacher, Bishop, Ithaca 1995.

25 PG 81:1544, citing Ant 10.266–68.

Mai, A., Praefatio, in: D. Petavius (ed.), Synesii Episcopi Cyrenes opera quae ex-
stant omnia, accedunt Theodori Mopsuesteni Episcopi scripta vel scriptorum
fragmenta quae supersunt, PG 66, Paris 1859, 119–20.

Quasten, J., Patrology, Vol. 2, Westminster 1953.

Rad, G. von, Old Testament Theology, vol. 2: The Theology of Israel's Prophetic
Tradition, Edinburgh, London 1965.

Schäublin, C., Untersuchungen zu Methode und Herkunft der Antiochenischen
Exegese, Theoph. 23, Köln, Bonn 1974.

Vosté, J.M., La chronologie de l'activité littéraire de Théodore de Mopsueste, RB
34, 1925, 69–70.

Young, F.M., Biblical Exegesis and the Formation of Christian Culture, Cambridge
1997.

Mittelalter

Bemerkungen zu Daniel in der
islamischen Tradition[*]

Hartmut Bobzin

Propheten und Prophetologie spielen im Koran eine große Rolle. Von
zentraler Bedeutung ist dabei Sure 33,40, übrigens eine von insgesamt
vier Stellen, an denen Mohammed namentlich genannt ist.[1] Die Stelle
lautet:[2]

> „Mohammed ist nicht der Vater eines eurer Männer;
> Er ist vielmehr Gesandter Gottes und Siegel der Propheten[3];
> Und Gott hat über alle Dinge Wissen."

An dieser Stelle sind in unserem Zusammenhang zwei Aspekte von
Bedeutung. (1) Mohammed wird an dieser Stelle als Gesandter *und*
Prophet bezeichnet; das ist nicht ohne Bedeutung. Das genuin arabische
Wort *rasūl* – „Gesandter" – ist im Koran nämlich stets mit dem Begriff
umma „Gemeinde, Volk" korreliert. Nach koranischer Sicht schickt
Gott von Zeit zu Zeit „Gesandte" zu bestimmten Völkern, um sie zu
„warnen". „Gesandte" sind demnach nicht nur einige Gestalten, die aus
der biblischen Überlieferung bekannt sind, sondern auch andere wie
z.B. die im Koran genannten Ṣāliḥ (gesandt zum Volk Thamud), Hūd
(gesandt zum Volk ʿĀd) und Šuʿaib (gesandt zum Volk Midian[4]). „Pro-

[*] Dieser Beitrag stellt eine Ergänzung zu meiner Arbeit „Zur islamischen Daniel-
rezeption", in: M. Delgado, K. Koch und E. Marsch (Hg.), Europa, Tausendjähriges
Reich und Neue Welt. Zwei Jahrtausende Geschichte und Utopie in der Rezeption des
Danielbuches, Studien zur christlichen Religions- und Kulturgeschichte 1, Frei-
burg/Stuttgart 2003 dar (im folgenden zitiert als Bobzin, *Daniel*). Daher biete ich hier
keine neue umfassende Studie zum Thema Daniel im Islam. Vgl. dazu Vajda, Art.
Dāniyāl, 112f.; Netzer, Art. Dānīāl-e nabī, 657f., sowie Grotzfeld, Dāniyāl in der ara-
bischen Legende.

[1] Daneben Sure 47,2; 3,144 und 48,29; vgl. Bobzin, KoranLeseBuch, 59ff.

[2] Ebd. 61f.

[3] Arab. *rasūl allāh wa-ḫātam an-nabīyīn*.

[4] Bzw. die sog. „Leute des Dickichts", arab. *asḥāb al-aika*. Vgl. Buhl / Bosworth,
Art. Madyan Šuʿayb, 1155f.

phet" hingegen wird mit dem aus dem Jüdischen entlehnten[5] Wort *nabīy* bezeichnet. Und ein „koranischer" Prophet – Mohammed ist hier der einzige Sonderfall[6] – ist stets den *Banū Isrā'īl*, also dem „erwählten" Volk zugehörig, als dessen legitimer Erbe die (muslimischen) Araber (und mithin auch Mohammed) gelten. Es ist also von fundamentaler Bedeutung, terminologisch genau zwischen „Gesandten"[7] und „Propheten" zu unterscheiden.[8] (2) Wenn Mohammed nun in Sure 33,40 als „Siegel der *Propheten*" bezeichnet wird, so hat diese Bezeichnung letzten Endes ihren Ursprung im Buch Daniel, nämlich in Kapitel 9,24. Das hat Carsten Colpe überzeugend nachgewiesen.[9] Man könnte vielleicht sogar sagen, dass diese Titulatur „Siegel der Propheten" überhaupt der wichtigste Beitrag des Buches Daniel zum theologischen Denken im Islam gewesen ist – denn, um dies gleich vorweg zu sagen: der Traum Nebukadnezars und das Gesicht von den vier Weltreichen hat im Islam keinerlei Nach- und Auswirkung auf das Geschichtsdenken gehabt,[10] so wie es im Abendland der Fall gewesen ist.

Zurück also zu den Propheten. Der Koran betrachtet folgende Gestalten als Propheten in dem oben genannten Sinn:[11] Adam, Idris[12], Noah, Abraham, Lot, Ismael, Isaak, Jakob, Joseph, Mose, Aaron, Samuel[13], David, Salomo, Elia, Elisa, Jona, Hiob, Zacharias, Johannes der Täufer, Jesus. Man darf diese Liste natürlich nicht, salopp gesagt, durch die Brille moderner protestantischer Prophetenforschung betrachten. Schon die jüdische Überlieferung kennt die Bezeichnung *nabī'* für Gestalten, die nicht im strengen Sinne moderner Terminologiebildung „Propheten" sind. Danach würden im Koran sowohl die drei großen Schriftpropheten Jesaja, Jeremia und Ezechiel fehlen als auch die zwölf

5 Und zwar am wahrscheinlichsten dem Jüdisch-Aramäischen; vgl. dazu Jeffery, The foreign vocabulary, 276 mit weiterer Literatur.

6 Dazu vgl. Bobzin, Das Siegel der Propheten, 289–306.

7 Zur Verdeutlichung sei hier noch angemerkt, dass *rasūl* keine Übersetzung des griechischen ἀπόστολος ist, denn die „Jünger" Jesu werden im Koran als *ḥawāriyyūn* bezeichnet (vgl. Koran 3,52; 5,111f.; 21,14), einem Lehnwort aus dem äthiopischen *ḥawārəyā*; vgl. Jeffery, The foreign vocabulary, 115f.; Leslau, Comparative Dictionary of Geʿez, 249f.

8 Vgl. dazu Bobzin, Das Siegel der Propheten, 290ff.

9 Colpe, Das Siegel der Propheten (1984–1986); ders., Das Siegel der Propheten (1989).

10 Vgl. Bobzin, Daniel, 162.

11 Vgl. zu den einzelnen Gestalten Speyer, Die biblischen Erzählungen im Qoran.

12 Vgl. Koran 19,56f.; 21,85. Wegen Sure 19,57 („und wir erhoben ihn zu einem hohen Platz") hat die islamische exegetische Tradition Idrīs mit dem biblischen Henoch (vgl. Gen 5,18–24) identifiziert. Für andere Deutungen vgl. Erder, Art. Idrīs, 484ff.

13 Vgl. Koran 2,246ff. Der dort nicht namentlich genannte Prophet wird von der islamischen exegetischen Tradition mit dem biblischen Samuel identifiziert; vgl. Kennedy, Art. Samuel, 526–530.

kleinen Propheten – mit der einen Ausnahme von Jona, der aber bekanntlich eigentlich kein „richtiger" Prophet ist. Und auch Daniel ist „eigentlich" kein Prophet. Doch wie wird er zum Propheten im Islam? Dazu betrachten wir die ersten Verse von Sure 85, mit der Überschrift *al-burūǧ*, zu Deutsch „die Türme", worunter die Tierkreiszeichen[14] zu verstehen sind:[15]

> „Im Namen Gottes des barmherzigen Erbarmers!
> 1 Beim Himmel mit seinen Sternbildzeichen!
> 2 Und bei dem angedrohten Tag[16]!
> 3 Und bei einem Zeugen und Bezeugtem!
> 4 Verflucht sollen sein[17] des Grabens[18] Leute
> 5 und die des glühenden Feuers,
> 6 da sie an ihm sitzen
> 7 und schauen, was sie den Gläubigen getan;
> 8 sie rächten sich an ihnen nur darum, dass sie glaubten,
> an Gott, den Mächtigen, den hoch zu Preisenden,
> 9 der da die Herrschaft hat über die Himmel und die Erde;
> und Gott ist über alles Zeuge!"

Das exegetische Problem dieser Passage besteht darin, wer eigentlich mit den in Vers 4 genannten „Leuten des Grabens bzw. der Grube" (arab. *asḥāb al-uḥdūd*) gemeint ist. Die herrschende exegetische wie auch historische (oder: pseudohistorische) Überlieferung im Islam ist nahezu einmütig der Ansicht, dass hier eine Anspielung vorliegt auf das Martyrium der Christen von Nadschran[19] nach der Eroberung der Stadt durch den zum Judentum konvertierten himyarischen König Josef[20] im Jahr 517 oder 523.[21] Jedoch haben sich in einigen Kommentaren gleichwohl auch alternative Deutungen gehalten, und eine davon stellt eine Verbindung mit Daniel her.

Im Jahr 1833 veröffentlichte Abraham Geiger (1810–1874)[22], der Begründer der berühmten Berliner „Lehranstalt für die Wissenschaft des Judentums", seine epochemachende Untersuchung „Was hat Mo-

14 So auch in Koran 15,16 und 25,21. Zu den Sternen und Tierkreiszeichen im Koran s. Kunitzsch, Art. Planets and Stars.
15 Eigene Übersetzung.
16 Gemeint ist der Tag des Jüngsten Gerichts.
17 Wörtlich: Getötet sollen sein (arab. *qutila*); vgl. ähnlich Koran 51,10; 74,19f.; 80,17.
18 Oder: der Grube.
19 Vgl. Shahid, Art. Naḏjrān; Shahid, The Martyrs of Najrān, 871f.
20 Yūsuf As'ar Yath'ar; in der arabischen Überlieferung Dhū Nuwās genannt; vgl. al-Assouad, Art. Ḏhū Nuwās.
21 Diese Deutung findet sich in der ältesten erhaltenen Biographie Mohammeds von Ibn Isḥāq (gest. 767); vgl. Guillaume, The Life of Muhammad, 17f.
22 Vgl. zu ihm jetzt Heschel, Der jüdische Jesus; Petuchowski (Hg.), New Perspectives on Abraham Geiger.

hammed aus dem Judenthume aufgenommen?"[23]. Epochemachend deshalb, weil hier erstmals eine historisch-kritische Untersuchung zu den Quellen des Korans vorgelegt wurde. Geiger hatte übrigens nur zwei unvollständige arabische Kommentare zu seiner Verfügung, für Sure 10 den Kommentar *Anwār at-tanzīl wa-asrār at-ta'wīl* („Die Lichter der Offenbarung und die Geheimnisse der Erklärung") von al-Baidāwī (gest. 1286)[24] und für die Suren 7–114 *Maʿālim at-tanzīl* („Grundzüge der Offenbarung") von al-Baġawī (gest. 1122)[25]. Geiger schreibt nun zu unserer Stelle folgendes (S. 189f.):

> „Wir kommen nun zu einer bis jetzt falsch bezogenen Stelle LXXXV,4ff, welche in der Übersetzung so lautet: ‚Umgebracht wurden[26] die Genossen der Gruben des brennenden Feuers. Indem sie daran sassen und Zeugen waren dessen, was man that an den Gläubigen, und sie wollten sie strafen, bloss weil sie an Gott, den Mächtigen und Preiswerthen, glaubten, u.s.w.' – Die Ausleger beziehen dies auf die Bestrafung eines jüdischen himjaritischen Königs, der die Christen verfolgt habe, jedoch ist die Benennung ‚Gläubige' für Christen durchaus im Koran ohne Beispiel, keine auf diese Begebenheit zielende Einzelheit wird erwähnt, und gerade die einzige mit dem Feuer wird bei den Martyrologen nicht erwähnt. Vergleicht man aber hiermit die Stelle bei Daniel 3, 8ff., so stimmt Alles ganz genau überein. Die drei Gläubigen wollten sich nicht vor einem Götzen bücken und wurden in den Feuerofen geworfen, die aber, die sie hineingeworfen, wurden von der Hitze verbrannt, sie gerettet. Offenbar deutet Mohammed hier auf diese."

Geiger führt dann in der Anmerkung (S. 190, *) folgendes aus:

> „Eine Andeutung auf diese Begebenheit zu beziehen, giebt der arab. Erklärer Mokaatil bei Elpherar, indem er behauptet, es gäbe[n] eigentl. drei … ‚Genossen brennender Feuergruben', wovon auch die einen in … Persien gewesen und zwar unter … Nebukadnezar; jedoch fügt er hinzu: *wa-lam yunzil allāhu fīhimā qurʾānan* Gott sandte weder über diese noch über die andere in Syrien vorgefallene Begebenheit Etwas in den Koran, sondern bloss über die unter Dhu Nawas. Uns aber genügt diese Andeutung zur Bekräftigung unserer Meinung."

23 Geiger, Was hat Mohammed aus dem Judenthume aufgenommen?, Bonn: F. Baaden. Eine zweite Auflage erschien 1902 in Leipzig. Nachdruck der 2. Auflage Berlin 2005 (= Jüdische Geistesgeschichte, Bd. 5), mit einem Vorwort herausgegeben von Friedrich Niewöhner.

24 Vgl. Brockelmann, Geschichte der arabischen Litteratur, 417; Supplement I, 738ff.; Nöldeke, Geschichte des Qorāns, 176; Gätje, Koran und Koranexegese, 57.

25 Vgl. Brockelmann, Geschichte der arabischen Litteratur, 363f.; Supplement I, 620ff. Geiger nennt den Kommentator, nicht ganz korrekt, „Elpherar" (S. IV), und zwar nach dessen Hauptnamen al-Farrā'. Diesen Kommentar hatte er durch Vermittlung seines Lehrers Georg Wilhelm Freytag (1788–1861) in Bonn aus den Beständen der Gothaer Bibliothek ausgeliehen bekommen. Ein moderner Druck erschien 1992 in vier Bänden in Beirut.

26 Vgl. Anm. 17. Geiger war diese phraseologische Interpretationsmöglichkeit (noch) nicht bekannt.

Zunächst einmal ist an Geigers Ausführungen das bemerkenswert, dass er sehr scharfsinnig auf einen besonderen Sprachgebrauch verweist, nämlich den von *mu'minūn* (V. 7), die „Gläubigen", eine Bezeichnung, die in der Tat im Koran nie für Christen gebraucht wird. Zum anderen ist zu beachten, dass in der islamischen Überlieferungsliteratur auch jüngere Werke noch sehr alte Nachrichten tradieren können; hier ist die Beziehung auf den älteren Kommentator Muqātil ibn Sulaimān (gest. 767)[27] von Bedeutung. Der Kommentar erschien in den Jahren 1980–1988 in 4 Bänden in Kairo, war aber auf dem offenen Buchmarkt nur schwer erhältlich,[28] bis er 2003 in Beirut nachgedruckt wurde. In der Kairiner Ausgabe findet sich übrigens im Zusammenhang mit Sure 85,4 der von Geiger genannte Hinweis auf Daniel nicht, sondern nur im Kommentar von al-Baġawī[29], wo es heißt:

> „Muqātil sagt: Es gibt drei ‚Gruben', die eine in Nadschran im Jemen, die andere in Syrien und die dritte in Persien; bei der in Syrien handelt es sich um Uptamus (?) den Griechen, bei der in Persien um Nebukadnezar[30] und bei derjenigen im Lande der Araber um Dhū Nuwās Joseph; was aber diejenigen in Syrien und Persien betrifft, so sandte Gott über diese beiden keine ‚Lesung' (arab. *qur'ān*[31]) herab, sondern nur über die in Nadschran".

Daraus muss man schließen, dass es sich um eine auf Muqātil zurückgeführte Überlieferung handelt, die aber nicht Eingang in seinen eigenen Kommentar gefunden hat.

Hier ist noch hinzuzufügen, dass zu Geigers Zeiten eine vollständige Ausgabe des wohl wichtigsten und umfassendsten klassischen Korankommentars von Abū Ǧaʿfar Muḥammad ibn Ǧarīr aṭ-Ṭabari (gest. 923)[32] noch nicht bekannt war: er galt als verloren. Ein erster Druck erschien 1903/4, ein zweiter 1904–1912. Doch noch vor dem Erscheinen dieser Drucke hatte Otto Loth (1844–1881) einige Auszüge bekanntgemacht,[33] und darin findet sich auch eine Behandlung dieser Stelle. Auch Ṭabarī folgt bei der Kommentierung von Sure 85,4 zunächst der herrschenden Meinung, nämlich dem Bezug auf die Märtyrer von Nadschran. Aber er nennt auch alternative Deutungen, und dabei gibt er auch den Danielbezug als mögliche Deutung zu; um einen Ein-

27 Vgl. zu ihm Sezgin, Geschichte des arabischen Schrifttums I, 36f.; Gilliot, Muqātil.
28 Vgl. Versteegh, Arabic Grammar, 130 .
29 Das folgende Zitat in der Ausgabe Beirut 1992, Bd. 4, 469 (zu Sure 85,4). Dieser Kommentar gilt übrigens als „Abkürzung" des weiter unten zu nennenden Kommentars von aṭ-Taʿlabī.
30 Und das schließt, ohne dass es hier ausdrücklich gesagt ist, die Gestalt des Daniel ein.
31 Hier im Sinne einer einzelnen Offenbarung gebraucht, vgl. Bobzin, Der Koran, 19ff.
32 Vgl. Gätje, Koran und Koranexegese, 53ff.
33 Loth, Ṭabari's Korankommentar, darin II. Die „Leute der Grube", 610–622.

druck von der Art der Kommentierung zu geben, seien die entsprechen-
den Passagen hier in der Übersetzung Loths wiedergegeben:

> „Ibn ʿAbbās[34] erklärt die Stelle *Verflucht die Leute der Grube* [85,4] u.s.w.:
> Das sind Leute von den Kindern Israels, welche eine Grube in der Erde gru-
> ben, darin ein Feuer anzündeten und dann eine Anzahl von Männern und
> Weibern an diese Grube stellten; und sie wurden dem Feuer preisgegeben.
> Man glaubt, dass dies Daniel und seine Genossen gewesen sind.[35]"

> „al-Ḍaḥḥâk[36] bemerkt zu derselben Stelle: Man glaubt, dass *die Leute der
> Grube* Israeliten waren, welche Männer und Frauen quälten, ihnen eine Grube
> gruben, dann ihr Feuer anzündeten und die Gläubigen daran stellten und zu
> ihnen sagten: wollt ihr verleugnen? sonst werfen wir euch ins Feuer."[37]

In diesem Zusammenhang ist nun nicht die Plausibilität dieser Deutung
zu diskutieren, sondern allein die Tatsache, dass es im Koran eine Stelle
gibt, die mit Daniel in Verbindung gebracht wurde. Es sei nur darauf
hingewiesen, dass der französische Arabist Régis Blachère in seiner
ausgezeichneten kommentierten Koranübersetzung diesem Danielbezug
den Vorzug vor allen anderen, auch neueren Deutungen gibt.[38] Auch
wenn also, wie gesagt, in der islamischen Tradition diese Textdeutung
nicht die herrschende wurde, so war doch zumindest klar, dass die Ge-
schichte von Daniel bekannt war, in jedem Fall ein Bezug zum Koran
vorlag, auch wenn dieser nicht unumstritten war, und somit auch seine
Eingliederung in den Kreis anderer Propheten der „Kinder Israel"
durchaus möglich war!

Sowohl die Bedeutung der Prophetengeschichten im Koran als auch
der besondere erzählerische Stil des Korans, der manche Einzelheit nur
andeutet, haben dazu beigetragen, dass im Zusammenhang mit der Aus-
legung des Korans ein eigenes literarisches „genre" entstand, nämlich
die *qiṣaṣ al-anbiyā'*, die „Prophetengeschichten". Sie sind nicht zuletzt
zu verstehen als der Versuch einer Chronologisierung sehr disparaten
koranischen Materials, zugleich aber auch dessen Erweiterung um die

34 Gest. um 688, „der eigentliche Schöpfer der traditionellen Exegese", Gätje, Koran und
 Koranexegese, 51.
35 Loth, Ṭabarî's Korankommentar, 616.
36 Gest. 723, bedeutender Kommentator, von dem kein geschlossener Kommentar überlie-
 fert ist; vgl. Sezgin, Geschichte des arabischen Schrifttums, 29f.
37 Loth, Ṭabarî's Korankommentar, 617; Loth bemerkt, dass hier eine Lücke im Text sein
 muss. Dieselbe Überlieferung findet sich auch im Kommentar von al-Baġawī (IV, 369),
 wo es abschließend heißt: „Und man behauptet, daß dies Daniel und seine Genossen ge-
 wesen sind".
38 Le Coran, traduit de l'arabe par Régis Blachère, 645, n. 4: « La reminiscence du Livre
 de Daniel III, 20, est donc ici indiscutable. On est cependant en droit de se demander si
 le récit biblique n'a pas été confondu avec un événement histoirique survenu en Arabie
 meme, à savoir la persecution de la communauté chrétienne de Najran, par le roi du
 Yémen Dhou Nowâs, en 523. »

Geschichten weiterer Propheten wie etwa Jesaja oder Jeremia. Dass dabei vielfach auf jüdisches und christliches Überlieferungsgut zurückgegriffen wurde, liegt auf der Hand; aber auch anderes Material, etwa der Alexanderroman, fand Eingang in die *qiṣaṣ al-anbiyā'*.[39] Die beiden bedeutendsten Sammlungen solcher „Prophetengeschichten" stammen von dem nicht näher bekannten al-Kisā'ī (12. Jh.?)[40] sowie von aṭ-Ṭaʿlabī (gest. 1035)[41], der ansonsten durch einen umfangreichen Korankommentar bekannt geworden ist.[42]

Ṭaʿlabīs Prophetengeschichten, mit dem arabischen Titel *'Arā'is al-maǧālis* „Erbauliche, wie Bräute für die Hochzeit geschmückte Predigten" (Busse) liegen seit kurzem in einer deutschen Übersetzung vor,[43] so dass sich auch Leser, die des Arabischen unkundig sind, nunmehr leicht einen Eindruck über diese für die Wirkungsgeschichte der Bibel so interessanten Texte verschaffen können.

Bei Ṭaʿlabī sind die Geschichten über Daniel eng verknüpft mit der Geschichte Nebukadnezars (arab. Buḫtnaṣṣar).[44] Dieser nimmt Daniel nach der Eroberung Jerusalems zusammen mit Hananja, Asarja und Misael nach Babylon mit.[45] Im Gefängnis hört Daniel, dass Nebukadnezar einen merkwürdigen Traum hatte. Er bittet den ihm geneigten Aufseher, Nebukadnezar mitzuteilen, dass er ihm den Traum deuten könne. Die übliche Proskynese verweigert Daniel, was der König ihm als Bundestreue zu seinem Herrn auslegt. Dann deutet Daniel den Traum des Königs. Die Deutung läuft darauf hinaus, dass Nebukadnezar bei mehreren Verwandlungen in verschiedene Tiere doch immer das Herz eines Menschen behält, damit er erkennt, „daß Gott der König von Himmel und Erde ist und Macht über die Erde und ihre Bewohner hat"[46]. Das führt zu der Frage, ob Nebukadnezar als Gläubiger oder Ungläubiger gestorben ist, worüber die „Buchbesitzer"[47] unterschiedlicher Meinung seien. Dann folgt die Geschichte von Daniel in der Löwen-

39 Vgl. dazu an wichtiger Literatur Lidzbarski, De propheticis; Nagel, Die *Qiṣaṣ al-anbiyā'*; Tottoli, I profeti biblici; Brinner, Art. Legends of the prophets (mit weiterer Literatur).

40 Vgl. Nagel, Art. Al-Kisā'ī, 176; Brinner, Art. al-Kisā'ī, 453. Eine englische Überetzung von Kisā'īs Werk veröffentlichte Thackston, The Tales of the Prophets of al-Kisa'i.

41 Vgl. Rippin, Art. Al-Ṭaʿlabī, 434; Brinner, Art. al-Thaʿlabī, 766.

42 Vgl. Saleh, The Formation of the Classical Tafsīr Tradition.

43 Busse (Hg.), Islamische Erzählungen von Propheten und Gottesmännern. Qiṣaṣ al-anbiyā' oder 'Arā'is al-maǧālis von Abū Isḥāq Aḥmad b. Muḥammad b. Ibrāhīm aṭ-Ṭaʿlabī. Eine englische Übersetzung von William M. Brinner erschien 2002 in Leiden.

44 Das folgende ausführlicher bei Bobzin, Daniel, 161ff.

45 Busse (Hg.), Islamische Erzählungen, 422.

46 Ebd. 428.

47 Arab. *ahl al-kitāb*, d.h. Juden und Christen.

grube sowie die der Tötung Nebukadnezars durch seinen eigenen Tür-
hüter. Als Variante wird im Anschluss daran eine andere Todesart be-
richtet, dass nämlich eine Mücke[48] durch seine Nase bis zur Hirnhaut
vordringt, sie anfrisst, und Nebukadnezar dadurch den Tod erleidet:
„als er tot war, spalteten sie seinen Schädel und fanden die Mücke, die
sich an seiner Gehirnhaut festgebissen hatte, damit Gott die Menschen
seine Macht und Herrlichkeit sehen ließ"[49]. Gott lässt die Israeliten zu-
rückkehren nach Jerusalem, und da Nebukadnezar die Tora verbrannt
hat, erneuert er sie „durch die Zunge Esras". Unter Nebukadnezars
Nachfolger[50] wird Daniel wieder eingekerkert; er kommt erst frei, als er
diesem die Schrift an der Wand erklären muss. Nicht lange danach
stirbt er und Daniel bleibt in Babylonien bis zu seinem Tod in Susa.
Ṯaʿlabī schließt seine Darstellung über Daniel mit dem auch in historio-
graphischen Quellen überlieferten Bericht von der Auffindung des
Leichnams von Daniel in Susa im Zusammenhang der frühislamischen
Eroberung Irans durch Abū Mūsā al-Asʿarī.[51]

Im Rahmen dieser ergänzenden Bemerkungen verdient hier noch
ein Detail besondere Beachtung, über das im „Buch der Gesandten und
Könige" (Kitāb ar-rusul wa-l-mulūk) von Ṭabarī berichtet wird[52]:

> „Abū Mūsā schrieb an ʿUmar[53]: An ihm (d.h. dem Leichnam Daniels) war ein
> Siegelring, der jetzt bei uns [in Verwahrung] ist. Da schrieb er ihm zurück, er
> solle ihn sich anlegen; auf dem Ringstein war ein Mann zwischen zwei Löwen
> eingraviert."

Hierin mag man eine Reminiszenz an die in der frühchristlichen Kunst
verbreitete Darstellung Daniels zwischen zwei Löwen finden, wie sie
auf dem Programm zum Berliner Symposium abgebildet ist (s. Abb. 1).[54]

In einem anderen Kunstwerk lebt die Erinnerung an Daniel noch
heute fort, nämlich dem Daniel-Grab am Ufer des Karkh in Susa (heute
Šūš) in der iranischen Landschaft Khuzistan (s. Abb. 3).

48 Bei Bobzin, Daniel, 164 ist versehentlich von einem Floh statt einer Mücke die Rede.
49 Busse (Hg.), Islamische Erzählungen, 429.
50 In der mir vorliegenden, in Beirut 1985 gedruckten Ausgabe heißt er Filistas (oder
 Falastas); Busse, der sich auf einen Druck aus Kairo (1937) stützt, gibt ihm den Namen
 Belsazar. Vgl. Bobzin, Daniel, 164, n. 30.
51 Vgl. Bobzin, Daniel, 164ff.
52 Ed. de Goeje, I, 2567 = ed. Abū l-Faḍl IV,93; vgl. auch Schwarz, Iran im Mittelalter,
 361, Anm. 5.
53 D.h. den zweiten Kalifen, reg. 634–644.
54 S. weitere Nachweise bei Sörries, Daniel in der Löwengrube, 37–144. Herzfeld (Tomb
 of Daniel, 36) deutet im Zusammenhang mit Ausgrabungen und einem Leichenfund in
 Susa, die gut zum Bericht Ṭabarīs passen, den Sachverhalt jedoch, vielleicht mit Recht,
 anders: „The engraving on the seal, a man between two lions, is the most common
 iconographic type of Achaemenian seals."

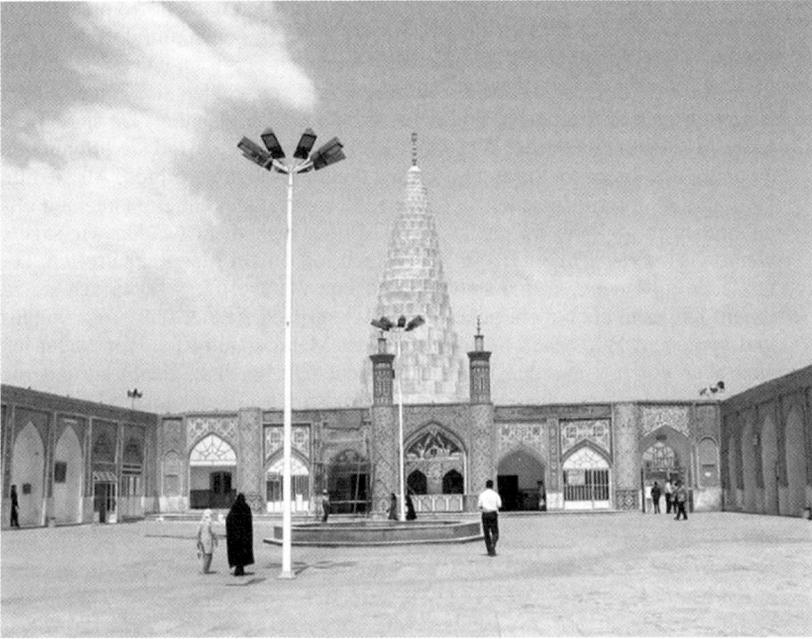

Abb. 3: Das Daniel-Grab in Susa (Šūš) im Jahr 2005

Das wohl aus dem 12. Jahrhundert stammende Grabmal wurde im Jahr 1869 durch eine Flut zerstört und später rekonstruiert.[55] Ernst Herzfeld berichtet über einen Besuch des im Mukarnas-Stil gebauten Grabmals im Jahr 1928.[56]

In der erzählenden Tradition begegnet der zwölfjährige Daniel als weiser Richter in der „Geschichte von der frommen Israelitin und den beiden bösen Alten" in *1001 Nacht*.[57] Die Quelle für diese Geschichte ist ohne Zweifel die Geschichte von Susanna, die in der Fassung der Septuaginta und von Theodotion überliefert ist. Außer in *1001 Nacht* ist die Geschichte auch in der Sammlung *Maṣāri' al-'uššāq* (etwa: „Die Kampfplätze der Liebenden") von as-Sarrāǧ[58] sowie dem Werk *Damm al-hawā* („Tadel der Liebesleidenschaft") des bedeutenden hanbalitischen Gelehrten Ibn al-Ǧauzī[59] enthalten.[60] Sie lautet dort wie folgt:[61]

55 Vgl. Varjāvand, The Tomb of Danīāl.

56 Herzfeld, Tomb of Daniel, hier 34-37 mit Fig. 69.

57 Vgl. Bobzin, Daniel, 172; dort ist der Text in der Übersetzung von Enno Littmann, Die Erzählungen aus den Tausendundein Nächten, III, 508f. wiedergegeben.

58 Ca. 1026–1106; vgl. Paret, Früharabische Liebesgeschichten; ferner Seidensticker, Art. al-Sarrāj, 693 mit weiterer Literatur.

59 Ca. 1116–1201; vgl. Seidensticker, Art. Ibn-Ǧauzī, 338f.; ferner Leder, Ibn al-Ǧauzī.

„Es waren zwei fromme[62] Männer unter den Israeliten und ein frommes Mäd-
chen namens Susan. Die pflegten in einen Garten zu gehen, um dort ihr Opfer
darzubringen. Die beiden Frommen verliebten sich in Susan, und ein jeder von
ihnen verbarg das vor seinem Gefährten. Beide versteckten sich hinter einem
Baum, um sie anzuschauen, und dabei erblickten sie einander. Da sprach ein
jeder zu seinem Gefährten: Was läßt dich hier verweilen? Und sie offenbarten
einander ihre Liebe zu Susan und kamen überein, sie zu verführen. Als sie nun
kam, um zu opfern, sprachen sie zu ihr: Du weißt doch, daß die Israeliten uns
gehorchen, und wenn du uns nicht zu Willen bist, dann werden wir sagen,
wenn wir aufgewacht sind: Wir haben dich mit einem Mann angetroffen, der
uns aber entfleucht ist, und siehe, dich haben wir ergriffen! Da sprach sie zu
ihnen: Ich kann euch nicht gehorchen! Da ergriffen sie sie, führten sie hinaus
und sprachen: Wir haben Susan mit einem Mann angetroffen, der Mann hat
sich aber vor uns aus dem Staube gemacht. Da brachten sie Susan auf die
Bank: denn dorthin pflegte man Übeltäter zu bringen, dann kam ein Feuer vom
Himmel und nahm sie hinweg. Dorthin also brachten sie Susan. Am dritten
Tage aber kam Daniel, der damals dreizehn Jahre alt war; man brachte ihm
den (Richter-) Stuhl, er nahm Platz darauf und sprach: Bringt die beiden her zu
mir! Da kamen sie an wie Spötter, und er sprach: Trennt die beiden Zeugen!
Zum ersten sprach er: Hinter welchem Baum hast du sie gesehen? Der ant-
wortete: Hinter einem Apfelbaum. Und zum anderen sprach er: Hinter wel-
chem Baum hast du sie gesehen? Da stimmten sie nicht überein. Darauf fiel
Feuer vom Himmel und verbrannte beide. So kam Susan frei. Abū Bakr sagt:
In einer anderen Version verhält es sich so, daß sie gesteinigt werden sollte.
Da kam die Offenbarung über Daniel, der zu der Zeit sieben Jahre alt war.“

Ohne Zweifel lebt in diesen Geschichten die Erinnerung an den gerech-
ten und weisen Daniel weiter, der im Buch Ezechiel an zwei Stellen
(14,14 und 28,3) genannt ist.

Literatur

1. Quellen

al-Baġawī, *Maʿālim at-tanzīl*, Bd. 1–4, Beirut 1992.
Blachère, R., Le Coran, traduit de l'arabe par Régis Blachère, Paris 1980.
Brinner, W.M., Arāʾis al-majālis fī qiṣaṣ al-anbiyāʾ or "Lives of the prophets" / as
　　recounted by Abū Isḥāq Aḥmad Ibn Muḥammad Ibn Ibrāhīm al-Thaʿlabī, SAL
　　24, Leiden 2002.
Busse, H. (Hg.), Islamische Erzählungen von Propheten und Gottesmännern. Qiṣaṣ
　　al-anbiyāʾ oder ʿArāʾis al-maġālis von Abū Isḥāq Aḥmad b. Muḥammad b.

60　Ibn al-Ǧauzī, *Damm al-hawā*, 270f.
61　*Maṣāriʿ al-ʿuššāq* 1, 74; zusammengefasst in deutscher Übersetzung bei Paret, Frühara-
　　bische Liebesgeschichten, 70, Nr. 183.
62　Arab. *ʿābid*, wörtl.: verehrend, bzw. den Gottesdienst verrichtend.

Ibrāhīm aṭ-Ṯaʿlabī, übers. und kommentiert v. H. Busse, Diskurse der Arabistik 9, Wiesbaden 2006.

Guillaume, A., The Life of Muhammad. A Translation of Isḥāq's *Sīrat Rasūl Allāh*, Oxford 1955.

Ibn al-Ǧauzī, *Ḏamm al-hawā*, Kairo 1962.

Littmann, E., Die Erzählungen aus den Tausendundein Nächten. Vollständige deutsche Ausgabe in sechs Bänden zum ersten Mal nach dem arabischen Urtext der Calcuttaer Ausgabe aus dem Jahre 1830, übertr. von E. Littmann, Bd. III., Wiesbaden 1953.

as-Sarrāǧ, *Maṣāriʿ al-ʿuššāq* 1, Beirut 1958.

aṭ-Ṭabarī, Kitāb ar-rusul wa-l-mulūk, ed. M.J. de Goeje, Leiden 1879-1901; ed. M. Abū l-Faḍl, Kairo 1960-1969.

Thackston, W., The Tales of the Prophets of al-Kisa'i, Boston 1978.

2. Sekundärliteratur

al-Assouad, M.R., Art. Ḏhū Nuwās, in: EI² 2, 1965, 243–45.

Bobzin, H., „Das Siegel der Propheten". Maimonides und das Verständnis von Mohammeds Prophetentum, in: G. Tamer (Hg.), The Trias of Maimonides. Jewish, Arabic, and Ancient Culture of Knowledge – Die Trias des Maimonides. Jüdische, arabische und antike Wissenskultur, SJ 30, Berlin, New York 2005, 289–306.

—, Der Koran. Eine Einführung, München 1999.

—, KoranLeseBuch, Freiburg i.Br. 2005.

—, Zur islamischen Danielrezeption, in: M. Delgado, K. Koch, E. Marsch (Hg.), Europa, Tausendjähriges Reich und Neue Welt. Zwei Jahrtausende Geschichte und Utopie in der Rezeption des Danielbuches, Studien zur christlichen Religions- und Kulturgeschichte 1, Freiburg (Schweiz), Stuttgart 2003, 159–175.

Brinner, W.M., Art. al-Kisā'ī, Encyclopedia of Arabic Literature 2, 1998, 453.

—, Art. al-Thaʿlabī (d. 427 / 1035), Encyclopedia of Arabic Literature 2, 1998, 766.

—, Art. Legends of the prophets (qiṣaṣ al-anbiyāʾ), Encyclopedia of Arabic Literature 2, 1998, 465–66.

Brockelmann, C., Geschichte der arabischen Litteratur, Band I, Leiden 1943.

—, Geschichte der arabischen Litteratur, Supplement I, Leiden 1937.

Buhl, F., Bosworth, C.E., Art. Madyan Šuʿayb, EI² 5, 1986, 1155–56.

Colpe, C., Das Siegel der Propheten, in: FS Frithjof Rundgren, OrSuec 33–35, 1984–1986, 71–83.

—, Das Siegel der Propheten. Historische Beziehungen zwischen Judentum, Judenchristentum, Heidentum und frühem Islam, Berlin 1989.

Erder, Y., Art. Idrīs, Encyclopaedia of the Qur'ān 2, 2002, 484–86.

Gätje, H., Koran und Koranexegese, Zürich, Stuttgart 1971.

Geiger, A., Was hat Mohammed aus dem Judenthume aufgenommen? Bonn 1833, 2. Aufl. Leipzig 1902. Nachdruck der 2. Auflage mit einem Vorwort hg. v. Friedrich Niewöhner, Jüdische Geistesgeschichte 5, Berlin 2005.

Gilliot, C., Muqātil, grand exégète, traditionniste et théologien maudit, JA 279, 1991, 39–92.

Grotzfeld, S., Dāniyāl in der arabischen Legende, in: W. Fischer (Hg.), Festgabe für Hans Wehr, Wiesbaden 1969, 72–85.

Herzfeld, E., Tomb of Daniel, Susa, in: ders., Damascus: Studies in Architecture – I, ArsIsl 9, 1942, 1–53.

Heschel, S., Der jüdische Jesus und das Christentum. Abraham Geigers Herausforderung an die christliche Theologie, Berlin 2001.

Jeffery, A., The foreign vocabulary of the Qur'ān, GOS 79, Baroda 1938.

Kennedy, P.F., Art. Samuel, Encyclopaedia of the Qur'ān 4, 2004, 526–530.

Kunitzsch, P., Art. Planets and Stars, in: Encyclopaedia of the Qur'ān 4, 2004, 107–109.

Leder, S., Ibn al-Ǧauzī und seine Kompilation wider die Leidenschaft, Beirut 1984.

Leslau, W., Comparative Dictionary of Geʿez, Wiesbaden 1987.

Lidzbarski, M., De propheticis, quae dicuntur, legendis arabicis. Prolegomena, Diss. Berlin, Leipzig 1893.

Loth, O., Ṭabarî's Korankommentar, ZDMG 1881, 588–628.

Nagel, T., Art. Al-Kisā'ī, EI² 5, 1986, 176.

—, Die *Qiṣaṣ al-anbiyā'*. Ein Beitrag zur arabischen Literaturgeschichte, Diss. Bonn 1967.

Netzer, A., Art. Dānīāl-e nabī, EIr 6, 1993, 657–660.

Nöldeke, T., Geschichte des Qorāns, völlig umgearbeitet von F. Schwally, Bd. II, Leipzig 1919.

Paret, R., Früharabische Liebesgeschichten. Ein Beitrag zur arabischen Literaturgeschichte, Bern 1927.

Petuchowski, J.J. (Hg.), New Perspectives on Abraham Geiger, Cincinnati 1975.

Rippin, A., Art. Al-Ṯaʿlabī, EI² 10, 2000, 434.

Saleh, W., The Formation of the Classical Tafsīr Tradition. The Qur'ān Commentary of al-Thaʿlabī (d. 427/1035), Leiden 2004.

Schwarz, P., Iran im Mittelalter nach den arabischen Geographen, Vol. 1–9, Leipzig u.a. 1896–1936, Neudruck Hildesheim 1969.

Seidensticker, T., Art. al-Sarrāj, Encyclopedia of Arabic Literature 2, 1998, 693.

—, Art. Ibn al-Ǧauzī, Encyclopedia of Arabic Literature 1, 1998, 338–39.

Sezgin, F., Geschichte des arabischen Schrifttums I, Leiden 1967.

Shahid, I., Art. Naḏjrān, EI² 7, 1993, 871–72.

—, The Martyrs of Najrān, Louvain 1971.

Sörries, R., Daniel in der Löwengrube. Zur Gesetzmäßigkeit frühchristlicher Ikonographie, Wiesbaden 2005.

Speyer, H., Die biblischen Erzählungen im Qoran, Gräfenhainichen 1931 (Neudruck Hildesheim 1961 u.ö.).

Tottoli, R., I profeti biblici nella tradizione islamica, Brescia 1999.

Vajda, G., Art. Dāniyāl, EI² 2, 1965, 112–13.

Varjāvand, P., The Tomb of Danīāl, EIr 6, 1993, 658–60.

Versteegh, C.H.M., Arabic Grammar and Exegesis in Early Islam, Leiden 1993.

Die Auslegung des Danielbuches in der Schrift „Die Quellen der Erlösung" des Don Isaak Abravanel (1437–1508)

Stefan Schorch

1. Biographie Abravanels[1]

Isaak Abravanel wurde im Jahre 1437 in Lissabon geboren. Er stammte aus einer äußerst wohlhabenden Familie, die innerhalb der jüdischen Gemeinde in Portugal und Kastilien wie in den Kreisen der iberischen Machteliten ein gleichermaßen hohes Ansehen genoss. Sein Vater, Juda Abravanel, war Bankier der königlichen Familie von Portugal, sein Großvater, Samuel Abravanel, war Bankier mehrerer kastilischer Könige. Die Familie der Abravanels stammte aus Sevilla, wo sie bereits während der Zeit der muslimischen Herrschaft und auch nach der Rückeroberung durch die christlichen Truppen im Jahre 1248 lebte. Wegen der antijüdischen Gesetze und Ausschreitungen floh die Familie um die Wende vom 14. zum 15. Jahrhundert nach Portugal, wahrscheinlich unter großen finanziellen Verlusten und nachdem der Großvater sich dem massiven antijüdischen Druck bereits durch eine vorgetäuschte Konversion zum Christentum zu entziehen versucht hatte.

1 Die erste Biographie Isaac Abravanels erschien bereits im Jahre 1551, zugleich eine der ersten jüdischen Biographien überhaupt, siehe Borodowski, Isaac Abravanel, 16. Von Isaac Abravanel selbst liegen, besonders in den Vorreden seiner zahlreichen Werke, umfangreiche autobiographische Darstellungen vor. Die ausführlichste Darstellung des Lebens von Isaac Abravanel stammt von B. Netanyahu: Netanyahu, Don Isaac Abravanel. Mehrere Skizzen sind vornehmlich Abravanels intellektueller Biographie gewidmet: Attias, Isaac Abravanel, 11–50; Borodowski, Isaac Abravanel, 1–28; Feldman, Philosophy, 1–13; Guttmann, Die religionsphilosophischen Lehren, 1–16.

Abravanels Bedeutung in der Geschichte der jüdischen Bibelauslegung behandeln u.a. Halkin, הפרשנות היהודית בימי־הביניים [„Die jüdische Bibelauslegung im Mittelalter", hebr.], 96–98; Moskovits, A biblia hagyományos kommentárjai, sowie insbesondere Segal, יצחק אברבנאל בתור פרשן המקרא [„Isaak Abravanel als Bibelausleger", hebr.].

Im zeitgenössischen Portugal verfolgten das entstehende Bürgertum sowie der Klerus zwar gleichfalls stark antijüdische Ziele, doch führte die königliche Protektion dazu, dass Juden keine allzu starken konkreten Beeinträchtigungen zu befürchten hatten. Juda Abravanel konnte daher relativ schnell wieder in äußerst einflussreiche höfische Positionen aufsteigen. Sein Sohn Isaak wuchs in großem Reichtum im Umkreis des portugiesischen Hofes auf und erhielt eine hervorragende Erziehung im Geiste der Renaissance. Abravanel studierte die lateinische Sprache und die lateinischen Klassiker ebenso wie das Portugiesische und Schriften der zeitgenössischen portugiesischen Literatur, insbesondere Lyrik und historiographisches Schrifttum. Daneben beherrschte er auch das Kastilische, das in höfischen Kreisen Portugals weit verbreitet war. Diese Ausbildung hat den geistigen Horizont Isaak Abravanels stark geprägt und befähigte ihn später auch dazu, in seinen umfangreichen und einflussreichen Erklärungen der biblischen Bücher sich nicht nur auf die jüdische Tradition zu beziehen, sondern auch die christliche Bibelexegese und insbesondere die lateinische patristische Literatur wahrzunehmen.

Neben dieser Ausbildung im Geiste der Renaissance und des Humanismus erhielt Isaak Abravanel allerdings auch eine umfangreiche Ausbildung in den Quellen der jüdischen Tradition. Die doppelte Ausrichtung auf eine gleichermaßen intensive „weltliche" Bildung sowie auf politische und geschäftliche Tätigkeit einerseits sowie auf eine umfangreiche traditionelle jüdische Ausbildung andererseits ist unter den Abravanels über mehrere Generationen zu verfolgen. So war auch Isaak Abravanels Vater in der jüdischen Tradition offenkundig hoch gebildet und wurde in Portugal zum politischen Oberhaupt der jüdischen Gemeinde. Diese Doppelung spiegelt sich auch in einer Familientradition wider, die in der spanischen und portugiesischen Judenheit allgemein akzeptiert worden zu sein scheint: Die Familie der Abravanels nahm für sich in Anspruch, davidischen Ursprungs zu sein[2] und sich bereits in vorrömischer Zeit in Spanien niedergelassen zu haben.

Ausweislich seiner Schriften, die allesamt auf Hebräisch verfasst sind, verfügte Isaak Abravanel nicht nur über hervorragende Kenntnisse dieser Sprache, sondern auch der in ihr verfassten Literatur in ihren verschiedenen Phasen, von der Bibel bis zu dem hebräischen Schrifttum seiner Zeitgenossen. Zudem dürfte er auch die Schriften der griechisch-

2 So schreibt Isaak Abravanel nicht nur in seinem Danielkommentar (siehe Zitat S. 186), sondern beispielsweise auch im Vorwort seines Josuakommentars oder seines Kommentars zu den Büchern der Könige, die Mitglieder seiner Familie seien „allesamt Führer der Israeliten, aus der Wurzel Isais, des Bethlehemiters, aus der Familie Davids, des Fürsten und Befehlshabers meiner Nation" (Abravanel, Josuakommentar, Vorwort).

en Philosophen, Naturwissenschaftler und Mediziner in hebräischer Übersetzung studiert haben,[3] da er nicht Arabisch konnte[4] und die arabischen Vorlagen dieser Übersetzungen ihm daher nicht zugänglich gewesen sind. So zitiert Isaak Abravanel beispielsweise im Danielkommentar die Aristotelesschrift „*De Sensu et Sensato*" in hebräischer Übersetzung (ספר החוש והמוחש). Wahrscheinlich hat Isaak Abravanel auch die arabischen Philosophen, insbesondere Averroes und Avicenna, in hebräischer Übersetzung gelesen.[5]

Seiner doppelten Ausbildung und der Familientradition folgend, ging Isaak Abravanel von Anfang an einer zweigleisigen Laufbahn als jüdischer Gelehrter und äußerst erfolgreicher Geschäftsmann und Politiker nach, wobei das letztere der Beruf war, während ersteres den Freiräumen vorbehalten blieb, die dieser Beruf ließ. Wie bereits sein Vater Juda erlebte auch Isaak Abravanel unter dem portugiesischen König Alfonso V. einen raschen Aufstieg am Hof wie als Geschäftsmann und war ab den frühen 1470er Jahren zugleich Repräsentant der portugiesischen Juden am Hof. Im Rückblick auf diese Zeit, in welcher er einer der reichsten Männer Portugals gewesen sein dürfte, beschreibt er sich in Anlehnung an das biblische Danielbuch:

> „Ich stand ihm [i.e. Alfonso V.] nahe, und er stützte sich auf meinen Arm, und alle Tage, die er auf der Erde lebte, ging ich *auf dem Dach des königlichen Palastes in Babel spazieren* [Dan 4,26]."[6]

Die Zeit des Erfolges endet allerdings, als im Jahre 1481 der portugiesische König Alfonso V., der ein persönlicher Freund Isaak Abravanels war, starb. Unter seinem Nachfolger João II. wurden die ohnedies in bestimmten Kreisen vorhandenen antijüdischen Ressentiments in eine entsprechende Politik umgesetzt, und ein Jahr später musste Isaak Abravanel vor einem drohenden Gerichtsprozess wegen vorgeblichen Hochverrates nach Kastilien fliehen. Während er in Portugal in Abwesenheit zum Tode verurteilt wurde, wandte er sich in der kleinen kastilischen Grenzstadt Segura nun seinen gelehrten Ambitionen zu und verfasste 1483–84 im Laufe von nicht einmal einem halben Jahr umfangreiche Kommentare zu den Büchern Josua, Richter und Samuel, wobei es wohl gerade sein staatsmännisches Interesse war, welches ihn den Deuteronomiumkommentar zurückstellen und die Kommentierung dieser stark politikgeschichtlich orientierten Bücher unternehmen ließ.

3 Eine Liste der zitierten griechischen Werke findet sich bei Guttmann, Die religionsphilosophischen Lehren, 41–43.

4 Anders Guttmann, Die religionsphilosophischen Lehren, 22 Anm. 5.

5 Für eine Aufstellung der von Abravanel zitierten Werke arabischer Autoren siehe Guttmann, Die religionsphilosophischen Lehren, 43–45.

6 Abravanel, Josuakommentar, Vorwort.

Bereits im Frühjahr 1484 begann indes sein erneuter politischer Aufstieg, als Ferdinand und Isabella von Spanien ihn an ihren Hof beriefen, v.a. wohl aufgrund seiner hohen Kompetenz in Finanz- und Steuerfragen.

Die folgenden acht Jahre als Financier und Steuereintreiber des spanischen Hofes fielen exakt in die Zeit, zu der in Spanien die Inquisition revitalisiert wurde. Nach der Eroberung Granadas durch die christlichen Truppen erfolgte im Jahre 1492 die Ausweisung aller Juden aus Spanien. Obgleich vom spanischen König persönlich gedrängt, konvertierte Abravanel nicht zum Christentum und übersiedelte mit seiner Familie in das italienische Neapel, erneut unter Verlust eines Großteils seines Besitzes, aber gewiss dennoch in weit günstigerer Lage als die meisten anderen jüdischen Flüchtlinge. Erneut erhielt er unmittelbar nach seiner Ankunft eine bedeutende Stellung am neapolitanischen Hofe und stieg auch dort wieder sehr schnell zum führenden Vertreter der Juden auf. Gleichzeitig fand er auch wieder mehr Zeit für seine wissenschaftliche Arbeit und verfasste im ersten Jahr seines Aufenthaltes in Neapel einen Kommentar zum biblischen Buch der Könige. In der folgenden Zeit verfasste und plante er eine Reihe weiterer Schriften. Bereits zweieinhalb Jahre später, Anfang 1495, fand jedoch auch dieser Aufenthalt ein jähes Ende, als Isaak Abravanel mit dem König von Neapel vor der drohenden französischen Invasion nach Sizilien fliehen musste und erneut seinen Besitz, darunter auch seine Bibliothek sowie Manuskripte seiner eigenen Schriften, verlor.

Nach einem Aufenthalt in Korfu, wo er einen Jesajakommentar begann und wieder in den Besitz eines verloren geglaubten Manuskriptes seines Jahre zuvor begonnenen Deuteronomiumkommentars gelangte, siedelte Isaak Abravanel nach Monopoli über, einer kleinen Stadt an der Adria, welche zu jener Zeit unter venezianischer Herrschaft war. Hier beendete er Anfang 1496 seinen Deuteronomiumkommentar. Weitere Werke folgten, darunter Kommentare zur Pesachhaggada und zum Mischnatraktat Avot. Hier in Monopoli war es auch, dass er sein Werk מעיני הישועה – „Die Quellen der Erlösung" verfasste, das Anfang 1497 abgeschlossen vorlag und im Wesentlichen einen Kommentar zum biblischen Danielbuch darstellt. Gemeinsam mit weiteren zwei im darauffolgenden Jahr verfassten Werken, ישועות משיחו – „Die Erlösung seines Gesalbten" und משמיע ישועה – „Verkünder der Erlösung" bildet מעיני הישועה eine Trilogie messianischer Schriften und deren ersten Teil. Weitere Werke folgten in unmittelbarer Folge, darunter ein Jesajakommentar.

Im Jahre 1503 wechselte Isaak Abravanel ein letztes Mal seinen Aufenthaltsort und zog nach Venedig. Dort erwarb er sich erneut hohe

politische Anerkennung für seine Vermittlungsversuche im Gewürz-
krieg zwischen Venedig und Portugal. Gleichzeitig trat er in eine wei-
tere Phase intensiver literarischer Tätigkeit ein. Im Jahre 1505 erlebte er
noch, dass drei seiner Werke in Konstantinopel im Druck erschienen.
Zur selben Zeit beendete er seine Kommentierung der Hinteren Prophe-
ten und verfasste Kommentare zu den ersten vier Büchern der Tora.

Isaak Abravanel starb im Dezember 1508 im Alter von 71 Jahren in
hoher Anerkennung. In der Folgezeit erlebten seine Schriften durch
Druckauflagen eine weite Verbreitung. Einige von ihnen wurden ins La-
teinische übersetzt und wurden dadurch weit über die des Hebräischen
mächtigen gelehrten Kreise intensiv wahrgenommen und rezipiert.

2. Literarisches Schaffen und Bibelauslegung

Isaak Abravanel muss zweifellos zu den produktivsten und einfluss-
reichsten jüdischen Gelehrten überhaupt gezählt werden. Unter seinen
Werken nimmt die Auslegung biblischer Bücher einen besonderen
Raum ein – Abravanel hat umfangreiche Kommentare zu allen fünf
Büchern der Tora, zu den Vorderen wie den Hinteren Propheten sowie
zum Buch Daniel verfasst. Seine Erklärungen der biblischen Schriften
werden einerseits als letzte Frucht der mittelalterlichen jüdischen Bibel-
exegese betrachtet, sind aber andererseits auch bereits deutlich der Bi-
belauslegung der Renaissancezeit und des Humanismus zuzuordnen.[7]

Wie andere jüdische Bibelexegeten schöpfte Abravanel in hohem
Maße aus der tradierten Bibelauslegung der Rabbinen wie der jüdischen
Bibelkommentatoren des Mittelalters.[8] Wenngleich Abravanel ein star-
kes mystisches und eschatologisches Interesse hat, ist seine Bibelausle-
gung stark am *Pschat* orientiert, d.h. am wörtlichen Schriftsinn.

Es kann daher kaum verwundern, dass sein Urteil über die zu seiner
Zeit gängigen christlichen Bibelauslegungen häufig negativ ausfällt und
dabei auch vor Verallgemeinerungen nicht zurückschreckt. So schreibt
er beispielsweise in seinem Danielkommentar מעיני הישועה angesichts
einer kritischen Auseinandersetzung mit der christlichen Auslegung
von Dan 8,14 („Bis zweitausenddreihundert Abende und Morgen ver-
gangen sind; dann wird das Heiligtum wieder geweiht werden.") fol-
gendes:

7 Siehe Halkin, Die jüdische Bibelauslegung, 96; Lawee, Threshold, sowie ders., Art.
 Abravanel, Isaac, 1f.

8 Für eine Liste der von Abravanel zitierten jüdischen Gelehrten siehe Guttmann, Die
 religionsphilosophischen Lehren, 23–40.

> „Dies aber ist stets die Art und Weise der christlichen Gelehrten (bei der Aus-
> legung der Bibel), dass sie nämlich die Jahreszahlen nicht gemäß dem wirk-
> lichen Geschehen auslegen, sondern nur gemäß den Worten der Verse, welche
> sie auslegen wollen."[9]

Dennoch erkennt Abravanel die spezifische Differenz des Christentums
gegenüber anderen Religionen darin, dass ersteres sich wesentlich auf
die biblischen Schriften bezieht. So sieht er in seiner Erklärung des
kleinen Hornes von Dan 7,8 in den Augen des von ihm auf das Papst-
tum gedeuteten Hornes[10] („Und siehe, das Horn hatte Augen wie Men-
schenaugen und ein Maul …") einen Hinweis auf die Tatsache, dass
auch die Christen die Heiligen Schriften lesen:

> „Es liegt auch ein Hinweis darin, dass die Edomiten [d.h. die Christen] in ihrer
> Religion sich auf die Tora, die Worte der Propheten und die Heiligen Schriften
> beziehen, wie es die Israeliten selbst tun; dadurch unterscheiden sie sich von
> den übrigen Nationen, die erwähnt sind und die der Bibeltext [Dan 7,3–7] als
> Tiere bezeichnet, in denen kein göttliches Verstehen ist."[11]

Mit der christlichen Bibelauslegung von den Kirchenvätern bis zu sei-
nen Zeitgenossen setzt sich Abravanel in einer Offenheit, Kenntnis und
Ausführlichkeit auseinander, die in der jüdischen Tradition kaum
Parallelen hat.[12] Bisweilen bietet er regelrecht kompendienartige Ex-
zerpte, insbesondere an für ihn so zentralen Stellen wie der Frage des
Verständnisses der 70 Jahrwochen in Dan 9,24, deren christliche Aus-
legung auf den Tod Jesu seiner Deutung des Danielbuches entgegen-
steht. Abravanel zitiert hier die Kommentierungen von Beda Venera-
bilis, Julius Africanus, Hieronymus, Nikolaus von Lyra und Paul von
Burgos.[13]

An anderen Stellen präferiert er aber auch christliche Auslegungen
gegenüber den überlieferten jüdischen und teilt dies seinen Lesern aus-
drücklich mit, so z.B. bezüglich der Deutung der in Dan 11 erwähnten
Auseinandersetzung der Könige des Nordens und des Südens:

> „Hier scheiterten die (jüdischen) Bibelkommentatoren, welche die Geschichte
> der Könige nicht kennen, während ich in den Werken der christlichen Gelehr-
> ten eine passende und richtige Erklärung fand, denn sie stimmt mit den Erzäh-
> lungen der Könige von Persien und Ägypten überein."[14]

9 Abravanel, Quellen der Erlösung, 9, 7.
10 Siehe erster Abschnitt, S. 192.
11 Abravanel, Quellen der Erlösung, 8, 5.
12 Siehe Grossman, Art. Abravanel. Eine Liste der von Abravanel zitierten christlichen
 Autoren hat Guttmann zusammengestellt, siehe Guttmann, Die religionsphilosophischen
 Lehren, 45f.
13 Abravanel, Quellen der Erlösung, 10, 7f.
14 Abravanel, Quellen der Erlösung, 11, 4. Ähnlich äußert sich Abravanel auch in seiner
 Auslegung von I Reg 8, siehe Halkin, Die jüdische Bibelauslegung, 96.

In diesem Zitat klingt bereits eine Perspektive an, die für viele der Bibelauslegungen Abravanels sehr charakteristisch ist, nämlich der Versuch, die auszulegenden Texte historisch zu kontextualisieren. Abravanel war ein hervorragender Kenner des zu seiner Zeit einschlägigen historiographischen Schrifttums der verschiedenen Epochen und Regionen, und die Anwendung dieser Kenntnisse spielt in seinen Bibelauslegungen eine große Rolle. Ein besonderer Schwerpunkt liegt dabei zweifellos auf politikgeschichtlichen und politischen Zusammenhängen, zu denen er als selbst aktiver Politiker eine besondere Affinität hatte.[15] Eng mit der historischen Verortung der auszulegenden Texte ist ein weiteres prägendes Element seiner Exegese verbunden, indem sich Abravanel sehr um die Identifizierung der jeweiligen geographischen Kontexte bemüht.[16]

Wenngleich Abravanel trotz einer noch in jungen Jahren verfassten Schrift rein philosophischen Inhalts und darüber hinaus trotz einer sein geistiges Leben durchziehenden Auseinandersetzung mit dem Werk des Maimonides die Philosophie als Wissenschaft wenig schätzte, bezieht er in einigen Passagen seiner Bibelkommentare philosophische Überlegungen ein und zitiert ausdrücklich die Meinungen bestimmter Philosophen. So setzt er sich in seinem Danielkommentar beispielsweise auch mit dem Wesen des Traums auseinander und führt dabei die diesbezüglichen Auffassungen des Aristoteles an.[17]

Neben dem Verständnis der historischen Zusammenhänge hatte Abravanels Interesse an Geschichte noch ein weiteres Ziel, nämlich das Ende der Geschichte und die damit verbundene messianische Erlösung des jüdischen Volkes. Dieses Interesse bricht sich in vollem Umfang erstmals im Danielkommentar Bahn, dem ich mich im Folgenden nun zuwenden möchte.

3. Der Danielkommentar

Der Danielkommentar des Abravanel trägt, wie bereits erwähnt, den Titel מעיני הישועה – „Die Quellen der Erlösung" und wurde im Jahre 1497 als erster Teil einer messianischen Trilogie in der mittelitalienischen Hafenstadt Monopoli verfasst.

Das Buch „Die Quellen der Erlösung" erschien erstmals im Jahre 1551 in Ferrara im Druck, also 54 Jahre nach seiner Entstehung. In der

15 Siehe hierzu Moskovits, A biblia hagyományos kommentárjai, 167f.
16 Ebd., 167f.
17 Abravanel, Quellen der Erlösung, 5, 4.

heute gängigen traditionellen Ausgabe umfasst die Schrift insgesamt 154 eng und zweispaltig bedruckte Seiten, von denen elf auf eine einführende Vorrede (הקדמה), drei auf ein ausführlich den Inhalt der einzelnen Buchabschnitte beschreibendes Inhaltsverzeichnis (מפתח) und die übrigen auf den eigentlichen Kommentar zum Danielbuch entfallen.

Der Kommentar ist in zwölf Kapitel gegliedert, die Abravanel „Quellen" (מעיינות) genannt hat, und diese sind ihrerseits wieder in Abschnitte unterteilt, welche als „Palmbäume" (תמרים) bezeichnet werden. Die „Quellen" bieten fortlaufende Erklärungen des biblischen Textes, widmen dabei aber den einzelnen Passagen des biblischen Textes sehr unterschiedlich lange und v.a. auch unterschiedlich viele Abschnitte; es handelt sich also nicht um eine fortlaufende Kommentierung im strengen Sinne, sondern eher um eine thematisch gegliederte Erklärung der biblischen Texte.

Den Hintergrund des Buchtitels wie der etwas eigenartigen Abschnittsbezeichnungen erläutert Isaak Abravanel in einer florilegienartig mit Bibelzitaten und -anspielungen durchsetzten Passage der Vorrede, welche zugleich auch über die Motive und Ambitionen des Verfassers beredte Auskunft gibt:

„*Da stand ich auf* [Cant 5,5], Isaak, Sohn meines Herrn, des Ministers Juda, Sohn von Samuel, Sohn von Juda, Sohn von Josef, aus der Familie Abravanel, die in Spanien die Führer der Heerschaaren Israels stellte, aus der Wurzel Isais, des Bethlehemiters, aus dem Stamme Davids, des Fürsten und Befehlshabers seines Volkes. Und seine Lager sammle ich, und an seine Stelle werde ich treten um für sein Volk zu bitten in der Nacht seiner Finsternis um es zu wecken aus dem Schlaf seines Exils, *wie man vom Schlafe erweckt wird* [Sach 4,1]. *Ich kam in der Frühe* [Ps 119,147] und verfasste für es eine Erklärung zum Danielbuch, denn das verkündet Gutes und verspricht Rettung wahrlich mehr als alle anderen Propheten, und *ich stehe an der Schwelle* [Ps 84,11] zur Auslegung seiner Visionen. Wegen der Durstnot unter dem Volk des Herrn *entbrannte* sein *Herz* in seinem *Leibe* [Ps 39,4], *und das Volk dürstete nach Wasser* [Ex 17,3], ihre Seele *verdorrte vor Durst* [Jes 41,7], *wenn sein Geist in* ihm *verzagt* [Ps 142,4], *und seine Seele* wird ohnmächtig [Ps 107,5]. *Ich habe diesen Brunnen ausgegraben* [Gen 21,30], *und eine Quelle geht aus vom Hause der* HERRN [Joel 4,18], *zu tränken mein erwähltes Volk* [Jes 43,20], *kühles Wasser für eine müde Seele* und gute Nachricht [Prov 25,25], welche *die Müden zu stärken vermag* [Jes 50,4]. *Und dies soll sein Name sein, mit dem man ihn rufen soll* [Jer 23,6]: Quellen des Heils [ישועה מעיני], und das sind 12 Wasserquellen [עינות מים] [...] und 70 Palmbäume [תמרים].“[18]

18 Abravanel, Quellen der Erlösung, Vorwort.

Diese Passage führt vor Augen, dass der Titel den Lesern des Buches Labung auf dem Weg zur Erlösung versprechen soll – Wasser auf dem Weg durch die Wüste des Exils. Auch das Ziel, die messianische Heilszeit, klingt in einigen Bibelzitaten deutlich an, besonders in der Applikation von Jes 43, Jer 23 und Joel 4. Darüber hinaus präsentiert sich der Autor als Davidide, der sein Volk in der Nachfolge Davids auf die Heilszeit vorbereiten und dieser die Tür öffnen will: „Da stand ich auf, (daß ich meinem Freunde auftäte; meine Hände troffen von Myrrhe und meine Finger von fließender Myrrhe am Griff des Riegels.) [Cant 5,5]". Dennoch relativiert Abravanel die Bedeutung der vorliegenden Schrift wie auch seiner eigenen Person:

> „Meiner Meinung nach ist die Zeit der Erlösung gekommen, und wir befinden uns heute am Ende des Exils, und die kommende Rettung ist nahe, wie erklärt werden wird, und daher ist es Zeit, für den HERRN diese Abhandlung zu verfertigen, um Gutes zu verkünden und dem Heil Gehör zu verschaffen, doch nehme ich für das, was ich diesbezüglich in dieser Abhandlung sage, nicht in Anspruch, dass es die unbedingte Wahrheit ist. Denn bezüglich ihrer hat mich keine Prophezeiung erreicht, und ich habe sie nicht von meinen Lehrern als Überlieferung des Mose vom Sinai erhalten. Es scheint mir aber aufgrund der Worte Daniels und seiner Visionen, dass die Sache sich so verhält […]."[19]

Sachlich verhandelt Abravanel in der Vorrede seines Kommentars insbesondere drei Fragen:[20]

1. Die Frage der Gliederung des Danielbuches.
2. Die Frage nach der Grundaussage des Danielbuches.
3. Die Frage des Wechsels zwischen hebräischen und aramäischen Passagen.

Abravanel gliedert das Danielbuch in zehn Abschnitte, die im Wesentlichen der uns bekannten Kapiteleinteilung entsprechen. Abweichend davon betrachtet er die Kapitel 10–12 aber als einen Abschnitt und lässt den vierten Abschnitt bereits mit Dan 3,31 beginnen.[21] Letzteres entspricht der masoretischen Parascheneinteilung, nach der Dan 3,30 durch eine *Parascha petucha* abgeschlossen wird. Diese Aufteilung des Danielbuches geht auf ältere jüdische Traditionen zurück, und liegt etwa auch dem im 10. Jahrhundert n.Chr. verfassten Danielkommentar von Saadja Gaon[22] zugrunde.[23]

19 Abravanel, Quellen der Erlösung, 1, 2.
20 Vorworte zu biblischen Kommentaren finden sich zwar bisweilen auch schon in der jüdischen Kommentarliteratur vor Abravanel, ihr großer Umfang und die thematische Fokussierung stellen aber eine Neuerung dar, siehe Moskovits, A biblia hagyományos kommentárjai, 163f.
21 Abravanel, Quellen der Erlösung, Vorwort.
22 882–942, bedeutender jüdischer Gelehrter, der aus Ägypten stammte und v.a. in Babylon wirkte.

Der Charakter des Danielbuches ergibt sich nach Abravanel daraus, dass ersteres nicht als historiographische Schrift betrachtet werden könne, sondern vielmehr prophetischen Inhalts sei:

> „Es möge dir nicht einfallen, dass der Inhalt dieses Buches dem der Chronikbücher entspreche, und dass Daniel in ihm die Angelegenheiten der Könige von Medien, Persien und Babel zu erzählen beabsichtigte. […] Die Absicht Daniels in diesem Buch war es, seine Weisheit und das Maß seiner Prophetie und die Vollkommenheit seiner Heiligkeit und die Wunder, welche um seinetwillen und seiner Freunde willen getätigt wurden, zu erklären. Und die Dinge niederzuschreiben, welche dem Volk geschehen werden, von den Bedrängnissen Israels, und seinem Exil und seiner Bewahrung und seiner Rettung und seiner Erlösung, die am Ende der Tage geschehen wird, so wie es auch die übrigen Propheten in ihren Büchern taten."[24]

Nach dem letzten Satz ist deutlich, dass Abravanel, im Gegensatz zur allgemeinen rabbinischen Tradition[25] und in besonderer Auseinandersetzung mit Maimonides, Daniel als Propheten betrachtete.[26] Im Kontext von Abravanels anti-naturalistischer Konzeption von „Prophetie" bekommt diese Auffassung ihre besondere Bedeutung: Nach Abravanel ist die biblische Prophetie durchgängig ein Ergebnis des Wirkens Gottes und damit durch die empirische Anschauung gewonnenem Wissen prinzipiell überlegen.[27]

Auch Abravanels Auffassung, Daniel sei der Verfasser des Danielbuches, entspricht nicht der traditionellen jüdischen Auffassung, wie sie sich etwa im Babylonischen Talmud manifestierte, nach der die „Männer der großen Versammlung" das Buch verfasst haben:

23 Siehe Alobaidi, The Book of Daniel, 424.
24 Abravanel, Quellen der Erlösung, Vorwort.
25 Siehe hierzu: Editorial Staff Encyclopaedia Judaica, Art. Daniel.
26 Ausführlich behandelt Abravanel diese Frage in der 3. Quelle seiner „Quellen der Erlösung".
27 Abravanel unterscheidet zwischen Wahrnehmung *a priori* und *a posteriori:* Im Rahmen letzterer „the knower collects data, primarily from sense-experience, organizes them, and then formulates general laws and theories, which are used to explain and predict." Dem steht für Abravanel die Wahrnehmung *a priori* gegenüber: „[…] here we go from the cause to the effect, from the prior to the posterior. Unlike the former method, the a priori mode of cognition needs not be based upon any antecedent and acquired data; it is simply given or had. […] This second type of knowing is the kind possessed by God, the angels and the prophets." (Feldman, Philosophy, 85f.). Von daher ergibt sich die besondere epistemologische Bedeutung der Prophetie: „Prophecy, a species of a priori cognition, reveals to us knowledge that not only we would not be able to acquire a posteriori but information that if left to our resources we would definitely reject as utterly false." (ebd., 91). Siehe auch Reines, Art. Abravanel.

„Die Männer der Großsynode schrieben Jehezkel, die zwölf [kleinen Propheten], Daniel und die Esterrolle."[28]

Um größtmögliche Genauigkeit walten zu lassen und nicht durch Übersetzung Fehler zu verursachen, habe Daniel als der Verfasser des Buches diejenigen Teile, welche ursprünglich auf Aramäisch geredet worden seien, auch in der schriftlichen Fassung in dieser Sprache belassen, die ursprünglich auf Hebräisch geredeten Passagen, also seine eigenen Erzählungen sowie die Reden der Engel, demgegenüber aber auch in Hebräisch wiedergegeben. Dies erkläre den charakteristischen Sprachenwechsel des Danielbuches:

„Daniel schrieb in seiner heiligen Sprache die Einführung und den Schluss des Buches, weil es sich dabei um seine Worte zu seinem Volk und um Worte des Engels zu ihm handelte. Und sie wurden danach aufgeschrieben, wie sie gesprochen worden waren, denn unsere heilige Sprache ist die Sprache, in der der Gesegnete zu Adam, zu den Vätern, zu Mose und zu seinen Propheten gesprochen hat, und ihrer bedienen sich auch die Dienstengel, wie die Rabbinen erwähnen. Die Worte der Aramäer und ihrer Könige aber, welche auf Aramäisch geredet worden waren, sowie auch die Worte Daniels, welche dieser zu ihnen gleichfalls auf Aramäisch geredet hatte, wollte er schreiben, wie sie gesprochen worden waren, weil bei der Übersetzung von der einen in die andere Sprache Fehler und Irrtümer in vielfältiger Weise passieren. Und damit seine Worte wahr seien, schrieb er jede Angelegenheit in der Sprache, in welcher sie ursprünglich gesagt worden war."[29]

Relativ großen Raum widmet Abravanel Ausführungen zur historischen Person Daniels. In diesem Interesse ist er durchaus Josephus zu vergleichen, dessen Schriften er wohl auch kannte.[30] Aus der Datierung in Dan 1,1 „Im Jahre drei des Königtums Jojakims etc." in Kombination mit II Reg 24,1; Jer 25,1 und II Chr 36,5–7 schließt Abravanel, dass Jojakim zweimal nach Babel deportiert worden sei, und dass Daniel und seine Gefährten zur ersten Deportationswelle gehört hätten.[31]

Im Einklang mit den meisten Rabbinen der talmudischen Zeit schließt Abravanel aus Dan 1,3f. („Und der König sprach zu Aschpenas, seinem obersten Kämmerer, er sollte einige von den Israeliten auswählen, und zwar von königlichem Stamm und von edler Herkunft, junge Leute, die keine Gebrechen hätten"), dass Daniel und seine Freunde Davididen waren. Es ist nicht frei von einer humorvollen Pikanterie, wenn Abravanel angesichts dieser Schlussfolgerung vorrech-

28 bBB 15a (deutsche Übersetzung: Der Babylonische Talmud. Nach der ersten zensurfreien Ausgabe unter Berücksichtigung der neueren Ausgaben und handschriftlichen Materials ins Deutsche übersetzt von Lazarus Goldschmidt. Berlin 1930–1936).
29 Abravanel, Quellen der Erlösung, Vorwort.
30 Siehe Guttmann, Die religionsphilosophischen Lehren, 24–26.
31 Abravanel, Quellen der Erlösung, 5, 1.

net, dass es zu Daniels Zeiten allerdings eine sehr große Anzahl von Nachkommen Davids gegeben haben müsse, wenn man erstens die hohe Zahl der im biblischen Text genannten Söhne Davids bedenke und zweitens berücksichtige, dass allein einer dieser Söhne, nämlich Salomo, eine unüberschaubare Anzahl von Frauen gehabt habe.[32]

In der 6. Quelle kommt Abravanel zur Auslegung von Nebukadnezars Traums aus Dan 2. Das zusammengesetzte Standbild repräsentiere vier Königreiche: Babel (der goldene Kopf), Medien und Persien (Brust und Arme aus Silber), Griechenland (Leib und Hüften aus Kupfer), sowie Rom (eiserne Schenkel). Abravanel sieht das Christentum als eine zu seiner Zeit noch immer existierende Fortsetzung des römischen Reiches, und da der Islam sich als eine Sekundärfolge des Christentums über ursprünglich christliche Länder erstrecke, müsse auch der Islam zu der fortdauernden Phase des römischen Reiches gerechnet werden, wobei die Teilung in muslimische und christliche Regionen durch die aus Eisen und Ton zusammengesetzten Füße und Zehen des Standbildes indiziert sei.[33] Tatsächlich vermischten sich beide auch nicht, denn Muslime und Christen heirateten untereinander nicht. Abravanel schreibt weiter:

> „Und es steht geschrieben *zur Zeit dieser Könige* … – dies bezieht sich auf die Könige von Edom [d.h. der Christen] und der Ismaeliten sowie ihre Völkerschaften – … *wird der Gott des Himmels ein* weiteres, fünftes *Reich aufrichten* [Dan 2,44], das nicht aufhören und zerbrechen wird wie die vier Königreiche und nicht in ein anderes Königreich übergehen wird wie sie, […] und dies ist das Königtum Israels zur Zeit seiner Erlösung, und es ist geschrieben, dass er im Traum sah, dass der Stein die Beine des Standbildes zerschlägt, und dies zeigt, dass das fünfte Reich, welches des messianischen Königs ist, […] in den Tagen der Christen und Ismaeliten erstehen wird.“[34]

Der folgende „Palmbaum" ist der Auseinandersetzung mit christlichen Auslegungen gewidmet. Das erste Argument bezieht sich auf den Zusammenhang zwischen Völkerschaften und den von ihnen bewohnten Territorien:

> „Die christlichen Gelehrten bestehen bei der Auslegung dieses Traumes darauf, dass […] das vierte Reich Rom ist, als es im Gipfel seiner Macht war, und dass das fünfte Reich ihr Gott Jesus und sein Gebetshaus, das bei ihnen *iglesia* genannt wird, ist. Das aber unterstützt der Text nicht, […] denn jedes der hier genannten Reiche besteht aus Völkern und Nationen, die aufeinander folgen, und ihre Länder und Territorien folgen aufeinander:

32 Abravanel, Quellen der Erlösung, 5, 2.
33 Die Auslegung, dass die Zweiteilung der Beine sich auf die zwischen den Christen und den Muslimen geteilte Herrschaft bezieht, findet sich bereits bei Saadja, siehe Stemberger, Die jüdische Danielrezeption, 152.
34 Abravanel, Quellen der Erlösung, 6, 1.

Siehe, das erste Reich ist Babel und das Volk der Chaldäer, und sein Gebiet ist Babel und das ganze chaldäische Gebiet. Und das zweite Reich, Persien und Medien [= Türkei], gehört den persischen und medischen Völkern, und ihre Gebiete mit ihren Völkern sind in Asien, im Orient bekannt. Und das dritte Reich ist Griechenland, sein Volk ist als Griechen bekannt, und ihr Land ist bekannt und abgegrenzt am Rande von Europa, und das vierte Reich, Rom, gehört gleichfalls zu einem bekannten Volk […], und sein Gebiet liegt in Italien, welches auch ein Teil von Europa ist.

Da nun der Text das fünfte Reich erwähnt, muss es sich dabei zwangsläufig um eines der übrigen Reiche handeln, d.h. um ein anderes Volk, welches die vorhergehenden ablöst, und es muss ein Land außerhalb der übrigen Reiche sein. Dies alles aber trifft auf das Volk Israel zu, da es ein anderes Volk ist, weder identisch mit den Chaldäern noch mit den Persern, Medern, Griechen oder den Römern. Und ihr Land kann nicht Babel noch Persien, Medien, Griechenland oder Rom sein, sondern das Land Israel. Nach der christlichen Auslegung aber handelt es sich nicht um ein anderes Volk, denn das heutige Christenvolk sind Griechen und Römer."[35]

Ein weiteres Argument schließt aus den zeitlichen Koinzidenzen auf die Identität von römischem Reich und Christentum:

„Jesus wurde unter dem zweiten Kaiser Octavius Augustus geboren, der nach Julius Caesar kam, und er wurde aufgehängt unter Tiberius, dem dritten Kaiser. Daraus ergibt sich, dass der Beginn des vierten Reiches in den Tagen der Kaiser gleichzeitig mit dem Beginn der Religion Jesu stattfand, und man kann daher nicht sagen, dass das fünfte Reich nach dem Ende und der Zerstörung des vierten Reiches kam, […] denn die Kaiser und die Religion Jesu waren zur selben Zeit, und auch in den Tagen Konstantins waren Kaiser, und deren ganzes Reich gehörte der christlichen Religion an. Daher sind das römische Reich, welches das vierte Reich ist, und das nach ihrer Meinung fünfte Reich – die Religion Jesu – ein und dasselbe. Deshalb pflegen sich die Kaiser auch heute „Kaiser bzw. König von Rom" zu nennen, und sie sind Christen, und daraus ergibt sich, dass das vierte Reich noch immer besteht, und das fünfte bisher noch nicht gekommen ist."[36]

Nach Abravanel steht also die Ankunft des fünften Reiches, welches die messianische Erlösung und die schließliche Herrschaft Israels bedeute, noch aus, da zu seiner Zeit das vierte Reich, d.h. Rom einschließlich der Christen und Muslime, herrsche.

Die Auslegung der von Daniel geschauten Tiervision aus Dan 7 führt diese Argumentation fort.[37] Nach Abravanel versinnbildlicht das vierte Tier wiederum das römische Reich einschließlich Christentum und Islam, und er unterzieht den Text einer gleichermaßen umfangreichen wie detaillierten Auslegung. Das vierte Tier sei Daniel als beson-

35 Abravanel, Quellen der Erlösung, 6, 2.
36 Abravanel, Quellen der Erlösung, 6, 2.
37 Abravanel, Quellen der Erlösung, 8, 5.

ders „furchtbar und schrecklich" (7,7) erschienen, weil es darstelle, worüber die anderen Propheten nicht sprachen. Die eisernen Zähne deutet Abravanel als Hinweis auf die römische Konsulsherrschaft; erst unter den Konsuln sei Rom wirklich mächtig geworden und sei zudem durch Expansion in das Blickfeld der in Israel lebenden Juden gerückt. Wie das vierte Tier, so sei auch das römische Reich völlig verschieden von seinen weltgeschichtlichen Vorgängern gewesen. Die zehn Hörner des Tieres deutet Abravanel auf die zehn römischen Kaiser, die vor der Zerstörung Jerusalems herrschten und die er in seinem Kommentar aufzählt, von Julius Caesar bis Vespasian, in dessen Tagen Jerusalem durch Titus eingenommen wurde.[38] Bezüglich des kleinen Horns (7,8) widerlegt Abravanel die von Levi ben Gerschom[39] vertretene Auffassung, es handele sich dabei um einen Hinweis auf Konstantin, mit dem Argument, dieser sei kein unbedeutender Kaiser gewesen und stehe zudem nicht in einem unmittelbaren Zusammenhang mit den anderen Kaisern. Abravanel sieht demgegenüber in dem kleinen Horn ein Sinnbild für das entstehende Papsttum. Dass dieses drei der vorigen Hörner ausbrach, könne auf zwiefache Weise erklärt werden: Entweder stünden die drei ausgerissenen Hörner für die drei dem Papsttum voraufgehenden römischen Regierungssysteme (Königtum, Konsulsherrschaft, Kaisertum), oder aber, und diese Erklärung zieht Abravanel vor, sie bezeichneten die drei Kaiser, welche bis zum Tod Jesu und der damit verbundenen Entstehung der christlichen Religion in Rom regierten. Das Horn habe Menschenaugen, weil auch die Christen die heiligen Schriften lesen und sich hierdurch von anderen Religionen und auch von den vorherigen Regierungen Roms unterscheiden. Das Maul schließlich, welches große Dinge redete, verweise auf das christliche Dogma, nach dem die Christen das tun, was der Papst sagt, dieser danke und verdamme, verbiete und erlaube und erlasse die Schuld, und was er auf Erden sage, das geschehe nach christlicher Auffassung im Himmel. Im folgenden Palmbaum[40] widerlegt Abravanel die christliche Deutung des kleinen Hornes auf den Antichrist.

Der Anspruch des Papsttums, mit himmlischer Vollmacht zu sprechen, ist nach Abravanel in Dan 7,25 angesprochen („Er wird den Höchsten lästern ...), ebenso auch die Verfolgung der Juden („... und die Heiligen des / der Höchsten vernichten"). Hieraus ergibt sich zugleich, dass für Abravanel der Ausdruck „die Heiligen des / der Höchsten" (קדישי עליונין) die Juden bezeichnet. Kennzeichnend für die

38 Caesar, Oktavian, Tiberius, Caligula, Claudius, Nero, Galba, Otho, Vitelius, Vespasian.
39 Auch als Gersonides oder Leo Hebraeus bekannter jüdischer Gelehrter aus Frankreich, 1288–1344.
40 Abravanel, Quellen der Erlösung, 8, 6.

Hybris des Papsttums sei darüber hinaus, dass es, gleichfalls nach Dan 7,25, die „Festzeiten und das Gesetz" der biblischen Überlieferung ändert. Schließlich nennt Dan 7,25 noch eine Zeitdauer: Die Juden werden „eine Zeit und zwei Zeiten und eine halbe Zeit" (עדן ועדנין ופלג עדן, d.h. Abravanel versteht עדנין als Dual) in der Hand Roms sein. Es steht für Abravanel fest, dass sich in dieser Zeitangabe das findet, was ihn eigentlich interessiert: Das Datum des Endes des jüdischen Exils, der Zeitpunkt der Erlösung durch das Kommen des messianischen Reiches. Da Abravanel als den Anfangspunkt der Auslieferung des jüdischen Volkes in die Hand der römischen Herrscher die Zerstörung des Zweiten Tempels bestimmt, ist allerdings dafür noch zu klären, welche Zeitdauer ein עדן umfasst. Aufgrund der (pseudo-) etymologischen Verbindung von aramäisch עָדָּן „Zeitdauer" mit hebräisch עָדּוּן „Freude" sowie wegen der Tatsache, dass das Wissen um diese Zeitdauer bei Daniel offenkundig als bekannt vorausgesetzt wird, schließt Abravanel, dass es sich um eine bekannte Grundeinheit der Geschichte des Volkes Israel handeln muss, nämlich die Zeit des Ersten Tempels. Da dieser insgesamt 410 Jahre bestanden habe, beträgt die fragliche Zeitspanne „eine Zeit und zwei Zeiten und eine halbe Zeit" insgesamt 1435 Jahre (3,5 x 410):

> „Das *'iddān* ist die Zeitdauer des Ersten Tempels, das sind nach der Meinung der Rabbinen 410 Jahre, und er [d.h. der Engel von Dan 7,16–27] hat diese Zeitdauer *'iddān* genannt, weil in ihr die Wonne und die Freude [*'iddūn*] im Tempel weilten und sie [d.h. die Israeliten] nicht ihren Feinden unterworfen waren. Und weil die Zeitdauer dieser Epoche Daniel und allen Exilierten bekannt war, hat der Engel sie zur Grundlage seiner Zahl und seiner Endzeitberechnung gemacht. Das dreieinhalbfache dieser Zahl beträgt demnach 1435 Jahre."[41]

Der Zweite Tempel wurde nach dem jüdischen Kalender im Jahre 3828 zerstört. Addiert man nun die also die errechnete Spanne von 1435 Jahren zu der Jahreszahl 3828, so erhält man als Ende des Exils das Jahr 5263 des jüdischen Kalenders:

> „Wenn man (die 1435 Jahre) zu 3828 nach der Schöpfung addiert, als der Zweite Tempel zerstört wurde und die Israeliten in die Hände der Römer gegeben wurden, dann wird die Zeit des Abschlusses und des Endes am Ende der Tage im Jahre 5263 nach der Weltschöpfung sein."[42]

In den christlichen Kalender umgesetzt heißt das, dass Abravanel den Anbruch des messianischen Reiches für das Jahr 1503 errechnet hatte, also ganze sechs Jahre nach der Fertigstellung seines Kommentars.

41 Abravanel, Quellen der Erlösung, 8, 10.
42 Abravanel, Quellen der Erlösung, 8, 10.

Auch bezüglich der zweiten expliziten Zeitangaben des Danielbuches in Dan 8,14 („zweitausenddreihundert Abende und Morgen") kommt Abravanel zu der Schlussfolgerung, diese weise auf das Jahr 1503. Nach Abravanel kann es bei der fraglichen Zeitangabe weder um 2300 Tage oder Wochen oder Monate gehen, da keiner dieser Zeiträume mit dem biblischen Text und den bekannten historischen Daten korrespondiere, sondern allein um 2300 Jahre. Zu klären bleibe aber die Frage nach dem Beginn dieses Zeitraums. Abravanel beginnt mit einem Überblick über die diesbezüglichen Vorschläge von R. Abraham bar Hiyya[43] (Bau des Ersten Tempels unter Salomo), Levi ben Gerschom (Entstehung des Königtums in Israel zur Zeit Samuels) und Mose ben Nachman,[44] urteilt dann aber:

> „Es ist unnötig, sich damit lange auseinanderzusetzen, denn das Endzeitdatum, welches jeder von ihnen in seiner Weise aufgrund dieser Zahl berechnete, ist bereits vergangen, und wir wurden nicht gerettet. Deshalb habe ich gesagt, daß der Ausgangspunkt dieser Zahl die Teilung des Königtums im Anschluss an die Tage Salomos ist. […] Und wie der Frager fragt *Wie lange gilt dies Gesicht vom täglichen Opfer und vom verwüstenden Frevel …* [Dan 8,13], beginnend mit der Teilung des Königtums, […] so antwortete er in seiner Weise *bis Abend und Morgen* [Dan 8,14], d.h. dieser Abend dauert, bis der Morgen kommt, und diese Periode dauert von der Zeit, da die Königtümer geteilt wurden, bis sie wieder zusammengefügt werden durch den königlichen Messias, 2300 Jahre, und dann *wird das Heiligtum sein Recht erhalten* [Dan 8,14], denn die göttlichen Weisheiten werden sich in ihren Wahrheiten offenbaren."[45]

Unter Berücksichtigung des Todesjahres Salomos nach dem jüdischen Kalender ergibt sich als Endpunkt wiederum das Jahr 5263, also 1503.

Eine gewisse Entschärfung erfahren die Berechnungen Abravanels allerdings schließlich dadurch, dass er aufgrund von Angaben im Talmud auch noch das Jahr 1531 als relevantes Datum ermittelt und daher im Danielkommentar letztlich schlussfolgert, die Erlösung beginne im Jahre 1503 und erreiche im Jahre 1531 ihren Abschluss.[46]

Bereits zur Sprache kam, dass Abravanel die muslimische Welt seiner Zeit als Teil des römischen Reiches sah, symbolisiert durch die Mischung von Ton und Eisen. Während der für Abravanel gegenwärtigen Zeit des vierten Reiches existieren demnach Christentum und

43 Jüdischer Astronom, Mathematiker und Philosoph, der im frühen 12. Jh. n.Chr. in Barcelona lebte.
44 Nachmanides (1194–1270), bedeutender jüdischer Gelehrter aus Spanien. Er hatte das Jahr 1358 für den Beginn und das Jahr 1403 für die Vollendung der Erlösung errechnet, siehe Stemberger, Die jüdische Danielrezeption, 154.
45 Abravanel, Quellen der Erlösung, 9, 7.
46 Abravanel, Quellen der Erlösung, 12, Teil 1; siehe hierzu Stemberger, Die jüdische Danielrezeption, 156.

Islam parallel. Deutlich ist, dass diese Parallelität nach dem Modell Abravanels mit dem Anbruch des 5. Reiches, der Herrschaft Israels, beendet sein muss und Christentum wie Islam gleichzeitig zum Abbruch kommen müssen. Dieses gleichzeitige Ende beider Religionen wird nach der Überzeugung Abravanels durch einen Krieg zwischen Christen und Muslimen herbeigeführt, den Abravanel in der Schilderung des Krieges zwischen den Königen des Nordens und des Südens in Dan 11,40 angezeigt sieht:

> „Und zur Zeit des Endes wird sich der König des Südens mit ihm messen, und der König des Nordens wird mit Wagen, Reitern und vielen Schiffen gegen ihn anstürmen und wird in die Länder einfallen und sie überschwemmen und überfluten."[47]

In diesem Kampf finden nach Abravanel sowohl das Christentum wie auch der Islam ihr Ende und machen den Platz frei für die Ankunft des messianischen fünften Reiches.

Es wurde bereits vielfach darauf hingewiesen, dass die Auslegung des Danielbuches in einer sehr intensiven Wechselwirkung mit historischen Krisenzeiten steht. Der Danielkommentar von Isaak Abravanel stellt eine eindrucksvolle Illustration dieser Feststellung dar. Zwar mag Abravanel aufgrund bestimmter biographischer Parallelen eine gewisse Affinität zu der Person Daniels verspürt haben – wie Daniel betrachtete er sich als Abkömmling Davids, wie dieser war er einflussreicher und wohlhabender Berater fremder Könige, daneben aber auch ein großer jüdischer Gelehrter – und zudem mögen ihm als einem an Geschichte interessierten Politiker einige der Stoffe des Danielbuches besonders am Herzen gelegen haben. Dennoch scheint es, dass der Danielkommentar des Don Isaak Abravanel ohne die Katastrophe, die über das Judentum der iberischen Halbinsel am Ende des 15. Jh. n.Chr. hereinbrach, nicht geschrieben worden wäre.

47 Abravanel, Quellen der Erlösung, 11, 8.

Literatur

1. Quellen

דון יצחק אברבנאל, פירוש על נביאים. פיזרו רע"ב-ר"פ
(Don Isaac Abravanel, Kommentar zu den Propheten [hebräisch],
Pesaro 1511–1520).
דון יצחק אברבנאל, מעיני הישועה. פררה שכ"א
(Don Isaac Abravanel, Quellen des Heils [hebräisch],
Ferrara 1551).

Alobaidi, J., The Book of Daniel: The Commentary of R. Saadia Gaon. Edition and Translation, Bern [u.a.] 2006.
Goldschmidt, L. (Hg.), Der Babylonische Talmud. Nach der ersten zensurfreien Ausgabe unter Berücksichtigung der neueren Ausgaben und handschriftlichen Materials ins Deutsche übersetzt von Lazarus Goldschmidt, Berlin 1930–1936.

2. Sekundärliteratur

Attias, J.-Ch., Isaac Abravanel: La mémoire et l'espérance, Paris 1992.
Borodowski, A.F., Isaac Abravanel on Miracles, Creation, Prophecy, and Evil: The Tension Between Medieval Jewish Philosophy and Biblical Commentary, New York et al. 2003.
Editorial Staff Encyclopaedia Judaica, Art. Daniel. In the Aggada, Encyclopaedia Judaica – CD-ROM Edition Version 1.0, Jerusalem 1997.
Feldman, S., Philosophy in a Time of Crisis. Don Isaac Abravanel: Defender of the Faith, London, New York 2003.
Grossman, A., Art. Abravanel, Isaac ben Judah: Abrabanel as Biblical Exegete, Encyclopaedia Judaica – CD-ROM Edition Version 1.0, Jerusalem 1997.
Guttmann, J., Die religionsphilosophischen Lehren des Isaak Abravanel, Breslau 1916.
Halkin. A.S., הפרשנות היהודית בימי-הביניים [„Die jüdische Bibelauslegung im Mittelalter", hebräisch], in: M. Greenberg (Hg.), Jewish Bible Exegesis: An Introduction, The Biblical Encyclopaedia Library, Jerusalem 1983, 15–100.
Lawee, E., On the Threshold of the Renaissance: New Methods and Sensibilities in the Biblical Commentaries of Isaac Abarbanel, Viator 26, 1995, 283–319.
—, Art. Abravanel, Isaac, Encyclopedia of the Renaissance, ed. by P. Greudel, vol. 1, New York 1999, 1f.
Moskovits, J.C., A biblia hagyományos kommentárjai [„Die traditionellen Bibel-kommentare", ungarisch], Budapest 2000, 156–176.
Netanyahu, B., Don Isaac Abravanel – Statesman and Philosopher, Philadelphia 1953.
Reines, A.J., Art. Abravanel, Isaac ben Judah: Abrabanel's Philosophy, Encyclopaedia Judaica – CD-ROM Edition Version 1.0, Jerusalem 1997.
Segal, M.Z., יצחק אברבנאל בתור פרשן המקרא [„Isaak Abravanel als Bibelausle-ger", hebräisch], Tarbiz 8, 1937, 261–299.

Stemberger, G., Die jüdische Danielrezeption seit der Zerstörung des zweiten Tempels am Beispiel der Endzeitberechnung, in: M. Delgado, K. Koch, E. Marsch (Hg.), Europa, Tausendjähriges Reich und Neue Welt. Zwei Jahrtausende Geschichte und Utopie in der Rezeption des Danielbuches, Studien zur christlichen Religions- und Kulturgeschichte 1, Freiburg (Schweiz), Stuttgart 2003, 139–158.

Nicholas of Lyra's Commentary on Daniel in the Literal Postill (1329)

Philip D.W. Krey

Nicholas of Lyra, OFM (1270–1349), one of the foremost biblical commentators of the late middle ages and dubbed "the plain and useful doctor", was regent master in Paris from 1308 to 1309. He was elected minister provincial of France in 1319 and of Burgundy in 1325. Born in Lyre, Normandy, in the diocese of Évreux, Nicholas may have learned Hebrew in Évreux's centers of Jewish learning; he was recognized to the Reformation for his acquaintance with the Talmud, Midrash, and the works of Rashi (Rabbi Solomon ben Isaac, 1045–1105).

In 1300, during the reigns of Boniface VIII and Philip the Fair, Nicholas became a Franciscan and immediately moved to the *studium generale* in Paris, where he flourished in the university setting despite a period of conflict between the papacy and the Franciscan Order over evangelical poverty. He was one of the Franciscan bachelors of theology at the affair of the Templars (1307) and participated in an academic disputation, or quodlibet, "On the Advent of Christ" (1309). He participated in the ecclesiastical hearing at Paris for the Beguine mystic, Marguerite Porete (1310), that resulted in her condemnation.

A moderate within the order concerning absolute poverty, Nicholas maintained close relationships with the Franciscan hierarchy, the papacy, and the French royal family.[1] He did not believe that one could pre-

* I am grateful for the organizers of the History of the Interpretation of Daniel Symposium, Prof. Dr. Katharina Bracht and PD Dr. David du Toit and the Humboldt-University in Berlin, for the opportunity to work on Nicholas' Commentary on Daniel. Since I have worked extensively on his Apocalypse Commentary of 1329, this gave me the opportunity to compare the two commentaries, edited at the same time. I am also grateful to the Friedsam Memorial Library and the Franciscan Institute at the Bonaventure University in New York, especially the Director of the Library, Dr. Paul J. Spaeth, for providing me with wonderful hospitality and all that I needed to do the research for this essay.

1 I have argued elsewhere over against Franz Pelzer's thesis that Nicholas of Lyra was not the author of the *Quaestio de usu paupere* that represents a more radical and Olivian

dict the arrival of the antichrist, and, contrary to the apocalyptic warnings of some of his Franciscan brothers, he did not see Antichrist within the Church.[2] His *magnum opus,* the *Literal Postill on the whole Bible* (1322 [1323]–1331), was a running commentary on the Old and New Testaments, intended for theologians and known for its focus on the double literal sense, affirmation of history and literary context, and Jewish interpretations of the Old Testament. This monumental work was a compilation of his biblical lectures that he edited at times, as in the case of the *Daniel Commentary,* in a comprehensive fashion, due to changes in current events or his exegetical and hermeneutical principles. The double literal sense for which he is famous served as his key to interpret Old Testament prophetic passages, allowing the exegete to draw two interpretations from the passage: one for the prophet's own time and another (usually Christological or Antichristological) for the future.

His *Moral Postill on the whole Bible* (1333–1339) was a handbook for *lectores* and preachers, that is, a typological and allegorical series of notes on passages of scripture that could be given a moral or spiritual interpretation. There are hundreds of manuscripts, some magnificently illustrated, and early modern printed editions of the postills. Libraries around the world have copies of the early modern printed editions. What is striking is how consistent the manuscripts and the printed editions are. Other than inversions there are rarely differences between the manuscripts and the printed editions.[3] Other works that are extant are the *Quaestio de adventu Christi* (1309); a treatise summarizing the *Literal Postill, De Differentia nostre translationis ab hebraica littera veteris testamentis* (1333); a treatise against the Jews, *Responsio ad quendam Iudeum ex verbis Evangelii secundum Matthaeum contra Christum nequiter arguentem* (1334); a treatise on the beatific vision, *De visione divine essentie* (1333). His last work ca. 1339 was the

view of "poor use". See David Burr's discussion of this issue in The Spiritual Franciscans, 140–142. A closer reading of the exegetical works of masters like Nicholas, encouraged by the Daniel Symposium, continues to help us understand better the theology and positions of commentators and even substantiate difficult issues of attribution. It is hard to imagine that the same author of the Literal Postill would have written a radical treatise on apostolic poverty.

2 See P.D.W. Krey, L. Smith (eds.), Nicholas of Lyra: The Senses of Scripture, SHCT 90, Leiden, Boston, Köln 2000, 4, 5. Throughout this essay I have relied on Mark Zier's comprehensive essay in the volume of essays, Nicholas of Lyra: The Senses of Scripture. The essay will be cited as Zier. Other essays in the volume will be cited as Nicholas of Lyra: The Senses of Scripture.

3 See Karlfried Froehlich and Margaret Gibson for a discussion of the first printed editions of the *Glossa Ordinaria* in which Nicholas' Postillae were printed. See Froehlich, Gibson, "Introduction" to the Facsimile Reprint, XVI ff.

Oratio ad honorem S. Francisci, an acrostic devotional text spelling the name of St. Francis while commenting in the literal sense on ten psalms.[4]

Nicholas has become known for his emphasis on the literal interpretation of the Bible and the double literal sense; his appreciation for and use of medieval Jewish exegesis of the Old Testament but not their conclusions regarding prophetic passages; his moderate views on Franciscan poverty; his Augustinian view of history; and his passion for things French and the French monarchy.

The Context

Nicholas of Lyra revised his first attempt at commenting on the book of Daniel in 1328, a year before he revised the *Apocalypse Commentary* and after commenting on Esther and Ezra.[5] He noted that he discovered that he needed to make revisions in his chronology of history in Dan 7 after commenting on Ezra and Esther. He also commented on Hebrews and Romans at the same time. Nicholas would have had the opportunity to lecture on the Bible as a *cursur* (or *baccalaureus*) *biblicus* before he attained his regency. We can thus approximate when he first commented on Daniel.

Nicholas arrived in Paris and would have done his cursory lecturing on the Bible not long after Arnold of Villanova's appearance at the University of Paris in 1300 (with his unconventional reading of Daniel as a prophecy of the end of days) and not long after Peter John Olivi published his *Apocalypse Commentary* (1297).[6] Arnold of Villanova (1240–1311) was a Catalan medical doctor, biblical interpreter and reformer who served King Pedro of Aragon. According to Robert Lerner, he became a "prophetic evangelist", who related biblical study to current events. He was the medical doctor for Pope Boniface VIII and Clement V and made himself too valuable to be executed for his

4 See Nicholas of Lyra: The Senses of Scripture, 6–8.

5 Chapter 9:26–27, *"Et iterum a destructione facta per Titum usque nunc fluxerunt anni Mccliii scilicet usque ad annum domini Mcccxxviii inclusive in quo haec postilla fuit ultimate correcta."* "From the destruction of Jerusalem by Titus until now, 1253 years have passed, that is, up to and including A.D. 1328 in which this postill was finally corrected." See Zier, 174. Since there are so many excellent early modern editions of Nicholas in print, I will refer to citations by biblical chapter and verse.

6 Klepper, Dating, 309, see also note 43. See also Burr, The Spiritual Franciscans, 88: "At the Franciscan general chapter meeting of 1299 in Lyons, Olivi's teachings were condemned and anyone using his books was declared excommunicate. His writings were collected and burned."

unorthodox predictions. Interpreting Daniel 12:11–12 as a lay person, he predicted that Antichrist's reign would begin around 1365, followed by a Sabbath for forty-five years.[7] In 1300 Arnold presented these views to the theological faculty at Paris, who, along with the faculty of Oxford, condemned the treatise.[8] He was, however, protected by diplomatic immunity and Pope Boniface VIII because his medical advice was so valuable.[9] Some excerpts from Arnold's *The Time of the coming of Antichrist* will demonstrate views that concerned Nicholas as he began his commentating career.[10] Summarizing his own work, he wrote:

> "Whoever reads this work should pay attention to three things – first, whether the assertion concerning the last times advanced in it are possibly true; second, whether they can be proved in Catholic fashion; third, whether they are apt for helping mortal hearts to despise earthly things and desire heavenly ones ... By way of summary, there are nine chief claims of the work. First, there is an obligation on the visionaries of God's Church to search the Sacred Scripture and expound the revelations concerning the last times that are found in it to the faithful ... The second point is that it is important for the mass of Catholics to think about and have some prior knowledge of the last times and especially the time of the persecution of the Antichrist, so that, forearmed by the weapons of the Christian religion, they may avoid the danger of deceit more cautiously, bear the attack of persecution more easily, and also avoid the taunt of mockery. For it would be ridiculous for the Church to spread the Gospel about the end and consummation of the world daily and not to attend to the approach of the event – nay more, by either attacking or neglecting the approach of the End to contradict silently the gospel message about it ... Fourth, that God revealed those times to his Church through Daniel, especially the time of the persecution of the Antichrist in the words: 'From the time when the perpetual sacrifice was taken away and the Abomination of Desolation was set up there are twelve hundred and ninety days' (Dan 12:11).[11] Fifth, because nothing in Sacred Scripture is useless or vain, we should believe that through the number by which the time of the Antichrist is announced God wished the Church to know him before he is actually present. Otherwise, it would have been foretold in vain. Sixth, when the time from which the Angel began the computation is known, and the significance of what 'day' means is also known, then the Church is able to foreknow that last time through its number. Seventh, it is

7 See Lerner, The Medieval Return, 63. See Lerner note 42: "The reckoning was first expressed in Arnold's treatise, *De Tempore adventu Antichristi* (The Time of the Coming of the Antichrist 1297)." See also Lerner's The Pope and the Doctor.

8 "It was the setting of the precise date that most upset the Augustinian-minded theologians of Paris and Oxford." McGinn, Visions of the End, 334, note 6.

9 See McGinn, The Antichrist, 167.

10 See Roest, History of Franciscan Education, 103: "In 1335, the Parisian theology faculty still asked from mendicant friars in the degree program that they lecture on the Bible for two years before they could start reading the Sentences."

11 When Nicholas comments on this passage in the Literal Postill, he leaves little doubt that this passage refers to the Antichrist, but he makes no attempt at prediction.

taught that the time from which the computation begins is the time when the Jewish people totally lost the promised land and that through 'days' is understood years – two points clear in the text.[12] Eighth, because through days are to be understood lunar or solar years, the time of the persecution of Antichrist will fall within the fourteenth century from the birth of Christ, about the seventy-eighth year of that century."[13]

Peter John Olivi's *Apocalypse Commentary* was composed in 1298, and all of his writings were condemned at the Franciscan general chapter meeting of 1299 in Lyons. Anyone using his books was declared excommunicate, and his writings were collected and burned.[14] This occurred not long before Nicholas would have written his first lecture on Daniel. Olivi's *Apocalypse Commentary* contained many of the hermeneutical principles that a moderate Franciscan biblical commentator like Nicholas would find troublesome. "Practically the whole Church from head to foot is corrupted and thrown into disorder and turned, as it were, into a new Babylon."[15] The decay Olivi saw in the Church included corruption, heresy, Aristotle in the schools mediated by Islam, and the denial of poor use (*usus pauper*). His time was also the time of antichrists, the mystical and the great.[16] In fact, Olivi prophesied that the Church would produce a pseudopope, who, with the secular authorities, would persecute those who wished to follow evangelical poverty.[17] He gave St. Francis and poverty eschatological roles that rivaled the significance of the papacy, if not Christ himself. In 1326, after long debate and just before Nicholas revised his commentary on Daniel, Olivi's *Apocalypse Commentary* was condemned by Pope John XXII. As the 14th century continued, the spiritual Franciscans were indeed persecuted by the authorities and the papacy, and Nicholas – scholar, administrator, and survivor – had every reason to be cautious.

With his Augustinian understanding of history and theology, Nicholas was always much more circumspect about his comments on the last times or current events. According to Robert A. Markus, Augustine had refused to sketch from biblical history a pattern for universal history between the first and second comings. All of history after the Incarnation was homogeneous and could no longer contain decisive turning points. Historical moments might have their own unique sig-

12 Nicholas will point out that the meaning of "day" as a day or year is not really clear in the text. *"Etiam non est certitudinaliter determinatum quod illi quadragintaquinque dies sint usuales vel annals, secundum illud Ezekiel 4:6."*
13 Cited from McGinn, Visions of the End, 223, 224.
14 See Burr, The Spiritual Franciscans, 88.
15 Cited in Burr, The Spiritual Franciscans, 76.
16 For the above see ibid., 76.
17 Ibid.

nificance, but they are mysterious, and God's revelation does not sup-
ply the clues.[18] Outside the limits of the history told in the Bible, there
is no way of assessing the meaning of any action or event, any person
or institution, any culture or society, or any epoch in the unfolding his-
tory of salvation. The whole period from the Incarnation to the return of
the Lord in glory at the end is radically ambiguous.[19] In his moral
commentary on Daniel Nicholas makes references to current events and
issues, but not to particular persons.[20] Thus, both of Nicholas' versions
of the commentary on Daniel intentionally lack controversy.[21]

Commenting on the views on Franciscan poverty conveyed in
Nicholas' *Matthew Commentary,* written in 1326, Kevin Madigan dis-
covers a typical non-controversial fourteenth-century reading of the
Gospel of Matthew.[22] Nicholas refused to pursue any of the obvious
leads from the text to say something controversial. Madigan writes,
"Written at about the same time that Olivi's Matthew commentary was
condemned (1326), it is an implicit rejection of the controversial
Franciscanizing form of exegesis and a repudiation of the Joachite her-
meneutic as well."[23]

Madigan notes that, whereas Olivi made gospel commentary a
vehicle for the apologetic defense and justification of his disparaged
order, Bonaventure and Thomas kept affairs of convent and chapter
separate from those of the classroom. Nicholas aligned himself with his
non-controversial Mendicant predecessors in commenting on disputed
verses.[24] These scholastics were generally more concerned about a
Christological reading of scripture and not a particularized, "anti-
christological" reading, that is, a focus on the Antichrist and his
minions. In other words, they were not focused on and fascinated with
evil and its presence in the Church in their anticipation of Antichrist.[25]

18 Markus, Saeculum, 20–21.
19 Markus, Saeculum, 158. For a fuller discussion, see Krey, Nicholas of Lyra:
 Apocalypse Commentator, 82–84.
20 See the examples Zier cites, "Asphanez (Daniel 1:3) signifies the good bishop in charge
 of the ministers of the Church; the Hebrew youths, learned in discipline (1:4), signify
 the sort of person that the prelates of the Church ought to encourage and promote to
 minister in the Church of God; the King's counselors (Dan 2) represent for Nicholas
 (following John de Murro) simoniacal priests (arioli), vain philosophers (magi) and
 those skilled in the law who use their knowledge for evil (malefici); the statue of Dan 3
 represents the evil prelate who, perhaps being a secular prince, bought his office." Zier,
 176.
21 We do not seem to have two separate manuscript versions, however.
22 Nicholas of Lyra: The Senses of Scripture, 221.222.
23 Nicholas of Lyra: The Senses of Scripture, 199.
24 Nicholas of Lyra: The Senses of Scripture, 16.
25 See McGinn, The Antichrist.

For them the key to scripture was not the coming of Antichrist and the end of the world, but the Incarnation and the mission and ministry of God in Christ.[26] They did not deny the traditional eschatological expectation that the world would end and that there would be an antichrist, but this did not govern their theology.

Nicholas considered the last chapters of Daniel to be about the Antichrist but without any sense of prediction about the Church or the Franciscan Order. His initial commentary was most likely a response to Arnold of Villanova's treatment of the Antichrist in Daniel. By the time Nicholas revised the commentary in 1328, he had even more reason to write a non-controversial treatment of Daniel, given the controversies over poverty and apocalyptic within and without the Franciscan Order, precipitated by the Spirituals, which nearly destroyed the order. Philippe Buc finds it understandable that, in the aftermath of the great disputes between France and the papacy and in the decades during which the Franciscan Order's Spiritual wing faced ferocious scrutiny from Avignon, a moderate Friar minor like Nicholas would cautiously tiptoe around issues whose resolution would have alienated king or pope.[27] As Mark Zier notes, "[I]t is particularly in the interpretation of apocalyptic texts that the sobriety of Nicholas' historical approach distinguishes itself from the more extravagant perspectives of the Spirituals."[28] In his social location by the time of his second revision he had survived as a provincial general of both France and Burgundy and remained a favorite of the French royal family. The controversy over Franciscan poverty, profoundly influenced by Joachite and Olivian apocalyptic exegesis and calls for reform within the Church, had afflicted his order.

26 See Burr, The Spiritual Franciscans, 85: "[Aquinas] accepts the common view that prophecy in its fullest form deals with the prediction of future contingents, yet in the Summa theologiae he is remarkably uninterested in prophecy as the prediction of future events except insofar as Old Testament prophets predicted the incarnation. Thus there is really very little room for consideration of the Apocalypse."

27 See Nicholas of Lyra: The Senses of Scripture, 83–109. Lesley Smith, however, although finding a similar non-controversial interpretation of the Gospel of John, discovers in John 12 a resolute allegiance to a moderate Bonaventuran reading of the poor use in Franciscan community life to defend the integrity of the order on the issue of poor use. Nicholas of Lyra: The Senses of Scripture, 16–22.

28 Zier, 182.

The Commentary

Nevertheless, in non-Augustinian style and in similarity to his commentary on the Apocalypse, which he revised around the same time, Nicholas saw prophecy as history in the Daniel text,[29] despite its not including current controversial events. Daniel was fundamentally about the history of the Jews in relation to the empires and a prophecy of its history during the empires with typological anticipations of Christ and the Antichrist in chapters 7–12. Nicholas dismissed the theory of Porphyry, as did Jerome, that chapters 7–12 were *ex eventu* prophecy. Nicholas regularly cited historians (the Latins in the first edition and Jewish chroniclers in the second, indicating a great appreciation for Jewish sources) to narrate the history prophesied by Daniel. Unlike the Apocalypse commentary (1329), the Commentary on Daniel rarely cites these historians by name, except for Peter Comestar and Josephus. Whereas, as previously noted, Nicholas did not comment on current figures or events in the *Literal Postill*, he did make occasional remarks regarding France and necessary reforms in the *Moral Postill* on Daniel that help to locate his passions. But even in the *Literal Postill*, he compared Nebuchadnezzar to Charlemagne in Daniel 1, paralleling his admiration for Charlemagne and the French monarchy in his other commentaries.[30]

One does not twice compile massive commentaries on the whole Bible without having the works of others on one's writing table. Nicholas, in commenting on the Book of Revelation, had the Franciscan commentaries of Alexander Minorita and Peter Auriol at hand.[31] Mark Zier has shown that, in commenting on Daniel, he had the commentary of his Franciscan mentor at Paris, John de Murro.[32] Nicholas was a redactor of his sources, copying them and adding editorial comments as he went along that would dramatically change the sense of the commentary. However, Nicholas did not seem to copy John de Murro

29 See Krey, Nicholas of Lyra: Apocalypse Commentator, 53–84.
30 See Philippe Buc for his Francophile tendencies in The Mirror of Princes. In chapter 1 of the Commentary, Nicholas writes, *"Ad primum dicendum quod iste Nabucho fuit magnus et didcit a magnitudine operum, quia regnum Chaldeorum quod ante ipsum erat parvum, valde ampliavit, et monarchiam fecit. Sic Karolus magnus dicitur sic a magnitudine operum, quia primus de regibus francoroum adeptus est Romanum Imperium."* Dan 1:3.
31 See Nicholas of Lyra's Apocalypse Commentary, translated with an Introduction and Notes by Krey, 14.
32 John de Murro, *In Danielem Prophetam.*

as closely as he did Peter Auriol[33] and Alexander in the *Apocalypse Commentary* and Thomas Aquinas in the *Job Commentary;* still, there are sections that are nearly verbatim.[34] John thus provided the pattern and general exegesis of Daniel. Nicholas seems also to have drawn his understanding of the *duplex sensus literalis* from John, but his use of this tool was far more sophisticated than John's; Nicholas never left his models untouched. It is interesting that, in two of the commentaries that Nicholas edited in 1328/29, he included extensive discussions of the double literal sense. Mark Zier has argued that Nicholas came to a full understanding of this exegetical tool by 1328/29.[35] Thus, a deeper understanding of the *duplex sensus literalis* was also a contribution of the corrected edition.

Nicholas' commentary first divides the book of Daniel according to the Aristotelian four causes.[36] The formal cause is divided into the *forma tractatus* and the *forma tractandi* (*modus agendi*). As defined by Alistair Minnis, the *forma tractandi* was the writer's method of treatment or procedure, and the *forma tractatus* was the arrangement or organization of the work, the way its author had structured it.[37] According to Nicholas, the *forma tractatus* of Daniel is the division of the book into the ten visions. He notes that the two narratives at the end, Susanna and Bel and Dragon, are not included in this division, as they are not recognized by the Hebrews in their Bible. The *forma tractandi* refers to the understanding of the visions. Thus, for Nicholas, as for all late medieval exegetes, genre and form are important aspects of biblical

33 Peter's comments on Daniel are very brief in his *Compendium sensus Litteralis totius sacrae Scripturae*.

34 See, for example, the outline of the visions in the Prologue of John's Daniel Commentary (In Danielem Prophetam, 132–136). It is identical to the outline of Chapters 7–12 that Nicholas provides at the beginning of Chapter 7, noted below.

35 Zier, 189.

36 Zier, 175 sums up Nicholas' treatment: "To Daniel God gave the understanding of all visions. He proceeds to describe the four causes: subjectiva, effectiva, finalis, formalis. God is in fact the first three: subjectiva as Creator; effectiva as Revealer of knowledge; finalis as the goal of the Beatific Vision. In Daniel, God is subject as the book declares the supereminentia of the Kingdom to Daniel. God is final cause, insofar as he makes us sharers in that Kingdom. Since God works through secondary causes, the instrumentalis effective cause is expressed in the phrase, 'to Daniel'."

37 "Aristotelian theory of causality encouraged exegetes to adopt a new type of prologue organized around the four main causes described by 'the Philosopher', an approach which encouraged new attitudes to such matters as authorship and authority, and literary style and structure. Aristotelian epistemology gave the human faculties and human perception a new dignity. A new semantics emerged. Meaning was no longer believed (as in twelfth-century exegesis) to have been hidden by God deep in the biblical text; rather it was expressed in the literal sense by the human authors of Scripture, each in his own way or ways." Minnis, Scriptural Science, 197–198.

commentary.[38] The author's contribution as an instrumental cause and the genres and forms he uses are not to be neglected as one looks for the senses of scripture.

The balance of Nicholas' introduction summarizes the three types of visions found in the book: "sensible (e.g., the handwriting on the wall), imaginary (e.g., the four beasts), and intelligible (where the vision is related through angelic discourse)."[39] Daniel was a prophet in the truest sense of the term, because he had an intellectual understanding of the visions and dreams. Daniel was not just an inspired and passive mouthpiece for the mysterious divine message;[40] the prophets understood what they were saying most of the time. Nevertheless, despite Daniel's prophetic gifts infused as a habit into his soul, he did not, by his own admission, see the future with a *sensus plenior*.[41] The prophet only understands what is useful and revealed for his place and time and person. Such a view of prophecy is by no means unique to Nicholas. Peter John Olivi cited Daniel and John the Divine as examples of prophets who claimed that they did not understand all that they saw.[42] This was true as well of mysteries of Christ that the prophets did not write about clearly. It could thus be argued that the Aristotelian and scientific reading of prophecy in the late middle ages has similarities and differences from the modern conservative and fundamentalist approach to prophecy as predicting future events.[43]

38 Minnis, Scriptural Science, 200: "Different books, it would seem, require very different handling: allegory is found in some places but not in others; the various texts have various styles and structures. In sum, awareness of the infinite variety of God and the ability-range of his creatures is the most striking aspect of the scriptural criticism conveyed by the 'Aristotelian prologues'. The rich diversity of the causes of each and every book of the Bible has become the commentator's central concern."

39 See Zier, 175. There is also the long tradition of this discussion from Augustine's "On the Literal Interpretation of Genesis", see McGinn, The Foundations of Mysticism, 253f.

40 See Minnis, Scriptural Science, 205: "Hugh of Saint-Cher argued that there was no prophecy without knowledge … The implication being, as Gillian Evans put it, 'that the human authors of Scripture wrote with understanding and in intelligent control of what they were saying.'"

41 See Chapter 8:27 where Daniel claims he does not fully understand the vision. *"Quia licet visio esset ei interpretata in generali, non tamen omnio in speciali quantum ad nomina regum et determinatarum personarum. Ex quo patet quod spiritus sanctus non semper revelat prophetis sensum plenarium visionis. Sed solum quantum expediens est pro loco et tempore et personis pro quibus fit revelatio. Et propter hoc prophetae non ita clare scripserunt mysteria Christi de futuro, sicut evangelistae scribentes historiam de praeterito."*

42 Burr, The Spiritual Franciscans, 82.

43 See also Burr, The Spiritual Franciscans, 82–84.

In dividing the text (*tractatus*), Nicholas considers the five visions in Chapter 7 to refer to the time before the first advent and the visions from Chapters 7–12 to refer to the second advent of Christ. This essay will summarize Nicholas' historical and hermeneutical outline of representative chapters, namely, Chapters 2 and 7 with some references to Chapters 8 and 9, and finally Chapter 11. I will treat Chapters 8 and 11 together. It is important to remember that Nicholas' Postill is an edited version of his lecture notes. This helps to explain the cursory and sometimes cryptic nature of the comments.

Chapter 2

In Chapter 2 the second principle part of the book begins, according to Nicholas, in which the author intends to expound the power of the reign of Christ in relation to the kingdom of the world or the devil. This is accomplished through ten visions that are divided into two parts. The first five visions pertain primarily to the first advent, though he notes that both sets of visions make mention of both advents. The first vision of the first part is that of the statue in Chapter 2, and it stands for a series of empires.[44] The head of gold represents the Babylonian King Nebuchadnezzar with all of his wealth. The chest and arms of silver represent the empire of the Medes and Persians that succeeded the Chaldeans. They were two kingdoms at first, one under Darius and one under Cyrus; thus two arms. The middle or thighs of the statue made of bronze represent Alexander the Great and the Greeks, the empire which was succeeded by the Romans. It is bronze because of Greek eloquence. Alexander ruled the whole world and collected tribute from everyone. The legs of iron – with feet partly of iron and partly of clay – refer to the kingdom of the Romans that subjugated all the others through wisdom, arms, and good government (two legs because of the division between Rome and Constantinople). Nicholas praises the Roman Empire for its peace. Christ is the stone that breaks the statue into pieces.[45]

44 The second vision of the first part, is the angel descending to Daniel in Chapter 3; the third is the great tree at the center of the earth; the fourth is the writing of a human hand on the wall of the royal palace of King Belshazzar in Chapter 5; the fifth is the freeing of Daniel from the lions' den by the appearance of an angel in Chapter 6.

45 It is also important to Nicholas that Nebuchadnezzar's madness in Dan 4:33 is not a parable but real history, and he argues how the king's strange behavior is literally possible. *"Ideo dicendum est, quod haec est vera historia et non locution parabolica."*

Chapter 7

In Chapter 7 Nicholas repeats that the first five visions (Chapters 1–6) referred to the first advent of Christ and those in the following chapters (7–12) refer to the second advent. He begins by surveying the second set of visions. The first vision (Ch. 7) concerns the four beasts and the coming judgment, designating the whole process of the final tribulation. The second vision (Ch. 8) concerns the fight between the Persians and the Greeks under the form of the ram and the goat, designating the principal conflict of the tribulation. The third vision (Ch. 9), concerning the seventy weeks having been foreshortened to the death of Christ, designates a consolation of this tribulation that at the time of the persecution of Antichrist will be a great consolation through the memory of the passion of Christ. The fourth vision (Ch. 10) concerns the apparition of the angel who announces the liberation of the people that designates the end of this tribulation. The fifth vision (Ch. 11) concerns the struggle of Christ with Antichrist and the final victory under the sign of the kings of the north and south that designates the triumph over that tribulation.

Nicholas' comments on the four beasts that came out of the sea are traditional. The first beast, the eagle, represents the Chaldeans and Nebuchadnezzar. The second beast, the bear, represents the Medes and Persians, including the story of Cyrus and Esras. The third represents Alexander, who conquered Europe and Asia. The fourth beast represents Rome and the persecution of the Christians. Most importantly for Nicholas, the ten horns are the kingdoms that follow the Roman Empire, but he does not list them because this would commit him to a narration of history to the present about which he is cautious. He is, however, determined at this point to reject Porphyry's interpretation, accepted by most modern scholars, that this was a *vaticinium ex eventu,* or really about the Maccabean period. Nicholas is more concerned to develop the eschatology of these referents in a generalized description of the period of Antichrist at the end of time, but it has to be textually relevant and doctrinally sound.

There is no need to review Nicholas' analysis of Jeremiah's prophecy of the seventy weeks in Chapter 9, as Mark Zier has done this comprehensively.[46] Nicholas carefully calculated the years twice, using Josephus and Latin sources in the first edition and Jewish sources for

46 Zier, 180–187.

the second.[47] Zier concludes that Nicholas arguably shows more respect for and facility in using the Hebrew commentators,[48] but, more importantly, he uses Jewish sources to argue that the Old Testament prophecies literally, historically, and scientifically prove the coming of Jesus Christ.

It is interesting that, in employing prophecy as the history of the future, Nicholas has to juggle the numbers in the text for it to work out right historically. The changes from the first version of the commentary to the second indicate the truth of the maxim that for proponents of this hermeneutic history never contradicts the method but only disconfirms the dates. Nicholas becomes very suspicious of this kind of calculation to predict the Antichrist, but he uses it to show that Daniel's visions predict the Christ.

Chapters 8 and 11

Nicholas' most important contribution to medieval hermeneutics and the tradition is certainly his proposal of the double literal sense or the *duplex sensus literalis*. It is by no means unique to him. Thomas Aquinas had a rudimentary form. John de Murro used a form of it in his Daniel Commentary, and there are examples of the method among scholars in Oxford.[49] As noted above, Mark Zier suggests that Nicholas developed the method most fully in the late 1320s, when he was revising Daniel and Revelation. In the Daniel commentary it serves to interpret symbols in the visions both as Antiochus Epiphanes and Antichrist. Chapters 8 and 11 of Nicholas' commentary on Daniel are two of the *loci classici* for the method. He begins in Chapter 8.

> "It should be noted for the sake of clarity of the following passage that in Sacred Scripture there is sometimes a two-fold literal sense, since the things done in the Old Testament are figures of things that happened in the New, as the Apostle says in I Corinthians 10: 'All things happened in figures'; and so when in the Old Testament something is predicted to be fulfilled in some other person in the Old Testament, nevertheless, more truly and perfectly it is fulfilled in someone in the New Testament. Thus there is a two-fold literal sense:

47　"The calculation which I intend to use proceeds partly from Sacred Scripture and partly from the sayings of the Hebrews, lest they should try to attack it, although I do not intend to follow them in one thing, in which I shall show that they clearly fail" (Dan 9:24–26). Cited in Zier, 185.

48　Zier, 186.

49　See Minnis, Scriptural Science, 206.

one less primary and the other more primary in which the prediction is more perfectly fulfilled."[50]

Nicholas explains further at 11:21 where Jerome had made his distinction between history and type.[51]

> "It should be known that, that which is a figure or a sign of something must be something in and of itself. For that which is nothing cannot be a sign or a figure of something else; and so, that which is a sign or figure of something else can be considered for the present in two ways: in one way as only a figure in itself; in another way as something in itself but nevertheless a figure of something else, just as a circle hanging in front of a tavern can be considered as only a sign of wine that is in the cellar; or as a sign of wine, and with it, as something in itself. Now those things which are said of [a] figure or sign in the first way are understood to be true only from those things of which they are a sign or figure, since a figure insofar as it is a figure, leads only into knowledge of another. Now those things that are said of a sign or figure in the second way are true of each at the same time, i.e., it is a figure. The same is true in Sacred Scripture, since if something is said of another as only a figure of it, then there is only one literal sense, i.e., concerning the thing of which it is a figure, just as it is said of Solomon as only the figure of Christ: 'and he shall rule from sea to sea and from the River to the ends of the earth' (Ps 71:8) and thus is true only of Christ *ad litteram,* not of Solomon, whose kingdom was only in Judea.
>
> But that which is said of another in himself and as a figure of another, is true *ad litteram* concerning both – though principally of the one whose figure he is, as is said of Solomon: 'he shall be a son to me; and I will be a father to him.'"[52]

This means for Nicholas that in Dan 11:21 the "contemptible person on whom royal majesty has not been conferred who will obtain the kingdom through intrigue" can refer to the reign of Antiochus Epiphanes. Nicholas writes in 11:25 that Antiochus is able to be considered in two ways – in one way as the figure of Antiochus in and of himself and in another way as the figure of Antichrist. Antichrist is the primary meaning, however. Thus, Nicholas demonstrates, on the one hand, a concern for history and context and, on the other, a primary concern for doctrine – in this case, the eschatological assertion that Antichrist will appear in the endtime. The figure serves as a prophecy, but the prophecy is more perfectly fulfilled in Antichrist. As Frans van Liere has pointed out, "If we understand the prophetic meaning as something intended by the speaker himself, then the meaning belongs to the literal

50 Dan 8:1, Zier's translation.
51 See Mark Zier's discussion of Jerome on Daniel: idem, The Medieval Latin Interpretation.
52 Translation from Zier, 191, 192. Nicholas also comments on the double literal sense at 2 Sam 7:14–15; 1 Chron 22:7–10 and 17:13, 14; Heb 1:5; and Rev 11:12. See also I Kings 11:4 and Ps 72:17.

sense. For as he puts it, anything that functions as a figure for something else, is also a thing in itself. An image of a wine barrel hanging over the door of a tavern is a real existing object, but its more important significance is that it is a sign for the wine we can find in the cellar of that same tavern."[53] Thus, the doctrinal conclusion is more important than the historical analysis.

In the concluding Chapter 12, Nicholas asserts that, after the violence of Antichrist against the elect, we see the final victory against the reprobate, and this victory belongs to Christ. In order to keep the commentary non-controversial, he is much more concerned about proving that the coming of Christ can be proven from the Hebrew scriptures than he is about removing ambiguity concerning the coming of Antichrist. Nicholas accepts the common view that prophecy in its fullest form deals with the prediction of future contingencies, and he is willing to accept this relative to the history of Israel, the coming of Christ, and the history of the Church, but not for an apocalyptic view of history. This is different from the view of Thomas Aquinas, who was interested only in prophetic predictions of the Incarnation and not in the apocalypse or in predictions of Church history. However, it is also different from a Joachite or Olivian view of history that understands all of history from its apocalyptic end recapitulatively. In all of the Daniel commentary, there is no hint that the Antichrist will come from within or is within the Church.

What is missing in Nicholas are negative images of the Church and positive images about Francis and the Franciscan Order. If there is a focus on the Antichrist as a sign of the trouble and disintegration in the endtime, the real focus is on the victory of Christ and his saints at the end. Thus the commentary is radically Christocentric; such a Christocentric hermeneutic was not unique to the later 16th century reformers. Nonetheless, for Nicholas these are not things one can predict exactly or that are more than generally anticipated. Antichrist is not associated with current particular historical figures, nor is the evil represented by particular individuals in the Church, as is true in Spiritual and some Joachite interpretations. Nicholas will allow for calls for reform in his moral commentary but not in the literal commentary. He deliberately avoids any direct correlations between Antichrist and the papacy because of the disastrous associations made by the Spirituals and the resultant persecution of the order by the papacy. Thus, the result is a modified Augustinian eschatological perspective, imbued with ambiguity about the specifics of history but yet not entirely Augustinian be-

53 See Nicholas of Lyra: The Senses of Scripture, 73.

cause the biblical prophecy does predict Church history. The result is a prophetic and Christological commentary that is cautious about predicting good and evil referents in history. Unfortunately, his cautions were not always heeded by the tradition that used his commentaries.

Works cited

1. Sources

John de Murro, In Danielem Prophetam, in: Sancti Thomae Aquinatis, Opera Omnia, Opuscula Alia Dubia, Vol. 2, Tomus XXII, Typis Fiaccadori, 1868.

Krey, P.D.W. (ed.), Nicholas of Lyra's Apocalypse Commentary (1329) in the Literal Postill, translated with an Introduction and Notes by P.D.W. Krey, Medieval Exegesis in Translation 3, Kalamazoo, Mich. 1997.

Nicolaus de Lyra, Postilla super totam Bibliam, Reprint der Ausgabe Straßburg 1492, Frankfurt/Main 1971.

Seeboeck, P. (ed.), Peter Auriol, Compendium sensus Litteralis totius sacrae Scripturae, Quaracchi 1896.

2. Other works[*]

Buc, P., The Book of Kings: Nicholas of Lyra's Mirror of Princes, in: P.D.W. Krey, L. Smith (eds), Nicholas of Lyra. The Senses of Scripture, SHCT 90, Leiden, Boston, Köln 2000, 83–110.

Burr, D., The Spiritual Franciscans. From Protest to Persecution in the Century after St. Francis, University Park, PA 2001.

Froehlich, K., Gibson, M., Introduction to the Facsimile Reprint of the Rusch 1480–1481 edition of Biblia Latina cum Glossa Ordinaria, Turnhout 1992.

Gosselin, E.A., A listing of the Printed Editions of Nicolaus of Lyra, Tr. 26, 1970, 399–426.

Klepper, D., The Dating of Nicholas of Lyra's Quaestio De Adventu Christi, AFH 86, 1993, 297–312.

Krey, P.D.W., Many Readers but Few Followers. The Fate of Nicholas of Lyra's Apocalypse Commentary in the Hands of His Late Medieval Admirers, Church History 64, 1995, 185–201.

—, Nicholas of Lyra: Apocalypse Commentator, Historian, and Critic, FrS 52, 1992, 53–84.

—, Smith, L. (eds.), Nicholas of Lyra. The Senses of Scripture, SHCT 90, Leiden, Boston, Köln 2000.

[*] Unfortunately this essay was completed before the publication of Deanna Copeland Klepper's informative volume: 'The Insight of Unbelievers: Nicholas of Lyra and the Christian Reading of Jewish Text in the Later Middle Ages' (University of Pennsylvania Press, 2007).

Lerner, R., The Medieval Return to the Thousand-Year Sabbath, in: R.K. Emmerson, B. McGinn, (eds.), The Apocalypse in the Middle Ages, Ithaca 1992, 51–71.

—, The Pope and the Doctor, YR 78, 1988/89, 62–69.

Liere, Frans van, The Literal Sense of the Books of Samuel and Kings: from Andrew of St Victor to Nicholas of Lyra, in: P.D.W. Krey, L. Smith (eds), Nicholas of Lyra. The Senses of Scripture, SHCT 90, Leiden, Boston, Köln 2000, 59–81.

Madigan, K., Lyra on the Gospel of Matthew, in: P.D.W. Krey, L. Smith (eds), Nicholas of Lyra. The Senses of Scripture, SHCT 90, Leiden, Boston, Köln 2000, 195–221.

Markus, R.A., Saeculum. History and Society in the Theology of St. Augustine, Cambridge 1970.

McGinn, B., The Antichrist. Two Thousand Years of the Human Fascination with Evil, San Francisco 1994.

—, The Foundations of Mysticism. Origins to the Fifth Century, New York 1994.

—, Visions of the End. Apocalyptic Traditions in the Middle Ages, New York 1979.

Minnis, A.J., Scriptural Science and Signification. From Alexander's Sum of Theology to Nicholas of Lyre, in: A.J. Minnis, A.B. Scott (eds.), Medieval Literary Theory and Criticism c. 1100–c. 1375: The Commentary Tradition, Oxford 1988.

Ocker, C., Biblical Poetics before Humanism and the Reformation, Cambridge 2002.

Roest, B., A History of Franciscan Education (ca. 1210–1517), Leiden 2000.

Zier, M., Nicholas of Lyra on the Book of Daniel, in: P.D.W. Krey, L. Smith (eds), Nicholas of Lyra. The Senses of Scripture, SHCT 90, Leiden, Boston, Köln 2000, 173–193.

—, The Medieval Latin Interpretation of Daniel: Antecedents to Andrew of St. Victor, RThAM 58, 1991, 43–78.

Reformation

Luthers Vorrede zum Propheten Daniel in seiner Deutschen Bibel

Stefan Strohm

1. Luthers Bibelvorreden. Der literarische Kontext

Martin Luthers *Vorrede vber den Propheten Daniel* erscheint 1530 zusammen mit der Übersetzung des Danielbuchs, sie wird 1532 in *Die Propheten alle Deudsch* übernommen, 1534 in die erste Ausgabe der *Biblia, das ist, die gantze Heilige Schrifft Deudsch.* 1541 erweitert Luther die Danielvorrede wesentlich um die Auslegung des zwölften, endzeitlich aufgefassten Kapitels.[1] Die Erweiterung entspricht der literarischen Gattung eines Kommentars, die Vorrede sonst einem Argumentum, wie Luther solche Argumenta den Briefen, den poetischen Büchern und jedem Propheten voranstellt. An Umfang steht die Vorrede zu Daniel vor der Erweiterung nur dem Sonderfall des Argumentum zum Römerbrief nach, mit der Auslegung zum Schlusskapitel übertrifft sie auch die Römerbriefvorrede weit.

Zuerst ist ein Blick auf Luthers Bibelvorreden als literarischem Kontext der Danielvorrede zu werfen, sodann auf drei Schriften Luthers vor 1530 mit Kommentaren zu Abschnitten aus Daniel, um in den historischen Kontext der Danielvorrede einzuführen.

1.1 Tradition und Typus der Bibelvorreden

Wie die Überlieferung der lateinischen Bibel lässt Luther seiner Übersetzung eine *Vorrhede*, sc. Einleitung, außer den Vorreden, sc. Argumenta, zu einzelnen Büchern vorangehen. In beiden Beigaben setzt er

[1] Es handelt sich eigentlich um Dan 11,36–12,13. Luther lässt, weil er mit Dan 11,36 die Ansage der Endzeit beginnen sieht, in seiner Danielauslegung und -übersetzung entgegen der Überlieferung in hebräischen, griechischen und lateinischen Bibeln hier Kapitel 12 anfangen.

sich inhaltlich von der Tradition ab. Keineswegs führen alle Argumenta der Vulgata mit historischen Bemerkungen oder Übersetzungshinweisen in den geistlichen Gehalt des Buches ein, eine Gesamteinsicht in die Bibel als ganze ist aufgrund der zufälligen Herkunft aus ganz unterschiedlichen Kreisen ohnedies nicht zu erwarten.[2]

1.2 Die Vorreden zur Bibel

Die beiden Bibelvorreden Luthers zum Neuen und Alten Testament (1522 und 1523) klären als einziges Thema die Unterscheidung von Gesetz und Evangelium, und, nachdem Luther 1532 zu den prophetischen Büchern gekommen sein wird, fügt seine Vorrede zu den Propheten als neues Thema die Überwindung der Anfechtung, den „Trost", hinzu, indem sie den Leser im Alten Testament auf die Erscheinung Christi im Fleisch ausrichtet. Die Vorreden zum Neuen und Alten Testament klären, dass das Neue Testament eigentlich Evangelium sei, besonders in den Briefen von Paulus und Petrus, das Alte Gesetz in den Fünf Büchern Mose, dazu jenes Beispiele derer zeige, die geglaubt oder nicht geglaubt haben, wie in den Evangelien; dieses derer, die gehorcht oder nicht gehorcht haben, wie in den Samuelis- und Königsbüchern. Das Neue Testament enthalte ebenso Gesetz, doch nicht um zu drohen, sondern um der Liebe Sprache zu geben, das Alte auch Evangelium, nämlich Verheißungen auf Christus.

1.3 Die Vorreden zu einzelnen biblischen Büchern

1.3.1 Argumentum zum Römerbrief

Das erste Argumentum im Neuen Testament von 1522, die *Vorrhede auff die Epistel Sanct Paulus zu den Römern*, ist Leseanleitung für die ganze Heilige Schrift (WA.DB 7; 2,2–9):

> „Dise Epistel ist das rechte hewbtstuck des newen testaments, vnd das aller lauterst Euangelion, Wilche wol widrig vnd werd ist, das sie eyn Christen mensch nicht alleyn von wort zu wort auswendig wisse, sondern teglich da mit vmb gehe als mit teglichem brod der seelen, denn sie nymer kan zu viel vnd zu wol gelesen odder betrachtet werden."

2 Stegmüller, Repertorium Biblicum. Schild, Bibelvorreden, zeigt die teils häretische Herkunft wichtiger Vorreden, besonders zu den Paulinen, und hebt gegen diese mittelalterlichen Bibelbeigaben den in sich einheitlichen und sachbezogenen Gedankenduktus bei Luther hervor.

Angedeutet ist damit ein Verständnis der Bibel, wie es Luther sogleich entfalten wird: Der Römerbrief erschließt methodisch die ganze Heilige Schrift, wie er selbst methodisch zu lesen ist, das heißt, gemäß rhetorischer Regeln, aufgrund derer er argumentiert; er bringt damit eine Dialektik theologischer Grundbegriffe wie Gesetz und Evangelium, Sünde und Gnade, Fleisch und Geist etc. Ist der Römerbrief derart verstanden, spricht die ganze Bibel in *einem* Sinn.

1.3.2 Frühes Argumentum zur Apokalypse

Von daher wird verständlich, zumindest vorläufig, was das Argumentum von 1522 zur Apokalypse ausführt (WA.DB 7; 404,5–13):

> „Myr mangellt an disem buch nit eynerley, das ichs wider Apostolisch noch prophetisch hallte, Auffs erst vnnd aller meyst, das die Apostell nicht mit gesichten vmbgehen, sondern mit klaren vnd durren wortten weyssagen, wie Petrus, Paulus, Christus … Auch, so ist keyn Prophet ym allten testament, schweyg ym newen, der so gar durch vnd durch mit gesichten vnd bilden handelt, das ichs fast gleych bey mir achte dem vierden buch Esras."

Sprechend für Luthers historisches Urteil ist die gattungsgemäße Zuordnung zum Vierten Esrabuch.

1.3.3 Argumenta zum Psalter (1524 / 1525 / 1528)

1524 erscheint *Das dritte teyl des allten Testaments* mit Hiob bis Hohes Lied. Die *Vorrhede auff den psalter* ergänzt die Rhetorik und Dialektik des Argumentum zum Römerbrief um die Grammatik: Sie ist eine kleine Sprachlehre hebräischer Grundbegriffe (WA.DB 10,1; 94,2–3):

> „Es ist die Ebreische sprache so reiche, das keyne sprach sie mag gnugsam erlangen. Denn sie hat viel wörter die da singen, loben, preysen, ehren, frewen, betrüben etc. heyssen, da wyr kaum eynes haben."

Der erste Wittenberger Nachdruck erhält ein Nachwort zum Psalter, das die neue Vorrede von 1528 vorbereitet. Nach ihr sind die Psalmen im Leser Sprachwerdung Christi, des „Haupts aller Heiligen" der Schrift, denen wir im Psalter ins Herz sehen (WA.DB 10,1; 100,3–13):

> „Aber vber das alles ist des Psalters edle tugent vnd art das ander bücher wol viel von wercken der heiligen rumpeln, aber gar wenig von yren worten sagen, Da ist der Psalter ein ausbund, darynn er auch so wol vnd süsse reucht, wenn man drynne lieset, das er nicht allein die werck der heiligen erzelet, sondern auch yhr wort, wie sie mit Gott gered vnd gebettet haben … Sintemal der mensch durchs reden von andern thieren am meisten gescheiden wird."

Die scholastische Wesensbestimmung des Menschen als *animal rationale* führt Luther auf die von Aristoteles gebrauchte, doch nicht wie bei Porphyr als Definition eingeführte Formulierung ζῷον λόγον ἔχον zurück und interpretiert nicht ontologisch, sondern relational. Der Psalter gibt uns, die wir nicht wissen, was wir beten sollen, vor Gott die Sprache, die in ihren Bildern aus der Hölle in den Himmel führt.

1.3.4 Späteres Argumentum zur Apokalypse (1530)

1530 – nach der Bedrohung Wiens 1529 durch die Türken – erscheint *Der Prophet Daniel Deudsch*. Zuvor, ebenfalls 1530, lässt Luther *Das XXXVIII vnd XXXIX Capitel Hesechiel vom Gog* übersetzt und erläutert ausgehen. Gleichfalls 1530 kommt ein Neudruck des Neuen Testaments heraus, worin die Bilderfolge zur Apokalypse ein neues Thema zeigt, darunter zu Apk 20 Gog und Magog, d.h. den Türken vor Wien. Die Übersetzung ist gründlich revidiert, das Argumentum zur Apokalypse gänzlich neu verfasst. Darin heißt es (WA.DB 7; 408,22–30):

> „Weil es sol eine offenbarung sein künfftiger geschicht, vnd sonderlich, künfftiger trübsalen vnd vnfal der Christenheit, Achten wir, das solt der neheste vnd gewisseste griff sein die auslegung zufinden, so man die ergangen geschicht vnd vnfelle ynn der Christenheit bis her ergangen, aus den Historien neme, vnd dieselbigen gegen diese bilde hielte, vnd also auff die wort vergliche. Wo sichs als denn fein würde miteinander reimen vnd eintreffen, so kündte man drauff fussen, als, auff eine gewisse, oder zum wenigsten, als auff eine vnuerwerffliche auslegung."

Die Sprachbilder der Apokalypse erlauben eine, wenn auch nicht assertorische, so doch problematische Auslegung auf die Kirche in ihrer Geschichte um des „Trostes", sc. der Festigung im Glauben, willen, allerdings nur aus der Rückschau, bis endlich (WA.DB 7; 418,3–4):

> „Christus alleine Herr sey vnd alle Gottlosen verdampt sampt dem teuffel inn die hellen faren."

Luther fasst das Thema der Apokalypse parallel zur Erwartung des Kommens Christi für die Juden bei ihren Propheten, nun aber eschatologisch auf den Jüngsten Tag, als „Ende der Anfechtung".[3] Das ist in der Vorrede zu Jesaja 1528 vorbereitet (WA.DB 11,1; 20,17–21):

> „Aber hie ist seine grösseste erbeit, wie er sein zukünfftig volck ynn solcher zukünfftiger verstörunge vnd gefengnis tröste vnd erhalte, das sie ja nicht verzweiffeln, als sey es mit yhn aus vnd Christus reich würde nicht komen, vnd alle weissagung falsch vnd verloren sein."

3 Ebeling, Dogmatik, 471.

2. Luthers frühere Danielauslegungen.
Der historische Kontext

2.1 Daniel 8,23–25: *Exposita Visio Danielis,* viii.
De Antichristo. 1521

1521 erscheint Luthers Schrift *Ad librum eximii magistri nostri Magistri Ambrosii Catharini Defensoris Silvestri Prierietatis acerrimi Responsio … Cum exposita Visione Danielis, viii.* Dem allegorischen und dialektischen Schriftgebrauch zur Stützung des Papstamtes durch Catharinus setzt Luther, nachdem er dies alles zerpflückt hat, in einer gleichsam selbständigen Schrift eine Exegese ad literam von Dan 8,23–25 entgegen. Darin lässt er den Leser durch rhetorische Fragen[4] den Schluss ziehen, dass nicht ein bestimmter Papst, doch das mittelalterliche Papstamt der Antichrist sei.[5]

Luthers hermeneutische Regel, die Schrift auf Christus und Christus auf den Hörer zu beziehen,[6] erfährt zu Dan 8,23 mit Bezug auf II Petr 2,1 *(Erunt in vobis et pseudoprophetae)* eine negative Parallele (WA 7; 725, 15-18):

> „Quibus vobis, nisi qui Petrum audiunt et agnoscunt? Nos ergo, qui sub Romana Babylone sumus, ea verba tangunt: in nobis impleri oportet quae Daniel, Christus, Petrus, Paulus, Iudas, Ioannes in Apocalypsi predixerunt."

Der Schrecken, der von Antiochus IV. ausgeht, ist mit der Tradition, besonders Hieronymus endzeitlich auf den Antichrist zu deuten, als welcher das Papsttum darum sich zeigt, weil es nicht nur in der Schrift irrt, sondern sich grundsätzlich über die Schrift stellt und entsprechend in seinem Pomp mit seinen Dekreten nur Schein stiftet. Luther bedarf dieser Auslegung, denn die Kehrseite des Evangeliums ist seine Befehdung durch Rom: in der Entdeckung des Antichrist kann er sich selbst und denen Mut machen, die mit ihm das Evangelium verkünden.

Solcher Applikation ist untergeordnet, was apokalyptisch klingen mag, wie die Zeitangabe des Beginns des Reichs des Antichrist mit dem Untergang des vierten Tieres, nämlich Roms, das nur dem Namen nach im Deutschen Reich weiterlebe,[7] wie der Ablehnung einer Deu-

4 WA 7; 729,32, 730,39, 732,13f., 739,33. 38, 724,15ff., 743,14. 36, 751,19ff., 759,35, 763,15, 764,3f. 33f., 767,8f., 767, 20, 771,14f., 775,5.
5 Vgl. Mostert, Bedeutung; Burandt, Der eine Glaube.
6 Vgl. Ebeling, Anfänge.
7 WA 7; 723,5–16.

tung von Dan 8,23–25 auf die Türken um der Verifikationen an der päpstlichen Machtentfaltung und Tyrannis willen.[8]

2.2 Daniel 9,24–27: *Das Jhesus Christus eyn geborner Jude sey.* 1523

Dieses Büchlein setzt sich zur Aufgabe, aus dem Alten Testament zu erweisen, dass erstens an Christus vom Volk des Alten Testament, von den Juden, geglaubt worden ist, und dass zweitens mit Jesus der verheißene Messias wirklich gekommen ist.

Die traditionell als Verheißung aufgefassten Stellen Gen 3,15; 22,18, II Sam 7,12 und Jes 7,14 weisen in der Größe des Verkündeten nicht auf eine irdische Erfüllung, sondern auf den Gottessohn als den Zertreter des Schlangenkopfs, den Segenssamen, des Davidsohns und Jungfrauenkindes. Ist dies erwiesen, muss gezeigt werden, dass der Christus nicht nur erhofft, sondern auch gekommen sei. Dafür zieht Luther Gen 49,10–12 und Dan 9,24–27 heran.

Für Dan 9 geht Luther davon aus, dass in Jesus Christus Sünde, Tod und Teufel überwunden sind, also von ihm aus die Prophezeiung zu verifizieren sei, d.h. zurückgerechnet werden muss: Das erfolgt summarisch, mit Quellenangaben aus der Chronik, Esra und Nehemia: Von der Taufe Christi an, die auf das Jahr 30 zu legen sei, sind es 490 Jahre ins 20. Jahr von Kambyses; im ersten Jahr von Kyros wurde der Tempelbau erlaubt, doch 46 Jahre danach werde durch Kambyses und Darius Longimanus der Bau der Stadt bewilligt.

Danach erfolgt die Rechnung nochmals aus der Perspektive ihrer Eröffnung durch den Engel Gabriel: Es sind 490 Jahre bis zum Ende von Volk und Stadt; damit ist Sühne geschaffen, da anstelle der Werkgerechtigkeit die ewige Gerechtigkeit aufgerichtet sei. Es folgt die Unterteilung der Wochen: Im 20. Jahr des Kambyses ist die Bewilligung zum Bau der Stadt erfolgt, von da sind es sieben plus 62 Wochen, dass Jerusalem erbaut ist, also 483 Jahre. So fehlt noch eine Woche mit sieben Jahren. Auf folgende Weise ergibt sie sich: In der Mitte der letzten Woche wird der Messias ausgerottet, danach die Stadt Jerusalem endgültig verwüstet. Die Bestätigung des Bundes in der letzten Woche ist die Predigt des Evangeliums durch Christus viereinhalb Jahre, dann durch die Apostel, bevor danach die Ketzerei einsetzt. Dass in der Mitte

8 WA 7; 724,39–725,5. Vgl. für eine mögliche Quelle Luthers einer Ausdeutung auf die Türken Hammann, Ecclesia spiritualis, 174, Anm. 32 auf S. 297.

der Woche das Opfer aufhöre, ist auf Christi Leiden zu beziehen, in welchem die Mosaischen Opfer abgetan sind.

2.3 Daniel 7,2–12a: *Eine Heerpredigt widder den Türcken*. 1529

Seit der Eroberung Konstantinopels durch die Türken 1453, mehr seit der Eroberung Ägyptens 1517 und dem Vordringen auf dem Balkan unter Selim I. 1521 und dem Sieg von Soliman II. über Ludwig II. von Böhmen und Ungarn bei Mohacz 1526 ist sich Europa der Bedrohung bewusst, doch wiegen sich einige in Hoffnung auf den Sieg der Türken über die eigenen Herren. Die Türkengefahr hat die apokalyptische Stimmung der Zeit eingefärbt. Die Wittenberger Reformatoren nehmen sich des Themas erst an, als die Türken 1528 den Gesandten Ferdinands mit einem neuen Kriegszug gedroht haben, besonders als sie 1529 gegen Wien zu ziehen begonnen und es tatsächlich belagert haben.

Johannes Brenz, Prediger in Schwäbisch Hall, äußert sich schon 1526 zur Türkenfrage: *Homilia contra Turcam* und *Grundtlicher bericht und beschluß aus der heiligen geschrifft gezogen, das keinem christen under dem romischen reich begriffen gepure oder gezymme davon abzufallen und sich dem turcken oder anderer fremder herr-schaft ergeben*. Er sagt, dass nach den vier Weltreichen, dessen letztes das römische sei und das im deutschen Kaisertum sich fortsetze, kein weiteres komme, so dass mit keiner Herrschaft der Türken über Europa zu rechnen sei. Es ist zu erkennen, dass dieser gegen apokalyptische Schwärmereien sich richtende Tenor die Wiederbeschäftigung Luthers mit Daniel bestimmt: Eine andere Einschätzung des Fortbestandes des römischen Reichs im deutschen Kaisertum als in der Schrift gegen Catharinus zeigt sich in der *Heerpredigt* von 1529 und in der Daniel-vorrede von 1530, indem Luther die Zuversicht aufgreift, dass das römische Reich das letzte der Weltreiche ist.

Bevor Wien unmittelbar belagert wird, lässt Luther im April 1529 die im Oktober 1528 begonnene Schrift *Vom kriege widder die Türcken* ausgehen. Er zeigt, dass die Kriege des Türken rechtlos seien, ihm also widerstanden werden müsse. Da der Türke eine Rute Gottes sei, ist Buße zu tun und die Sache im Gebet Gott anheim zu stellen; der Kaiser hat die Aufgabe, den Krieg zum Schutz seiner Untertanen zu führen, aber nicht als Religionskrieg; die Untertanen haben ihm zu folgen und dürfen sich nicht in vermeintliche Sicherheit der Türken begeben. Trotz endzeitlicher Anklänge enthält die Schrift keinen Bezug zu Daniel.

Die *Heerpredigt* erscheint nach dem überraschenden Abzug der Türken von Wien, ist aber unter dem Eindruck der Belagerung und der

damit verbundenen Einschätzung geschrieben. Die Schrift hat zwei
Teile, „zuerst die gewissen [zu] unterrichten, darnach auch die faust
[zu] vermanen."[9] Die Stärkung der Gewissen erfolgt darin, dass sie die
Gefahren der Zeit und ihre Bedrängnis fassen, indem sie mit II Thess 2
und Mt 24 den Papst als geistlichen, mit Dan 7 den Türken als welt-
lichen Tyrannen erkennen und wissen, dass in solcher letzten Gefahr
der Sieg Christi nahe und gewiss sei. Dieser Erkenntnis dient die Ausle-
gung von Dan 7,2–12, welche Verse Luther übersetzt und daraufhin er-
klärt.

Danach sind die zehn Hörner im letzten Reich, dem der Römer,
zehn christliche europäische Staaten, die umgestoßenen drei Hörner die
schon vom Türken besiegten Gebiete Asien, Ägypten, Griechenland. In
der endzeitlichen Deutung von Dan 7 folgt Luther grundsätzlich der
Auslegung von Hieronymus gegen Porphyr. Der heidnische Philosoph
sieht in dem kleinen Horn Antiochus und in den zehn Hörnern ptole-
mäische Herrscher. Von Hieronymus freilich weicht Luther in allen
Einzelzügen ab, besonders darin, dass er zu diesem Kapitel zwar
konditioniert vom Ende, nicht aber vom Antichrist spricht. Die zehn
Hörner sind für Hieronymus am Ende der Zeit zehn Könige, die das
römische Reich unter sich verteilen werden, von denen das kleine Horn
drei überwinden werde, nämlich Ägypten, Afrika und Äthiopien.[10] An-
ders als Melanchthon in der Schrift *Das siebend Capitel Danielis, von
des Türcken Gottes lesterung vnd schrecklicher morderey, mit vnter-
richt Justi Jonae*, welche im folgenden Jahr erscheinen wird, verweist
Luther nicht auf Hieronymus und insbesondere überrascht er nicht wie
Melanchthon damit, dass er Hieronymus in dem Fall der drei Land-
striche die Sarazenen als Vorläufer der Türken vorausgesagt haben
sieht. Die Menschenaugen des kleinen Horns bedeuten für Luther das
menschlich vernünftige Gesetz des Koran, seine Lästerungen die Ver-
leugnung Christi, als ob Mohammed mehr sei als der wahre Gottes-
sohn, sein Krieg gegen die Heiligen ist der gegen die Christen, die der
Türke für Heiden, sich für heilig hält.

Das Gericht komme nach dem Türken, wir wissen jedoch nicht,
wann. Insofern nach dem kleinen Horn keines mehr komme, es das
mächtigste sein soll, so sei der Türke das Zeichen Christi, dass der
Jüngste Tag nah ist und der Türke gegen Ungarn und Deutschland
nichts Ganzes mehr vermag. So wird, wenn der Türke weiterkämpft,
Christus mit Schwefel vom Himmel regnen lassen, und das Ende wird
sein.

9 WA 30,2; 161,30–31.
10 Hieronymus, *In Danielem* 2,7,7c.8 (843,580–844,606).

Erneut ist zu sehen, wie die apokalyptische Deutung der Erkenntnis, was Glaube und Liebe jetzt erfordern, zu- und untergeordnet ist.

3. Vorrede über den Propheten Daniel. 1530 / 1541

Bald nach den Türkenschriften erscheint 1530 die Übersetzung des Buches Daniel mit der langen, 1541 erweiterten Vorrede. Die Bearbeitung von Daniel vor Jeremia und Ezechiel und nach der Belagerung Wiens könnte den Eindruck erwecken, als ob Luther auf die Bedrohung durch die Türken reagieren wolle, muss aber dahin gedeutet werden, dass er einer Reaktion möglicherweise durch Brenz, sicherlich durch Melanchthon in der Weise, wie er es bei Freunden vermag, still und bestimmt entgegentreten wollte.[11] Luther wird dabei bleiben, dass der Antichrist das Papsttum ist, nicht der Türke, wie vielleicht bei Brenz zu ahnen ist und deutlich von Melanchthon vertreten wird. Gleichwohl wird Luther den Türken weiterhin endzeitlich sehen.

Die Vorrede arbeitet reichlich mit historischem Material, wie Hans Volz als erster erkannt hat. Neben den Kommentaren von Hieronymus und Nikolaus von Lyra sind es M. Junianus Justinus, dazu Antoninus Florentinus, vielleicht Flavius Josephus; weiter benutzt er zwei Fälschungen des 15. Jahrhunderts aus der Feder von Johannes Annius von Viterbo, darunter *Metasthenes Persa*. Sie sind dazu bestimmt, für die Zeitrechnung auf Christus nach Dan 9 die in der Historie fehlenden Ereignisse nachzuliefern oder mit der Bibel auszugleichen.

Das biblische Danielbuch erwartet in Kapitel 2 mit 7, weiter 8 mit 9, sowie 11f. das Ende der Herrschaft von Antiochus IV., jeweils weiter aktualisiert. Hieronymus verweist gegen den Heiden Porphyr, der nur auf die Zeit von Antiochus hin auslegt, auf christliche Ausleger, welche zumindest den Schluss rein endzeitlich verstehen. Die Eigenart Luthers gegen die kirchlich rezipierte exegetische Tradition ist es, Dan 11,36–12,13 nicht nur wie sie vom Antichrist zu verstehen, sondern diesen im Papsttum zu sehen, wobei er Dan 8 nicht mehr wie in der Schrift gegen Catharinus auf den Antichrist deutet, sondern historisch; Dan 9 lässt er wieder mit der Tradition auf die Zeit Christi gehen, Dan 7 weiterhin nicht auf den Antichrist, sondern auf irdisch-endzeitliche Bedrängnis. Der Antichrist ist für Luther nicht als „weltliche" Macht, sondern „geistlich" zu verstehen.

11 Vgl. Volz in der Einleitung WA 11,2; XXXII f. Seine glänzende Bearbeitung der Einleitung zu WA.DB 11,2 wird dankbar aufgegriffen und nicht einzeln belegt.

3.1 Die Erzählungen des Danielbuchs
und die erste Vision. Summarien

Im Sinne des untergeordneten Themas der Bibelvorreden, wonach die Erzählungen Beispiele sind zur Erkenntnis von Gesetz und Evangelium, stellt Luther Daniels Glaubenstreue und Erhebung am babylonischen Hof in Dan 1 als „exempel" dar, „wie lieb und werd er [Gott] habe, die so yhn furchten und yhm vertrawen".[12]

Die Erklärung der Traumdeutung vor Nebukadnezar durch Daniel und seine Erhöhung zum „Bischoff odder Obersten vber alle Geistlichen vnd Gelehrten" in Dan 2 greift das neue Thema der Bibelvorreden, den Trost, wie es erstmals das Argumentum zu Jesaja 1528 formuliert, auf: „Welchs geschicht auch dem gantzen Jüdischen volck zu trost, auff das sie ym elende nicht zweivelen odder ungedultig sein sollen, als hette sie Gott verworffen vnd seine verheissung von Christo auff gehaben." Gemeinsam mit der kirchlichen Tradition, auf die er ausdrücklich verweist, deutet Luther die vier Metalle der Statue in der Vision auf die Weltreiche: Erstens die Assyrer oder Babylonier, zweitens die Meder und Perser, drittens Alexander und die Griechen, viertens die Römer, die Zehen auf die Teile des römischen Reichs; Luther aktualisiert auf Länder der Gegenwart, wobei er anders als zu Dan 7 nicht alle, sondern nur Spanien, Frankreich und England aufzählt. Abweichend von der Schrift gegen Catharinus lässt Luther das römische Reich von den Griechen auf die Deutschen übertragen sein. Die Pointe ist, dass die Kaiser wohl einzeln gegen das Papsttum schwach sein können, das Reich aber bleibe, und „das wir wissen, wie das Romisch Reich sol das letzte sein, Vnd niemand sol es zubrechen, on allein Christus mit seinem Reich." Das Toben des Türken gegen das römische Reich kann ihm schaden, doch es „mus bleiben bis an Jungsten Tag". Dass Daniel nicht lüge, beweise die Erfahrung am Papsttum und dem gegen es erhaltenen Königtum. Der Stein, der die Statue vernichtet, wird mit Christus identifiziert, jedoch nicht, als ob die Statue zu einem gewissen Zeitpunkt falle, sondern, dass Christus wie er einst in Fleisch und Blut zu den Juden gekommen ist, nun „ynn aller welt ein Herr worden [ist], ynn allen diesen vier Königreichen und wirds auch bleiben." Gemeint ist die Herrschaft Christi im Glauben.[13]

Die Legenden von den drei Freunden im Feuerofen Dan 3 und vom Wahnsinn Nebukadnezars Dan 4 dienen erneut zum Trost der Juden, da sich in den königlichen Dekreten zeige, wie ihr Gott bei den Heiden

12 WA.DB 11,2; 2,20–21.
13 WA.DB 11,2; 2,26–27; 2,27–4,2; 4,9–10; 6,3-4; 6,8.

geachtet werde. Die Drohung Dan 5 ist Mahnung an die Tyrannen, und
Daniels Errettung aus der Löwengrube dient nochmals zum Trost.[14]

Dan 7 erklärt Luther in Bezug auf die vier Weltreiche in Dan 2. Die
drei Rippen des Bären erkennt er als die wichtigsten Könige der Meder
und Perser. Der Pardel, das dritte Tier, sei das Reich Alexanders und
der Diadochen, worüber dann in Dan 8 gehandelt werde. Die zehn
Hörner des letzten Tiers sind wie die Zehen Dan 2 Königtümer des
römischen Reichs, ähnlich aufgezählt wie in der *Heerpredigt*.[15] Das
kleine Horn, das drei Hörner abstößt, ist der Türke, die abgestoßenen
Hörner wie in der *Heerpredigt* Ägypten, Asien und Griechenland.[16]
Hieronymus deutet Dan 7 ausdrücklich gegen Porphyr, der auf Antio-
chus auslegt,[17] auf den Antichrist, was Luther wohlbedacht unterlässt.

Der Bezug auf das römische Reich hat zweifachen Trost:
Prophezeit sind die Weltreiche, besonders das römische. In ihm soll
Christus geboren werden, mit ihm die Welt enden: „vnter dem selbigen
Romischen Reich, sollt das grosseste ding auff Erden, geschehen,
nemlich, Christus komen, die menschen erlösen, vnd die welt yhr ende
nemen."[18] Eine Berechnung auf das Kommen Christi, wie sie zu Dan 9
erfolgen wird, stellt Luther Dan 7 nicht her. Die Erwartung Christi ist
der erste Trost – für die Juden *ante Christum natum*. Der andere Trost,
post Christum natum, liege darin, dass der Gang der Geschichte sich
nicht immanent erfülle, sondern über das hinausgehe, was weltlich zu
erhoffen oder fürchten sei. Galt die durch die Prophetie eröffnete Erfah-
rung Dan 2 dem Papsttum als Feind des römischen Reichs, der es nicht
überwinden könne, so ist es nun die vor aller Augen stehende Macht
und Gotteslästerung des Türken. Auch gegen ihn gelte vom römischen
Reich, dass es, so gewaltig auch der Türke sich stellt, nicht überwunden
werde, so „das wir nu gewislich nichts zu warten haben, denn des
Jungsten tages, denn der Türck wird nicht mehr horner vber die drey,
abstsossen."[19]

14 WA.DB 11,2; 10,9; 6,27; 8,11.
15 WA.DB 11,2; 12,13–14: Syrien, Ägypten, Asien, Griechenland, Afrika, Spanien,
 Frankreich, Italien Deutschland, England. In der *Heerpredigt* WA 30,2; 166,26–29
 finden sich, wenn auch in anderer Reihenfolge, dieselben Länder, nur England fehlt.
16 WA.DB 11,2; 12,16.
17 Hier. *In Dan.* 2,7,7c.8 (843,580–844,606).
18 WA.DB 11,2; 10,23–25.
19 WA.DB 11,2; 12,20–22.

3.2 Die großen Visionen des Danielbuchs. Kommentare

3.2.1 Daniel 8: Widder und Ziegenbock, Einleitung.
Antiochus IV. als Typus der Tyrannen und des Antichrist

In Folge zum Argumentum zu Jesaja hält Luther fest, dass der Sinn der Vision der Trost des jüdischen Volks sei (WA.DB 11,2; 12,23–28):

> „Jm Achten Capitel, hat Daniel ein sonderlich gesicht, nicht das die gantze welt, wie das vorige, sondern sein volck die Jüden betrifft, wie es yhn gehen solt, vor dem Romischen Reich, vnd ehe denn Christus komen würde, nemlich vnter dem dritten Reich, des grossen Alexanders, auff das sie aber mal getröst werden, vnd nicht verzagen ynn dem iamer, der vber sie komen würde, als wolt Christus aber mal sie lassen, vnd nicht komen."

Luther legt die Tierbilder historisch auf Persien und Alexander aus und deutet das kleine Horn auf Antiochus IV. Wie er im *Krieg wider die Türken* die Feinde des römischen Reichs als Rute Gottes und damit als Teufel bezeichnet hat, so nennt er Antiochus wegen seines Wütens gegen Ägypten und die Juden einen „Teufel", und „eine figur des Endchrists", womit er Hieronymus aufgreift, doch verallgemeinernd, denn Antiochus ist für Luther zum „exempel gesetzt aller bösen Könige und Fürsten", nicht nur des Antichrist.[20]

3.2.2 Daniel 9: Die letzte der siebzig Wochen.
Die Zeit bis zu Christi Taufe (1530)

1530 kommt Luther wie in der Schrift *Das Jhesus Christus eyn geborner Jude sey* für die Mitte der Woche auf den Tod Christi, anders als dort zieht er nach seiner Prophetenauslegung Haggai und Sacharja heran und setzt mit Esr 6 den Ausgangstermin der Rechnung anders.

Den Anfang der siebzig Wochen bestimmt Luther auf die Erlaubnis zum Wiederaufbau des Tempels in Jerusalem, denn darauf sei des Darius Befehl nach Esra 6 zu deuten. Dies Ereignis legt er nach Haggai und Sacharja auf das zweite Jahr von Darius Longimanus, wobei er den Beinamen Longimanus auf Darius II. überträgt und damit die Zeit strafft. Wieder sind es bis auf Christi Taufe gerechnet, womit sein

20 WA.DB 11,2; 14,18; 11,2; 18,1–2. Hier. *In Dan.* 2,8,9a (854,840–842) wird die Aussage von Dan 8,9a mit Antiochus identifiziert und Hier. *In Dan.* 2,8,14 (856,890–894) zu Dan 8,14 erstmals noch zurückhaltend als Antichrist bezeichnet: *Hunc locum plerique nostrorum ad Antichristum referunt, et quod sub Antiocho in typo factum est, sub illo in ueritate dicunt esse complendum.* WA.DB 11,2; 16,28–29; 18,1–2.

„Reich odder Newe testament anfieng", 483 Jahre.[21] Luther begründet die Rechnung summarisch, indem er für die persische Zeit auf Metasthenes als (pseudohistorische) Quelle verweist: Vom zweiten Jahr des Darius bis auf Alexander seien es 145 Jahre, von Alexander bis Christi Geburt 311 Jahre, von da bis zur Taufe Christi 30 Jahre. Er überlässt es seinem Leser auszurechnen, dass es 486 Jahre ergibt, und stellt fest, dass drei Jahre übrig seien, was sich leicht erkläre, da in historischen Rechnungen auch ein halbes Jahr als ganzes eingehe. Dass andere – wie er 1523 – für die Rechnung nach Neh 2 die Zeitbestimmung mit Nehemias Zug nach Jerusalem beginnen lassen und so auf das 20. Jahr des Kambyses kämen, sei unerheblich, da große Dinge ihre Zeit in Planung und Vorbereitung hätten. Die erste Woche ist der Bau Jerusalems „in kümmerlicher Zeit", es folgen 62 Wochen bis Christus, und so bleibe noch eine einzige: Dies ist die Woche, in der, so übersetzt Luther Dan 9,27, Christus „vielen den bund leisten" wird. Damit sind vier Jahre der Predigt durch Christus und die Apostel bezeichnet wie in der Schrift *Das Jhesus Christus eyn geborner Jude sey*. Auch die Deutung, wonach „opffer und speise aufhoren" werden durch Christi Tod, folgt dieser Schrift; neu ist die Bestimmung des Endes von Volk und Stadt mit dem Abgott, den Caligula im Tempel habe errichten lassen, was nun freilich eine von Josephus geschilderte Absicht des Kaisers, aber kein historisches Ereignis ist.

3.2.3 Daniel 9: Die letzte der siebzig Wochen.
Die Zeit bis zu Christi Tod und Auferstehung (1541)

1541 revidiert Luther seine Deutung: Die Berechnung mit nur wenigen Herrschernamen ist ans Ende gesetzt, so dass die inhaltliche Ausfüllung der genannten sieben plus 62 Wochen oder 483 Jahre vom Leser zuerst hinzunehmen ist; zudem sagt Luther, nachdem er rechnet und für die Zeit von Alexander bis Christus auf 305 oder 310 Jahre, also nicht mehr auf 311, kommt, dass an fünf Jahren nichts gelegen sei. Mit 305 Jahren gelangt er statt auf den Anfang der Predigt Christi auf den drei Jahre danach angesetzten Tod. (Luther lässt wieder den Leser selbst rechnen.) Grund des Neuansatzes ist, dass der *Angelus interpres* Christus einen „Fürsten" nennt; das beziehe sich nicht, wie früher von ihm vertreten, auf Christi Predigtamt, sondern auf sein Sitzen zur Rechten Gottes.

Luther überdenkt damit seine frühere Gliederung der letzten Woche: Der Tod des Messias sei an deren Beginn zu setzen, so dass

21 WA.DB 11,2; 20,7–8.

Christi Leiden das Ende der 483 Jahre wird. Die letzte Woche deutet er wieder als Predigt des Evangeliums, nun nur durch die Apostel. Es ist die rechte Osterwoche vom Ostertage an, d.h. der Auferstehung Christi. Das Ende des Opfers inmitten der Woche ist das Apostelkonzil, an dem „das Gesetz Mosi öffentlich abgethan" ist, so dass der Zwang, es zu halten, aufgehoben ist, da es zur Seligkeit nicht helfe. Der Schluss der Woche, dass das Heiligtum „ein Ende nemen wird", ist der Juden Verstockung und der Übergang des Evangeliums zu den Heiden.[22]

3.2.4 Daniel 10–11,35: Verhüllte Rede auf das Ende. Der Typus des Antichrist

Dan 11,1–35 weissage nach Luther den Juden wie Dan 8 auf die Zeit von Antiochus, nun jedoch so, dass in Antiochus zugleich der Endchrist bedeutet sei, wie die einhellige Auslegung der christlichen Lehrer laute.

Die Geschichtsdeutung erfolgt nach den historischen Recherchen von Hieronymus und M. Junianus Justinus; bei Dan 11,21–35, mit Beginn der Weissagungen auf die Zeit von Antiochus IV. Epiphanes, legt Luther anders als Hieronymus nicht auf den Antichrist aus, sondern bleibt dabei, die geschilderten künftigen Ereignisse historisch auf Antiochus zu beziehen. Er folgt bei der Identifikation der Ereignisse unter Antiochus dem Wortlaut bei Hieronymus, faktisch Porphyr, den Hieronymus ausführlich zitiert, selbstredend nicht zustimmend. Hieronymus selbst hat direkt zuvor erklärt, von der Stelle *et stabit in loco eius despectus* (Dan 11,21) an sei nicht mehr von Geschichte die Rede, sondern von der Endgeschichte, wiewohl unter der Gestalt von Antiochus dargestellt sei, was der Antichrist völlig erfüllen werde.[23] Ob Luther bewusst ist, dass er aus Hieronymus tatsächlich Porphyr folgt, ist schwer zu sehen, aber möglich, denn er deutet, anders als Hieronymus, Antiochus nicht nur als Figur des Antichrist schlechthin, sondern jedes tyrannischen Herrschers.

Antiochus als Bild des Antichrist selbst schildert Luther, indem er das Wort „listig" aus Dan 11,23 als Leitwort der Nacherzählung seiner historischen Taten in der Textausdeutung wählt, und dabei seine Bestechung und Geldwirtschaft hervorhebt, ebenso seine mangelnden Kriegserfolge. Mehr zur Identifikation des Antichrist verrät Luther seinen Lesern nicht, genauer gesagt, nicht mit deutlichen Worten.

22 WA.DB 11,2; 26,20–22; 28,3–4.
23 Hier. *In Dan.* (4),11,21 (914,3–24).

Gleich zu Beginn bei Dan 11,21 gibt er den Sinn der ganzen Passage an (WA.DB 11,2; 42,11–44,2):

> „Denn seine tücke waren beurisch grob vnd vnuerschampt, das er auch nach keinem schein der ehren fragt, wie folgen wird, Vmb dieses schelmen vnd losen vettern willen, am meisten, ist das gesicht geschehen, zu tröst den Jüden, welche er mit aller plage plagen solte."

3.2.5 Daniel 11,36–12,13: Verhüllte Rede auf das Ende. Der Antichrist selbst: Versteckte Deutung auf das Papsttum (1530)

Dan 11,36–12,13 weissage auf die gegenwärtige und letzte Zeit, d.h. unter Antiochus auf den Endchrist, also nicht mehr zugleich auf die jüdische Geschichte bis zu den Makkabäern. Luther bemerkt kurz, dass alle Lehrer hier auf den Antichrist auslegen und schreibt (WA.DB 11,2; 48,9–13. 18–21):

> „Darumb ist hie keine Historien mehr zu suchen, sondern, das helle Euangelion zeigt vnd sagt itzt einem yedern wol, wer der Rechte Antiochus sey, der sich vber alle Gotter erhaben hat, vnd frawen liebe, das ist, den Ehestand nicht geacht, sondern verboten … hat …
>
> Da bey wollen wirs auch hie lassen, Denn dieses Capitel verstand vnd geistliche deutung des Antiochi, gehet vnd stehet ynn der erfarung, vnd wie er sagt, wird die aufferstehung der todten, vnd die rechte erlösunge bald darauff folgen."

Das Wort „Erfahrung" geht nicht auf historische Kenntnis, da Luther eine „geistliche" Deutung fordert und hier das „helle Euangelion" in der Aufdeckung des Antichrist findet. Erfahrung ist Geschichtsdeutung aus ihrer Bedingung, nämlich der Erprobung des Glaubens gegen die mächtige Anfechtung aus der scheinhaften Welt des verfälschten Glaubens, also die Aufdeckung des päpstlichen Wesens, wie ähnlich zu Dan 2 und 7 gesagt war. Das ist es, was „das helle Euangelion zeigt". Es deckt das Antichristliche auf, wie es in der Kirche sich als Feindschaft zur Predigt der Gnade zeigt, soll der Leser verstehen: es „zeigt vnd sagt itzt einem yedern wol, wer der rechte Antiochus sey".[24]

24 WA.DB 11,2; 48,10–11.

3.2.6 Daniel 11,36–12,13: Verhüllte Rede auf das Ende.
Der Antichrist selbst: Offene Deutung auf das Papsttum (1541)

1541 nimmt Luther die Ereignisse deutlicher noch als 1530 aus der seleukidischen Geschichte heraus, schließlich laute Dan 11,35 klar, es „Sey noch ein andere zeit", und damit gelte, „Das man dis xij. Ca. nicht kan von Antiocho verstehen, Weil es eine andere zeit sein sol."[25] War 1530 nur angedeutet, dass der Antichrist das Papsttum sei, wird das nun offen gesagt, wozu Ereignisse der mittelalterlichen Kirchengeschichte bis hin zum Ausbruch der Reformation als im Danieltext angezielt erwägend vorgeführt werden. Der Schluss des Danielbuchs habe die Intention, „Zu stercken vnsern Glauben, vnd zu erwecken die Hoffnung gegen dem seligen Tage vnser Erlösung, der nu mehr gewislich fur der Thur ist, als dieser Text gibt".[26] Es folgt also nicht Schriftauslegung nach Gesetz und Evangelium, sondern Zeitdeutung, die als Trost schriftgemäß ist: Wie die Propheten die Juden auf das Erscheinen Christi im Fleisch ausgerichtet haben, soll der Leser verstehen, so weise der Danielschluss die Christen in ihrer Bedrängnis auf Christi Wiederkunft. Die Deutung ist, wie inmitten der Darstellung gesagt wird, nur von der Erfüllung her möglich, nicht im Vorgriff. Das Kriterium, das Luther erlaubt, seine Zeit zu deuten, ist das Evangelium.

Beispielsweise führt Luther zum König aus Mittag, den er als Christus deutet, für Dan 11,40–43 aus: Der Anfang der Schwächung des Papsttums beginne zur Zeit von Kaiser Ludwig und der Gelehrten um ihn, Wilhelm von Occam und Bonagratia von Bergamo mit ihren Schriften gegen Papst Johannes XXII., also im 14. Jahrhundert, danach sei es zum Schisma und der Verlegung des Papstsitzes nach Avignon gekommen, was alles nur das Vorspiel gewesen sei zu Johannes Hus mit seinem Kampf gegen den Ablass, eine sachlich irrige Behauptung Luthers. Ebenfalls irrig ist, insofern Luther einer Fälschung des 15. Jahrhunderts aufsitzt, dass Papst Clemens VI. die auf einer Romfahrt verstorbenen Pilger unmittelbar dem Himmel befohlen habe. Den eigentlichen Stoß gegen das Papsttum durch Hus belegt Luther mit Sätzen von Hus, die aus dessen Verurteilung genommen sind und die Luther wiederum gebraucht, indem er II Thess 2,3 (*filius perditionis*) wie Hus gegen das Papsttum wendet. Mittlerweile aber sei der Papst erschrocken, weil der Streit 1517 mit Luthers Ablassthesen wieder und endgültig begonnen habe, gut 100 Jahre nach der Verbrennung von

25 WA.DB 11,2; 50,8–9.
26 WA.DB 11,2; 50,2–4.

Hus, der geweissagt habe, er sei nur eine Gans, über gut 100 Jahre aber werde ein Schwan kommen.[27]

Der Beginn der Schlusspassage: „Vnd viel, die in der Erden schlaffen, werden auffwachen …" (Dan 12,2–7a) enthält in Luthers Deutung wiederholt Warnungen, das Ende der Zeit kalendarisch bestimmen zu wollen: Denn „Weissagungen nicht gründlich zu uerstehen sind, ehe sie volendet werden". Daniel selbst solle das Buch in dieser Hinsicht nicht verstehen, es solle versiegelt sein, bis es der Kirche diene, ihre Zeit zu verstehen.[28]

4. Nochmals Luthers Bezug auf Daniel im Kontext der Zeit

Der Kommentar in der Erweiterung von 1541 stimmt mit zwei ihn flankierenden Lutherschriften des gleichen Jahrs überein. Die erweiterte Danielvorrede ist „wohl Ende September oder Anfang Oktober 1541" erschienen, vor ihr im April *Wider Hans Worst*, ungefähr mit ihr im September die *Vermanunge zum Gebet, Wider den Türcken*.[29] Aus der Erweiterung von 1541 geht hervor, dass nicht die neue Türkengefahr eine Neufassung verlangt hat, sondern dass die Gefahr als Strafe für die nicht beachtete Predigt des Evangeliums kommt.

4.1 *Wider Hans Worst.* 1541

In *Wider Hans Worst* geht Luther ganz kurz auf Daniel ein beim Vergleich der Kirche als alter und reformatorischer mit der sich von der Kirche abgewandten päpstlichen. Dan 7,9 zeige, dass nach dem Lästern des kleinen Horns die Kirche sich wieder rein zeige. Das überrascht, da in der Danielvorrede Dan 7,3–12 auf den Türken gedeutet wird. Mit Mt 24,15, II Thess 2,3f. und Dan 11,36 wird der gottwidrige Gräuel der Papstkirche erkennbar, so dass der Antichrist sich zeige.[30]

27 WA.DB 11,2; 82,12–13; 84,4–9; 84,12–13; 86,2–12; 88,14–19. Vgl. jeweils dazu die Angaben von Volz.
28 WA.DB 11,2; 112,4–116,17; 112,20–21; 118,2–3.
29 Vgl. WA 11,2; LXXXIV sowie WA 51; 463 und 579.
30 Vgl. WA 51; 485,31–486,5; 491,34–495,32; 505,28; 509,30.

4.2 *Vermanunge zum Gebet, Wider den Türcken.* 1541

Deutlicher, allerdings ohne Bezug auf Daniel, ist die Parallele zur Danielauslegung in der Schrift *Vermanunge zum Gebet, Wider den Türcken*, insofern darin der Jüngste Tag erhofft wird, als nach der Offenbarung des Antichrist und dem Abschütteln seiner Tyrannis nunmehr vielfältige Ketzerei und Geiz aller Stände überhand nehme. Strafe dafür sei der Türke. Gleichwohl ist sein Wüten begrenzt, nicht durch das Ende, sondern den Aufruf, mit Buße und dem Bewusstsein des Rechts gegen den Türken zu beten – zugunsten der nächsten Generation, wie es ausdrücklich heißt. Im Kampf sei dem Türken mit Mut entgegenzutreten. Der Kämpfer habe Gottes Ratschluss über ihn nicht zu erfragen, sondern durch sein Wort sich an den Feind weisen zu lassen. Im Wort sei Gott gegenwärtig und sein Hörer in Zeit und Ewigkeit allen Feinden überlegen. Gottes Vorbestimmung lasse nicht blind warten, was geschieht, und ins Ungefähr laufen, sondern der Christ wisse, was zu tun ist, und tut es im Vertrauen auf die ihm zugesprochene Seligkeit, denn der Tod ist nicht in der Zeit, sondern durch Adam längst geschehen, Leben und Seligkeit durch Christus längst hervorgebracht.[31]

Zweimal, bezeichnenderweise jedoch nicht in endzeitlicher Rücksicht, geht Luther auf das Buch Daniel ein. Das Gebet, zu dem das Predigtamt das Volk zu mahnen habe, solle auf der grundlosen Güte Gottes beruhen, nicht auf unserer Gerechtigkeit, womit auf Dan 9,18 dem Wortlaut nach angespielt ist. Und die Kinder sollten angesichts der Gefahr, vom Türken verschleppt zu werden, den Katechismus lernen, damit sie bestehen können, wie von Daniel geschildert sei.[32]

5. Luthers Summa seiner Danielvorrede

5.1 Luthers Zusammenfassung

Die Bedeutung des Danielbuchs liege darin, dass man durch es die Zeit der Ankunft Christi im Fleisch nicht habe verfehlen können und so auch nicht seine Wiederkunft verfehlen könne – es sei denn aus Mutwillen. Freilich verkündige Daniel nicht allein die Zeit, „sondern auch wandel, gestalt und wesen der selbigen Zeit".[33]

31 WA 51; 620,19; 616,20–619,24.
32 WA 51; 606,19–20; 621,27.
33 WA.DB 11,2; 124,21–126,9; 126,16–17.

Der in der Welt von den Königen so hoch geachtete Daniel sei den Christen zur Lektüre befohlen, nicht dass sie ihre Wissbegierde stillen, sondern Glauben und Hoffnung stärken, wenn sie sehen, dass sie von Sünde, Tod und Teufel befreit werden und in Christi ewiges himmlisches Reich kommen sollen. Die Schrift sei nicht so zu lesen, dass der Leser in den historischen Daten sich verfange, sondern die Hoffnung auf Christi ewiges Reich stärke.[34]

Nach dem ganzen, sehr zweifelnd vorgetragenen apokalyptischen Aufwand endet die *Vorrede auf Daniel* damit, dass sie sich den übrigen Bibelvorreden in der Thematik vollständig einfügt, nämlich dem Evangelium der Überwindung von Sünde, Tod und Teufel, und Daniel als einen zeigt, an dem das Exempel derer zu sehen ist, die Gottes Wort trauen (WA.DB 11,2; 128,27–33):

> „Denn solche weissagung Danielis … sind … geschrieben, … das sich die frumen damit trösten vnd frölich machen, vnd yhren glauben vnd hoffnung, ynn der gedult stercken sollen, als die da hie sehen vnd hören, das yhr iamer ein ennde haben, vnnd sie von sunden, tod, Teuffel, vnd allem vbel (darnach sie seuffzen) ledig, ynn den hymmel zu Christo ynn sein seliges, ewiges Reich komen sollen."

Das andere Thema der Bibelvorreden seit dem Jesaja-Argumentum von 1528 ist der Trost des jüdischen Volks auf den Messias hin trotz der verheerenden Lage des Volks unter Fremdmächten. Dieses Thema wird insofern differenziert, als einerseits Daniel wohl sein Volk mit genauen Zeitangaben auf den Messias tröstet, und dieser Trost Vorbild ist für die Tröstung der Christen auf den Jüngsten Tag, wie deutlich ausgeführt wird (WA.DB 11,2; 124,21–126,9):

> „Avs dem sehen wir, welch ein trefflicher grosser man Daniel, beide fur Gott vnd der welt gewesen ist, Erstlich fur Gott, das er so eine sonderliche, fur allen andern Propheten, weissagunge gehabt hat, Nemlich, das er nicht allein von Christo, wie die andern, weissaget, sondern auch die zeit vnd iar zelet, stimmet vnd gewis setzet, da zu die Königreiche bis auff die selbige gesetzte zeit Christi, nach einander, ynn richtiger ordnung, mit yhrem handel vnd wandel, so fein vnd eben fasset, das man der zukunfft Christi, ia nicht feilen kan, man wolles denn mutwilliglich, wie die Jüden thun, Vnd dazu fort an bis an Jungsten tag, des Romisschen Reichs stand vnd wesen, vnd der welt laufft, auch ordenlich dar stellet, Das man auch des Jungsten tages nicht feilen odder vnuersehens drein fallen mus, man wolles denn auch mutwilliglich, wie vnser Epicurer itzt thun."

Damit setzt Luther dem individuellen Leben und dem geschichtlichen Handeln seine Grenze. Wie wir durch die Schöpfung bedingt sind zu unseren Gunsten, so sind wir durch das Ende heilsam mit unserem

34 WA.DB 11,2; 128,24–36; 130,1–10.

Werk abgeschlossen und in Hoffnung über uns hinaus verwiesen: Die antichristliche Verheerung der Religion kann so wenig das letzte Wort sein wie die weltliche Zerstörung der Humanität; beides ist durch Gott und nicht durch unser zerbrechliches Werk begrenzt. Da es Gottes Sache ist, das zu überwinden, ist es unsere, die Überwindung der Anfechtung an uns geschehen zu lassen – eben indem wir uns dem Gottwidrigen in Kirche und Welt widersetzen.

5.2 *Supputatio annorum mundi*. 1541

Gegen die sich unapokalyptisch darstellende Auslegung Luthers scheint eindeutig eine einzigartige Veröffentlichung Luthers zu sprechen, eine Zeittabelle bis auf den Jüngsten Tag, die zunächst eine Privatarbeit war, damit er anhand der Zeitaufstellungen die Schrift besser lesen könne, dann jedoch gedruckt worden ist.[35] 1541 erscheint die *Supputatio annorum mundi*. Es ist eine Tabelle mit Jahreszahlen, Personen- und Herrschernamen von der Weltschöpfung bis ins Jahr 1540, genau dem 5500. Jahr: *Quare sperandus est finis mundi.*[36] Dass das 5500. Jahr, das Jahr vor der Drucklegung, das Ende der Welt sei, berechnet sich aus zwei Vorgaben: Aus dem Talmud letztlich übernimmt Luther die Einteilung der Welt (WA 53; 22):

> „*Sex milibus annorum stabit mundus.*
> *Duobus milibus inane.*
> *Duobus milibus Lex.*
> *Duobus milibus Messiah.*"

Die sechstausend Jahre sind nach Ps 90, wonach tausend Jahre wie ein Tag sind, und nach Gen 1, der Schaffung der Welt in sechs Tagen, bestimmt. Nun fehlten von 1540 noch 500 Jahre bis zum Ende. Jedoch ist der letzte Tag kürzer, ein halber Tag, denn, wie Luther rechnet, sind es vom letzten Mahl Christi bis zu seiner Auferstehung zwar nach der Schrift drei Tage, jedoch nach dem Kalender gezählt zweieinhalb Tage.

Der Leser wird fragen, wie Luther auf den Gedanken kommt, dass der letzte Tag in Analogie zum dritten Tag des Todes Jesu zu halbieren sei.[37] Er wird keine andere Lösung finden, als dass er in der Vorrede zu Daniel, besonders in ihrer Gestalt von 1541, den sachlichen Grund fürs bevorstehende Ende in der durch Luther erfolgten Offenbarung des Antichrist findet. Damit keine zirkuläre Argumentation eintrete, als ob

35 WA 53; 22.

36 WA 53; 171.

37 Vgl. Dan 7,25: Eine Zeit und eine Zeit und eine halbe Zeit.

Daniel Luthers Zeit vorhersage und Luther den Propheten von seiner Eröffnung des Evangeliums her deute, ist abschließend Luthers Auslegung von Daniel zusammenzufassen.

5.3 Zeit, Endzeit und Geschichte.
Die Vorrede zu Daniel als Bibelvorrede

Es zeigt sich eine überlegte Strategie Luthers: Dan 7,1–11,35 ist für die Deutung auf die seleukidische Geschichte festlegt, wobei Antiochus Typus des irdischen Tyrannen ist, Dan 11,36–12,13 für die Endgeschichte. Darum kann Dan 8,23–25 nicht mehr wie einst in der Auslegung in der Schrift gegen Catharinus *locus classicus* zur Erkenntnis des Papsttums sein. Luther unterscheidet – anders als Melanchthon – zwischen dem Antichrist und dem Teufel auf Erden, dem Papsttum und dem Türken. Die im Danielbuch sicherlich gleichartigen Zeit- und Situationsbestimmungen auf Antiochus in Dan 7,3–12; 9,24–27 und 11,36–12,13 werden verschieden aufgelöst: Dan 7 dient der Deutung der Gestalt des Türken und zugleich ihrer Begrenzung dadurch, dass der Türke nicht ein neues Reich nach dem römischen errichten werde; Dan 9 dient der Zeitbestimmung für das Auftreten des Christus und Dan 11,36–12,13 der Endzeitbestimmung mit der Charakterisierung des Antichrist.

Die Danielvorrede reiht sich in ihrem Geschichtsverständnis Luthers Auffassung ein, wonach Geschichte völlig untergeordnet als Raum obrigkeitlicher Ordnung zu fassen ist,[38] an sich selbst aber von Gottes Eingriff zum Wohl gegen äußere Unordnung und zum Heil insbesondere gegen Unglaube und geistlichen Aufruhr bestimmt ist. Ein vom Heil getrenntes Interesse an der Geschichte, welches Interesse bei Luther vorzüglich und zuerst Interesse an der Heils- und Kirchengeschichte ist,[39] ist bei aller Freude Luthers am Individuellen in ihr[40] nicht beobachtbar, zumal sie als „Gottes Mummenschanz" die Abwesenheit Gottes bezeichnet, nicht seine Präsenz.[41]

Die wirklichen bestimmenden Größen der Geschichte sind geschichtstranszendent, nämlich Fall und Erlösung, Schöpfung und der Antichrist sowie der Jüngste Tag. Sie sind im Wort präsent, auch die Anfechtung und ihre Überwindung durchs Wort ist immer zugleich Gegenwart.[42]

38 Vgl. Holstein, Luther und die deutsche Staatsidee.
39 Vgl. Zahrnt, Luther deutet Geschichte.
40 Vgl. Krummwiede, Glaube und Geschichte.
41 In dieser Hinsicht wäre zu präzisieren Lilje, Luthers Geschichtsanschauung.
42 Vgl. Asendorf, Eschatologie.

Eigentliche Wirklichkeit ist das Geschehen individuellen Lebens und geschichtlicher Ereignisse nicht aus sich, sondern in der Bestimmung durch das Wort Gottes, dem als Gesetz und Evangelium gehorcht und geglaubt wird, das übertreten und verachtet wird, aber gerade auch darin wirksam bleibt, wie die Exempel des Alten und Neuen Testaments zeigen.

Unter diesem Aspekt gibt der Prophet Daniel die Sprache zur Erkenntnis dessen, was zuhöchst bedrängt, nämlich die Anfeindung des Evangeliums, als des Antichrist, des Affen Gottes. Er wird offenbar als solcher, indem er nur Schein ist und somit als Seelentyrann aus dem Evangelium ein menschliches Gesetz macht und die Gewissen verwirrt. In seinem Schatten steht ein weltlicher Tyrann, welcher, mag er auch Gott verleugnen, den Staat und die Ehe aufheben, bloße Strafe Gottes bleibt. Gegen den Antichrist ist Gott mit der Eröffnung des Evangeliums – durch Luther – selbst eingetreten, gegen den weltlichen Teufel müssen Kaiser und Reich streiten. Beide Feinde aber, und das ist die Pointe, sind von Gott begrenzt. So wird Geschichte entdämonisiert und entapokalyptisiert.

Die apokalyptischen Reden von Daniel sind nicht eindeutig aufzulösen, sondern erst von ihrer Erfüllung her, deren letzte aussteht, aber sie geben die Sprache, die eigene Zeit unter der transzendenten Bedingung ihrer Unabgeschlossenheit zu verstehen: Die Gewissensnot angesichts der Tyrannen weltlicher und geistlicher Gewalt hat ihr Ende im Jüngsten Tag, will sagen, nicht in der eigenen Perseveranz des Glaubens und der eigenen Macht, die Weltordnung herzustellen, sondern in Gottes Wort, das die Zeit lebbar und das Ende tröstlich macht. Es darf wohl gesagt sein, dass, wie der Christ durch die Schöpfungsaussagen er selbst ist, indem er mit „Augen und Ohren, Kleider und Schuh", nichts als schon gottverdankt ist, so durch die Endaussagen nochmals er selbst wird, indem er nichts als auf ewig gottverdankt sein wird.[43] Luther deutet Geschichte nicht als immanenten Raum einer Entwicklung, sondern als Schöpfungsort, in welchem schon Gott für uns war und immer sein wird. Dem leiht das Buch Daniel eine Sprache, die an die Zeit gewagt werden muss. Denn Zeit und Gegenwart ist nicht durch die Jahre einer chronologischen Folge bestimmt, sondern durch Sünde und Erlösung. Wenn Luther seine Zeit um 1540 als das Ende bestimmt, so nicht, weil das die Rechnung ergibt, sondern er rechnet so, weil die Gegenwart von der Schöpfung und ihrer Zeit, von der Erlösung

43 Vgl. für eine eindringliche Sprachlehre der Schöpfung Askani, Schöpfung als Bekenntnis.

und ihrem Ziel bestimmt ist und aussagbar wird mit der Sprache des Propheten.

Zeit verläuft nicht temporal auf einer Zeitachse, sondern sie ist als Schöpfung, Erlösung und Ende qualifiziert. Die Bedingung ihrer Qualifikation ist Christus, und von ihm ist assertorisch zu sprechen, die Anschauung der Gegenwart kann sich aus der prophetischen Sprache belehren lassen, wie das Gebet durch den Psalter. Dass wir nicht „plumps weise" ins Ende fallen sollen, wie Luther die Summe aus Daniel zieht,[44] bedeutet dann nicht, dass wir die kalendarische Zeit erkennen oder gar unsere zu Ende gehende Zukunft errechnen, sondern, was die Stunde geschlagen hat, wenn die Zeichen der Zeit aus ihrer Qualifikation durch Christus sprechen und wir der Offenbarung dessen entgegen gehen, was uns verheißen ist. Luther kombiniert und bestätigt nicht wechselseitig eine Prophetenstelle und eine Zeitanalyse. Vielmehr bezieht er, wie er sich ganz durchs Wort von Christus versteht, das Prophetenwort auf das, was durch es als Christusfremdes aufgedeckt wird und darum noch bedrohlich, aber schon besiegt andrängt.

Wie alle Bibelvorreden ist die Danielvorrede darauf bezogen, dass die Schrift transzendentale Bedingung der Erkenntnis ist.[45] Die Bibel ist Bedingung der Möglichkeit, sich zu erfassen – formal, indem sie Gesetz und Evangelium ist, material, indem sie in den Königsbüchern und Evangelien Beispiele des Lebens zeigt, indem sie im Psalter dem Gebet Sprache gibt, und indem sie in den prophetischen Büchern unserer Zuversicht und Beklemmung die Anschauung verleiht und mit solcher Anschauung die Zeit erkennen und überwinden lässt. Das zeigen Luthers Vorreden. Dass der Psalter Sprache des Gebets sei, sagt Luther selbst. Dass die Propheten Trost gäben, ebenso, dass sie solchem Trost die Farbe und Anschauung der eigenen Zeit gäben wie der Psalter die Sprache des Gebets formt, ist des Lesers Interpretation. Nicht die Zeit von Papst und Türke hat die Danielvorrede diktiert, sondern Luther hat sich aus Daniel über den Zeitlauf und seine Überwindung belehrt.

44 WA.DB 11,2; 104,12.
45 Vgl. Malter, Denken.

Daraus folgt das Wagnis an die Zeit als Endzeit. Es ist – so gesehen, aber nur so gesehen – keine andere Endzeit als die, in welcher die „Eule der Minerva" ihren Flug beginnt, die Dämmerung, das Enden der Zeit auf Zeit.[46]

Literatur

1. Quellen

Luther, M., Werke, Kritische Gesamtausgabe, Weimar 1883ff.
Brenz, J., Grundtlicher bericht und beschluß aus der heiligen geschrifft gezogen, das keinem christen under dem romischen reich begriffen gepure oder gezymme davon abzufallen und sich dem turcken oder anderer fremder herrschaft ergeben, 1526.
—, Homilia contra Turcam, 1526.
Glorie, F. (Hg.), S. Hieronymi presbyteri opera, Commentariorum in Danielem libri III <IV>, CChr.SL LXXV A, Turnhout 1964.
Melanchthon, P., Das siebend Capitel Danielis, von des Türcken Gottes lesterung vnd schrecklicher morderey, mit vnterricht Justi Jonae, Wittenberg 1530.

2. Sekundärliteratur

Asendorf, U., Eschatologie bei Luther, Göttingen 1967.
Askani, H.C., Schöpfung als Bekenntnis, HUTh 50, Tübingen 2006.
Burandt, C.B., Der eine Glaube zu allen Zeiten. Luthers Sicht der Geschichte aufgrund der Operationes in psalmos 1519–1521, Hamburg 1997.
Ebeling, G., Die Anfänge von Luther Hermeneutik, in: ders., Lutherstudien, Bd. I., Tübingen 1971.
—, Dogmatik des christlichen Glaubens, Bd. III., Tübingen 1979.
Hammann, K., Ecclesia spiritualis. Luthers Kirchenverständnis in den Kontroversen mit Augustin von Alveldt und Ambrosius Catharinus, Göttingen 1989.
Hegel, G.W.F., Grundlinien der Philosophie des Rechts, hg. v. J. Hoffmeister, Hamburg 1955.
Holstein, G., Luther und die deutsche Staatsidee, RSGG 45, Tübingen 1926.
Krummwiede, H.-W., Glaube und Geschichte in der Theologie Luthers, Göttingen 1952.
Lilje, H., Luthers Geschichtsanschauung, Furche-Studien 2, Berlin 1932.
Malter, R., Das reformatorische Denken und die Philosophie. Luthers Entwurf einer transzendental-praktischen Metaphysik, Bonn 1980.
Mostert, W., Die theologische Bedeutung von Luthers antirömischer Polemik, in: ders., Glaube und Hermeneutik, Gesammelte Aufsätze, hg. v. P. Bühler und G. Ebeling, Tübingen 1998, 137–154.

46 Hegel, Grundlinien, 17.

Schild, M.E., Abendländische Bibelvorreden bis zur Lutherbibel, Forschungen und Quellen zur Reformationsgeschichte 39, Gütersloh 1970.

Stegmüller, F., Repertorium Biblicum medii aevi, T. 1–11, Madrid 1950–1980.

Volz, H., Luthers Übersetzung des Prophetenteils des Alten Testaments, WA.DB 11,2, IX–CXLVII.

Zahrnt, G., Luther deutet Geschichte. Erfolg und Mißerfolg im Licht des Evangeliums, München 1952.

Die Danielprophetie als Reflexionsmodus revolutionärer Phantasien im Spätmittelalter[*]

Werner Röcke

Vorstellungen von Geschichte, Staat oder politischer Ordnung bedienen sich häufig einprägsamer Bilder und erzielen gerade auf diese Weise große Wirkungen. Dabei handelt es sich in der Regel um recht stereotype Bilder, die über eine lange Dauer hinweg verstanden werden und Gültigkeit beanspruchen. Ich erinnere nur an die Wirkungsgeschichte von Thomas Hobbes' *Leviathan,* die Horst Bredekamp als Bildgeschichte des Leviathan beschrieben hat,[1] oder an die Vorstellungen vom Staatsschiff, die zwar aus der Antike stammen, bis in die jüngste Gegenwart aber – z.B. im Kontext der Migrantendebatte – hochaktuell sind, da Schiffe bekanntlich voll laufen können und unterzugehen drohen.[2] Ich verweise aber auch auf zwei Visionen des alttestamentlichen Buches Daniel, die seit seiner Entstehung im zweiten vorchristlichen Jahrhundert die Vorstellungen von Geschichte und vor allem von den Möglichkeiten historischer Veränderungen maßgeblich geprägt haben. Dabei handelt es sich um zwei markante Bilder, die in den verschiedensten Funktionszusammenhängen auf unterschiedlichste Weise gedeutet, aber auch miteinander verbunden worden sind.

Daniel 2 berichtet – im Kontext der Deportation der jüdischen Oberschicht und ihres sog. Exils in Babylon – von einem Traum des Königs Nebukadnezar, den nur der Jude Daniel zu erkennen und vor

* Der Beitrag ist für die Ringvorlesung „Lesarten der Bibel in den Wissenschaften und Künsten" geschrieben worden, die im Wintersemester 2004/05 an der Humboldt-Universität zu Berlin veranstaltet wurde, und in dem gleichnamigen Sammelband (hg. v. Steffen Martus und Andrea Polaschegg [= Publikationen zur Zeitschrift für Germanistik, NF Bd. 13], Bern, Berlin, Franfurt a.M. 2006) veröffentlicht worden. Er wird hier in leicht modifizierter Form vorgelegt.

1 Bredekamp, Thomas Hobbes.
2 Zur Vorstellung vom Staat als Schiff und Staatslenker als Steuermann vgl. Schäfer, Das Staatsschiff, 259–292 und Meichsner, Die Logik von Gemeinplätzen; zur Vorstellung vom Schiff der Kirche vgl. Weber, Art. Schiff.

allem zu deuten versteht; der deswegen aber auch von Nebukadnezar mit politischen Ämtern und Würden belohnt wird.

Diesen Traum nun von dem riesigen Standbild aus Gold, Silber, Eisen und Ton, das von einem Stein, der vom Berge losbrach, zerschlagen wird (Dan 2,31–35), deutet Daniel als Abfolge von vier Reichen, die – von immer geringerem Wert – aufeinander folgen, bis schließlich das vierte Reich und damit auch die vorhergehenden von dem Stein zerschmettert werden. In diesen Tagen, heißt es dann weiter in Daniels Traumdeutung, „wird der Gott des Himmels ein Reich erstehen lassen, das ewig unzerstörbar bleibt, und die Herrschaft wird keinem andern Volke überlassen werden. Alle diese Reiche wird es zermalmen und vernichten, selbst aber in alle Ewigkeit bestehen" (Dan 2,44).

In der Deutungsgeschichte des Buches Daniel wurden in Traumerzählung und Deutung insbesondere zwei Punkte hervorgehoben: Zum einen, dass Geschichte hier als Abfolge verschiedener Herrschaften und Reiche gedacht wird, die in der Geschichtslehre des Mittelalters mit der Lehre von der *translatio imperii*, der Weitergabe der Macht von einem Reich auf das nächste, verbunden wird: der wichtigsten Geschichtskonzeption des Mittelalters überhaupt.[3] Zum anderen ist das Ende des Traums bemerkenswert: Die Geschichte der Reiche und Gewalten wird durch den Stein vom Berge gewaltsam beendet, und ein neues fünftes, nunmehr ewiges Reich entsteht. In späteren Deutungen wird daraus ein „tausendjähriges Reich", das dem Ende der Welt vorausgehen soll: eine Vorstellung, die bekanntlich bis in die nationalsozialistische Propaganda aktualisierbar war.[4] Es liegt auf der Hand, dass in der Deutungsgeschichte des Danielbuchs dieser zweite Teil des Traums vom Ende der Reiche und damit wohl auch der Geschichte besonders umstritten war.

Das siebte Kapitel des Danielbuchs, die zweite Traumvision, berichtet von einem Traum Daniels selbst. Er entspricht Nebukadnezars Traum insofern, als auch hier – nun allerdings in Gestalt von vier Raubtieren – die Abfolge von vier Reichen gedacht wird: Ein viertes, schreckliches Tier zertrampelt und zermalmt alle anderen Tiere, wird aber selbst schließlich auch getötet, sein Leib vernichtet und „dem Feu-

3 Thomas, Translatio Imperii, 944–946; Goez, Translatio Imperii. Vgl. auch: Patze (Hg.), Geschichtsschreibung.

4 Vgl. dazu M. Delgado, K. Koch, E. Marsch (Hg.), Europa, Tausendjähriges Reich und Neue Welt. Zwei Jahrtausende Geschichte und Utopie in der Rezeption des Danielbuches, Studien zur christlichen Religions- und Kulturgeschichte 1, Freiburg (Schweiz), Stuttgart 2003.

erbrand übergeben" (Dan 7,11).[5] Von einem „Hochbetagten" aber, wahrscheinlich ein Bild Gottes, werden Macht, Ehre und Reich einem – wie es heißt – „Menschensohn" gegeben, „dass die Völker aller Nationen und Zungen ihm dienten. Seine Macht ist eine ewige Macht, die niemals vergeht, und nimmer wird sein Reich zerstört" (Dan 7,14). Auch in diesem Fall kann es nicht verwundern, dass in der Deutungsgeschichte vor allem das Ende der alten Reiche und die Begründung eines neuen, ewigen Reichs besonders umstritten waren.

Gleichwohl bieten beide Traumvisionen Vorstellungen vom Verlauf der Geschichte als Herrschaftsgeschichte und von einem Neuanfang von Herrschaft und Geschichte, die in Mittelalter und Früher Neuzeit je neu variiert wurden. Dabei fällt auf, dass die Vorstellung von der Abfolge historischer Reiche als einer *translatio imperii,* d.h. der kontinuierlichen Weitergabe der Herrschaft vom babylonischen und persischen über das griechische zum römischen Reich, vom Frühmittelalter bis ins 15./16. Jahrhundert selbstverständlich gültig war,[6] dass aber verstärkt seit dem 15. Jahrhundert politische Phantasien von einem Ende der Geschichte, von einem neuen 1000-jährigen Reich der Auserwählten Gottes, an Bedeutung und Boden gewinnen.[7] Dabei gilt es festzuhalten, dass sich beide Geschichtsdeutungen, sowohl die *translatio imperii* als auch die Lehre vom Ende der vier Reiche und dem Anbruch eines neuen 1000-jährigen Reiches, auf die gleichen Texte – die beiden Danielvisionen – berufen, wir es also mit unterschiedlichen Akzentuierungen in der Deutung des Danielbuchs zu tun haben: Im Verlauf des 15. Jahrhunderts treten beide Deutungen immer stärker gegeneinander und scheinen immer weniger kompatibel, so dass wir schließlich von einem „Krieg der Deutungen" sprechen können: Schlachtfeld ist das Buch Daniel, die Waffen sind unterschiedliche Interpretationsweisen, die auch keineswegs nur das Textverständnis des Danielbuchs, sondern prinzipielle Fragen von Geschichte, Gesellschaft und Staat betreffen.

Dieser Punkt ist im 16. Jahrhundert mit den konfessionellen Auseinandersetzungen innerhalb der Reformation, insbesondere mit denen zwischen Martin Luther und Thomas Müntzer, erreicht. Beide haben gerade in Lektüre und Deutung des Danielbuchs, insbesondere der beiden Traumvisionen in Kap. 2 und Kap. 7, genauer zu klären versucht,
– wie Geschichte und vor allem historische Veränderungen gedacht werden können;

5 Daniels Traumvision: Dan 7,1–28.
6 Goez, Danielrezeption.
7 Ausführlich dazu Cohn, Das neue irdische Paradies, Kap. XI–XIII, 219–310.

– welche Rolle dabei den Obrigkeiten, welche Rolle aber auch den
Menschen als Akteuren der Geschichte zukommt;
– inwieweit den Obrigkeiten Gehorsam geschuldet ist oder sie aber –
im Gegenteil – bekämpft oder sogar vertrieben werden dürfen.

Müntzer und Luther haben diese Deutungsperspektiven des Daniel-
buchs nicht eröffnet, sondern sie lediglich in einer begrifflichen Schärfe
und Klarheit vorgetragen, dass sie für unsere Frage nach dem Deu-
tungspotential des Danielbuchs besonders wichtig sind. Deshalb werde
ich sie auch in den Mittelpunkt meiner nachfolgenden Ausführungen
stellen. Ich habe diese so aufgebaut, dass ich

1. Müntzers Deutung von Dan 2 erörtere, die er in der sog. *Fürsten-
predigt* vorgetragen hat und die mit der ultimativen Forderung an die
Fürsten Sachsens endet, die Zeichen der Zeit zu erkennen und sich der
„neuen" Reformation, nicht der Reformation Luthers, anzuschließen;

2. Luthers Übersetzung des Danielbuchs (und seinen Kommentar)
von 1530 vorstellen werde, die er – und das scheint mir bemerkenswert
– dem sächsischen Kurfürsten als ein „königliches und fürstliches
Buch" gewidmet hat, weil es gerade „den konigen und fursten [beson-
ders] nutzlich" sei.[8] Wir werden zu fragen haben, worin Luther den
Nutzen des Danielbuchs gerade für ein fürstliches Publikum sieht,
nachdem Müntzer – mit Verweis auf den Stein der Danielprophetie, der
vom Berg losbricht und alle Reiche und Gewalt zerstören wird – den
„allerteuersten liebsten Regenten"[9] angedroht hat, dass ihnen ihre Herr-
schaft auch genommen werden kann.

3. Schließlich gehe ich noch kurz auf die Vorläufer und Nachfolger
beider Positionen ein, um deren historischen Ort in der Geschichte der
Daniel-Interpretation zu verdeutlichen. So ist z.B. Müntzers Lehre von
der Abfolge der vier Reiche, die zerschmettert werden und ein neues
1000-jähriges Reich begründen sollen, im Chiliasmus oder Millenaris-
mus des Mittelalters vorbereitet worden, wie er im 15. Jahrhundert z.B.
im sog. *Buch der hundert Kapitel* eines – wie er sich selbst nennt –
„Oberrheinischen Revolutionärs" vorgetragen wird.[10] In der Nachfolge
Müntzers hingegen finden wir vergleichbare Deutungsmuster des

8 Luther, Widmungsbrief, 376–387, hier: 382.
9 Müntzer, Fürstenpredigt, 197: „Ach, lieben Herren, wie hubsch wird der Herr do unter
 die alten Töpf schmeißen mit einer eisern Stangen (Ps 2). Darum, ihr allerteursten lieb-
 sten Regenten, lernt euer Urteil recht aus dem Munde Gottes und laßt euch (durch) eure
 heuchlisch Pfaffen nit verführen und mit gedichter Geduld und Gute aufhalten. Dann
 der Stein, ahn Hände vom Berge gerissen, ist groß worden. Die armen Laien und Baurn
 sehn ihn viel schärfer an dann ihr."
10 Franke (Hg.), Buch der hundert Kapitel, 163–533. Vgl. dazu Struve, Oberrheinischer
 Revolutionär, 8–11 und Seibt, Utopica, 48–70.

2. und 7. Danielkapitels in der sog. Täuferbewegung des 16. Jahrhunderts, die im Verlauf des 16. Jahrhunderts in den unterschiedlichsten Gruppierungen und in verschiedenen Versuchen einer praktischen Umsetzung ihrer Lehre, bis hin zum sog. Täuferreich von Münster, zu Tage tritt und sich als Anbruch des neuen Reiches feiert oder – im Gegenteil – als Beginn der Herrschaft des Antichrist verteufelt wird:[11] eine radikale Polarisierung, die bereits mit Müntzers Predigten und Schriften begonnen hatte. Auf der anderen Seite finden wir vor und nach der Reformation Deutungen des Danielbuchs, die einerseits die Lehre von der Geschichte als einer Abfolge von Herrschaften oder einer *translatio imperii* in den Mittelpunkt stellen,[12] andererseits die Daniel-Visionen und Daniel-Erzählungen als „exempla salutis", d.h. als „Erfahrungen des göttlichen Beistandes im Augenblick der größten Not"[13] verstanden. Dabei wird Daniel, der Jude in der Deportation, zum Vorbild rechten Glaubens und gottgefälligen Lebens gerade auch in den Nöten der eigenen Gegenwart, und dies in einer Gewichtung des Textes, die der Müntzers und des spätmittelalterlichen Chiliasmus[14] diametral entgegengesetzt ist. Beispiele für diese Deutung des Danielbuchs im Mittelalter finden sich viele; ich verweise nur auf die sog. *Historia Danielis,* eine weit verbreitete Sammlung von Predigten über das Danielbuch, von 1462, in denen das Leben Daniels als Exempel von Glaubensstärke und göttlicher Hilfe in größter Not im Mittelpunkt steht.[15] Beispiele dafür sind in der kollektiven Erinnerung bis heute

11 Zur Täuferbewegung des 16. Jahrhunderts vgl. Cohn: Das neue irdische Paradies, Kap. XIII (= Das Tausendjährige Reich allgemeiner Gleichheit. Dritter Teil), 278–310. Zu den Antichrist-Ängsten und -Phantasien des Spätmittelalters vgl. Röcke, Utopie und Anti-Utopie, 129–133 (Kap.: Der Antichrist und das Ende von Schöpfung und Geschichte) sowie Auty, Art. Antichrist, 703–708.

12 Vgl. dazu Delgado / Koch / Marsch (Hg.), Europa, Tausendjähriges Reich und Neue Welt.

13 Goez, Danielrezeption, 178.

14 Der Begriff „Chiliasmus" bezeichnet die Vorstellung einer 1000 (griech. *chilia*) Jahre umfassenden Zeitspanne unmittelbar vor dem letzten Gericht und dem Ende der Welt. Dabei handelt es sich um eine aus der jüdischen Apokalyptik stammende Konzeption der Weltgeschichte, die ganz unterschiedlich verstanden werden konnte: sei es als noch bevorstehende oder bereits angebrochene Zeit, als Zeit des Heils oder aber der Entfesselung böser Mächte, als Zeit der Erwartung einer vollkommenen Erlösung o.ä. Ausführlicher dazu vgl. den Sammel-Artikel Kraft, Art. Chiliasmus, 136–144.

15 Historia Danielis, Bamberg 1462. Der Text war in der Frühen Neuzeit weit verbreitet. Vgl. dazu die Ausgabe Wolfenbüttel 1625: Historia Danielis oder Richtige und einfeltige Erklärung der ersten sechs Capitel des Hocherleuchten Propheten Daniels, in: XLVIII Predigten angestellet und Göttlicher Majestet zu Ehren / der betrübten Christlichen Kirchen vnnd allen derselben gleubigen Gliedmassen zu sonderbarem Trost vnd Unterricht / in diesen letzten schwierigen vnd gefehrlichen Zeiten [...]. Wolfenbüttel 1625 (ganz ähnlich auch schon Johann Schotten: Historia Danielis Prophetæ obiecti

mehr oder weniger präsent: so die bekannten Erzählungen von Daniel
und seinen beiden Freunden im Feuerofen, in dem sie verbrennen sol-
len, weil sie sich weigern, das goldene Bild Nebukadnezars anzubeten
(Dan 3), oder von Daniel in der Löwengrube (Dan 6), in die ihn König
Darius hat werfen lassen, weil er seinen Gott Jahwe und nicht König
Darius anbetet. In beiden Fällen wird Daniel von Gott gerettet. Und
beide Erzählungen haben das Bild Daniels in Theologie, Literatur und
bildender Kunst des Mittelalters maßgeblich geprägt.[16] Luther nimmt
diese Tradition auf, nutzt sie zugleich aber auch, um seine Vorstel-
lungen von Staat und Obrigkeit, von den Aufgaben der Fürsten und der
Untertanen weiterzudenken, wie er sie bereits in seiner Schrift *Von der
Freiheit eines Christenmenschen* (1520)[17] und dann auch in Reaktion
auf Müntzer und den Bauernkrieg formuliert hatte.[18]

Zunächst aber zu Müntzer, der die deutlichste Gegenposition gegen
diese traditionelle Danieldeutung formuliert und damit selbst Geschichte
geschrieben hat: bis hin zu seiner Mythisierung als Heros der sog. Früh-
bürgerlichen Revolution in der Geschichtsschreibung der DDR.[19]

1. Geist-Theologie und Reich der Auserwählten.
Müntzers Deutung von Dan 2

Am 13. Juli 1524 kam es im kurfürstlich-sächsischen Schloss zu All-
stedt, im westlichen Sachsen-Anhalt, nahe Sangerhausen gelegen, zu
einer bemerkenswerten Begegnung: Da der Pfarrer Thomas Müntzer
seine Pfarrstelle in Allstedt ohne kurfürstliche Bestätigung übernom-
men hatte, wird er von Herzog Johann, dem Bruder und Mitregenten
des Kurfürsten Friedrichs des Weisen, zu einer „Probepredigt" in das

leonibus, & diuinitus præter omnium spem ex ærumnis liberati, carmine Graeco reddita
per Iohannem Schottenium [Schotten]. Heiligenstadiensem 1574.

16 Für einen Überblick über die Darstellungen der bildenden Kunst vgl. Schlosser, Art.
Daniel, 469–473.

17 Luther, Von der Freiheit eines Christenmenschen.

18 So z.B. in den Schriften *Eine treue Vermahnung Martin Luthers an alle Christen, sich
zu hüten vor Aufruhr und Empörung* (1522); *Von weltlicher Obrigkeit, wieweit man ihr
Gehorsam schuldig sei* (1523); *Ein Brief an die Fürsten zu Sachsen von dem
aufrührerischen Geist* (1524); *Wider die räuberischen und mörderischen Rotten der
andern Bauern* (1525).

19 Vgl. die von einem Autorenkollektiv unter der Leitung von Laube, Steinmetz und
Vogler herausgegebene *Illustrierte Geschichte der deutschen frühbürgerlichen Revo-
lution*; vor allem aber die von Wohlfeil herausgegebene Dokumentation der wissen-
schaftlichen Kontroverse um das Konzept der frühbürgerlichen Revolution: ders.,
Reformation oder frühbürgerliche Revolution, München 1972.

Allstedter Schloss bestellt. Müntzer hält seine Predigt am 13. Juli vor Herzog Johann, dessen Sohn und späteren Kurfürsten Johann Friedrich, und hohen Verwaltungsbeamten, d.h. vor der Führungsspitze des Kurfürstentums Sachsen, im frühen 16. Jahrhundert eines der politisch führenden Territorien des deutschen Reiches.

Müntzers Predigttext ist „der ander Unterschied Danielis des Propheten", also das zweite Kapitel des Buches Daniel, das noch im dreiteiligen jüdischen Kanon der Bibel neben den Büchern der Tora und der Propheten zu den sog. Schriften (כתובים) gezählt worden war, in der griechischen Septuaginta und der lateinischen Vulgata hingegen zu den Büchern der Propheten (נביאים).[20] Dieser Kategorisierung des Buches als Prophetenbuch folgen die Wittenberger Reformatoren noch, so zunächst auch Müntzer, der sich schon früh der Wittenberger Reformation angeschlossen und sie auf verschiedenen Pfarrstellen etwa in Zwickau und Nordhausen offensiv, ja aggressiv vertreten, häufig die Gemeinden gespalten und immer wieder seine Entlassung oder gar Vertreibung provoziert hatte. Auch in Allstedt führte seine radikale Reform von Gottesdienst und Liturgie zu Unruhe in Gemeinde und Stadt, so dass der Landesherr sich zur „Probepredigt" des „aufrührerischen Geists", vor dem Luther die Fürsten zu Sachsen bereits warnte,[21] genötigt sah. Hier nun also predigt Müntzer über das zweite Kapitel des Danielbuchs, und diese Textauswahl ist alles andere als zufällig.

Es gibt wohl kein Buch des Alten und des Neuen Testaments, das seit seiner Entstehung zur Zeit intensivster Judenverfolgungen durch den Seleukidenherrscher Antiochos IV. in den Jahren 167–164 v.Chr., die dann auch zum Makkabäeraufstand führten, so intensiv, aber auch so widersprüchlich rezipiert und so entschieden als Reflexionsmedium der Vorstellungen von politischer Herrschaft und historischer Veränderung genutzt worden wäre, wie das Buch Daniel.[22] Es ist deshalb in einem dreifachen Sinn ein eminent historisches und politisches Buch.

Es erzählt erstens – im Kontext der Deportation der jüdischen Oberschicht und ihres langjährigen erzwungenen Exils in Babylon (598–539 v.Chr.) – von den Erlebnissen und Visionen des Juden Daniel, der schon 605 v.Chr. von dem babylonischen Herrscher Nebukadnezar aus Jerusalem deportiert und zusammen mit drei Freunden am babylonischen Hof erzogen wurde. Es berichtet von Daniels Fähigkeit, einen Traum Nebukadnezars nicht nur zu erkennen, sondern auch zu deuten; von Daniels sozialem Aufstieg bei Hofe, aber auch seinem Sturz; von

20 Collins, Art. Daniel / Danielbuch, 556–559.
21 Vgl. dazu Luther, Ein Brief an die Fürsten zu Sachsen von dem aufrührerischen Geist (1524).
22 Eissfeldt, Einleitung in das Alte Testament, 693–718.

den drei Männern im Feuerofen; von der geheimnisvollen Schrift an der Wand von Belsazars Festmahl, die Heine zu einer seiner bekanntesten Balladen anregte; von Daniels wunderbarer Errettung aus der Löwengrube etc. Es sind Erzählungen, die in der europäischen Literatur- und Kunstgeschichte immer wieder dargestellt und bis ins 19. und 20. Jahrhundert erneuert worden sind, dabei aber ihren politischen Kern: die Gefährdungen und notwendigen Transgressionen politischer Herrschaft, die Abfolge von einer Herrscherdynastie zur nächsten, den Konflikt zwischen der Omnipotenz Gottes und dem Herrschaftsanspruch der weltlichen Macht, nie verloren haben.[23]

Die zweite historische und politische Ebene des Danielbuchs sehe ich in dem Umstand, dass diese Erzählfolge, die in der Zeit der jüdischen Deportation des 6. Jahrhunderts v.Chr. situiert ist, zur Zeit der antijüdischen Verfolgungen im 2. Jahrhundert v.Chr. dazu diente, das Selbstverständnis der Juden zu stärken und ihnen die Hilfe ihres Gottes Jahwe auch in der schlimmsten Erniedrigung vor Augen zu führen. Gott, nicht die Könige Nebukadnezar, Belsazar oder Darius, so lautet wohl eine der Botschaften des Danielbuchs, ist der Herr der Geschichte, der seine Herrschaft, wie nicht zuletzt im Traum Nebukadnezars aufgezeigt, antreten wird. Diese prophetische Dimension des Danielbuchs ist bereits im jüdischen und frühchristlichen Denken, dann vor allem aber im Mittelalter apokalyptisch gelesen worden, und d.h. als Offenbarungshinweis auf einen nahe bevorstehenden radikalen Wandel, auf den Anbruch eines neuen Reichs, aber auch auf das drohende Strafgericht Gottes.

Insofern sehe ich die dritte historische und politische Ebene des Danielbuchs darin, dass es nicht nur von Geschichte erzählt oder selbst in einer politisch hochbrisanten Situation entstanden ist, sondern dass es spätere Epochen dazu in die Lage versetzte, sich mittels der Lektüre und Deutung des Danielbuchs Klarheit über ihr historisches und politisches Selbstverständnis, über ihr Bild von Geschichte und Gesellschaft, über die Abfolge des historischen Prozesses sowie die Möglichkeit historischer und gesellschaftlicher Veränderungen zu verschaffen. Das Danielbuch, so lautet meine erste Zwischenthese, ist in Mittelalter und Früher Neuzeit ein wichtiges, wenn nicht das wichtigste Medium politischer Selbstpositionierung und Selbstverständigung.[24]

Einerseits ist es Objekt von Wissen, da es seit dem spätantiken Christentum, so z.B. in dem für das ganze Mittelalter maßgeblichen Kommentar des Kirchenvaters Hieronymus,[25] in zahllosen Kommenta-

23 Schlosser, Art. Daniel, 469–473; Heilfurth, Art. Daniel, 284–287.
24 Ausführlich dazu Koch, Universalgeschichte.
25 Hieronymus, Commentariorum in Danielem Prophetam ad Pammachium et Marcellam (= Migne PL 25, 617ff.).

ren historisch, literarisch und theologisch erschlossen wird. Es ist aber andererseits auch Ausdruck der Gewissheit, dass Gott der Herr der Geschichte ist und deshalb geschichtlich handelt, dass dieses Handeln aber von den Menschen auch erkannt und verstanden werden muss. Thomas Müntzer hat seine Deutung von Dan 2 auf diesen Grundgedanken, dass Gott in der Geschichte zwar spricht, aber auch gehört werden muss, aufgebaut und zum Ausgangspunkt einer Geist-Theologie und einer Theologie des politischen Handelns gemacht, die er in seiner *Fürstenpredigt* am präzisesten zum Ausdruck gebracht hat.[26] Gerade am Beispiel von Müntzers *Fürstenpredigt* also wird deutlich, in welchem Ausmaß das alttestamentliche Danielbuch zur Selbstartikulation und theoretischen Selbstvergewisserung seiner Interpreten verhelfen, dabei aber natürlich selbst auch verändert werden konnte.

Dieser doppelte Prozess der Selbstpositionierung Müntzers in Auseinandersetzung mit dem Buch Daniel, das durch seine Deutung eine Transformation durchläuft, steht im Folgenden im Mittelpunkt.

Wie also – das scheint mir die Kernfrage von Müntzers *Fürstenpredigt* zu sein – ist Gottes Offenbarung zu vernehmen? Müntzer geht – wie Luther – davon aus, dass die Kirche Christi von innen her verdorben und verfault, ja durch „reißende Wölfe verwüstet ist"[27], die er vor allem unter den Dienern der Kirche, also den Klerikern und Geistlichen, ausmacht: Gerade sie hätten den Weingarten Gottes (Ps 80) und den Samen, den der Herr in die Herzen gesät habe, nicht gepflegt, sondern das „Unkraut", d.h. die Schadensabsicht der Gottlosen,[28] kräftig einreißen lassen, so dass Christus, „der zarte Sohn Gottes, vor den großen Titeln und Namen dieser Welt scheinet wie ein Hanfpotze [Vogelscheuche] oder gemalts Männlin"[29], „da die armen Bauern vor schmatzen"[30].

Müntzers Ausgangspunkt also ist durchaus reformatorisch: Ebenso wie für Luther ist auch für ihn unerträglich, dass Christus „so jämmerlich verspottet wird mit dem teufelischen Meßhalten, mit abgöttischem Predigen, Gebärden und Leben und doch darnoch nit anders do ist dann ein eitel hölzener Herrgott"[31] und ein „Fußhader [Lumpen] der ganzen Welt"[32]. Diese Bilder, diese Schärfe der antiklerikalen und vor allem

26 Vgl. Müntzer, Fürstenpredigt. Zu Müntzers Geisttheologie, die er scharf gegen Luthers Worttheologie absetzt, vgl. vor allem seine: Hochverursachte Schutzrede, 240–262.
27 Müntzer, Fürstenpredigt, 181.
28 Ebd., 182.
29 Ebd., 183.
30 Ebd., 184.
31 Ebd., 184.
32 Ebd., 185.

antikatholischen Polemik entstammen dem sprachlichen Arsenal der frühen Reformation. Sie reißen den Gegensatz zwischen christlichem Anspruch, Kult und Machtgebaren der Papstkirche auf; sie „protestieren" – wie die Protestanten insgesamt – gegen die Deformation der christlichen Verkündigung durch Ritus und Reichtum, wollen diese Verkündigung selbst also wieder zu Gehör bringen.

Doch wie ist Gottes Offenbarung zu hören, wo und wie äußert sie sich und wie kann der einzelne Gläubige sie vernehmen? Die Antwort auf diese Frage markiert die Bruchlinie zwischen Luther und seinem Kreis auf der einen und Müntzer auf der anderen Seite, die sich in der Folgezeit bis zur offenen Feindschaft vertiefen wird. Doch warum dieser Hass, der sich keineswegs nur auf verbale Invektiven Müntzers gegen Luther, wie „Doktor Lügner"[33], „geistloses, sanftlebendes Fleisch zu Wittenberg"[34], „Bruder Mastschwein"[35] u.ä. beschränkt, sondern auch zu Luthers Appell an die sächsischen Fürsten führt, Aufrührer wie Müntzer hart zu bestrafen, zumindest aber des Landes zu verweisen?[36]

Eine mögliche Antwort sehe ich in Müntzers Deutung von Dan 2. Es beginnt damit, dass der babylonische König Nebukadnezar seine – wie es im alttestamentlichen Text heißt – „Gelehrten und Beschwörer, Zauberer und Chaldäer" (Dan 2,2), d.h. berufliche Sterndeuter, auffordert, ihm seinen Traum zu weissagen und zu deuten, was diese aber, anders als Daniel, nicht vermögen. Müntzer nun bezeichnet diese Wahrsager als „Klüglinge"[37] und „Schriftgelehrte [...], die do offentlich die Offenbarung Gottes leugnen. Und fallen doch dem Heiligen Geist in sein Handwerk, wollen alle Welt unterrichten, und was ihrem unerfahrnen Verstande nit gemäß ist, das muß ihn' alsbald vom Teufel sein".[38] Wer ist damit gemeint und wie ist dieser intellektuellenfeindliche Furor zu verstehen?

Offensichtlich, so verstehe ich diese Stelle, sieht Müntzer in den Wahrsagern aus Dan 2 die Wittenberger „Schriftgelehrten" seiner Zeit,

33 Müntzer, Hochverursachte Schutzrede, 240.
34 Ebd., 240.
35 Müntzer, Fürstenpredigt, 194.
36 Luther, Ein Brief an die Fürsten, 96: „Jetzt sei das die Summa, gnädigste Herren, daß E. F. G. sollen nicht wehren dem Amt des Wortes. Man lasse sie nur getrost und frisch predigen, was sie können und gegen wen sie wollen [...]. Wenn sie aber wollen mehr tun als mit dem Wort fechten, wollen auch mit der Faust zerstören und dreinschlagen: Da sollen E. F. G. eingreifen – es seien wir oder sie! Und es gehört ihnen geradezu das Land verboten und gesagt: Wir wollen gerne zulassen und zusehen, daß ihr mit dem Wort fechtet, damit die rechte Lehre sich als wahr erweise. Aber die Faust haltet stille – denn das ist unser Amt –, oder begebt euch zum Lande hinaus!"
37 Müntzer, Fürstenpredigt, 188.
38 Ebd., 188.

welche einen Zugang zur Offenbarung Gottes ausschließlich vermittels der Schrift, also der Bibel, für möglich erachten. Müntzer hingegen hält genau dies für einen Irrglauben (= „Afterglauben“),[39] da auf diese Weise die unmittelbare Offenbarung Gottes, die er allerdings nur einem Kreis von Auserwählten gewähre, verhindert werde. Zwar geht auch Müntzer wie Luther davon aus, dass Gottes Offenbarung in Gestalt von Gottes Wort erfolgt, doch handele es sich dabei um ein „innerliche[s] Wort[e], zu hören in dem Abgrund der Seelen durch die Offenbarung Gottes. Und wilcher Mensch dieses nit gewahr und empfindlich worden ist durch das lebendige Gezeugnis Gottes […], der weiß von Gotte nichts gründlich zu sagen, wenn er gleich hunderttausend Biblien hätt gefressen.“[40] Der Hohn auf das lutherische Prinzip, dass Gottes Offenbarung ausschließlich aus der Schrift der Bibel *(sola scriptura)* erfolge, markiert Müntzers Gegenposition deutlich genug: Gottes Willen erfährt der Mensch nur, wenn er Buch, Schrift und Verstand zurückstellt, zum „innerlichen Narren“[41] wird und auf Gottes heiligen Geist lauscht. Der aber bedient sich unterschiedlichster Medien, wie Träume und Visionen, Wunderzeichen und Prophezeiungen, die eher im „Abgrund der Seele“ als mit den Mitteln des Verstandes zu erkennen sind. Damit aber, und das scheint mir für Müntzers politische Konsequenzen seines geisttheologischen Ansatzes besonders wichtig, ist jeder objektive Maßstab für Legitimität oder Illegitimität, Recht oder Unrecht möglicher Offenbarungen Gottes verloren gegangen. Stattdessen legt Müntzer die Entscheidung darüber in die subjektiven Empfindungen jedes Einzelnen, der sich als „auserwählten Menschen“[42] begreifen kann, wenn er denn vom Geist Gottes ergriffen ist, daraus aber auch das Vorrecht ableitet, all jene zu verurteilen, die nicht vom Geist ergriffen sind, nicht zu den „Auserwählten“ zählen oder gar das Angebot ablehnen, in ihren Kreis aufgenommen zu werden. „Bruder Mastschwein und Bruder Sanftleben“[43], also Luther, aber auch die sächsischen Fürsten, die Müntzer für seine „zukünftige Reformation“[44] gewinnen will, hätten genau dies ausgeschlagen und sich damit der Aufgabe entzogen, die mit Nebukadnezars Traum in Dan 2 von Gott selbst offenbart sei. Müntzer referiert zunächst die übliche Deutung von Nebukadnezars Traum als *translatio imperii*:[45] Der goldene Kopf des

39 Ebd., 189.
40 Ebd., 191.
41 Ebd., 190.
42 Ebd., 192.
43 Ebd., 194.
44 Ebd., 196.
45 Vgl. dazu die Angaben in Anm. 4.

Standbilds bezeichne das Reich zu Babel, die silberne Brust das Reich der Perser, der Bauch aus Erz das Reich der Griechen, die Schenkel aus Eisen das Römische Reich. Das fünfte Reich aber, die Füße des Standbildes – und nun wird Müntzers Sprache erregt und türmt die aggressivsten Bilder übereinander – „ist dies [Reich], das wir vor Augen haben [...] mit Kote geflickt" und zeichnet sich durch ein ekelhaftes Gewimmel von Schlangen und Aalen, Klerus und Adel aus, die sich miteinander „verunkeuschen".[46] Und nun erfolgt der berühmte Appell an die Fürsten, der zugleich eine Drohung ist und sich wohl nur aus der festen Überzeugung erklärt, von Gott selbst auserwählt zu sein. Hier spricht einer, der sich in seiner Furchtlosigkeit und Aggressivität – man bedenke, es handelt sich um eine „Probepredigt" ausschließlich vor den Fürsten Sachsens – wohl selbst in der Rolle der alttestamentarischen Propheten wähnt, aus denen Gott selbst spricht, und den Herrschern ihr nahes Urteil androht:

> „Ach, lieben Herren, wie hubsch wird der Herr do unter die alten Töpf schmeißen mit einer eisern Stangen (Ps 2). Darum, ihr allerteuersten liebsten Regenten, lernt euer Urteil recht aus dem Munde Gottes und laßt euch [durch] eure heuchlisch Pfaffen nit verführen und mit gedichter Geduld und Gute aufhalten. Dann der Stein, ahn Hände vom Berge gerissen, ist groß geworden. Die armen Laien und Baurn sehn ihn viel schärfer an dann ihr."[47]

Was aber heißt das? Auch Müntzer, der Auserwählte Gottes, sieht das Ende des gegenwärtigen Reiches nahen und den Anbruch eines neuen, vielleicht 1000-jährigen Reichs, das erstmals „Gottes Gerechtigkeit"[48] realisieren wird. In dieser Situation, da Gott sich als Herr der Geschichte erweist, erinnert Müntzer die Fürsten an ihre vornehmste Aufgabe, selbst das Reich Gottes zu errichten. Und erst wenn sie dieser Aufgabe nicht nachkämen, würden die Laien und Bauern an ihre Stelle treten und die Gottlosen nicht nur vertreiben, sondern auch vernichten. Müntzers *Fürstenpredigt* mündet in eine Reihe von Gewaltphantasien, die sich wohl weniger aus seinem revolutionären Elan als aus dem Umstand erklären, dass er sich seines Status als Auserwählter Gottes und als „neuer Daniel"[49] ganz gewiss ist. Denn schon das Neue Testament weiß, so Müntzer, dass „ein itzlicher Baum, der nicht gute Frucht tut, [...] soll ausgerodt werden und ins Feuer geworfen" (Joh 15,6). Dementsprechend sieht auch er – als „neuer Daniel" – seine wichtigste Aufgabe darin, das neue Reich Gottes nicht nur nicht zu verhindern, sondern selbst praktisch zu vollziehen.

46 Müntzer, Fürstenpredigt, 196.
47 Ebd., 197.
48 Ebd., 197.
49 Ebd., 198.

Mir scheint diese performative Dimension von Müntzers Predigt besonders wichtig und darüber hinaus einen der entscheidendsten Differenzpunkte gegenüber Luthers Geschichts- und Politikverständnis zu markieren (s.u.): Der Prediger Müntzer versteht sich selbst und seine Predigt als aktiven Teil der Zeitenwende, die er anhand von Dan 2 beschreibt. Insofern spricht er nicht nur von dem Stein, der vom Berg auf die Reiche der Welt, insbesondere das gegenwärtige Reich der „Aale" und „Schlangen"[50] stürzt und sie zermalmt, sondern ist selbst an dieser Kraft der Veränderung beteiligt; er vollzieht sie, indem er von ihr predigt. Begründet und legitimiert ist dieses Selbstverständnis Müntzers als Täter der Veränderung in seiner Gewissheit, von Gott selbst auserwählt und ermächtigt zu sein. Sie ist der Grundstock seines revolutionären Furors, sie führt ihn im weiteren Verlauf seiner Interpretation von Dan 2 zu immer furchtbareren Sätzen, denen jede Distanz gegenüber der Gewalt, die er herbeipredigt, abhanden gekommen ist. Das betrifft zunächst all jene, die dem Anbruch des neuen Reiches entgegenstehen und deshalb ihr Lebensrecht verwirkt haben, dann aber auch alle „Gottlosen", über die allein die „Auserwählten" zu richten befugt sind: „Drum lasset die Ubeltäter nit länger leben, die uns von Gott abwenden (5. Mos 13). Dann ein gottloser Mensch hat kein Recht zu leben, wo er die Frummen verhindert"[51]. Oder noch schärfer pointiert: „Dann die Gottlosen haben kein Recht zu leben, allein was ihn die Auserwählten wollen günnen"[52].

Diese gnadenlose Selbstgerechtigkeit, die sich zum Maßstab des Lebensrechts anderer macht und dabei auch über Leichen geht, erklärt sich, so meine These, aus der Unmittelbarkeit von Müntzers Gotteserfahrung und der daraus resultierenden subjektiven Gewissheit, von Gott erwählt zu sein. Beklemmend ist diese Gewissheit, weil sie notwendigerweise immer Recht hat und keinerlei Rücksichten kennt: sei es auf andere Menschen, sei es auf sich selbst. Nur so ist wohl zu erklären, dass Müntzer sogar angesichts der sächsischen Fürsten, vor denen er predigt, die politischen Konsequenzen seines Aufrufs zur Gewalt nicht ausspart: zwar sei den Fürsten das Schwert verliehen, um „die Gottlosen zu vertilgen [...]. Wo sie aber das nicht tun, so wird ihn' das Schwert genommen werden"[53]. Und nicht nur dies: Auch sie werden vom Stein erschlagen werden, der vom Berge bricht; auch sie werden, sofern sie gegen die Auserwählten „das Widerspiel treiben", ertragen

50 Ebd., 196.
51 Ebd., 200.
52 Ebd., 203.
53 Ebd., 202.

müssen, „daß man sie erwürge ohn alle Gnade"[54]. Müntzer ist diesen
Weg des gnadenlosen Vollzugs des neuen Reichs, dessen Notwendig-
keit er aus Dan 2 herausgelesen hat, ohne Rücksicht auf sich und andere
zu Ende gegangen.

Martin Luther hingegen hat vor diesen Konsequenzen der Geist-
Theologie und damit verbundenen Selbstermächtigung, insbesondere
aber auch vor den politischen Konsequenzen von Müntzers Theologie
gewarnt und die sächsischen Fürsten zum Eingreifen aufgefordert. So
vor allem in seinem *Brief an die Fürsten zu Sachsen von dem aufrühre-
rischen Geist*, den er als Reaktion auf Müntzers *Fürstenpredigt* Ende
Juli 1524 veröffentlicht[55] und den Müntzer seinerseits mit seiner *Hoch-
verursachten Schutzrede und Antwort wider das geistlose, sanftlebende
Fleisch zu Wittenberg*[56] beantwortet.

Neben dieser Kontroverspublizistik ist für unsere Fragestellung
aber vor allem der Umstand von Interesse, dass Luther in seiner Über-
setzung und seinem Kurzkommentar zum Danielbuch von 1530 seine
Textdeutung ganz anders als Müntzer gewichtet und ganz andere Kon-
sequenzen aus ihm zieht. Zwar erwähnt er Müntzers *Fürstenpredigt*
kein einziges Mal. Gleichwohl wird deutlich, dass Luther ebenso wie
Müntzer gerade das Danielbuch als Medium politisch-theologischer
Selbstverständigung und Selbstpositionierung nutzt, gerade dieser Text
des Alten Testaments also ein entscheidendes Forum der Auseinander-
setzung über Fragen des historischen Wandels und der Rolle der Obrig-
keit darstellt.

2. Den Christen ein „trostlich", den Fürsten ein „nutzlich" Buch: Luthers Daniel-Übersetzung von 1530

Auch Luther stellt seine Übersetzung in einen politischen Kontext.
Müntzer, so hörten wir, trägt seine Deutung von Dan 2 den regierenden
Fürsten Sachsens: Herzog Johann und dessen Sohn Johann Friedrich, in
seiner Allstedter „Probepredigt" vor. Sechs Jahre später – Müntzer ist
inzwischen nach der Schlacht von Frankenhausen hingerichtet worden
– widmet Luther diesem Johann Friedrich seine Übersetzung des
Danielbuchs als eines „königlichen und fürstlichen Buchs"[57]. Es ist das

54 Ebd., 202.
55 Luther, Brief an die Fürsten.
56 Müntzer, Hochverursachte Schutzrede.
57 Luther, Widmungsbrief, 382.

einzige Mal, dass Luther einen Teil seiner Bibelübersetzung einer bestimmten Person gewidmet hat; es scheint ihm wichtig gewesen zu sein.

Doch warum ein „königliches und fürstliches Buch", nachdem Müntzer aus Daniel 2 die Drohung herausgelesen hatte, dass den Fürsten ihre Gewalt genommen und sie sogar „ohn alle Gnaden erwürgt"[58] werden könnten? Dabei geht auch Luther ebenso wie Müntzer davon aus, dass seine Gegenwart als Endzeit zu begreifen sei, doch zieht er prinzipiell andere Konsequenzen daraus als Müntzer: „Die wellt leufft vnd eilet so trefflich seer zu yhrem ende [...]", schreibt Luther, „Das Romisch reich ist am ende, Der Turcke auffs hohest komen, die pracht des Papstumbs fellet dahin, vnd knacket die wellt an allen enden fast, als wolt sie schier brechen und fallen"[59].

Da die Zeit dränge, der Jüngste Tag nahe bevorstehe und ihm, Luther, vielleicht nicht mehr genügend Zeit zur Übersetzung der ganzen Bibel bleibe, wolle er wenigstens die Übersetzung des Danielbuchs „unter die fursten werffen"[60], da an Daniels Gefährdungen im babylonischen Exil – ich erinnere an die Männer im Feuerofen, an Daniel in der Löwengrube u.a. – „ein furst lernen [könne], Gott [zu] furchten und [zu] vertrawen, Wenn er sihet und erkennet, das Gott die frumen fursten lieb hat [...] gibt yhn alles gluck vnd heil, Widderumb, das er die bosen fursten hasset, zorniglich sturtzt vnd wust mit yhn umbgehet."[61]

Auch Luther sieht also durchaus die Übel der Welt, wie ungerechte Herrschaft, Gottlosigkeit und Gewalt der Fürsten, doch schließt er – ganz anders als Müntzer – den Widerstand von Menschen dagegen aus, und sei es auch, dass sie sich als Auserwählte Gottes, als seine Werkzeuge verstehen. Luther geht von der festen Überzeugung aus, dass allein Gott der Herr der Geschichte ist, dass jede Herrschaft von ihm verliehen und jede Selbstermächtigung des Menschen des Teufels ist:

> „Denn hie lernt man, das kein furst sich sol auff seine eigen macht odder weisheit verlassen noch damit trotzen und pochen. Denn es stehet vnd gehet kein reich noch regiment, ynn menschlicher krafft odder witze, Sondern Gott ists, allein, der es gibt, setzt, hebt, regirt, schutzt, erhellt und auch weg nimpt [...]."[62]

Und dann folgt der m.E. entscheidende Satz: „Denn gleich wie ein Reich, nicht stehet, durch menschen krafft und witze, Also fellet es auch nicht durch menschen unkrafft und unwitze."[63] Eben diese Form

58 Müntzer, Fürstenpredigt, 202.
59 Luther, Widmungsbrief, 380.
60 Ebd., 382.
61 Ebd.
62 Ebd., 384.
63 Ebd., 384.

der politischen Selbstermächtigung aber, ein Reich zu stürzen „durch menschen krafft und witz", ist der Kern von Müntzers Deutung von Dan 2 gewesen, die zudem noch sozialrevolutionär gewendet wird: Die Fürsten sollten sich als Teil der „neuen Reformation" begreifen; kämen sie dem nicht nach, sollten die Laien und Bauern ihnen die Gewalt nehmen und selbst tätig werden. Müntzer hatte das aus der unmittelbaren Auserwähltheit durch Gott begründet.

Luther hingegen sieht darin, muss darin, eine Infragestellung der Allmacht Gottes sehen, der allein der Herr der Geschichte ist. Dementsprechend zieht er aus Daniels Deutung von Nebukadnezars Traum auch andere historische Konsequenzen: Das vierte, das römische Reich, „sol das letzte sein, Und niemand sol es zubrechen, on allein Christus mit seinem Reich". Es wird repräsentiert vom deutschen Kaisertum, wenn „der Türke auch da widder tobet."[64] Auf keinen Fall wird es ein fünftes, ein 1000-jähriges Reich geben, und schon gar nicht unter Mithilfe von Menschen.

Die Feindschaft, ja der Hass beider Reformatoren erklärt sich aus dem Umstand, dass diese Positionen nicht nur nicht kompatibel, sondern schlechterdings einander entgegengesetzt sind. Gleichwohl ergeben sie sich aus Lektüre und Deutung desselben Buches Daniel, das Müntzer performativ liest, seine Predigt also bereits als Vollzug der „neuen Reformation" ansieht, wohingegen Luther es als Exemplum rechter Gottesfurcht und des Vertrauens auf Gott versteht. Denn – so Luther – „Gott ist abenteurlich [wunderbar, seltsam] ynn den hohen. Er machts mit konigreichen wie er wil […], nicht wie wir odder menschen gedencken […]."[65] Dabei ist gerade der Umstand, dass Gottes Wille nicht sichtbar oder kalkulierbar, sondern „abenteuerlich" ist, der Kern des Allmachtsanspruchs Gottes. Denn nur der Schöpfer von Welt und Geschichte weiß um ihre weitere Entwicklung. Maßt man sich an, sie selbst vorauszusehen, sie selbst handelnd voranzutreiben und neue gesellschaftliche Ordnungen zu etablieren, setzt man sich selbst an die Stelle Gottes. Luther hat diese Gefahr an Müntzers Agitation, aber auch an anderen radikalen Reformatoren seiner Zeit, gesehen und bekämpft. Sie alle lesen vor allem Dan 2 und 7 prinzipiell anders als er, können dabei aber auch schon auf vergleichbare Deutungsansätze des Spätmittelalters zurückgreifen. Dazu noch einige abschließende Bemerkungen.

64 Luther, Vorrede uber den Propheten Daniel, 6.
65 Luther, Widmungsbrief, 384.

3. Die Danielprophetie und das „neue irdische Paradies"

Der englische Historiker Norman Cohn hat seine Untersuchung des revolutionären Chiliasmus oder Millenarismus unter das Thema gestellt: *The pursuit of the Millenarism* (Die Suche nach dem 1000-jährigen Reich; in der deutschen Ausgabe: *Das neue irdische Paradies*).[66] Gemeint ist damit, dass im ganzen Mittelalter Hoffnungen auf ein radikales Ende von Herrschaft und Gewalt, den Anbruch eines neuen Reiches des Friedens und der erlösten Menschheit, das von Gott selbst initiiert sein soll, aufkamen, die sich – ebenso wie dann auch Müntzer – in der Regel auch auf diese beiden Danielbücher berufen. Ebenso also, wie schon die Juden beim Aufstand der Makkabäer gegen die Seleukidenherrscher im 2. vorchristlichen Jahrhundert aus Nebukadnezars und Daniels Träumen die Zuversicht gewannen, dass ihre Zwingherren überwindbar sind, weil Gott selbst auf ihrer Seite steht,[67] legitimierten auch im Mittelalter die unterschiedlichsten Propagandisten eines künftigen Friedensreiches ihre revolutionären Hoffnungen und Phantasien im Rückgriff auf Dan 2 und 7.

Zwar hat es daneben und weitgehend unberührt davon im ganzen Mittelalter auch eine „orthodoxe" Lektüre des Danielbuchs gegeben. Ich verweise nur auf die *Historia Danielis* von 1462, die bis weit ins 17. Jahrhundert hinein immer wieder nachgedruckt und bearbeitet worden ist und – wie wir schon bei Luther sahen – den Gesichtspunkt des Trostes und des Vertrauens auf Gott in den Mittelpunkt stellt: „der betrübten Christlichen Kirchen vnnd allen derselben gleubigen Gliedmassen zu sonderbarem Trost vnd Unterricht / in diesen letzten schwierigen und gefährlichen Zeiten […]" (Wolfenbüttel 1625).[68] Oder es sei an die zahllosen Spruchdichtungen des Spätmittelalters erinnert, die Nebukadnezars Traum nicht revolutionär, sondern ganz im Gegenteil didaktisch-moralisch deuten: so z.B. das Standbild als Sünder, der vom Stein als Allegorie Christi vernichtet wird.[69] Seit dem 15. Jahrhundert aber ver-

66 Cohn, Das neue irdische Paradies.
67 Zum historischen Kontext des Buchs Daniel vgl. Eissfeldt, Einleitung, 705–708.
68 Historia Danielis, Wolfenbüttel 1625.
69 Vgl. dazu Brunner et al (Hg.), Repertorium (Register), 314: Rumelant z.B., ein Dichter von Sangsprüchen und Minneliedern aus der 2. Hälfte des 13. Jahrhunderts, legt in Ton IV Nebukadnezars Traum allegorisch auf den Sünder und seine Bestrafung aus: „Das Standbild bezeichnet den Sünder, der sich im Lauf seines Lebens immer weiter von der Reinheit des Getauften entfernt, der Berg Maria und der Stein, der davon herunterbricht und das Standbild zerstört, Christus". (Vergleichbar damit auch Hans von Maincz, S/515a; Hans Sachs, S/1318b. Darüber hinaus vgl. noch die um 1331 entstandene Deutschordensdichtung: Hübner (Hg.), Daniel. Die poetische Bearbeitung des Buchs

stärken sich die chiliastisch-revolutionären Deutungen des Danielbuchs, wie im Buch der 100 Kapitel des Oberrheinischen Revolutionärs.[70] Sie kulminieren in Müntzers *Fürstenpredigt* und münden in die zahlreichen Täuferbewegungen und -gruppierungen des 16. Jahrhunderts. Für sie alle gilt, dass sie das Ziel politischer Veränderungen theologisch begründen und sich selbst als Teil der Veränderung begreifen, die sie erhoffen und erzwingen wollen, sie zugleich aber mit dem direkten Auftrag Gottes legitimieren.

Ich habe deutlich zu machen versucht, dass der Fluchtpunkt von Müntzers Aufruf an die Fürsten Sachsens zu einer neuen radikalen Reformation sich aus seiner Überzeugung speist, von Gott selbst dazu auserwählt zu sein. Dementsprechend geht auch das *Buch der hundert Kapitel* des sog. Oberrheinischen Revolutionärs (aus der zweiten Hälfte des 15. Jahrhunderts) von einer göttlichen Inspiration aus, die allerdings vom Erzengel Michael überbracht werde: Zwar habe Gott die Menschheit wegen ihrer Sünden strafen wollen, doch habe er sein Strafgericht aufgeschoben, um den Menschen Gelegenheit zu geben, sich zu bessern. Das aber solle durch eine fromme Laienvereinigung bewirkt werden, deren Mitglieder durch ein gelbes Kreuz gekennzeichnet seien und in Kürze von einem Endzeitkaiser aus dem Schwarzwald in das 1000-jährige Friedensreich geführt werden:

> „Er wirt tusend jor regiren, guott gesetz machen, sim folck werden die himel vffgethon […] er wirt kumen in einem wisen kleit wie der schne, mit wisen horen, und sin stuol wirt sin wie ein fur, und tusendmoltusend und zechenmolhunderttusend werden im byston, wan er wirt die gerechtikeit handhaben […]."[71]

Die Bezüge zu Daniels Traumbild in Dan 7 sind hier unüberhörbar.[72] Eine Vorausdeutung auf Müntzers *Fürstenpredigt* sehe ich dann vor allem in der Überzeugung, dass auch hier der Übergang in das 1000-jährige Friedensreich durch aggressivste Gewaltphantasien gekennzeichnet ist. Denn dem künftigen Friedenskaiser und seinen Auserwählten vom gelben Kreuz ist zunächst einmal aufgegeben, die Sünder

Daniel aus der Stuttgarter Handschrift, deren Anonymus das Danielbuch als „eifernder Sitten- und Zeitrichter" bearbeitet (vgl. Jungbluth, Art. Daniel, 43).

70 Franke (Hg.), Buch der hundert Kapitel.

71 Ebd., 202. Vgl. dazu auch die Interpretation von Cohn, Das neue irdische Paradies, 130ff.

72 „Ich schaute: da wurden Throne aufgestellt, und ein Hochbetagter setzte sich nieder. Sein Gewand war weiß wie Schnee, und das Haar seines Hauptes rein wie Wolle; sein Thron war lodernd Flamme und die Räder daran brennendes Feuer. Ein Feuerstrom ergoss sich und ging von ihm aus. Tausendmal Tausende dienten ihm, zehntausendmal Zehntausende standen vor ihm. Das Gericht setzte sich nieder, und die Bücher wurden aufgetan." (Dan 7,9–10).

auszumerzen, die Welt zu reinigen und – diese politische Dimension wird im Verlauf des Textes immer mehr verstärkt – ein Weltreich der Sündlosigkeit zu errichten. Der Weg dorthin führt allerdings durch Ströme von Blut, durch Mord und Totschlag, die aufgrund ihres hehren Ziels *eo ipso* gerechtfertigt sind: „Wer der ist, der ein bosen schlecht […], schlecht er in ze todt, er wirdt genant ein diener gottes"[73]. Erst auf dieser Grundlage erträumt der „Oberrheinische Revolutionär" seine Hoffnung, „die gantze welt [zu] regulieren [und] mit herßkraft von occident in orient" „bald bluot fur win [zu] trinken"[74].

Auch in diesem Fall ist – ähnlich wie in Müntzers *Fürstenpredigt* – der gnadenlose Furor erschreckend, mit dem die Feinde Gottes, insbesondere die unkeuschen Priester, erwürgt, lebendig verbrannt oder mitsamt ihren Konkubinen den Türken in die Hände getrieben werden sollen, während ihre Kinder, diese Früchte des Antichrist, verhungern sollen: „vocht an [an] min priestern vnd schondt kei[ns] vom meisten bitz zuo[m] minsten, schlach sy all ze todt"[75].

Einen besonderen Akzent setzt der „Oberrheinische Revolutionär" noch dadurch, dass er diese apokalyptischen Gewaltphantasien politisch codiert: Während er die Träume Nebukadnezars und Daniels von den vier Reichen, die zerschmettert werden, auf England, Frankreich, Spanien und Italien bezieht, ist es nun der deutsche Kaiser, der das 5. Reich begründet, das Heilige Land befreit und „die Machmetischen" („Mohammedaner") zerstört. So gelangte er zu der Gewalt verheißenden Schlussfolgerung: „Vnd well sich dan nit wend lassen douffen, die sind nit cristen noch lut der heiligen geschrift. [Lasset] sy todtschlahen, so werden sy in yeren blut getoufft."[76]

Auf die Perspektiven dieses aggressiven christlichen Missionarismus will ich hier nicht weiter eingehen; sie erlangen in der aktuellen Debatte um islamischen und christlichen Fundamentalismus eine beklemmende Aktualität. Wichtig aber scheint mir, dass im *Buch der hundert Kapitel* ebenso wie in Müntzers *Fürstenpredigt* eine Synthese von Auserwähltheit, unmittelbarer Gottesansprache, Hass auf alles Böse und Unreine sowie einer hemmungslosen Gewalt entworfen wird, die sich nicht zuletzt im Rückgriff auf Dan 2 und 7 legitimiert.

In den Täuferbewegungen des 16. Jahrhunderts ist das Bild dann insofern verschoben, als wir zwar auch hier die Überzeugung finden, die wahren Auserwählten Gottes zu sein, denen ihre „innere Erleuchtung"

73 Franke (Hg.), Buch der hundert Kapitel, 428.
74 Ebd., 184 und 453.
75 Ebd., 495.
76 Ebd., 377.

diese Gewissheit gibt.[77] Hinzu kommt auch hier die Ansicht, dass der Anbruch des 1000-jährigen Reiches nahe bevorsteht, die nun allerdings zu anderen Konsequenzen führt: Die Täuferbewegungen nämlich zielen nicht auf die gewaltsame Reinigung der sündigen Welt, sondern sehen sich ganz im Gegenteil zu brüderlicher Liebe, praktischer Mildtätigkeit und weitgehendem Verzicht auf Privateigentum verpflichtet, erleiden gerade deswegen selbst Gewalt und Verfolgung, üben aber nicht selbst Gewalt aus. Während Müntzer und der „Oberrheinische Revolutionär" ihre Predigten als Vollzug des revolutionären Wandels zum 1000-jährigen Reich, d.h. performativ, verstehen, betrachten die Täuferbewegungen ihre Verfolgungen als die Wehen, die der Geburt der neuen Zeit vorausgehen. Sie alle stehen in der Tradition chiliastischer Geschichtsdeutung im Anschluss an Dan 2 und 7, ziehen aber jeweils unterschiedliche Schlüsse daraus. Ebenso also wie wir im ganzen Mittelalter zwischen Orthodoxie und revolutionärem Chiliasmus die unterschiedlichsten Deutungsansätze finden, gilt diese Uneindeutigkeit des Danielbuchs für die chiliastischen Deutungen selbst.

Es ist das höchst Interessante, aber auch das Gefährliche dieses Textes, dass er die unterschiedlichsten, ja einander entgegengesetzten Deutungen ermöglicht, gerade nicht festgelegt ist oder eindeutige Sinnangebote macht. Allerdings ist Eindeutigkeit auch keine sinnvolle Forderung an heilige oder literarische Texte. Vielmehr zeigt die Faszination, die sie – im Fall des Danielbuchs bis in die jüngste Vergangenheit[78] – zu wecken vermögen, dass ihre Rezeptions- und Deutungsgeschichte für ihr historisches Verständnis unverzichtbar ist. Dabei bietet gerade die Deutung von Nebukadnezars Traum in Dan 2 genaue Einblicke in die theologische und soziale Selbstverständigung jener, die – wie die Reformatoren und „Geistbewegten" des frühen 16. Jahrhunderts – eine definitive und allgemein anerkannte Legitimation politischen Handelns noch nicht gefunden hatten.

77 Im Anschluss an Cohn, Das neue irdische Paradies, 279.
78 Vgl. z.B. Würffel, Reichs-Traum und Reichs-Trauma, der die Danielrezeption bis zum „Reichsmythos" der Nationalsozialisten und vergleichbare Konstrukte des 19. und 20. Jahrhunderts, aber auch bis in die späten Gedichte von Nelly Sachs (Sachs, Fahrt ins Staublose, 96f. und 205) beschreibt.

Literatur

1. Quellen

Franke, A. (Hg.), Das Buch der hundert Kapitel und der vierzig Statuten des sog. Oberrheinischen Revolutionärs, mit einer historischen Analyse von G. Zschäbitz, Berlin 1967.

Die Heilige Schrift des Alten und Neuen Testaments, hg. v. Kirchenrat des Kanton Zürich, Stuttgart o.J.

Hieronymus, Commentariorum in Danielem Prophetam ad Pammachium et Marcellam, Migne PL 25, 617ff.

Historia Danielis oder Richtige und einfeltige Erklärung der ersten sechs Capitel des Hocherleuchten Propheten Daniels, in: XLVIII Predigten angestellet und Göttlicher Majestet zu Ehren / der betrübten Christlichen Kirchen vnnd allen derselben gleubigen Gliedmassen zu sonderbarem Trost vnd Unterricht / in diesen letzten schwierigen vnd gefehrlichen Zeiten […], Wolfenbüttel 1625.

Luther, M., Ein Brief an die Fürsten zu Sachsen von dem aufrührerischen Geist (1524), in: K. Bornkamm, G. Ebeling (Hg.), Martin Luther: Ausgewählte Schriften, Bd. 4, Frankfurt a.M. 1982, 85–99.

—, Von der Freiheit eines Christenmenschen (1529), in: K. Bornkamm, G. Ebeling (Hg.), Martin Luther: Ausgewählte Schriften, Bd. 1, Frankfurt a.M. 1982, 238–263.

–, Vorrede uber den Propheten Daniel (1532), in: D. Martin Luthers Werke. Kritische Gesamtausgabe, Bd. 11.2: Die deutsche Bibel, hg. v. H. Volz, Weimar 1960, 2–131.

–, Widmungsbrief zu seiner Danielübersetzung an den sächsischen Kurprinzen Herzog Johann Friedrich vom Frühjahr 1530, in: D. Martin Luthers Werke. Kritische Gesamtausgabe, Bd. 11.2: Die deutsche Bibel, hg. v. H. Volz, Weimar 1960, 376–387.

Müntzer, T., Die Fürstenpredigt. Auslegung des andern Unterschieds Danielis des Propheten, gepredigt auf 'm Schloß zu Allstedt vor den tätigen teuren Herzogen und Vorstehern zu Sachsen durch Thomam Müntzer, Diener des Wort Gottes, Allstedt 1524, in: S. u. C. Streller (Hg.), Hutten – Müntzer – Luther. Werke in zwei Bänden, Bd. 1, Berlin, Weimar 1970.

–, Hochverursachte Schutzrede und Antwort wider das geistlose, sanftlebende Fleisch zu Wittenberg, welches mit verkehrter Weise durch den Diebstahl der Heiligen Schrift die erbärmliche Christenheit also ganz jämmerlichen besudelt hat, in: S. u. C. Streller (Hg.), Hutten – Müntzer – Luther. Werke in zwei Bänden, Bd. 1, Berlin, Weimar 1970, 240–262.

Schotten, J. (Hg.), Historia Danielis Prophetæ obiecti leonibus, & diuinitus præter omnium spem ex ærumnis liberati, carmine Graeco reddita per Iohannem Schottenium [Schotten], Heiligenstadiensem 1574.

2. Sekundärliteratur

Auty, R., Art. Antichrist, in: LMA 1, 1980, 703–708.

Bredekamp, H., Thomas Hobbes. Visuelle Strategien. Der Leviathan: Urbild des modernen Staates, Berlin 1999.

Brunner, H. et al. (Hg.), Repertorium der Sangsprüche und Meisterlieder des 12. bis 18. Jahrhunderts (Register zum Katalog der Texte; Stichwörter, bearb. von Horst Brunner), Tübingen 2002.

Cohn, N., Das neue irdische Paradies. Revolutionärer Millenarismus und mystischer Anarchismus im mittelalterlichen Europa. Mit einem Nachwort von Achatz von Müller, Reinbek b. Hamburg 1988.

Collins, J.J., Art. Daniel / Danielbuch, in: RGG[4] 2, 1999, 556–559.

Delgado, M., Koch, K., Marsch, E. (Hg.), Europa, Tausendjähriges Reich und Neue Welt. Zwei Jahrtausende Geschichte und Utopie in der Rezeption des Danielbuches, Studien zur christlichen Religions- und Kulturgeschichte 1, Freiburg (Schweiz), Stuttgart 2003.

Eissfeldt, O., Einleitung in das Alte Testament, Tübingen [3]1964.

Goez, W., Die Danielrezeption im Abendland. Spätantike und Mittelalter, in: M. Delgado, K. Koch, E. Marsch (Hg.), Europa, Tausendjähriges Reich und Neue Welt. Zwei Jahrtausende Geschichte und Utopie in der Rezeption des Danielbuches, Studien zur christlichen Religions- und Kulturgeschichte 1, Freiburg (Schweiz), Stuttgart 2003, 176–196.

–, Translatio Imperii. Ein Beitrag zur Geschichte des Geschichtsdenkens und der politischen Theorien im Mittelalter und in der frühen Neuzeit, Tübingen 1958.

Heilfurth, G., Art. Daniel, Enzyklopädie des Märchens, Bd. 3, 1981, 284–287.

Hübner, A. (Hg.), Daniel. Die poetische Bearbeitung des Buchs Daniel aus der Stuttgarter Handschrift, Berlin 1911.

Jungbluth, G., Art. Daniel, in: Die deutsche Literatur des Mittelalters. Verfasserlexikon, Bd. 2, 1980, 42f.

Koch, K., Universalgeschichte, auserwähltes Volk und Reich der Ewigkeit. Das Geschichtsverständnis des Danielbuches, in: M. Delgado, K. Koch, E. Marsch (Hg.), Europa, Tausendjähriges Reich und Neue Welt. Zwei Jahrtausende Geschichte und Utopie in der Rezeption des Danielbuches, Studien zur christlichen Religions- und Kulturgeschichte 1, Freiburg (Schweiz), Stuttgart 2003, 11–36.

Kraft, H., Art. Chiliasmus, in: RGG[4] 2, 1999, 136–144.

Laube, A., Steinmetz, M., Vogler, G. (Hg.), Illustrierte Geschichte der deutschen frühbürgerlichen Revolution, Berlin (DDR) 1974.

Meichsner, I., Die Logik von Gemeinplätzen, vorgeführt an Steuermannstopos und Schiffsmetapher, Bonn 1983.

Patze, H. (Hg.), Geschichtsschreibung und Geschichtsbewußtsein im späten Mittelalter, Sigmaringen 1987.

Röcke, W., Utopie und Anti-Utopie in der Literatur des 16. Jahrhunderts, in: Paragrana, Internationale Zeitschrift für Historische Anthropologie 7, 1998, H. 2, 122–139.

Sachs, N., Fahrt ins Staublose. Gedichte. Frankfurt a.M. 1988.

Schäfer, E., Das Staatsschiff. Zur Präzision eines Topos, in: P. Jehn (Hg.), Toposforschung. Eine Dokumentation, Frankfurt a.M 1972, 259–292.

Schlosser, H., Art. Daniel, in: LCI 1, 1968, 469–473.

Seibt, F., Utopica. Modelle totaler Sozialplanung, Düsseldorf 1972, 48–70.

Struve, T., Oberrheinischer Revolutionär, in: Die deutsche Literatur des Mittel-alters, Verfasserlexikon, Bd. 7, 1989, 8–11.

Thomas, H., Translatio Imperii, in: LMA 8, 1996, 944–946.

Weber, U., Art. Schiff, in: LCI 4, 1972, 61–67.

Wohlfeil, R. (Hg.), Reformation oder frühbürgerliche Revolution, München 1972.

Würffel, S.B., Reichs-Traum und Reichs-Trauma. Danielmotive in deutscher Sicht, in: M. Delgado, K. Koch, E. Marsch (Hg.), Europa, Tausendjähriges Reich und Neue Welt. Zwei Jahrtausende Geschichte und Utopie in der Rezeption des Danielbuches, Studien zur christlichen Religions- und Kulturgeschichte 1, Freiburg (Schweiz), Stuttgart 2003, 405–425.

Daniel in der Ikonografie des Reformationszeitalters

Klaus Koch

Die Danielvisionen schildern die Geschichte der Menschheit allgemein und des Gottesvolkes im Besonderen innerhalb einer langen Epoche von vier aufeinanderfolgenden Monarchien mit universalem Anspruch und einer abschließenden eschatologischen göttlichen „Revolution". Nach einer jahrhundertelang als selbstverständlich geltenden Auslegung hatte jene Epoche mit dem (assyrisch-) babylonischen Altertum begonnen und reichte bis zur „römisch" geprägten Staatenwelt des Abendlands; ihre kontinuierliche Sukzession wurde als das imperiale Rückgrat der Weltgeschichte und – für uns befremdlich – als eine absichtliche göttliche Schöpfung zur Durchsetzung von internationaler Gerechtigkeit auf Erden begriffen. Diese Theorie einer universal ausgerichteten „politischen Theologie" war schon früh von jüdischen und christlichen Geschichtsschreibern mit entsprechenden *translatio*-Theorien der antiken griechisch-römischen Literatur kombiniert worden;[1] danach überträgt die göttliche Vorsehung den Auftrag zu universaler Herrschaft nach bestimmten Fristen von einer Nation auf eine andere. Christliche Geschichtsschreiber haben das mit einer parallelen Offenbarungsgeschichte vernetzt, welche die notwendigen Rahmenbedingungen für das persönliche Heil jedes Menschen schafft und auf das von Daniel vorausgesagte ewige Reich Gottes und die (endgültige) Ankunft eines Menschensohns zuläuft. Die fortgesetzte Verbindung der zwei Ebenen der nach dem Willen Gottes verlaufenden Weltgeschichte, einer politischen und einer religiösen, wird zu einem selbstverständlichen Brauch im Staats- und Geschichtsdiskurs des werdenden Europas und setzt sich in abgewandelter Form in der modernen Scheidung von Kirche und Staat durch.[2]

1 Zur antiken Herkunft des Begriffs: Koch, Europa, Rom und der Kaiser vor dem Hintergrund von zwei Jahrtausenden Rezeption des Buches Daniel (fortan: Koch, ERK), 41–44. Zur Wirkungsgeschichte: Goez, Translatio imperii; Kratz, Translatio imperii.

2 In der gegenwärtigen historischen Forschung wird dem biblischen Faktor in der Gestaltung Europas kaum Beachtung geschenkt; bei den Profanhistorikern nicht, weil sie die Bibel nur für eine Quelle der individuellen und kollektiven Frömmigkeit und spezieller

1. Typische symbolische Veranschaulichungen
in der Reformationszeit

Die Vier-Monarchien-Sukzession als Rückgrat und Fundament der
überschaubaren Weltgeschichte zu betrachten, ist einer breiten Öffent-
lichkeit im ausgehenden Mittelalter und der frühen Neuzeit nicht nur
durch literarische und politische Dokumente vor Augen geführt wor-
den, sondern weit eindrucksvoller durch eine symbolreiche Ikonografie
in Kirchen, Rathäusern, Schlossanlagen und den Häusern vermögender
Stadtbürger, ab der Erfindung der Buchdruckerkunst auch durch Holz-
schnitte und schließlich durch den Bildschmuck in Bibelausgaben.
Dafür werden mehrere typische Darstellungsweisen gewählt. Sie veran-
schaulichen die Folge der Weltreiche bis zu ihrer je gegenwärtigen
Repräsentation durch Bilder der entscheidenden Monarchen und / oder
ihrer charakteristischen Symbole und machen oft zugleich den metaphy-
sischen Hintergrund des Geschichtsverlaufs mit Gestalten der biblischen
Heilsgeschichte und personifizierten Tugenden und Laster sichtbar. Seit
der Reformationszeit verbreiten sich mehrere Darstellungsweisen:

1) *Vier königliche Gestalten reiten als Reichsgründer jeweils auf dem
Symboltier*, das Dan 7 ihnen zugeordnet hatte, – oder aber *auf einem
Pferd* (nach dem Brauch römischer Cäsaren?), das von diesem Tier be-
gleitet wird. So hatte es ein aus dem 9. Jh. stammendes griechisches
Malerbuch vom Berg Athos vorgeschrieben.[3]

2) *Die ersten Herrscher* jeder dieser Monarchien können thronend,
stehend oder halbliegend *neben dem Symboltier abgebildet* werden oder
dieses als Wappentier auf ihrem Schild zeigen.[4]

3) *Allein die vier Tiere* aus Dan 7 genügen Bibelausgaben ab dem 15. Jh.
zur Illustration des Danieltexts, so auch bei Luther.[5] Sie werden mehr-
fach auf die Erdteile Asien (mit 2 Tieren), Afrika und Europa verteilt.

moralischer Gebote halten, bei den Kirchenhistorikern ebenso wenig, weil sie sich auf
religiöse Institutionen konzentrieren und geneigt sind, den Einfluss der Heiligen Schrift
auf die allgemeine Kultur überhaupt als sekundär anzusehen oder ihn gar argwöhnisch
zur Kenntnis nehmen. Gewiss haben zur Ausbildung der europäischen Zivilisation eine
Fülle von Faktoren beigetragen: ökonomischer und technischer Fortschritt, Völkerwan-
derungen und die Entstehung rivalisierender Großmächte und anderes mehr. Genügt es
aber, auf Quellen zu verweisen, ohne zu berücksichtigen, welche universalgeschichtlichen
Konzepte von den zeitgenössischen Autoren als selbstverständlich vorausgesetzt wer-
den, um aus Ereignissen und Entwicklungen Folgerungen für zeitgenössische Politik
und Staatsrecht zu ziehen?
3 Marsch, Biblische Prophetie 63–103, 159–172 mit Abb. 1–11, 22–25, 29–37. Ders.,
 Vom Visionsbild zur Deutung (mit Abb.).
4 Marsch, Biblische Prophetie, 122–124, 144f., 199f., 201f. mit Abb. 19.38f.

4) Die *Standbilder der vier jeweils ersten Könige* als Vertreter ihrer Reiche werden ohne Tierbegleitung in jüngeren Schlossanlagen vorgeführt.[6]

5) Ab der Reformationszeit wird die in Daniel entdeckte providenziell verfügte Sukzession der Universalherrschaft gern durch einen *Monarchienmann* abgebildet (wie moderne Gelehrte die Thematik zu nennen pflegen). Aus den vier Metallen nach Dan 2 zusammengesetzt, ragt er riesenhaft über der Erde, gelegentlich mit den vier Symboltieren neben sich, und veranschaulicht eine geheime, die Zeiten übergreifende Einheit der Macht von Großkönigen und Kaisern, aber auch ihr eschatologisches Ende. Die Gestalt hat oft einen gewaltigen Fels über oder neben sich, der das künftige, sie nach Dan 2 zerschmetternde und ablösende Reich Gottes andeutet. Der Mann wird gern beschriftet mit den Namen aller bekannten Herrscher der vier nach Daniel sukzessiven Reiche. In den frühen Lutherbibeln steht er noch als Traumbild vor dem im Bett liegenden Daniel, wird aber bald durch lutherische Künstler 1575 in Lüneburg (s.u.), Augsburg und Nürnberg ohne den Profeten dargestellt.[7]

6) Die eigenwilligste, nicht mehr direkt auf Daniel bezogene Illustration gibt eine *Jungfrau Europa* wieder, die sich über ihren Kontinent ausbreitet, dessen verschiedenen Königreiche ihre Körperteile bilden. Hier liefert die griechische Mythe von der durch Zeus entführten phönikischen Königstochter das Modell, verbunden mit einer damals aus der Daniellektüre erschlossenen (geografisch nicht völlig korrekten) Theorie einer Folge der vier Monarchien von Ost nach West. Europas Haupt wird deshalb – so 1588 in einem aus Hannover stammenden Gemälde und ähnlich im Holzschnitt 1628 in Seb. Münsters Cosmographia[8] – durch Lusitania (Portugal) und (das habsburgische) Hispania gebildet, auf ihren weiteren Körperteilen sind die Namen der dazu gehörigen Länder geschrieben: Gallia, Saxonia, Swevia, Italia usw., auf ihrem Gewandsaum steht: Graecia, Constantinopolis und Moscovia; ihr in rötlicher Farbe hervorgehobenes Herz trägt die Inschrift Bohemia und Praha (Anglia und Hibernia erscheinen in beiden Bildern als Inseln ohne unmittelbare Verbindung mit Europa). Die Vorlage stammt vermutlich aus der iberischen Halbinsel.

5 Ebd., 119 mit Abb. 16f.

6 Ebd., 200f.

7 Luther, Die Gantze Heilige Schrift, 1541, 1545; Marsch, Biblische Prophetie 173–175 und Abb. 20; s.u. zu Lüneburger Beispielen.

8 Marsch, Biblische Prophetie 173–175 und Abb. 38.

7) In Deutschland besonders verbreitet ist der *Quaterionenadler*. Seit
dem 12. Jh. wurde ein schwarzer Adler zum Wappen des Kaisers und
des Heiligen römischen Reiches. Mit ihm wird ein Emblem persischer,
hellenistischer und römischer Herrscher übernommen. Die byzanti-
nischen Kaiser hatten einen doppelköpfigen Adler als Wappentier ge-
wählt und damit wohl den Anspruch auf beide Roms, das östliche wie
das westliche, kundgetan. Diese Variante übernahmen seit dem 13. Jh.
auch deutsche Kaiser, 1433 wird der Doppelköpfige zum offiziellen
Reichswappen erklärt. Seit dem 15. Jh. wird er zum Quaterionenadler
erweitert, d.h. die Reichsstände werden in Viererreihen[9] auf je einer
Feder des Vogels mit ihren Wappen dargestellt, manchmal zusätzlich auf
dem Rumpf, um den föderalen Charakter des Reiches zu dokumentieren.
Die beiden Köpfe, bisweilen mit den Namen Roma und Constantino-
polis, umgibt eine Nimbus als Zeichen der Heiligkeit; auf dem Rumpf
wird deshalb oft auch der Gekreuzigte abgebildet.[10]

8) In deutschen Rathäusern finden sich (ab der Reformationszeit?)
Kaisermedaillons an der Decke des Versammlungssaals, welche die
Kontinuität eines römischen Reiches mit Bildnissen der Herrscher ab
Cäsar oder Augustus über Konstantin und byzantinische Kaiser bis zum
Ende des 8. Jh., dann von Karl dem Großen bis zum zeitgenössischen
deutschen Kaiser dokumentieren und von daher – nicht von einem
Landesfürsten – das eigene städtische Regiment legitimiert sehen; so in
Augsburg, Bremen, Frankfurt/M, Nördlingen und Worms[11] oder Lüne-
burg (s.u.).

Von allen diesen Bildmustern sind nur wenige Exemplare erhalten,
sie waren aber zur Reformationszeit weit verbreitet und vermittelten dem
Betrachter den Eindruck, dass er trotz aller Kriege und Auseinander-
setzungen seiner Gegenwart einem providenziell geregelten Geschichts-
lauf eingegliedert sei, der aus der Tiefe der großen Vergangenheit auf
eine eschatologische Vollendung zulaufe und ihm hier und jetzt seinen
beschränkten, nichtsdestoweniger verantwortlichen Platz zuweise.

Solche Illustrationen waren gelegentlich in größere Zyklen einge-
ordnet, die dieses Thema noch deutlicher hervortreten ließen. Eine be-
sonders anschauliche Zusammenstellung am Leitfaden einer von Daniel
abgeleiteten Thematik, die in der einschlägigen Literatur bislang kaum
Beachtung gefunden hat, aber für eine bestimmte Phase des Luthertum
der nachreformatorischen Zeit bezeichnend sein dürfte, findet sich im

9 Schilling, Die neue Zeit, 435.
10 Heiliges Römisches Reich Deutscher Nation 962-1806. Altes Reich und Neue Staaten
 1495 bis 1806, 1. Bd.: Katalog; 2. Bd.: Essays, Dresden 2006, da Katalog 81–92.
11 S. Albrecht, Gute Herrschaft – Fürstengleich, 208.

Rathaus zu Lüneburg. Hier wird in einem bemerkenswerten theopolitischen Entwurf die zeitgenössische Rolle des römisch-deutschen Kaisers und eine föderalistisch ausgerichtete Zehnzahl autonomer Königtümer mit Leitbildern aus dem Danielbuch in Zusammenhang gebracht und daraus die Maßstäbe für politisches Handeln abgeleitet. Zu diesem Zweck werden einige oben genannten ikonografischen Typen benutzt.

2. Die Welt- und Heilsgeschichte als Zyklus von neun Wandbildern in Lüneburg

2.1 Das Bildprogramm im Lüneburger Rathaus

Der Rat der Stadt Lüneburg hatte 1531 die lutherische Reformation als offizielle Religion eingeführt. In den folgenden Jahrzehnten ließ er das Rathaus mit zahlreichen Bildern, Reliefs und biblischen Inschriften ausgestalten, um den Bürgern ihren geistigen Ort und ihre politische Verantwortung aus einer Jahrhunderte langen Heils- und Weltgeschichte anschaulich werden zu lassen. Für das Verstehen ihres Verlaufs und ihres Sinnes wird eine zeitgenössische Rezeption des Danielbuchs und des neutestamentlichen Christusbildes systematisiert und mit antiken lateinischen und griechischen Überlieferungen in Beziehung gesetzt. Ähnliche Bildprogramme werden im gleichen Zeitalter in anderen Rathäusern und in Schlössern dargestellt; das Lüneburger Beispiel übertrifft jedoch in seiner Breite und Vielgestaltigkeit jede (mir bekannte) Realisierung im übrigen Europa. Um die lutherische Interpretation von Bibel und Geschichte zu veranschaulichen, wird das im 16. Jh. erweiterte Rathaus mit aussagekräftigen Darstellungen an mehreren Stellen geschmückt.

1) Vor der Nordostecke des Rathauses wird damals das „Niedergericht" abgehalten. Als Mahnung für die Richter und die streitenden Parteien werden Bilder des Jüngsten Gerichts, des Salomonischen Urteils und der Rechtsprechung Daniels zur Rettung der angeklagten Susanna an den Wänden angebracht.[12]

2) In einem schon im 15. Jh. n.Chr. erbauten Fürstensaal wird eine die Menschheitsgeschichte prägende Sukzession von ca. 150 „römischen Kaisern" durch ihre Medaillons an der Decke dokumentiert, angefangen von Augustus und seinen heidnischen Nachfolgern in Rom, fortgesetzt

12 Haupt, Ratsstube, 199f.

durch Konstantin und seine byzantinischen Erben bis zum Jahr 800, danach durch Karl den Großen und die deutschen Kaiser bis ins 15. Jh.

3) Im Treppenaufgang zu diesem Saal wird heute (ursprünglich in der sog. Kör- [Wahl]Kammer) ein durch die Farben von vier Metallen charakterisierter „Monarchienmann" dargestellt. Kopf, Brust, Unterleib und Beine sind durch die Farben von vier Metallen (nach Dan 2) unterschiedlich gekennzeichnet. Auf seiner Rüstung und den Körperteilen sind die Namen berühmter Herrscher der vier Weltreiche vom Altertum bis ins 16. Jh. n.Chr. verzeichnet; auf den Seitenwänden werden zusätzlich entscheidende Ereignisse einzelner Epochen veranschaulicht.

4) Der in Hamburg ansässige Maler Daniel Frese wird 1567 beauftragt, die für Ratssitzungen und Obergericht neugebaute Große Ratsstube mit neun großflächigen Wandbildern zu schmücken (vgl. Abb. 4). Sie sollen das in der Renaissancezeit beliebte Thema des „Guten Regiments" und seinen Allegorien aufnehmen, vor allem aber eine der Bibel entnommene Vernetzung von Welt- und Heilsgeschichte mit einem Appell zu universalem Frieden und entsprechende Gerechtigkeit einer auf Gott ausgerichteten Obrigkeit vor Augen führen. Das anspruchsvolle Programm wird im Blick auf eine die Gegenwart prägende Geschichte wie die noch ausstehende Zukunft von einer reformatorischen Danielrezeption bestimmt.

Neun Wandgemälde dienen (zusammen mit vorzüglichen Schnitzereien) der „Selbstdarstellung einer protestantischen Obrigkeit".[13] Unter jedem Bild weist ein Schriftband mit einem biblischen Spruch oder mehreren Sprüchen auf die „Moral" der Geschichte hin, auf das verantwortungsvolle Regieren des Rats im „weltlichen Regiment".

2.2 Lüneburgs Platz im Zusammenhang der Welt- und Heilsgeschichte

Die ersten fünf Gemälde stellen die *res publica* Lüneburg mit ihren gegenwärtigen juristischen und geistlichen Funktionen sowie dem jeweiligen metaphysischen Hintergrund dar (Ost- und Südwand). Die folgenden vier Gemälde erklären diese politische und religiöse Verfassung

13 Untertitel bei Haupt. Den Grundriss des Raumes skizziert S. 230 Schema 3 (s. Abb. 4). Leider hat Haupt die Gemälde gegen den Uhrzeigersinn „gelesen" mit dem Ergebnis einer relativ unverbundenen Folge. Setzt man die umgekehrte Blickrichtung voraus, ergibt sich ein eindrucksvoller Zusammenhang der gegenwärtigen Verfassung von Stadt und Reich auf der (Ost- und) Südwand (5 Szenen) und der für sie konstitutiven Geschichte auf der Westwand (3 Szenen), sowie einer eschatologischen Schlussszene auf der nördlichen Ostwand.

innerhalb des großen Rahmens der Welt- und Heilsgeschichte der vergangenen zwei Jahrtausende und einer von der Bibel, besonders vom Buch Daniel, vorausgesagten Zukunft der Menschheit (Westwand).

Im hinteren Teil der Ostwand zeigen zwei kleinere allegorische Bilder zuerst Iustus Iudex, den gerechten Richter und vor ihm zwei im Streit befindlichen Männer, hinter ihm die Personifikation von Justitia, rechts davon die von Veritas (Wahrheit) und Confessio (Bekenntnis), und über ihm Christus in einer Wolke mit der Inschrift: „Ir haltet Gericht nicht den Menschen sondern dem Herrn".[14] Das zweite Bild zeigt Pax mit Palmenblättern und weißer Taube, die wie eine Regentin auf einem zylinderförmigen Gebäude thront und mit einem Seil die tief unter ihr sitzenden Laster Superbia (Hochmut), Ira (Zorn), Individua (Neid) und Avaritia (Habsucht) gefesselt hat. Neben Pax erscheint Christus in den Wolken mit einer Tafel: „Selig sind die Friedfertigen …".

Die Fortsetzung auf der Südwand zeigt die gegenwärtige Struktur von Stadt, Reich und „Gottesstaat"[15]. Die Respublica (Lüneburg) sitzt inmitten der versammelten Bürgerschaft auf einem Thron (Abb. 5), über ihr zeigt sich Gottvater mit Zepter und Reichsapfel in einer Wolke. Im Schoß der „Republik" ruhen Frauengestalten: Pax (Frieden), rechts von ihr Justitia, links Concordia (Eintracht). Im Hintergrund stehen Reihen von Ratsmitgliedern und Bürgern sowie zwei Ansichten der Stadt. Die Unterschrift bittet mit Ps 85 Gott um Friede, Gerechtigkeit und Treue auf Erden. Auf dem mittleren Bild der Südwand thront der Kaiser Maximilian II., überragt von der göttlichen Sapientia, hinter ihm ein Bild des kaiserlichen Doppeladlers (Abb. 6). Rechts vom Kaiser stehen drei geistliche Kurfürsten, glattrasiert, links die vier weltlichen, bärtig; hinter und über jedem von ihnen steht eine der sieben Haupttugenden.[16] Die Ausführung des Bildes fiel in eine Zeit relativen Friedens nach dem Augsburger Reichstag von 1555. Insofern hat man kein Problem, den Kaiser auf der Südwand zusammen mit katholischen und evangelischen Kurfürsten abzubilden, als das nach wie vor von Gottes Weisheit geleitete Imperium.

Rechts davon wird die Stadt Gottes (als geistiger Hintergrund der Stadt?) dargestellt (Abb. 7); in der Mitte ein hoher Turm mit der Aufschrift „Gottes/Furcht".[17] Sie ist von vier runden Mauern mit symbolischer Bedeutung umgeben: „rechtfertichkeit" mit Kriegsleuten heißt die erste; die zweite „oberkeit", repräsentiert durch Ratsherren; die

14 Haupt, Ratsstube, 172–179 mit Abb. 97 und 91.
15 Ebd., 167–172 mit Abb. 85.
16 Ebd., 160–167 mit Abb. 80.
17 Ebd., 155–160 mit Abb. 75.

dritte dient dem Schutz von Witwen und Waisen, die vierte der Ge-
richtsbarkeit. Die Stadt wird von vier reitenden Plagen bedroht, die sich
vor ihren Mauern aufhalten, aber zugleich von vier fliegenden Engeln
beschützt. Die Unterschrift wird zwei Psalmen entnommen und endet:
„Wol dem Volk des der HERR ein Gott ist."

Auf den drei Gemälden der Westwand ändert sich die Blickrichtung
von dem gegenwärtigen Zustand zu einer Erinnerung an dessen Einbet-
tung in eine lange „produktive" Vergangenheit. Die durch das Daniel-
buch gedeutete, von weit herkommende Geschichte hat die geistigen
Voraussetzungen geschaffen, um in der Gegenwart gerechte Entschei-
dungen beim Regieren und Richten zu fällen. Während die voran-
gehenden drei Bilder der Südseite die zeitgenössischen politischen
Verhältnisse in Lüneburg und im „römischen" Reich mit ihrem mora-
lisch-metahistorischen Hintergrund veranschaulicht hatten, wenden sich
die drei Bilder der Westwand der Welt- und Heilsgeschichte in einem
weitgespannten Bogen von der vom vorchristlichen Israel über vier
Epochen von Großmächten bis zur eigenen Gegenwart zu (sie wird
fortgesetzt auf der gegenüberliegenden Ostwand mit einem Blick in
eine eschatologischen Zukunft, s.u.). – Von nun an liefert das kano-
nische Danielbuch den wesentlichen Leitfaden für einen weitgespann-
ten zeitlichen Rahmen im Kontext von Motiven, die dem gesamten
biblischen Kanon, aber auch geschichtlichen und legendarischen Über-
lieferungen des klassischen Altertums entnommen werden.

Das linke Bild dieser Wand blickt auf zwei Beispiele für gutes
Regiment aus der Geschichte des alten Israel zurück, nämlich auf den
König Salomo und Daniel als vorbildliche Richter bedrängter rechts-
schwacher Personen in undurchschaubar erscheinenden Rechtskon-
flikten, die sie durch göttliche Eingebung zu lösen in der Lage waren[18]
(Abb. 8).

18 Ebd., 150–155 mit Abb. 72.

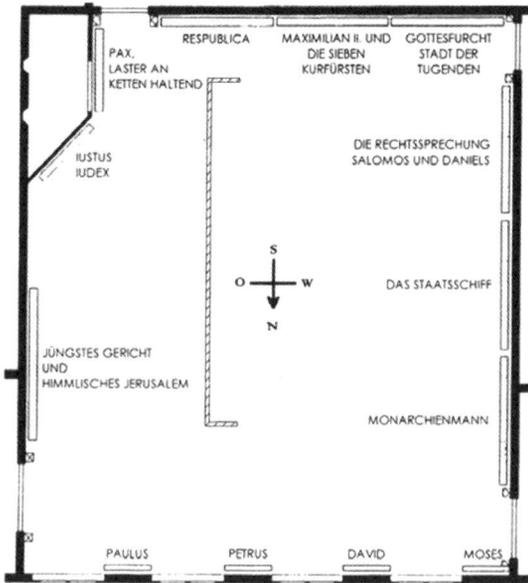

Abb. 4: Plan der Großen Ratsstube und ihrer Wandgemälde

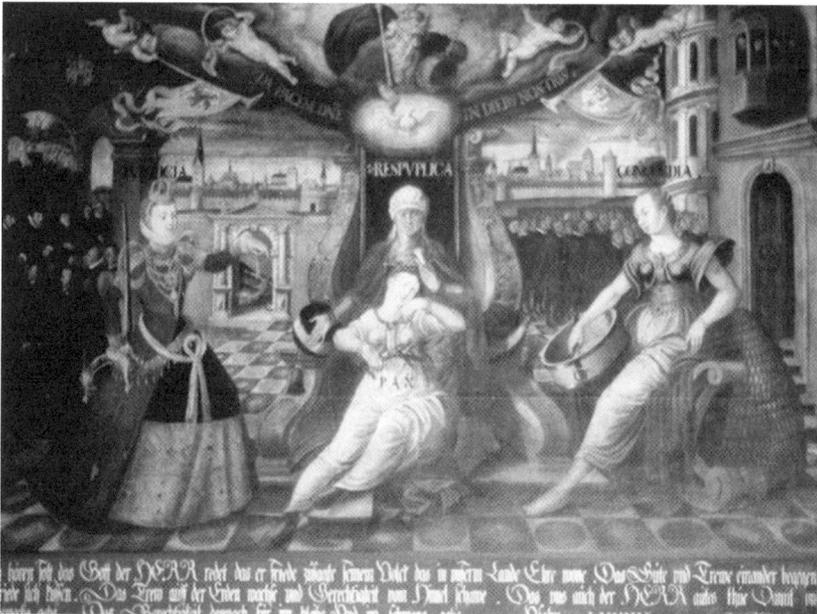

Abb. 5: Respublica

Abb. 6: Maximilian II. und die sieben Kurfürsten

Abb. 7: Gottesfurcht; Stadt der Tugenden

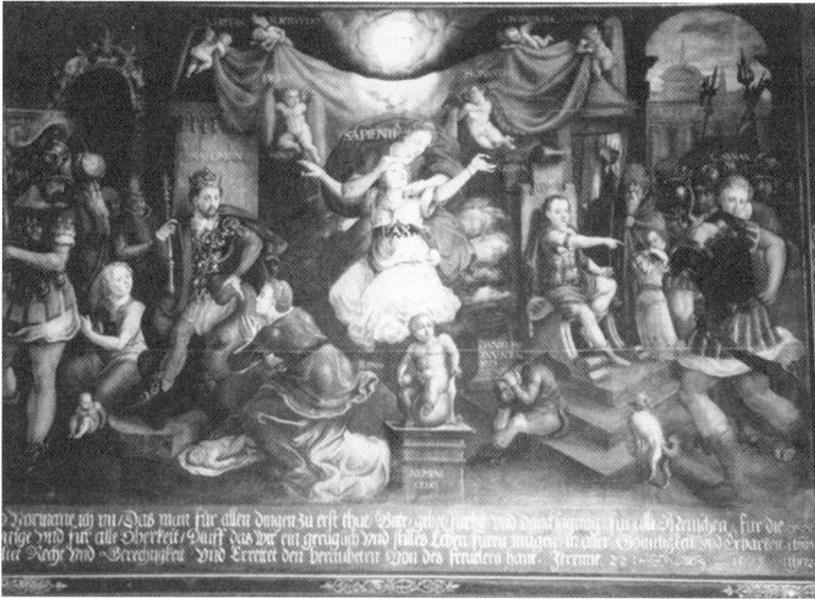

Abb. 8: Die Rechtssprechung Salomos und Daniels

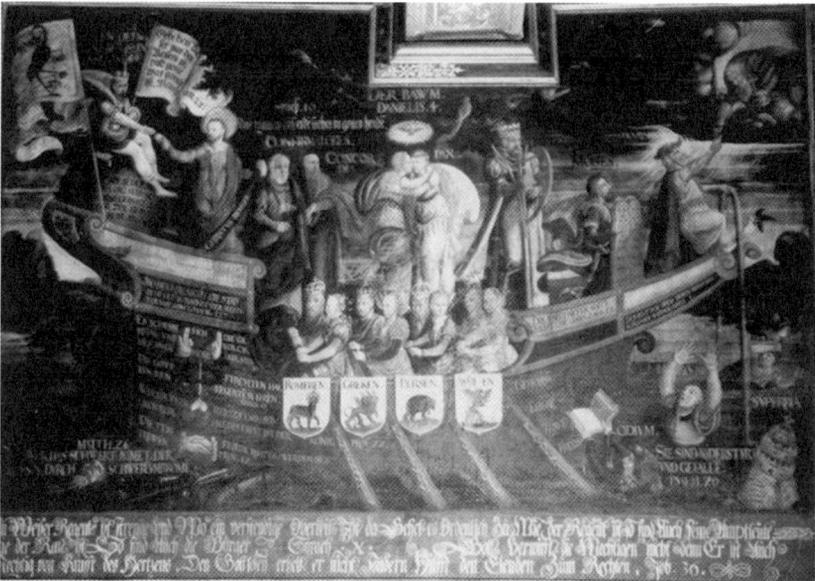

Abb. 9: Das Staatsschiff

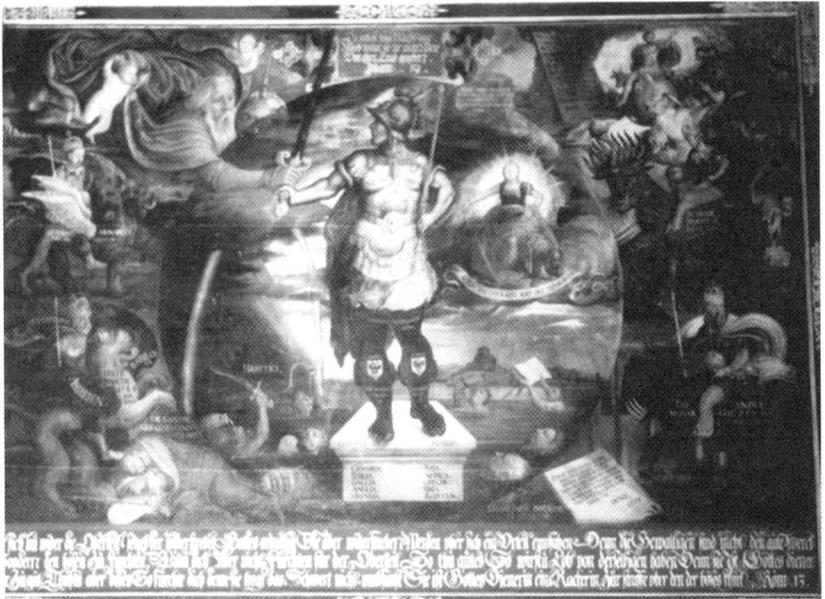

Abb. 10: Der Monarchienmann

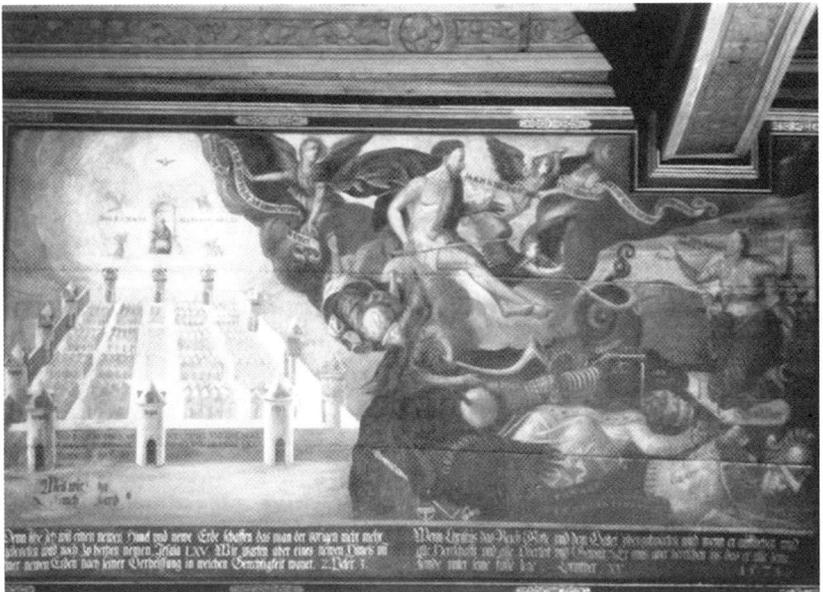

Abb. 11: Jüngstes Gericht und Himmlisches Jerusalem

Links sitzt ein *gekrönter Salomo auf seinem Thron.* Vor ihm streiten zwei Huren (I Reg 3), die eine mit einem lebenden, die andre mit einem toten Säugling vor sich. Beide behaupten, das lebende Kind sei das ihre. Salomo fällt das scheinbar grausame Urteil, auch dieses Kind zu töten. Daraufhin ist die eine der Frauen mit dem Urteil einverstanden, die andere aber bittet, es am Leben zu lassen, selbst wenn sie es der Widersacherin überlassen müsse. Für Salomo wird dadurch die zweite als die wahre Mutter erkennbar, ihr spricht er das Kind zu. Rechts sitzt im gleichen Bild ein *barhäuptiger Daniel* auf einem kleineren Thron. Energisch weist er auf eine links von ihm stehende weibliche Gestalt mit Namen Susanna (Dan 13 bzw. Stücke zu Daniel in den Apokryphen). Als schöne Frau pflegte sie an heißen Tagen in ihrem Garten ein Bad zu nehmen. Zwei lüsterne Gemeindeälteste hatten versucht, sie in ihrem Garten beim Bad zu verführen. Susanna gelingt es zu entfliehen. Doch die Ältesten gehen vor Gericht und behaupten, sie hätten sie beim Ehebruch mit einem Fremden ertappt. Daniel gelingt es durch ein Kreuzverhör, die Ältesten zu überführen und zu verurteilen. – Bei beiden Episoden wird die unerwartete, gerechte Lösung des Konflikts als Ergebnis göttlicher Intervention verstanden. Die Unterschrift ruft mit einem Jeremiazitat auf, Recht und Gerechtigkeit zu halten und „den beraubeten" zu erretten.

Zwischen Salomo und David thront als leuchtende Frauengestalt Sapientia, die göttliche Weisheit. In ihrem Schoß ruht Pax, die als Frieden die Hände nach Lorbeerkränzen mit der Aufschrift Honor (Ehre) und Gloria (Ruhm) ausstreckt, während die Hände der Sapientia ihr auf Kopf und Schulter liegen. Über beiden schwebt die Taube des göttlichen Geistes in der Mitte eines Baldachins, der von den sechs Putten Pietas (Frömmigkeit), Honestas (Ehrbarkeit), Veritas (Wahrheit), Fortitudo (Tapferkeit), Continentia (Zufriedenheit) und Constantia (Ausdauer) gehalten wird. Darüber erscheint Gottvater, diesmal in einer Wolkengloriole als hebräisches Tetragramm symbolisiert (der Maler kannte also hebräische Schriftzeichen). Auf diese Weise wird der übermächtige, vom göttlichen Willen bestimmte, leuchtende, aber für normale Wahrnehmung unsichtbare Hintergrund irdischer Geschehnisse deutlich durch die Personifikation von Tugenden, die den Frieden innerhalb der Gesellschaft gewährleisten.[19] Pax bedeutet zudem hier nicht bloß den Zustand äußerer Ruhe in der Bürgergemeinde, sondern ein Verhalten, das jeder Benachteiligung von Rechtsschwachen, hier von Frauen, entgegentritt. Dazu bedarf es richterlicher Unabhängigkeit, wie sie durch einen nackten Knaben auf einem Podest vor der Pax zum

19 Kahsnitz, Art. Gerechtigkeitsbilder.

Ausdruck gebracht wird: „*nemo cedo*" (Man kann erwägen, ob hier Luthers „Hier stehe ich, ich kann nicht anders" erinnert wird oder Erasmus' Motto: „Ich füge mich keinem"[20]). Die Bildunterschrift vereint Fürbitte und Mahnung: „So vermahne ich nun, daß man vor allen Dingen zuerst tue Bitte, Gebet, Fürbitte und Danksagung für alle Menschen, für die Könige und für alle Obrigkeit, auf daß wir ein geruhliches und stilles Leben führen mögen in aller Gottseligkeit und Ehrbarkeit ... Haltet Recht und Gerechtigkeit und errettet den Beraubten von des Frevlers Hand."

Vom geistlichen Bereich der Gottesstadt war hier zum weltlichen gewechselt worden. Das verdeutlicht die Inschrift unter der himmlischen Gloriole:

> „Darum hat Gott die zwei Regiment verordnet, das geistliche, welches Christen und fromme Leute macht durch den heiligen Geist unter Christo, und das weltliche, welches den Unchristen und den Bösen wehret, daß sie äußerlich müssen Fried halten und still sein ohne ihren Dank."

Das mittlere Bild der Westwand zeigt ein prächtig ausgestattetes und repräsentativ besetztes Menschheitsschiff,[21] seine Besatzung weist auf die entscheidenden religiösen und politischen Kräfte in der Zeit zwischen dem alten Israel Salomos oder Daniels und der Aufrichtung des römischen Kaiserreichs unter Augustus sowie der synchronen Entstehung einer apostolischen Kirche (Abb. 9). Für diese Epoche wird die seit Platon und Cicero gebräuchliche Metafer vom *Staatsschiff* kombiniert mit dem seit dem 4. Jh. n.Chr. beliebten Bild vom *Schiff der Kirche* mit Christus als Steuermann sowie Aposteln und Evangelisten (oder einer Reihe christlicher Kaiser ab Konstantin) als Ruderknechten. An deren Stelle tritt je ein Herrscherpaar aus den vier Großreichen, die nacheinander aus dem Völkermeer auftauchen; sie werden mit Krone und herrschaftlichen Gewändern komfortabel auf einem Schiff untergebracht, freilich als unselbständige Kräfte auf der Ruderbank sitzend. Denn dem weltlichen „Regiment" wird das geistliche Regiment nach lutherischer Lehre vorgeordnet. Auf dem oberen Deck steht am Heck Christus als Steuermann, der also lange schon vor seiner Inkarnation die Menschengeschichte verborgen gelenkt hatte. Er überreicht das Schwert dem jeweiligen Kaiser, der über der Erdkugel thront. Das Schiff zieht seine Bahn in Richtung Rom. Am Deck steht deshalb der doppelgesichtige römische Gott Janus auf (der sich als Heide auf dem Deck befindet!) und erhält von Gottvater das Schwert.[22] Mit seiner Auf-

20 Haupt, Ratsstube, 152.
21 Ebd., 143–150.
22 Eisenhut, Art. Ianus.

nahme in diesen Zusammenhang wird Roms Mythologie ein Platz in der Heilsgeschichte eingeräumt[23] und Christus zum Herrn eines heidnischen Gottes. Auf dem Oberdeck befinden sich weiter Mose und David als Lichtgestalten für das alte und die Apostel Petrus und Paulus für das neue Gottesvolk. Dazwischen ragt an der Schnittstelle zwischen altem und neuem Bundesvolk der Mast als lebendiger Baum auf, gekennzeichnet als „Der Bawm Danielis 4". Er war dort von Daniel als Symbol für die universale Herrschaft Nebukadnezzars gedeutet worden:

> „Seine Höhe reicht bis an den Himmel … Er trug so viele Früchte, dass er Nahrung für alle bot. Unter ihm fanden die wilden Tiere des Feldes Zuflucht, und in seinen Zweigen wohnten die Vögel des Himmels. Dieser Baum bist du, o König. " (Dan 4,17–19)

Vom moralischen Scheitern Nebukadnezzars und seiner Nachfolger wird hier keine Kenntnis genommen. Am Stamm des Mastes umarmen und küssen sich zwei weibliche Wesen: Concordia und Pax (Ps 85,11: „Es begegnen sich Huld und Treue, Gerechtigkeit und Friede küssen sich")[24]. Über dem Mast schwebt die Taube des göttlichen Geistes: "Das regiment auf Erde stehet in Gottes hende. Sir 10". Unterhalb des Mastes sitzen *vier Herrscherpaare* aus der Monarchien-Sukzession als Ruderer. Sie befinden sich auf einem unteren Deck, wie subalterne Matrosen trotz festlicher Gewandung und den Kronen. Jedem wird gemäß Dan 7 das dazugehörige Fabeltier als Wappen zugesellt. Mit ihrer Tatkraft treiben sie die Menschheitsgeschichte vorwärts. Bemerkenswerterweise sitzen die Königinnen gleichrangig neben ihnen, die Frauen haben also ihren Anteil am Gelingen von Politik und Geschichte (was der alttestamentliche Daniel nicht wusste). Jeder hat ein Ruder in der Hand, auf dem der Name einer Kardinaltugend geschrieben steht; ihre Zuordnung zu je einem Weltreich ist wohl *pars pro toto* gemeint, dem Auftraggeber wird schwerlich der Assyrer (*prudentia*) als besonders klug, der Perser als besonders gerecht (*iusticia*) oder der Grieche (durch *fortitudo*) als tapferer als sein römischer Nachfolger (mit *temperantia*) erschienen sein.[25]

23 Nach Ovid (*Fasti* 1,239f.) war einst Janus in Rom gelandet und hatte der Stadt die Herrschaftskompetenz vermacht zur Zeit des Romulus, aber auch des ersten Assyrerkönigs Ninos. Insofern passt Janus zur danielischen Monarchienreihe. Im Mittelalter war er mehrfach mit dem biblischen Noah als Urkönig gleichgesetzt worden; dessen rettende Arche präfiguriert das Schiff der Kirche (Hinweis von Jürgen Ebach). Das Schiff bot nicht nur Menschen Schutz, sondern der Umwelt: bunte Vögel tummeln sich in der Krone des Mastes.

24 Für Pax und Concordia errichtete Augustus in Rom Altäre (s. Scherf, Art. Pax [2], 455).

25 Die Rede von vier Kardinaltugenden geht auf Cicero zurück (s. Porter, Art. Tugend, 185). Als für Kurfürsten nötige Tugenden waren sie auf der Südwand des Rathauses abgebildet.

Im Meer treiben als Gegenspieler ausgestoßen und hilflos die vier
Herrschaftslaster Hass, Habsucht, Zorn und als schlimmstes der Hoch-
mut, durch die Tiara des reformatorisch und anachronistisch als Anti-
christ decouvrierten Papstes versinnbildlicht: „Sie sind niderstrukt und
gefallen. Ps 20." Auf einem aufgeschlagenen Buch liest man die
Namen der drei (geistlichen?) Laster Ungehorsam, Feindschaft, Ketze-
rei. Links vom Schiff treibt im Wasser neben dem Heck ein enthaup-
teter Menschenkopf, wohl auf Aufrührer verweisend; denn daneben
steht: „Wer das Schwert nimet, der sol durch das Schwert umbkome.
Matth. 26." Revolution gegen die bestehende politische Ordnung ist
von vornherein böse.

Das Schiff selbst wird durch Tugenden fahrtüchtig, jedenfalls heißt
es am Bug: Gehorsam, Ehre, Treue, Friede; von denen die erste Tugend
sonst eher Untertanen zugemutet wird als den Herrschenden. Auf dem
hinteren Teil des Schiffrumpfes stehen biblische Sprüche zum Wohl-
verhalten der Bürger.[26] Das Gemälde ist 1575 signiert, 20 Jahre nach
dem Augsburger Religionsfrieden, nach einer für damalige Verhältnisse
langen Friedenszeit, und spiegelt offensichtlich das Gefühl einer in
Sicherheit lebenden Region.

Das letzte Bild der Westwand wendet sich nicht mehr wie das
vorangegangene der Entwicklung der für die Menschheitsgeschichte
bedeutsamen vier Monarchien zu, sondern hält die zeitgenössischen
Machtverhältnisse (des 16. Jh. n.Chr.!) fest durch die Figur eines aus
dem Völkermeer und in der Mitte einer Weltkugel aufragenden *Mo-
narchienmannes* (Abb. 10). Er repräsentiert nicht mehr einzelne Herr-
scherpersönlichkeiten oder ein national geprägtes Kaisertum, sondern
die Kontinuität eines übernationalen, vom Schöpfer inaugurierten Kai-
sertums. Trotz der komplexen Thematik ist es dem Maler gelungen, die
einzelnen Szenen so einander zuzuordnen, dass der Betrachter einen
überaus dramatischen Eindruck empfängt.

Das sich durch die Zeiten behauptende, auf Universalität ausgerich-
tete Königtum, wird nach dem Muster des Kolosses aus vier Metallen
in Dan 2 veranschaulicht, aber durch Illustrationen aus biblischen und
antiken Texten erweitert. Der selbstbewusst vorwärts schreitende Mo-
narch zeigt die Farben von vier Metallen (Dan 2) in seinen Körperteilen
und der Gewandung, auf die der Name der jeweils symbolisierten
Nation(en) geschrieben ist; der goldene Kopf weist auf die Assyrer, die
silberne Brust auf „Meden, Persen, Cirus", der bronzene Schurz um den
Unterleib auf „Alexander Magnus". Das schwarze Eisen der geschien-

26 „Ein Weiser Regent ist strenge und Wo eine verstendige Oberkeit Ist da Gehet es Or-
 dentlich Zu".

ten Beine weist links auf „das Romisch Keiserdomm Julius Caesar", geschmückt mit dem Doppeladler für die altrömischen und byzantischen Kaiser, die Abend- und Morgenland unter sich vereinten. Auf dem rechten Bein wird ein einköpfiger Adler gezeigt, dazu heißt es: „das Dudesch Keiserdomm Carolus Magnus". Die Unterschiedenheit der Beine macht deutlich, dass die Geschichte die Weissagung von der Zweiteilung des vierten Reiches nach Dan 2,41–43 sich erfüllt hat.

Die machtbewusste Figur steht auf einem Marmorsockel, der als „Gottes Handt" gekennzeichnet wird, auf ihm sind zehn herausragende Regionen verzeichnet, in die sich das römische Reich im Westen und Osten inzwischen aufgespalten hat. Sie werden insofern seitenverkehrt den beiden Beinen zugeordnet, als links die Reihe mit Germania beginnt, dann Italia, Gallia, Anglia und Hispania aufzählt, also Namen, die man unter dem „deutschen" Bein erwarten sollte, während rechts „Asia, Africa, Grecia, Sira, Egipten" verzeichnet sind, die Ostrom zugerechnet werden; diese Namen verwundern, da dort zur Zeit des Malers längst der Sultan von Istanbul herrscht; die Entfaltung der Zweiteilung stammt vermutlich aus einer vor 1453 ausgebildeten Tradition;[27] wenn sie aber in lutherischer Zeit beibehalten wird, werden die islamischen Eroberungen offensichtlich auf einen göttlichen Willen zurückgeführt. Die Einordnung von Germania in die Reihe von fünf mittel- und westeuropäischen Staaten lässt erkennen, dass der gegenwärtige Zustand der Nachfolge des Römerreiches dem Beschauer vor Augen geführt werden soll; Germania ist nicht mehr die allein bestimmende Universalmonarchie, sondern *primus inter pares*. Der Steinsockel will die relative Stabilität der zeitgenössischen Machtverteilung veranschaulichen; indem er ausdrücklich als Gotteshand bezeichnet wird, verweist er auf die göttliche Vorsehung – unter Einbeziehung der Türken! Auffälligerweise wird Osteuropa (Ungarn, Polen, Russland) nicht erwähnt. Der Monarchienmann befindet sich im Zentrum einer durchsichtigen, mit Meer und weiter Landschaft ausgestatteten Weltkugel als Inbegriff universaler Macht. Rechts und links vom Sockel der Figur schwimmen im Meer – ähnlich wie auf dem vorangehenden Bild – neun ausgestoßene (oder zum Ausstoßen bestimmte) *Heretici,* darunter wieder mit Tiara ein Papst.

Auf die Weltkugel schwebt von außen, von links oben, Gottvater zu, mit wallendem roten Gewand und weißem Haar (vgl. Dan 7). Begleitet von zwei Putten überreicht er dem Metallmensch das Schwert und den Reichsapfel als Zeichen legitimer Macht. Beigeschrieben wird:

27	Sie taucht auch bei Luther auf. Vgl. Marsch, Biblische Prophetie, 174, Abb. 189.

„Durch mich regire die Konige".[28] Die Erdkugel und der Monarchien-
mann werden rechts und links eingerahmt von vier gekrönten, den
Reichsapfel in der Hand haltenden *Reiter auf tierischen Mischwesen*
nach der Vision in Dan 7. Links unten erscheint der geflügelte, nach
einer Seite hin aufgerichtete Löwe, als „Ninus Rex Assirorum" die erste
Monarchie mit universalem Anspruch eröffnend. Dazu die Angabe
„1564 jar bestand". Zu Füßen des Löwen schläft der Profet Jeremia mit
seiner Weissagung: „Die babilonische Gefenkenis 70 Jar".
Symmetrisch dazu taucht rechts unten „die ander Monarchie 254 Jare
gestan" auf mit dem Reichsgründer „Cirus Rex Persarum" auf einem
Bär, aus dessen Maul nach Dan 7 drei Rippen ragen. Darunter wird der
Tempel abgebildet, der in persischer Zeit in Jerusalem wieder erbaut
worden und bis in die Zeit Jesu hinein das Zentrum israelitischer
Religion gewesen war. Für diese dritte Monarchie hat der Betrachter
wieder nach der andern Seite zu blicken. Links in der Mitte sieht er
dann einen Panther mit vier Flügeln und vier Köpfen mit der Inschrift
„Die dritte Monarchia gestanden 360 Jahr" und den Namen der vier
großen Diadochen nach Alexander dem Großen mit ihrem Herr-
schaftsgebiet Graecia, Egypten, Asia und Syria (vgl. Dan 8,8; 11,4). An
dieser Stelle wird keine Brücke zur Heilsgeschichte geschlagen.

Das ist anders bei dem entsprechenden Bild auf der gegenüberlie-
genden Seite mit einem schwarzen Tier, das zehn regelmäßige und ein
unregelmäßiges Horn ausstreckt, „die vierte Monarchia 1655 Jar". Auf
ihm reitet Julius Caesar. In den Raum des 4. Tiers fällt die Geburt
Christi; sie wird in einer Nische mit Maria, Josef und dem Jesuskind
erkennbar. Auf dem Rumpf des Tieres (wie schon auf einem der Beine
des Monarchienmanns) kennzeichnet ein Doppeladler das „Romisch
Keiserdomm", dann ein einfacher Adler wie auf dem andern Bein das
„Dudesch Keiserdom Carolus Magnus". Die Hörner des Tieres sind mit
den gleichen Namen beschriftet wie der Marmorsockel, aber mit anderer
Anordnung, wohl in der historischen Folge ihrer Unterwerfung durch
römische Expansion: Italia, Gallia, Anglia, Asia, Africa, Aegypten,
Graecia; Syria; Germania, Hispania. Das irreguläre 11. Horn trägt den
Halbmond und die Inschrift „De Turck". Die Türken haben sich also im
römischen Reich festgesetzt. Als illegitimer Auswuchs Roms werden
sie wohl als der Antichrist (nach Dan 7,8) betrachtet; im Bild zuvor
hatte das Papsttum diese negative Stelle besetzt.

Das scheinbar so fest gefügte System der Weltherrschaft der vier
Epochen ist auf Abbruch angelegt. Rechts unten liest man auf einem
Stein: „Diese vier großen Tiere sind vier Reiche, so auf Erden kommen

28 Monarchische Autorität ist also letztlich von Gott verliehen.

werden. Aber die Heiligen des Höchsten werden das Reich einnehmen und werden es immer und ewiglich besitzen. Dan 7. Anno 1575.“ Parallel dazu vermerkt eine Tafel links von der Erdkugel: „Und siehe, es kam einer in des Himmels Wolken, wie eines Menschen Sohn, bis zu dem Alten, und ward für denselbigen gebracht. Der gab ihm Gewalt, Ehr und Reich daß ihm alle Völker, Leute und Zungen dienen sollen. Daniel 7.“ Die angekündigte eschatologische Wende wird vor allem rechts oben durch Bild und Schrift deutlich. Von oben rollt ein Felsbrocken herein, der gemäß Dan 2 das Ende aller politischen Systeme und den Anbruch des Gottesreiches herauführt; auf ihm ist vermerkt: „Eine Stein on Hende / Vom Berge herab gerissen / der das Eisen Ertz Thon / Silber und Gold Zumalmet.“

Hinter ihm schwebt in einer lichten Wolke ein jugendlicher Christus mit erhobener (segnender?) linker Hand auf einer neuen Erdkugel heran, gefolgt von einer kaum übersehbaren Zahl von Heiligen des Höchsten, d.h. auferweckten Gläubigen, und umgeben von den Symbolen der vier Evangelisten. Die Zeit der Monarchen und ihres letztlich nur durch Tiere oder Untiere zu symbolisierenden Regierens wird demnächst vorbei sein. Eine neue Erde ohne die Gewalt und das Unrecht politischer Institutionen wird erstehen. „Christus als Weltrichter ist auf diesem Gemälde im positiven Sinne … zu verstehen“[29]. Der Einbruch des Reiches Gottes wird als eine nie da gewesene Revolution angezeigt, aber nicht als kosmischer Weltuntergang mit apokalyptischen Schrecken.

Auf den ersten Blick erscheint dieses Gemälde wie eine inhaltliche Dublette zum vorhergehenden. Obwohl die welt- und heilsgeschichtlichen Motive vergleichbar sind, werden ihnen jedoch charakteristisch unterschiedliche Konstellationen und Bewertungen zugewiesen. So erscheinen die Repräsentanten der vier die Weltgeschichte prägenden Epochen nicht wie im Bild vorher in majestätischer kaiserlicher Würde, sondern sind in die Randleisten verwiesen als dahinstürmende Reiter auf jenen Untieren, die sie nach Dan 7 symbolisieren. Jedem von ihnen wird nur eine begrenzte Zahl von Regierungsjahren zugebilligt. Innerhalb der letzten, römischen Epoche hat sich die Einheit in zehn souveräne Staaten aufgelöst, sogar in elf, wenn man die seitwärts erscheinenden Türken und dessen „römische“ Einordnung als 11. Horn des Tieres berücksichtigt. Der personifizierten allgemeinen politischen Macht, dem Monarchienmann, übergibt zwar der Schöpfergott das Schwert. Aber kein Christus gibt es an den jeweiligen Regenten weiter; vielmehr erscheint Christus rechts oben als der Vernichter politischer Macht

29 Haupt, Ratsstube, 142.

schlechthin. Das heilsgeschichtliche Parallelgeschehen zur politischen
Geschichte wird zwar berücksichtigt, aber nicht als leitende Triebkraft
der Geschichte wie auf dem Bild des Menschheitsschiffes, sondern
durch herausragende Einzelereignisse in den Winkeln jeder Epoche.
Angesichts der viel düstereren Zeichnung des weltgeschichtlichen
Verlaufs als auf dem Bild vorher verwundert nicht, dass hier von Pax
nichts zu sehen ist, ebenso wenig von Einwirkung der Sapientia oder
gar des heiligen Geistes. Justitia wird zwar beteiligt, aber nicht als eine
Tugend der großen Könige, sondern als eine dem Monarchienmann
kritisch gegenübertretende und ihn in großer Aura richtende Instanz.[30]

2.3 Die eschatologische Wende: Das Ende politischer Gewalt und die neue Menschheit

Gegenüber dem Gemälde mit dem Monarchienmann und seinem dro-
henden Sturz durch die Ankunft des Menschensohns auf der Westwand
befindet sich auf der Ostwand ein breiteres, zweigeteiltes Bild, dessen
rechte Hälfte ein *Weltgericht* und die linke das *Himmlische Jerusalem*
darstellen (Abb. 11).[31] Das erste Thema nimmt etwa zwei Drittel des
Raumes ein und gibt eine dramatische Gerichtsszene in dunklen Farben
wieder. Links davon strahlt in hellem Licht die eschatologische Gottes-
stadt, die nach dem Gericht in Erscheinung treten wird, ewige Ruhe und
Herrlichkeit einer geistig erneuerten Menschheit mit sich bringend.

Die Bildmitte zeigt wie auf dem letzten Bild der Westwand einen
heranschwebenden Christus, als Gekreuzigter nur mit einem Lenden-
tuch bekleidet, wie dort mit dem Zepter der Herrschaft in der Rechten
und der zum Segen erhobenen Linken, diesmal allerdings mit dem
Spruchband: „Ja ich kome bald", begleitet von Engeln statt Evangelisten,
und von links statt von rechts der Erde sich nähernd. Hier wird offen-
sichtlich die Fortsetzung jener Menschheitsgeschichte und das Ende des
„Monarchienmanns" gezeigt.[32]

30 Auf der zwischen Ost- und Westwand liegenden Nordwand finden wegen der Fenster
nur Bilder im Schmalformat Platz mit den biblischen Personen Mose, David, Petrus und
Paulus. Haupt, Ratsstube, 133–135. Dazu kommt ein *Dictum Enoch*: „*Ecce veniet
dominus in sanctis millibus suis …*".

31 Haupt, Ratsstube, 179–183.

32 Das Jüngste Gericht wird nicht in der hergebrachten Weise als Scheidung zwischen
dem ewigen Leben der Seligen und dem Höllendasein der Verdammten konzipiert, son-
dern als ein Gericht über die Großmächte, von denen aber nur die vierte völlig vernich-
tet wird, und als Abbruch der Weltgeschichte nach Dan 9,9–13. Unter dem siegreichen
Christus und seiner Gemeinde als *sponsa* liegen die römisch-europäischen Überreste
des Metallkolosses als ein Haufen übereinander liegender Leichen, zu unterst Graecia

Nicht allein die irdischen Machtzentren sind das letzte Ziel seines Herannahens. Als sein Gegenüber werden nun rechts von Christus die Heiligen dargestellt, die auf dem vorangegangenen Bild ihm nachfolgten. Über einem dunklen Leichenfeld kniet in hellerem Licht eine Frauengestalt auf einem Buch „Gotts Wordt". Als Sponsa Christi streckt sie die Arme aus zu dem erscheinenden Menschensohn mit den Worten: „Khum mein Frewndt!" Das ist eine allegorische, an Mystik erinnernde Anspielung auf Cant 8. Als Ekklesia trägt sie (nach Apk 12) eine Krone mit 12 Sternen, hinter ihr folgt eine kleine Mondsichel und die drei Putten Fides, Spes, Patientia (nicht Caritas) als die christlichen Tugenden. Diesmal bedeutet die Wiederkunft Christi als apokalyptische Erscheinung nicht mehr Gericht und Vernichtung, sondern Erfüllung von Geduld und Sehnsucht.

Mit diesem Gemälde endet der Zyklus mit einer im traditionellen Sinn „apokalyptischen" Szene. Wieder erweist sich David als Leitfaden. Den Stadtvätern wird beim Verlassen der Stube ein Vorbehalt gegenüber allem, was sie aus Gegenwart und Geschichte als gottgewollte Institutionen menschlichen Zusammenlebens kennen, drastisch vor Augen geführt! Die Unterschrift macht es ausdrücklich: „Wenn Christus das Reich Gotte und dem Vater uberantworten wird, wenn er auffheben wird alle Herrschafft und alle Oberkeit und Gewalt. Er muß aber herrschen bis er alle seine Feinde unter seine Füße lege. Corinther XV. 1578." Nicht nur von den Kardinaltugenden, die nach dem Bild des Menschheitsschiffes die Supermächte begleiteten, auch von den Machtzentren ist nichts übrig geblieben.

Zu den verhängnisvollen Versagern gehört auch Germania und damit implizit Lüneburg. Wird es mit dem Kaiser ein Ende haben, dann gewiss auch mit der Stadtrepublik! Das wird zwar begreiflicherweise nicht angedeutet, – wer will schon in dieser Weise seinen eigenen Untergang im Voraus dokumentieren! – muss aber für jeden Betrachter ein unvermeidlicher Schluss sein. Im Unterschied zu den vertrauten Weltgerichtsdarstellungen, die auf das Entweder-Oder des individuellen Heils ausgerichtet werden, bedeutet hier das Jüngste Gericht den Untergang aller in Geschichte und Gegenwart existierenden Herrschaftssysteme, die von vornherein zeitlich befristet waren.

Wichtiger als ein (in absehbarer Zeit) drohendes universales Gericht sind aber die Verheißungen einer nachfolgenden neuen Welt. Das wird nicht mehr Daniel, sondern der Offenbarung des Johannes entnommen. Ein in der linken Hälfte der Tafel gemaltes *Himmlisches Jerusalem*

und Constantinopolitanus, die eisernen Beine des gegenüberliegenden Bildes, darüber „Romania" und „der Bapst", rechts davon Germania! Oben liegt mit charakteristischem Säbel „der Turck", darüber hinaus Mors und Diabolos (Tod und Teufel).

wird als lichterfüllte jenseitige Stadt auf die Erde herabkommen und an die Stelle irdischer Staaten treten. Sie ist bereits für den Neuen Äon (vielleicht seit der Schöpfung) bereitgestellt und wird deshalb in der Bildfolge vor dem Weltgericht dargestellt.[33] Der Bildteil ist unterschrieben mit der Verheißung eines neuen Himmels und einer neuen Erde aus Jes 65 und einem Zitat aus dem 2. Petrusbrief (3,13): „Wir warten aber eines newen Himmels und einer newen Erde nach seiner Verheißung in welchen Gerechtigkeit wonet." Das wirkliche Ende der Weltgeschichte ist nicht das Weltgericht, sondern eine vom dreieinigen Gottesgeist überstrahlte und erfüllte Menschheit. Wie Dan 9,24 erscheint ewige Gerechtigkeit als Ziel der Wege Gottes. Von Pax und Justitia als eigenen Größen ist auf diesem Gemälde nichts mehr zu sehen. Sie sind hier nicht mehr nötig: das eschatologische Jerusalem strahlt ewigen Frieden aus![34]

Warum ein solcher Zyklus in einem Rathaus? Um es kurz zusammenzufassen: Die Bilder wollen den Betrachtern einsichtig werden lassen:

1) Um Gottes Absicht mit seinem menschlichen Geschöpf zu erkennen, bedarf es des Nachdenkens über die vom göttlichen Wort und Willen begleitete Geschichte.

2) Die für die Menschheit heilbringende Geschichte spielt sich nicht nur auf der irdisch sichtbaren Ebene ab, sondern hat metaphysische Hintergründe, die durch symbolische Illustrationen und begleitende biblische Texte ihren Lauf und Sinn begreifen lassen.

3) Heils- und Weltgeschichte sind zu unterscheiden, doch stets ineinander verschränkt und nur dadurch in ihrer Bedeutung für Glauben und Leben erkennbar.

33 Umgeben von einem Mauer-Quadrat mit 12 Türmen mit den Namen der 12 Stämme Israels stehen 12 Häuser-Blocks für die 144000 zum ewigen Heil Erwählten. Im Hintergrund thront Gottvater, vor ihm steht das Christuslamm, darüber schwebt die Taube des Geistes. Gott wird hinfort inmitten der Menschheit Wohnung nehmen. Dazu der Spruch: „Siehe, ich mache alles neu."

34 Das Schlussbild steht isoliert im nördlichen Teil der Ostwand über dem Ausgang der Ratsherren. Über dem gegenüberliegenden Portal, durch das der Bürgermeister den Raum verlässt, stellt ihm eine Schnitzerei nach hergebrachtem Brauch das Endgericht über Selige und Verdammte vor Augen und mahnt an seine persönliche Verantwortung.

Literatur

Albrecht, S., Gute Herrschaft – Fürstengleich. Städtisches Selbstverständnis im Spiegel der neuzeitlichen Rathausikonographie, in: Heiliges Römisches Reich Deutscher Nation 962–1806. Altes Reich und Neue Staaten 1495 bis 1806, Essays, hg. v. H. Schilling, W. Heun und J. Götzmann, Dresden 2006, 201–213.

Delgado, M., Koch, K., Marsch, E. (Hg.), Europa, Tausendjähriges Reich und Neue Welt. Zwei Jahrtausende Geschichte und Utopie in der Rezeption des Danielbuches, Studien zur christlichen Religions- und Kulturgeschichte 1, Freiburg (Schweiz), Stuttgart 2003.

Eisenhut, W., Art. Ianus, KP 2, 1967, 1311–1314.

Goez, W., Translatio Imperii. Ein Beitrag zur Geschichte des Geschichtsdenkens und der politischen Theorien im Mittelalter und in der frühen Neuzeit, Tübingen 1958.

Haupt, M.G., Die Große Ratsstube im Lüneburger Rathaus: städtische Selbstdarstellung einer protestantischen Obrigkeit, Materialien zur Kunst- und Kulturgeschichte in Nord- und Westdeutschland 26, Marburg 2000.

Kahsnitz, R., Art. Gerechtigkeitsbilder, LCI 2, 1970, 134–140.

Koch, K., Europa, Rom und der Kaiser vor dem Hintergrund von zwei Jahrtausenden Rezeption des Buches Daniel. Berichte aus den Sitzungen der Joachim Jungius-Gesellschaft der Wissenschaften e.V. Hamburg 15,1, Göttingen 1997.

Kratz, R.G., Translatio Imperii. Untersuchungen zu den aramäischen Danielerzählungen und ihrem historischen Umfeld, WMANT 63, Neukirchen-Vluyn 1991.

Luther, M., Die Gantze Heilige Schrift Deudsch, Wittenberg 1545 = Neudruck Darmstadt 1972.

Marsch, E., Biblische Prophetie und chronographische Dichtung, PStQ 65, Berlin 1972.

–, Vom Visionsbild zur Deutung, in: Ders., M. Delgado, K. Koch (Hg.), Europa, Tausendjähriges Reich und Neue Welt. Zwei Jahrtausende Geschichte und Utopie in der Rezeption des Danielbuches, Studien zur christlichen Religions- und Kulturgeschichte 1, Freiburg (Schweiz), Stuttgart 2003, 426–453 (mit Abb.).

Porter, J., Art. Tugend, TRE 34, 2002, 184–197.

Scherf, J., Art. Pax (2), Der Neue Pauly 9, 2000, 455–456.

Schilling, H., Die neue Zeit. Vom Christenheitseuropa zum Europa der Staaten. 1250 bis 1750, Siedler Geschichte Europas, Berlin 1999.

Melanchthons Verständnis des Danielbuchs

Heinz Scheible

Melanchthon war von Amts wegen nicht verpflichtet, Vorlesungen über das Alte Testament zu halten. Er tat es dennoch immer wieder. Doch nur zu den Proverbia Salomonis (1529)[1] und zum Buch Daniel[2] hat er selbst einen Kommentar veröffentlicht.

Umgekehrt las Luther überwiegend über alttestamentliche Texte, doch niemals über das Danielbuch, zu dem er nur im Rahmen seiner Bibelübersetzung eine – allerdings sehr umfangreiche – Vorrede schreiben musste.[3] Einmal leitete er eine Disputation über einen Vers aus dem Daniel.[4] Die wenigen Auslegungen einiger Daniel-Stellen in anderen Schriften Luthers hat Stefan Strohm in seinem Beitrag zusammengestellt.[5]

1. Der Weg zum Kommentar

1.1 Türkengefahr und Vorrede an König Ferdinand

Melanchthons erste nachweisbare Erwähnung Daniels erfolgt im Zusammenhang mit dem unaufhaltsamen Vorrücken der Türken. Der Vizekanzler des Johanniterordens Jacobus Fontanus, Jacques Fontaine aus Brügge,[6] beobachtete im Dezember 1522 den Kampf der Türken um Rhodos und schrieb darüber *De bello Rhodio libri tres*, die er dem Papst Clemens VII. zueignete, aber m.W. zunächst nicht drucken ließ, sondern an Melanchthon schickte, der sie im August 1527 bei seinem

1 Barton (Hg.), Melanchthons Werke in Auswahl 4, 305–464.
2 CR 13, 823–980.
3 WA.DB 11/2, 1–131 (mehrere Fassungen).
4 WA 39/1, 63–75; Bornkamm, Luther und das Alte Testament, 234.
5 Zu Luther s. Strohm in diesem Band.
6 MBW 12, 2005, 74.

Hausdrucker Johannes Setzer[7] in Hagenau herausbrachte, nun mit einer
eigenen Widmungsvorrede[8] an den höchsten Kirchenfürsten des Deut-
schen Reichs, Kardinal Albrecht von Brandenburg,[9] Kurfürst, Erz-
bischof von Mainz und von Magdeburg. Damit die Abwehr der Türken
erfolgreich sein kann, schreibt Melanchthon, müssen die inner-
deutschen Streitigkeiten um die Kirchenreform beigelegt werden, was
Melanchthon dem alten Gegner Luthers, durch dessen Ablasshandel die
Reformation ausgelöst worden war (was Melanchthon in seiner Vor-
rede natürlich nicht erwähnt), wegen seines Ranges und seiner bisher
gezeigten Friedfertigkeit zutraut. Auf dem Augsburger Reichstag 1530
wandte Melanchthon sich erneut, nun aber in einem privaten Schreiben,
an Albrecht[10] und bat ihn um Vermittlung, die schließlich im befristeten
Nürnberger Religionsfrieden 1532[11] unter maßgeblicher Beteiligung
des Erzbischofs zustande kam. Melanchthons Ansinnen war also nicht
abwegig.

In jener Vorrede vom August 1527 bringt Melanchthon zum ersten
Mal die Türkengefahr mit Daniels Weissagungen in Verbindung. Dies
wird so bleiben: Daniel ist für Melanchthon ein biblisches Buch, das
zum historischen und theologischen Verständnis der Gegenwart ver-
hilft.

Inzwischen rückten die Türken weiter vor. Längst ging es nicht
mehr um das entfernte Rhodos. Am 29. August 1526 fiel der ungarische
König Ludwig[12] in der Schlacht bei Mohács,[13] im September 1529 soll-
ten sie vor Wien stehen.[14] In dieser Zeit beschloss Melanchthon, einen
Kommentar zum Propheten Daniel zu schreiben.[15] Bevor er vollendet
war, publizierte er eine Widmungsvorrede[16] an König Ferdinand,[17] Erz-
herzog von Österreich, den Bruder und Stellvertreter Kaiser Karls V.,[18]

7 Benzing, Bibliographie haguenovienne, 66–97; Wolkenhauer, Zu schwer für Apoll,
 262–270; Amelung, Art. Setzer (Secerius), Johannes, 64f.
8 MBW 1, 1977, 245f. Nr.546; MBW.T 3, 2000, 59–64 Nr.546.
9 MBW 11, 2003, 187f.
10 MBW 1, 1977, 388 Nr.921; MBW.T 4, 2007, Nr.921. Zum Kontext vgl. Scheible,
 Melanchthon und Luther; auch ders., Forschungsbeiträge, 198–220.
11 DRTA.JR 10, 1992, 1511–1517 Nr.549; Aulinger, Art. Nürnberger Anstand (24. Juli
 1532); Luttenberger, Glaubenseinheit und Reichsfriede, 164–185; Kohnle, Reichstag
 und Reformation, 395–406.
12 Domonkos, Art. Louis II king of Hungary and Bohemia; Heiß, Art. Ludwig II. (König
 von Ungarn und Böhmen).
13 Reinhard, Reichsreform und Reformation, 310f.
14 Ebd. 311.
15 Volz, Beiträge, 93–118, bes. 93–110.
16 MBW 1, 1977, 332 Nr.769; MBW.T 3, 2000, 474–480 Nr.769.
17 MBW 12, 2005, 52–54.
18 MBW 12, 2005, 393–398.

der durch den Tod seines kinderlosen Schwagers Ludwig auch König
von Ungarn geworden war, der Beginn der bis 1918 bestehenden Dop-
pelmonarchie. Ferdinand war damit unmittelbarer Kriegsgegner der Os-
manen, die aber nicht nur Ungarn und Österreich bedrohten, sondern
für beinahe ganz Europa eine Gefahr bildeten. Deshalb war auf allen
Reichstagen des 16. Jahrhunderts die Frage der „Türkenhilfe" (wie man
das nannte) nicht minder brennend als die Religionsfrage, die in
unseren Darstellungen dominiert. Melanchthon befand sich seit dem
13. März 1529 als Berater seines Landesherrn, des Kurfürsten Johann
des Beständigen von Sachsen,[19] beim Reichstag in Speyer[20] (es war der
Zweite Speyrer Reichstag,[21] der durch die Protestation evangelischer
Fürsten und Städte in die Geschichte eingehen sollte). Hier schrieb er
seine Widmungsvorrede zu dem noch nicht erschienenen Danielkom-
mentar *(Danielis enarratio)*. Die Gelegenheit, durch eine gewichtige
Publikation auf den König Einfluss zu nehmen, schien ihm offenbar so
günstig, dass er die Vollendung des Werkes nicht abwarten wollte. Ziel
seiner Werbung war die Duldung der Kirchenreformation durch den
König. Dessen Interesse daran wurde mit der dann möglichen Türken-
hilfe geweckt. Aber natürlich fällt Melanchthon nicht mit der Tür ins
Haus, sondern beginnt ganz allgemein: Die Sorge für Wissenschaften,
Religion und Recht (so schreibt er) gehört zu den Regierungsaufgaben.
Deshalb werden den Fürsten Bücher gewidmet. Melanchthon findet
einen weiteren Grund, dem König ein wissenschaftliches Werk zu
schicken (was ja paradoxerweise nicht geschah): Ferdinand widme sich
wie sein Großvater Kaiser Maximilian[22] regelmäßiger Lektüre. Tiefere
Einsichten als die Philosophen vermittelt nach Melanchthons Meinung
der Prophet, nämlich dass nicht der Zufall, sondern Gott die Geschichte
lenkt. Daniel schildert die Folge der Weltreiche von den Anfängen in
Mesopotamien bis zu den Türken und die dann zu erwartende Wieder-
kunft Christi. Sein Ruf zur Buße führt zum Glauben und zur Pflichter-
füllung. Melanchthon möchte dem König das Verständnis des Propheten
erleichtern. Er schreibt aber auch an ihn, den Statthalter des Kaisers,
um ihn mit der Lehre der Evangelischen, die von ihren Gegnern
verleumdet werden, bekannt zu machen und ihn zur Einberufung eines
Religionsgesprächs anstelle des nicht zu realisierenden Konzils zu ver-
anlassen. Er fordert ihn zur Kirchenreform und zur Herstellung der Ein-

19 Junghans, Art. Johann von Sachsen; Beyer, Art. Johann der Beständige; Kohnle,
 Reichstag und Reformation, 52–57; Schirmer, Johann der Beständige.
20 MBW 10, 1998, 371–373.
21 Kohnle, Art. Reichstage der Reformationszeit, 2.4. Speyer 1529; ders., Reichstag und
 Reformation, 365–380.
22 Wiesflecker, Art. Maximilian I.; Press, Art. Maximilian I.

tracht auf und distanziert sich von Aufruhr und Säkularisation. Der
Zweck seiner Werbeschrift ist also durchaus ein innenpolitischer, ein
religionspolitischer. Der Türkenkrieg ist der „Aufhänger".
Verständlicherweise war Melanchthon mit seiner Vorrede nicht zu-
frieden.[23] Vor dem 11. April 1529 ging sie zum Druck bei Johannes Setzer
nach Hagenau.[24] Wie sie von König Ferdinand aufgenommen wurde, ist
nicht bekannt; wahrscheinlich hat er sie nie gelesen. Am 25. April reiste
Melanchthon aus Speyer ab.[25] Nachrichten über die Türken sammelte er
weiterhin[26] und schrieb an seinem Kommentar.[27]

1.2 Studien und Kollegen

Zu diesem Zweck interessierte er sich für den Danielkommentar des
Franziskanermönchs Johannes Hilten,[28] der um 1500 nach langer
Klosterhaft in Eisenach gestorben war. Bei der Reise zum Marburger
Religionsgespräch im September 1529 hatte er ihn kennengelernt.[29]
Vom 26. September bis 16. Oktober 1529 wurde Wien belagert.
Melanchthon, der seinen Kommentar noch immer nicht vorlegen konnte,
inspirierte seinen Wittenberger Kollegen Justus Jonas,[30] in einer kleinen
Schrift die entscheidende Stelle zu übersetzen und zu erläutern:[31] *„Das
siebend Capitel Danielis, von des Türcken Gotteslesterung und schreck-
licher morderey, mit unterricht Justi Ionae"*, die 1530 in Wittenberg ge-
druckt wurde.[32]
Auch Melanchthons alter Freund Johannes Brenz[33] in Schwäbisch
Hall schrieb etwas über Daniel 7 und schickte es nach Wittenberg.
Melanchthon bearbeitete die kleine Schrift und ließ sie 1531 unter
Brenzens Namen in Wittenberg drucken.[34]

23 MBW 1, 1977, 333 Nr.770 § 3; MBW.T 3, 2000, 480f. Nr.770 Z. 15f.
24 Ebd.
25 MBW 10, 1998, 373.
26 Wie Anm. 23, Z. 14f.
27 MBW 1, 1977, 335 Nr.776; MBW.T 3, 2000, 495–497 Nr.776 Z. 14–16.
28 MBW 12, 2005, 302f.
29 MBW 1, 1977, 356 Nr.833; MBW.T 3, 2000, 627f. Nr.833 Z. 16–18; BSLK 377f.; CR
 12, 85 und 154; CR 25, 14; Volz, Beiträge, 111–115.
30 MBW 12, 2005, 367–369.
31 MBW 1, 1977, 359 Nr.841; MBW.T 3, 2000, 636f. Nr.841 Z. 12f.
32 WA.DB 11/2, XXX und 395f.; Volz, Beiträge, 110 Anm. 50.
33 MBW 11, 2003, 214–216.
34 WA.DB 11/2, XXXI Anm. 95. MBW 2, 1978, 38f. Nr.1169; MBW.T 5, 2003, 146f.
 Nr.1169 Z. 9–11. – Auch andere bewegte dieses Thema, und sie fragten bei Melanch-

Inzwischen war im Rahmen der Einzelausgaben von Luthers Übersetzung des Alten Testaments 1530 der Prophet Daniel erschienen. Im Februar 1530 hatte Luther damit begonnen und dafür die Arbeit an Jeremias und Hesekiel zurückgestellt. Der Grund: *pro solatio istius ultimi temporis,* also die Türkengefahr. Im Herbst 1529 hatte Luther dazu seine *Heerpredigt wider die Türken* veröffentlicht.[35] Den von ihm ins Deutsche übersetzten biblischen Büchern pflegte Luther Vorreden beizugeben, die den Leser in die Hauptgedanken des Buches einführen sollten – geschliffene Meisterstücke von mäßiger Länge. Die zu Daniel ist aber überaus umfangreich geraten, ca. 70 Seiten in der Weimarana. Die meisten Kapitel hat Luther im üblichen Umfang erläutert. Nur Kap. 9 mit der Berechnung der 70 Jahrwochen und Kap. 11 mit den Diadochen nehmen die Gestalt eines veritablen Kommentars an, und Kap. 12 mit der Endzeit ist mehr als doppelt so lang wie alles andere. Ähnlich uneinheitlich ist Melanchthons Kommentar strukturiert, wie wir sehen werden.

Mit dieser Neuerscheinung Luthers musste sich Melanchthon auseinandersetzen, wenn er Daniel kommentieren wollte. Er konnte nicht dahinter zurückbleiben. Das war schwer, und ich vermute darin den Grund dafür, dass Melanchthons 1529 angekündigter Kommentar nie erschienen ist. Wir hören nun lange nichts mehr davon.

Am 17. August 1533 morgens um 6 Uhr begann Melanchthon mit einer Daniel-Vorlesung.[36] Das war ein Sonntag, also handelte es sich um ein zusätzliches Angebot Melanchthons zum regulären Vorlesungsbetrieb. Als Auslegung des Sonntagsevangeliums behielt er diese Gewohnheit bis kurz vor seinem Tod bei.[37] Die Danielvorlesung ging bis 11. Januar 1534. Wir wissen dies aus den Aufzeichnungen Georg Helts,[38] der sie auch mitgeschrieben hat.[39]

Am 26. Juni 1538 beantwortete Melanchthon eine Anfrage des Nürnberger Predigers Veit Dietrich,[40] seines Schülers und Freundes, nach den Kapiteln 7, 11 und 12 des Danielbuches.[41] Dietrichs Kollege Andreas Osiander[42] befasste sich seit langem mit dessen Deutung und

thon nach. So der kaiserliche Rat Cornelius Duplicius Schepper: MBW 2, 1978, 72 Nr.1255; MBW.T 5, 2003, 302f. Nr.1255 Z. 13–15.

35 WA.DB 11/2, XXVIf.

36 Buchwald, Predigttagebuch, 183–208 und 241–276, bes. 195 und 203.

37 CR 24 und 25; Buchwald, Zur Postilla Melanthoniana, 78–89.

38 MBW 12, 2005, 265f.

39 Landesbibliothek Dessau, Georg Hs. 105. 4°; Buchwald, Predigttagebuch.

40 MBW 11, 2003, 351f.

41 MBW 2, 1978, 377f. Nr.2053; MBW.T 8, 2007, Nr.2053 § 2.

42 Seebaß, Art. Osiander; Müller, Art. Osiander.

kam zu unüblichen Ergebnissen.[43] Melanchthon riet, mit dem empfind-
lichen Kollegen nicht zu streiten. Melanchthon entwickelt hier einen
bemerkenswerten hermeneutischen Grundsatz: Im Wortsinn gehe es in
Dan 11 um Antiochus Epiphanes. Doch könne ein historisches Ereignis
auch Typos der kommenden Ereignisse in der Kirche sein. Insofern
handle Dan 11 vom Antichristen. Das ist etwas anderes als der mehr-
fache Schriftsinn; es ist die typologische Deutung des Alten Testaments
auf Christus und die Kirche hin.[44] – In Kap. 12 wird die Auferstehung
der Toten so klar wie sonst nirgendwo bezeugt. Melanchthon weiß sich
hier einig mit der Tradition. Schwieriger ist die Deutung der Tiere in
Kap. 7. Doch da es hier nicht um Glaubensfragen geht, muss nicht völ-
lige Übereinstimmung erzielt werden, meint Melanchthon.

1542 ließ der Zürcher Sprachgelehrte und Alttestamentler Theodor
Bibliander[45] in Basel bei Johannes Oporinus[46] seine lateinische Über-
setzung des Koran drucken.[47] Er entsprach damit auch einem Wunsch
Luthers.[48] Doch in Basel hatte dies schwere polizeiliche Maßnahmen
zur Folge, obwohl Bibliander in keiner Weise mit dem Islam sympathi-
sierte, was in der Vorrede ganz deutlich zum Ausdruck gebracht wurde.
Offenbar ist für manche Obrigkeiten schon die Kenntnis der Ideen eines
Gegners ein strafwürdiges Vergehen. Die genannte Vorrede an den Le-
ser hatte Melanchthon beigesteuert; sie wurde aber als von Luther be-
zeichnet.[49] Mohammed, so führt Melanchthon aus, habe die alte, durch
Wunderbeweis gesicherte biblische Lehre verworfen. Seine Lehre ist
also neu, ein Makel, den die Katholiken auch den Protestanten vorwar-
fen und umgekehrt (ein klassisches Beispiel dafür ist die reformato-
rische Flugschrift *Vom alten und neuen Gott*).[50] Da Mohammeds neue
Lehre vom biblischen Wort Gottes abweicht, ist sie ebenso abzulehnen
wie das Heidentum. Der teuflische Charakter dieser Sekte ist, so
Melanchthon, vor allem an seiner Auffassung vom Krieg und von der
Ehe erkennbar. Mohammeds Reich wurde von Daniel prophezeit.[51] Aus

43 Müller / Seebaß (Hg.), Andreas Osiander d.Ä., Gesamtausgabe 1, 1975, 352–371; 7,
 1988, 521–555; 8, 1990, 150–152 (das Horn Dan 7,8 auf C. Julius Caesar gedeutet).
44 Hall, Art. Typologie; Ostmeyer, Art. Typologie.
45 MBW 11, 2003, 157f.
46 Clark, Art. Oporinus; Bonjour, Art. Oporinus.
47 Bobzin, Der Koran im Zeitalter der Reformation, 158–275.
48 WA.B 10, 160–163 Nr.3802; Bobzin, Der Koran im Zeitalter der Reformation, 153–
 156; Ehmann, Luther, Türken und Islam, 442–444; hier Anm. 999 die ältere Lit. –
 Unbefriedigend ist Köhler, Melanchthon und der Islam.
49 MBW 3, 1979, 289 Nr. 2973 (vor 29.5.1542) mit der dort zitierten Lit.
50 Scheible, Das reformatorische Schriftverständnis; auch in: ders., Forschungsbeiträge,
 470–480.
51 Dan 8,9–14; vgl. CR 13, 870f.

all diesen Gründen ist der ganze Koran abzulehnen. Der Erfolg des Islam ist ein Zeichen des Zornes Gottes, das zur Buße ruft. Die auch durch den römischen Irrglauben geschwächte und verminderte Kirche wurde durch die Reformation erhalten, ist aber, wie es der Endzeit entspricht, klein.

2. Der Kommentar von 1543

In dieser Zeit arbeitete Melanchthon intensiv an seinem Danielkommentar, der nun kurz vor der Vollendung stand. Er las im griechischen Geschichtswerk *(Bibliotheke)* des Diodoros Siculus,[52] das der Ansbacher Schulrektor Vincentius Obsopoeus[53] 1539 ediert hatte, die Diadochengeschichte und war so begeistert, dass er (da Obsopoeus inzwischen verstorben war) seinen Freund Joachim Camerarius[54] zu einer Übersetzung ins Lateinische anregte.[55] Am 18. November 1542 bat er ihn, etwa 20 griechische Verse über Daniel zu dichten; ein Epigramm seines Schülers Stigel[56] hatte er schon.[57] Camerarius schickte seine Verse vor dem 17. Dezember.[58] Das Erscheinen des Buches war für die Neujahrsmesse 1543 vorgesehen.[59] Dieser Termin wurde eingehalten. Am 1. Januar 1543 verschickte Melanchthon die ersten Exemplare.[60]

2.1 Die Widmungsvorrede

Auf diesen Neujahrstag hatte er die Widmungsvorrede[61] datiert. Nun ist der Geehrte kein Vertreter der Gegenpartei mehr, den Melanchthon der Reformation geneigt stimmen möchte, sondern ein junger evangelischer Fürst, der vor wenigen Monaten die Nachfolge seines Vaters angetreten hatte und das von diesem begonnene Reformationswerk fortsetzte:

52 Der Neue Pauly 3, 1997, 592–594; MBW 11, 2003, 355.
53 Jordan, Reformation und gelehrte Bildung, 115–132, 229–239; WA.B 14, 355–360; Guenther, Art. Opsopoeus; Woitkowitz, Die Briefe, 83 Anm. 4.
54 MBW 11, 2003, 253–257.
55 MBW 3, 1979, 331 Nr.3082 § 2 (11.11.1542); CR 4, 896f. Nr.2575.
56 Düchting, Art. Stigel, Johannes; Neudeck, Art. Stigel, Johann; Koch, Art. Stigel, Johann.
57 CR 4, 898 Nr.2577; MBW 3, 1979, 334 Nr.3090 § 4.
58 MBW 3, 1979, 342 Nr.3110 § 4.
59 MBW 3, 1979, 339 Nr.3102 § 5; 342 Nr.3110 § 2.
60 MBW 3, 1979, 349 Nr. 3127 § 2 (an Veit Dietrich in Nürnberg).
61 MBW 3, 1979, 350f. Nr. 3131.

Herzog Moritz von Sachsen[62] (albertinische Linie mit der Hauptstadt
Dresden). Er hatte im Sommer 1542 am Türkenfeldzug teilgenommen,
hatte tapfer gekämpft, wie es seine Art war (elf Jahre später sollte er in
der Schlacht bei Sievershausen sein Leben verlieren), und war in Le-
bensgefahr geraten;[63] im Oktober war er wieder heimgekehrt.[64] Ein
wunderbares Thema für eine Widmungsvorrede über die Türkengefahr.
Doch erstaunlicherweise kein Wort davon. Vielmehr lässt sich Me-
lanchthon von den ruhigen Tagen der Vorweihnachtszeit inspirieren. Er
schreibt am Wintertag, *brumae,* nach dem verschobenen Julianischen
Kalender im Jahr 1542 der 12. Dezember.[65] Mit den antiken Zoologen
meinte er, dass der Eisvogel in den sturmfreien Wintertagen auf Felsen
seine Eier ausbrüte. Da ist eine frühe Kenntnis von Pinguinen in die
abendländische Wissenschaft hineingeraten. Melanchthon glaubte an
eine Entsprechung der Natur mit dem Heilsplan Gottes, das alte *theolo-
gumenon* der *vestigia Dei in natura.*[66] Im Sturm der Weltreiche gibt
Gott, so verstand Melanchthon die Situation im Dezember 1542, der
Kirche eine ruhige Zuflucht, damit das Evangelium verbreitet werden
kann und die Studien gedeihen. Solche Eisvogeltage[67] hatte das
jüdische Volk zur Zeit Jesu und der Apostel, desgleichen Deutschland
in Melanchthons Gegenwart der Reformationszeit. Die Kirche ist zwar
nie ohne Bedrängnis, und in der Endzeit der Welt wird die Not zu-
nehmen. Aber man weiß das ja dank der biblischen Weissagungen und
kann sich darauf einstellen. Vor allem das Danielbuch ist dafür ge-
eignet. Außer dem Blick in die Zukunft bietet es auch ein Kompendium
der Weltgeschichte. Damit die Studenten zur Lektüre eingeladen wer-
den, hat Melanchthon, wie er sagt, kurze Anmerkungen publiziert, *bre-
ves annotationes.* Die Worte der Propheten sind so reichhaltig, dass sie
nicht ausgeschöpft werden können. Seine dürftigen Kommentare, *ieuni
et mutili commentarii,* werden dem nicht gerecht. Dennoch hält er es für
nützlich, die Studenten auf die wichtigen Themen hinzuweisen, gleich-
sam mit dem Finger auf die Stellen *(loci)* zu zeigen, über die sie danach
ausführlich nachdenken sollen. Vor allem die historischen Stellen im
Daniel verlangen eine Erklärung. Über den Wert seiner Arbeit mögen

62 Wartenberg, Art. Moritz von Sachsen (1994); ders., Art. Moritz, Herzog von Sachsen
 (2002); Rudersdorf, Moritz.
63 MBW 3, 1979, 329 Nr.3076.
64 MBW 3, 1979, 329 Nr.3077.
65 Lederle, Equinoxes and Solstices, bes. 308.
66 Greshake, Art. Vestigia trinitatis. Der Gedanke ist für Melanchthon ganz geläufig, s.
 MBW Nr.1176, 1509, 2361, 3776, 4707, 4970, 5111, 5532, 6363, 6513, 6874, 7399,
 8212, 8529, 8862.
67 Aristoteles, HA 5,8; 9,15; Plinius HN 10, 32, 47; MBW.T 7, 2006, 548 Nr.1911
 Apparat Q 4.

die Gelehrten urteilen, ja die ganze Kirche, für Melanchthon die katholische Kirche. Bis hierher kein Wort von einer Widmung. Es ist eine Vorrede an den Leser. Nun erst hängt er den Adressaten an, weil es üblich sei, solche Bücher Fürsten zu widmen. Doch kein Wort über den Kriegshelden gegen die Türken. Gelobt wird der Kirchenreformator und Bildungsreformer. Die Lektüre soll die Fürsten zu Bescheidenheit und Gottesfurcht ermahnen.

Gegenüber Anton Lauterbach,[68] dem einstigen Tischredenschreiber Luthers und Wittenberger Schüler und Freund Melanchthons, der nun als Superintendent von Pirna einer der führenden Kirchenmänner Moritzens war, nennt Melanchthon als Grund seiner Widmung die Gefälligkeit gegen die Freunde und um dem Fürsten alles Gute zu wünschen.[69] Also eine große Distanz. Dazu muss man allerdings wissen, dass das Verhältnis zwischen Melanchthons Landesherrn Johann Friedrich[70] und dessen Vetter (2. Grades) Moritz ziemlich schlecht war.[71] Insofern war die Widmung ein mutiger Akt.

2.2 Die Eigenart des Kommentars

Üblicherweise erklärt ein Kommentar einzelne Verse des Textes. Vorbildlich ist der des Hieronymus.[72] Solche knappen Erklärungen nennt man Glossen. Sie können als gehäufte Anmerkungen den Text so sehr überlagern, dass eine fortlaufende Lektüre nicht mehr möglich ist. Lyra ist dafür ein Beispiel.[73] Kurze Glossen hat man schon im Mittelalter zwischen die Zeilen geschrieben. Anfang des 16. Jahrhunderts wurden für den Vorlesungsbetrieb auch Textausgaben mit freien Zeilen hergestellt, in die von den Studenten die Erklärungen des Professors eingetragen wurden. Wir kennen das von Luthers frühen Vorlesungen.[74] Aber

68 WA.B 14, 1970, 306; Wartenberg, Landesherrschaft und Reformation, 248–251; Welte, Art. Lauterbach.

69 MBW 3, 1979, 349 Nr.3126.

70 Wartenberg, Art. Johann Friedrich von Sachsen; Wulfert, Art. Johann Friedrich von Sachsen; Beyer, Art. Johann Friedrich der Großmütige; Bauer / Hellmann (Hg.), Verlust und Gewinn; Schirmer, Johann Friedrich der Großmütige; Bräuer, Johann Friedrich; Leppin / Schmidt / Wefers (Hg.), Johann Friedrich I.

71 Mentz, Johann Friedrich der Großmütige, 2, 499–505; Wolgast, Die Wittenberger Theologie, 262–269.

72 PL 25, 491–584; zu Hieronymus s. Courtray in diesem Band.

73 Nicolaus de Lyra, Postilla super totam Bibliam; zu Nikolaus von Lyra s. Krey in diesem Band.

74 WA 56, Tafel A, und 57, Tafeln A und B.

auch bei Klassikern wurde so verfahren.[75] Melanchthon hat ebenfalls solche Vorlesungen gehalten, ganz knapp für Anfänger die sprachlichen Erklärungen, etwas ausführlicher, wenn er auf den Inhalt einging.[76] Er nannte dies aber nicht Glossen, sondern *Annotationes*, und er ließ diese Vorlesungen nicht selbst drucken. Wir kennen sie aus Nachschriften und Fremdeditionen.

Größere Zusammenhänge wurden im Anschluss an die Textglossen erläutert. Diese Art von Kommentar nennt man Scholien. Luthers frühe Vorlesungen bestehen aus Glossen und Scholien.[77] Die beiden ersten Bibelkommentare, die Melanchthon selbst publizierte, nannte er Scholien: *Scholia in epistolam Pauli ad Colossenses* (1527)[78] und *Nova scholia in Proverbia Salomonis* (1529).[79] Neben diesen Scholien gibt es dann aber keine Glossen oder Annotationen, und ich vermag einen Unterschied der beiden Erläuterungen nicht zu erkennen. Beide sind unterschiedlich ausführlich, und keine behandelt jeden Vers, sondern Melanchthon wählt aus, was ihm wichtig oder erklärungsbedürftig erscheint.

Erasmus von Rotterdam hat beides. Nach der Textausgabe des Neuen Testaments mit Annotationen ließ er einen stattlichen Band folgen, den er Paraphrasen nannte.[80] Es sind weiterentwickelte Scholien. Der Name Kommentar wurde anscheinend als anspruchsvoll empfunden. Melanchthons exegetisches Hauptwerk, der Römerbriefkommentar von 1532,[81] den er danach noch zweimal umgearbeitet hat,[82] bekam zweimal diesen Titel im Plural: *Commentarii in epistolam Pauli ad Romanos* (1532 und 1540), das dritte Mal (1556) heißt er aber *enarratio*. Nur noch eine einzige Bibelauslegung Melanchthons bekam die Bezeichnung Kommentar, nun aber im Singular: der Danielkommentar von 1543, unser Thema: *In Danielem Prophetam Commentarius*.[83] Wenn wir aber die Anlage dieser beiden Kommentare vergleichen, dann sind die Unterschiede größer als die Gemeinsamkeiten.

Eine weitere Bezeichnung für Kommentarwerke ist *enarratio*. Wenn man außer den biblischen auch die Klassikerkommentare hinzu

75 Leonhardt (Hg.), Melanchthon und das Lehrbuch, 101.
76 Bizer (Hg.), Texte; dazu die Rez. von Scheible, ZKG 79, 1968, 417–419.
77 WA 55–57.
78 Barton (Hg.), Melanchthons Werke in Auswahl 4, 209–303.
79 Ebd., 305–464.
80 Augustijn, Art. Erasmus, bes. 9f.; ders., Erasmus von Rotterdam, 82–97; Rummel, Erasmus' Annotations.
81 Schäfer (Hg.), Melanchthons Werke in Auswahl 5.
82 MBW 3, 1979, 15 Nr.2336 (1.1.1540); 7, 1993, 418 Nr.7785 (April 1556).
83 MBW 3, 1979, 350f. Nr.3131; CR 13, 823–980; Microfiche des Exemplars der Bibliotheca Palatina: München 1992, F4853/F4854.

nimmt,[84] wird die Vielfalt noch größer. Aus dem Titel lassen sich also keine sicheren Hinweise auf die Art der Auslegung gewinnen.

Seit alters bekam jede Textedition, auch wenn sie nicht kommentiert wurde, eine kurze oder auch längere Einführung, meist eine Inhaltsangabe, vorangestellt, das *argumentum*.[85] Bei Luther sind daraus die Vorreden zu seiner Übersetzung der biblischen Bücher geworden. Der Übersetzer lässt den Leser nicht mit dem Text allein, sondern gibt ihm Hinweise, wie er ihn verstehen soll.

Ebenso verhält sich Melanchthon in allen seinen Kommentaren, am eindrucksvollsten in seinem exegetischen Meisterwerk, dem Römerbriefkommentar. Auf mehr als 300 Druckseiten (in der Edition von Rolf Schäfer) wird der ganze Brief gleichmäßig kommentiert. Zuvor aber bekommt der Leser das im Sinne der reformatorischen Theologie richtige Vorverständnis vermittelt. Das 25 Seiten lange *argumentum*[86] besteht überwiegend aus einer Abhandlung über die Rechtfertigung, das Hauptthema des Briefes. Einen weiteren hermeneutischen Fortschritt erzielte Melanchthon durch seine Erkenntnis, dass der Apostel Paulus sein Hauptwerk nach rhetorischen Prinzipien aufgebaut hat.[87] Den rhetorischen Gedankengang im Text aufzufinden, ist ein wichtiger Schritt bei der Exegese und ein Gewinn für die Zukunft. Der Exeget trägt nicht seine Gedanken an den Text heran oder gar in den Text hinein, wie es die Exegese mittels vierfachem Schriftsinn getan hatte, sondern schaut, was der Text sagen will. Dies ist m.E. der humanistisch-reformatorische Beitrag zur Auslegekunst. Es gelingt nicht immer, auch Melanchthon nicht. Aber es ist hinfort ein Grundsatz und Ziel für jeden wissenschaftlichen Ausleger jedweder Texte.

In seinem Danielkommentar entwickelt Melanchthon die rhetorische wie auch die historische Methode der Auslegung weiter. Aber er hat nicht die Höhe seines Römerbriefkommentars erreicht. In mancher Hinsicht ist sein Danielkommentar ein unorganisches Monstrum. Das liegt natürlich auch am vorgegebenen Text. Die 12 Kapitel des Buches werden in 6 historische und 6 prophetische eingeteilt. Für die erste Hälfte benötigt Melanchthons Kommentar 30 Spalten (Bezugsgröße ist die Edition des CR), für die zweite 120, das Vierfache. Die ersten 6 Kapitel werden dreimal auf 4 Sp. erläutert, zweimal auf 5, einmal, nämlich Kap. 4 (Nebukadnezars Traum), auf 8. Das ist noch einigermaßen ausgewogen. Die zweite Hälfte zunächst auch: ca. 8, 10, 9 und 7 Sp. werden für die Kap. 7, 8, 10 und 12 benötigt. Kap. 9 bekommt aber 27.

84 Zusammenstellung bei Scheible, Art. Melanchthon, 387.
85 Müller, Art. Argumentum.
86 Schäfer (Hg.), Melanchthons Werke in Auswahl 5, 30–56.
87 Schäfer, Melanchthons Hermeneutik.

Ursache ist die dort zitierte Weissagung des Jeremias über die 70 Jahrwochen, deren Problematik ausführlich und sachkundig erörtert wird. Unerreicht ist Kap. 11, dessen Kommentar 63 Sp. umfasst. Daniel weissagt hier über die kommenden Könige. Für Melanchthon ist das weitgehend Geschichte, die sich verifizieren lässt (für den Autor des Daniel natürlich auch, aber das weiß Melanchthon nicht). Also bietet er einen riesigen Exkurs über Alexander und die Diadochen und Epigonen. Hinzu kommen Einzelinterpretationen. Ausgewogen ist Melanchthons Kommentar also nicht. Doch steht er damit nicht allein. Immerhin bot er eine Fülle von Erläuterungen, für die seine Zeitgenossen dankbar waren.

2.3 Das *Argumentum* und die Methode der *Loci communes*

Das *Argumentum*[88] (4 Sp. im CR) bietet keine historisch-literarische Einführung wie Luthers Vorrede, sondern allgemeine Anweisungen für die Lektüre dieses Buches, dessen Reichtum gar nicht ausgeschöpft werden könne. Deshalb komme es darauf an, dass der Leser bestimmte Fragestellungen beachtet, auf die er dann die zentralen Aussagen des Buches als Antwort bekommt. Diese Fragestellungen heißen bei Melanchthon *praecipua capita, tituli* und *loci*. In keinem seiner Bibelkommentare arbeitet Melanchthon so sehr mit dem Begriff *loci* wie im Daniel.

Loci[89] sind eine alte Methode, Lektüre sinnvoll und nutzbringend zu gestalten. Melanchthon hat sie bei Rudolf Agricola[90] und Erasmus von Rotterdam gelernt und dadurch populär gemacht, dass er sein systematisches Hauptwerk so benannte.

Über die Loci und ihren Gebrauch äußerte sich Melanchthon zum ersten Mal in seiner Rhetorik von 1519,[91] also noch unbeeinflusst von Luther. Er beruft sich dabei auf Rudolf Agricolas *Epistola de ratione studii*[92] und auf des Erasmus *Copia*.[93] In diesem 1512 für die von John Colet[94] gegründete Schule an St. Paul in London verfassten Lehrbuch

88 CR 13, 823–826.
89 Seckler, Art. Loci theologici; Scheible, Melanchthon zwischen Luther und Erasmus, bes. 166–169, Anm. 63 die ältere Lit.; auch in: ders., Forschungsbeiträge, 171–196, bes. 182–185; Walter, Theologie, 189–194.
90 MBW 11, 2003, 44f.
91 CR 20, 693–698.
92 Laan van der, Akkerman (Hg.), Rudolph Agricola, 200–219 Nr.38 mit 354–363 (an Jacobus Barbirianus, Heidelberg, 7.7.1484).
93 Opera omnia Desiderii Erasmi Roterodami 1/6.
94 MBW 11, 2003, 297.

De duplici copia verborum ac rerum behandelt Erasmus in dem Kapitel *Ratio colligendi exempla* die Loci-Methode. Er empfiehlt den jungen Leuten, die sich vornehmen, die gesamte Literatur durchzuarbeiten – und das muss man einmal im Leben tun, wenn man gebildet sein will! – sich möglichst viele *loci*, Allgemeinbegriffe, aufzuschreiben, denen sie das Gelesene zuordnen können. Dadurch bekommen sie für Wort und Schrift einen unerschöpflichen Vorrat an Beispielen. Das System dieser *loci* können sie sich selbst ausdenken oder von Philosophen übernehmen. Melanchthon schrieb diese Stelle nahezu wörtlich ab, mit Quellenangabe, versteht sich.[95] Er befindet sich also hierin ganz in Übereinstimmung mit Erasmus, der seinerseits das empfiehlt, was italienische Humanisten schon lange praktiziert haben.[96] Für Melanchthon haben die *loci* aber nicht nur die praktische Bedeutung als Ordnungsschema zum Lernen. In der Nachfolge des Rudolf Agricola bringt er sie in eine Verbindung zu den Dingen selbst; er nennt sie *formas rerum*.[97] Agricola sagt *rerum capita*.[98] An diesem Punkt, nämlich der sachlichen Zuordnung der Begriffe zu den Themen, sollte Melanchthon dann weiterarbeiten. In der *Methodus* zum Neuen Testament von 1516[99] und ebenso in der erweiterten *Ratio* von 1519[100] empfiehlt Erasmus die Loci-Methode seiner *Copia* auch für das Bibelstudium, für das er sich nachdrücklich einsetzte. Er schreibt,[101] man solle sich einige theologische *loci* zusammenstellen oder von einem anderen übernehmen, um ihnen alles, was man liest, zuordnen zu können. Er nennt als Beispiele Glauben, Fasten, Leiden, Trösten, Zeremonien, Frömmigkeit, meint aber, man könne auf zwei- bis dreihundert kommen; 1519 sind es sogar unzählige.[102] Außer den biblischen Schriften könne man auch noch Kirchenväter und sogar heidnische Schriftsteller auswerten. Das Ergebnis ist eine Materialsammlung zur Kommentierung, wobei dunkle Stellen durch Vergleich mit anderen verständlich werden. An einen systematischen Zusammenhang der „Loci" scheint Erasmus nicht zu denken.

Diese Aufgabe hat dann Melanchthon in Angriff genommen. Aus einer Römerbriefvorlesung hervorgegangen, erschienen seine *Loci communes rerum theologicarum seu hypotyposes theologicae* von

95 CR 20, 696f. aus Opera Erasmi 1/6, 258–260 Z. 517–548.
96 Buck, Die humanistische Tradition, 133–150.
97 CR 20, 695.
98 Laan van der, Akkerman (Hg.), Rudolph Agricola, 212 § 45 mit 360f.
99 Welzig (Hg.), Erasmus von Rotterdam, 38–77.
100 Ebd. 117–495.
101 Ebd. 64–72 bzw. 452–468.
102 Ebd.

August bis Dezember 1521 in Lieferungen.[103] Schon sein formaler Begriff der „Loci" ist im Gegensatz zu Erasmus auf das System ausgerichtet, wenn auch der didaktische Zweck des Erasmus ebenfalls vorhanden ist. Doch sind die „Loci" für Melanchthon nicht nur Schubladen zur besseren Übersicht, *ad quos omnia quae legeris veluti in nidulos quosdam digeras, quo promptius sit,* wie es Erasmus ausdrückt,[104] sondern sie bieten für jede Wissenschaft die Zusammenfassung und den Zielpunkt für das Studium: *Loci quidam, quibus artis cuiusque summa comprehenditur, qui scopi vice, ad quem omnia studia dirigamus, habentur.*[105] Dass sie erfunden werden könnten (*fingi possent*), wie Erasmus sagt,[106] wird von Melanchthon nicht vertreten. Er möchte den Sinn der Schrift, wie er ihn im Text vorfindet, wiedergeben. *Scripturae sententiam referre*[107] das ist es, worauf es ankommt. Ob ihm das immer gelungen ist, ist eine andere Frage. Jeder Interpret hat ein Vorverständnis, dessen er sich bewusst werden sollte. Melanchthon hatte das reformatorische, und er hielt es für richtig.

In seinem Danielkommentar setzt Melanchthon die Loci-Methode schon im Argumentum ein – einmalig, wenn ich das recht sehe. Er überbrückt damit die Fremdheit, vor der sich der unkundige Leser dieses Buches gestellt sieht, und bahnt ihm einen Weg durch die Fülle der Gedanken, die in diesem Buch enthalten sind. Er möge, rät Melanchthon, folgende Gesichtspunkte, *loci,* beachten, bedenken und der eigenen Frömmigkeit (Spiritualität sagt man heute) nutzbar machen: das wahre Gebet, Stärkung des Glaubens, Widerlegung der Juden, Buße und Tugenden.[108] Melanchthon geht in diesem Kommentar also nicht von der Exegese einzelner Stellen aus, sondern fragt nach den übergeordneten Lehren. Insgesamt ist die Geschichte Daniels ein Zeugnis von der Erhaltung der Kirche, aber auch von ihrer Züchtigung, alles ohne Zutun der Menschen, allein durch Gott. Sie unterweist uns auch über die Verheißungen Gottes, die oft anders erfüllt werden, als es sich die Menschen vorstellen. 2. Wie alle Propheten weissagt Daniel vom kommenden Messias, auch von seinem Leiden und Tod. 3. lernt man aus Daniel die Folge der Weltreiche, die wegen der Zeitbestimmung der Geburt Christi und des Jüngsten Gerichts dargestellt werden. 4. geht es um Buße, Glaube und Rechtfertigung. 5. lernt man gute und schlechte Re-

103 MBW 1, 1977, 103 Nr.162, S. 111 Nr.181 und S. 115 Nr.191; MBW.T 1, 1991, 336f. Nr.162 Z. 1–3, S. 384 f Nr.181 Z. 7 und S. 414f. Nr.191 Z. 6.
104 Welzig (Hg.), Erasmus von Rotterdam, 64 bzw. 452.
105 Engelland (Hg.), Melanchthons Werke, 1952, 5 Z. 23–25; ²1978, 19 Z. 3–5.
106 Welzig (Hg.), Erasmus von Rotterdam, 66 bzw. 452.
107 Engelland (Hg.), Melanchthons Werke, 1952, 5 Z. 30; ²1978, 19 Z. 10.
108 CR 13, 823.

genten kennen. 6. wird die Auferstehung der Toten bezeugt. 7. werden die gottlosen Herrschaften vorausgesagt, die gegen Ende der Welt das Evangelium vernichten wollen, namentlich die Türken. Daran entzündet sich die Frage nach einer endzeitlichen Gerechtigkeit. Gegen alle Zweifel und Absurditäten der Philosophen bezeugt das Evangelium die Auferstehung Christi und der Toten und das letzte Gericht, und wir lernen, dass die Kirche Gottes nicht bei der Menge und den Reichen ist, sondern eine kleine, bedrängte Schar.

Soweit die erste Annäherung an das Buch, von Melanchthon mit dem traditionellen Terminus *argumentum* benannt. Er weist auf Fragestellungen hin, die man nicht alle mit dem Danielbuch in Verbindung bringen würde. Seine Absicht ist es, die allgemeine Relevanz des Buches für den christlichen Glauben aufzuzeigen.

2.4 Die einzelnen Kapitel

2.4.1 Die erste Hälfte (Kap. 1–6)

Melanchthons Einführung in den ersten Teil des Buches, die Kap. 1–6,[109] ist nicht unähnlich der von Luther, der den Terminus *loci* nicht gebraucht und die Akzente z.T. anders setzt. Melanchthon hat also nicht von ihm abgeschrieben. Überhaupt darf man sich Melanchthons Arbeitsweise nicht so vorstellen, dass er seine Vorgänger, die er gekannt hat, ganz gewiss Hieronymus, Lyra und Luther, auch den verlorenen Kommentar des Johannes Hilten, ständig zu Rate gezogen hätte. Wie man aus seinen Autographen erkennen kann, die bei Daniel freilich nicht erhalten sind, schrieb er sehr rasch aus dem Gedächtnis. Seine Kommentare sind in der Regel das Ergebnis seiner persönlichen Auseinandersetzung mit dem Text. Eine Ausnahme bilden natürlich die Herrscherlisten und die chronologischen Berechnungen, bei denen sich jeder Exeget mit Hilfe seiner Vorgänger abmüht.

Das erste Kapitel erzählt die Eroberung Jerusalems durch Nebukadnezar, die Deportation Daniels und anderer Juden nach Babylon und sein gesetzestreues Leben in der Fremde. Melanchthon[110] findet darin 6 Loci bemerkenswert: Die Bestrafung der Abgötterei der Juden, die Erhaltung der Kirche, Mäßigung des Siegers und Erziehung der Jugend, Daniels und seiner Freunde Gesetzestreue und ihr Lohn, Ursache und Zweck der Speisegebote und der rechte Umgang mit Wein. Vier davon

109 CR 13, 826–858.
110 CR 13, 826f.

werden genauer erläutert, wobei Parallelen aus Jeremia und Hesekiel herangezogen werden. Luther[111] ist ganz kurz, weist auf Daniels Frömmigkeit hin und ihren Lohn. Gott lockt uns mit solchem großen Exempel gar freundlich zur Gottesfurcht und Glauben. Also grundsätzlich dasselbe wie bei Melanchthon.

Kap. 2 ist Nebukadnezars Traum und seine Deutung durch Daniel auf die vier Weltreiche, eigentlich ein geschichtstheologisch zentraler Text. Doch Melanchthon[112] geht wie auch Luther[113] relativ kurz darauf ein. Ganz ausführlich wird das Thema bei Kap. 11 abgehandelt. Melanchthon stellt 5 Loci zusammen, erläutert aber nur den ersten: Die Offenbarung der 4 Monarchien und des ewigen Reiches Christi am Ende der Welt ist Trost für das Volk Gottes, damals die Juden, und Belehrung der Heiden, sich zu bekehren. Wir erfahren die Zeit der Geburt Christi und lernen, dass die Reiche von Gott errichtet werden, und dass Heilige politische Ämter übernehmen dürfen (Daniel wird ja damit belohnt).

Kap. 3, die drei Männer im Feuerofen, ergibt 9 Loci, wovon 6 erläutert werden.[114] Die Abgötterei wird hier verworfen, nicht nur die des Nebukadnezar, sondern auch die der Päpste und der ihnen anhängenden Fürsten mit ihren Messen, Mönchtum und anderen Traditionen. Das Trostmotiv ist die Rettung der ins Feuer Geworfenen. Hier unterscheidet Melanchthon Rechtfertigung und ewiges Leben, die sicher verheißen sind, von der körperlichen Rettung, die von Gottes Willen abhängt. Luther[115] hebt ganz kurz das tröstliche Wunder hervor.

Aus Kap. 4, dem Traum von Nebukadnezars zeitweiligem Wahnsinn, seiner Deutung durch Daniel und seine Erfüllung, gewinnt Melanchthon[116] 13 Leitgedanken, *loci*. Aber sie sind nicht wirklich unterschieden, sondern kreisen um Strafe und Buße, und nur diese Themen werden ausführlich erörtert, Locus 4 mit einem großen Exkurs über die Früchte der Buße, die Guten Werke, ein aktuelles Thema der Reformation,[117] das hier einen alttestamentlichen Hintergrund erhält. Dabei wird die allegorische Deutung des Origenes abgelehnt. *Nos historiam retineamus,* sagt Melanchthon.[118] Dies hindert ihn nicht, den schützenden Baum des Traumes, den Daniel als den König deutet, als einen Hinweis

111 WA.DB 11/2, 2.
112 CR 13, 831–836.
113 WA.DB 11/2, 2–7.
114 CR 13, 836–840.
115 WA.DB 11/2, 6f.
116 CR 13, 840–848.
117 Peters, Art. Werke.
118 CR 13, 848.

darauf zu verstehen, dass die Könige, die ihren Untertanen Schutz und Unterhalt gewähren, keine Tyrannen sind.[119] Das ist eine Allegorie, aber kein Widerspruch zu dem soeben erwähnten einfachen Schriftsinn der Reformatoren. Abgelehnt wurde die Exegese mit dem vierfachen Schriftsinn.[120] Wenn aber eine Stelle wie diese hier schon beim Autor Daniel allegorisch gemeint ist, dann muss sie auch so verstanden werden, aber dann eben nur so.[121] – Für Luther[122] ist diese Geschichte „ein trefflich Exempel wider die Tyrannen"; doch bringt er auch den Aspekt, dass eine gute Obrigkeit Schutz und Frieden schafft.

Melanchthons Auslegung von diesem Kap. 4 ist einigermaßen aus dem Ruder gelaufen. Melanchthon steht ja im Ruf, ein Formalist zu sein. Er ist aber bei weitem nicht streng systematisch. Seine Gedanken sind schneller als seine Schreibhand, das sieht man an den Autographen. Eine Gliederung, die mit „erstens" beginnt, muss durchaus nicht weitergeführt werden. Zur Überarbeitung hatte er meistens keine Zeit mehr, bevor das Manuskript expediert wurde oder in den Druck ging. Auch der Danielkommentar ist trotz seiner langen Entstehungszeit unausgewogen, wirkt unfertig. Seine wichtigen Bücher hat Melanchthon immer wieder umgearbeitet und verbessert, Daniel nach 1543 nicht mehr.

Belsazar in Kap. 5 ist für Luther nur „ein Exempel wider die Tyrannen".[123] Melanchthon[124] betont den Gegensatz zum bußfertigen Nebukadnezar von Kap. 4. Er listet nun keine Loci mehr auf. Nach einem Sechstel des Gesamtumfangs ändert er das Schema und erläutert fortlaufend in immer länger werdenden Abschnitten, die anfangs noch nummeriert werden, später nicht mehr.

Melanchthon bemüht sich hier schon um die Chronologie der Babylonischen Könige und das Ende dieser ersten, goldenen Monarchie; er zieht dafür auch außerbiblische Quellen wie Xenophon heran.[125] Inhaltlich geht es in Kap. 5 um die Gottlosigkeit der Herrscher und ihre Bestrafung. Dabei steht es ihm außer Zweifel, dass das Elend seiner Gegenwart vom Götzendienst in den Messen, der Heiligenanrufung und gottlosen Kulten herrührt. Deshalb haben die Türken Erfolg, deshalb gibt es Bürgerkriege und Streitigkeiten.

119 CR 13, 840 III.
120 CR 13, 466–472 (*Elementa Rhetorices*).
121 CR 13, 469.
122 WA.DB 11/2, 8 Z. 1f.
123 WA.DB 11/2, 8 Z. 33.
124 CR 13, 848–853.
125 CR 13, 853.

Belsazars Gebrauch der geraubten Tempelgeräte für sein Saufgelage, weshalb er mit dem Tod bestraft wurde, stellt die in der Reformation aktuelle Frage, ob man heilige Geräte profanieren dürfe. Melanchthon[126] hat eine klare Antwort: Was ohne Gottes Wort geweiht wurde, ist nicht heilig und darf zu weltlichen Zwecken gebraucht werden. Diebstahl und Raub sind dennoch verboten. Die Fürsten dürfen also Kirchengüter einziehen und für kirchliche und schulische Zwecke im Sinne der Reformation verwenden. Melanchthons Exegese hat immer den Nutzen für das Leben im Blick.

Im 6. Kapitel sitzt Daniel durch Darius in der Löwengrube. Zum letzten Mal listet Melanchthon seine Gedanken auf.[127] Es sind 11. Er nennt sie überwiegend *exemplum*. Sie bleiben im Allgemeinen. Offenbar kann er mit dieser Geschichte nicht viel anfangen. Für Luther ist sie „ein fein lieblich Exempel"[128].

2.4.2 Der prophetische Teil

Mit Kap. 7 beginnt die zweite Hälfte des Buches, der prophetische Teil. Der ist richtig spannend und machte dem Exegeten viel Arbeit. Melanchthons Auslegung ist nun nicht mehr aphoristisch zerstückelt, sondern logisch fortlaufend. Es geht um die größten Dinge, die Folge der Reiche, die Ankunft und Wiederkunft Christi, die Bedrängnisse der Kirche in der Endzeit.

In Kap. 7 werden in einer anderen Vision dieselben Reiche vorgestellt wie in Kap. 2. Doch nun träumt Daniel selbst, und die Deutung ergibt mehr Einzelheiten. Dass Daniel die Ereignisse vorausgesehen hat, wie sie danach eintraten, ist für Melanchthon (und nicht nur für ihn) der Beweis seiner göttlichen Inspiration. Denn natürlich datiert er ihn in den Anfang dieser Monarchien und nicht wie wir in das Ende.

Die Deutung der Tiere auf die Reiche der Babylonier und Assyrer, der Meder und Perser, der Griechen und Makedonier, schließlich der Römer mit zehn Provinzen[129] ist unstrittig. Problematisch ist das weitere Horn, das herauswächst. Melanchthon[130] lehnt die Deutung auf das Papsttum ab und vertritt die auf die Mohammedaner, das sind die Sarazenen und ihre Nachfolger, die Türken, und er begründet dies mit der Chronologie und mit Parallelen aus Hesekiel und der Johannesapoka-

126 CR 13, 849–851.
127 CR 13, 853–858.
128 WA.DB 11/2, 10.
129 CR 13, 858f.
130 CR 13, 858–865.

lypse. Er bleibt aber nicht bei der historischen Deutung stehen, sondern findet wie immer auch den Bezug auf das Leben der Christen, Belehrung und Trost. Dass die Kirche in der Endzeit bedrückt und durch die Türken stellenweise ausgerottet wird, ist nichts Neues, denn seit Kain und Abel steht die Kirche unter dem Kreuz, sie ist eine Minderheit, aber sie wird nicht untergehen. Ein Gedanke, der sich in der reformatorischen Geschichtstheologie durchgesetzt hat und später von seinem renitenten Schüler Flacius im *Catalogus testium veritatis* (1556) monographisch behandelt wurde.[131] Wichtig an dieser Deutung ist für Melanchthon auch, dass die Türken keine Fünfte Monarchie bilden; sie werden sich nicht wie das römische Reich über ganz Europa ausbreiten.[132] – Luther[133] begnügt sich mit der Erläuterung der Weltreiche. Bei den zehn Provinzen hat er England, wo Melanchthon Illyricum nennt. Das eine Horn sind wie dann bei Melanchthon die Türken, nach denen der Jüngste Tag kommt.

Der Widder und der Ziegenbock in Kap. 8 werden schon im Danielbuch auf die Perser und Griechen gedeutet. Melanchthon[134] befasst sich mit dem Diadochen Antiochus Epiphanes[135] und interpretiert ihn als Typos des Antichristen, der sich in den Türken und im Papsttum manifestiert. Mit einem kleinen Seitenhieb auf Francesco II. Sforza[136] würzt er seinen Vortrag,[137] wie er das zu tun pflegte. Luther[138] bleibt enger bei der Historie. Doch Antiochus ist auch ihm im Einklang mit Hieronymus und Lyra „eine Figur des Endechrists".

Hoch geschätzt wird von Melanchthon das 9. Kapitel, weil man hier die Zeit der Ankunft Christi, seines Todes, der Gerechtigkeit des Neuen Testaments und das Ende des jüdischen Staates erfahren kann.[139] Dazu sind allerdings umständliche Rechenkünste erforderlich, um das Rätsel der geweissagten 70 Wochen zu lösen. Melanchthon braucht dafür 21 Spalten.[140] Es ist eine Nuss für alle Kommentatoren und Apokalyptiker. Luther hat sie in der Vorrede zur Bibelübersetzung,[141] in seiner Chronik (*Supputatio annorum mundi,* 1541)[142] und an einigen anderen Stellen[143]

131 Scheible, Der Catalogus Testium Veritatis.
132 CR 13, 864.
133 WA.DB 11/2, 10–13, bes. 12 Z.14.
134 CR 13, 865–874.
135 MBW 11, 2003, 79; Mittag, Antiochus IV. Epiphanes.
136 Bonorand, Personenkommentar, 188–194; Neddermeyer, Art. Sforza.
137 CR 13, 867.
138 WA.DB 11/2, 12–19, bes. 18 Z. 1f. mit Anm. 1.
139 CR 13, 874–880.
140 CR 13, 880–900.
141 WA.DB 11/2, 18–31.
142 WA 53, 173–177.

auch geknackt und kam zu ähnlichen Ergebnissen wie nach ihm Melanchthon. Ich habe nicht geprüft, in wieweit Melanchthon von Luther, Hieronymus, Lyra, Paulus von Burgos[144] und Metasthenes[145] vielleicht abweicht.

Kap. 10 ist die Einleitung zur letzten Offenbarung Kap. 11 und 12. Melanchthon[146] stellt sie in den historischen Kontext, meditiert über die Kirche und wie Luther[147] über die Engel. Da fällt ihm zum Stichwort Engel eine Geschichte ein, die sich auf dem Speyrer Reichstag 1529 zugetragen hat.[148] Sein Freund Simon Grynaeus[149] war aus Heidelberg zu einem Besuch gekommen. Der königliche Hofprediger Johannes Fabri[150] wollte ihn verhaften lassen, aber er wurde im letzten Moment gewarnt und konnte fliehen. Melanchthon war überzeugt: der ihn warnte, war ein Engel.

Bei Kap. 11 konnte sich Melanchthon nicht mehr zügeln. Er hatte kurz zuvor die Diadochengeschichte bei Diodor[151] studiert[152] und erzählt sie nun in aller Breite nach. 63 Spalten nimmt das in Anspruch.[153] In seiner Weltgeschichte, die er 1558 publizierte, musste er viel kürzer sein, damit die Proportionen stimmten.[154] Im Danielkommentar geht er zur Interpretation einzelner Verse über. Er findet immer wieder Parallelen zu seiner Gegenwart, zum Schicksal der von den Türken bedrängten Kirche in der Endzeit.[155] Auch Luther[156] hatte wie Hieronymus und Lyra hier die Herrscherlisten gebracht. Aber er blieb noch im proportionalen Umfang und ließ erst zum letzten Kapitel,[157] das Melanchthon wieder in normaler Länge erläuterte,[158] seiner Feder freien Lauf, wobei

143 Vgl. WA 53, 13f.
144 WA 53, 9; Domínguez, Art. Paulus v. Burgos; Raeder, Art. Paulus von Burgos.
145 Vgl. WA 53, 9 und 17f.; Grafton, Art. Johannes Annius, 60f.; Tenge-Wolf, Art. Annius.
146 CR 13, 902–910.
147 WA.DB 11/2, 30.
148 CR 13, 906f.
149 MBW 12, 2005, 192f.
150 MBW 12, 2005, 37f.
151 MBW 11, 2003, 355.
152 MBW 3, 1979, 331 Nr.3082 § 2.
153 CR 13, 910–974.
154 CR 12, 839–855. In der deutschen Chronik von 1532 bekommen die Diadochen (Bl. 59a–66b) nur 15 groß gedruckte Seiten im Quartformat, was höchstens 7 Spalten im CR entspricht. Wahrscheinlich stammt dieser Text jedoch nicht von Melanchthon, sondern von Carion, vgl. Münch, Chronicon, 199–283.
155 CR 13, 911–913 u.ö.
156 WA.DB 11/2, 30–49.
157 WA.DB 11/2, 48–131.
158 CR 13, 974–980.

auch er einzelne Verse interpretierte, was er sonst in den Bibelvorreden nicht tut.

Dieses 12. Kapitel handelt vom Antichrist, der mit Antiochus nach einhelliger Meinung der Ausleger gemeint ist, bis zu der Auferstehung der Toten bei der Wiederkunft Christi, betrifft also auch die Zeitgeschichte der Reformatoren. Dass die Leiden der Kirche vorhergesagt sind, hilft sie zu ertragen durch eifriges Studium des Evangeliums und Gebet. Die Tröstungen, die hier und in den Parallelstellen, die Melanchthon hinzu trägt,[159] vermittelt werden, zählt er wie im ersten Teil des Kommentars wieder durch; es sind vier: 1. Die Kirche wird nicht untergehen. 2. Wo das Evangelium rein verkündigt wird, ist Kirche, auch unter den Türken und dem Papsttum, und seien ihre Glieder noch so wenige und zerstreut. 3. Der große Führer Michael, der die Kirche schützt, ist Christus, der immer bei seiner Kirche ist. Der 4. Trost ist die Auferstehung der Toten zur ewigen Freude, aber auch zur ewigen Pein. Den genauen Zeitpunkt kennt nur Gott, doch gibt es Hinweise, dass es nicht mehr lange dauert: Nach Daniel Kap. 7 kommt nach dem vierten Weltreich, dem der Römer, kein weiteres, sondern nur das daraus entstandene der Türken, die schon auf dem Höhepunkt ihrer Macht angelangt sind und sich damit ihrem Ende nähern.

2.4.3 Die Elias-Weissagung

Als weiterer Beweis dafür führt Melanchthon nun die apokryphe Weissagung des Elias von den 6000 Jahren der Welt ein,[160] die in der Bibel nicht vorkommt. Er hatte sie schon 1532 für die Gliederung der Chronik des Carion[161] der üblicheren Einteilung der Geschichte in vier Monarchien nach Daniel 2 und 7 übergeordnet.[162] Die vier Weltreiche enden bei Daniel mit den Makedoniern und den Diadochen. Danach kam aber noch das römische Reich, das bei Hieronymus durch Zusammenfassung der älteren Reiche als das vierte und letzte gezählt werden kann.[163] Im Mittelalter, am einflussreichsten in der Weltchronik des Otto von Freising († 1158),[164] wurde das „Heilige römische Reich deutscher Nation" zum römischen gerechnet, wofür man die Translations-

159 CR 13, 975–977.
160 CR 13, 977.
161 MBW 11, 2003, 269f.
162 Scheible (Hg.), Die Anfänge, 17.
163 PL 25, 504 und 530.
164 Goetz, Art. Otto von Freising.

theorie[165] erfand: mit Karl dem Großen ging die Herrschaft von den
Oströmern auf die Franken über. Das 1556 erschienene Lehrbuch der
Weltgeschichte des Straßburger Reformationshistorikers Johannes
Sleidanus,[166] ähnlich erfolgreich wie die Carion-Chronik Melanchthons,
heißt *De quattuor summis imperiis*. Daneben gibt es seit alters die
Gliederung der Welt in 6 + 1 Millennien. Melanchthon bevorzugt die
Weissagung des Elias, die nach seiner Meinung kabbalistisch ist, also
eine Geheimlehre. Er dürfte sie deshalb schon in seiner Jugend von
Reuchlin, der ihm sein Geschichtsverständnis vermittelt hatte, gelernt
haben.[167] Beide täuschten sich in der Herkunft. Sie stammt nicht von
dem Propheten Elia, sondern von einem Rabbi Eliahu und steht im
Babylonischen Talmud.[168] Sie lautet in der deutschen Chronik von
1532: „6000 Jahr ist die Welt, und danach wird sie zerbrechen. 2000
öd, 2000 das Gesetz, 2000 die Zeit Christi. Und so die Zeit nicht ganz
erfüllet wird, wird es fehlen um unserer Sünden willen, welche groß
sind."[169] Diese Weissagung mit Zahlen ist für Melanchthon so wichtig,
dass er sie in den Danielkommentar einführt, obwohl sie dort nicht vor-
kommt. Er kombiniert sie mit den Zahlen bei Daniel und kommt zu
dem tröstlichen Ergebnis, dass in dem gegenwärtigen Jahr 1542 die
Welt nahe ihrem Ende ist, aber doch noch nicht ganz. Melanchthon ist
kein wirklicher Apokalyptiker. Er will keine sicheren Aussagen
machen, sondern Vermutungen mitteilen: *Nihil affirmo in hac colla-
tione, sed coniecturas recito.*[170]

3. Die Nachwirkung des Kommentars

3.1 Melanchthons Weltgeschichte

Zwölf Jahre nach dem Erscheinen des Danielkommentars, am 13. Juli
1555, einem Samstag, begann Melanchthon mit einer Vorlesung über
Weltgeschichte,[171] aus der die völlige Neubearbeitung der Carion-
Chronik entstanden ist, deren ersten Teile er 1558 und in seinem Todes-

165 Goez, Translatio Imperii.
166 Decot, Art. Sleidan(us); Zschoch, Art. Sleidanus.
167 Scheible, Reuchlins Einfluß, bes. 140; auch in: ders., Forschungsbeiträge, 70–97, bes.
 88.
168 WA 53, 11–13; Scheible, Philipp Melanchthon, 115f.
169 Scheible (Hg.), Die Anfänge, 17.
170 CR 13, 978.
171 Berger, Melanchthons Vorlesungen, 781–790; Scherer, Die letzten Vorlesungen.

jahr 1560 noch publizieren konnte,[172] und die dann von seinem Schwiegersohn Caspar Peucer[173] vollendet wurde. Im Rahmen dieser Vorlesung befasste er sich wieder mit Daniel Kap. 2, das im Kommentar zugunsten von Kap. 7 relativ knapp behandelt wurde. Der Traum Nebukadnezars vom Koloss mit den eisernen und tönernen Füßen bewegte ihn so intensiv, dass er am 19. November 1556 darüber ein Epigramm[174] dichtete und sofort seinen Hörern in die Feder diktierte, wie wir aus einer Vorlesungsnachschrift wissen.[175] Noch 1556 wurde es als Einblattdruck mit einem Bild der geträumten Gestalt, wahrscheinlich aus der Cranach-Werkstatt, in Wittenberg gedruckt.[176] Melanchthon verwendete sein Gedicht auch recht oft als Buchinschrift.[177] Das Eisen der Füße sind die Türken, der Ton die anderen Reiche, der Felsen, der sie zerschmettern und dadurch das Weltende bringen wird, ist Christus. Dies entspricht der Auslegung von 1543.

3.2 Die Nachdrucke des Kommentars

Die Erstausgabe von Melanchthons Danielkommentar erschien bei Josef Klug[178] in Wittenberg. Noch im gleichen Jahr 1543 wurde er von Hans Lufft[179] in Wittenberg und von Nikolaus Wolrab[180] in Leipzig nachgedruckt, 1546 von Peter Braubach[181] in Frankfurt am Main. In demselben Jahr erschien in Wittenberg bei Nickel Schirlentz[182] die deutsche Übersetzung des Justus Jonas,[183] 1555 bei Jean Crespin[184] in

172 CR 12, 767–1094; MBW 8, 1995, 221 Nr.8600 und 460 Nr.9269.
173 Neddermeyer, Kaspar Peucer; Scheible, Art. Peucer; Zwischen Katheder, Thron und Kerker. Leben und Werk des Humanisten Caspar Peucer 1525–1602. Ausstellung Bautzen 2002; Hasse / Wartenberg (Hg.), Caspar Peucer.
174 CR 10, 635f. Nr.301; CR 25, 853f.; MBW 7, 1993, 514 Nr.8032; Himmighöfer, „De Monarchiis", 105–122 = BPfKG 62, 353–370; Munding, Ein existentieller Transfer.
175 CR 25, 853f; Himmighöfer, „De Monarchiis", 111.
176 Clemen, Alte Einblattdrucke, 53; auch in: ders., Kleine Schriften zur Reformationsgeschichte 7, 97; Himmighöfer, „De Monarchiis", 112f.
177 Himmighöfer, „De Monarchiis", 111f.
178 MBW 12, 2005, 427.
179 Lülfing, Art. Lufft.
180 Benzing, Buchdruckerlexikon, 104.
181 MBW 11, 2003, 201f.
182 Alschner, Art. Schirlentz, Nicolaus.
183 *Der Prophet Daniel, ausgelegt, Durch D. Philip. Melanthon. Aus dem Latin verdeudscht. Durch Justum Jonam.* Wittenberg 1546; vgl. Kawerau (Hg.), Der Briefwechsel, XXVIII Nr.32.
184 MBW 11, 2003, 316.

Genf eine französische Übersetzung.[185] Danach ist keine separate Aus-
gabe mehr bekannt. Das Buch wurde 1562 von Caspar Peucer in den 2.
Band der Wittenberger Gesamtausgabe aufgenommen,[186] 1846 von Karl
Gottlieb Bretschneider[187] in den 13. des Corpus Reformatorum.[188] Die
1959 erschienene Heidelberger Dissertation von Hansjörg Sick „Melanch-
thon als Ausleger des Alten Testaments" behandelt den Danielkom-
mentar nicht zusammenhängend.[189] Der Artikel „Daniel" im Evan-
gelischen Kirchenlexikon, 3. Aufl. 1986,[190] erwähnt als Kommentatoren
der Reformationszeit Luther und Calvin, aber nicht Melanchthon.

3.3 Das Urteil der Zeitgenossen

Melanchthons Zeitgenossen nahmen das Werk unterschiedlich auf. Wir
kennen nur einige zufällige Reaktionen. Abgelehnt wurde es von den
Kölner Katholiken, verständlicherweise wegen der Zuordnung des
Papsttums zum Antichristen und anderer Polemiken.[191] Melanchthon
war im Erscheinungsjahr 1543 beim Reformationsversuch des Kölner
Erzbischofs Hermann von Wied[192] in Bonn tätig.[193] Er riet dem Kölner
Drucker Johannes Gymnicus[194] von einem Nachdruck ab, obwohl er
sogar bereit gewesen wäre, ihm zuliebe einige Stellen abzumildern;
dennoch sei dies zu gefährlich für den Kölner Geschäftsmann.[195]
Andererseits aber war Melanchthon entschlossen, den Kampf mit den
Kölner Gegnern aufzunehmen.[196] Der Nürnberger Reformator Andreas
Osiander, ein gelehrter Hebraist, kam bei schwierigen Einzelfragen zu
anderen Deutungen als Melanchthon. Dieser wollte darüber aber keinen

185 Volz, Beiträge, 116f.
186 Wengert, Scope and Contents.
187 Stöve, Art. Bretschneider; Merk, Art. Bretschneider; Baumotte, Art. Bretschneider.
188 Scheible, Art. Corpus Reformatorum.
189 Sick, Melanchthon als Ausleger. Auch Schäfer, Die Bibelauslegung, 100–102, erwähnt
 den Danielkommentar nicht.
190 Hanhart, Art. Daniel.
191 CR 13, 962–965.
192 Wolgast, Hochstift und Reformation, 91–99; Bosbach, Art. Wied, Hermann Graf zu
 (1996); Martin Bucers Deutsche Schriften 11,1–3: Schriften zur Kölner Reformation;
 Scheible, Art. Hermann von Wied; Sommer, Hermann von Wied; Bosbach, Art. Wied,
 Hermann v. (2001); Laux, Reformationsversuche in Kurköln (1542–1548); Schlüter,
 Flug- und Streitschriften.
193 Scheible, Art. Melanchthon, 380 Z. 1–8.
194 MBW 12, 2005, 208.
195 MBW 3, 1979, 400 Nr.3259.
196 MBW 3, 1979, 395 Nr.3248 § 2 (18.5.1543).

Streit entstehen lassen.[197] Positiv war Calvins Urteil. Er hatte Melanch-
thon 1539 beim Frankfurter Fürstentag persönlich kennen gelernt und
noch einmal 1541 beim Regensburger Religionsgespräch aufgesucht.
Danach führten sie einen tiefgründigen Briefwechsel über die Prädesti-
nation.[198] Am 16. Februar 1543 bat Calvin um Melanchthons Kommen-
tar,[199] am 21. April 1544 lobte er ihn.[200] Er selbst jedoch kommentierte
den Propheten ganz anders als Melanchthon. Davon handelt der Beitrag
von Barbara Pitkin.[201]

Literatur

1. Quellen

Aulinger, R. (Hg.), DRTA.JR 10, 1992, 1511-1517 Nr. 549.
Barton, P.F. (Hg.), Melanchthons Werke in Auswahl 4, Gütersloh 1963.
Bekenntnisschriften der evangelisch-lutherischen Kirche, hg. v. Deutschen
 Evangelischen Kirchenausschuß, Göttingen [10]1986.
Bizer, E. (Hg.), Texte aus der Anfangszeit Melanchthons, Neukirchen-Vluyn 1966.
Clemen, O., Alte Einblattdrucke, Bonn 1911.
Corpus Reformatorum, Berlin u.a.,1834ff.
Engelland, H. (Hg.), Melanchthons Werke in Auswahl 2/1, Gütersloh 1952, [2]1978.
Kawerau G. (Hg.), Der Briefwechsel des Justus Jonas, 2 Bde., Halle 1885, Repr.
 Hildesheim 1964.
Knott, B.I. (Hg.), Opera omnia Desiderii Erasmi Roterodami 1/6, Amsterdam 1988.
Laan, A. van der, Akkerman, F. (Hg.), Rudolph Agricola, Letters, Assen, NL 2002.
Luther, M., Werke, Kritische Gesamtausgabe, Weimar 1883ff.
Müller, G., Seebaß, G. (Hg.), Andreas Osiander d. Ä., Gesamtausgabe, 10 Bde.,
 Gütersloh 1975–1997.
Nicolaus de Lyra, Postilla super totam Bibliam, Reprint der Ausgabe Straßburg
 1492, Frankfurt/Main 1971.
Schäfer, R. (Hg.), Melanchthons Werke in Auswahl 5, Gütersloh 1965.
Scheible, H. (Hg.), Die Anfänge der reformatorischen Geschichtsschreibung, Güters-
 loh 1966.
—, Melanchthons Briefwechsel, Stuttgart-Bad Cannstatt, 1977ff.
Seebaß, G. (Hg.), Bucer, Martin, Deutsche Schriften 11,1–3: Schriften zur Kölner
 Reformation, Gütersloh 1999–2006.
Welzig, W. (Hg.), Erasmus von Rotterdam, Ausgewählte Schriften 3, Darmstadt
 1967.

197 MBW 3, 1979, 416 Nr.3293 (17.8.1543 an Veit Dietrich in Nürnberg); 4, 1983, 57
 Nr.3521 § 3 (15.4.1544 von Veit Dietrich).
198 MBW 11, 2003, 251f.
199 MBW 3, 1979, 364 Nr.3169.
200 MBW 4, 1983, 61 Nr.3531.
201 Zu Calvin s. Pitkin in diesem Band.

Woitkowitz, T., Die Briefe von Joachim Camerarius d. Ä. an Christoph von Karlowitz bis zum Jahr 1553. Edition, Übersetzung und Kommentar, Stuttgart 2003.

2. Sekundärliteratur

Alschner, C., Art. Schirlentz, Nicolaus, LGBW² 6, 2003, 544.

Amelung, P., Art. Setzer (Secerius), Johannes, LGBW² 7, 2004, 64f.

Augustijn, C., Art. Erasmus, TRE 10, 1982, 1–18.

—, Erasmus von Rotterdam. Leben – Werk – Wirkung, München 1986.

Aulinger, R., Art. Nürnberger Anstand (24. Juli 1532), TRE 24, 1994, 707f.

Bauer, J., Hellmann, B. (Hg.), Verlust und Gewinn. Johann Friedrich I., Kurfürst von Sachsen, Weimar 2003.

Baumotte, M., Art. Bretschneider, RGG⁴ 1, 1998, 1755.

Benzing, J., Bibliographie haguenovienne, Baden-Baden 1973.

—, Buchdruckerlexikon des 16. Jahrhunderts (Deutsches Sprachgebiet), Frankfurt a. M. 1952.

Berger, S., Melanchthons Vorlesungen über Weltgeschichte, ThStKr 70, 1897, 781–790.

Beyer, M., Art. Johann der Beständige, Herzog von Sachsen, RGG⁴ 4, 2001, 512f.

—, Art. Johann Friedrich der Großmütige, RGG⁴ 4, 2001, 513.

Bobzin, H., Der Koran im Zeitalter der Reformation, Beirut/Stuttgart 1995.

Bonjour, E., Art. Oporinus, NDB 19, 1999, 555f.

Bonorand, C., Personenkommentar zum Vadianischen Briefwerk III, St. Gallen 1985.

Bornkamm, H., Luther und das Alte Testament, Tübingen 1948.

Bosbach, F., Art. Wied, Hermann Graf zu, in: E. Gatz (Hg.), Die Bischöfe des Heiligen Römischen Reiches 1448 bis 1648. Ein biographisches Lexikon, Berlin 1996, 755–758.

—, Art. Wied, Hermann v., LThK³ 10, 2001, 1145f.

Bräuer, S., Johann Friedrich (1503–1554). Ein wahrer Fürst auch im Mißerfolg, in: P. Freybe (Hg.), Wittenberger Lebensläufe im Umbruch der Reformation. Wittenberger Sonntagsvorlesungen, Wittenberg 2005, 127–162.

Buchwald, G., Georg Helts Wittenberger Predigttagebuch, ARG 17, 1920, 183–208 und 241–276.

—, Zur Postilla Melanthoniana, ARG 21, 1924, 78–89.

Buck, A., Die humanistische Tradition in der Romania, Bad Homburg 1968.

Clark, H., Art. Oporinus, The Oxford Encyclopedia of the Reformation 3, 1996, 175.

Clemen, O., Kleine Schriften zur Reformationsgeschichte (1897-1944) 7, Leipzig 1985.

Decot, R., Art. Sleidan(us), LThK³ 9, 2000, 667f.

Domínguez, F., Art. Paulus v. Burgos, LThK³ 7, 1998, 1514f.

Domonkos, L., Art. Louis II king of Hungary and Bohemia, in: Contemporaries of Erasmus. A biographical register of the Renaissance and Reformation, Bd. 2, hg. v. P.G. Bietenholz und Thomas B. Deutscher, Toronto u.a. 1986, 352f.

Düchting, R., Art. Stigel, Johannes, W. Killy (Hg.), Literatur Lexikon 11, 1991, 205f.

Ehmann, J., Luther, Türken und Islam. Eine Untersuchung zum Türken- und Islambild Martin Luthers in seiner theologischen Entwicklung 1515–1546, dargestellt anhand der Verlegung des Alcoran (1542) und weiterer Schriften, theol. Habil.schr. Heidelberg 2006 (Druck in Vorbereitung).

Gatz, E. (Hg.), Die Bischöfe des Heiligen Römischen Reiches 1448 bis 1648. Ein biographisches Lexikon, Berlin 1996.

Goetz, H.-W., Art. Otto von Freising, TRE 25, 1995, 555–559.

Goez, W., Translatio Imperii. Ein Beitrag zur Geschichte des Geschichtsdenkens und der politischen Theorien im Mittelalter und in der frühen Neuzeit, Tübingen 1958.

Grafton, A., Art. Johannes Annius, in: Contemporaries of Erasmus. A biographical register of the Renaissance and Reformation, Bd. 1, hg. v. P.G. Bietenholz und Thomas B. Deutscher, Toronto u.a. 1985, 60f.

Greshake, G., Art. Vestigia trinitatis, LThK³ 10, 2001, 753f.

Guenther, I., Art. Opsopoeus, in: Contemporaries of Erasmus. A biographical register of the Renaissance and Reformation, Bd. 3, hg. v. P.G. Bietenholz und Thomas B. Deutscher, Toronto u.a. 1987, 34.

Hall, S.G., Art. Typologie, TRE 34, 2002, 208–224.

Hanhart, R., Art. Daniel, EKL³ 1, 1986, 790–792.

Hasse, H.-P., Wartenberg, G. (Hg.), Caspar Peucer (1525–1602), Leipzig 2004.

Heiß, Art. Ludwig II. (König von Ungarn und Böhmen), NDB 15, 1987, 381f.

Himmighöfer, T., „De Monarchiis“ – ein Melanchthon-Autograph in der Bibliothek der Evangelischen Kirche der Pfalz in Speyer, in: Ebernburg-Hefte 29, 1995, 105–122 = BPfKG 62, 1995, 353–370.

Jordan, H., Reformation und gelehrte Bildung in der Markgrafschaft Ansbach-Bayreuth, Leipzig 1917.

Junghans, H., Art. Johann von Sachsen (1468–1532), TRE 17, 1988, 103–106.

Koch, E., Art. Stigel, Johann, RGG⁴ 7, 2004, 1736.

Köhler, M., Melanchthon und der Islam. Ein Beitrag zur Klärung des Verhältnisses zwischen Christentum und Fremdreligionen in der Reformationszeit, Leipzig 1938.

Kohnle, A., Reichstag und Reformation, Gütersloh 2001.

—, Art. Reichstage der Reformationszeit 2.4. Speyer 1529, TRE 28, 1997, 461–463 mit 469.

Kroll, F.-L. (Hg.), Die Herrscher Sachsens, München 2004.

Laux, St., Reformationsversuche in Kurköln (1542–1548), Münster 2001.

Lederle, T., Equinoxes and Solstices A. D. 1450 to 1650, ARG 67, 1976, 301–312.

Leonhardt, J. (Hg.), Melanchthon und das Lehrbuch des 16. Jahrhunderts, Rostock 1997.

Leppin, V., Schmidt, G., Wefers, S. (Hg.), Johann Friedrich I. – der lutherische Kurfürst, Gütersloh 2006.

Lülfing, H., Art. Lufft, NDB 15, 1987, 493–495.

Luttenberger, A.P., Glaubenseinheit und Reichsfriede. Konzeptionen und Wege konfessionsneutraler Reichspolitik 1530–1552 (Kurpfalz, Jülich, Kurbrandenburg), Göttingen 1982.

Mentz, G., Johann Friedrich der Großmütige 1503–1554, 3 Bde., Jena 1903–1908.

Merk, O., Art. Bretschneider, LThK³ 2, 1994, 685.

Mittag, P.F., Antiochus IV. Epiphanes. Eine politische Biographie, Berlin 2006.

Müller, G., Art. Osiander, Andreas, RGG[4] 6, 2003, 719f.

Müller, P.-G., Art. Argumentum, LThK[3] 1, 1993, 962f.

Münch, G., Das Chronicon Carionis Philippicum. Ein Beitrag zur Würdigung Melanchthons als Historiker, Sachsen und Anhalt 1, 1925, 199–283.

Munding, H., Ein existentieller Transfer aus dem Alten Testament bei Philipp Melanchthon, Forum Classicum 7, 2003, 96–99.

Neddermeyer, U., Art. Sforza, LThK[3] 9, 2000, 536 Nr.8.

—, Kaspar Peucer (1525–1602). Melanchthons Universalgeschichtsschreibung, in: H. Scheible (Hg.), Melanchthon in seinen Schülern, Wiesbaden 1997, 69–101.

Neudeck, O., Art. Stigel, Johann, LThK[3] 9, 2000, 1004.

Ostmeyer, K.-H., Art. Typologie, RGG[4] 8, 2005, 677f.

Peters, C., Art. Werke IV, TRE 35, 2003, 633–641.

Press, V., Art. Maximilian I., Kaiser, TRE 22, 1992, 291–295.

Raeder, S., Art. Paulus von Burgos, RGG[4] 6, 2003, 1067.

Reinhard, W., Probleme deutscher Geschichte 1495–1806. Reichsreform und Reformation 1495–1555, Gebhardt. Handbuch der Deutschen Geschichte, 10., völlig neu bearbeitete Auflage, Bd. 9, Stuttgart 2001.

Rudersdorf, M., Moritz, in: F.-L. Kroll (Hg.), Die Herrscher Sachsens, München 2004, 90-109.

Rummel, E., Erasmus' Annotations on the New Testament, Toronto 1986.

Schäfer, R., Die Bibelauslegung in der Geschichte der Kirche, Gütersloh 1980.

—, Melanchthons Hermeneutik im Römerbrief-Kommentar von 1532, ZThK 60, 1963, 216-235.

Scheible, H., Art. Corpus Reformatorum, LThK[3] 2, 1994, 1325.

—, Art. Hermann von Wied, RGG[4] 3, 2000, 1647.

—, Art. Melanchthon, TRE 22, 1992, 371–410.

—, Art. Peucer, NDB 20, 2001, 278f.

—, Der Catalogus Testium Veritatis. Flacius als Schüler Melanchthons, Ebernburg-Hefte 30, 1996, 91–105 = BPfKG 63, 1996, 343–357.

—, Melanchthon und Luther während des Augsburger Reichstags 1530, in: P. Manns (Hg.), Martin Luther, Reformator und Vater im Glauben, Stuttgart 1985, 38–60.

—, Melanchthon und die Reformation. Forschungsbeiträge, Mainz 1996.

—, Melanchthon zwischen Luther und Erasmus, in: A. Buck (Hg.), Renaissance – Reformation. Gegensätze und Gemeinsamkeiten, Wiesbaden 1984, 155–180.

—, Philipp Melanchthon, eine Gestalt der Reformationszeit, Karlsruhe 1995.

—, Reuchlins Einfluß auf Melanchthon, in: A. Herzig, J. Schoeps (Hgg.), Reuchlin und die Juden, Sigmaringen 1993, 123–149.

—, Das reformatorische Schriftverständnis in der Flugschrift „Vom alten und neuen Gott", in: J. Nolte; H. Tompert, Ch. Windhorst (Hgg.), Kontinuität und Umbruch. Theologie und Frömmigkeit in Flugschriften und Kleinliteratur an der Wende vom 15. zum 16. Jahrhundert, Stuttgart 1978, 178–188.

Scherer, E.C., Die letzten Vorlesungen Melanchthons über Universalgeschichte, HJ 47, 1927, 359–366.

Schirmer, U., Johann der Beständige (1525–1532), in: F.-L. Kroll (Hg.), Die Herrscher Sachsens, München 2004, 65–70.

—, Johann Friedrich der Großmütige, in: F.-L. Kroll (Hg.), Die Herrscher Sachsens, München 2004, 70-75.

Schlüter, Th.C., Flug- und Streitschriften zur „Kölner Reformation". Die Publizistik um den Reformationsversuch des Kölner Erzbischofs und Kurfürsten Hermann von Wied (1515–1547), Wiesbaden 2005.

Seckler, M., Art. Loci theologici, LThK3 6, 1997, 1014–1016.

Seebaß, G., Art. Osiander, TRE 25, 1995, 507–515.

Sick, H., Melanchthon als Ausleger des Alten Testaments, Tübingen 1959.

Sommer, R., Hermann von Wied. Erzbischof und Kurfürst von Köln. Teil 1: 1477–1539, Köln 2000.

Stöve, E., Art. Bretschneider, TRE 7, 1981, 186f.

Tenge-Wolf, V., Art. Annius, LThK3 1, 1993, 698.

Volz, H., Beiträge zu Melanchthons und Calvins Auslegungen des Propheten Daniel, ZKG 67, 1955/56, 93–118.

Walter, P., Theologie aus dem Geist der Rhetorik. Zur Schriftauslegung des Erasmus von Rotterdam, Mainz 1991.

Wartenberg, G., Art. Johann Friedrich von Sachsen, TRE 17, 1988, 97–103.

—, Art. Moritz von Sachsen, TRE 23, 1994, 302–311.

—, Art. Moritz, Herzog von Sachsen, RGG[4] 5, 2002, 1506f.

—, Landesherrschaft und Reformation. Moritz von Sachsen und die albertinische Kirchenpolitik bis 1546, Gütersloh 1988.

Welte, M., Art. Lauterbach, BBKL 4, 1992, 1254f.

Wengert, T.J., The Scope and Contents of Philip Melanchthon's Opera omnia, Wittenberg, 1562–1564, ARG 88, 1997, 57–76.

Wiesflecker, H., Art. Maximilian I., NDB 16, 1990, 458–471.

Wolgast, E., Hochstift und Reformation, Stuttgart 1995.

—, Die Wittenberger Theologie und die Politik der evangelischen Stände. Studien zu Luthers Gutachten in politischen Fragen, Gütersloh 1977.

Wolkenhauer, A., Zu schwer für Apoll. Die Antike in humanistischen Druckerzeichen des 16. Jahrhunderts, Wiesbaden 2002.

Wulfert, H., Art. Johann Friedrich von Sachsen, BBKL 3, 1992, 147–157.

Zschoch, H., Art. Sleidanus, RGG[4] 7, 2004, 1398.

Zwischen Katheder, Thron und Kerker. Leben und Werk des Humanisten Caspar Peucer 1525–1602, Ausstellung Bautzen 2002.

Prophecy and History in Calvin's Lectures on Daniel (1561)

Barbara Pitkin

1. Introduction

In June 1559, John Calvin began a series of lectures under the auspices of the recently inaugurated Genevan Academy.[1] His topic was the Old Testament book of Daniel, a subject which occupied him until the middle of April 1560. Following his customary practice, he pursued a continuous exposition of the text, delivering his sixty-six lectures extemporaneously. In the early 1550s several of his regular auditors had developed a system for transcribing his oral comments, collating their notes, and preparing a virtually verbatim copy that could be published.[2] It was, then, this transcription of Calvin's lectures that was published in 1561 by the Genevan printer Jean de Laon.[3]

The lectures were in fact Calvin's second full exegetical treatment of this book; in the summer and fall of 1552 he had preached on Daniel during his weekday morning sermons, also following a *lectio continua* format. Like all of Calvin's sermons preached since 1549, these extemporaneously delivered sermons were taken down by a professional

1 The official inauguration was held on June 5, 1559 (Maag, Seminary or University?, 10).

2 For a description of this process, which was coordinated by Jean Budé and Charles Jonvilier, see Wilcox, Calvin on the Prophets, 108–109; on Calvin's auditors, see idem, The Lectures of John Calvin, 136–148.

3 Calvin, Praelectiones in librum prophetiarum Danielis, Geneva, 1561. Translations of the lectures appeared in French in 1562 and 1569 and in English in 1570. Two further Latin editions were published in 1571 and 1591. Modern edition in vols. 40–41 of Baum, Cunitz, and Reuss (eds.), Ioannis Calvini opera quae supersunt omnia, (hereafter abbreviated CO and cited by volume number). In English in Calvin's Commentaries, 45 vols., 1844–1856; reprinted in 22 vols., 1981 (hereafter abbreviated CC and cited according to volume, lecture number, and page number).

scribe.[4] In 1565, a year after Calvin's death, forty-seven of these sermons on the last eight chapters of Daniel were published in La Rochelle, without the authorization of the Genevan authorities.[5] Beyond the sermons, an "Argument du livre des Révélations du Prophète Daniel" by Calvin appeared as a preface to the French translation of Philip Melanchthon's 1543 commentary on Daniel, which was published in Geneva in 1555.[6]

A complete study of Calvin's exegesis of Daniel would need to attend to these sermons and the preface in addition to the lectures. However, because Calvin's lectures represent his most mature and thorough treatment of Daniel, and because they are the closest in genre to a commentary, I have chosen to limit the present investigation to the lectures, in order to lay the foundation for consideration of the continuity and discontinuity of Calvin's exegesis of Daniel with earlier and contemporary patterns of interpretation in the commentary genre. I will proceed first by sketching a brief overview of the main features of Calvin's lectures and setting out my thesis concerning his interpretation of the book. Then I will examine in detail Calvin's treatment of three issues: the four empires, the seventy weeks, and the question of the Antichrist. Finally, I will conclude by suggesting what Calvin's interpretation of these issues reveals about his understanding of prophecy and history.

2. Calvin's exposition of Daniel: An overview

Calvin's interpretation of Daniel in his 1561 lectures embraces both the moral and prophetic elements of this biblical text that constituted two recurring foci of earlier Christian interpreters: for Calvin, Daniel is both an exemplary man of faith and a prophet revealing God's word and plan for the future. Indeed, the story of Daniel remaining true to his faith under hostile political conditions suggests many obvious, pertinent

4 For an account of the origins of this practice, see Parker, Calvin's Old Testament Commentaries, 10–12.

5 CO 41, 323–688 and 42, 1–174. In the introduction to Calvin's sermons on Deuteronomy published in 1567, the publisher complains about the unauthorized printing of the sermons on Daniel (see Peter and Gilmont [eds.], Bibliotheca Calviniana, 67/3).

6 Melanchthon, Commentaire; Calvin's preface is reprinted in Volz, Beiträge, 117–118. Within the work, the French translator designates Luther's preface a "commentary" (Commentaire, 349, 421). In the "Argument du livre," Calvin does not discuss Melanchthon's or Luther's comments but simply summarizes the book of Daniel itself. This leads Volz to suggest that Calvin's preface was likely an independent piece added by the publisher.

parallels with the religious situation in France at the time of Calvin's lectures. One *might* expect Calvin to underscore Daniel's steadfast refusal to hide his religious convictions and to explore the question of political loyalty in conditions of religious persecution by the state. One might expect this *all the more so* upon learning that Calvin dedicated his published lectures to his reformed co-religionists living in France, and that the majority of the scholars in his audience were training to return to France as missionaries.[7] However, though Calvin derives lessons for his auditors from the behavior of Daniel and his companions, these moral applications are truly a secondary theme.[8] Instead, Calvin pursues a predominately prophetic-historical rather than a moral exegesis of the book. The *main* focus and aim of his lectures is not to urge the imitation of the exemplary Daniel but rather to inculcate what he takes to be the true understanding of his prophetic message. I shall argue that a proper grasp of these historical prophecies is, for Calvin, the necessary precondition for understanding the continued relevance of this Old Testament book for Christian spiritual, moral, and political life.

It is precisely in Calvin's somewhat idiosyncratic rendering of Daniel's prophetic message that most previous studies of his lectures have detected his allegedly distinctive contribution to the history of Danielic exegesis.[9] To summarize briefly, Calvin limits the scope of Daniel's prophecies to the events up through the first century of the common era. Thus, the four monarchies in Daniel 2 and the four beasts in Daniel 7 represent kingdoms and situations that are long past. The little horn in Daniel 7 refers to Julius Caesar and his successors. Falling within the same time frame, the appearance of the Ancient One, the judgment and open books, and the appearance of the Son of Man in Dan 7:9–14 refer to Christ's first advent and ascension – not to the final judgment. Finally, the events described in Daniel 8 and 11 concern the rule of Antiochus Ephiphanes, the Maccabean Revolt, and ancient Rome, and do not foretell or even typify the future Antichrist.

Calvin's explanation of the prophecies of Daniel as relating entirely – with one exception – to historically past events went completely counter to the dominant Protestant interpretive trend of his day, though it was not entirely without precedent. The dominant trend was exemplified in historical summaries such as the *Carion's Chronicle* edited by

7 Wilcox, The Lectures of Calvin, 146.

8 Gammie provides a list of places in the 1559 Institutes where Calvin draws on Daniel for "pastoral and doctrinal lessons" (Journey, 154–155).

9 See, for example, Miegge, Il sogno, 71–90 and idem, Regnum quartum ferrum; Seifert, Rückzug, 29–64; Backus, Beast; Käser, Monarchie; Gammie, Journey.

Philip Melanchthon (1532)[10] and Johann Sleidanus's *Four World Monarchies* (1556)[11]; in Luther's biblical prefaces and other writings on Daniel[12]; and in commentaries on Daniel by Melanchthon (1543)[13] and Heinrich Bullinger (1565).[14] Notably, Sleidanus, Melanchthon, and Bullinger were all personal acquaintances of Calvin with whom he corresponded. Their works also emphasized, like Calvin's, the historical dimension and import of Daniel's prophecies. In contrast, however, they understood the four monarchies to comprise a universal world history that was still ongoing in the sixteenth century. Furthermore, they identified the papacy or the Ottoman Turks as the Antichrist prophesied by Daniel, and in so doing viewed Daniel as an eschatological handbook for the end times. This reading of Daniel as a prediction of the entire course of history had deep roots in the middle ages, but gained new impetus as a result of the religious and political challenges of the sixteenth century.[15]

In this same situation of religious and political ferment, Calvin's lectures offer an alternative historical reading of the book of Daniel.[16] His approach has been credited with inaugurating a critical shift in the history of Danielic interpretation, a move that, as Mario Miegge and Arno Seifert have argued, saw completion in the work of Emmanuel Tremellius (1510–1580), Jean Bodin (1529–1596), and François De Jon (1545–1602), all of whom limited the historical scope of Daniel's prophecies even further and identified the Fourth Monarchy not as Rome but as the Seleucid successors of Alexander the Great.[17] However, Calvin's praeteristic and non-eschatological reading of Daniel was by no means widely embraced. Indeed, the model represented by

10 On John Carion's Chronicle, see Firth, Apocalyptic Tradition, 15–22; Barnes, Prophecy and Gnosis, 106–108.

11 De quatuor summis imperiis libri tres, Strasbourg, 1556; also known in English translation as A Key to History.

12 See S. Strohm's contribution to this volume; cf. Albrecht, Luthers Arbeiten, 1–50.

13 Melanchthon, In Danielem; cf. two letters from Melanchthon to Veit Dietrich, discussing issues surrounding the interpretation of Daniel, CR 3, 545–548 = MBW 2053; CR 3, 557–559 = MBW 2067. On Melanchthon's interpretation of Daniel, see H. Scheible's contribution to this volume.

14 On Bullinger's commentary, see Campi, Ende; cf. Backus, Beast, 75–76.

15 On medieval interpretation of Daniel, see Goez, Danielrezeption; Zier, The Medieval Latin Interpretation, 43–78; Firth, Apocalyptic Tradition, 2–5.

16 Calvin's reading has also been seen to have significant political implications, although scholars have not agreed about the substance of these; see, e.g., Backus, Beast, 62, 72 and Käser, Monarchie. For an overview of the political ramifications of early modern readings of Daniel, see Koch, Europabewusstsein.

17 Miegge, Regnum quartum ferrum, 240, 242; cf. Il Sogno, 69–100. For discussions of this trend, see Koch, Europabewusstsein, 331–333, 371–372; Seifert, Rückzug, 49.

Luther, Melanchthon, Bullinger, and others continued to dominate sixteenth-century perspectives and was revitalized in the seventeenth century, particularly in England.[18]

In what follows I shall examine Calvin's treatment of three critical issues – the four empires, the seventy weeks, and the question of the Antichrist – in order to shed light on the details of his alternative historical reading and to suggest what is at stake for him in the interpretations he defended. Calvin was profoundly aware that in articulating his positions he was dissenting from the popular view – so aware in fact that he occasionally broke with his general humanistic convention of not naming the names of those with whom he disagreed. In them he perceived, I shall contend, an inappropriate application of biblical prophecy and an inadequate understanding of history. These twin errors signaled to him a biblical hermeneutic that was, if not completely wrong, at least suspect in its way of deriving present meaning from the biblical past.

3. Calvin on the Four Empires: Daniel 2 and 7

In the exegetical traditions to which Calvin's reading of Daniel is indebted, the four monarchies or empires signified in Nebuchadnezzar's dream in Daniel 2 and in Daniel's vision of the four beasts in Daniel 7 had become one of the standard means for marking the divinely-appointed ages of history. Moreover, the feet of iron and clay (Dan 2:32) and the terrible, unnamed fourth beast (Dan 7:7–12) were almost universally understood to represent the Roman Empire.[19] Diversity, however, characterized the views of the extent to which the prophecies concerning the fourth beast – especially the identity of the "little horn" (Dan 7:8) – had been fulfilled. Brief consideration of three points raised in Calvin's lectures – the identity and duration of the fourth empire; the identity of the horns of the fourth beast; and the Son of Man and his kingdom – will illustrate his particular contribution to these traditional concerns.

18 See Firth, Apocalyptic Tradition.

19 The four-kingdom motif with Rome as the fourth kingdom is also found in 4 Ezra 11– 12 [=2 Esdras 11–12], 2 Apocalypse of Baruch, and the Sibylline Oracles 4 (Collins, Daniel, 84); On the identification of the fourth beast as Rome in later Jewish and Christian interpreters, see Collins, Daniel, 113, and Braverman, Jerome's Commentary on Daniel, 91–94.

3.1 Identity and duration of the fourth empire

In the first place, Calvin complains about interpreters who fail to embrace the standard identification of the four monarchies with the historically successive Babylonian, Persian, Macedonian, and Roman empires. Jewish interpreters, he charges, confuse the Roman with the Turkish kingdom[20] or include the Greeks under the second empire,[21] thus confounding the Roman with the Greek (i.e., third) kingdom.[22] He also criticizes Christian interpreters who include the Turkish empire within the Roman, noting that he finds "nothing probable in that opinion."[23]

While Luther, Melanchthon, and Sleidanus are all possible Christian targets of Calvin's criticism,[24] the source for the allegedly Jewish identification of the four kingdoms is not clear. However, when Calvin begins to discuss the indestructible kingdom that will crush and bring to an end the other four (Dan 2:44), he indicates that he is responding to information about Isaac Abrabanel's interpretation of Daniel, which was supplied by one of his auditors, Anthony Cevallerius.[25] According to Calvin, Abrabanel had argued that that Jesus could not be the king implied as the head of this final, indestructible kingdom. Calvin cites and refutes six points upon which Abrabanel is said to have argued his position.[26] Central to his argument against the views attributed to Abrabanel is a chronological claim that the Roman empire began when the Romans reduced Greece to a province and, moreover, that it ended in the first century of the common era, after the gospel had begun to be proclaimed. The assumption that the Roman empire came to an end at the time of the promulgation of the gospel is a repeated theme in Calvin's lectures. Thus while Calvin defends the traditional identification

20 Comments on Dan 2:31 (CO 40, 589; CC 12, Lec. 9, 162); Comments on Dan 7:7 (CO 41, 46; CC 13, Lec. 33, 21).

21 Comments on Dan 2:39 (CO 40, 598; CC 12, Lec. 10, 174–175).

22 Comments on Dan 2:44 (CO 40, 604; CC 12, Lec. 11, 183).

23 Comments on Dan 7:7 (CO 41, 46 ; CC 13, Lec. 33, 21).

24 According to Melanchthon, the fact that the statue in Nebuchadnezzar's dream had feet mixed of iron and clay signified the *"regna nata post dissipatam monarchiam, videlicet Francicium, Hispanicum, Germanicum, Sarracenicum, Turcicum"* (CR 13, 833). In the second book of De quatuor summis imperiis, Sleidanus understood the Turkish empire to be the continuation of the Eastern Roman Empire. See also Goez, Translatio imperii.

25 See Miegge, who says that Calvin was not familiar with Abrabanel firsthand, but through the Latin notes of Cevallerius (Antoine Chevalier) (Il sogno, 76; cf. Backus, Beast, 71, n. 31 and Wilcox, Calvin on the Prophets, 119).

26 Comments on Dan 2:44 (CO 40, 604–606; CC 12, Lec. 11, 183–187). See also Calvin's further criticisms of Abrabanel in his comments on Dan 7:27 (CO 41, 83–85; CC 13, Lec. 38, 74–77). On Abrabanel, see the contribution by S. Schorch to this volume.

of the fourth empire as Rome, he severely restricts the period of its duration.

This restriction means that, for Calvin, the events prefigured in Nebuchadnezzar's dream and in Daniel's vision relate to imperial Rome and were fulfilled long ago. In his description, the Roman empire, as the fourth, terrible, and nameless beast, enjoyed an amazing geographic range attained through immense cruelty. The iron teeth symbolize its audacity and insatiable greed, which Calvin greatly details. The beast was slain (Dan 7:11) when foreigners assumed positions of leadership after the death of Nero; Calvin argues that although the Roman empire continued in name, this once powerful and oppressive regime had ceased to flourish.[27] Thus the purpose of the prophecy of the four kingdoms was to sustain the Jewish faithful through various trials until the promised Redeemer would appear.

3.2 Identity of the horns of the beast

According to Daniel's vision in chapter 7, the distinguishing feature of the last beast is its numerous horns (Dan 7:7–8). For Calvin these do not symbolize specific rulers or kings but rather stand as a general symbol of Rome's popular form of government. He observes,

> "the prophet simply means that the Roman Empire was complex, being divided into many provinces, and these provinces were governed by leaders of great weight at Rome, whose authority and rank were superior to others."[28]

The small horn that arises and supplants three others represents Julius Caesar and his successors, and not the pope or the Turk, as other interpreters erroneously claim when they assume that Daniel is speaking about the whole course of Christ's kingdom.[29] That three horns are taken away refers to the consolidation of power under Augustus, and not, Calvin charges, to a dispersion that happened 300 to 500 years af-

27 Comments on Dan 7:11 (CO 41, 57–58; CC 13, Lec. 34, 37–38).
28 Comments on Dan 7:7 (CO 41, 49; CC 13, Lec. 33, 25). See also Calvin's comments on Dan 7:23 (CO 41, 73–74; CC 13, Lec. 37, 62). On the rejection of the traditional view of Jerome by Andrew of St. Victor, see Smalley, The Study of the Bible, 128–129; cf. Collins, Daniel, 119.
29 Comments on Dan 7:8 (CO 41, 50–51; CC 13, Lec. 33, 26–27). In his biblical prefaces to Daniel, Luther identified the small horn in chapter 7 as Mohammed or the Turk (WA.DB 11:2, 12/13). Similarly, Melanchthon identified the small horn in Daniel 7 as the Turk and not the papacy and explained in detail how the details of the passage fit the Muslim expansion (CR 13, 860); cf. Backus, Beast, 66–67.

ter the death of Christ.[30] Finally, the loud speech of the little horn indicates the Caesars' vastly inflated sense of pride and their dictatorial usurpation of power.

Calvin's identification of the horns of the beast is put to the test when Daniel later relates that he beheld the little horn making war with the saints (Dan 7:21). Surprisingly, here Calvin says that "many" other interpreters refer this to Antiochus Epiphanes, on account of his extreme hostility and cruelty toward the Jews. Moreover, he acknowledges that "many think his image to have been exhibited to the prophet as the little horn."[31] Conceding that this opinion is plausible, Calvin insists that the best explanation of the passage can only be found in the continued and professed war carried out against the church after Christ was made manifest to the world: when Judea was laid waste by Titus, "the Jews were stabbed and slaughtered like cattle throughout the whole extent of Asia," and, eventually, the "cruelty of the Caesars embraced all Christians."[32] In his comments on Dan 7:24, Calvin underscores his view that what is said concerning the little horn only makes sense when it is referred to the Caesars, through whose cunning the effigy of the republic was preserved.[33]

Consistent again with this identification of the little horn, Calvin understands the words spoken against the most high God (Dan 7:25) to be the edicts promulgated by the Caesars, demanding that Christians be punished. The cryptic words "for a time, times, and half a time" (Dan 7:25) mean that the end of this persecution was known only to God. Calvin rejects the view that a "time" is a year and that the prophecy refers to the forty-two months (or three and a half years) mentioned in Rev 13:5.[34] Thus like the prophecy of the four kingdoms, the prophecy of the little horn was meant to confirm the faith of God's people at the time when the gospel was first being proclaimed, and to give solace to the prophet, Daniel, by showing that God would protect the church when the prophecy of the kingdoms was being realized.

30 Comments on Dan 7:8 (CO 41, 51–52; CC 13, Lec. 34, 28). See also Calvin's comments on Dan 7:19–20 (CO 41, 69–70; CC 13, Lec. 36, 55–56).

31 Comments on Dan 7:21 (CO 41, 70; CC 13, Lec. 36, 56).

32 Comments on Dan 7:21 (CO 41, 71; CC 13, Lec. 36, 57). Despite Calvin's claim, the identification of the little horn as Antiochus Epiphanes was not widespread. Jerome points to this as the view of Porphyry. He rejects this opinion and refers it to a future, insignificant king of Rome; Jerome also identifies this king as the "son of perdition" of 2 Thessalonians 2 (Braverman, Jerome's Commentary on Daniel, 77).

33 Comments on Dan 7:24 (CO 41, 74–75; CC 13, Lec. 37, 62–63).

34 Comments on Dan 7:25 (CO 41, 78–79; CC 13, Lec. 37, 68–69).

3.3 The "Son of Man" and his kingdom

A final element in Calvin's treatment of the four kingdoms is his discussion of the appearance of the Son of Man and the kingdom that is handed over to his saints. Discussing Daniel's vision of the Ancient of Days ascending the throne (Dan 7:9–10), Calvin stresses that this means that God's perpetual judgment became conspicuous; this exhibition was fitting, since this vision refers to the supreme manifestation of God's power and justice, namely, to the advent of Christ. From the very outset Calvin underscores that the vision refers to Christ's first advent, and that those who extend this prophecy to his second advent are completely wrong.[35] The "Son of Man" is Christ, who appears to Daniel "like" or "as" a human being even though he had not yet become incarnate. Calvin cites Irenaeus and Tertullian by name to support his understanding that this vision consisted of a symbol of Christ's future flesh.[36] That this Son of Man came to the Ancient of Days and received an everlasting kingdom (Dan 7:13–14) refers to Christ's ascension and the commencement of his reign – not to the close, "as many interpreters force and strain this passage."[37]

Though Calvin acknowledges that what is prophesied of Christ's kingdom has not yet been completely fulfilled, he insists that the judgment and the handing over of the kingdom to the saints (Dan 7:27) is concurrent with the death of the fourth beast – and thus took place in Christianity's earliest days, with the preaching and promulgation of the gospel. Calvin is aware that this view breaks with tradition:

> "This does not seem to have been accomplished yet; and hence, many, nay, almost all, except the Jews, have treated this prophecy as relating to the last day of Christ's advent. All Christian interpreters agree in this. But as I have shown before, they pervert the proper meaning of the prophet [*genuinum prophetae sensum*]."[38]

Traditional interpreters have been misled by the present obscurity of Christ's kingdom, which is spiritual and not visible to carnal eyes. In addition, they have been confused by the fact that though Daniel emphasizes the beginning of the reign of the saints, he also embraces the whole of Christ's kingdom in his vision.

> "Thus the prophet heard from the angel concerning the saints who are pilgrims in the world, and yet shall enjoy the kingdom and possess the greatest power under heaven. Hence also we correctly conclude that this vision ought not to

35 Comments on Dan 7:9 (CO 41, 53; CC 13, Lec. 34, 31).
36 Comments on Dan 7:13 (CO 41, 60; CC 13, Lec. 35, 40–41).
37 Comments on Dan 7:14 (CO 41, 63; CC 13, Lec. 35, 45).
38 Comments on Dan 7:27 (CO 41, 82; CC 13, Lec. 38, 72).

be explained of the final advent of Christ, but of the intermediate state of the
church. The saints began to reign under heaven, when Christ ushered in his
kingdom by the promulgation of his gospel."[39]

Thus consistent with his treatment of the four kingdoms and the horns
of the beast, Calvin's interpretation of the Son of Man and the
inauguration of the reign of the saints understands these prophecies to
have been fulfilled long ago.

Calvin's praeteristic and non-eschatological view of the four mon-
archies was a minority view but not unique among his contemporaries.
For example, Andreas Osiander's 1544 *Conjectures on the Last Days*
also saw the prophecy of the four kingdoms as completely fulfilled,
although Osiander set the destruction of Daniel's fourth beast in the
fourth century, with the emergence of Christian rulers such as
Constantine. More significantly, Osiander identified the little horn as
Julius Caesar, though he also signaled his reluctant dissent from the
opinion of "certain men of great name."[40] However, Osiander put his
vision of the four kingdoms as a particular rather than a universal world
history to a quite different use than Calvin did. Daniel's prophecies
may have been fulfilled, but those of Revelations, in which Osiander
perceived a second Roman dominion, and other texts provided enough
information to calculate the date for Christ's return sometime in the
near future. In the end, Osiander crafted a world history, of which
Daniel's prophecies were a piece, if not the whole story. Calvin, how-
ever, emphasized the series of events prophesied by Daniel as a par-
ticular and past historical occurrence.

4. Calvin on the Seventy Weeks: Daniel 9:24–27

Calvin's lack of interest in historical calculations and future eschato-
logical projections is even more evident in his four lectures on the
prophecy of the seventy weeks at the end of Daniel 9. This time his
praeteristic reading of the prophecy is not unusual; most Christian in-
terpreters viewed the seventy weeks as a prediction of events up to and

39 Comments on Dan 7,27 (CO 41, 84, CC 13, Lec. 38, 74).
40 In English as Osiander, Conjectures, Early English Books Online,
 http://gateway.proquest.com/openurl?ctx_ver=Z39.88-2003&res_id=xri:eebo&rft_id=
 xri:eebo:citation:99855955. On Osiander's Conjectures, see Seifert, Rückzug, 50–52;
 Barnes, Prophecy and Gnosis, 128–130; Firth, Apocalyptic Tradition, 61–65. According
 to Backus, Nikolaus Selneccer explicitly rejected the identification of the little horn as
 Julius Caesar in his 1567 commentary on Daniel (Beast, 63).

surrounding Christ's first advent.[41] Where they disagreed was over the determination of the starting and ending points of the period covered in the prophecy and how to reckon the years. Thus, in contrast to the four monarchies, Daniel's seventy weeks served more "as a source for chronological speculation than for imminent expectation."[42] Careful determination of the time was important because Christian interpreters understood this passage as a central prophecy of Jesus Christ. Moreover, they frequently felt the need to defend this conviction by detailing their calculations in response to challenges from religious outsiders, such as the pagan philosopher Porphyry and Jewish interpreters.

Calvin, however, does not share this traditional concern for exact chronology and appears to worry that interpreters' efforts to establish this precisely detract from the main point of the prophecy. Nevertheless, he must address the question of chronology in some detail in order to refute interpretations that he deems false. The most immediate object of his polemic is Jewish interpretations that deny that text prophesies Christ, and here again he complains primarily about Abrabanel. Yet he also criticizes Jerome for not judging the relative validity of the Greek, Latin, and Jewish interpretations that he merely reports. More subtly, Calvin also disparages the calculations of such contemporaries as Johannes Oecolampadius and Philip Melanchthon. Very uncharacteristically for Calvin, he explicitly names those with whom he disagrees, even though he acknowledges this runs counter to his usual method.[43] Calvin's alternative historical approach to the question of the seventy weeks can be seen in his comments on others' interpretations of this passage; in his solution to the problem of chronology; and, finally, in his understanding of the main purpose of this prophecy.

41 Although a minority followed Irenaeus and Hippolytus and extended or applied to final week to the last judgment, as Collins notes, "the church fathers generally sought the culmination of this period in the career of Christ" (Daniel, 356). For fuller discussion, see Fraidl, Die Exegese der siebzig Wochen; Knowles, Interpretation; Grabbe, The Seventy-Weeks Prophecy.

42 Collins, Daniel, 116.

43 Calvin begins his comments on Dan 9:24 with this observation, "I do not usually refer to conflicting opinions, because I take no pleasure in refuting them, and the simple method which I adopt pleases me best, namely, to expound what I think delivered by the Spirit of God" (CO 41, 167; CC 13, Lec. 49, 195–196).

4.1 Calvin's comments on others' interpretations
of the seventy weeks

Calvin's opening comments on Dan 9:24 echo the warnings of inter-
preters from Jerome to Oecolampadius about the difficulty of these
verses. He confesses that he must thus necessarily refute the various
views of others in order to explain its meaning.[44] He begins with Jewish
interpreters, whom he charges with both ignorance and impudence.
Although Jerome reported that the Jews of his day, like their Christian
counterparts, understood this passage as a prophecy of the messiah,
Calvin finds that he was not discriminating enough in his report.
According to Calvin, Jewish interpreters make three crucial errors, two
substantive and one chronological. First, Calvin alleges that all the
rabbis referred this passage to the continual punishment that God would
inflict on the Jews after their return from captivity – hence they under-
stood this as a prophecy of the calamities that the people would endure
over 490 years, culminating in the destruction of the second temple.
Second, he charges that they date the starting point of the seventy
weeks with the destruction of the first temple and close the period with
the destruction of the second. Not only does this computation make the
time period too long, but it also, complains Calvin, blames Daniel for
being so misled as to think that God would show mercy to the captives.
In his lengthy polemic against Abrabanel in his forty-ninth lecture,
Calvin charges, "Now, that dog and others like him are not ashamed to
assert that Daniel was a bad interpreter of this part of Jeremiah's pro-
phecy, because he thought the punishment completed, although some
time yet remained."[45] Finally, Calvin alleges that Jewish exegetes
misinterpret the reference to Christ – some understand this as a general
reference to the priests; some refer it to specific high priests such as
Zerubbabel or Joshua,[46] and some, like Abrabanel, refer it to Agrippa.[47]

After exposing the "foolish corruptions" of the rabbis on the
seventy weeks, Calvin reports the opinions of Christian commentators

44 "This passage has been variously treated, and so distracted, and almost torn to pieces by
 the various opinions of interpreters, that it might be considered nearly useless on
 account of its obscurity" (Comments on Dan 9:24 [CO 41, 167; CC 13, Lec. 49, 195]).
 For Jerome's caveat, see Braverman, Jerome's Commentary on Daniel, 95; on
 Oecolampadius, see Stahelin, Lebenswerk, 564.
45 Comments on Dan 9:24 (CO 41, 169; CC 13, Lec. 49, 198). On Abrabanel's
 interpretation, see Fraidl, Die Exegese der siebzig Wochen, 132–134.
46 Cf. Zech 4:4.
47 Comments on Dan 9:25 (CO 41, 173–174; CC 13, Lec. 50, 205). This was also the view
 of Rashi (Fraidl, Die Exegese der siebzig Wochen, 128) and was reported by Nicholas
 of Lyra (Zier, Nicholas of Lyra, 183).

with whom he also disagrees. Drawing explicitly on Jerome for the ancient writers, Calvin criticizes by name the interpretations of Eusebius, Africanus, Nicholas of Lyra, Hippolytus, and Apollinarius.[48] He then excuses himself from treating the remaining commentators and his contemporaries – save two. Oecolampadius, he notes, rightly admonishes his readers to set this period within a calculation of the years since the beginning of creation. However, Calvin notes that even this broader approach will not satisfy, since the scriptures' account of the years after the fall of the first temple is sketchy, and readers are left to other sources of information. Then he claims that Philip Melanchthon, "who excels in genius and learning and is happily versed in the studies of history," makes two calculations, neither of which Calvin completely approves.[49] Does the inability of Christians to agree on the meaning of the seventy weeks suggest that their reading of scripture falls short of divine truth – as Calvin claims Abrabanel has charged? No, Calvin responds – even if all these Christian interpretations are false, as he willingly concedes.[50]

4.2 The problem of chronology

As we can gather from the preceding discussion, Calvin thus sets his own resolution of the problem of chronology within the context of a lengthy protest concerning the futility of precise calculations. He insists simply that the starting point of the seventy weeks must be the Persian monarchy, with the culmination of the sixty-ninth week in the baptism of Christ. The problem is that secular history, which must fill in the gaps left by the scriptures, posits roughly 550 years from the reign of Christ to the advent of Christ.[51] Moreover, the Persians, unlike the Greeks, were not precise in their histories.[52] However, he argues, the inability to make an exact calculation does not render Christian teaching uncertain anymore than discrepancies in the narratives of profane

48 Comments on Dan 9:25 (CO 41, 175; CC 13, Lec. 50, 207–208). Not all of the portrayals are accurate reflections of the ancient writers' interpretations, and they are probably not gleaned from study of the original texts. In addition to Jerome, Oecolampadius could have also been the source for Calvin's views.

49 Comments on Dan 9:25 (CO 41, 176; CC 13, Lec. 50, 209). For Melanchthon's detailed calculations, see CR 13, 881–889.

50 Comments on Dan 9:25 (CO 41, 175; CC 13, Lec. 50, 208).

51 Comments on Dan 9:24 (CO 41, 169; CC 13, Lec. 49, 199).

52 Comments on Dan 9:25 (Co 41, 177; CC 13, Lec. 50, 211). Cf. Melanchthon, who also blames the Persians (CR 13, 882).

historians require one to reject the entire history as fabulous.[53] Any studious person ought to be able to sit and compare the Greek and Latin histories, weigh the evidence, and come to the conclusion that there is no better way to express the period stretching from Cyrus to Christ than the seventy weeks of the prophecy. Though Calvin thus excuses himself from reckoning the years individually, he does provide a general outline for his auditors.

Calvin designates Cyrus's edict as both the termination of Jeremiah's seventy years and the starting point for Daniel's first seven weeks, which comprehend the three-year period in which the foundations for the temple were laid and the forty-six years which were required to complete the building.[54] The sixty-two weeks begin at the time of Darius son of Hystaspes and extend to the baptism of Christ, which Calvin claims encompasses roughly 480 years.[55] He appears to view the seventieth week as the period including and immediately after Christ's earthly ministry. In his view, it is Christ who confirms the covenant in this last week (Dan 9:27) with the preaching of the gospel, which renewed the covenant with the Jews and began to call the gentiles to salvation. Christ also made the sacrifice and offering cease at the time of his resurrection, when the validity of the rites of the Mosaic law had ceased.[56] Thus presumably this half of the week is the last half, with Christ's earthly life constituting the first half. The prophecy of the abomination he refers again to the time after the resurrection, when the Jews were summoned to repentance but rejected Christ. The "decreed end" falls outside of the seventy weeks' time, since Calvin sees this prophecy fulfilled in destruction of the temple by Titus.[57]

4.3. The purpose of this prophecy

The main concern underlying Calvin's computation is not that the years must be precisely accounted for lest the prophecy be in vain. Rather, the bottom line for him is that the period extending from Jeremiah's prophecy of seventy years and Daniel's seventy weeks must be continuous and without interruption, otherwise the prophecy fails to achieve its purpose. Daniel's seventy weeks begin when the seventy years of cap-

53 Comments on Dan 9:25 (CO 41, 176; CC 13, Lec. 50, 209).
54 Comments on Dan 9:24–25 (CO 41, 169, 178, 183; CC 13, Lec. 49, 199; Lec. 50, 212; Lec. 51, 219).
55 Comments on Dan 9:25 (CO 41, 176; CC 13, Lec. 50, 209).
56 Comments on Dan 9:27 (CO 41, 187–89; CC 13, Lec. 52, 225–227).
57 Comments on Dan 9:27 (CO 41, 190; CC 13, Lec. 52, 229).

tivity come to an end. The fact that there appear to be more years than are accounted for by the seventy weeks of years leads interpreters to posit gaps at various points. But this is just as problematic from Calvin's perspective as Jewish interpretations that include Jeremiah's seventy years within Daniel's seventy weeks. Both strategies miss what Calvin thinks is an essential chronological and substantive connection between the two prophecies. Expressing astonishment that even Christian interpreters have failed to consider how Daniel alludes here to Jeremiah's prophecy, Calvin formulates his understanding of the purpose of this prophecy:

> "For the prophet here compares God's grace with his judgment, as if he had said, the people have been punished by an exile of seventy years, but now their time of grace has arrived. Nay, the day of their redemption has dawned, and it shone forth with continual splendor, shaded, indeed, with a few clouds, for 490 years until the advent of Christ ... We now understand why the angel does not use the reckoning of years, or months, or days, but weeks of years, because this has a tacit reference to the penalty which the people had endured according to the prophecy of Jeremiah."[58]

For Calvin, this prophecy of future events is *not* for the purpose of calculation but rather for consolation, with the message that God is following up a period of "sorrowful darkness" with "one of favor of sevenfold duration,"[59] culminating in the appearance of Christ.

Similar to the prophecy of the four monarchies, the prophecy of the seventy weeks was intended to console the ancient faithful as they waited for and witnessed the advent of Christ. In contrast to a minority of Christian interpreters, Calvin's reading of the seventy weeks is historical and non-eschatological in that he finds that both prophecies were fulfilled at or around the time of Christ's first advent. A further dimension of the alternative character of his historical reading can been seen in his reluctance to square the prophecy with actual history, in contrast to the majority of Christian interpreters whose general views on the starting and ending points of the period he shares. For Calvin, the prophecy of the seventy weeks does not provide an exact historical account of future events, for its purpose and truth lie in more than mere chronology. Such prophecies are prophetic interpretations of history, for the purpose of consolation of the ancient faithful.

58 Comments on Dan 9:24 (CO 41, 170; CC 13, Lec. 49, 200).
59 Ibid.

5. Calvin on the question of the Antichrist:
Daniel 8:23–25 and 11:36–45

Turning finally to the question of the Antichrist in Daniel 8 and 11, we find here, as with the four monarchies, that Calvin's treatment of this theme once again runs counter to the dominant interpretive patterns of his Christian predecessors and contemporaries. Earlier we saw that Calvin rejected interpretations of the little horn in Dan 7:7 as the pope or the Turk; similarly, he denied that the last king of Dan 7:24–25 was the Antichrist.[60] In his comments on Dan 8:23–25 and Dan 11:36–45, Calvin explicitly refutes, at times by name, those who relate these prophecies in any way – even through typology – to the Antichrist. Calvin's vehement and consistent reading of these two passages in terms of the history of Antiochus IV Epiphanes, on one hand, and ancient Rome, on the other, not only goes against traditional Christian readings, revitalized in Calvin's day in part through Martin Luther's biblical preface to Daniel.[61] Calvin's interpretation in his lectures also contradicts two passages in his own *Institutes*, where he alleges that Daniel speaks of the Antichrist directly or in the person of Antiochus.[62] Consideration of Calvin's comments on the king of bold countenance (Dan 8:23–25) and the king who shall act as he pleases (Dan 11:36–45) will demonstrate the thoroughness of his historical reading of Daniel in his lectures. At the same time, these comments will press the limits of a strictly historical interpretation and position us to entertain the question of Calvin's view of the ongoing relevance of this Old Testament book for the Christians of his day.

60 "Those who understand this of Antichrist think their opinion confirmed by the conduct of other tyrants who carried on their warfare against God with arms and violence, but not by words. But the prophet does not speak so subtly here" (CO 41, 76; CC 13, Lec. 37, 65).

61 See Strohm's contribution to this volume; Albrecht, Luthers Arbeiten. Luther's views would have been known in Geneva through the French translation of Luther's preface that appeared in the volume containing the French translation of Melanchthon's commentary on Daniel.

62 Calvin, Inst., 4.2.12 and 4.7.25. In the latter case, Calvin added the reference to the image of the Antichrist described in the person of Antiochus in the 1559 edition! On Calvin's understanding of the Antichrist, see Berger, Calvins Geschichtsauffassung, 73–92.

5.1 The king of bold countenance

Calvin reads Daniel 8 entirely as a prophecy of the fall of the Persian empire to the Greeks. In contrast to the prophecy of the seventy weeks, this is an account that he finds so clear and consistent with profane history that he judges that Daniel "narrates things exactly as if they had already been fulfilled."[63] The he-goat in Daniel's vision represents Alexander the Great, and the four horns in verse 8 are his successors. The little horn in Dan 8:9 is Antiochus IV Epiphanes. Because his tyranny over the people of God was so cruel, Calvin finds this extensive warning to have been especially useful and necessary.[64] He avoids elevating this historical crisis to the eschatological level by downplaying the apocalyptic overtones of the angel's explanation in verse 17. For Calvin, this simply means that the vision will be completed according to God's timetable.[65]

Calvin's rejection of an eschatological reading in terms of the Antichrist becomes first explicit in his reading of verses 20–25. At this point he apparently interrupted his reading of the passage after verse 23, with its reference to the king of bold countenance. Calvin interpolates, "Hence Luther, indulging his thoughts too freely, refers this passage to the masks of the Antichrist – but we will see this later."[66] In his comments on the angel's revelation about the king itself, Calvin summarizes a number of opinions – all anonymous – concerning the meaning of the various statements about the king's character and all reading the prophecy in light of Antiochus. Concluding his comments on Antiochus's demise, he makes good on his promise to address interpretation he attributes to Luther. First he chastises those who omit all discussion of Antiochus, and act as if the angel describes the future devastation of the church after the coming of Christ and the promulgation of the gospel. For Calvin, the meaning of this prophecy is so clear that even chil-

63 Comments on Dan 8:21 (CO 41,115; CC 13, Lec. 42, 120). Cf. Jerome's response to Porphyry, "For so striking was the reliability of what the prophet foretold that he could not appear to unbelievers as a predicter of the future but as a narrator of things past" (Braverman, Jerome's Commentary on Daniel, 15–16).

64 Calvin, Comments on Dan 8:9 (CO 41, 97–99; CC 13, Lec. 40, 95–96).

65 For a different view, see Luther's marginal comment in the German Bible, "des endes. Das zeigt er an, Das Epiphanes nicht allein gemeinet wird in diesem Gesichte, sondern auch der Endechrist" (WA.DB 11:2, 164/165); cf. Oecolampadius, *"Non est autem ut haec in consummationem seculi reijcias, sicut quidam hinc occasionem sumunt, quasi in ipsißima antichristi secula ista referantur"* (In Danielem prophetam, f. 100r).

66 CO 41, 114; CC 13, Lec. 42, 119. Oecolampadius, referring to Luther's writing against Catharinus (WA 7, 722–777), is a likely source for Calvin's charge (In Danielem prophetam, 101r; cf. Stahelin, Lebenswerk, 563, n. 1). On Luther, see Strohm in this volume.

dren can see it, and to deny its historical reference to the time of Antio-
chus is to deprive scripture of its authority. No more sound is the
reasoning of those more modest and considerate interpreters who see in
Antiochus a figure of the Antichrist.[67] Distinguishing his own approach
from this latter one, Calvin allows that one might *adapt* the prophecy to
the present use of the church by applying what is said of Antiochus by
analogy to the Antichrist:

> "Some think this prophecy refers to Antichrist, thus they pass by Antiochus,
> and describe to us the appearance of Antichrist *[faciem Antichristi]*, as if the
> angel had shown Daniel what should happen after the second renovation of the
> church. The first restoration took place when liberty was restored to the peo-
> ple, and they returned from exile to their native land, and the second occurred
> at the advent of Christ. These interpreters suppose this passage to show that
> devastation of the church which should take place after the coming of Christ
> and the promulgation of the gospel. But as we have previously seen, this is not
> a suitable meaning, and I am surprised that men versed in the scriptures should
> so pour forth clouds upon clear light. For, as we said yesterday, nothing can be
> clearer, or more perspicuous, or even more familiar, than this prophecy. And
> what is the tendency of ascribing so violently to Antichrist what even mere
> children clearly see to be spoken of Antiochus, except to deprive scripture of
> all its authority? Others speak more modestly and more considerately, when
> they suppose the angel to treat of Antiochus for the purpose of depicting in his
> person the figure of Antichrist. But I do not think this reasoning sufficiently
> sound. I desire the sacred oracles to be treated so reverently, that no one may
> introduce any variety according to the will of man, but simply hold what is
> positively certain. It would please me better to see any one wishing to adapt
> *[aptare]* this prophecy to the present use of the church and to apply to Anti-
> christ by analogy *[per anagogem]* what is said of Antiochus. We know that
> whatever happened to the church of old, belongs also to us, because we have
> fallen upon the fullness of times."[68]

Thus Calvin distinguishes what he takes to be the simple, genuine sense
of the prophecy from later applications. Interpretation in the lectures
focuses on the meaning of the text in its original context – application
to the present is a different and subsequent step.

67 A longstanding Christian tradition, at least as ancient as Jerome; more recently
exemplified by Oecolampadius (In Danielem prophetam, 100v) and Melanchthon, who
"accommodated" what was said of Antiochus to the Antichrist manifest in the Roman
papacy, and took this to be the prophet's intention; Melanchthon also criticized on
Paul's authority (2 Thess. 2) those who *simply* restricted this to Antiochus (CR 13, 870).

68 Comments on Dan 8:24–25 (CO 41, 121–22; CC 13, Lec. 43, 128–129). This is an
interesting contrast to Nicholas of Lyra, who in his Postilla introduced the notion of a
two-fold literal sense in his comments on Daniel 8, and repeated this in his comments
on Dan 11:21 and in his preface to the corrected second edition (Zier, Nicholas of Lyra,
191–192); cf. also the contribution by Philip Krey to this volume.

5.2 The king who shall act as he pleases (Dan 11:36–45)

Calvin understands the last three chapters of Daniel as a single visionary event, with chapter 10 as a preface to the more detailed vision of events leading up to the manifestation of Christ and then extended, very briefly, to the day of final resurrection. Even with this eschatological *terminus*, in Calvin's view Daniel's vision is concerned primarily with the renovation of the church at the first advent of Christ. As in chapter 8, Calvin downplays the eschatological import of verse 14, where the angel tells Daniel he will explain what will happen at the end of days. Calvin remarks, "the scriptures, in using this phrase, 'the last days,' or 'times,' always point to the manifestation of Christ, by which the face of the world was renewed."[69] Also similar to his interpretation of Daniel 8, Calvin remarks that this detailed account seems "like a historical narrative under the form of an enigmatic description of events then future."[70]

In his comments on chapter 11, Calvin notes that scripture does not need to provide all the historical details of these events; nevertheless, he appears to find the details illuminating, and thus supplies much relevant background information for understanding the rise and fate of Antiochus – particularly concerning his military campaigns. At times, however, Calvin refers his auditors to the "writings of the historians" or the Books of the Maccabees for an even fuller account.[71] In this regard his approach is very similar to Melanchthon, who also supplied a rich historical context for readers of his commentary. When he came to verse 36, the king who shall do as he pleases, however, Melanchthon, pursued his commentary on two levels: after a long excursus on the Antichrist, he continued his historical discussion of the events as they applied to Antiochus, but at the same time he accommodated each verse to the Antichrist, because, he says, this "history of Antiochus is the image and prophecy of the Antichrist."[72]

Unlike Melanchthon and other interpreters, Calvin does not relate the end of chapter 11 to the Antichrist in any way at all. Moreover, while Melanchthon had criticized those who apply these verses *only* to

69 Comments on Dan 10:14 (CO 41, 208; CC 13, Lec. 54, 255); cf. Muller, Hermeneutic, 70). This is in contrast to Jerome, who understood this verse to refer to the end of the world (Braverman, Jerome's Commentary on Daniel, 115). Cf. also Calvin's comments on Dan 11:35 (CO 41, 264–265; CC 13, Lec. 62, 337); comments on Dan 11:40 (CO 41, 279–280; CC 13, Lec. 63, 357).

70 Comments on Dan 11:2 (CO 41, 217; CC 13, Lec. 56, 268).

71 See, e.g., Calvin's comments on Dan 11:30 (CO 41, 252; CC 13, Lec. 60, 319).

72 CR 13, 951; cf. CR 3, 545–546.

Antichrist and not to Antiochus as well, Calvin rejects all who interpret these verses in reference to either. Signaling again his awareness that his opinion goes against the "the consent of the majority,"[73] he notes at the start the obscurity of the passage and the variety of interpretations, which necessity compels him to address. Jewish interpreters are not agreed among themselves; some interpret this passage of Antiochus, and others of the Romans. Christian interpreters present "much variety," though most see this prophecy fulfilled in the Antichrist. The more moderate among these "suppose Antichrist to be obliquely hinted at, while they do not exclude Antiochus as the type and image of the Antichrist." This opinion, Calvin admits, has great probability, but he "does not approve of it and can easily refute it." Since the events narrated do not fit the historical occurrences of Antiochus and the Maccabean period, Calvin ultimately judges that "the angel, when saying a 'king shall do anything' does not allude to Antiochus, for history refutes this."[74]

According to Calvin, then, the events prophesied by the angel in Dan 11:36–45 refer to the Roman empire, from the earliest days of the republic down to its demise, in Calvin's view, in the first century. He acknowledges that some Jewish interpreters also understood the prophecy this way, but he criticizes those who extend it to down to present times.[75] The Romans, he judges, were so vain and proud as to make themselves superior to all deities, while maintaining the pretense of piety. Moreover, they lacked all natural affection, "loving neither their wives nor the female sex." Calvin explains in great detail how all of the predictions in verses 36–45 were fulfilled by Roman expansion, until they began to suffer military losses and saw their empire diminished about the time of the promulgation of the gospel.

Similar to his understanding of the seventy weeks, Calvin's underlying concern is the continuity of the period covered in the consoling prophecy delivered to Daniel: "Let us remember, then, that the angel is

73 "I must, however, refer briefly to opinions received by the consent of the majority, because they occupy the minds of many, and thus close the door to the correct interpretation" (CO 41, 265; CC 13, Lec. 62, 338). For Melanchthon, see CR 13, 951.

74 Comments on Dan 11:36 (CO 41, 266; CC 13, Lec. 62, 339). Similarly, Calvin begins his comments on Dan 11:37: "I do not wonder at those who explain this prophecy of Antiochus, experiencing some trouble with these words, for they cannot satisfy themselves, because this prediction of the angel's was never accomplished by Antiochus, who did neither neglect all deities nor the god of his fathers. Then, with regard to the love of women, this will not suit this person." He also details why these also cannot be referred to Mohammed or the pope (CO 41, 270; CC 13, Lec. 63, 345–346).

75 Comments on Dan 11:36 (CO 41, 265; CC 13, Lec. 62, 338).

not now speaking of Antiochus, nor does he make a leap forwards to Antichrist, as some think, but he means a perpetual series. Thus the faithful would be prepared for all assaults which might be made on their faith if this rampart had not been interposed."[76] When the angel suddenly jumps forward to the final resurrection in Dan 12:2, Calvin asks rhetorically why he passes over "the intermediate time, during which many events might be the subject of prophecy?" The answer is that the angel wishes to support the elect in the hope of promised salvation amid the ongoing turmoil of the church. But this is the only point of eschatological concern in Calvin's entire series of lectures, and Calvin pointedly refuses to engage in any calculations concerning when this might be. In short, Calvin does not think that Daniel is referring to the Antichrist and only very briefly to the end of time and the final resurrection. If, however, this passage is not for calculating the timing of the events of the last day – wherein lies its relevance for Calvin's auditors and their future parishioners? Let me conclude with a few reflections on this issue.

6. Conclusion

Calvin's interpretation of the four empires, the seventy weeks, and the question of the Antichrist in his Lectures on Daniel offers a historicizing reading of the Danielic prophecies and prophetic visions – a reading that consciously breaks with the dominant interpretive trends of Calvin's day. His at times idiosyncratic interpretation of these passages sheds light on his understanding of prophecy, history, and the best way to derive present meaning from the biblical past.

First, concerning Calvin's view of prophecy: For Calvin, Daniel is not useful for calculating the end times, because in his view the book's prophecies are intended, in the first place, for the consolation of the ancient faithful. The prophecies of these events may be loose and general – as in the case of the seventy weeks – or they may be remarkably specific, as in the case of the predictions concerning Antiochus. In either case, two concerns consistently shape Calvin's reading of them. First, the events foretold in Daniel are long past, for they are prophecies of the Old Testament that have been fulfilled in Christ's first advent. Second, in order to maximize the consoling effect of the message, Calvin insists on the unbroken continuity of the predicted events, from the time of Daniel to the fulfillment in the manifestation of Christ and the

76 Comments on Dan 11:36 (CO 41, 269; CC 13, Lec. 62, 344).

gospel. Although the precision and accuracy of the predictions can serve to comfort the faithful, for Calvin, the unbroken chain of events is a more powerful testimony to God's merciful care of his people until the coming of Christ – which is, for Calvin, the common message underlying all the prophecies. However, it is important to underscore the fact that in Calvin's view the events prophesied by Daniel are laid out in an unbroken sequence, but they are by no means comprehensive, embracing all of world history.

This point leads to my second consideration, which concerns Calvin's view of history. Calvin's historical reading of Daniel is allied with other historicizing approaches that value the events described in scripture as individual historical occurrences, whose validity was distinct from additional levels of meaning that they may be perceived to represent, for instance, figuratively, typologically, or morally.[77] Calvin appears to exhibit a stronger historical awareness than those whose views he criticizes: he consistently complains that interpreters who lack what we would call historical distance pervert the simple meaning of the text. The prophecies of Daniel were a comfort to the ancient faithful in *their* particular trials; they proclaimed God's merciful care in *their* concrete historical circumstances. Whether this, in the end, represents a furthering of earlier historical approaches (such as that of Nicholas of Lyra or Melanchthon) or rather a break with these is an issue that requires further exploration.[78] It would seem that argument that Calvin inaugurates a critical shift in Danielic interpretation is confirmed, but there is definitely continuity with other historicizing views, such that Calvin may represent the culmination of a trend.

That the ancient prophecies were fulfilled and are to be understood as comforts to the ancient faithful leads us, finally, to Calvin's views on the relevance of the book of Daniel for later generations. As we have seen, the proper interpretation of Danielic prophecies in Calvin's lectures involves understanding and explaining their significance in their original context. It is remarkable that his vision of how to equip his auditors for missionary work involves a rich historical grounding in and appreciation of the scriptural past. Yet as he details in his comments on Dan 8:24, he does not reject – he even welcomes – an application or adaptation of the situation of the "church of old" to present use. And throughout the lectures, he derives many moral, doctrinal, even political

77 On this trend, see Barnes, Prophecy and Gnosis, 100–103.
78 Cf. Muller, who sees Calvin's method as a development of Melanchthon's historical emphases (Hermeneutic, 81); Thompson suggests that Calvin's treatment of prophecy "recalls the double literal sense" of Nicholas (Calvin as a Biblical Interpreter, 69).

lessons for his auditors in just this way.[79] However, this application of the ancient prophecies to the present day is *per anagogem;* they are analogies drawn by the interpreter, which, I believe, Calvin sees as extensions of the prophet's original meaning and not inherent in it. Analogies are possible, for Calvin, precisely because of the continuity of historical development that he insists is present in the Danielic prophecies, which means that people living in different periods in history can find themselves in similar situations. At least in part because of the connectedness of historical events, the past is a mirror in which one can perceive "the perpetual condition of the church."[80] Thus Calvin's praeteristic and non-eschatological approach yields an interpretation of Daniel as past history that nevertheless speaks to the church in all ages.

Works cited

1. Sources

Calvin, J., Commentaries on the Book of the Prophet Daniel, in: Calvin's Commentaries, 45 vols., Edinburgh 1844–1856; reprinted in 22 vols., Grand Rapids 1981.

—, Praelectiones in librum prophetiarum Danielis, Geneva 1561.

—, Praelectiones in librum prophetiarum Danielis, in: G. Baum, E. Cunitz, and E. Reuss (eds.), Ioannis Calvini opera quae supersunt omnia [CO], vols. 40-41 [=CR 68-69], Brunswick 1889.

Luther, M., Ad librum … Catharini … responsio, WA 7, 722–777.

—, Vorrede uber den Propheten Daniel, WA.DB 11:2, 1–131.

Melanchthon, P., Commentaire de Philippe Melanc[h]thon sur le livre des revelations du Prophete Daniel; item les explications de Martin Luther sur le mesme Prophète adioutées à la fin [Genève], De l'impr. de J. Crespin, 1555.

—, In Danielem prophetam commentarius (1543), CR 13, 823–980.

Oecolampadius, J., In Danielem prophetam Ioannis Oecolampadii libri duo, Basel 1530.

Osiander, A., The Coniectures of the End of the World, trans. G. Joye, Antwerp 1548.

Sleidanus, J., De quatuor summis imperiis libri tres, Strasbourg 1556.

79 For a particularly striking example, that points to the similarity of circumstances, see his comments on Dan 11:35 (CO 41, 263–265; CC 13, Lec. 62, 332–334).

80 Comments on Dan 8:24, 25 (CO 41, 122; CC 13, Lec. 43, 130–131).

2. Other works

Albrecht, O., Luthers Arbeiten an der Übersetzung und Auslegung des Propheten Daniel 1530 und 1541, ARG 23, 1926, 1–50.

Backus, I., The Beast: Interpretations of Daniel 7.2–9 and Apocalypse 13.1–4, 11–12 in Lutheran, Zwinglian and Calvinist Circles in the Late Sixteenth Century, Reformation and Renaissance Review 3, 2000, 59–77.

Barnes, R., Prophecy and Gnosis: Apocalypticism in the Wake of the Lutheran Reformation, Stanford 1988.

Berger, H., Calvins Geschichtsauffassung, Zürich 1955.

Braverman, J., Jerome's Commentary on Daniel: A Study of Comparative Jewish and Christian Interpretations of the Hebrew Bible, Washington 1978.

Campi, E., Über das Ende des Weltzeitalters – Aspekte der Rezeption des Danielbuches bei Heinrich Bullinger, in: M. Delgado, K. Koch, E. Marsch (eds.), Europa, Tausendjähriges Reich und Neue Welt. Zwei Jahrtausende Geschichte und Utopie in der Rezeption des Danielbuches, Studien zur christlichen Religions- und Kulturgeschichte 1, Freiburg (Schweiz), Stuttgart 2003, 225–238.

Collins, J., Daniel: A Commentary on the Book of Daniel, Hermeneia – a critical and historical commentary on the Bible, Minneapolis 1993.

Delgado, M., Koch, K., Marsch, E. (eds.), Europa, Tausendjähriges Reich und Neue Welt. Zwei Jahrtausende Geschichte und Utopie in der Rezeption des Danielbuches, Studien zur christlichen Religions- und Kulturgeschichte 1, Freiburg (Schweiz), Stuttgart 2003.

Firth, K., The Apocalyptic Tradition in Reformation Britain 1530–1645, Oxford 1979.

Fraidl, F., Die Exegese der siebzig Wochen Daniels in der Alten und Mittleren Zeit, Graz 1883.

Gammie, J., A Journey through Danielic Spaces: The Book of Daniel in the Theology and Piety of the Christian Community, Interp. 39, 1985, 144–156.

Goez, W., Die Danielrezeption im Abendland – Spätantike und Mittelalter, in: M. Delgado, K. Koch, E. Marsch (eds.), Europa, Tausendjähriges Reich und Neue Welt. Zwei Jahrtausende Geschichte und Utopie in der Rezeption des Danielbuches, Studien zur christlichen Religions- und Kulturgeschichte 1, Freiburg (Schweiz), Stuttgart 2003, 176–196.

—, Translatio imperii. Ein Beitrag zur Geschichte des Geschichtsdenkens und der politischen Theorien im Mittelalter und in der frühen Neuzeit, Tübingen 1958.

Grabbe, L., The Seventy-Weeks Prophecy (Daniel 9:24–27) in Early Jewish Interpretation, in: C. Evans and S. Talmon (eds.), The Quest for Context and Meaning (FS J. Sanders), Leiden 1997, 595–611.

Käser, W., Die Monarchie im Spiegel von Calvin's Daniel-Kommentar: Ein historischer Beitrag zur reformierten Lehre vom Staat, EvTh 11, 1951/52, 112–137.

Knowles, L., The Interpretation of the Seventy Weeks in the Early Fathers, WThJ 7/2, 1945, 136–160.

Koch, K., Europabewusstsein und Danielrezeption zwischen 1648 und 1848, in: M. Delgado, K. Koch, E. Marsch (eds.), Europa, Tausendjähriges Reich und Neue Welt. Zwei Jahrtausende Geschichte und Utopie in der Rezeption des Daniel-

buches, Studien zur christlichen Religions- und Kulturgeschichte 1, Freiburg (Schweiz), Stuttgart 2003, 326–384.

Maag, K., Seminary or University? The Genevan Academy and Reformed Higher Education, 1580–1620, Brookfield 1995.

Miegge, M., Il sogno del re de Babilonia: Profezia e storia da Thomas Müntzer a Isaac Newton, Milan 1995.

—, Regnum quartum ferrum, in: M. Delgado, K. Koch, E. Marsch (eds.), Europa, Tausendjähriges Reich und Neue Welt. Zwei Jahrtausende Geschichte und Utopie in der Rezeption des Danielbuches, Studien zur christlichen Religions- und Kulturgeschichte 1, Freiburg (Schweiz), Stuttgart 2003, 239–251.

Muller, R., The Hermeneutic of Promise and Fulfillment in Calvin's Exegesis of the Old Testament Prophecies of the Kingdom, in: D. Steinmetz (ed.), The Bible in the Sixteenth Century, Durham 1990, 68–82.

Parker, T.H.L., Calvin's Old Testament Commentaries, Edinburgh 1986.

Peter, R. and J.-F. Gilmont (eds.), Bibliotheca Calviniana: les oeuvres de Jean Calvin publiées au xvie siècle. III. Écrits théologiques, littéraires et juridiques 1565–1600, Geneva 2000.

Seifert, A., Rückzug der Biblischen Prophetie von der neueren Geschichte, Köln 1990.

Smalley, B., The Study of the Bible in the Middle Ages, Notre Dame 1964.

Stahelin, E., Das theologische Lebenswerk Johannes Oekolampads, Leipzig 1939.

Thompson, J., Calvin as a Biblical Interpreter, in: D. McKim (ed.), The Cambridge Companion to Calvin, Cambridge 2004, 58–73.

Volz, H., Beiträge zu Melanchthons und Calvins Auslegungen des Propheten Daniel, ZThK 67, 1955–1956, 93–118.

Wilcox, P., Calvin as a Commentator on the Prophets, in: D. McKim (ed.), Calvin and the Bible, Cambridge 2006, 107-130.

—, The Lectures of John Calvin and the Nature of his Audience, 1555–1564, ARG 87, 1996, 136–148.

Zier, M., The Medieval Latin Interpretation of Daniel, Antecedents to Andrew of St. Victor, RThAM 58, 1991, 43–78.

—, Nicholas of Lyra on the Book of Daniel, in: P.D.W. Krey, L. Smith (eds.), Nicholas of Lyra. The Senses of Scripture, SHCT 90, Leiden, Boston, Köln 2000, 173–194.

Neuzeit

Isaac Newton and the Exegesis of the Book of Daniel

Scott Mandelbrote

In 1922, the Belfast Methodist and physician, Sir William Whitla (1851–1933), published an edition of Sir Isaac Newton's *Observations upon the Prophecies of Daniel and the Apocalypse*. Newton (1642–1727) provided Whitla with a positive role-model of the great man of science who had turned his attention away from the book of nature to the Scriptures that embodied the same message of the Creator. More seriously, he represented an unimpeachable scholarly model of what biblical exegesis might attain, in the halcyon days before "the destructive German critic came over the horizon".[1] For Whitla and for others who have written since his time in the spirit of the premillenialist revival that has enraptured a growing number of modern Anglo-Saxon Christians, Newton's biblical criticism provided a gloss of intellectual respectability to moral and spiritual arguments for the redundancy of nineteenth- and twentieth-century Higher Criticism. Whitla's purposes, however, were neither purely polemical nor apologetic. He was keen to show that Newton's interpretations of prophecy were themselves coming to pass, and so to demonstrate, by a method not dissimilar to Newton's own, that the historical fulfillment of prophecy bore witness to the truths about the Church and about the nature of Christianity that he wished to see accepted. Dates mattered to Whitla, just as they did to Newton, and he was convinced that he had just witnessed a turning-point in prophetic history. The collapse of the Ottoman Turkish Empire, symbolized by the liberation of Jerusalem in 1918 by the British general, Allenby, represented for Whitla a critical moment in salvation history. Whitla had noticed that Newton's interpretation of the so-called prophecy of the seventy weeks (Dan 9:24–27) "referred to the *latter days*" and believed that Newton's work gave support to his own enthusiasm for contemporary Zionism.[2]

1 Whitla, Newton's Daniel, x.
2 Whitla, Newton's Daniel, especially 8, 121–122; cf. Popkin, Newton and Fundamentalism, 172–174; Livingstone, Science, Religion and the Geography of Reading.

Newton was a fortunate choice for Whitla, out of all the many seventeenth-century commentators who tackled the book of Daniel, because he did not suffer from the prevailing vice of those who interpret prophecy – impatience. Whitla of course believed that Newton's interpretation did privilege the dates that mattered to him, as indeed it can be argued to do. Stephen Snobelen on the other hand recently excited contemporary millenarians by locating some twenty-first-century dates in Newton's apocalyptic.[3] But it is hard to pin Newton down on any future date for key moments in apocalyptic history. This gave him an edge over his contemporaries. The Cambridge Platonist Henry More criticised the confidence of those who believed in the imminent expiration of the rule of the Turks "which is to be in this year 1685".[4] One of those whom he attacked, the Presbyterian Richard Baxter, argued that "Some gather from [an hour, a day, a month and a year) that from the first great invasion and taking of *Babylon* to the fall of the *Turks*, it will be exactly in 1696, that is, twelve years hence."[5] In 1712, William Lloyd, successively bishop of St Asaph, Coventry and Lichfield, and Worcester, prophesied to Queen Anne and her ministers that "we were certainly within a very few years of the beginning of that war of religion which will last to the final destruction of Pope and Popery", and claimed, when challenged, that the rule of Christ would begin within four years.[6] Despite the harm that the armies of Marlborough had done to the ambitious of Louis XIV, the words of this octogenarian prelate were met with bemusement by the politicians who would negotiate peace with France in 1713.

It may be too much to hope that the peacemakers of our own day will display similar contempt for the providential setting of their actions. Sadly for Whitla, the men who decided the fate of the world in the aftermath of the Great War at Versailles, and in the treaties subsequently signed at Saint-Germain and Sèvres, shared a disdain for prophecy. One of those who was there, as a highly critical observer, did, however, increase our knowledge of Newton's beliefs, as we shall see.

When Whitla wrote, the basis for his remarks was the edition that he presented of Newton's *Observations upon the Prophecies of Daniel and the Apocalypse*. This book had originally been edited from Newton's manuscripts, then owned by his executor and heir, John

3 Snobelen, "A time and times and the dividing of time".
4 More, Paralipomena prophetica, 318.
5 Baxter, A Paraphrase of the New Testament, commenting on Rev 9:15.
6 Hart, William Lloyd, 176–178.

Conduitt, and published posthumously by his half-nephew, Benjamin Smith, in 1733.[7] It was subsequently republished several times, notably in the definitive edition of Newton's works prepared by Samuel Horsley (1779–85), then an active Fellow of the Royal Society, later Bishop of Rochester. Knowledge of Newton's extensive unpublished manuscripts on theological subjects, which included additional materials on Daniel, filtered out in the nineteenth-century principally through the research of Newton's biographer, Sir David Brewster. Brewster had taken up his pen as a man of letters after failing in his initial career as a Church of Scotland minister. This was marred by the stress that he felt at speaking in public: on one occasion, he fainted with embarrassment on being asked to say grace before dinner. He showed similar reticence on his first encounter with Newton's heterodox theological opinions, when writing his life in 1831, but, persuaded by his reading of the manuscripts, revealed Newton publicly in 1855 as the closet Arian that many of his eighteenth-century readers had all along suspected him to be.[8]

Whitla does not seem to have been aware of this, or, if aware, bothered by it – indeed, it is an interesting observation on the majority of contemporary Christians who have deployed Newton's exegesis for their own ends that Newton's apparent support for the infallible authority of the Bible is held by them to outweigh his evident disbelief in the divinity of Christ. Newton's heterodoxy, however, became increasingly apparent to those who collected up his theological papers – scattered at auction in 1936 by his heir, Viscount Lymington, a man who, despite his interest in British politics, had been stretched intellectually by his upbringing on a Wyoming stud farm.[9] The two principal buyers of Newton's theological manuscripts, both of them operating (in this respect at least) largely after the sale had initially distributed the booty to booksellers, were John Maynard Keynes and A.S. Yahuda.[10] Keynes – whose disgust with the Versailles peace conference was perhaps the most enduring and certainly the most endearing aspect of the Blooms-

7 For editorial activity, by Smith and by Conduitt, see Jewish National and University Library, Jerusalem, Ms. Yahuda Var. 1/ (abbr. Yah. Ms.) 7.2b, ff. 1–9 and 7.2j, ff. 1–139. Yah. Mss. 7.1, 7.2, and parts of 7.3 contain drafts which relate to the preparation of the book, see also Cambridge University Library, Add. Ms. 3989 (3); some surviving proof sheets can be found in the Hampshire Record Office, Winchester, Ms. NC 10.

8 New College, Oxford, Ms. 361.4, f. 178v; for the earlier view of Brewster, see Bodleian Library, Oxford, Ms. Eng. Lett, c. 133, ff. 133–135, and Brewster, The Life of Sir Isaac Newton; cf. Brewster, Memoirs of the Life. On Brewster's life, see Morrison-Low and Christie (eds), "Martyr of Science".

9 Wallop, A Knot of Roots.

10 See Spargo, Sotheby's, Keynes and Yahuda; Scrase, Croft, Maynard Keynes.

bury set's contempt for the standards of anyone who was older than they were – was initially interested in Newton in the hope that the manuscripts on offer could be proved to be the foundation for modern chemistry (the manuscript works of Newton's that were the foundation for modern mathematics and physics having, inconveniently, been deposited already in the University Library at Cambridge).[11] The theological manuscripts that Keynes collected, as competition hotted up after the sale, however, were at least as important in forming the revolutionary view of Newton that Keynes unveiled in 1942 – that of Newton as "the last of the magicians, the last of the Babylonians and Sumerians".[12] For Keynes, Newton did not just write about Daniel, instead he became a kind of Daniel himself.

Keynes' competitor for Newton manuscripts in the 1930s, one of whose prizes was the collection of drafts out of which the published edition of *Observations upon the Prophecies* had been printed, was A.S. Yahuda, an émigré scholar and collector, especially of Judaeo-Arabic materials, who quickly formed the idea of making a killing by reselling Newton manuscripts to America libraries in 1942, the year of the 300th anniversary of Newton's birth.[13] As early as 1933, Yahuda's wife had written to Albert Einstein, bemoaning the neglect of her husband's important work, which aimed at orientalising the Jews, through a demonstration of the Egyptian origins of the Pentateuch, and which thus promised to counter the intellectual evils of Aryanisation.[14] Yahuda was no Zionist politically, but he found other targets could be hit by consideration of Newton's apocalyptic exegesis, now that a collection of such material lay in his hands.[15] Despite his admiration for Allenby, whose "intrepid bravery combined with sincere modesty" he lauded as "the most characteristic feature of the Biblical hero", he refrained from endorsing Newton as a prophet of contemporary events in the manner of Whitla.[16] Newton's strictures against the Catholic Church, for example, were "still of actuality and they should be made

11 King's College, Cambridge, Ms. PP/58/170; PP/58/185–7; cf. A Catalogue of the Portsmouth Collection of Books and Papers Written by or Belonging to Sir Isaac Newton.
12 Cambridge University Library, Ms. Add. 8536, f. 2r; cf. Keynes, Essays in Biography, 310–323.
13 Yah. Ms. 42: Yahuda to Keynes (15 September 1936); cf. Keynes, Essays in Biography, 323.
14 Yah. Ms. 42: Ethel Yahuda to Albert Einstein (7 May 1933); cf. Yahuda, Die Sprache des Pentateuch; idem, The Language of the Pentateuch; idem, The Accuracy of the Bible.
15 See, for example, Yahuda, Dr. Weizmann's Errors on Trial.
16 Jewish National and University Library, Jerusalem, Ms. Yahuda Var. 38/45, Yahuda to Allenby (6 June 1933).

public".[17] Yahuda's vision of Newton was eventually quite different from that of Keynes, but nonetheless original: "Here we see the far-sightedness and the precaution of the great humanist, who did not want to see the problem of religion exhausted in Christianity or Judea, but wanted to include all antique religions and the spiritual development of all other peoples besides the Israelites."[18] Although they draw on Newton's work on the original religion of mankind, Yahuda's comments were only possible because of Newton's desire to read the book of Daniel as incorporating world history, through the prophecies of the four metals and the four beasts.

For three very different early twentieth-century writers, therefore, Newton's exegesis of Daniel had the potential to underpin a transformation in society. For Whitla, that transformation was current and apocalyptic. For Keynes, the change was no less total, but lay in Newton's time – the passage from a world of magic to one of reason and science. For Yahuda, the alteration proposed was dramatic and still to be achieved – the resolution of the problem of religion and of religious identity through recognition of the anthropological basis of religious difference and the evolution of man to a higher state.

Compared with visions such as these, the reality of Newton's exegesis of the book of Daniel may appear rather pedestrian. Newton did indeed from time to time intimate that dates could be attached to future prophetic events – he argued, for example, that Dan 11:43 might be expected to be fulfilled in 1844, when Constantinople would fall and the empire of the Turks would be moved to Judea![19] Elsewhere, he suggested that:

> "The time times & half a time are 42 months or 1260 days or three years & an half, recconing twelve months to a yeare & 30 days to a month as was done in the Calendar of the primitive year. And the days of short lived Beasts being put for the years of lived kingdoms, the period of 1260 days, if dated from the complete conquest of the three kings A.C. 800, will end A.C. 2060. It may end later, but I see no reason for its ending sooner. This I mention not to assert when the time of the end shall be, but to put a stop to the rash conjectures of fancifull men who are frequently predicting the time of the end, & by doing so bring the sacred prophesies into discredit as often as these predictions fail."[20]

Newton's editor, Smith, was of course more prudent even than Newton himself, and omitted this passage, which dated the destruction of papal

17 Yah. Ms. 42: Yahuda to Nathan Isaacs (23 March 1941).
18 Yah. Ms. 43, General Remarks: N4, p. 1.
19 Yah. Ms. 1.7, f. 65v.
20 Yah. Ms. 7.3j, f. 13v; it is nevertheless possible to derive the date 2060 from Newton, Observations, 113–114.

dominion, from the printed chapter that considered "the power of the eleventh hour of Daniel's 4th beast to change times and laws".[21] Newton's dates may give hope to current millenarians, but they do little to support Whitla's case. Similarly, Keynes was mistaken in believing that Newton saw himself as a magician or prophet, rather than an interpreter of prophecy. Certainly, Newton believed himself to be recovering lost truths, and to belong to a remnant of true believers in a religion that *might* in future be restored, but he also believed that these were acts for which honesty and simplicity, rather than magic, had qualified him:

> "men of corrupt minds not attending to the relation w[hi]ch the names of Christ have to the prophecies concerning him & w[hi]ch the several parts of scripture have to one another, but taking things in a litteral & natural sense w[hi]ch were spoken allegorically & morally with relation to piety & virtue, & wresting the expressions of scripture to the opinions of philosophers have brought into the Christian religion many philosophicall opinions to w[hi]ch the first Christians were strangers."[22]

Finally, with regard to Yahuda, although Newton's methods of study were indeed those of a humanist, the overwhelming theme of his theological writings is *error* – the error of those who have destroyed the Church and corrupted Christianity. The end of that error, the restoration of a pure religion was apocalyptically charged, as Newton's comments on the Papacy indicated. There is some irony in the fact that the anti-Zionist Yahuda, unable to sell his purchases in America, bequeathed most of Newton's theological papers to the Jewish National and University Library. What may be still more ironic is the fact that among those papers can be found Newton's argument for the physical restoration of Israel, which would be populated by living Jews after the return of Christ:

> "So then the mystery of this restitution of all things is to be found in all the Prophets: which makes me wonder with great admiration that so few Christians of our age can find it there. For they understand not that [th]e final return of [th]e Jews' captivity & their conquering the nations of [th]e four Monarchies & setting up a righteous & flourishing Kingdom at [th]e day of Judgment is this mystery."[23]

This kingdom, Newton argued, would be peopled with mortal men, and might last for as long as the world did, perhaps for eternity.

These quotations already give some idea of Newton's method in the exegesis of Daniel, but before turning to consider that more directly, I

21 Newton, Observations, 90–114.
22 Yah. Ms. 15.3, f. 47v.
23 Yah. Ms. 6, f. 12r; cf. Snobelen, "The Mystery of this Restitution of All Things".

want to deal with one more aspect of the reception of Newton's ideas on prophecy, which brings out more accurately what his intentions were (or at least what they became) when writing about Daniel. When Smith edited Newton's *Observations upon the Prophecies*, he was, as we have seen, careful to excise the most controversial passages and to massage elements of Newton's meaning. The work was dedicated to the Lord Chancellor, Peter King, who rewarded Smith with a clerical living. This was not a disinterested choice – King was notorious for his patronage of heterodox divines, and for the apparent sympathy that his early writings on the primitive Church had extended to the Arian heresy.[24]

Smith's editing must take much of the blame for the real difficulty that Newton's *Observations* has caused to its readers – and for the consequent rumours that Newton's theology was a work of his senile years alone. It did not, however, succeed in deflecting critical attention from what Newton had written. In part, this was because Newton's sometime disciple, William Whiston, who had been forced to resign from the Lucasian Chair of Mathematics in Cambridge because of his open support for Arianism, had put it about that another suspect divine and friend of Newton, Samuel Clarke, derived his interpretation of the prophecy of the seventy weeks (Dan 9:24–27) from "a conjecture of Sir *Isaac Newton's*, and I think a Conjecture not well grounded neither."[25] Concern that Newton held heterodox views about one of the principal proof texts of Christ's Messiahship was not confined to Whiston's bitterness about the strategies of concealment that had protected his former friend from the hunters of heresy. Those who read Newton's *Chronology of Ancient Kingdoms Amended*, which the natural philosopher had been preparing to publish at the time of his death, and which had appeared in 1728, quickly perceived its heterodox undertone: "The *Divinity* of our blessed SAVIOUR is struck at by the Revivers of ancient and modern heresies; especially that which destroyed all the eastern Nations, and introduced *Mahometism* among them."[26] This position represented both an opportunity and a challenge to Newton's editors. Success promised the financial rewards for which Newton's heirs hoped, without spoiling the reputation of the brand so badly that no further gleanings from Newton's study might be ventured. Failure implied, at best, a loss of future opportunities and, at worst, a serious

24 See Whiston, Memoirs of the Life, vol. 1, 35, 362, 484; King, An Enquiry into the Constitution; King, The History of the Apostles Creed; for King's patronage of Smith, see Nichols, Illustrations of the Literary History, vol. 4, 33–34.

25 Whiston, Historical Memoirs, 156–157.

26 Bedford, Animadversions, 143.

backlash against Newton's pre-eminent standing in the intellectual world.

Faced with this dilemma, Smith and his colleagues hesitated. In 1730, Whiston had looked forward to the publication of "Sir *Isaac's* own great work *upon the Scripture Prophecies* ... which we expect this Summer."[27] The book appeared in 1733, and was immediately subject to scrutiny from orthodox divines. Their position in this struggle was, however, also ambivalent. On the one hand, it was useful that Newton had a clear regard for the text of the Bible and for biblical authority – this buttressed his growing reputation as a natural theologian, and allowed contradiction of those who believed the religion of nature to be, by itself, sufficient. However, on the other hand, *were* Newton's exegesis to prove both heterodox and competent, a serious obstacle would have been tossed in the path along which the bandwagon of several young orthodox controversialists was merrily spinning by 1733.

This was the dilemma that Daniel Waterland, the leading Cambridge apologist for the doctrine of the Trinity, confronted in the months after the publication of Newton's *Observations*. Initially, he made use of Newton to put down the deist Matthew Tindal. Then, having identified for himself that Newton's *Observations* "slily abuses the *Athanasians*" and observed that the "*Prophetical Way* of managing this Debate on the Side of *Arianism*, is a very silly one, & might be easily retorted", he handed the cudgel across to his disciples.[28] Zachary Grey happily took up Waterland's charge to confute the 14th chapter of Newton's *Observations*.[29] This chapter concerned "The *Mahuzzims*, honoured by the King who doth according to his will" and related to Dan 11:38–39. Newton had already defined the word *Mahuzzim* as "the worship of the images and souls of dead men", and in chapter fourteen, he went on to describe the history of the growth of image worship in the Church, concentrating in particular on the contribution made to the cults of saints and martyrs and their relics by Athanasius and by other leading figures in the Trinitarian party.[30] Elsewhere, Newton explained that the time of this error had begun with the separation of powers between the eastern and western parts of the Roman Empire and the foundation of Constantinople. This fulfilled that part of Daniel's prophecy that related to "the King who doth according to his will" (Dan 11:36), and culminated in the eradication of true worship and its

27 Whiston, Historical Memoirs, 156–157.
28 British Library, London, Additional Ms. 5831, ff. 172–173: Waterland to Zachary Grey (5 February 1735).
29 Grey, Examination.
30 Newton, Observations, 195 and 203–231.

substitution by "the abomination of desolation that is ... the worship of fals Gods & Idols". Newton argued that "when the heathen Roman Empire, w[hi]ch preserved the Christian religion from corruption was taken out of the way, the Beast quickly appeared & was deified & he & his image were worshipped ..."[31]. Newton's account of the fourth century was, despite Smith's editorial work, clearly Arian by inclination and suggestion.

Grey's attack on Newton concentrated on the errors in Newton's patristic history, which he argued exposed faults of learning and a tendency to abuse the Church. He worried about the similarity of some of Newton's arguments to those of deist critics and reasserted the value of traditional readings of Daniel's prophecies. He was also disturbed by the critical comments on the text of the Bible that had been prefaced to the *Observations*, appearing in its first chapter.[32] These drew on Newton's thinking about the corruption of the text of scripture, ideas which went back at least as far as the letters on that topic that he had exchanged with John Locke in 1690, and which were shaped by his concurrent reading of the work of Richard Simon.[33] They suggested, in particular, that not all of the text of Daniel could have been written by Daniel the Prophet and speculated on the role of Ezra, as a priestly scribe, who collected up the papers that now made up the book. Grey objected that these remarks threatened the integrity of the Hebrew Bible, but this mattered less to him than the assault that Newton had mounted on the integrity of those who had defended the doctrine of the Trinity and on the rites of the primitive Church. He concluded: "it would not be more difficult to find *Arius*, and his Followers, and Adherents, pointed to, and censured in the *Apocalyps of St. John* ... than to find the *Athenasians* reproved so long before in the Prophecies of *Daniel*."[34]

The public hints of Newton's sparring on behalf of the anti-Trinitarians to be found in the *Chronology* and *Observations* help to explain the delight that Edward Gibbon expressed on reading Newton's *Chronology*.[35] Yet even authors who were sympathetic to Newton's cause,

31 Yah. Ms. 7.1A, f. 7r; f. 11r.

32 Newton, Observations, 1–15.

33 New College, Oxford, Ms. 361.4, ff. 2–41; printed in Turnbull (ed.), The Correspondence of Isaac Newton, vol. 3, 83–122; see also the exchanges of Newton and Locke mentioned in Bodleian Library, Oxford, Ms. Locke c. 27, f. 88 and Ms. Locke f. 32, f. 143v. For Newton's reading of Simon, see Champion, "Acceptable to inquisitive men"; Iliffe, Friendly Criticism.

34 Grey, Examination, 149.

35 Gibbon, Miscellaneous Works, vol. 1, 31, 41, 74, 91–92.

like another of Gibbon's heroes, Conyers Middleton, were bothered by his shortcomings – "for a thorough knowledge of Antiquity, and the whole compass of *Greek and Ægyptian* Learning, there have been, in my Opinion, and now are, many Men as far superior to him, as he within his proper Character is superior to everybody else."[36] It was not that arguments from prophecy themselves had been discredited – more that they had been claimed successfully by the orthodox, for example by the Boyle lectures on that subject of Thomas Newton, later Bishop of Bristol, with whom Gibbon later crossed swords.[37]

Isaac Newton's critics similarly won the day: his heirs explored further publications, but, as they failed to find another suitable editor, on the subject of prophecy Newton resumed the convenient silence of the grave. The publication of the *Observations*, in this way, proved a damp squib. The book neither gave the boost to Newton's friends (and the finances of his relatives) that successfully controversial work might have done, nor did it reveal so much of Newton's clandestine heresy as to suggest anything more than anxiety about his skill as an interpreter. Writing in 1767, after much of the controversy had cooled, Thomas Secker, then Archbishop of Canterbury, remarked:

> "I do not see, what speculations can be built on the Doctrine of a vacuum to hurt the Doctrine of the Trinity; or that there is any Connexion between Newtonianism & Arianism. It is very unhappy that Newton chanced to be an Arian; for that hath tempted many Admirers of his Mathematics & Physicks to be so likewise. But he did not learn his System of Christianity from his System of Philosophy: nor was he the same great man in the Interpretation of Scripture as of Nature …"[38].

The veil of senility which was drawn over Newton's interpretation of prophecy, however, cannot hide the fact that he wrote coherently and at length on this subject, from the late 1670s until his death. The drafts concerning Daniel that Smith edited themselves appear to have been begun in the first decade of the eighteenth century, up to twenty years before Newton died.[39] Nor is it fair to see the link between those drafts and Newton's Arianism, or its relationship to his published natural philosophy, as one of chance. Newton himself sought to scotch the latter accusation in the wording of the General Scholism, added to the

36 Middleton, A Defence of the Letter, 70; cf. Middleton, Some Remarks, 7. For discussion of the relationship of Middleton and Gibbon and their attitudes to Arianism, see Womersley, Gibbon and the "Watchmen of the Holy City", 100–146.

37 Newton, Dissertations on the Prophecies; Hitchin, The Evidence of Things Seen.

38 Pierpont Morgan Library, New York, Ms. Misc. Eng. Misc. Coleorton (B2 274B), Thomas Secker to [?] William Jones (6 January 1767).

39 See especially Yah. Ms. 7.3, and the dates on the reused letters to be found in 7.3p.

second edition of the *Principea* in 1713.[40] Moreover, the God of Newton's natural theology was very much the God whose identity was outlined in one of the drafts that Smith excised from the *Observations*:

> "For to us in our worship there is but one God the father almighty & one mediator between God & men, the man Christ Jesus; one God & one Lord; one God to whom we are to give honour & glory & praise & thanks & worship for creating all things & preserving us & giving us our daily bread & to whom we are to direct our prayers for what we want & our Lord & mediator to whom we are to give honour & glory & thanks for redeeming us with his blood in whose name we are to direct all our prayers to God."[41]

Newton's mature writings on Daniel, therefore, must be understood primarily with regard to the development of his ideas concerning the doctrine of the Trinity. They postdate his extensive, historical investigation into the morals and action of Athanasius, begun in the early 1690s, and were written alongside other extensive enquiries about the history of the early Church. Despite this, Newton's mature treatment of Daniel represented a return to prophetic interpretation on its author's part, after the more syncretic explanations of sacred history and chronology on which he seems to have embarked in the mid-1680s. I can only speculate on the reasons for Newton's return to prophecy, and the relative shift in his interest from his earlier primary concentration on the book of Revelation to a greater concern with Daniel (aspects of his writing that were distorted by Smith's combination of several manuscripts when editing of the text of Newton's published work). It seems likely that the link between the history of the early Church and the fulfillment of prophecy was simply too strong in Newton's eyes ever to be broken, and that the growing focus in his work on the development of Christian idolatry drew him more and more to the consideration of Daniel's prophecies. The manner, however, in which Newton first explored prophetic exegesis and its likely consequences for his public behaviour remains clearer.

Newton's earliest attempts at the exegesis of Daniel and Revelation can be dated to the late 1670s. By 1680, they had led him into controversy with one of the leading contemporary exegetes of the apocalyptic books, Henry More (1614–87), but his ideas remained sufficiently certain to be repeated in outline to John Locke in about 1690. The manuscripts that describe these early readings of prophecy concentrated more fully on the meaning of the Apocalypse than Newton's later drafts,

40 See Snobelen, "God of gods and Lord of lords".
41 Yah. Ms. 7.1A, f. 8v.

which were incorporated into the *Observations*.[42] Just as in the *Observations upon the Prophecies*, however, Newton is concerned in these manuscripts with the meaning of prophetic language and the possibility of establishing a pattern for the consistent interpretation of figurative terms. He made it clear that "[th]e analogy between Daniel and St. John is [th]e fountain of interpretation & therefore we must not suffer them to be divided", and argued that "Daniel's Beast ... is a combination of both [th]e Apocalyptic Beasts & Dragon in one: St John distinguishing & describing articulately what Daniel considers in general."[43]

In taking this position, Newton aligned himself with an entire school of contemporary English interpreters of Daniel, of whom Joseph Mede (1586–1638), whose *Clavis Apocalyptica* had been published in 1632, was the leading light. Indeed, in his first work on prophecy, Newton paid homage to Mede:

> "It was the judiciously learned & conscientious Mr Mede who first made way into these interpretations, & him I have for [th]e most part followed, for what I found true in him it was not lawful for me to recede from, & I rather wonder that he erred so little then that he erred in some things. His mistakes were chiefly in his Clavis, & had that been perfect, the rest would have fallen in naturally ..."[44].

Newton's reference to Mede clearly indicated his use of the revised edition of Mede's *Works*, which had been published by John Worthington in 1664 (the 1672 printing of which he owned).[45] This edition included Mede's answers to queries that various friends had sent to him concerning Daniel. Mede stated there that "I conceive Daniel to be *Apocalypsis contracta*, and the *Apocalyps Daniel* explicate", and in

42 Principally, Yah. Ms. 1. The first twelve pages of King's College, Cambridge, Ms. Keynes 5 may also date from the 1680's, but the majority of this work was written thirty years or so later.

43 Yah. Ms. 1.4, f. 6v and Yah. Ms. 1.2, f. 30r.

44 Yah. Ms. 1.1, f. 8r. Mede was "learned" and "judicious" also to Henry More, An Exposition of the Seven Epistles to the Seven Churches, 55. Some analysis of the similarities and differences between Newton and Mede may be found in Hutton, More, Newton, and the Language of Biblical Prophecy. A key similarity that she does not note is Newton's interest in the work that he described as being by "Achmet an Arabian", that is Abu Ma'shar and Ibn Sirin on the interpretation of dreams. This Byzantine text had been presented with notes by Nicolas Rigault as part of an edition of Artemidorus, Oneirocritica, ed. Janus Cornarius and Joannes Leunclavius (Paris, 1603) and was referred to extensively by Mede (see Worthington [ed.], Works of Mede), sig. 3*4v, and 451, 467, 486), as well as by other commentators on the Apocalypse, such as Grotius and More. For this work, see McJannet, "History written by the enemy", at 402–403. Newton refers to "Achmet" repeatedly at Yah. Ms. 1.1, ff. 28r–38r, where he discusses, amongst other things, the figurative meaning of the beasts of Daniel and Revelation.

45 See Harrison, The Library of Isaac Newton, 189.

particular argued that the history of the fourth kingdom that was re-
vealed to Daniel was made more explicit by John. Lying behind this
belief was Mede's method of synchronisms, in which the language and
figures of the text were decoded and ordered to generate a single,
chronological account, told from different perspectives. This was also
the approach that Newton adopted, and that he used, with variations on
Mede's scheme, in all of his writings on apocalyptic texts.[46]

Newton set out the method quite clearly in the "rules" that he wrote
for interpreting and "methodising" the Apocalypse, perhaps as early as
1680:

1. To observe diligently the consent of Scriptures & analogy
 of the prophetique stile ...
2. To assigne but one meaning to one place of scripture ...
3. To keep ... close ... to the same sense of words ...
4. To chose those interpretations w[hi]ch are most according
 to [th]e litterall meaning of [th]e scriptures unless where
 the tenour & circumstances of [th]e place plainly require
 an Allegory ...
5. To acquiesce in that sense of any portion of Scripture ...
 w[hi]ch results most freely & naturally from the use &
 propriety of the Language & tenor of the context ...
5B. To prefer those interpretations w[hi]ch ... are of the most
 considerable things ...
6. To make [th]e parts of vision succeed one another ac-
 cording to [th]e order of [th]e narration ...
7. In collaterall visions to adjust [th]e most notable parts &
 periods to one another ... For [th]e visions are duly
 proportioned to [th]e actions & changes of [th]e times
 w[hi]ch they respect ...
8. To chose those constructions w[hi]ch without straining
 reduce contemporary visions to the greatest harmony of
 their parts ...
9. To choose those constructions w[hi]ch without straining
 reduce things to the greatest simplicity ...
10. In construing [th]e Apocalyps to have little or no regard to
 arguments drawn from events to things ...

46 Worthington (ed.), Works of Mede, especially 787, and see 657–717; on this edition,
 see Hutton, The Appropriation of Joseph Mede. For the context and influence of
 Mede's writing more generally, see van den Berg, Religious Currents, 83–101, and Jue,
 Heaven upon Earth.

11. To acquiesce in that construction of [th]e Apocalyps as [th]e true one w[hi]ch results most naturally & freely ...
12. The construction of [th]e Apocalyps after it is once determined must be made the rule of interpretations ...
13. To interpret second prophecies of [th]e most considerable actions of those times to w[hi]ch they are applied ...
14. To proportion the most notable parts of Prophesy to the most notable parts of history ...
15. To chose those interpretations w[hi]ch without straining do most respect the church & argue the greatest wisdom & providence of God for proving her in the truth.[47]

The fourteenth of these propositions led Newton to have doubts about following Mede in respecting the claim, which has origins in antiquity, and which was revived by Hugh Broughton and especially Hugo Grotius, that the little horn of Daniel's fourth beast might be the historical Antiochus Epiphanes.[48] Newton made use of a technique of seeking consistency in the use of prophetic figures or symbols that was similar to the ideas presented in the discourse on the language of prophecy that came to introduce the published *Observations*. Already, Newton had identified over seventy such figures. For example, with reference to Dan 8:7–12, he argued that the prophet put images only for kingdoms, not for the person of kings themselves, pointing out that "if Antiochus must be so much celebrated for his persecution w[hi]ch was onely of [th]e Jewish Nation & lasted but for three years; what fame deserves [th]e Roman Empire w[hi]ch for almost 300 years together w[i]th all kinds of cruelty persecuted [th]e Christians of so many nations."[49] In the end, in common with Mede and with the founder of Calvinist millenarianism, Johann Heinrich Alsted, Newton argued that the little horn represented the Anti-Christ, although he was more reluctant to make the simplistic analogy between the Papacy and Antichrist that Mede repeated.[50]

In the end, however, a good deal of Newton's early interpretation of the prophecy of the seventy weeks can be attributed to Mede, who argued that this passage in Dan 9:24–27 represented "a Little Provincial

47 Yah. Ms. 1.1, ff. 12r–17r.
48 See Rowley, Darius the Mede, 101–103.
49 Yah. Ms. 1.4, f. 9r; cf. Yah. Ms. 1.1, f. 17r; Yah. Ms. 1.2, f. 52r.
50 Yah. Ms. 1.4, f. 10r; Mede, The Apostasy of the Latter Times, 77, where Mede argues that Antiochus is a type of the Anti-Christ, following Alsted, The Beloved City; cf. Alsted, Diatribe de mille annis apocalypticis, 47. For Alsted's millenarianism, see Hotson, Paradise Postponed; for Grotius on Anti-Christ, see van den Berg, Religious Currents, 104–115.

Kalendar, containing the time that the Legal worship and Iewish state was to continue from the re-building of the Sanctuary ... until the final destruction thereof ..."[51]. Mede was especially concerned to make clear, against the ideas of Baronius and other Catholic critics, that this prophecy related to the continuance of Jerusalem and to the initial return of the Messiah, at the birth of Christ, rather than to the end of the world or to any future apocalyptic event. In Newton's hands, this Protestant argument became a much more dangerous part of a clandestine prophetic case for Arianism, in which the history of the early Church came to play a significant role. For that history, however, Newton argued, in terms that echoed Mede (and indeed, that sided with More on a point where he quarreled with Grotius), that "Daniel's four Kingdoms are a Calendar of all time to [th]e end of [th]e world, whereof the 4th falls to the Roman Empire ..."[52]

This was a topic that occupied Newton, in various guises, over a long period. In his initial treatment of Daniel and the Apocalypse, the concentration on the times of Revelation and the history of the early Church drove Newton's work into later periods than that covered by the most famous of Daniel's prophecies. As he deepened his reading, following up sources cited by Mede and others, Newton explored the meaning of days and weeks in prophetic literature more fully.[53] Although he was happy to use dates derived from Daniel, and to follow traditional Christological interpretations, for example, in placing the conclusion of parts of the prophecy of the seventy weeks at the time of Christ's birth and of his passion, by the early eighteenth century Newton rejected the standard dates both for the nativity and the crucifixion.[54] Much more seriously, he also questioned the significance of those events. Daniel did indeed predict the coming of the Messiah, but Christ was "a Prophet" who was to claim people as his disciples and to be a high priest and mediator between God and men.[55] Moreover, Newton argued that the true Jewish and Christian religions (and worship) were historically one and the same thing. Eventually, as he developed this idiosyncratic reworking of the prophecy and its contexts, Newton came idiosyncratically to associate the fulfillment of the promise of the prophecy of the seventy weeks neither with Christ nor with the destruction of the Temple by Titus (important though this event was for his

51 Worthington (ed.), Works of Mede, 663.
52 Yah. Ms. 1.4, f. 12r; cf. Worthington (ed.), Works of Mede, 663–665; cf. van den Berg, Religious Currents, 97.
53 For example, Yah. Ms. 9.1.
54 See Newton, Observations, 144–168.
55 Yah. Ms. 15.2, f. 23r.

history) but with later periods of occupation. For he noted, in his interpretation of the prophecy of the Ram and He-Goat in Daniel 11, that the destruction of the Jewish Kingdom and Temple could only really be dated to the time of Bar Kochba and the revolt of 132–136 C.E.[56]

Newton carried the prophecies of Daniel forward in part because of the synchronizing method that he had learned, but mainly because of his conviction that both Daniel and the Apocalypse reached a climax in the late fourth century. This conviction was driven particularly by the prophecies of Daniel 11, where Newton differed importantly from Mede. Mede indeed made a link between the word *Mahrizim*, which he derived from *Mahoz*, meaning strength or fitness, and the idolatry spread by Rome.[57] But he did not make the detailed chronological connections with the events of the late fourth century that Newton eventually incorporated into his synchronism of the history of Daniel's fourth beast with the Apocalypse:

> "Thus you see [th]e division of [th]e Roman Empire into ten Kingdoms at its breaking was [th]e general expectation of [th]e ancient Christians, & yet because these ten Kingdoms were to usher in Antichrist, & Antichrist was to seduce all unsincere Christians, God so ordered it that [th]e world should not be aware of these Kingdomes when they came …"[58].

Mede did not therefore consider the explicit link that Newton came to make between the interpretation of *Mahuzzim* and the spread of Roman Catholic idolatry in the Church. The development of that connection was one of the factors that forced Newton to pursue the later prophetic history, represented by the sounding of the trumpets and the pouring out of the vials in Revelation chapters 8–9 and 16, that was expressed through the history of the barbarian invasions and the kingdoms that derived from them.

In the outline of his interpretation of Daniel, therefore, Newton built upon a recent English tradition of millenarian exegesis that was undergoing a small revival, starting in the 1660s, through the republication of Mede and the printing of Henry More's first works of apocalyptic apologetic, in particular the *Modest Inquiry into the Mystery of Iniquity* (1664). Other Cambridge contemporaries of Newton, notably Ralph Cudworth, also composed extensive interpretations of Daniel that never made the transition from manuscript to print. The popularity of

56 Newton, Observations, 126–127.
57 Worthington (ed.), Works of Mede, 666–670.
58 Yah. Ms. 1.5, f. 73r. The detailed references and quotation from historians of the Church in this manuscript suggests that it cannot have been composed much earlier than 1700, even though it picks up the language of prophecy discussed in Newton's earliest theological compositions.

millenarian interpretation should not, however, be misunderstood. Once the explosion of speculation that broke out in the remarkable year of prodigies, 1666, had died down, millenarian writing was viewed with increasing suspicion by orthodox divines.[59] The commitment of More, in particular, to this genre was in part a by-product of his developing natural and spiritual theology, in which it was necessary to show the hand of God in the extraordinary as well as the ordinary course of nature. More's apocalyptic, however, despite its similarities to that of Mede, provoked a succession of criticisms from all sides of the religious spectrum and was one of the reasons behind the vicious attack mounted on him in 1665 by Joseph Beaumont, Master of Peterhouse.[60]

Cudworth's work shared with Newton's – and for that matter Mede's – an interest in the prophecy of Daniel's weeks that was based in part on the possibilities raised for the application of astronomical data to chronology. This led Cudworth to join Archbishop Ussher in rejecting the opinions of Thomas Lydiat (1572–1646) concerning the dates of the Ptolemaic rulers of Egypt and, hence, of Herod and Christ. Lydiat's chronological work was reprinted in 1675 and, by contrast, highly praised by More, for whom martyrdom in the Civil Wars had come to count as more important than painstaking in calculation.[61] Cudworth's interest in the chronology of the scriptures seems at times to bring his work closest to that of Newton. The problems that he faced with the prophecy of the seventy weeks seem to tie Cudworth to Newton. He concluded, at one point, in exasperation: "if this will not do [Chris]tians in my opinion must forever abandon this Prophesy of Daniel, and never pretend to make any use of it for their Confirmation of Religion ag[ains]t [th]e Jews."[62] At the same time, Cudworth was critical of those whose work Newton greatly respected, such as the lay theologian, Sir John Marsham, who argued that all of the prophecies of

59 See McKeon, Politics and Poetry; Hutton, Henry More and the Apocalypse; Crocker, Henry More, 104–106.

60 See particularly Crocker, Henry More, 92–109; cf. Beaumont, Some Observations, or, from a very different and much more enthusiastic standpoint, Mennonite, An Answer to Several Remarks. The differences in interpretation between Mede and More, in particular More's argument that the "thousand two hundred and three score days" of Revelation 2:3 had already expired, are explored by Crocker and by van den Berg, Religious Currents, 83–101.

61 For Cudworth, see British Library, London, Additional Ms. 4984, especially ff. 2–3; and Additional Ms. 4987, especially ff. 81–168. Cudworth's attack on Lydiat was motivated in part by concern that his chronology might lend support to that of Baronius and other Catholic writers; cf. Lydiat, Canones Chronologici, 27–109. Cf. More, Paralipomena Prophetica, 23–24.

62 British Library, London, Additional Ms. 4987, f. 181r.

Daniel terminated in the person of Antiochus Epiphanes.[63] Yet in reality, Cudworth's anguish derived from his commitment to the orthodox interpretation of the prophecy of the seventy weeks, which led him also to have doubts about Mede. In the event, however, there is no evidence that Newton and Cudworth exchanged any information about the Apocalypse.

By the late 1670s, Newton had been forced into an encounter with orthodox theology that led him to reject the doctrine of the Trinity and to be particularly concerned over forms of worship and religious practice, which may have helped to concentrate his mind of the topic of the Temple. Several of Newton's acquaintances in Cambridge by the 1670s were involved in projects on which apocalyptic material could be brought to bear – for example, in addition to More, Thomas Burnet, with whom Newton corresponded in 1680–1681. Newton though kept his distance from Burnet's initial ideas and later suggested that Burnet had misrepresented the apocalyptic evidence for the conflagration of the world.[64] His relationship to More, however, is more interesting and offers an explanation, at least, for Newton's apparent reluctance to publish any of his work on the prophecies.

On 16 August 1680, Henry More wrote to John Sharp, mentioning among other things an exchange of information about the interpretation of prophecy and the loan of drafts of his work on that subject to Newton. This was clearly a topic of conversation among More's circle of friends, since he recalled that a Cambridge contemporary, Hezekiah Burton, had presciently asked him about Newton's opinions:

"And I remember I told you both, how well we were agreed. For after his reading of the Exposition of the Apocalypse which I gave him, he came to my chamber, where he seem'd to me not onely to approve my Exposition as coherent and perspicuous throughout from beginning to the end, but (by the manner of his countenance which is ordinarily melancholy and thoughtfull, but then mighty lightsome and chearfull, and by the free profession of what satis-

63 British Library, London, Additional Ms. 4987, ff. 288–301, 315r; cf. Marsham, Chronicus Canon. Newton owned an edition of this work printed in Leipzig in 1676 (now in the Linda Hall Library, Kansas City), which he used extensively for his own chronology of the Egyptian kings. In it, he marked Marsham's account of the prophecy of the seventy weeks at page 611. I am extremely grateful to Derrick Mosley for bringing this book to my attention and to Bruce Bradley for providing me with images of the pages marked by Newton.

64 See Turnbull (ed.), The Correspondence of Isaac Newton, vol. 2, 319, 321–327, 329–334; cf. Burnet, Telluris Theoria Sacra. The position taken on the eternal habitation of the earth after the day of judgement, set out by Newton at Yah. Ms. 6, ff. 12r–13r, explores much the same territory as the last book of the second part of Burnet's work, in which Daniel is cited extensively. However, Newton in no sense endorses Burnet's suggestions about the physical mechanisms involved.

faction he took therein) to be in an maner transported. So that I took it for granted, that what peculiar conceits he had of his own had vanished."[65]

Although More and Newton may have agreed on many points – including the possibility that the language of the prophets was open to interpretation by those who would try to read it consistently – More admitted that he had jumped the gun on Newton's conformability to his own schemes: "I perceive he recoyles into a former conceit he had entertained, that the seven Vials commence with the seven Trumpets, which I alwayes look'd upon as a very extravagant conceit."[66] Since More's ideas included the belief that the last days had already been reached and that the contemporary Church of England was prophetically figured by the Church of Sardis in Revelation, Newton's hesitation can perhaps be understood. Moreover, as More told Archbishop Sancroft at about the same time:

> "the Orthodox Doctrine of the Trinity such as was determined by the Nicene and Constantinopolitan Councills is plainly and certainly confirmed by Divine Testimonie according to our Exposition, those two Councills being within the Symmetral Times of the Church."[67]

By August 1680, More may already have composed the appendix to *A Plain and Continued Exposition of the Several Prophecies or Divine Visions of the Prophet Daniel* (London, 1681), which he mentioned to Sharp in the belief that it would allow him "easily [to] discover that Mr N[ewton] was over sudden in his conceits."[68] The copy of this work that More gave to Newton survives and was unusually annotated at the time by Newton with his criticisms: "[th]e D[octo]r would have [th]e Vialls no repetition of [th]e trumpets unless it be so full [tha]t every fop may both see it & deride it for an impertinent tautology. And this is all he says ag[ains]t the 2[d] 5[th] and 6[th] congruitys."[69] Newton's anger was provoked by More's conviction that the vials belonged only to the end of the sixth trumpet and that the trumpets and the vials did not synchronise (a point on which More also disagreed with Mede). This was a distortion, as Newton saw it, of prophetic time in favour of current ecclesiastical orthodoxy. As Newton's tone indicated, he felt that, in stri-

65 Nicolson (ed.), The Conway Letters, 478–479.

66 Ibid.

67 More, Exposition, sig. (a)2r; More, Apocalypsis Apocalypseos, xxi–vi; Bodleian Library, Oxford, Ms. Tanner 38, f. 115: More, probably to William Sancroft (2 January 1680).

68 See Nicolson (ed.), The Conway Letters, 479; cf. Iliffe, "Making a Shew".

69 Bancroft Library, University of California, Berkeley, shelfmark BS 1556/M 67 P5/1681, marginal annotation at page 273. I am grateful to Anthony Bliss of the Bancroft Library for transcribing Newton's annotations for me. Cf. Cajori, Newton's Early Study of the Apocalypse, 75–78.

ving to make prophecy intelligible, More demanded too literal a standard of identity for the figures. Moreover, he was doctrinally wrong, though Newton dared not tell him so explicitly. There is little doubt that Newton's relationship with More cooled after this encounter.[70]

Newton's initial engagement with More suggests a naïve belief, at this stage in his career, that the correct interpretation of prophecy, once properly understood, might itself lead to reformation in the Church. As he argued in his own unpublished work on prophecy:

> "Some I know will be offended that I propound these things so earnestly to all men as if they were fit onely for [th]e contemplation of [th]e learned. But they should consider that God who best knows [th]e capacities of men does hide his mysteries from [th]e wise & prudent of this world & reveal them unto Babes … Tis true that without a guide it would be very difficult not onely for them but even for [th]e most learned to understand it right. But if the interpretation be done to their hands, I know not why by the help of such a guide they may not be attentive & often reading be capable of understanding & judging of it as well as men of greater education.[71]"

More had set out to provide a guide, but had misled both himself and others. Yet More's reaction to Newton may help to explain the puzzling question of why the younger man retreated from his belief that "having searched after knowledg in [th]e prophetique scriptures, I have thought my self bound to communicate it for the benefit of others, remembring [th]e judgment of him who hid his talent in a napkin."[72] More's response to Newton's disagreement was to publish some of his doubts to friends and then to suggest that his forthcoming writings already contradicted Newton's anonymous views. This was a trick of which More was fond – he later gave Newton a copy of a work that turned both barrels on a succession of pseudononymous as well as named critics of his prophetic interpretations. By 1680, however, Newton had already withdrawn from one company, the Royal Society of London, because its secretary, Henry Oldenburg, had involved him in too much correspondence, by passing on his opinions to others without permission,

70 Iliffe, "Making a Shew", is correct to remark that Newton's copies of later works published by More show no sign of being read: see Trinity College, Cambridge, shelfmarks NQ 7.47; NQ 9.37, and NQ 9.173 (although Newton did record that the last of these was a gift from the author, presumably in its year of publication, 1684). It is less certain that his speculation that Newton was ill-acquainted with More's work before 1680 is justified, although he sounds a sensibly cautionary note about the extent of their contact. He is surely right to emphasise Newton's debt to Mede rather than More.

71 Yah. Ms. 1.1, ff. 7r–8r; Newton's allusion here to Heb 5:12–14 is repeated in King's College, Cambridge, Ms. Keynes 3, ff. 1r–2r, although that manuscript is likely to be considerably later in composition.

72 Yah. Ms. 1.1, f. 1r.

and because of the public disagreements that his work had caused. Prophecy, thanks to More, was set to go the same way in Newton's public behaviour in the 1680s that natural philosophy had taken in the 1670s.[73] Newton's exchange with More may not explain why he took up the writing of prophetic interpretation, but it might help us to understand why he seems largely to have abandoned this style of writing by the mid-1680s.

It took Newton longer to regain his confidence in exegesis than it did in mathematics, where the threat of being trumped by the achievements of others enabled Edmond Halley to persuade him back into the public arena in the early 1680s. The journey back to prophecy, when it came, was undertaken with a much closer eye on chronology and on the history of the early Church. It involved tackling much more completely the problem of Christian idolatry that had been far more implicit in Newton's earlier writing. As a result, the path led Newton back, perhaps by the first decade of the eighteenth century (perhaps later), to the prophecies of Daniel. These he eventually tackled in much more detail and with far more care than he had at the beginning of his career in the school of Mede. There was nevertheless some coherence to his ideas as they developed from the 1670s to the 1720s. If his work became more circumspect and more tightly girded by footnotes and references, then it also developed new thoroughness and greater confidence in its most original insight, that concerning the interpretation of the *Mahuzzims*. Despite this, the fate of Newton's exegesis of Daniel after its publication suggests that it might still have been better for him to seal the book, as St John might have said.

73 See Iliffe, "Making a Shew".

Works cited

1. Manuscripts

Bancroft Library, University of
California, Berkeley
BS 1556/M 67 P5/1681 (Shelfmark)

Bodleian Library, Oxford
Ms. Eng. Lett. c. 133
Ms. Locke c. 27
Ms. Locke f. 32
Ms. Tanner 38

British Library, London
Additional Ms. 4984
Additional Ms. 4987
Additional Ms. 5831

Cambridge University Library,
Cambridge
Add. Ms. 3989 (3)
Ms. Add. 8536

Hampshire Record Office,
Winchester
Ms. NC 10

Jewish National and University
Library, Jerusalem
Ms. Yahuda Var. 1/1
Ms. Yahuda Var. 1/1.1
Ms. Yahuda Var. 1/1.2
Ms. Yahuda Var. 1/1.4
Ms. Yahuda Var. 1/1.5
Ms. Yahuda Var. 1/1.7
Ms. Yahuda Var. 1/6

Ms. Yahuda Var. 1/7.1
Ms. Yahuda Var. 1/7.1A
Ms. Yahuda Var. 1/7.2
Ms. Yahuda Var. 1/7.2b
Ms. Yahuda Var. 1/7.2j
Ms. Yahuda Var. 1/7.3
Ms. Yahuda Var. 1/7.3j
Ms. Yahuda Var. 1/7.3p
Ms. Yahuda Var. 1/9.1
Ms. Yahuda Var. 1/15.2
Ms. Yahuda Var. 1/15.3
Ms. Yahuda Var. 1/42
Ms. Yahuda Var. 1/43
Ms. Yahuda Var. 38/45

King's College, Cambridge
Ms. Keynes 3
Ms. Keynes 5
Ms. PP/58/170
Ms. PP/58/185–7

New College, Oxford
Ms. 361.4

Pierpont Morgan Library, New York
Ms. Misc. Eng. Misc. Coleorton
(B2 274B)

Trinity College, Cambridge
NQ 7.47 (Shelfmark)
NQ 9.37 (Shelfmark)
NQ 9.173 (Shelfmark)

2. Printed sources

Newton, I., Observations on the Prophecies of Daniel, and the Apocalypse of St. John, London 1733.
Turnbull, H.W. (ed.), The Correspondence of Isaac Newton, vol. 1–3, Cambridge 1959-61.

3. Other works

Alsted, J.H., Diatribe de mille annis apocalypticis, Frankfurt am Main 1627.
—, The Beloved City, trans. W. Burton, London 1643.
Baxter, R., A Paraphrase of the New Testament, London 1685.
Beaumont, J., Some Observations upon the Apologie of Dr. Henry More for his Mystery of Godliness, Cambridge 1665.
Bedford, A., Animadversions upon Sir Isaac Newton's Book, Intitled the Chronology of Ancient Kingdoms Amended, London 1728.
Berg, J. van den, Religious Currents and Cross-Currents, ed. J. de Bruijn, P. Holtrop, E. van der Wall, SHCT 95, Leiden 1999.
Brewster, Sir D., Memoirs of the Life, Writings, and Discoveries of Sir Isaac Newton, 2 vols, Edinburgh 1855.
—, The Life of Sir Isaac Newton, London 1831.
Burnet, T., Telluris Theoria Sacra, 2 vols, London 1681–89.
Cajori, F., Sir Isaac Newton's Early Study of the Apocalypse, Popular Astronomy 34, 1926, 75–78.
A Catalogue of the Portsmouth Collection of Books and Papers Written by or Belonging to Sir Isaac Newton, Kings College, Cambridge 1888.
Champion, J.A.I., "Acceptable to inquisitive men": Some Simonian Contexts for Newton's Biblical Criticism, 1680–1692, in: J.E. Force, R.H. Popkin (eds), Newton and Religion, AIHI 161, Dordrecht 1999, 77–96.
Cornarius, J., Leunclavius, J. (eds), Artemidorus, Oneirocritica, Paris 1603.
Crocker, R., Henry More, 1614–1687, Dordrecht 2003.
Gibbon, E., Miscellaneous Works of Edward Gibbon, Esquire, with Memoirs of his Life and Writings composed by himself, ed. John, Lord Sheffield, 2 vols, London 1796.
Grey, Z., An Examination of the Fourteenth Chapter of Sir Isaac Newton's Observations upon the Prophecies of Daniel, London 1736.
Harrison, J., The Library of Isaac Newton, Cambridge 1978.
Hart, A.T., William Lloyd, 1627–1717, London 1952.
Hitchin, N., The Evidence of Things Seen: Georgian Churchmen and Biblical Prophecy, in: B. Taithe, T. Thornton (eds), Prophecy. The Power of Inspired Language in History 1300–2000, Stroud 1997, 119–139.
Hotson, H., Paradise Postponed, Dordrecht 2000.
Hutton, S., Henry More and the Apocalypse, SCH(L).S 10, 1994, 131–140.
—, More, Newton, and the Language of Biblical Prophecy, in: J.E. Force, R.H. Popkin (eds), The Books of Nature and Scripture, AIHI 139, Dordrecht 1994, 39–53.
—, The Appropriation of Joseph Mede: Millenarianism in the 1640s, in: J.E. Force, R.H. Popkin (eds), The Millenarian Turn, AIHI 175, Dordrecht 2001, 1–13.
Iliffe, R., "Making a Shew": Apocalyptic Hermeneutics and the Sociology of Christian Idolatry in the Work of Isaac Newton and Henry More, in: J.E. Force, R.H. Popkin (eds), The Books of Nature and Scripture, AIHI 139, Dordrecht 1994, 55–88.
—, Friendly Criticism: Richard Simon, John Locke, Isaac Newton and the Johannine Comma, in: A. Hessayon, N. Keene (eds), Scripture and Scholarship in Early Modern England, Aldershot 2006, 137–157.

Jue, J.K., Heaven upon Earth, Dordrecht 2006.

Keynes, J.M., Essays in Biography, ed. G. Keynes, London 1951.

King, P., An Enquiry into the Constitution, Discipline, Unity and Worship of the Primitive Church, London 1691.

—, The History of the Apostles Creed, London 1702.

Livingstone, D.N., Science, Religion and the Geography of Reading: Sir William Whitla and the editorial staging of Isaac Newton's writings on biblical prophecy, British Journal for the History of Science 36, 2003, 27–42.

Lydiat, T., Canones Chronologici, Oxford 1675.

Marsham, Sir J., Chronicus Canon AEgyptiacus, Ebraicus, Graecus et Disquisi-tones, London 1672.

McJannet, L., "History written by the enemy": Eastern Sources about the Ottomans on the Continent and in England, English Literary Renaissance 36, 2006, 396–429.

McKeon, M., Politics and Poetry in Restoration England, Cambridge, MA 1975.

Mede, J., The Apostasy of the Latter Times, London 1641.

Mennonite, S.E., An Answer to Several Remarks upon Dr. Henry More his Expositions of the Apocalypse and Daniel, London 1684.

Middleton, C., A Defence of the Letter to Dr. Waterland, London 1732.

—, Some Remarks on a Reply to the Defence to the Letter to Dr. Waterland, London 1732.

More, H., Apocalypsis Apocalypseos, London 1680.

—, An Exposition of the Seven Epistles to the Seven Churches, London 1669.

—, Paralipomena prophetica, London 1685.

—, A Plain and Continued Exposition of the Several Prophecies or Divine Visions of the Prophet Daniel, London 1681.

Morrison-Low, A.D., Christie, J.R.R. (eds), "Martyr of Science": Sir David Brewster, 1781–1868, Edinburgh 1984.

Newton, T., Dissertations on the Prophecies, 3 vols, London 1754–58.

Nichols, J., Illustrations of the Literary History of the Eighteenth Century, 8 vols, London 1817–58.

Nicolson, M.H. (ed.), The Conway Letters, revised by S. Hutton, Oxford 1992.

Popkin, R.H., Newton and Fundamentalism, in: J.E. Force, R.H. Popkin, Essays on the Context, Nature, and Influence of Isaac Newton's Theology, AIHI 129, Dordrecht 1990, 165–180.

Rowley, H.H., Darius the Mede and the Four World Empires in the Book of Daniel, Cardiff 1935.

Scrase, D., Croft, P., Maynard Keynes. Collector of Pictures, Books and Manu-scripts, Cambridge 1983.

Snobelen, S.D., "God of gods and Lord of lords": The Theology of Isaac Newton's General Scholium to the Principia, Osiris 16, 2001, 169–208.

—, "The Mystery of this Restitution of All Things": Isaac Newton on the Return of the Jews, in: J.E. Force, R.H. Popkin (eds), The Millenarian Turn, AIHI 175, Dordrecht 2001, 95–118.

—, "A time and times and the dividing of time": Isaac Newton, the Apocalypse and 2060 A.D, CJH 38, 2003, 537–551.

Spargo, P.E., Sotheby's, Keynes and Yahuda – the 1936 Sale of Newton's Manuscripts, in: P.M. Harman, A.E. Shapiro (eds), The Investigation of Difficult Things, Cambridge 1992, 115–134.

Wallop, G., A Knot of Roots, New York 1965.

Whiston, W., Historical Memoirs of the Life of Dr. Samuel Clarke, London 1730.

—, Memoirs of the Life and Writings of Mr. William Whiston, 2 vols, London 1749.

Whitla, Sir W., Sir Isaac Newton's Daniel and the Apocalypse, London 1922.

Womersley, D., Gibbon and the "Watchmen of the Holy City", Oxford 2002.

Worthington, J. (ed.), The Works of the Pious and Profoundly-Learned Joseph Mede, 3rd edition, London 1672.

Yahuda, A.S., The Accuracy of the Bible, London 1934.

—, Dr. Weizmann's Errors on Trial, New York 1952.

—, The Language of the Pentateuch in its Relation to Egyptian, vol. 1, London 1933.

—, Die Sprache des Pentateuch in ihren Beziehungen zum Aegyptischen, Berlin 1929.

Verzeichnisse und Register

Abbildungsnachweis

Abb. 1 (= Frontispiz): Daniel unter den Löwen
Konsolbalken; Berlin, Staatliche Museen. Skulpturensammlung und Byzantinisches Museum; Inv.-Nr. 3019; Ägypten, 6./7. Jahrhundert; angeblich aus Bawit (Apollon-Kloster?); Akazienholz, geschnitzt; Höhe 96 cm, Breite 41 cm. Abdruck mit freundlicher Genehmigung der Staatlichen Museen Berlin, Skulpturensammlung und Byzantinisches Museum.

Abb. 2: Daniel und die drei Jünglinge im Feuerofen (Capella Graeca, Priscilla-katakombe, Rom)
Aus: S.R. Garrucci, Storia della arte christiana nei primi otto secoli della chiesa, Vol. 2,2, Prato 1872, Tafel 80,1.

Abb. 3: Das Daniel-Grab in Susa (Šūš) im Jahr 2005
Fotografie: Gabriele Würth; privat. Abdruck mit freundlicher Genehmigung der Fotografin.

Abb. 4: Plan der Großen Ratsstube und ihrer Wandgemälde
Aus: M.G. Haupt, Die Große Ratsstube im Lüneburger Rathaus: städtische Selbstdarstellung einer protestantischen Obrigkeit, Materialien zur Kunst- und Kulturgeschichte in Nord- und Westdeutschland 26, Marburg: Jonas Verlag 2000, 230, Schema 3. Abdruck mit freundlicher Genehmigung des Jonas Verlag für Kunst und Literatur, Marburg.

Abb. 5: Respublica (Rathaus Lüneburg, Große Ratsstube, Südwand links)
Fotografie: Klaus Koch; privat.

Abb. 6: Maximilian II. und die sieben Kurfürsten (Rathaus Lüneburg, Große Ratsstube, Südwand Mitte)
Fotografie: Klaus Koch; privat.

Abb. 7: Gottesfurcht; Stadt der Tugenden (Rathaus Lüneburg, Große Ratsstube, Südwand rechts)
Fotografie: Klaus Koch; privat.

Abb. 8: Die Rechtssprechung Salomos und Daniels (Rathaus Lüneburg, Große Ratsstube, Westwand links)
Fotografie: Klaus Koch; privat.

Abb. 9: Das Staatsschiff (Rathaus Lüneburg, Große Ratsstube, Westwand Mitte)
Fotografie: Klaus Koch; privat.

Abb. 10: Der Monarchienmann (Rathaus Lüneburg, Große Ratsstube, Westwand rechts)
Fotografie: Klaus Koch; privat.

Abb. 11: Jüngstes Gericht und Himmlisches Jerusalem (Rathaus Lüneburg, Große Ratsstube, Ostwand links)
Fotografie: Klaus Koch; privat.

Abkürzungsverzeichnis

Biblische und jüdische Schriften:	Nach S.M. Schwertner (Hg.), Theologische Realenzyklopädie. Abkürzungsverzeichnis, 2., überarbeitete und erweiterte Auflage Berlin, New York 1994.
Griechische pagane Schriften:	Nach H.G. Liddell, R. Scott, A Greek-English Lexicon, Oxford 1958.
Griechische altkirchliche Schriften:	Nach G.W.H. Lampe (Hg.), A Patristic Greek Lexicon, Oxford 1961.
Lateinische Schriften:	Nach P.G.W. Glare u.a., Oxford Latin Dictionary, Oxford 1982.
Mittelalterliche Schriften:	Dem wissenschaftlichen Usus gemäß.
Reformatorische Schriften:	Nach Schwertner, Abkürzungsverzeichnis, ²1994 bzw. dem wissenschaftlichen Usus gemäß.
Buchreihen und Zeitschriften:	Nach Schwertner, Abkürzungsverzeichnis, ²1994.

Register der Bibelstellen

11,35 (forts.)	345	12,8–11	67
11,36	25, 66, 219, 235, 341–343, 358	12,8–10	74
		12,8	74
		12,9f.	66f.
11,36–12,13	219, 227, 233f., 239	12,9	63, 119
		12,10	21, 64, 68, 74, 111, 119
11,36–45	338, 341f.		
11,36–38	64	12,11f.	70f. 102
11,37	16, 106, 342	12,11	23, 63f., 68, 70, 202
11,38–39	358		
11,40–45	160	12,11 LXX	55, 67f.
11,40–43	234	12,12	64, 67, 70
11,40	64f., 195, 341	12,13	36, 64, 67, 74, 124
11,41	64, 66, 71		
11,43	355		
11,44f.	24	*Susanna (= Dan 13)*	
11,45	19, 64, 71, 74	1–64 (= Dan 13)	41, 124, 127, 281
		1–6 Th	42
12	4, 19, 22, 43, 62, 68, 73, 105, 219, 297f., 303, 312f.	1–10	41
		7 LXX	42
		11–46	41
		31 Th	42
		41 LXX	42
12,1–5	19	45 Th	42
12,1–3	5, 15, 67	47–62	41
12,1	69f., 73f.	50 Th	42
12,1 LXX	67, 69, 71	51a LXX	42
12,1 Th	70	54f. Th	128
12,2–7	235	58f. Th	128
12,2f.	64	61 Th	42
12,2	39, 40, 73, 119, 343	63f.	41
		64 Th	42
12,2 LXX/Th	40	65 LXX (= Dan 14,1)	128
12,3	20f., 68, 73f.		
12,3f.	64	*Bel et Draco (= Dan 14)*	
12,4	64, 67, 107	1–42 (= Dan 14)	44, 124, 128
12,4 LXX	65	1–22	43
12,5–13	62	23–27	43
12,6f.	64	28–42	43
12,6	62	31ff.	4
12,7–11	73	31–40 [kath.]	18
12,7f.	62f.		
12,7	60, 62–64, 66, 70, 72	*Joel*	
		4	187
12,7 LXX	60–65	4,18	186
12,7 Th	60		

2. Neutestamentliche Schriften

Autorenverzeichnis

Hartmut Bobzin, geb. 1946, Dr. phil., Professor für Islamwissenschaft, Friedrich-Alexander-Universität Erlangen-Nürnberg.

Phil J. Botha, geb. 1954, D.D., Professor of Semitic Languages, University of Pretoria.

Katharina Bracht, geb. 1967, Dr. theol., Juniorprofessorin für Kirchengeschichte mit dem Schwerpunkt Ältere Kirchengeschichte und Patristische Theologie, Humboldt-Universität zu Berlin.

Régis Courtray, geb. 1974, Dr. phil., Maître de Conférences en langue et littérature latines, Université Toulouse II Le Mirail.

David S. du Toit, geb. 1961, Dr. theol. habil., Privatdozent für Neues Testament und wissenschaftlicher Mitarbeiter am Institut für Christentum und Antike, Humboldt-Universität zu Berlin.

Robert C. Hill †, geb. 1931, gest. 2007, STD, LSS, Honorary Fellow and adjunct professor, Australian Catholic University, Sydney.

Klaus Koch, geb. 1926, Dr. theol., Dr. theol. h.c., em. Professor für Altes Testament und Altorientalische Religionsgeschichte, Universität Hamburg.

Philip D.W. Krey, geb. 1950, Ph.D., President and Ministerium of New York Professor of Early and Medieval Church History of The Lutheran Theological Seminary, Philadelphia.

Scott Mandelbrote, geb. 1968, M.A., Official Fellow and Director of Studies in History, Peterhouse; Isaac Newton Trust Lecturer, Faculty of History, Cambridge University.

Barbara Pitkin, geb. 1959, Ph.D., Acting Assistant Professor of Religious Studies, Stanford University.

Werner Röcke, geb. 1944, Dr. phil. habil., Professor für Ältere deutsche Literatur –
Literatur des Spätmittelalters und der Frühen Neuzeit, Humboldt-Universität zu
Berlin.

Heinz Scheible, geb. 1931, Dr. theol., Dr. h.c., ehem. Leiter der Melanchthon-
Forschungsstelle der Heidelberger Akademie der Wissenschaften, Heidelberg.

Stefan Schorch, geb. 1966, Dr. theol. habil., Privatdozent für Altes Testament und
Dozent für Hebräisch und Altes Testament, Kirchliche Hochschule Wuppertal/
Bethel, Bielefeld.

Stefan Strohm, geb. 1940, Dr. theol., Pfarrer i.R., Mitarbeiter bei der Edition der
Werke von Johannes Brenz, ehem. Mitarbeiter bei der Katalogisierung der Bibel-
sammlung der württembergischen Landesbibliothek Stuttgart.

Michael Tilly, geb. 1963, Dr. theol. habil., apl. Prof., Hochschuldozent für
Judaistik, Johannes Gutenberg-Universität Mainz, z.Zt. Vertretung der Professur
für Neues Testament und Biblische Didaktik, Universität Koblenz-Landau.